妙香國的稀世珍寶

大理國〈畫梵像〉研究

I·本文編

——李玉珉 著

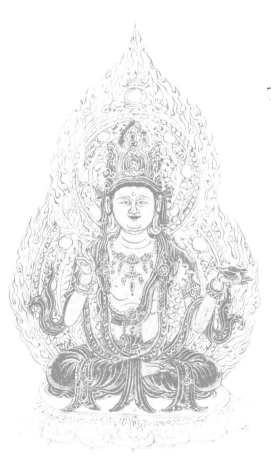

THE TREASURE OF THE DALI KINGDOM

A Study of "Long Roll of Buddhist Images"

國家圖書館出版品預行編目 (CIP) 資料

妙香國的稀世珍寶：大理國〈畫梵像〉研究 = The Treasure
of the Dali Kingdom: a Study of "Long Roll of Buddhist
Images" ／李玉珉著 . -- 初版 . -- 臺北市：石頭出版股份有
限公司，2022.12
　　冊；21x28 公分
ISBN 978-986-6660-47-4（全套：精裝）

1.CST: 佛像　2.CST: 佛教藝術　3.CST: 中國

224.6　　　　　　　　　　　　111015153

稀世珍寶 妙香國的

大理國〈畫梵像〉研究

I．本文編

李玉珉　著

THE TREASURE OF THE DALI KINGDOM
A Study of "Long Roll of Buddhist Images"

作　　者：李玉珉
執行編輯：蘇玲怡
美術設計：吳彩華

出 版 者：石頭出版股份有限公司
發 行 人：龐慎予
社　　長：陳啟德
副總編輯：黃文玲
編 輯 部：洪蕊、蘇玲怡
會計行政：陳美璇
行銷業務：許釋文
登 記 證：行政院新聞局局版臺業字第 4666 號
地　　址：106 台北市大安區敦化南路二段 34 號 9 樓
電　　話：(02) 2701-2775（代表號）
傳　　真：(02) 2701-2252
電子信箱：ROCKINTL21@SEED.NET.TW
郵政劃撥：1437912-5 石頭出版股份有限公司
製版印刷：鴻柏印刷事業股份有限公司
出版日期：2022 年 12 月　初版
　　　　　2024 年 4 月　初版二刷
定　　價：（一套二冊）新台幣 2,500 元

ISBN　978-986-6660-47-4

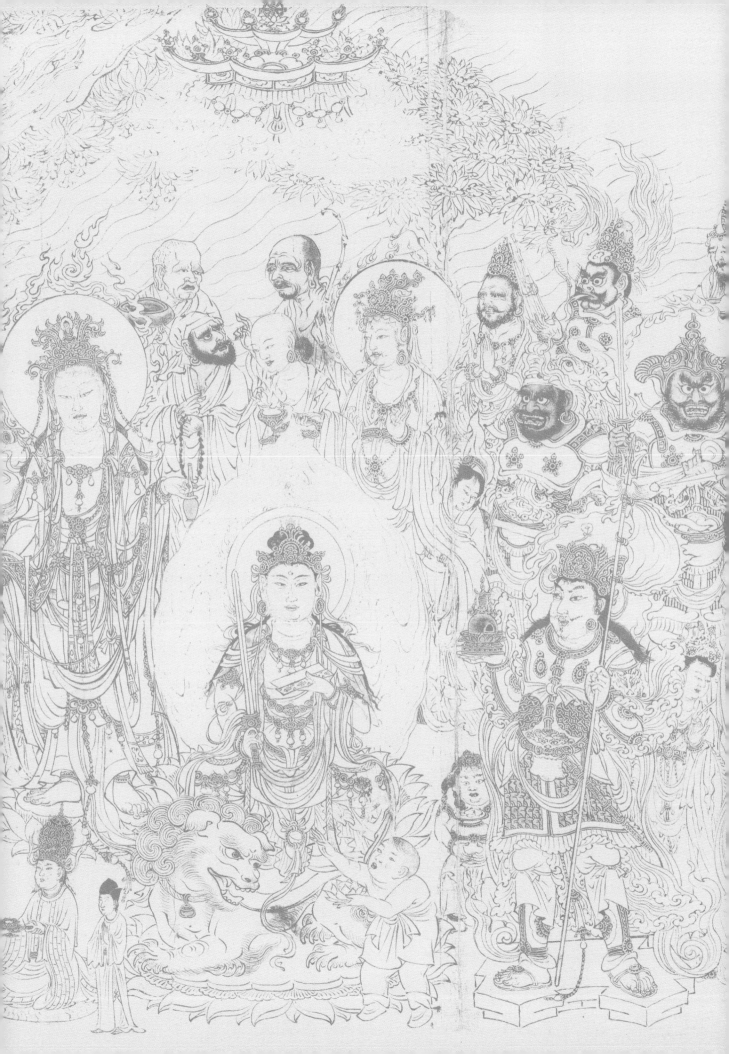

自序

　　《妙香國的稀世珍寶：大理國〈畫梵像〉研究》一書終於出版了，對我而言，它的意義重大，是我對已故前國立故宮博物院（以下簡稱臺北故宮）副院長李霖燦和江兆申兩位先生繳交的成績單，也算不辜負這兩位我尊敬的長輩。

　　1983 年我在美國俄亥俄州立大學完成博士論文《中國早期彌勒信仰與圖像》後，即著手尋找返臺工作的機會。聽從當時服務於臺北故宮書畫處友人杜書華的建議，我大膽地寄了一封指導教授 John C. Huntington 的推薦信和一封自薦信給當時臺北故宮的副院長江兆申先生。在自薦信中，我提到我的專長是中國佛教美術，臺北故宮的收藏中，有不少佛教繪畫，我若有機會進入臺北故宮服務，則可進行這些佛教繪畫的整理和研究工作。1984 年秋，我如願地進入了臺北故宮工作。〈畫梵像〉豐富的圖像內容，很快地即引起我的注意。1985 年秋東吳大學舉辦了一場「中國藝術史研討會」，我於會上發表〈張勝溫梵像卷之觀音研究〉一文，為我研究〈畫梵像〉的肇端。

　　1985 年時，臺灣的學術界對佛教圖像的研究十分陌生，如我預期的，我的論文在會中並有沒有得到太多的迴響。可是會議結束不久，一位同事告訴我，素昧平生的臺北故宮前副院長李霖燦先生找我。那次見面中，李先生提到，〈畫梵像〉的內容豐富，是世界佛教繪畫的瑰寶，可惜自己不懂佛教，所以一直無法深入，他很高興〈畫梵像〉的研究終於後繼有人。在此次會談中，他頻頻鼓勵我這個後學晚輩，希望我在這研究課題上要鍥而不捨。事後他又將他擁有的一套乾隆五十七年（1792）乾隆命院畫家黎明臨仿〈丁觀鵬摹張勝溫法界源流圖〉（遼寧省博物館藏）的黑白照片交給我，並說：「今後我大概不會再從事〈梵像卷〉的研究了，這批資料對妳應該有用。」當時兩岸尚無交流，我手捧這疊當時極為珍貴的研究照片，心想這位與我只有數面之緣的長者，對我如此關愛，真是受寵若驚。

　　隨著〈畫梵像〉研究的展開，我發現這個題目涉及的層面實在很廣，除了繪畫技法、圖像內容外，更需要對南詔、大理國的佛教、歷史、文化、考古文物有所認識。再加上，1980 年代末，海峽兩岸的交流才剛起步，許多中國的研究資料取得不易，因此必須親赴雲南進行田野調查，收集研究資料、考察佛教遺跡，並向當地學者多方請教。1990 年友人藍吉富組織了一個雲南佛教調查團，徵詢團員考察的具體地點時，我便提出雲南大理，很幸運地得到其他團員們的首肯，在考察經費上，又獲得佛光山文教基金會的支持。這次考察在昆明和大理地區進行了十天的調研，雖說為期短暫，基本上僅是走馬看花，但卻讓我對白族民族的風情、大理地區博物館的收藏和佛教遺跡有了粗淺的認識。此行最大的收穫是認識了許多長期從事南詔、大理國考古、佛教、文化研究的雲南重要學者，如汪寧生、李孝友、張旭、張錫祿、楊益清等，他們研究心得的分享使我受益良多。

　　1990 年以後，我又數度赴雲南進行田野調查，考察的時間短為半個月，長則一個月。考察中，得到許多前輩與朋友的襄助，他們或不辭勞苦地擔任我的嚮導，或熱情地為我安排考察行程，或無私地與我分享他們的

一手研究資料和最新研究成果。其中，在中國西南民族、宗教、考古學專家汪寧生的安排下，我得以至雲南省圖書館調閱南詔、大理國寫經的微捲，在這個基礎上，我完成〈南詔大理大黑天圖像研究〉一文。1992 年我有幸與時任雲南省文化廳文物處處長的邱宣充先生在雲南一同考察了半個多月，他毫無官架子，對於雲南的佛教文物如數家珍，他不但陪著我參觀雲南各個博物館的佛教文物收藏，也引領我調查了許多南詔、大理國重要的佛教遺迹。因為邱先生是 1979 年大理崇聖寺千尋塔考古發掘的主要成員，猶記得與他一同登爬千尋塔時，他談到當時的發掘過程和發現文物時的興奮，那眉飛色舞的神情，現在想起來仍令我動容。雲南省社會科學院的侯冲先生是雲南佛教研究的專家，他無私地分享他的研究成果和研究的基礎資料，也使我銘感在心。尤其是他告訴我，大理州文聯編的《大理古佚書鈔》一書可能為偽書，此書的材料使用要十分小心。經他的提醒，我才發現我在〈《梵像卷》作者與年代考〉一文中對張勝溫生平的考訂，應有問題，所以在本書中則不再依《大理古佚書鈔》的內容，加以闡釋。總之，這些中國學者的誠摯情誼，讓我銘感五內。

在臺北故宮工作期間，我對〈畫梵像〉的研究一直斷斷續續，雖然先後發表了十二篇與〈畫梵像〉相關的研究論文，但對〈畫梵像〉的研究不夠系統，也不全面，此畫作許多圖像的來源尚未釐清，也未探討繪畫技法、榜題書風、裝幀變異、原始面貌等問題。本來期許自己在退休以前能完成〈畫梵像〉研究一書的撰寫工作，但由於後來擔任行政工作，研究的時間零碎，寫書計畫一再延宕。2015 年退休時，最遺憾的是，我沒有完成對李霖燦和江兆申兩位先生的承諾。雖然在臺北故宮書畫處工作時，我承辦了「羅漢畫特展」和「觀音特展」，整理了這兩個主題的藏品，但在臺北故宮最重要的一件佛畫〈畫梵像〉的研究上，我卻繳交了一份未答完的試卷。

退休以後，我隨即著手整理二十餘年來所收集與〈畫梵像〉相關的研究資料，並開始撰寫《妙香國的稀世珍寶：大理國〈畫梵像〉研究》一書。撰寫期間，臺北故宮前副院長林柏亭先生和好友吳亦仙女士在該畫作的繪畫技法分類上，提供了許多寶貴的意見；前同事許郭璜先生在兩類榜題的結字和運筆習慣的差異上，作了諸多的提點。還有很多朋友和同事在我研究、撰寫這部著作的過程中，給予我不同程度的協助，沒有他們的幫助，這本書是無法完成的。

本書的資料收集，有賴國科會（今科技部）人文處研究計畫的補助，在該單位的支助下，我多次赴昆明、大理、劍川、麗江等地進行田野調查和研究工作，謹表謝忱。此外，更要感謝石頭出版社編輯蘇玲怡女士多次提供專業的意見，不厭其煩地統一文字格式與用詞，仔細校對，編輯索引等，她的嚴謹、耐心和一絲不苟的工作態度，修正了書稿不少的錯誤，為本書增色不少。

目次

I · 本文編

自序 .. 4
目次 .. 6
圖版目錄 8

緒論 10

第一章　流傳與裝幀 18
　第一節　題跋印記 18
　第二節　流傳 24
　第三節　裝幀變易 25
　小　結 28

第二章　製作與年代 30
　第一節　繪畫分析 30
　第二節　榜題書法分析 41
　第三節　作者 47
　第四節　繪製年代 48
　小　結 51

第三章　圖像研究 52
　第1～6頁：利貞皇帝禮佛圖 52
　第7～8頁：金剛力士 57
　第9頁：降魔成道 57
　第10頁：最勝太子 58
　第11～18頁：八大龍王 60
　第19～22頁：帝釋、梵王 62

　第23～38頁：十六羅漢 63
　第39～41頁：釋迦佛會 67
　第42～57頁：十六祖師 68
　第58頁：梵僧觀世音 77
　第59～62頁：維摩詰經變 80
　第63～67頁：釋迦牟尼佛會 .. 82
　第68～76頁：藥師琉璃光佛會 .. 84
　第77頁：釋迦牟尼佛 88
　第78～80頁：三會彌勒尊佛會 .. 88
　第81頁：舍利寶塔 90
　第82頁：郎婆靈佛 91
　第83頁：踰城佛 91
　第84頁：大日遍照佛 92
　第85頁：盧舍那佛 94
　第86頁：建因觀世音 95
　第87頁：普門品觀世音 97
　第88～90頁：八難觀音 97
　第91頁：尋聲救苦觀世音 99
　第92頁：白水精觀音 99
　第93頁：千手千眼觀世音 100
　第94頁：大隨求佛母 102
　第95頁：救諸疾病觀世音 103
　第96頁：社嚩哩佛母 103
　第97頁：菩陀落山觀世音 105
　第98頁：孤絕海岸觀世音 105
　第99頁：真身觀世音 106
　第100頁：易長觀世音 108
　第101頁：救苦觀世音 109
　第102頁：大悲觀世音 110
　第103頁：十一面觀世音 111
　第104頁：毗盧遮那佛 114
　第105頁：六臂觀世音 115
　第106頁：地藏菩薩 115

第107頁：摩利支佛母 117
第108頁：秘密五普賢 119
第109頁：婆蘇陀羅佛母 121
第110頁：蓮花部母 123
第111頁：資益金剛藏 123
第112頁：暨愚梨觀音 124
第113頁：如意輪觀音 125
第114頁：訶梨帝母 125
第115頁：三界轉輪王 126
第116頁：降三世明王 127
第117頁：毗沙門天 128
第118頁：九面十八臂三足護法 130
第119頁：大黑天 131
第120頁：大威德明王 133
第121頁：金鉢迦羅 134
第122頁：大安藥叉 135
第123～124頁：福德龍女與大黑天 136
第125頁：六面十二臂六足護法 137
第126頁：密教曼荼羅 137
第127頁：魯迦金剛 138
第128頁：摩醯首羅 139
第129～130頁：經幢 139
第131～134頁：十六國王 140
小　結 .. 140

第四章　復原、結構與功能 142
第一節　畫作復原 142
第二節　畫作結構與功能 155
小　結 .. 159
附　表　諸家畫作復原與題名 160

第五章　南詔、大理國佛教信仰 178
第一節　顯密兼修 178
第二節　觀音信仰流行 186
第三節　大黑天信仰興盛 189
小　結 .. 191

第六章　南詔、大理國文化
　　　　與鄰近諸國的關係 194
第一節　與漢地的關係 194
第二節　與西藏的關係 199
第三節　與印度的關係 201
第四節　與中南半島諸國的關係 201
小　結 .. 205

結論 .. 206

附錄一　阿嵯耶觀音菩薩考 210
附錄二　易長觀世音像考 236
附錄三　南詔至大理國世系表 246

II‧資料編

註　釋 .. 249
參考書目 295
索　引 .. 312
全圖賞析 326

圖版目錄

第一章　流傳與裝幀

1.1　佚名〈南詔圖傳〉　藤井有鄰館　22-23

1.2　阿嵯耶觀音菩薩立像　聖地牙哥美術館　28

第二章　製作與年代

2.1　大日遍照佛坐像（1163）　上海博物館　31

2.2　大日如來坐像　崇聖寺千尋塔出土　31

2.3　〈畫梵像〉佛像開面比較　32

2.4　〈畫梵像〉菩薩像開面比較　33-34

2.5　〈畫梵像〉山的畫法比較　35

2.6　〈畫梵像〉岩石畫法比較　36

2.7　〈畫梵像〉羅漢像頭部畫法比較　37

2.8　周季常〈畫五百羅漢〉　大德寺　38

2.9　林庭珪〈畫五百羅漢〉　大德寺　38

2.10　劉松年〈畫羅漢〉（1207）　國立故宮博物院　38

2.11　《佛說閻羅王授記四眾逆修生七往生淨土經》卷首畫
　　　弗利爾美術館　39

2.12　〈引路菩薩〉　敦煌莫高窟藏經洞出土　40

2.13　〈行道天王〉　敦煌莫高窟藏經洞出土　40

2.14　《維摩詰經》卷首畫及卷末題跋（1118）
　　　大都會博物館　40

2.15　〈畫梵像〉妙光題跋和甲類榜題比較　42

2.16　〈畫梵像〉字跡漫漶榜題與妙光書法比較　43

2.17　〈畫梵像〉乙類與甲類榜題比較　44

2.18　〈畫梵像〉榜題重書　46

2.19　地藏寺經幢　昆明市博物館　50

第三章　圖像研究

3.1　雲南劍川石窟（石鐘寺區）第1龕　53

3.2　雲南劍川石窟（石鐘寺區）第2龕　53

3.3　天王立像　敦煌莫高窟第205窟佛壇北側　56

3.4　佛傳圖碑　印度鹿野苑出土　57

3.5　最勝太子像　醍醐寺　59

3.6　陸仲淵〈羅漢圖〉　常照皇寺　66

3.7　定圓〈傳法正宗定祖圖〉（1154）　MOA美術館　75

3.8　佚名〈南詔圖傳‧文字卷〉　藤井有鄰館　78-79

3.9　〈畫梵像〉局部　國立故宮博物院書畫處提供　85

3.10　藥師經變與尊勝經幢（954）　北山石窟第281龕　87

3.11　毗紐奴立像　巴特那博物館　88

3.12　大日遍照坐佛三尊像　劍川石窟（石鐘寺區）第6窟　92

3.13　菩提瑞像（712）　廣元千佛崖第366窟　93

3.14　盧舍那佛坐像局部　舊金山亞洲藝術博物館　95

3.15　梵僧觀世音菩薩立像（1179）
　　　劍川石窟（獅子關區）第10龕　96

3.16　八難觀音浮雕　阿姜塔石窟第4窟入口左側　98

3.17　千手千眼觀世音菩薩帛畫局部
　　　敦煌莫高窟藏經洞出土　101

3.18　真身觀世音菩薩立像　崇聖寺千尋塔出土　107

3.19　觀音菩薩立像　沃爾特斯美術館　109

3.20　梵僧觀世音菩薩三尊像　波士頓美術館　110

3.21　六臂觀世音菩薩像龕　北山石窟第148龕　115

3.22　地藏菩薩坐像龕　劍川石窟（石鐘寺區）第3龕　116

3.23　蘊逃〈讚佛身座記碑〉（1022）　加爾各答印度博物館　118

3.24　持世菩薩立像　那爛陀博物館　122

3.25　訶利帝母龕　石門山石窟第9龕　126

3.26　毗沙門天王立像　劍川石窟（石鐘寺區）第6窟　128

3.27　三足十八臂忿怒尊　大英博物館　131

3.28　三足十八臂忿怒尊　雲南省博物館　131

3.29　大黑天立像　劍川石窟（沙登箐區）第16龕　132

3.30　大黑天立像　劍川石窟（石鐘寺區）第6窟　132

第四章　復原、結構與功能

4.1　〈降魔成道圖〉　敦煌莫高窟藏經洞出土　156

第五章　南詔、大理國佛教信仰

5.1　華嚴三聖　劍川石窟（石鐘寺區）第4龕　179

5.2　〈王仁求碑〉（698）　葱蒙臥山東麓　180

5.3 大日如來坐像　崇聖寺千尋塔出土　*185*

5.4 阿閦佛坐像　崇聖寺千尋塔出土　*185*

5.5 寶生如來坐像　崇聖寺千尋塔出土　*185*

5.6 阿彌陀佛坐像　崇聖寺千尋塔出土　*185*

5.7 不空成就如來坐像　崇聖寺千尋塔出土　*185*

5.8 劍川石窟（石鐘寺區）第6窟局部　*185*

5.9 觀音菩薩立像　巍山縣壠圩圖山南詔遺址出土　*186*

5.10 真身觀世音菩薩倚坐像龕

　　劍川石窟（石鐘寺區）第5龕左側小龕　*187*

5.11 觀音菩薩坐像龕

　　劍川石窟（石鐘寺區）第5龕右側小龕　*187*

5.12 觀音菩薩倚坐像　劍川石窟（石鐘寺區）第7窟　*187*

5.13 真身觀世音菩薩立像

　　劍川石窟（沙登箐區）第13龕　*187*

5.14 阿嵯耶觀音菩薩立像　雲南省博物館　*189*

第六章　南詔、大理國文化與鄰近諸國的關係

6.1 地藏寺經幢第一層局部　昆明市博物館　*202*

6.2 陀羅尼磚　崇聖寺千尋塔出土　*202*

6.3 佛坐像　崇聖寺千尋塔出土　*204*

附錄一　阿嵯耶觀音菩薩考

7.1 阿嵯耶觀音菩薩立像　國立故宮博物院　*210*

7.2 劍川石窟（石鐘寺區）第2龕主尊局部　*220*

7.3 阿嵯耶觀音菩薩立像　雲南洱源徵集　*227*

7.4 阿嵯耶觀音菩薩立像　震旦藝術博物館　*227*

7.5 阿嵯耶觀音菩薩坐像　崇聖寺千尋塔出土　*228*

7.6 阿嵯耶觀音菩薩坐像　個人藏　*228*

7.7 阿嵯耶觀音菩薩倚坐像　個人藏　*228*

7.8 四臂觀音菩薩立像　採自 Nandana Chutiwongs 著作　*229*

7.9 觀音菩薩立像　採自 Nandana Chutiwongs 著作　*229*

7.10 四臂觀音菩薩立像　大都會博物館　*229*

7.11 觀音菩薩立像　金邊國家博物館　*229*

7.12 四臂觀音菩薩立像　個人藏　*230*

7.13 四臂觀音菩薩立像　曼谷國立博物館　*230*

7.14 四臂觀音菩薩立像　胡志明市歷史博物館　*230*

7.15 菩薩立像　馬德拉國家博物館　*230*

7.16 阿嵯耶觀音菩薩立像　舊金山亞洲藝術博物館　*232*

7.17 阿嵯耶觀音菩薩立像　雲南省博物館　*232*

7.18 阿嵯耶觀音菩薩立像　舊金山亞洲藝術博物館　*233*

7.19 金阿嵯耶觀音菩薩立像　崇聖寺千尋塔出土　*233*

7.20 阿嵯耶觀音菩薩立像　雲南省博物館　*234*

附錄二　易長觀世音像考

8.1 觀音菩薩立像　國立故宮博物院　*236*

8.2 觀音菩薩立像　維吉尼亞美術館　*237*

8.3 觀音菩薩立像　大阪市立美術館　*237*

8.4 觀音、地藏菩薩立像　北山石窟第253龕　*238*

8.5 觀音菩薩立像　杭州煙霞洞窟口　*238*

8.6 菩薩立像（1038）　下華嚴寺薄伽教藏殿　*239*

8.7 觀音菩薩立像（915）　北山石窟第53龕　*239*

8.8 釋迦佛立像（985）　清涼寺　*239*

8.9 觀音菩薩立像　崇聖寺千尋塔出土　*239*

8.10 觀音菩薩立像　崇聖寺千尋塔出土　*240*

8.11 易長觀世音菩薩　〈畫梵像〉局部　*241*

8.12 觀音菩薩立像　夾江千佛岩第90龕　*243*

緒論

研究目的

　　唐、宋時期（618-1279），在中國的西南，先後以大理地區為中心，建立了南詔（649-902）和大理國（937-1254）[1] 兩個地方政權。經過多次的爭戰，南詔後期的勢力範圍「東距㸑（今滇東、黔西相接處），東南屬交趾（今越南北部），西摩伽陀（今印度比哈爾邦），西北與吐蕃（今西藏）接，南女王（今泰國北部南奔府），西南驃（今緬甸中部），北抵益州（今四川成都一帶，按：至大渡河南岸），東北際黔巫（今貴州北部與四川南部相連處）」，[2] 包括了今天的雲南省全域、貴州省西部、四川省西南部，和緬甸、寮國、越南的北部，面積為現在雲南省的兩倍左右。大理國的疆域，基本上與南詔後期相同。中古時期，南詔、大理國咤吒風雲，是中國西南邊疆的一個大國。不過，這兩國的史料匱乏，以至於我們對它們歷史、社會、宗教、文化等的認識十分有限。

　　南詔和大理國，幾乎與唐（618-907）、宋（960-1279）二朝相終始，可是又不受這兩個王朝的管轄，中國正史記載不多。後晉劉昫（887-946）等撰《舊唐書》（945年成書）〈南詔蠻傳〉，[3] 計二千餘字，大多錄自案冊，其中，記載貞元六年（790）南詔第六代國王異牟尋（779-808在位）歸唐以前的事較詳，以後之事則疏略，且《舊唐書》本紀中，與南詔有關的文字亦多蕪雜。歐陽修（1007-1072）、宋祁（998-1061）所作《新唐書》（1070年成書）〈南詔傳〉，[4] 有一萬餘字，關於異牟尋歸唐以前的記載，多以《舊唐書》為根據，以後之事，則兼採唐代使臣的見聞，如樊綽《雲南志》[5]（863年成書）、徐雲虔《南詔錄》（877-880年成書）[6] 等，增補了南詔制度、山川、風俗等資料，較《舊唐書》詳細。另外，王溥（922-982）《唐會要》[7] 的記載，與《舊唐書》〈南詔蠻傳〉和《新唐書》〈南詔傳〉相較，雖互有詳略，不過所載事蹟並無太大差異。五代勢力不及雲南，除了王溥《五代會要》（961年成書）對中土與在雲南所建立的大長和國（902-927）交涉之事敘述略詳外，薛居正（912-981）《五代史》、歐陽修《新五代史》[8] 對中土與在雲南建立的大長和國、大天興國（928-929）和大義寧國（929-937）記載不多。宋代國政疲弱，無力經營雲南，朝廷與大理國的交涉更少，脫脫（1314-1355）等撰著的《宋史》〈大理國傳〉，[9] 便只有六百餘字，且大都轉錄公牘和宋朝史官編輯的《宋會要》。[10] 由此觀之，中國正史中，南詔、大理國的史料，或零散紛雜，或失之簡略。更重要的是，南詔、大理國是由少數民族所建立的國家，它們的政治立場和文化背景，與中原地區有別。以中原王朝史觀為基礎所撰著的史書，固然提供了認識南詔、大理國的歷史、人物、典章制度、社會、文化、風土民情等資料，可是正確性和完整性不足。

　　現藏於日本京都藤井有鄰館的〈南詔圖傳〉卷末云：

　　巍山主掌內書金券贊衛理昌忍爽王奉宗等申，謹按：〈巍山起因〉、〈鐵柱〉、〈西洱河〉等記，并《國史》上所載圖書，聖教初入邦國之原，謹畫圖樣并載所聞，具列如左。臣奉宗等謹　奏。中興二年（898）三月十四日信博士內常士酋望忍爽臣張順、巍山主掌內書金券贊衛理昌忍爽臣王奉宗等謹。[11]

　　類似的文字，亦見於〈南詔圖傳‧文字卷〉（日本京都藤井有鄰館藏）卷末，[12] 顯然，南詔已有地方史料和國史的撰著。洪武十五年（1382），沐英、藍玉、傅友德率軍入滇後，「在官之典籍、在野之簡編，悉付之一爐」。[13] 這些珍貴的地方史料，無一倖存，令人扼腕。現存的雲南地方志書或稗官野史，如元代張道宗《紀古滇說集》（1265

年錄），[14] 明代以白文書寫的《白古通記》、[15] 李元陽《嘉靖大理府志》（1563 年成書）、[16] 倪輅《南詔野史》（1550 年楊慎序）、[17] 諸葛元聲（萬曆四十五年〔1617〕離滇）《滇史》、[18] 劉文徵《滇志》（1621–1627 年成書），[19] 清代的《白國因由》（1706 年刊印）、[20]《僰古通記淺述》[21] 等，皆為元代或其後之作。這些地方史料在輾轉傳抄的過程中，不但魯魚亥豕之誤，連篇累牘，且陳陳相因，神話傳說雜糅，或云南詔國乃天竺阿育王的後裔，[22] 或稱大理舊在天竺幅員之內、點蒼山乃為佛陀苦行之地等。[23] 這些子虛烏有、荒誕比附之言，自不可信。

過去，方國瑜、[24] 木芹 [25] 等考證和甄別史書、方志、野史等資料，從雜亂無章、互相牴牾的記載裡，進行南詔、大理國史實的梳理工作，去蕪存菁，並採用區域史的研究方法，將這些資料置於雲南民族發展的脈絡中，鉤勒南詔、大理國的歷史輪廓，貢獻厥偉，可是，我們對這兩國的風土、民情、宗教、文化等狀況，仍隔霧看花。南詔、大理國與四川、西藏、中南半島和印度為鄰，該地的文化與鄰近地區的互動狀況為何？這個問題也亟需深入探析。

《新唐書》〈南詔傳〉言：「其俗尚浮屠法。」[26] 郭松年《大理行記》（13 世紀末成書）一書也提到，大理地區「西去天竺為近，其俗多尚浮圖法，家無貧富皆有佛堂，人不以老壯手不釋數珠。一歲之間齋戒幾半，絕不茹葷、飲酒，至齋畢乃已。沿山寺宇極多，不可殫紀」。[27] 顯然，大理國佛教盛行。大理國二十二位國主中，避位為僧的皇帝，就有九人之多。[28] 大理國後期權傾一時的高氏家族，也喜建伽藍，甚至有棄相國位而出家為僧者。[29] 同時，大理國還出現了一個獨特的單姓三字名的命名習俗，亦即將佛教神祇名號夾入姓與名之間，如段易長生、李大日賢、高踰城光、李觀音得、趙般若宗、楊天王長等。足見，佛教無疑已深入大理國的各個階層，實為南詔、大理國文化研究中不可忽視的一個重要課題。

早在二十世紀三〇年代，方國瑜在《新纂雲南通志》中，就對大理地區的佛教做了系統的論述，並指出早在南詔、大理國時，該地所信奉的佛教以阿吒力 [30] 教（又作

阿吒力教、阿拶哩教等）為主，是為密教的一支，[31] 此乃南詔、大理國佛教研究的肇端。方國瑜的看法，獲得當時文化史學者徐嘉瑞的認同，[32] 對學術界的影響極為深遠，二十世紀八〇年代迄今，大部分的學者，如張旭、[33] 汪寧生、[34] 張錫祿、[35] 楊學政、[36] 李東紅、[37] 傅永壽、[38] Angela F. Howard [39] 等都主張，南詔、大理國的佛教係以阿吒力教為主。甚至有些學者還稱雲南的阿吒力教為「滇密」[40] 或「白密」，[41] 認為其乃漢地密教與藏地密教以外的另一密教支系。不過，藍吉富卻指出阿吒力教「與密教之間的關係，必須要重新估量。輕率地將它與唐代開元間的密教、或日本、西藏的密教（或密宗）劃上等號，是不精確的」。[42] 他又主張，阿吒力教重視的，是灌頂、息災、祈福、度亡等現世信仰效益，似乎只能被視為「雜密」式的宗教信仰而已。因此，就宗教立場來看，白族的阿吒力教，似乎只具密教的外衣，並沒有吸收到密教的核心內涵。[43] 侯沖在研讀雲南阿吒力教典籍後，更進一步指出，阿吒力教並非密教，它所傳承的是漢傳佛教中注重瑜伽法事、與「禪」、「講」相鼎立的「教」之一系；所謂「阿吒力教經典」，實際上是應赴僧從事經懺法事的科儀。[44] 藍吉富和侯沖的看法，固然有撥亂反正之效，可是，在蒼洱地區發現的明代墓志又頻頻記載，阿吒力教上承南詔晚期高僧贊陀崛多所傳密教四業傳統之說。[45] 究竟南詔、大理國所流傳的密教，是否就是明代所稱的阿吒力教？其究竟屬於雜密還是純密系統？這些問題尚有待進一步釐清。此外，雖然密教是南詔、大理國佛教重要的成分，不過，除密教以外，南詔、大理國佛教信仰尚有那些內容？學者的論述卻不多，也值得進一步考察。

綜上所述，目前從史書、方志等故紙資料的整理中，我們很難一窺南詔、大理國歷史、宗教、文化的全貌，所幸傳世的美術作品、金石碑志和考古出土文物等，或以視覺形象、或以文字彌補南詔、大理國史料不足的缺憾，同時，還可以與史書、方志等文獻相互檢驗、印證，增進我們對這兩個國家的瞭解，這些珍貴的一手資料，無疑是解開南詔、大理國之歷史、宗教、文化、社會、制度、風土、民情等謎團的金鑰匙。

在現存的南詔、大理國美術考古文物裡，最重要的，當屬人稱「南天瑰寶」的大理國〈畫梵像〉[46] 卷（國立故宮博物院藏，典藏號：故畫001003）。當1961年至1962年國立故宮博物院文物精品赴美展覽時，此畫卷即在展覽之列。1995年美國大都會博物館主辦「天子瑰寶」特展時，它再度雀屏中選。2012年更依〈文化資產保存法〉，指定此畫卷為國寶級文物，〈畫梵像〉無疑是國立故宮博物院的一件鎮院之寶。

研究回顧與議題

〈畫梵像〉是大理國傳世的唯一畫卷，設色塗金，圖繪精謹細緻，圖像內容豐富。畫卷分為136頁，[47] 計四段：第一段為第1～6頁，畫大理國王及扈從官兵等，由於第6頁右上方書「利貞皇帝驃信畫」，「驃信」又作「驃信」，南詔稱國君即曰「驃信」，[48] 故人稱此段為「利貞皇帝禮佛圖」。第二段為第7～128頁，畫諸佛、菩薩、羅漢、祖師、明王、龍王、護法等。第三段為第129～130頁，畫「多心寶幢」與「護國寶幢」。第四段為第131～134頁，畫「十六國王」。畫幅每頁上方繪金剛鈴、金剛杵，下方繪花、雲作為邊飾。

早在十八世紀，清高宗弘曆（1711–1799）便已注意到此畫卷的重要性，於乾隆二十八年（1763）特別敕命畫院名家丁觀鵬臨仿〈畫梵像〉的第一段「利貞皇帝禮佛圖」以及卷末的「十六國王」，作成〈蠻王禮佛圖〉，又另摹寫〈畫梵像〉的第二段諸佛、菩薩、明王等和第三段二寶幢，畫成〈法界源流圖〉。[49] 即使在他的晚年，乾隆對〈畫梵像〉的興趣仍然不減，乾隆五十七年（1792），復命院畫家黎明再臨摹〈丁觀鵬摹張勝溫法界源流圖〉一卷。[50] 〈畫梵像〉引首的乾隆癸未（1763）御題云：

今此卷乃南宋間物，相距幾三百載。……舊畫流傳若此，信可寶貴，不得以蠻徼描工所為而忽之。第前後位置蹉舛襍出，因復諦玩諸跋，知此圖在

明洪武間（1368–1398），初本長卷，僧德泰藏之天界寺中。至正統時（1436–1449），經水漸漬，乃裝成冊，不知何時，復還卷軸舊觀。既已裝池屢易，其錯簡固宜。且卷端列旌幢儀從，貌其國主執鑪瞻禮狀，以冠香嚴法相，頗為不倫；卷末復繪天竺十六國王，釋宗泐謂是外護佛法之人，亦應以類附。爰命丁觀鵬仿其法，為〈蠻王禮佛圖〉，而以四天王像以下，諸佛祖、菩薩至二寶幢，另摹一卷，為〈法界源流圖〉，兩存之，使無淆紊，此原卷則仍其舊。

又，〈丁觀鵬摹張勝溫法界源流圖〉清高宗的題跋，亦稱〈畫梵像〉中，「諸佛、菩薩之前後位置、應真之名因列序，觀音之變相示感，多有倒置，因諮之章嘉國師，悉為正其訛舛，命丁觀鵬摹寫成圖，以備者闍圓勝功德」。[51] 〈畫梵像〉乾隆題跋更是特別提到「不得以蠻徼描工所為而忽之」，明確地肯定此作的藝術成就，並言此圖原為長卷，在正統間因水浸漬，而改裝成冊，後來又重裝為卷。因「裝池屢易」，「前後位置蹉舛襍出」，因此，他請章嘉國師「正其訛舛」，並命丁觀鵬依章嘉國師的審訂，重新摹寫一卷。章嘉國師，即章嘉呼圖克圖三世（1717–1786），俗名羅賴畢多爾吉，又譯為若必多吉，自幼即與清高宗弘曆相伴相讀，情誼深厚，是乾隆時期（1736–1795）四大活佛之一，為當時藏密的權威人士，著有《喇嘛教神像集》、《諸佛菩薩聖像贊》等。[52] 在距今兩百八十餘年前，他即接受高宗的詔敕，為〈畫梵像〉各個尊像正名，進行畫卷的復原工作，因此，他應該是歷史上第一位認真研究〈畫梵像〉的人。而乾隆皇帝在題跋中所提到的裝幀形式變易、圖像錯簡等議題，迄今亦仍是研究〈畫梵像〉關注的重點。

〈畫梵像〉原藏於清宮內府，一般百姓根本無緣得見。直到滿清滅亡，國民政府成立故宮博物院以後，民眾始有機會親眼目睹。1931年年底至1932年初，熱衷亞洲美術和佛教的美國學者Helen B. Chapin博士在北京看到此畫卷後，便被它豐富的佛教圖像所震撼，於1936年

發表了第一篇研究〈畫梵像〉的學術論文 "A Long Roll of Buddhist Images"，[53] 仔細介紹畫卷頁面的細節，並記述畫作的圖像內容，指出此件畫作應是認識唐、宋佛教圖像最重要的資料，奠定了日後〈畫梵像〉圖像研究的基石。

至抗戰時期，隨著故宮博物院的文物南遷，〈畫梵像〉亦被帶往四川。1944 年一月在重慶兩浮支路的中央圖書館展出時，雲南籍耆老李根源看後，賦詩三十五首，稱張勝溫墨妙千古，並讚此畫卷為神品。詩前的序言云：「首為利貞皇帝嫖信像，題奉為皇帝嫖信畫，後有佛、菩薩、天龍、應真八部、西土十六國王、東土法系等像，總六百二十八貌，凡百三十四開。」[54] 從「凡百三十四開」來看，李根源顯然已注意到此畫卷原來應是冊頁形式。是年八月，他將這三十五首詩，和與友人方國瑜、丁驌、馬衡等研討〈畫梵像〉相關問題往還的信札及學者們的考訂成果，編成〈勝溫集〉，收錄於自行刊印的《曲石詩錄》。[55] 該書中，羅庸於〈張勝溫梵畫贅論〉[56] 一文提出畫卷「匪特裝池未紊，且尊卑有殊」的看法，否定乾隆主張〈畫梵像〉有錯簡的觀點。滇史巨擘方國瑜也根據李根源提供的資料與馬衡所錄的全卷題識，論述南詔、大理國佛教的內涵。[57] 儘管隨著近幾十年學術研究成果的不斷累積，方國瑜的看法有些需要修正，但他視〈畫梵像〉為史料，進行南詔、大理國佛教史的研究方法，著實開風氣之先，對後學之輩多有啟發。1940 年代以後，〈畫梵像〉的研究沉寂了十餘年，直到 1960 年代始有新的研究成果發表。

國立故宮博物院前副院長李霖燦先生曾於 1939 年至劍川、麗江寫生採風，根據當時的素描和筆記，在 1960 年發表〈大理國梵像卷和雲南劍川石刻 —— 故宮讀畫箚記之三〉[58] 一文，詳細考證〈畫梵像〉第一段「利貞皇帝禮佛圖」的冠飾，是在臺灣發表的第一篇〈畫梵像〉論文。七年後，他在《南詔大理國新資料的綜合研究》[59] 裡，大量利用〈畫梵像〉的資料，對大理國的歷史沿革、風土民情、藝術文化等進行審慎的考證，奠定了他在〈畫梵像〉和南詔、大理國文化研究的權威地位。關口正之則是最早關注〈畫梵像〉的日本學者，他在 1966 年和 1967 年發表的〈大理国張勝溫画梵像について〉[60] 中，

討論了此畫卷的繪製年代、流傳狀況、裝池變化、大理國獨特元素等。1970 年，Alexander C. Soper 教授編輯修訂了 Chapin 博士的論著，更正錯誤，並補充大量的新材料和他的研究心得。[61] 1976 年，松本守隆完成他的博士論文 "Chang Sheng-wen's Long Roll of Buddhist Images: a Reconstruction and Iconology"，[62] 是第一本、也是目前唯一研究〈畫梵像〉的博士論文，乃迄今研究〈畫梵像〉最全面、最深入的一部論著。在此論文中，作者分析繪畫和榜書的風格特徵、考釋圖像內容，並仔細觀察畫面的色跡印漬，結合四者的研究成果與每頁畫面天頭和地腳的裝飾紋樣，進行畫卷的復原工作，在畫作的圖像研究和復原上，有許多重大的突破。不過，他的復原仍有失察之處，即他以在日本流傳的東密系統，作為本畫作圖像研究的基礎，以至於部分圖像的解釋不合符節。如第 84 頁榜書為「南无大日遍照佛」，松本守隆卻稱之為「天皷雷音如來」，[63] 這樣的訂名，實令人難以苟同，所以，松本守隆的圖像考釋仍有不少值得商榷之處。同時，過去四十餘年，隨著南詔、大理國考古工作的展開，發現了一些研究〈畫梵像〉圖像的新資料，這些材料的出現，也修正了前人圖像研究的成果。

1990 年代以來，由於大批雲南學者的參與，〈畫梵像〉的研究成果豐碩，詳見黃正良、張錫祿，〈20 世紀以來大理國張勝溫畫《梵像卷》研究綜述〉[64] 一文，茲不贅述。

回顧過去八十餘年〈畫梵像〉的研究歷程，可知本畫作的研究面向寬廣，討論議題眾多，今簡單歸納整理如下：

一、作者：〈畫梵像〉無作者款識，卷後盛德五年（1180）釋妙光題跋云：「大理國描工張勝溫揎（貌）諸聖容，以利蒼生，求我記之。」據此可知畫作是出自大理國的畫家張勝溫之手。張勝溫畫史無傳，生平不詳。過去大家對他的族屬有許多不同的臆測，李霖燦、[65] Soper 教授、[66] 梁曉強[67] 以為，張勝溫是一位漢族畫家，前二者推測他的祖先很可能來自蜀地；楊曉東則提出，張勝溫應是一位雲南本地的白族畫師。[68] 部分學者

更進一步推測，張勝溫是大理國名家大姓的高級知識分子，[69] 甚至是白族的阿吒力。[70] 李霖燦、[71] Soper 教授、[72] 鈴木敬、[73] 松本守隆[74] 等又都指出，〈畫梵像〉的繪畫風格不統一，應是幾個藝術家合力而成之作。筆者更發現，除了張勝溫等人外，利貞皇帝段智興（1171–1200 在位）本人也應參與繪事。[75]

二、年代：乾隆據宋濂（1310–1381）的題識認為，此畫成於大理國盛德五年，即宋理宗嘉熙四年（1240）。Chapin 博士和李霖燦訂正宋濂與乾隆的推算，指出盛德五年當為西元 1180 年，[76] 自此，許多學者，如楊曉東、[77] 李偉卿、[78] 梁曉強[79] 等便主張，1180 年為〈畫梵像〉的繪製年代。關口正之、[80] 松本守隆、[81] John Guy[82] 以為，1180 年乃為下限，利貞元年（1172）為此畫繪製的上限。Chapin 博士、[83] 李霖燦、[84] 李昆聲[85] 則根據畫卷上「利貞皇帝驃信畫」的榜題認為，此畫約完成於大理國第十八代（後理國[86] 第四代）皇帝段智興的利貞時期（1172–1175）。

三、裝幀的變易：乾隆主張〈畫梵像〉原為手卷，明正統年間因水漸漬，改裝成冊，後來又重裝為卷，同意此說者甚眾，如方國瑜、[87] 關口正之、[88] 羅鈺、[89] 李昆聲、[90] 梁曉強、[91] 趙學謙[92] 等。李霖燦則指出，此畫原為經摺裝，在洪武年間改為長卷，正統時因遭水患，又改裝成冊，後來又重裝為卷，[93] 蘇興鈞[94] 和侯冲[95] 的看法與李霖燦相同。松本守隆另主張，自畫作完成至天順三年（1459），此畫一直維持經摺裝的形式，後來才改裝成卷。[96]

四、圖像訂名：〈畫梵像〉第二段，為此作的主體，共一百二十二頁，繪製了數百尊的佛教人物，圖像內容豐富。又第二段上，有八十四則尊像或佛會的題名（其中二則字跡漫漶，已不可識），不過畫幅的題名，時而出現在左、時而又出現在右，有時，一頁左、右上方各有一則題名，有些頁面又無題名；此外，〈畫梵像〉經過多次重裝，部分頁面佚失，所以圖像的訂名一直是本研究的一大挑戰。章嘉國師根據藏密系統為〈畫梵像〉諸尊訂名，Soper 教授和松本守隆則依漢傳佛教或東密傳統進行畫作諸尊的正名工作，三者的歧異甚多，例如：第 10 頁四面八臂的忿怒尊，章嘉國師稱作「手持金剛統領眷屬龍王」，[97] Soper 教授認為是「不動明王」，[98] 松本守隆名之為「太元帥明王」；[99] 第 77 頁的立佛，章嘉國師稱為「南無旃檀佛」，松本守隆則作「寶幢如來」；[100] 第 85 頁的坐佛，章嘉國師稱為「人王般若佛會」，Soper 教授視作「法界人中像」，[101] 松本守隆則以為是「日月燈光如來」。[102] 還有一些學者，如侯冲、[103] 筆者、[104] 傅雲仙、[105] 朴城軍[106] 等，也曾對畫中的部分圖像進行過探討，不過，〈畫梵像〉的圖像體系複雜，除了顯教和密教圖像外，還包括了雲南特殊的區域佛教信仰，故而〈畫梵像〉的圖像全面考釋工作，尚有待大家努力。

五、重組復原：〈畫梵像〉幾經裝裱，歷盡滄桑，除了極少數學者如羅庸、李朝卿[107] 等人，覺得〈畫梵像〉裝池未紊外，大部分學者皆同意清高宗的觀點，認為畫卷的圖像次序時有錯置。章嘉國師是第一位進行此畫作錯簡整理的人，然而，此畫卷與藏傳佛教的關係疏離，章嘉國師又不明瞭南詔、大理國佛教人物的來歷和宗教內涵，故將第 51～57 頁南詔的祖師圖像全數刪去，並將護國寶幢和多心寶幢的文字，改為乾隆題跋和漢文的《般若波羅蜜多心經》，分別置於畫作的最前和最後。邱宣充已意識到在章嘉國師指導下所完成的〈丁觀鵬摹張勝溫法界源流圖〉，不符合〈畫梵像〉原始圖像的配置旨趣，不過，他仍以章嘉國師的復原為基礎，增補了雲南的祖師像，[108] 這樣的重組當然還是與畫卷原來的意圖相左。松本守隆的復原，以深受唐密影響的日本東密圖像

為基石，但他在密教曼荼羅部分重組的說明十分迂迴，恐不符合〈畫梵像〉圖像布排理念。李公主張，〈畫梵像〉是以「佛會圖」為中心，向左、右兩邊展開，他製作的復原結構自左而右的示意圖為「十六大國主眾 ← 護法天神 ← 觀音菩薩 ← 佛會圖 → 羅漢尊者 → 八大龍王 → 利貞皇帝禮佛圖」。[109] 但由於李公沒有仔細觀察畫面關係，把原畫第23～57頁的完整結構打散，又沒有考慮到天頭地腳裝飾圖案配置的規律性，這樣的重組當然與〈畫梵像〉的原始設計旨趣不符。總之，目前各家的復原結果，差異甚大，〈畫梵像〉的本來面目，仍在五里霧中。

六、圖像結構：羅庸在〈張勝溫梵畫贅論〉一文中指出，〈畫梵像〉的圖像布排昭穆有序，主張應以第63～67頁的「釋迦牟尼佛會」與第68～72頁的「藥師琉璃光佛會」為全卷的中心，「藥師琉璃光佛會」右側的第73～76頁為「藥師十二願詞」。「釋迦牟尼佛會」左側第59～62頁的「文殊問疾」，以及「藥師十二願詞」右側第77～80頁的「三會彌勒尊佛會」，雁翼左右，代表性、相兩宗，屬天竺佛教系統。左幅第23～58頁為一組，以示中土開宗之教；右幅第81～114頁則表大理特有之佛教。第7～22頁和第115～130頁畫天龍八部和護法諸神。起首第1～6頁的「利貞皇帝禮佛圖」和第131～134頁的「十六大國王眾」，俱為香燈獻佛之狀，最居卷末。李偉卿在〈大理國梵像卷總體結構試析 —— 張勝溫畫卷學習札記之一〉[110] 一文中，以羅庸的結構框架為基礎，進行了局部修正。不過，誠如侯沖所言：「他既不滿足於對單開內的考釋，又不能從考釋畫卷的內容來分析〈梵像卷〉的結構，僅僅憑直覺，⋯⋯重要的單開畫面的內容又未經李先生作過符合佛教經籍及雲南史志的考證，所以這種結構框架與其說是模仿羅膺中（羅庸，字膺中）先生而試圖根據〈梵像卷〉的內容提出的，不如說是一種文學性的美術創作。」[111] 松

本守隆則將全卷分為四個單元：第一單元與釋迦傳法主題有關，由四個小單元組成：（一）利貞皇帝禮佛圖（第1～6頁）、（二）太元帥明王曼荼羅（第7～22頁）、（三）傳法正宗圖（第23～58頁）、（四）維摩詰經變（第59～62頁）。第二單元與胎藏界曼荼羅有關，亦由四個小單元組成：（一）釋迦牟尼佛會（第63～67頁）和寶幢如來（第77頁）、（二）佛傳圖（第81～84頁）、彌勒尊佛會（第78～80頁）及日月燈光如來（第85頁）、（三）七觀音與毗盧遮那佛（第86、87、99～104頁）、（四）藥師琉璃光佛會（第68～76頁）和千手千眼觀音（第93頁）。第三單元由第115頁之前除了上述諸圖像以外的其他諸尊組成。第四單元包含第115～128頁的護法等。同時，他又指出第三和第四單元又可合而為一，形成橫長式千手千眼觀音曼荼羅的稀有樣貌。但松本守隆所提出的曼荼羅之說，是否成立？值得檢討。而侯沖則以為「我們看不出〈梵像卷〉有總體結構，只是在佛會圖、經變圖上有內部的小結構」。[112] 到底〈畫梵像〉的圖像配置由幾個單元組成？每一單元包含哪些圖像？此畫究竟有無完整的結構概念？這些問題都需要結合圖像學、佛教史、佛教思想等資料，進行綜合性的探討。

〈畫梵像〉正彷若一部南詔、大理國圖繪的歷史、佛教、及文化百科全書。過去數代學者的研究成果，的確引領我們認識此一畫作的內容和它的重要性，然而，目前除了對該畫作的年代爭議較小外，它的重裝次數、圖像訂名、原始面貌、尊像結構、製作功能等，學者們仍各自表述，並無共識，許多問題尚未圓滿解決。考其原因，實由於此畫卷內容豐富，宗教意涵複雜，再加上南詔、大理國位於宋朝、西藏和中南半島諸國之間，又去天竺非遠，佛教來源多元，此外，南詔、大理國尚有獨特的地方佛教信仰元素，不是依據漢傳、印度、或藏傳的佛教系統就能全盤暸解。因此我們必須將它放置於南詔、大理國的歷史、文化脈絡中，才可能一探此畫的究竟。

研究方法

文獻史料是史學研究的基礎，作品則是藝術史研究的根本。〈畫梵像〉僅見於《秘殿珠林續編》，[113] 未載於其他畫史記錄，因此，畫作本身便成為此研究最重要的材料，無論是畫中的每個細節，或是畫後的題跋，都提供了研究此畫重要的訊息。本研究將以抽絲剝繭的方式，對此畫進行全面的考察。

在研究方法上，將分析畫作不同畫幅的風格特色和榜書特徵，考訂此畫的畫家、榜書題名者和製作流程，並說明其與唐、宋繪畫的關係。再者，利用圖像志（iconography）的研究方法，根據佛教經典、儀軌、圖像鈔等資料，進行畫中每一尊像尊格和身分的考訂，並參照傳世或考古出土的文物，以闡明此一圖像在南詔、大理國的流傳狀況。同時，也將進行畫中圖像與鄰近地區相關作品的比較，追索〈畫梵像〉佛教圖像的來源。此外，包括李霖燦提到每頁畫面上、下邊飾圖案的變化，以及松本守隆仔細觀察畫幅上的紅漬、墨跡等，也是恢復畫作舊觀的重要參考元素。這些微觀的探討十分繁瑣，但唯有不厭其煩，才能一探此畫的本來面目和重要價值。

在解開〈畫梵像〉諸多疑團後，筆者擬將此畫作置於南詔、大理國的歷史、文化脈絡中，敘明它的歷史意義。筆者相信，此畫一方面可以彌補南詔、大理國史料文獻的不足；再方面可以和史料相印證。同時，從〈畫梵像〉的圖像與雲南的史料、方志等記載之相互比較、對照中，還可以進行文獻、志書等的甄別工作，或許可以突破南詔、大理國研究上的一些困境。換言之，本研究雖以〈畫梵像〉為研究核心，但希望研究成果可增進我們對南詔、大理國佛教信仰和歷史文化的瞭解。

本研究雖以藝術史研究方法為主，但亦採取文獻學、歷史學、佛教史、文化交流史等跨學科、多角度的研究方法，鉤沉探賾，補闕正誤，就此畫的作者、圖像內涵、復原、製作旨趣、功能等問題，進行全面的考察和探究。筆者還擬以本研究作為一個案例，證明畫作、圖像也是記錄歷史、表述思想的重要載體。尤其是在史料文獻匱乏的朝代與地區，有效地運用古美術、出土文物等視覺資料，實是突破研究瓶頸的重要途徑。

除了緒論和結論，本書將分為六章，第一至四章為〈畫梵像〉的專題研究，第五、六章則將〈畫梵像〉置於歷史脈絡中，討論此作所反映南詔、大理國的佛教信仰內容，及其與鄰近諸國的文化關係，以增進吾等對大理國佛教信仰和歷史文化的瞭解。

〈畫梵像〉繪製於十二世紀七〇年代的雲南大理地區，十四世紀下半葉被江南的東山德泰購得，後來輾轉進入清宮收藏，歷經風霜。其間又因為種種原因，數度重裝。故第一章旨在確認此畫的流傳狀況和裝裱形式的流變。唯此畫不見於歷代著錄，畫後的題跋為研究此畫最重要的資料，所以，此章首先抄錄〈畫梵像〉各家題跋的文字。根據歷代的題跋，不但得以瞭解此畫流傳的梗概，同時也能透過結合了歷代題跋的用詞以及畫作不同段落紙質的差異，推斷此畫重裱的次數和裝裱形式的變易狀況。

第二章探討〈畫梵像〉的作者、榜題的書者以及繪製年代等議題。〈畫梵像〉繪畫的水準不一，畫中人物的開面不同，形塑人物的線條，或精熟老練，或柔弱無力，用筆或轉折方硬、勁健有力，或線條圓轉、筆跡落拓，或衣紋勻細、稠疊繁密。山水樹石的畫法也頗有出入，有些皴染並用，有些只鉤不皴。畫上榜題的運筆方式亦有別，字形間架也不一致。凡此種種在在顯示，無論是繪畫或榜題，皆不出自一人之手。同時，畫面多處並未完工，部分僅完成初稿，有些地方尚出現明顯的修改痕跡。若從畫後釋妙光的榜題來看，盛德五年為繪製此畫的年代下限，但是否可以從畫中的一些蛛絲馬跡，對此畫的繪製年代提出更準確的看法？也是筆者想突破之處。

第三章試析〈畫梵像〉第 1～134 頁的圖像特徵，說明每一畫面或單元的信仰內容與經典依據，討論圖像來源，並探索圖像和信仰傳入的可能路徑，是本書最重要的一章，也是篇幅最長的一章。〈畫梵像〉的圖像繁多，圖像研究一直是學者們關注的焦點，研究成果也最為豐

富，不過，大家的歧異不少。由於大部分的學者無緣親眼目睹真蹟，即使有機會看到，亦都無法進行長時間的審視。但隨著科技的進步，作品的圖檔得以不斷地放大，我們遂得以觀察到前人學者所不見的許多畫面細節，而這些細節，正透露出更多瞭解此畫的重要訊息。因此，本章除了仔細描述每一頁面的細節，確定每一個畫面的主題，盡力闡明畫中每一位佛、菩薩、佛母、羅漢、祖師、護法以及祂們脅侍人物的尊格外，尚整理前人的研究成果，論析各家的說法，並提出自己的見解。此外，還將援引佛教經典、文獻資料，說明圖像特徵、典據以及信仰內涵，並將〈畫梵像〉的頁面圖像，和中土、西藏、印度、中南半島的作品進行比較研究，試圖探索圖像與信仰的來源和傳入的路徑。唯有深入明瞭每一畫面的圖像，我們才可能由此畫一探南詔、大理國歷史、佛教、文化、風土民情等的精髓。同時，在圖像研究的過程中，也可將部分錯簡復原。

第四章探討〈畫梵像〉的本來面目、設計理念和製作目的。〈畫梵像〉由多個圖組和單獨的圖像組成，裝池屢易，多有倒置，甚至於有些畫幅佚失。此章將從佛教圖像志、頁面上下邊飾的組合狀況、畫面背景的連貫性、經摺裝對幅的印漬等多方面的元素，進行畫作的復原工作。在恢復該畫作舊觀的基礎上，進而說明畫作的宗教意涵和設計理念。此外，它創作的目的和功能為何？雖然資料不足，筆者仍不揣淺陋，提出一些臆測。

史料文獻中，與南詔、大理國佛教信仰內容有關的記載有限，在有限的記載中，又特別強調異僧施法的事蹟，因此，許多人認為南詔、大理國的佛教屬密教一系。〈畫梵像〉的圖像豐富，保存了許多與該地佛教信仰內容有關的資料。故第五章將在第三章〈畫梵像〉圖像研究的基礎上，結合南詔、大理國的寫經、佛教石窟和造像、出土文物等，說明南詔、大理國的佛教信仰內容和特色，以期彌補史料文獻不足的缺憾。

南詔、大理國，與唐宋、西藏、中南半島東南亞諸國和東印度毗鄰，南詔、大理國文化的形成，應受到鄰近地區的滋養。不過，由於歷史的因素，南詔、大理國受到各國之影響，有深淺的不同。第六章擬從歷史的角度，結合史料文獻和現存的南詔、大理國文物遺存及一些文化現象，說明南詔、大理國與鄰近諸國的文化互動關係，以釐清南詔、大理國文化的組合成分。

第一章 流傳與裝幀

〈畫梵像〉卷末的釋妙光題跋云：「大理國描工張勝溫捐（貌）諸聖容，以利蒼生，求我記之。」據此可知，此畫乃大理國之作。但由於此畫不見於清宮以前的畫史著錄，它的流傳經過，唯有從畫上的題跋始能一探端倪。另外，此畫歷經風霜，在流傳的過程中，因為種種原因，數度重裝，其現狀和原始面貌恐已有很大的出入。過去，許多學者對此畫的原始面貌看法不一，依據題跋用語、紙張差異等，我們可以追索裝幀形式變易的過程。

第一節 題跋印記

大理國〈畫梵像〉內容豐富，《秘殿珠林續編》、《故宮書畫錄》[1] 和《故宮書畫圖錄》[2] 都有著錄。包首清高宗題籤云：「宋時大理國描工張勝溫畫梵像。珠林至寶。」下鈐「乾隆宸翰」一印。玉別子刻「乾隆御賞。宋時大理國描工張勝溫画畫梵像」。

〈畫梵像〉本幅，由利貞皇帝禮佛圖、佛教圖像、寶幢、十六國王圖四段組成，均紙本。因《秘殿珠林續編》〈丁觀鵬摹張勝溫法界源流圖〉言：「設色畫，摹宋時大理國描工張勝溫畫像第二段。御筆。法界源流圖。」[3] 故學者多稱〈畫梵像〉第二段為「法界源流圖」。畫幅後方有一 13.5 公分寬的隔水，其後為第一段拖尾，上有釋妙光和宋濂（1310–1381）的兩則題跋，題跋上方皆畫金剛杵，下方分別繪雲和花，這種裝飾手法，與第二段第 116～128 頁以及第三段的邊飾手法一致（有關〈畫梵像〉邊飾的研究，詳見本書第四章），紙質也和第一、二、三段畫作相同，故編為第 135、136 頁，以利說明。第 135 頁釋妙光的題跋云：

大理國描工張勝溫捐（貌）諸聖容，以利蒼生，求我記之。夫至虛至極，有極則有虛。虛極之中，自生明相矣。明相生一氣，一氣成大千，有眾生焉，有佛出矣。眾生无量，佛海无邊，一一乘形，苦苦濟拔。知則皆影像，濟也實如神。慕張吳之遺風，怜武氏之美跡者耳。當願眾生心中佛，佛心中眾生，唯佛與眾生无一聖九（凡）異，妙出於手，靈顯於心。家用國興，身安冨有。盛德五年庚子歲（1180）正月十一日。釋妙光謹記。

松本守隆推測，釋妙光其人，為《續傳燈錄》、《五燈會元續略》、《五燈全書》等書中所記載的曹洞宗禪師靈隱東谷妙光（1253 卒）。[4] 然而，鈴木敬指出，〈畫梵像〉釋妙光題跋的書法，屬寫經生一系，與南宋名衲的手筆不類，故認為書寫〈畫梵像〉第一則題識的釋妙光，與靈隱東谷妙光無關，當是一位大理國僧人，甚至於還可能是一位具僧籍的大理寫經生。[5] 東谷妙光的生年不詳，依松本守隆的研究，東谷妙光亡歿時已逾九十歲，那麼他書寫〈畫梵像〉題跋時，可能尚不足二十歲。根據釋妙光題跋，此跋乃其應大理國描工張勝溫之請所書。依常理推測，張勝溫應不可能千里迢迢地遠至杭州靈隱寺，請一位年紀尚不到二十歲的禪師書跋，更何況此則題跋的紀年為「盛德五年」（1180），「盛德」乃大理國而非宋朝的年號。因此，如鈴木敬所言，筆者也認為釋妙光應是一位大理國僧人。

釋妙光，生平不詳。此畫的第一段「利貞皇帝禮佛圖」第 6 頁榜書為「利貞皇帝驃信畫」，第二段「法界源流圖」第 63 頁又發現「奉為皇帝驃信畫」的榜書。驃信，又書作「驃信」、「縹信」。《新唐書》〈南詔傳〉曰：「元和三年（808）異牟尋死，詔太常卿武少儀持節弔祭。子尋閣勸立，或謂夢湊，自稱『驃信』，夷語君也。」[6] 李京《雲南志略》〈諸夷風俗〉條亦言：白人「稱呼國王曰『縹

信」。[7] 伯希和（Paul Pelliot）考證云：

> 顧「驃」為漢籍緬人之古稱，其對音或者為 Pyu，是為主要緬種之稱號。南詔王侵入緬甸已有數次，然則可依巴克君之說，而謂驃信為 Pyu-shin 之對音，緬語驃君也。[8]

上承南詔傳統，大理國時仍稱國王為「驃信」。根據畫上榜題，〈畫梵像〉顯然是為了大理國利貞皇帝所作，甚至於利貞皇帝本身即參與繪事（詳見第二章）。利貞皇帝，即大理國第十八代國主段智興，乾道七年（1171）立，次年改元利貞，後又改元盛德、嘉會、元亨、安定，庚申年（1200）卒，謚號「功極皇帝」。盛德五年（1180）釋妙光書跋時，段智興依然在位主政，故推測釋妙光的身分非比尋常；且從題跋內容觀之，釋妙光對佛教義理也深有體悟，故推斷其當為大理國的一位高僧，而非鈴木敬所臆測的大理國寫經生。

第 136 頁宋濂的題跋曰：

> 右梵像一卷，大理國畫師張勝溫之所貌，其左題云：「為利貞皇帝驃信畫。」後有釋妙光記文稱：「盛德五年庚子正月十一日。」凡其施色塗金，皆極精緻，而所書之字亦不惡云。大理本漢楪榆、唐南詔之地，諸蠻據而有之。初號大蒙，次更大禮，而後改以今名者，則石晉時段思平也。至宋季微弱，委政高祥、高和兄弟。元憲宗帥師滅其國而郡縣之。其所謂庚子，蓋宋理宗嘉熙四年（1240），而利貞者，即段氏之諸孫也。夫以蠻夷竊彈丸之地，黃屋左纛，僭擬位號，固實之不必言。然即是而觀，世人樂善之誠，胥皆本乎天性，初無有華夷中外之殊也。東山禪師德泰以重購獲此卷，持以相示，遂題其後而歸之。翰林學士金華宋濂題。

題跋下方鈐「太史氏」、「宋景濂氏」二印。

宋濂，字景濂，號潛溪、吳相居士，浦江（今浙江義烏）人。元朝末年，順帝（1333–1368 在位）曾召為翰林院編修，但他以奉養父母為由，辭不應召，修道著書。洪武二年（1369），明太祖詔其修《元史》，並任太子傅先後十餘年，累官至翰林院學士承旨知制誥。洪武十年（1377），以年老辭官還鄉。後因長孫宋慎牽連胡惟庸案，全家流放茂州（今四川茂汶羌族自治縣），途中病死於夔州（今重慶奉節），享年七十二歲，有《宋學士全集》傳世。宋濂飽閱三藏，精通佛理，與僧人交往密切，《宋學士全集》中，收錄有數十篇他為元末明初高僧所撰寫的塔銘、寺院碑記，並常為佛經及僧人語錄作序、題跋等。

由《宋學士全集》中收錄多則宋濂為天界寺僧人所作的塔銘、碑記和贈別序言，如〈大天界寺住持孚中禪師信公塔銘（有序）〉、〈佛日普照慧辨禪師塔銘〉、〈送覺初禪師還江心序〉、〈天界善世禪寺第四代覺原禪師遺衣塔銘（有序）〉、〈大天界寺住持白庵禪師行業碑銘（有序）〉[9] 等，顯示他在南京為官期間，與當時京師、也是全國首剎的天界寺僧人往來頻繁。

第一段拖尾後，有一段橫為 13.5 公分的隔水，然後接第二段拖尾，上有宗泐（1318–1391）、來復（1319–1391）和曾英三則題跋。宗泐的題跋言：

> 右大理國人張勝溫所畫佛、菩薩眾像一卷，繪事工緻，誠佳畫也。然既畫佛、菩薩、應真、八部等眾，而始於其國主，終之以天竺十六國王者，蓋國王為外護佛法之人故也。大理即今之雲南，唐封南詔王。至懿宗時（859–873），其酋龍始僭號改元，而稱「驃信」。其國人有禮儀，擎誦佛書，碧紙金銀字間書，若坦綽趙般若宗之《大悲經》是已。坦綽，蓋官名，亦酋望也。德泰藏主請題，故及之。洪武戊午（1378）秋，天界善世禪寺住持釋宗泐識。

下方鈐「季潭」、「全室」二印。

宗泐，字季潭，別號全室，俗姓周。浙江臨海人。臨濟宗名僧笑隱大訢（1284–1344）的愛徒，大訢屢易名剎，宗泐皆從侍之。大訢示寂時云：「吾據師位者四十餘年，接人非不夥，能弘大慧（宗杲）之道使不墜者，唯汝（指清遠懷渭）與宗泐爾，汝其懋哉。」[10] 宋濂對宗泐也稱讚不已，說道：「笑隱之子，晦機之孫，具大福德，足以荷擔佛法，證大智慧，足以攝伏魔軍。悟四喝三玄於彈指，合千經萬論於一門，……為十方禪林之所領袖，而與古德同道同倫者耶。」[11] 顯然，明初時，宗泐深受各方推崇，為當時佛教界祭酒。他亦富文采，嘗與明太祖詩賦唱和。

洪武初，宗泐先後任杭州中天竺寺和徑山寺住持。洪武四年（1371），明太祖召至京師，館於南京天界寺，是年，天界寺住持白庵禪師「以母年耄，舉徑山泐公自代」。[12] 次年，朝廷建廣薦法會於蔣山太平興國寺，太祖命其升座說法，聲譽日隆。宗泐為天界寺住持時，不但講經說法，弘傳佛教，且註釋《心經》、《金剛經》、《楞伽經》三經，頒行天下。洪武十一年（1378），太祖遣僧宗泐等出使西域，[13] 十四年（1381）奉使還朝，不但攜回佛經，且招徠藏人來京朝貢。歸國後，仍住天界寺，並授僧祿右善世。自洪武十六年（1383）起，宗泐命運多舛，數度進出天界寺，後因胡惟庸案被捕，太祖下旨赦免，宗泐以年老請歸，洪武二十四年（1391）卒於江浦石佛寺，享年七十四歲。著有《全室外集》。

《宋學士文集》在〈大天界寺住持孚中禪師信公塔銘（有序）〉、〈送覺初禪師還江心序〉、〈天界善世禪寺第四代覺原禪師遺衣塔銘（有序）〉、〈大天界寺住持白庵禪師行業碑銘（有序）〉等文中均提及宗泐，同時，該文集尚收錄一則〈全室禪師像贊〉，[14] 說明宗泐與宋濂二人應當熟識。

來復的題跋曰：

天界藏主泰東山所藏大理國工張勝溫所画佛、菩薩、阿羅漢及諸祖等像一帙，設色精緻，金碧爛然，瞻對如存，世稱希有。東山徵予題其後，於是焚香稽首而作讚曰：諸佛法身，遍虛空界，含

攝一切，無襪無壞。示有應化，應化非真，卉出世間，復超色塵。隨感而通，無剎不現，利物應機，或隱或顯。百億日月，百億須彌，龍宮魔窟，蠻貊羌夷，覯相聞名，悉皆敬禮，頂戴歸依，涌躍歡喜。或施寶聚，珂貝珠琛，或作臺殿，黃金白銀。迺至五采，繪形圖像，惟心所求，功德無量。滇池之南，有國大蒙，作藩中夏，惟佛是宗。王妃宰臣，以善為寶，膠彩麋金，成此相好。菩薩羅漢，慈威儼然，亦有龍鬼，擁護後先。幡盖旌幢，封林池沼，蓮花交敷，旃檀圍繞。集茲眾妙，間錯莊嚴，回向菩提，十方普瞻。內根外塵，互相涉入，根塵俱消，真妄不立。轉境為智，妙觀在心，非空非有，亘古亘今。我及眾生，與佛同體，贊之仰之，永垂來裔。洪武十二年歲次己未（1379）秋季月，前靈隐住山沙門釋豫章來復拜贊。

題跋前方鈐「翠竹黃華」、「西山南浦」二印，款署下方則鈐「沙門來復」、「見心」二印。

來復，字見心，別號蒲庵，俗姓王。[15] 豫章豐城（今江西南昌豐城）人。幼時出家。嗣法於徑山南楚師悅禪師，得臨濟宗旨。通儒術，工詩文。歷主慈谿定水院、寧波天寧寺與杭州靈隱寺，為江南佛教界的代表人物。明初兩度至京說法，辭意剴切，聞者咸有警惕。洪武十五年（1382）授僧錄左覺義，並掌管天界寺的錢糧產業及各方布施財物。洪武二十四年（1391）因胡惟庸案，凌遲處死。來復詩文卓絕，與宗泐齊名，著有《澹游集》、《蒲庵集》等。

《宋學士文集》載有〈靈隱和尚復公禪師三會語序〉（又名〈復見心三會語序〉）和〈蒲庵禪師畫像贊〉二文。[16] 在〈蒲庵禪師畫像贊〉中，宋濂對來復的生平敘述甚詳，二人顯然相當熟稔。

曾英的題跋云：

右大理國張勝溫所畫佛、菩薩聖像一帙，金碧焜煌，耀人耳目。雖顧虎頭、李伯時輩，亦可與顏

頊者矣。或謂佛者，覺也，非聲色可求。殊不究世人溺於昏濁，自昧靈臺，故假之形像，俾其覩相生善，豈徒然哉？東山泰藏主乃全室禪師之弟子也，自游方時，獲此卷，珍藏什襲，亦有年矣。自東山遷化，此卷流落他所，今明上人重購而歸，蓋不忘其先師手澤也。夫物之離合，亦有其時，與合浦之珠、延平之劍豈相遠乎？一日命余跋其後，故不媿題其卷尾而歸之。且以示其後人云。永樂十一年歲在癸巳（1413）嘉平月，西昌晚生曾英書。

曾英是應德泰藏主弟子今明上人之請而書跋。此則題跋並無書者印記。曾英平生不可考。

第二段拖尾後，有一寬 13.3 公分的隔水，然後接第三段拖尾，此段題跋後半被截去，不知何人所書。該題跋言：

天順己卯歲（1459）秋九月望後一日，慧燈寺住持鏡空出示所藏，其師祖東山泰上人曩居天界時，得大理國工張勝溫所繪佛像、阿羅漢及諸等像一帙，殆謂不幸師祖圓寂之後，斯圖流落他所，幸其師月峯復購歸于本寺。至于正統己巳（1449），洪水驟漲，遽漫斯帙，鏡空旋拯於水，得完其圖。奈被水漸漬，卷為脫落，弗遂披閱，請里之士尹希怡裝潢成帙。干予言以識三吉琭襲之志，予備玩之。前翰林學士金華宋濂、天界善世禪宗泐、同門僧来復述之詳悉，奚容予言，辭弗再致，遂檃述緒餘以復。予惟大理國工善繪斯圖，筆力精緻，金碧輝煌。前列諸佛儼現空界，超出塵凡，隨感應化，隱顯百億，無端無量，形像百千，咸在敬仰。以故知夫東山泰上人得慕斯圖於天界，天界歸而藏諸慧燈，其嗜之志（下闕）。

此則題跋前鈐「敦素齋」、「□□精微」二印。題跋者名款闕佚。

拖尾三後，有一橫 13.3 公分的隔水，其後裱有一長

白紙，無人書寫題跋。畫幅前方有一段引首，清高宗弘曆書一則長跋，云：

大理國畫世不經見，歷代畫譜亦罕有稱者。內府藏其國人張勝溫梵像長卷，釋妙光識盛德五年（1180）庚子月日，宋濂跋謂在宋理宗嘉熙四年。曩閱《張照文集》，有〈跋五代無名氏圖卷〉，疑與是圖相表裏。其攷大理始末甚詳，以篇首文經元年，為段思英偽號，計其時則後晉開運三年（946）。今此卷乃南宋間物，相距幾三百載。彼所紀有阿嵯耶觀音遺蹟，而此遍繪諸佛、菩薩、梵天、應真、八部等眾，不及阿嵯耶觀音號，則非張照所見明甚。顧卷中諸像相好莊嚴，傅色塗金，並極精采。楮質復淳古堅緻，與金粟箋相埒。舊畫流傳若此，信可寶貴，不得以蠻徼描工所為而忽之。第前後位置躇舛褳出，因復諦玩諸跋，知此圖在明洪武間（1368–1398），初本長卷，僧德泰藏之天界寺中。至正統時（1436–1449），經水漸漬，乃裝成冊，不知何時，復還卷軸舊觀。既已裝池屢易，其錯簡固宜。且卷端列旌幢儀從，貌其國主執鑪瞻禮狀，以冠香嚴法相，頗為不倫；卷末復繪天竺十六國王，釋宗泐謂是外護佛法之人，亦應以類附。爰命丁觀鵬仿其法，為〈蠻王禮佛圖〉，而以四天王像以下，諸佛祖、菩薩至二寶幢，另摹一卷，為〈法界源流圖〉，兩存之，使無淆紊，此原卷則仍其舊。在昔道子、楞伽輩以繪事演象教，華嚴變現，摹傺無邊，不聞於獅臺、鹿苑中，參以塵俗軌躅。雖佛無人我相，即合即離，豈復存分別想，而欲於色界畫禪，探尋須彌香海，則法流一滴，自判淨凡，遂識緣起如右。乾隆癸未（1763）孟冬月望。御筆。

題跋下鈐「乾」、「隆」、「得大自在」三印。跋中所言載錄於《張照文集》的〈五代無名氏圖卷〉，即日本京都藤井有鄰館所藏之〈南詔圖傳〉卷[17]（圖 1.1）。

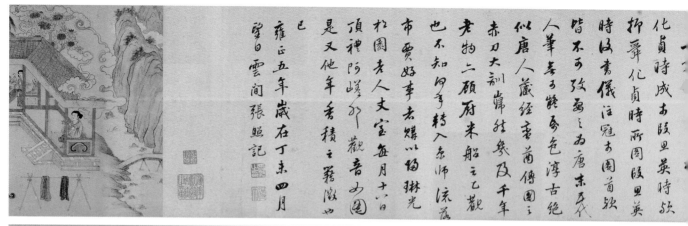

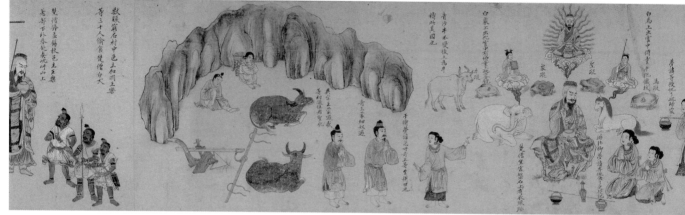

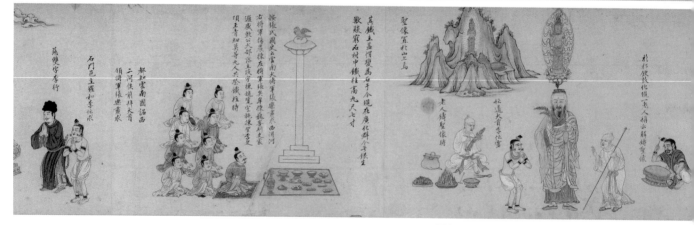

1.1
佚名〈南詔圖傳〉 日本京都藤井有鄰館藏
採自奈良国立博物館,《奈良時代の仏教美術と東アジアの文化交流（第一分冊）》,頁120-125。
日本京都藤井有鄰館授權

袁牟後為蒙氏唐永徽間
蒙細奴邏代張樂盡求種
王國孫封民細奴邏傳子
邏盛失邏盛失八傳至祐
隆如僞隆帝祐隆傳子隆
舜如僞傳子舜化貞自蒙
皇帝隆舜也所云中興舜
化貞年號也鄭民政封武
鄭買嗣所奪唐昭宗之天
後二年也卷中所云武宣
之政天興為義寧毀思
長和為天興楊干貞奪
為長和趙善政奪之政
平奪之政義寧為大理
當後晉高祖之天福二年
歷後周宋元皆為段氏大
理國明洪武姑入版圖
今為大理軍民前衛地
横有阿嵯耶觀音遺跡
事載者志与卷中詳同
但省志不為二事又不著
阿嵯耶觀音補
補至闃鬮矣纂首文經元
年則段里英偽孫當後晉

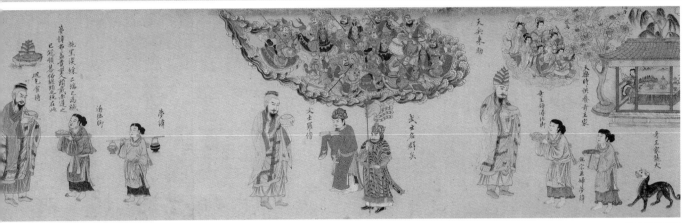

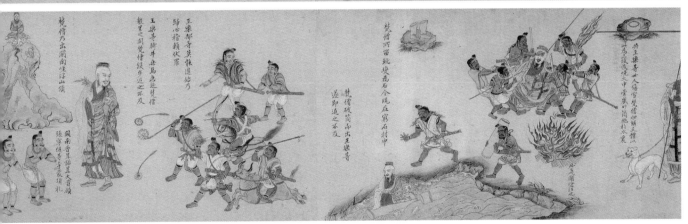

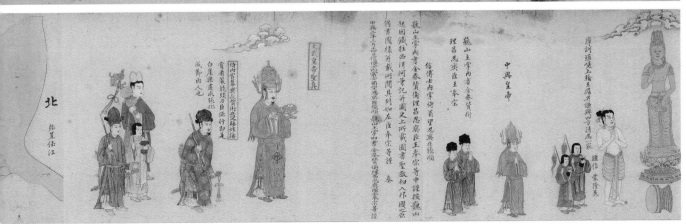

〈畫梵像〉有兩方「安道」的收傳印，一方見於第134頁右下角，另一方的左半在第136頁右下角，右半則在釋宗泐題跋的左下方。查閱印譜，不見此印，不知印章主人為何人。其餘諸璽皆為清宮內府的收藏印，除了乾隆五十六年至五十八年（1791–1793）編輯《秘殿珠林續編》時所鈐的八方璽印、[18] 清仁宗（1760–1820）的「嘉慶御覽之寶」，以及宣統皇帝（1906–1967）的三方璽印[19] 外，尚見二十二方乾隆皇帝的鑑藏印璽，[20] 其中尚有一方「太上皇帝之寶」，顯示了即使高宗在退位後，還曾賞鑑此畫，其對此畫卷的寶愛，於此可見一斑。

第二節　流傳

根據〈畫梵像〉第6頁右上方的榜書「利貞皇帝瞟信畫」和第63頁左上方的榜題「奉為皇帝瞟信畫」，足見此畫與利貞皇帝段智興的關係密切，是為了利貞皇帝所畫。該畫多處以貼金或泥金表現人物的肌膚，所費不貲，顯示受到皇家的重視和支持。畫作完成後，推測直到寶祐二年十二月中旬（1254年初）忽必烈的軍隊破大理城以前，其應為大理國內府或皇家寺院所收藏。

由於此畫的流傳未見於歷代著錄，畫後題跋是瞭解其流傳狀況的唯一線索。宋濂題跋稱：「東山禪師德泰以重購獲此卷，持以相示，遂題其後而歸之。翰林學士金華宋濂題。」顯然，宋濂是應當時的收藏者東山禪師之請託而書跋。此則題跋雖未落年款，可是宋濂款署稱「翰林學士」，題跋下方尚鈐「太史印」一印。《明史》〈宋濂傳〉云：

> 洪武二年（1369）詔修元史，命充總裁官。是年八月史成，除翰林院學士。明年二月，儒士歐陽佑等採故元元統以後事蹟還朝，仍命濂等續修，六越月再成，賜金帛。是月，以失朝參，降編修。[21]

根據「太史氏」一印可知，宋濂題跋之時，正擔任纂修《元史》總裁官，而款署「翰林學士金華宋濂題」，又顯示當時其尚未除翰林學士一職，因此宋濂的書跋時間，當是在洪武二年無疑，當時〈畫梵像〉已為東山德泰所收。

東山禪師德泰，史料未載，生平不詳，曾英的題跋稱其為全室禪師宗泐的弟子。根據宗泐的題跋，至少在洪武十一年（1378）時，德泰已任南京大天界寺的藏主。藏主，是禪宗叢林寺院協助知藏管理佛教經藏的執事。[22] 又，從宋濂〈十八大阿羅漢像贊〉「東山禪師以所畫應真像求予贊」[23] 之語來看，東山德泰也應雅好丹青。

至於東山德泰何時得到這件畫作？畫後的題跋，有兩個不同的說法。曾英云：東山德泰藏主「自游方時，獲此卷」，而最後一則佚名者的題跋則言：「慧燈寺住持鏡空出示所藏，其師祖東山泰上人曩居天界時，得大理國工張勝溫所繪佛像、阿羅漢及諸等像一帙。」曾英題跋的年代較早，離東山德泰的年代較近，且是應德泰弟子今明上人之請書寫題跋，可信度較高。同時，洪武四年（1371）南京天界寺住持白庵禪師「以母年耄，舉徑山泐公自代」[24] 後，宗泐才擔任天界寺的住持，而洪武二年（1369）時，東山德泰已請宋濂為〈畫梵像〉書跋，當時宗泐弟子東山德泰入居天界寺的可能性不高。因此，筆者以為，誠如曾英題跋所言，〈畫梵像〉是東山德泰雲遊四方時所購得的。方國瑜在〈大理張勝溫梵像畫長跋〉一文中，言道：

> 雲南自元至正年（1341–1367）明玉珍起義，梁王據滇，擾攘不寧，至洪武十四年（1381）始定。德泰未必至滇，然元代滇僧游方求法之風甚熾，如玄鑒、道元、圓護、定林之參中峰，海印、月智之參斷崖，崇照、慧喜之參空庵，即其著者，且多至江南。疑此卷為游方僧攜去，落於江南，為德泰所得者。[25]

由於資料匱乏，目前無從確認方國瑜的看法是否屬實，不過此說的可能性甚高。東山德泰後居天界寺，此畫才為天界寺所藏。

曾英永樂十一年（1413）的題跋提到：「自東山遷化，

此卷流落他所，今明上人重購而歸，蓋不忘其先師手澤也。……命余跋其後。」佚名者的題跋又云：「天順己卯歲（1459）穐九月望後一日，慧燈寺住持鏡空出示所藏，其師祖東山泰上人曩居天界時，得大理國工張勝溫所繪佛像、阿羅漢及諸等像一帙。殆謂不幸師祖圓寂之後，斯圖流落他所，幸其師月峯復購歸于本寺。」足證，德泰圓寂之後，〈畫梵像〉自天界寺流出，永樂十一年（1413）為德泰的弟子今明上人[26]（又名月峯）購得，收藏於慧燈寺中。直到天順三年（1459），此畫仍深受慧燈寺住持、月峯法師弟子鏡空的寶愛。可惜今明上人和他弟子鏡空的生平不可考。

慧燈寺位於何處？史傳未載，但〈畫梵像〉最後一則跋語所說正統己巳（1449）洪水驟漲一事，與《釋鑑稽古略續集》的記載相符。該書提到，英宗十四年（1449）「六月雷電大震，風雨驟作，南京宮殿一火而盡，紹興山移」。[27]由此推測，慧燈寺很可能在江南一帶，甚至於就在南京。

天順三年（1459）以後，此畫的流傳狀況即不可考，究竟何時從南京流至北京？不得而知，直到乾隆二十八年（1763）冬，才又入清高宗弘曆的法眼。由於在乾隆九年（1744）編纂完成的《祕殿珠林初編》裡，並未收錄該畫，故推測〈畫梵像〉入藏清宮的時間，應在編纂《祕殿珠林初編》之後至編纂《祕殿珠林續編》之前，即乾隆九年至二十八年之間（1744–1763）。

乾隆二十八年（1763）冬，高宗看到〈畫梵像〉後，認為此畫「卷首列旄幢儀從，並貌其國主執鑪瞻禮狀，不宜與淨土莊嚴相混。而卷末繪天竺十六國王，釋宗泐謂是外護佛法之人，亦應以類附。因命觀鵬仿為此圖，題曰『蠻王禮佛圖』」。[28]丁觀鵬受命不久，即在是年冬月，依張勝溫筆意繪製完成，可惜現在〈丁觀鵬摹張勝溫蠻王禮佛圖〉下落不明。此外，又因「卷中諸佛菩薩之前後位置、應真之名因列序，觀音之變相示感，多有倒置，因諗之章嘉國師，悉為正其訛舛，命丁觀鵬摹寫成圖」。[29]在章嘉國師的指導下，丁觀鵬歷經四年繪製，直到乾隆

三十二年（1767）秋，〈摹張勝溫法界源流圖〉才大功告成，此畫卷現藏於吉林省博物館。後來，高宗又命黎明再摹〈丁觀鵬摹張勝溫法界源流圖〉，以達「前後三三，源流同一」之旨，是畫完成於乾隆壬子歲（1792）冬，[30]現為遼寧省博物館收藏。

第三節　裝幀變易

〈畫梵像〉自畫成之後，裝幀屢易，故後人對此畫作的原始樣貌、重裝形式、重裝年代等，有許多不同的看法。乾隆題跋中談到：「諦玩諸跋，知此圖在明洪武間，初本長卷，僧德泰藏之天界寺中。至正統時，經水漸漬，乃裝成冊，不知何時，復還卷軸舊觀。」近代不少學者，如方國瑜、關口正之、羅鈺、李昆聲等，皆認同此一觀點，可是李霖燦卻指出：

> 我的想法與他（指清高宗）不同，這〈梵像圖〉原本就是冊頁形式，在明洪武年間改為長卷，藏於天界寺中，後來受了水漬，改裝為冊，到最後又變成了長卷。這個原因很簡單，只看人物法相的構圖區分就可知道，上下邊緣的鈴杵花雲規則應照的排列更是有力的證明。假如原是長卷，我們不可能想像在等分的摺線上，全沒有對人像的割裂現象發生，各佛菩薩神像是如此還可以說，他們大都是佔在每一冊頁的中央部位。但是第一段的「利貞皇帝禮佛圖」，我們很清楚地可以看到，人物群組的安排，分明是依六開冊頁而作基幹而畫成的。不然，我們不能想像這麼一個複雜構圖，以冊頁六等分而折摺之，竟然會那麼巧的沒有一個人物的顏面正存在摺縫上。[31]

李霖燦所提〈畫梵像〉原為冊頁形式的看法，的確令人信服。實際上，早在1944年，雲南耆老李根源在重慶中央圖書館看到〈畫梵像〉後即言：「總六百二十八貌，凡百三十四開」，「冊凡百餘開，今成十丈卷」。[32]顯

然，他早已看出此畫原應為經摺裝的冊頁形式。不過，李霖燦提到此作「在明洪武年間改為長卷，藏於天界寺中，後來受了水漬，改裝為冊，到最後又變成了長卷」之說，與松本守隆的看法歧異，松本守隆主張，直至天順三年，〈畫梵像〉都維持著經摺裝的形式，後來才改裝成卷。上述二說，何者為是？值得思量。

〈畫梵像〉中年代最早的釋妙光題跋，內容並未涉及畫作的裝裱形式，而其後明代各家題跋，或言其為「一卷」，又時而稱之為「一帙」，這些不同的稱謂，應是造成學者意見分歧的主因。今將各則題跋的資料整理如【表1-1】。

宋濂和天界寺住持宗泐的題跋，皆稱〈畫梵像〉為「一卷」，或許因為這個原因，乾隆與李霖燦皆認為，此圖在明洪武年間已作長卷形式。然而，令人疑惑的是，僅比宗泐書跋晚一年題寫跋語的來復，則稱此畫為「一帙」。「帙」，本義為包書的套子，又有書或書的卷冊、卷次之意，當其作為量詞，與「冊」同義。也就是說，來復看到〈畫梵像〉

時，其應是作經摺裝的冊頁形式。閱讀曾英和佚名者的題跋，更發現二者「帙」和「卷」二字並用。兩則題跋開宗明義都言及這件畫作是「一帙」，可是，曾英卻言東山泰藏主「獲此卷」，且又說「題其卷尾歸之」；佚名者的題跋則提到，此畫在正統十四年（1449）南京水災中受損，「邐漫斯帙」，而「卷為脫落」。由此看來，〈畫梵像〉明人諸跋所言的「卷」，應不是指此畫的裝裱形式為「手卷」，而是意指「書冊的分卷」之意。這點還可以從畫面的印漬得到印證。

首先，仔細觀察釋妙光和宋濂的題跋，我們可以發現，釋妙光的題跋頁面上，有許多墨的污漬，這些污漬的產生，是因為這兩頁原為經摺裝一開的兩幅，宋濂寫完跋語後，墨尚未全乾，便將冊面闔上，以至於墨漬印在釋妙光的題跋上。類似的狀況在畫卷上屢見不鮮，例如，第31頁諾距羅尊者所坐的磐石上，可見第32頁跋陁羅尊者紅鞋的色印；第32頁跋陁羅尊者的紅鞋下方，尚見第31頁諾距羅尊者紅鞋的印跡；第63頁「奉為皇帝嫖信畫」的

【表1-1】〈畫梵像〉裱裝形式用語比較表

題跋人	題跋時間	裱裝形式用語
釋妙光	盛德五年（1180）	無
宋濂	洪武二年（1369）	右〈梵像〉**一卷**，大理國畫師張勝溫之所貌。
釋宗泐	洪武十一年（1378）	右大理國人張勝溫所畫佛、菩薩眾像**一卷**，繪事工緻，誠佳畫也。
釋來復	洪武十二年（1379）	天界藏主泰東山所藏大理國工張勝溫所画佛、菩薩、阿羅漢及諸祖像**一帙**，設色精緻，金碧爛然，瞻對如存，世稱希有。
曾英	永樂十一年（1413）	右大理國張勝溫所畫佛、菩薩聖像**一帙**，……東山泰藏主乃全室禪師之弟子也。自游方時，獲此**卷**。……一日命余跋其後，故不媿題其**卷**尾而歸之。
佚名者	天順三年（1459）	其師祖東山泰上人曩居天界時，得大理國工張勝溫所繪佛像、阿羅漢及諸等像**一帙**。……至於正統己巳，洪水驟漲，邐漫斯**帙**，鏡空旋拯於水，得完其圖。奈被水漸漬，**卷**為脫落，弗遂披閱，請里之士尹希怡裝潢成**帙**。

榜題紅框，印在第 64 頁右上方；第 88 頁江岸、水波紋的墨跡，印在第 89 頁觀音菩薩的胸部和雙手上；第 90 頁江岸、水波紋的墨跡，印在第 91 頁救苦觀世音菩薩的胸口、兩手等；第 94 頁八臂菩薩像左側的紅色帳框柱，印在第 95 頁金翅鳥的身後；第 109 頁左上方榜題的紅底，印在第 110 頁右上方；第 129 頁「多心琞（寶）幢」的紅框，印在第 130 頁左上方；第 130 頁「護國琞（寶）幢」榜題的紅框，印在第 129 頁左上方；第 131 頁左上方的榜題紅框，印在第 132 頁右上方。由此看來，〈畫梵像〉的原貌應為經摺裝的冊頁形式，殆無疑義。

經丈量後，可以發現本幅的第二段「法界源流圖」、第三段「多心寶幢」和「護國寶幢」、以及第四段「十六國王」，每頁頁面的寬度約 12.2 公分，第 135 頁釋妙光題跋的寬度亦同。而宗泐、來復、曾英和佚名者的題跋上，也都可以見到規律的摺痕，兩摺痕間的寬度亦約 12.2 公分，與本幅的第二、三、四段相同，而且，題跋的字跡也不曾書寫在摺痕上，由此可見，直到天順三年（1459）〈畫梵像〉仍是一件經摺裝的作品。松本守隆主張直到天順己卯此畫的裝裱仍為經摺裝的形式，這一看法應是正確的。

只是，〈畫梵像〉除了慧燈寺鏡空曾請尹希怡重新裝潢外，此件畫作究竟重裱了幾次？這點可由紙張的考察略見端倪。依紙質的特色，筆者將〈畫梵像〉分為九段，每段間皆有隔水分隔。今將各段狀況和紙張特色簡述於下：

一、引首：清高宗題跋，橫 84.5 公分，藏經紙，上畫界欄，無摺痕。

二、本幅第一段：「利貞皇帝禮佛圖」，縱 30.4 公分，橫 72.2 公分，紙本，色灰，見抄紙的竹簾紋，有摺痕，頁面寬約 12 公分。

三、本幅第二段：「法界源流圖」，縱 30.4 公分，橫 1490.7 公分，紙本，色灰，見抄紙的竹簾紋，有摺痕，頁面寬約 12.2 公分。

四、本幅第三段：「多心寶幢」、「護國寶幢」，縱 30.4 公分，橫 24.4 公分，紙本，色灰，見抄紙的竹簾紋，有摺痕，頁面寬 12.2 公分。

五、本幅第四段：「十六國王」，縱 30.4 公分，橫 49 公分，紙本，色較白，見抄紙的竹簾紋，抄紙使用竹簾的竹片疏密，與本幅第一、二、三段有別，有摺痕，頁面寬約 12.2 公分。

六、拖尾一：釋妙光與宋濂題跋，縱 30.4 公分，橫 23.3 公分，紙本，色灰，見抄紙的竹簾紋，抄紙使用竹簾的竹片寬度，與本幅第一、二、三段相同，有摺痕，第 135 頁頁面寬 12.2 公分，第 136 頁略被裁切，寬 11.1 公分。

七、拖尾二：宗泐、來復和曾英題跋，但曾英題跋後段在重裱時被截去。縱 30.4 公分，橫 87.8 公分，紙本，紙色較灰，抄紙使用竹簾的竹片寬度，與本幅第一、二、三段以及拖尾一明顯不同，有摺痕，頁面寬約 12.2 公分。

八、拖尾三：佚名者題跋，縱 30.4 公分，橫 49 公分，紙本，色偏黃，雜質甚多，製紙的植物纖維長，有摺痕，頁面寬約 12.2 公分。

九、卷尾空白，紙本，色白，無摺痕。

從紙質來看，本幅第一、二、三段和拖尾一的紙質相同，第一段「利貞皇帝禮佛圖」頁面寬度約 12 公分，而本幅第二、三段和拖尾一的頁面寬度為 12.2 公分，二者雖略有出入，但就此問題，筆者曾請教國立故宮博物院裱畫專家林勝伴，其告知由於二者頁面的差異甚微，裝裱成為一冊當無問題。[33] 因此，推測此段極可能是原來經摺裝的一部分。

本幅第四段「十六國王」所用的紙，與本幅第一、二、三段和拖尾一不同；同時，此段人物的開面、用色以及上下金剛杵和雲、花的裝飾圖案，用筆草率，人物造型與本幅第一、二段相去甚遠，衣紋線條用筆既不肯定，且多處出現重筆，應是後人重裝時，裝裱者依據原畫另紙

摹寫之作。宗泐的題跋提到：「然既畫佛、菩薩、應真、
八部等眾，而始於其國主，終以天竺十六國王者，蓋國
王為外護佛法之人故也。」顯然，在洪武十一年（1378）
宗泐看到此作時，本幅起首為「利貞皇帝禮佛圖」，幅末
則是「十六國王」。只是，目前無法確認宗泐所見的「十六
國王」是原畫，還是此圖的第四段已經是重新摹寫之作。

　　拖尾一和拖尾二的紙質有別，說明東山德泰請天界寺
住持宗泐書跋以前，〈畫梵像〉曾經重裝，增加了一段拖
尾，以便請師友題寫跋語，此即原來的拖尾二。又因拖尾
三的紙質與拖尾二不同，因此其應如佚名者的題跋所言，
是正統己巳（1449）水患以後，慧燈寺鏡空請尹希怡裝潢
成帙時新增的一段。拖尾三的題跋後半又被裁去，顯然在
天順三年（1459）以後，〈畫梵像〉又因變故而有所損壞，
再次重裝，很可能就是在此次重新裝潢時，此畫改冊成
卷。至於卷尾的空白是否為此次所加？無從推斷。引首的
乾隆御題，書寫在藏經紙上，與其他諸段的紙質皆異，顯
示在乾隆時期〈畫梵像〉又重新裝幀過一次。

　　綜上所述，若宗泐所見的「十六國王」為原作，〈畫
梵像〉至少歷經四次重裝；若其所見已為摹寫之作，則
〈畫梵像〉至少歷經五次重裝。又，此畫繪製完成後，裝
裱的形式為經摺裝的冊頁形式，而在十五世紀中葉尹希怡
重裝時，仍循其舊，作經摺裝，直到拖尾三的題跋被截後，
始改裝為手卷形式，並以此種形式進入清宮收藏。

小結

　　胡蔚本《南詔野史》記載，大理國初祖段思平（937–
945 在位）篤信佛教，「歲歲建寺，鑄佛萬尊」。[34] 二十二
位大理國皇帝中，禪位為僧者即多達九人，大理國王族崇
佛之盛，於此可見一斑。段智興之父段正興（又作段政
興，1147–1171 在位）曾為段智興兄弟，造金銅阿嵯耶觀
音像一尊（圖 1.2），乾道七年（1171）禪位為僧。紹熙元
年（1190），段智興「修十六寺」，[35] 並曾賜佛經給業行雙
勛的和尚溪智，[36]〈大理國淵公塔之碑銘并序〉又云：「利

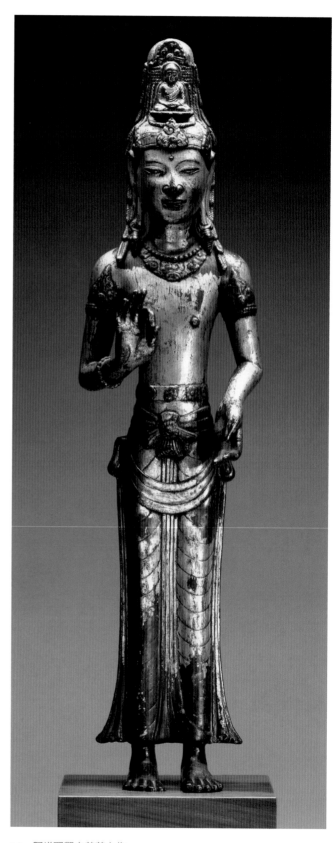

1.2　阿嵯耶觀音菩薩立像
　　　大理國段正興時期（1147-1171）
　　　美國聖地牙哥美術館藏

貞皇叔於公世，則渭陽之規，□達磨西來之□。祖祖相傳，燈燈起焰。」[37] 由此觀之，段智興不但篤信佛教，積極護持佛法，同時潛心禪宗。〈畫梵像〉可能就是在他的支持下完成的一件曠世巨作。

　　原屬大理國王室或皇家寺院珍藏的〈畫梵像〉，命運多舛。隨著大理國的滅亡和元代段氏總管權力的削弱，元代時，〈畫梵像〉可能就流落他鄉，於元末、明初時，由江南僧人東山德泰購得，十四世紀晚期至十五世紀中葉，先後收藏於南京的天界寺和江南的慧燈寺中，不知何時流傳至北京，乾隆九年至二十八年間，為清宮收藏。在流傳的過程中，正統十四年（1449）的洪災，造成此畫嚴重的傷損，此畫第 5、6 頁紙張經水浸漬受創的痕跡清晰可見。此畫原為經摺裝的冊頁形式，至少重新裝幀過四次。正統己巳（1449）水患之後，尹希怡重裝時，仍維持經摺裝的形式。在多次重裝的過程中，不但部分畫面因落水而補筆嚴重，甚至於臨寫重繪，頁面或被錯置、或遭裁切，破壞了〈畫梵像〉原來的畫面結構，使得它的原貌撲朔迷離。

第二章　製作與年代

〈畫梵像〉是目前大理國傳世最重要的畫作，其畫風多變，榜題的書風又不一致，且畫面多處呈現不同程度未完成的狀態，說明此畫的製作過程繁複。本章將分析此畫的繪畫風格，討論畫風來源、作者、榜題者以及此鴻篇巨作為何沒有完成等問題，並說明此件作品的製作流程。

第一節　繪畫分析

〈畫梵像〉釋妙光的題跋云：「大理國描工張勝溫揁（貌）諸聖容，以利蒼生，求我記之。」因此，人們多認為此畫乃出自張勝溫之手。然而，此作的繪畫風格多變，人物、山水等的畫法不一致，因此學者也提出了許多不同的見解。桂子惠、王硯充認為，張勝溫畫藝精湛，此畫是張勝溫靈活運用不同的筆法繪製而成。[1] 李偉卿主張，此畫用筆的差異，可能是同一個畫家在不同時間所為，也可能出自不同作者之手。[2] 松本守隆比較不同頁面的人物造型、衣紋描法、山水、樹石等元素後指出，除了第52～55頁和第131～134頁人物畫的線條柔弱，應為後人補筆外，該畫卷乃由兩位畫家繪成：一位繪製第15～38頁和第68～72頁，這些頁面的畫風與南宋相近，作者可能是一位南宋畫家；其他部分，則展現大理國的繪畫特色，應是由大理畫師張勝溫所作。[3] 鈴木敬則以為，〈畫梵像〉筆描線條的表現差異甚大，絕非同一畫家的異時之作，應是張勝溫工作坊集體完成的作品。[4] 上述諸說中，除了松本守隆進行較細緻的繪畫風格分析外，其他學者都未詳細論證。另外，松本守隆的觀點是否無誤？仍需進一步地檢討。

檢視此畫可以發現，畫中人物畫的用筆水準不一，有些頁面的主尊還出現修改的跡象，如第105、111、112等頁；同時，有些頁面的次要人物用筆隨意，如第87頁觀世音菩薩兩側的供養菩薩和右下方的供養比丘及迦樓羅、第96頁畫幅上方的飛天等。此外，〈畫梵像〉不同頁面的完成程度不一，如第92、105、106、108、110、111、112、114、115等頁面，主要神祇的面容，或尚未填色，或未畫完稿線，另有許多頁面人物的寶冠、瓔珞、背光、頭光、華蓋、臺座紋樣等，僅用墨線鉤出，尚未敷色或鉤勒定稿，如第59、60、64、65、66、77、78、79、80、82、83、85、87、92、96、100、103、104、110、111、112等頁。顯然，〈畫梵像〉是一件未完成的畫作，其繪製時應有一複雜的分工過程。

從〈畫梵像〉中僅完成初稿的第111、112頁來看，畫家應先以墨線打稿，然後用平塗或暈染的方式敷填膚色。第117頁毗沙門天王髮際線下緣，露出淡粉的底色，由此可見，在泥金或貼金的部分，都必須先打底色，然後再以泥金敷塗或貼金。最後以較濃的墨線或紅線鉤畫完稿。有些畫家還會用赭紅、朱砂、胭脂等色的線條，在鼻子、面龐、軀體輪廓、眼眶、三道等部位鉤勒，或在面部施以暈染，以強調人物五官的起伏或軀體的立體感。有些頁面的打稿淡墨線條筆力纖弱，如第96、105頁，和完稿純熟穩健的線條迥然不同，足見，〈畫梵像〉人物畫的打稿者和完稿者應該並非同一人。

一、人物畫

〈畫梵像〉描寫佛、菩薩、羅漢、祖師、明王、天王、龍王、護法、力士、供養人、地方神祇等數百人，內容豐富。畫中諸佛莊重端嚴，菩薩悲愍慈祥；羅漢的年齡、面貌、性格、姿態、動作和表情各異，有的膚色較深，兩眉濃粗，腮蓄鬍髭，狀若胡僧；有些膚色淺淡，五官平和，貌作漢人。祖師的造型也無一相同，第44頁的達摩祖師，膚色棕紅，濃眉大鼻，一望即知乃一天竺僧侶，與

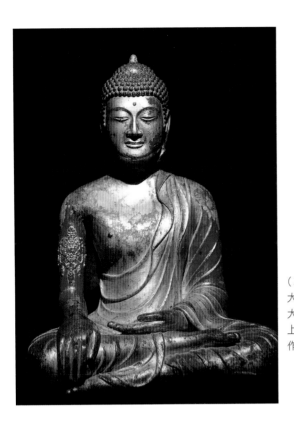

（左）2.1
大日遍照佛坐像
大理國盛明二年（1163）
上海博物館藏
作者攝

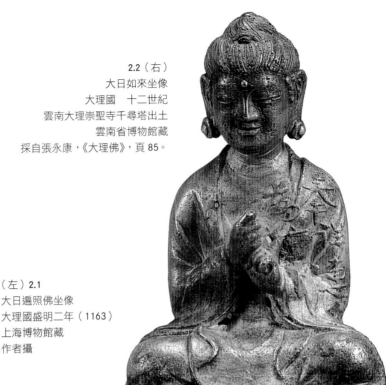

2.2（右）
大日如來坐像
大理國　十二世紀
雲南大理崇聖寺千尋塔出土
雲南省博物館藏
採自張永康，《大理佛》，頁85。

第45～51頁的漢地禪僧明顯不同。明王、天王、龍王、護法和力士的服裝雖然有別，可是濃眉上揚，雙眼圓睜，張口露齒，神情威猛。供養人或著寬袍大袖的漢裝，溫文儒雅；或為南詔、大理國的帝王、君臣，虔誠禮拜，或者是卷髮袒胸、披帛著裙的異族，恭敬侍立，形貌變化多端，不一而足。

　　〈畫梵像〉共繪十三尊佛像，十尊泥金，第85、104頁的佛像並未畫完，推測完稿後很可能也是泥金的坐佛，第70頁的藥師倚坐佛像，螺髮的敷色尚未完成，但面龐外側、眼眶和人中已施暈染，完成度較高，或許本無塗金的企圖。若此推測無誤的話，此尊坐佛乃〈畫梵像〉中唯一非泥金的坐佛。除了第104頁頭戴花冠的毗盧遮那佛外，其他各尊坐佛的肉髻底部和頂部各畫一寶珠，這種裝飾方式在大理國的佛教造像中也時有所見，如大理國盛明二年（1163）大日遍照佛坐像（圖2.1）、大理崇聖寺千尋塔出土的大日如來坐像（圖2.2）。佛的肉髻形狀可分為三類：（一）饅頭形，如第9、65、82、83、84、85頁；（二）

圓錐形，如第40、77頁；（三）肉髻如帽，頭頂與肉髻沒有明顯的區分，如第70、78、79、80頁的倚坐佛像。

　　佛像面形可分為（A）面寬而圓與（B）圓臉兩大類（圖2.3）。A類佛像的頭額和面龐較寬，兩頰飽滿，下頜略方，如第9、40、65、77、83、84、85、104頁的佛像。這些面相特徵，與許多大理國的金銅佛像（圖2.2）相近。除第77頁的立佛眼睛細小，不畫眼眶，其餘諸例皆畫出上、下眼眶。B類佛像的額角和下頜較圓，如第70、78、79、80、82頁的佛像。第78～80頁的坐佛，只畫眼窩的上眼眶，其他的佛像則畫出上、下眼眶。鼻子或鉤鼻準和鼻翼，或僅鉤畫鼻頭；有時會在鼻翼兩側以兩短筆表示法令紋。

　　除了第65、70、104頁佛像的雙耳緊貼面龐，其他佛像的耳朵外張，可見耳朵的內廓，作招風耳狀。畫家多在下唇下方畫一短線，下頦底緣則繪一弧線，表現微鼓的下巴。這些佛像頸部均有三道，其中第一條線均靠近面部的輪廓線，第二、三條線則近鎖骨。以上是A、B兩類佛像共有的繪畫特徵。

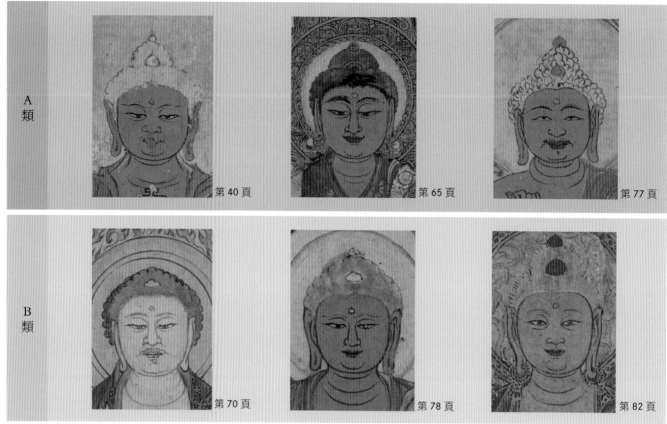

A 類	第 40 頁	第 65 頁	第 77 頁
B 類	第 70 頁	第 78 頁	第 82 頁

2.3 〈畫梵像〉佛像開面比較

　　主尊菩薩和較大型脅侍菩薩像的面容，分為正面和八分面兩大類（圖2.4）。正面菩薩像的面形可分為（A）面短而圓、（B）橢圓形、（C）瓜子臉三大類。以 A 類的數量最多，是菩薩像面形的主流。B 類的菩薩面龐較長，作橢圓形，有六例，數量較少，其中，第 94、100 頁的菩薩像為主尊，其他四例皆為「釋迦牟尼佛會」第 64、66 頁的主要脅侍菩薩。C 類的菩薩面形較 B 類窄，且下巴尖，僅有第 92、97 頁兩例，都是三面多臂的菩薩像。

　　八分面的菩薩面形則可分為兩類：（A）面略短，第 59、91、98、114、123 頁的菩薩，面形略短，臉頰飽滿突鼓。（B）面略長，第 69、71 頁藥師佛的脅侍菩薩，面形較長，兩頰較平。菩薩像的五官特徵及畫法，基本上與佛像一致。

　　道釋人物畫多用稿本，人物的開面受到畫稿的限制，較難從中一探畫家個人的特色，不過在中國傳統的人物畫中，線條是形塑人物最重要的元素。不同畫家透過輕重、緩急、頓挫、圓轉、方折的運筆，展現的線描效果往往有別。依據筆描特色，可將〈畫梵像〉人物畫分為以下七類：

　　A 類：第 1～6 頁，線條纖細勻齊，較平直。此類作品衣紋以中鋒畫成，提按變化不大，線條均勻流暢。為表現他們穿著絲綢服裝的柔軟垂墜，衣紋線條多平直，即使在手肘轉彎處的衣紋，也不見綿延不絕的圓弧線條。

　　B 類：第 9～14、59、77～80、82～90、92～114、116～128 頁，這類筆描線條細而均勻，多為圓轉曲線。和 A 類一樣，這些畫面人物的衣紋也以尖筆中鋒均勻細緻地畫出，不過，B 類的衣紋線條柔軟綿長，時常出現繁密波狀的曲線，如天王、護法的天衣、翻飛的袖口和下裙的衣紋。

　　C 類：第 15～22 頁，線條穩健而有力，部分線條轉

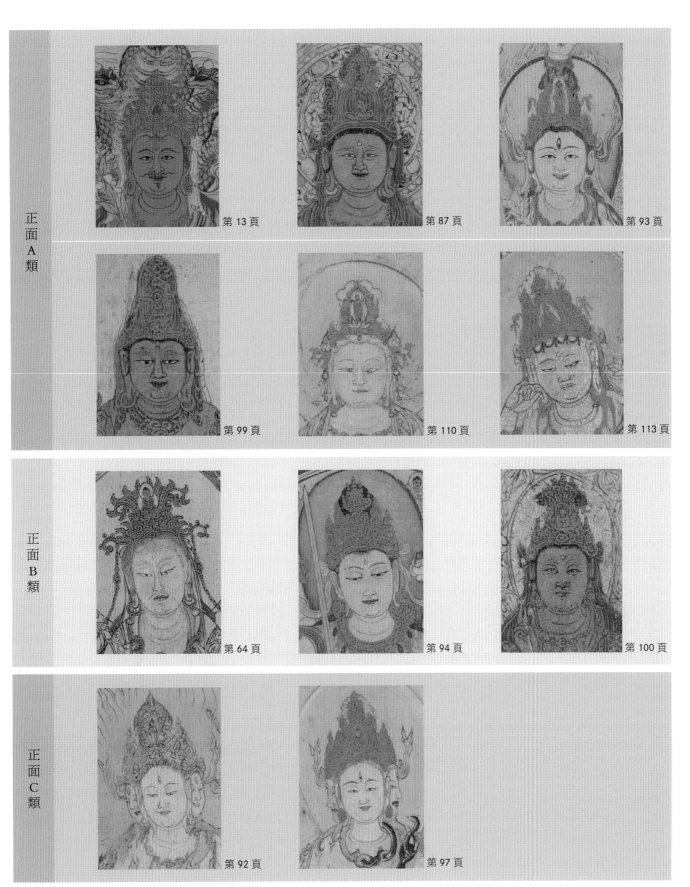

2.4　〈畫梵像〉菩薩像開面比較（接下頁）

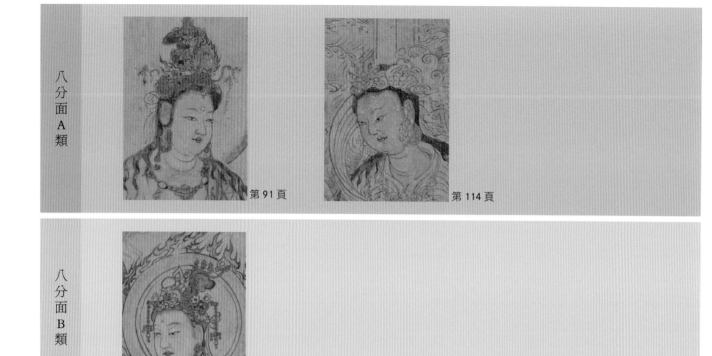

八分面 A 類　　　　第 91 頁　　　　第 114 頁

八分面 B 類　　　　第 69 頁

（承上頁）**2.4** 〈畫梵像〉菩薩像開面比較

折方硬，稜角分明。除了以細謹齊勻的筆描鈎勒人物的面龐與雙手外，有些人物，如第 17、18 頁的龍王和男侍者，不但用筆較粗重，同時，粗細變化的線條還表現了人物面龐和五官的起伏。衣紋的墨色濃重，起筆和收筆多尖細，時見提按轉折的方折筆觸，表示衣服皺褶的立體變化。第 17 頁龍王的雙袖邊緣，還用釘頭鼠尾的筆描來描寫衣褶。此類的筆描變化較 A、B 類豐富，對物象的描繪也更細膩。

D 類：第 23～38 頁，筆法精熟老練，線條勁健。此類筆描線條富粗細變化及行筆多方折的表現手法，都與 C 類近似，不過，此類的線條更為挺健有力，起筆下撇，多有頓點，少用釘頭鼠尾描。畫家純熟地運用正側、提按、轉折、順逆的筆法，表現出衣服不同的質地和衣褶立面的起伏。在以形寫神的技巧上，面部、皺眉肌、鼻、眼、手、足與其他各部位的結構，處理得準確巧妙，且眉眼有神，人物寫實生動，較 C 類的人物畫法表現得更為精微細膩。

E 類：第 7、8、39～51、56～58、60～62、91、115 頁，淡墨輕毫，行筆柔軟，均勻與粗細線條並用。這些畫面的衣紋行筆有粗細變化，運筆時而纖細圓轉，線條流暢，時而又出現提頓轉折，筆有肥瘦。然而，和 C、D 兩類相比較，這些幅面描寫人物的筆描線條較為柔弱，人物的神采自然略遜一籌。

F 類：第 63～67 頁，遠紹吳道子（680–759）、武宗元（約 980–1050）之風，用蘭葉描，線條勁利流暢，有表現力。畫脅侍菩薩與文殊、普賢，中鋒用筆，行筆迅速，筆勢圓轉，結實綿長的蘭葉描交錯迴旋而不亂，衣褶的疊壓關係交待清楚，法度嚴謹，線條流利而精確。天王、力士飛揚飄舉的天衣與裙裾線條，有凌風飛舞之勢。無怪乎幅後釋妙光的題跋稱此畫「慕張吳之遺風，怜武氏之美跡者耳」。

G 類：第 68～76 頁，蘭葉描與方折的筆觸並用。此段畫作中，第 68～72 頁的人物衣紋線條流暢，用筆變化多端。菩薩像、十二神將、天王的天衣等多用蘭葉描，然其交錯關係的交待，不如 F 類清楚；在脇侍菩薩和比丘的衣紋中，又發現似 C、D 兩類的方折用筆。不過，此段不見 C 類的釘頭鼠尾描，也不見 D 類衣紋起筆常見的頓點。與 E 類的畫作比較，此段繪畫的衣紋繁複，用筆穩健有力，對人物輪廓和五官的處理細緻，表情較為生動。

〈畫梵像〉第 52～55 頁以及第 131～134 頁中，人物的面龐、軀體、四肢的輪廓線用筆生澀，線條斷續遲疑，人物的面部輪廓凹凸不平，五官、腳、手的結構也不正確，衣紋線條的結組紊亂，用色板滯，手法拙劣，完全不見原畫的丰神，筆調與其他部分全然不似。前文已述，第 131～134 頁的用紙，與本幅第一、二、三、五段不同，應為後人補筆之作，而第 52～55 頁人物畫的用筆，又與第 131～134 頁相彷彿。第 51、52 頁背景山岸邊的坡石雖然相連，可是第 52 頁的樹木畫法和第 51 頁的樹木卻大異其趣，遠山與中景坡陀的墨色缺乏濃淡的對比，也和第 49 頁遠山層次井然的表現不一致，足見第 52～55 頁這段畫作因受水浸泡，畫面污漬嚴重，重裝時，裝裱者清洗畫面後，進行了大幅度的補筆工作。

〈畫梵像〉以暖色統馭全作，但在色相和明度上並非千篇一律。在用色方面，亦有淡妝和濃抹兩類。同時配合人物的衣紋，在完稿線上再用赭紅、硃砂、暗紫、泥金等色的線條鉤描或暈染，以加強衣褶的立體感。

二、山水樹石

此畫的山水樹石畫法，紛雜多樣（**圖 2.5**）。第 1～6 頁「利貞皇帝禮佛圖」背景的點蒼山，全以水墨為之，皴染並用，山的輪廓和表現山石紋理的皴筆，渾融一片，中景的山峰用墨較淡，遠景的山頭卻以濃墨畫成，墨色富於變化。山間的樹木，全以簡筆寫之，畫風寫意。第 46、47、49、50、86～90、101 頁，則作青綠山水，先以墨筆鉤畫山勢的輪廓，再用墨色淺淡的皴筆寫山，最後外罩青綠。山多為正面，構圖簡單，空間深度有限，皴山畫樹的手法素樸，山巒層次較少。

〈畫梵像〉岩石的畫法亦不一（**圖 2.6**）。第 11、12、15、17、18 頁的山石無皴，僅以墨線鉤出岩石的形狀、凹凸以及隙縫。不過第 11、12 頁畫石，墨色淺淡，線條柔軟，第 15、17、18 頁畫石，墨色較濃，石上曲折的短筆線條，與第 17 頁龍王雙袖上所見釘頭鼠尾描的筆意近似。第 23～37 頁羅漢畫的山石，則以富粗細變化的墨筆鉤形，再用不同方向皴筆擦寫，表現質地堅硬的岩石，同時再加以墨染，使得山石更具立體效果。第 7、8、42、51、56、57、58、78、79、80、111 等頁的山石，雖然也是用粗細變化的墨筆鉤勒形狀，並用皴染表現岩石質感，但筆力較柔弱，且皴染的層次較少，對物象的形體和質感的表現，不如第 23～37 頁羅漢畫中的岩石座細膩寫實。松本守隆指出，部分岩石的造型，有些狀若怪異的獸面或鬼面，手法誇張，應是大理國繪畫的區域特色。[5]

在畫樹方面，〈畫梵像〉各段的表現手法也不一致。

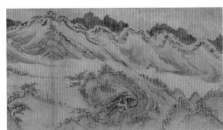

第 4、3 頁

第 87、86 頁

第 101 頁

2.5　〈畫梵像〉山的畫法比較

第 11 頁

第 15 頁

第 27 頁

第 31 頁

第 51 頁

第 79 頁

2.6 〈畫梵像〉岩石畫法比較

第 23～38 頁畫枯木、老松、棕櫚、竹子、夾葉雜樹等，種類眾多，樹木的姿態各異。畫家寫盤曲老松的樹幹、枯木橫出伸張的枝枒，剛健恣肆；畫竹的立竿、撇葉則筆法瀟灑。松樹和古木的樹幹描寫仔細，屈節皴皮如可觸摸，或點葉，或鈎葉填色，畫家顯然充分瞭解不同樹木的特性，且表現的得心應手。相形之下，第 43～57 頁的樹木姿態呆板，缺乏生氣。樹幹輪廓用墨淺淡，樹皮的皴染層次少，立體性不足。

〈畫梵像〉畫雲的手法以鉤雲為主，雲朵多作靈芝狀，或以硃砂、赭石鉤提，如第 17、19～22、60、117 等頁，或加青色、墨色等敷染，如第 35、95、119、120 等頁。第 1～6 頁用留白的方式，將橫亙點蒼山腰雲氣繚繞的玉帶雲美景一表無遺，第 15、18、103 等頁則用水墨烘染法來表現雲霧氤氳的景象，不露筆墨痕跡。

上述七類人物描法裡，第 59～62 頁的「維摩詰經變」單元中，文殊菩薩的衣紋描法屬 B 類，而維摩詰的衣紋描法則屬 E 類。又，第 114 頁訶梨帝母的衣紋線條屬 B 類，而相鄰的第 115 頁轉輪王的筆描則為 E 類。這些頁面的筆描特色雖然不同，可是頁面毗鄰，二者的關係密切，筆調又近似，由此推測，使用 B 類與 E 類人物描法的畫家，可能是同一人。另外，雖然 C 類和 D 類的用筆習慣和表現的細膩程度有所不同，可是二者皆行筆方折，衣紋線條墨色濃重，筆力穩健，或許也可能出自同一畫家之手。不過，松本守隆以為第 63～67 頁的「釋迦牟尼佛會」與 B、E 兩類畫作的作者相同，筆者卻不以為然。因為這段畫面的蘭葉描用筆勁健有力，衣帶交錯重疊的關係處理明確，層次分明，無論是用筆特徵、筆力或衣紋處理的繁複程度，都較 B、E 兩類作品純熟精練，同時，脇侍菩薩的開面較長，也和 B、E 兩類畫作中的菩薩開面不同，不太可能出自一人之手。此外，松本守隆還主張第 68～72 頁「藥師琉璃光佛會」的作者和 C、D 兩類畫作的畫家相同，不過，「藥師琉璃光佛會」裡，脇侍菩薩的開面、衣紋的畫法以及淡雅的用色，和 C、D 兩類的繪畫表現仍有出入，若說這些畫面出自一人之手，實在令人難以相信。

前文已述，〈畫梵像〉的底稿和完稿的用筆不同，而畫中人物、山水、樹石等的畫法多樣，岩石的造型不一，筆力的強弱也有明顯的差異，所以有關本幅畫家的看法，

以鈴木敬之說最為中肯，亦即此畫應是張勝溫畫坊的集體創作，參與的畫家絕非松本守隆所說的，只有張勝溫和南宋畫家兩人而已。

　　仔細觀察〈畫梵像〉，不同幅面的畫作，的確有高下之別。如第 23～38 頁的羅漢畫，用筆剛健肯定，透過提按、轉折等運筆動作，描繪額頭、眉骨、法令紋、鎖骨等部位細微的凹凸起伏，人物造型準確（圖 2.7）。衣紋起筆，或露筆鋒，或筆按撅，行筆或緩或急，或圓轉或方折，線條變化多端。畫中的羅漢，有的凝神冥思，有的示現神通，有的張口言語，體態生動自然。羅漢的眼神也無一相同，栩栩如生；而身側的侍者或供養人的描繪，也和羅漢一樣細膩仔細，他們或胡、或漢，年齡面容各異。古人言：「畫人難畫手。」此段畫中的人物動作不一，畫家不但仔細鉤勒出每個人物手的形狀，更清楚描寫了不同動作

的指節變化，甚至表現了手腕的筋脈，描寫細緻入微。在這段畫作裡，筆描線條不僅是狀物的載體，也細膩地表現了人物的精神和動作。羅漢袈裟上的紋樣、桌几、供臺、供器、錦墊、獸皮等，均描寫得一絲不苟。此外，樹石的表現，也是〈畫梵像〉中描繪得最精彩的一段。

　　關口正之[6]和鈴木敬[7]均指出，〈畫梵像〉有南宋的影響，松本守隆更明確地說，〈畫梵像〉畫藝卓越的第 15～38 頁，人物造型、五官特徵、生動的表情等，和宋淳熙五年至十五年（1178–1188）林庭珪、周季常的〈五百羅漢畫〉類似，當出自南宋畫家之手。[8] 的確，〈畫梵像〉羅漢畫的表現手法，與周季常和林庭珪的〈畫五百羅漢〉（圖 2.8、圖 2.9）、開禧丁卯年（1207）劉松年的〈畫羅漢〉（圖 2.10）、日本所藏南宋晚期十二世紀末金大受的〈十六羅漢〉[9] 等南宋佛教人物畫有些相似，

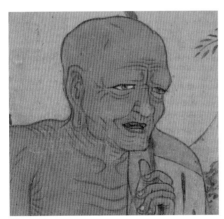

第 25 頁

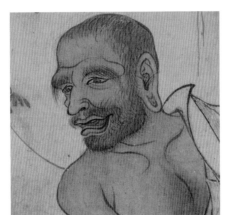

第 27 頁

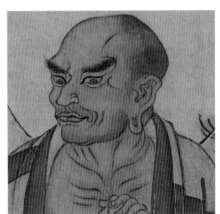

第 30 頁

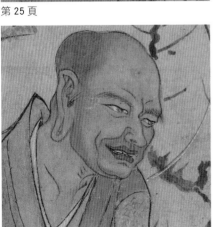

第 31 頁

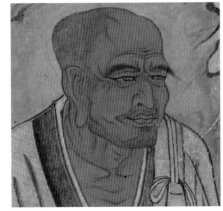

第 33 頁

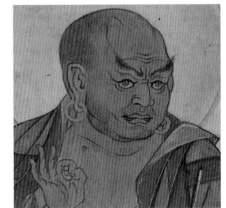

第 36 頁

2.7　〈畫梵像〉羅漢像頭部畫法比較

2.8　周季常〈畫五百羅漢〉
宋淳熙五年至十五年（1178-1188）
日本京都大德寺藏
採自奈良国立博物館、東京文化財研究所
編，《大德寺伝來五百羅漢図》，圖19。

2.9　林庭珪〈畫五百羅漢〉
宋淳熙五年至十五年（1178-1188）
日本京都大德寺藏
採自奈良国立博物館、東京文化財研究所
編，《大德寺伝來五百羅漢図》，圖22。

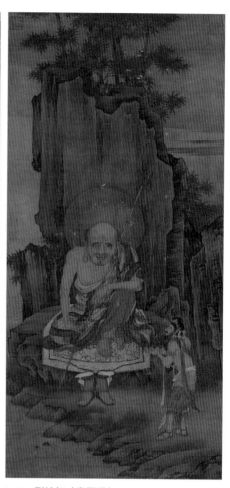

2.10　劉松年〈畫羅漢〉
宋開禧丁卯年（1207）
國立故宮博物院藏

第15、18頁的雲霧表現，也和周季常的羅漢畫（圖2.8）雷同。不過，〈畫梵像〉羅漢畫的衣紋疏密布排，與羅漢身軀的動作互相呼應，而林庭珪、金大受羅漢畫的用筆過於嫻熟，衣紋線條的變化和身體動作的關係，反而不如〈畫梵像〉那麼緊密；同時，〈畫梵像〉羅漢畫的岩石座雖然也用皴染，可是較南宋畫作拘謹許多，又不見南宋流行的大斧劈或小斧劈皴法。此外，南宋佛畫的衣上紋樣，多以泥金鉤畫，[10] 華麗異常，然而，〈畫梵像〉的畫家僅以泥金鉤畫羅漢所著直裰和袈裟的衣緣、衣紋，相形之下，服裝顯得素樸。又，檢閱史料，筆者僅發現三條與大理國和南宋交往有關的資料：（一）紹興三年（1133），大理國向宋朝「求入貢及售馬，詔卻之」。[11]（二）紹興六年（1136）七月，大理國遣使奉表貢象、馬。[12]（三）嘉泰二年（1202），大理國使人入宋，求《大藏經》一千四百六十五部，置五華樓。[13] 其中，紹興三年條還提到「詔卻之」，可見大理國雖然企圖與宋室示好，卻遭到宋代朝廷的拒絕。凡此皆顯示，大理國與南宋臨安（今浙江杭州）的往來，並不密切，因而即使〈畫梵像〉顯示了一些南宋元素，但這些元素和臨安、寧波等江南畫風仍有顯著的差異。至於這段畫面的作者是否誠如松本守隆所言，是一位南宋畫家？根據畫面分析，並無確證。

根據人物描法的分析，E 類描法的肥瘦轉折用筆方式，可能受到南宋的影響，可是線條較 C、D 類柔弱。以第 42～57 頁的祖師像為例，人物的輪廓線以淡墨寫之，用筆輕柔，人物軀體各部分的結組關係，交待得較為疏略，五官、眼神的描寫，不如第 15～38 頁中的人物細膩，缺少了羅漢畫（第 23～38 頁）生動煥發的神采。器用、錦墊的紋樣等描寫，也不如羅漢畫精細，樹石的皴染層次少，也顯得較平板。這種差異，應是畫家不同、技藝有高下之別所致。

除了南宋影響外，〈畫梵像〉尚保存了許多唐代繪畫的遺風。例如畫家用均勻的線條鉤畫人物的面容和軀體，並常用赭紅、朱砂等色的線條，在鼻子、面龐或軀體輪廓、眼眶、三道等部位鉤勒，強調人物五官的起伏或軀體的立體感；以及墨線完稿後，復以朱砂、赭紅等色鉤描或暈染的手法，亦與大理國寫經《佛說閻羅王授記四眾逆修生七往生淨土經》的卷首畫（**圖 2.11**）雷同。這種人物畫的表現方式，早在敦煌藏經洞出土的唐代（618–907）帛畫中就屢有發現。大英博物館所藏九世紀末〈引路菩薩〉

（**圖 2.12**）的人物輪廓、五官、三道、胸腹肌肉以及下裙上的衣紋，即以紅筆鉤描，並在鼻側、三道、胸腹、菩薩下裙的衣褶等處，略以朱紅暈染，繪畫手法與〈畫梵像〉的許多畫面相同。又，此畫中的雲彩，以鉤雲的手法表示，雲朵的樣貌近似靈芝，〈畫梵像〉畫雲的方式，顯然上承唐代傳統。而〈畫梵像〉第 119 頁護法足踏自天而降極具動勢的烏雲，則和十世紀中葉〈行道天王〉（**圖 2.13**）的祥雲近似。此外，筆描中 G 類勁利的蘭葉描法，仍見吳道子的餘韻。

〈畫梵像〉中，佛、菩薩的面形，以面寬而圓、下頜略方的樣式為主，這類的面容，與大理國的造像十分近似，應是大理國人物造型的一大特徵。又，〈畫梵像〉第 82～84 頁及第 99～101 頁用泥金敷染衣褶，這種繪畫方式在大理國文治九年（1118）的寫經《維摩詰經》卷首畫（**圖 2.14-A**）上也有發現。值得注意的是，在現存的唐、宋繪畫中，尚不曾發現這種表現手法，或許這也是大理國繪畫的特色之一。

2.11　《佛說閻羅王授記四眾逆修生七往生淨土經》卷首畫　大理國　十二世紀　美國華盛頓弗利爾美術館藏

2.12 〈引路菩薩〉 唐代 九世紀末
甘肅敦煌莫高窟藏經洞（第 17 窟）出土
英國倫敦大英博物館藏

2.13 〈行道天王〉 五代 十世紀中葉
甘肅敦煌莫高窟藏經洞（第 17 窟）出土
英國倫敦大英博物館藏

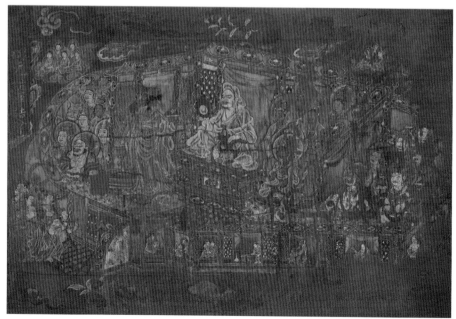

2.14-A 《維摩詰經》卷首畫 大理國文治九年（1118） 美國紐約大都會博物館藏

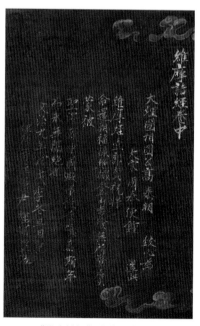

2.14-B 《維摩詰經》卷末題跋

第二節　榜題書法分析

　　〈畫梵像〉的畫幅上，書有九十八則榜題。許多頁面的畫作被榜題所遮蓋，顯然榜題是在繪畫完成後再書。多則榜題的「菩薩」寫成「𦬊」，為唐代寫經體。李霖燦指出，榜題的書風與唐人的寫經近似，[14] 關口正之更進一步提到，幅後釋妙光題跋和榜題的書風一致，[15] 松本守隆仔細比較〈畫梵像〉榜題和釋妙光題跋的書風，將此畫的榜題分為羅漢和釋妙光兩大類，第 12～14、22 頁以及第 23～38 頁十六羅漢的榜題，屬羅漢類，其餘的榜題則為釋妙光所書；他又指出，羅漢類的榜題，與宋高宗（1027–1162 在位）〈徽宗文集序〉近似，顯示了南宋的影響。[16] 松本守隆對釋妙光書寫榜題的見解精闢，不過，羅漢類的榜題書寫工整，和宋高宗灑脫婉麗的書風差異甚大，筆者以為「羅漢類」與釋妙光的書風，都應屬寫經體。前文已述，第 131～134 頁的「十六大國王眾」，是換紙的補筆之作，故第 131 頁的榜題應為補筆者所書，在此不論。以下，筆者將在松本守隆分析的基礎上，對〈畫梵像〉兩類榜題的書風特色，作進一步的補充說明。

　　筆者將〈畫梵像〉的榜題書風，分為甲、乙兩類，除了第 12～14 頁以及第 22～38 頁的榜題屬乙類外，其餘皆屬甲類。甲類榜題，為行楷書，以方扁的結字為主，但穿插一些結字較長的字形，如第 58 頁的「梵僧觀世音𦬊」、第 97 頁的「菩陁落山觀世音」、第 112 頁的「南无𦬊愚梨觀音」等，使得榜題疏密富有變化。同時，除了楷、行互用外，書者亦偶爾使用一些草書的筆法，如第 52 頁「賢者買羅嵯」和第 55 頁「摩訶羅嵯」的「羅」字、第 53 頁「純陁大師」的「師」字，書風揮灑自在。

　　此類榜書[17]多抬左肩，字形右低左昂，起筆尖起，直接出鋒，鋒芒畢露，用筆較快。橫畫右低左高，線條平直，行筆至末端回鋒提收，如「一」、「大」、「音」、「菩」等字的橫畫，收筆的頓點偏上。「佛」、「神」、「幢」等字的豎畫，行筆至末端時頓筆回鋒，收筆時筆鋒向右提。「佛」、「神」、「國」、「聖」、「羅」、「南」、「靈」等字的筆畫轉折處，書者先轉動筆杆，調整筆鋒的方向，再按筆

下折，折角處產生一明顯頓點。撇筆多出鋒，有些筆畫較長，筆畫勁直，鋒利如刀，如「有」、「者」、「身」等字。捺筆行筆至末端時先往左下出，筆鋒再略向上挑，如「迦」字。寫「利」、「梨」、「城」、「陁」、「无」等字的鉤筆，行筆至鉤處，先停頓調整筆鋒，再寫挑鉤，轉折處積墨較重，鉤的角度也較為方折，鉤筆的筆鋒銳利。「為」字的第一筆橫畫，特別長也特別斜，且在「為」的三個轉折中，第一、二個轉折皆以楷法書寫，有稜有角，第三個轉折則用行書筆法寫之，直接順勢而下，筆畫圓轉。整體而言，甲類榜題的轉折方硬，稜角分明，骨力挺勁；同時，運筆多用提按、轉折較繁的方折筆法，法度嚴謹，顯然書者對楷書的書寫方式頗有會心。這類榜題有一些連帶自如的牽絲，「利」、「梨」等字的短豎畫多以點來表示，與下一筆的氣脈相連，為端嚴的書風增添幾分靈動。同時，甲類榜題中一些字的寫法特殊，如第 42、43、80、83 頁的「尊」字，起筆兩點寫成三筆，「酉」的中間為三橫畫；第 68、122 頁的「藥」字，右側的「幺」書成「彡」。

　　甲類榜題的書風特色及運筆的習慣和結字方式，與幅後釋妙光題跋完全一致（圖 2.15），當出自釋妙光之手無疑。細審甲類榜題和釋妙光題跋，「陁」字中「也」的第一筆甚斜，豎鉤的豎筆也特別長，線條瘦硬挺拔。「眾」字下方的三人，最右側的「人」均作「𠆢」，中間的「人」作「亻」，左側的「人」撇筆尖長；穿過「亻」的豎筆。「安」字的「宀」以兩筆書成，不書橫筆。「釋」字的寫法，與唐龍朔三年（663）歐陽通〈道因法師碑〉的寫法相同，右側的「釆」，不但缺第一筆的斜撇，同時右側「睪」下方「幸」的寫法也類似。釋妙光題跋中的「跡」和第 83 頁的「踰」這兩字的「足」，「口」下方的「止」僅以兩筆書成，而最後的短橫筆上挑，作點狀。「苦」字中，「艹」的左側豎筆寫成了斜撇，同時下方「古」字的橫畫特別長。這些書寫方式，都是釋妙光書法的個人特色。

　　在甲類榜題中，部分字跡漫漶模糊，可是仔細比較，仍可確認乃釋妙光所書（圖 2.16）。第 6 頁「利貞皇帝㯹信畫」的筆畫較為豐肥，不過該頁榜題的「皇」和「㯹信畫」這幾字的結構與用筆，與第 63 頁「奉為皇帝㯹信畫」的

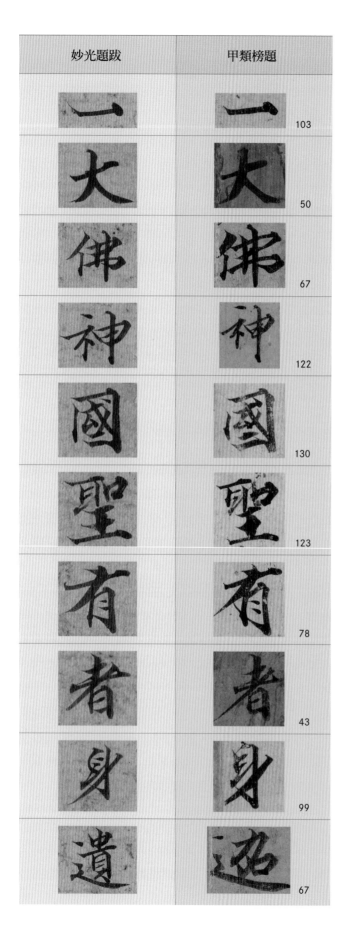

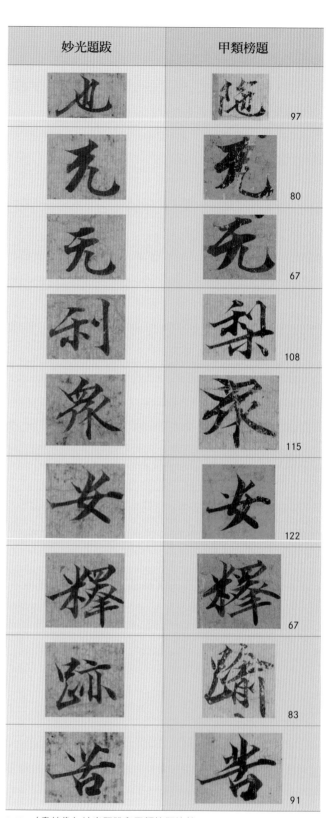

2.15 〈畫梵像〉妙光題跋和甲類榜題比較
（※ 數字代表〈畫梵像〉中的頁數）

完全一致。第19頁「天主帝釋眾」與第114頁「訶梨帝母眾」中的「帝」和「眾」二字，運筆結字雷同，顯然也出自一人之手。第52～55頁的榜題，墨色特別淺淡，可能是此段畫面因水災產生了許多污漬，重裝者清洗畫面所致。其中，第52頁「賢者買羅嵯」的「買」字下方，「貝」的兩點特別開張，同時左側的點長而平，近於短橫

畫，與釋妙光題跋「實」字中的「貝」寫法相近。第53頁「純陁大師」的「陁」字是典型的釋妙光寫法。第54頁「法光和尚」的「光」字，和釋妙光款題的結字完全一致，「和尚」二字又與第51頁「和尚」的寫法相同，明顯出自一人之手。第55頁「摩訶羅嵯」的筆畫略顯豐厚，可是「摩」字和第108頁「南无摩梨支佛母」的「摩」字，

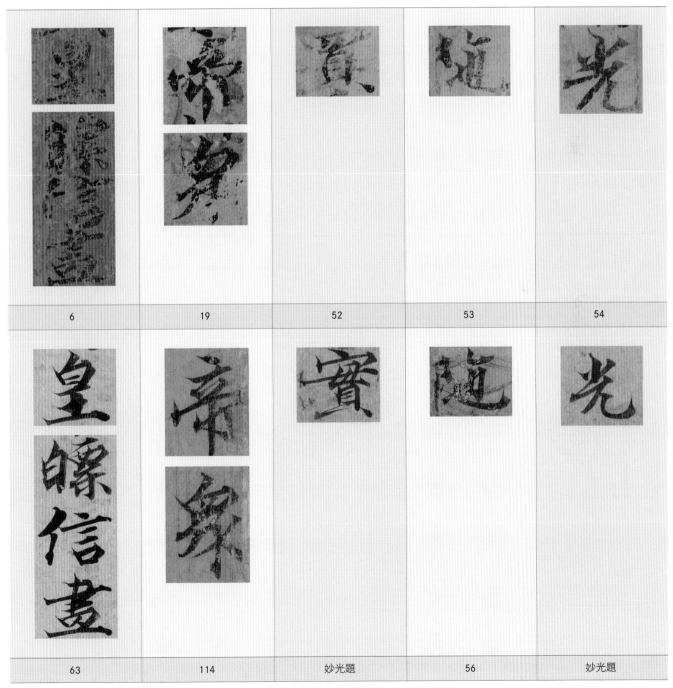

| 6 | 19 | 52 | 53 | 54 |
| 63 | 114 | 妙光題 | 56 | 妙光題 |

2.16　〈畫梵像〉字跡漫漶榜題與妙光書法比較（※ 數字代表〈畫梵像〉中的頁數）

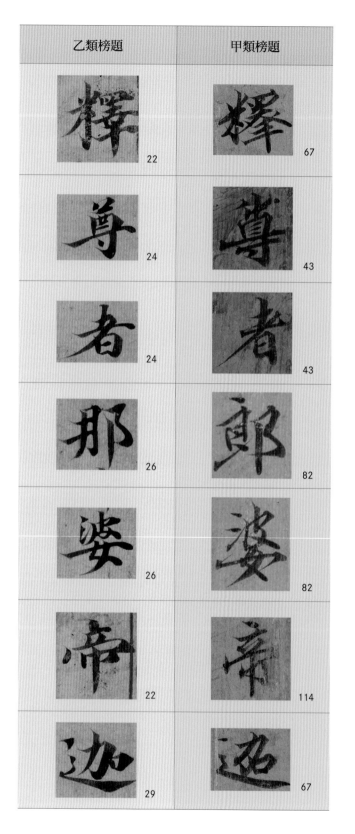

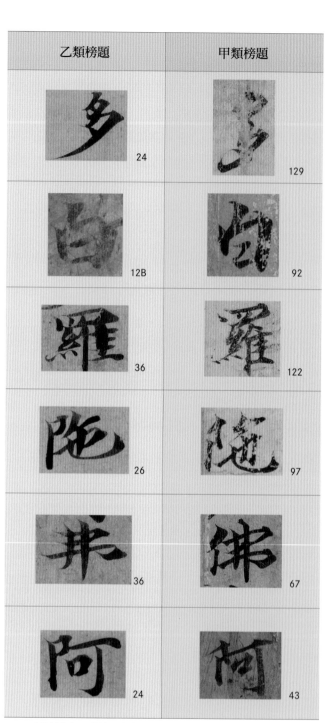

2.17 〈畫梵像〉乙類與甲類榜題比較
（※ 數字代表〈畫梵像〉中的頁數）

起、收筆的特徵吻合；同時，此頁的「羅」字以行書筆法書寫，和其他甲類榜題的寫法雖略有不同，然而此字上方的「四」扁寬、在筆畫轉折處停頓調鋒的用筆特色，亦和第 122 頁「金鉢迦羅神」的「羅」字完全彷彿。無庸置疑，這些榜題也是釋妙光所書。

乙類榜題也是行楷書，用墨較濃，結字較甲類更扁（圖 2.17），間架益加緊密，每則榜書字形並無太大的變化，書風較為拘謹。橫畫的起筆，與甲類相似，皆為尖起露鋒，如「釋」、「尊者」、「那」、「婆」、「斯」等字的橫筆，不過，乙類起筆的筆鋒，較甲類更加尖長或銳利。由於此類榜題的書寫者行筆較為徐緩，筆畫豐腴，橫畫收筆時回鋒下撇，頓點偏下。豎筆全為出鋒，如「帝」、「半」、「那」、「犀」等字。「迦」字的捺筆，在筆收尾時先頓按，再向左上斜起，輕輕收筆，這種書寫方式，也和甲類不同。「者」、「多」、「婆」等字的撇筆出鋒，略帶弧度，和甲類勁直的筆法有別。「白」、「尊」、「羅」、「陁」、「弗」、「難」、「龍」、「曰」、「揭」等字的筆畫轉折處，不作頓按，

書寫時直轉而下，筆帶側勢；「阿」、「弗」、「青」等字的鉤筆直挑，轉折處不似甲類稜角分明；「龍」、「陁」等字的拋鉤，也有環曲之勢，這些隱含折意的圓轉筆法，顯示乙類榜題的行書筆意較濃。

〈畫梵像〉有十四則榜題重書（圖 2.18），對照資料詳如【表 2-1】。其上層重書的書風皆和甲類榜題吻合，乃釋妙光所寫，殆無疑義。

早在四十年前，松本守隆就已經注意到〈畫梵像〉榜題重書的現象。在十四則中，他已識出八則。除了第 67、78、80、81、90、和 122 頁的兩則外，他認為第 84 頁的「南无大日遍照佛」數字，亦為釋妙光重書，不過經仔細檢視，筆者並未發現第 84 頁的「南无大日遍照佛」這幾個字下有任何墨痕，應是松本氏誤判。松本守隆的研究還指出，這幾則榜題應是釋妙光書寫完榜題後，重新檢視時，發現原來書寫的榜題有誤、或更改榜題文字所致；換言之，松本守隆主張，這些榜題原來的書寫者和重書者，都是釋妙光。[18]

【表 2-1】〈畫梵像〉重書榜題資料表

頁碼	原榜題	釋妙光重書榜題
7	破損嚴重，難識	大聖左執□□
8	破損嚴重，難識	大聖右執□□
19	天王□釋	天主帝釋衆
63	奉為皇帝驃信造	奉為皇帝驃信畫
67	南無釋迦牟尼佛會	南无釋迦牟尼佛會
78	為施主蘇觀音壽造	奉為法界有情等
80	南無三會彌勒佛會	南无三會彌勒尊佛會
81	舍利珽塔	舍利寶塔
90B	除獸觀世音	除獸難觀世音
109	金色六臂婆藕陁	金色六臂婆藕陁羅仏母
122A	大聖金鉢迦羅	金鉢迦羅神
122B	大聖大安樂夜叉	大安藥叉神
123	大聖福德龍女	大聖福德龍女
124	大聖摩訶迦羅天神	大聖大黑天神

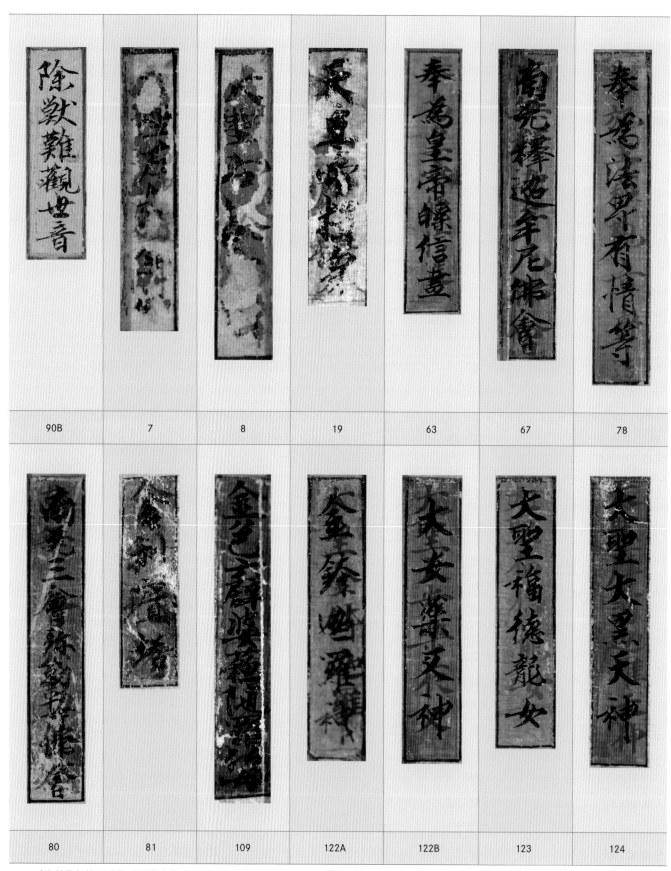

90B	7	8	19	63	67	78
80	81	109	122A	122B	123	124

2.18 〈畫梵像〉榜題重書（※ 數字代表〈畫梵像〉中的頁數；圖片經對比調整以呈現重書部分）

檢視這些榜題時，可發現第 90 頁「除獸難觀世音」的「除獸」和「世音」四個字底下，均無重書的痕跡，而「難」字底下原書為「觀」字，「觀」字底下見「世」字第一筆的橫畫。而且，原書「觀」字的鉤筆和「世」字橫畫的起筆，都與此則榜書的「觀世」二字相同，可見釋妙光在書寫此則榜題時，發現寫錯字，故塗粉重書。其他十三則底層的原來榜題，筆畫豐腴，橫畫起筆尖細，收筆圓收，下撇筆畫頓點偏下。第 63 頁的「皇帝」、第 67 頁的「迦」和「佛」、第 122、124 頁的「羅」、第 123 頁的「福」等字的橫畫和豎筆轉折處，皆筆帶側勢直轉而下。第 67 頁的「尼」、第 78 頁的「觀」等字的鉤筆均直挑。這些特徵，皆與乙類榜題的書風相契合。此外，第 63、78 頁的「造」、第 67 頁的「迦」和「會」等字的捺筆運筆方式，也和乙類榜題一致。足證，除了第 90 頁釋妙光因寫錯字，塗粉重寫之外，其他十三則榜題的原書者，皆為乙類榜題的書寫人。由此可見，釋妙光題跋中所言「大理國描工張勝溫揁（貌）諸聖容，以利蒼生，求我記之」，指的是釋妙光應張勝溫之請，不但為〈畫梵像〉書寫題跋，同時也對乙類榜題題名進行了校正和修訂工作，並補寫了乙類榜題者未書寫的榜題。因此，可以確定乙類榜題的書寫時間比甲類榜題早，而甲類榜題與釋妙光題跋的時間相同，即盛德五年（1180）。

在這些重書榜題中，最值得注意的，是第 78 頁的榜題，該頁原書「為施主蘇觀音壽造」，與釋妙光重書的「為法界有情等」完全無關。蘇觀音壽究竟為何人？無從查考，但其名字出現在為利貞皇帝繪製的〈畫梵像〉上，說明其身分必定非同一般。

第三節　作者

〈畫梵像〉無作者款印，根據後方六則題跋，歷來大家多視大理國描工張勝溫為此畫的作者。張勝溫，畫史無傳，地方文獻亦無徵，過去，大家對他的族屬有許多不同的臆測。李霖燦指出，此畫是中原藝術文脈的正統嫡傳，和吳道子、武宗元等的關聯係不可分。南詔帝國武力強盛的時候，曾經征服了四川成都等地，並擄回大批工人巧匠到雲南大理，因此，張勝溫很可能是一位具有漢族血統的偉大畫家。[19] 換言之，李霖燦認為，張勝溫很可能是祖籍四川的漢族畫家，Soper 教授也贊同李霖燦的看法。[20] 另外一些學者則主張，張勝溫乃雲南本地的白族畫師。如楊曉東指出，釋妙光題跋稱張勝溫為「大理國人」而非「蜀」人，且漢地畫風對南詔、大理國的影響由來已久。同時他更進一步言道：

> 具體到作者姓名上，「張」為白族大姓之一；「勝溫」二字，按漢文難以釋意，不似漢族命名之習俗，而以白語「shou-wen」釋之，則意為「塑佛的人」。[21]

所以，他主張張勝溫應是一位白族的佛畫大家，張錫祿[22] 和李東紅[23] 甚至提出，張勝溫可能是一位白族精於繪畫的阿吒力僧人。上述二說，均無確鑿的證據，皆屬臆測之詞，更何況根據以上的繪畫分析，可確定〈畫梵像〉為張勝溫畫坊中多名畫工的集體之作，因此，筆者認為沒有必要基於民族本位的立場，來爭論張勝溫的族屬問題。

李霖燦指出，〈畫梵像〉第 1～6 頁的「利貞皇帝禮佛圖」，筆墨技法最高，又置於畫作最重要的位置 —— 卷首，所以這部分應該就是張勝溫的親筆之作。[24] 不過，這段畫作是否真的出自張勝溫之手？值得思量。

此畫第 6 頁右上方榜題清楚寫著「利貞皇帝驃信畫」，同時，仔細檢視這則榜題，會發現紅色的畫框上下完整，在「利貞皇帝驃信畫」數字的上方，不見裁切痕跡，也沒有書寫其他字的空間。更值得注意的是，此則榜題和第 63 頁的榜題「奉為皇帝驃信畫」，皆為盛德五年釋妙光一人所書，由於第 63～67 頁的「釋迦牟尼佛會」是為了利貞皇帝所畫，因此榜題特別標示「奉為」二字。從釋妙光重書與補書榜題一事觀之，可知他書寫榜題時的態度審慎。同時，釋妙光書寫〈畫梵像〉榜題時，利貞皇帝段智興仍然在位，第 6 頁「利貞皇帝驃信畫」數字，絕無闕字的可能。所以，根據釋妙光的榜題，可以確定〈畫梵像〉第 1～6 頁，即利貞皇帝段智興所畫。過去，大家先入為

主地以為，地處西南邊陲的大理國，不可能出現像宋徽宗（1100–1126 在位）一樣、長於藝術的皇帝，所以學者們逕自在此則榜題前加了「為」字，而始作俑者很可能就是明初的宋濂，他的題跋稱：「右梵像一卷，大理國畫師張勝溫之所貌，其左題云：『為利貞皇帝標信畫。』」

從風格特徵來看，第 1～6 頁的「利貞皇帝禮佛圖」，也和〈畫梵像〉的其他部分有所不同。此段設色雖以絳色為主，可是自暗紫到淺紅，明度變化之豐為全作之最。畫中人物的服裝、冠飾等，和文獻記載的南詔、大理國服制完全相符，民族特徵明顯。文武官員的形貌，好似肖像一般，手持旌節的紫衣人物，眼神銳利，顴骨橫張，雙唇緊抿，神情嚴肅；身著虎皮者，面短頰豐，鼻翼飽滿，鼻頭圓碩；第 1 頁的武士，粗眉厚唇，鼻孔外露，人物形貌皆十分寫實。畫中，唯有第 1～6 頁「利貞皇帝禮佛圖」的人物畫，是以 A 類描法畫成，也唯獨此段的山水是水墨寫意。由此可證，「利貞皇帝禮佛圖」並非張勝溫畫坊之作，應如榜題所示，乃利貞皇帝段智興所為。從此段畫作精湛的筆墨技法來看，毫無疑問地，段智興是一位大理國精於繪事的君主。且從段智興親自圖繪「利貞皇帝禮佛圖」一事來看，利貞皇帝應崇信三寶。

綜上所述，利貞皇帝參與了〈畫梵像〉卷第一段「利貞皇帝禮佛圖」的繪製工作，而張勝溫畫坊則主要負責第 7～128 頁「法界源流圖」的部分。只可惜現存的大理國文獻闕佚，我們對利貞皇帝與張勝溫畫坊的畫藝傳承一無所知。[25]

第四節　繪製年代

過去，許多學者根據第 6 頁「利貞皇帝標信畫」的榜題，主張〈畫梵像〉是段智興利貞時期之作。然而，立於天開十六年（1220）的〈大理國淵公塔之碑銘并序〉中，有「利貞皇叔於公世，則渭陽之規，□達摩西來之□」[26]之語。淵公，乃高皎淵（1149–1214），父高量成，為段正嚴（又作段政嚴、段和譽，1108–1147 在位）、段正興

（1147–1171 在位）的相國，母段易長順，是段智興的姐妹，故文中稱段智興為「利貞皇叔」。另外，1972 年在大理市五華樓遺址發現的〈故溪氏謚曰襄行宜德履戒大師墓志〉言道：「其子諱保，保生大，大生隆，隆生□，□以德年俱邁，業行雙藹，利貞皇補和尚，以賜紫泥之書，大公獲賞，⋯⋯由是道隆皇帝降恩，賞以黃繡手披之級。」[27]溪氏的生卒年不詳，文中的「道隆皇帝」，乃大理國第二十一代國主段祥興（1238–1251 在位）。〈大理國淵公塔之碑銘并序〉和〈故溪氏謚曰襄行宜德履戒大師墓志〉皆立於段智興亡歿之後，而這兩件碑銘又都稱段智興為「利貞皇叔」或「利貞皇」，足證，並非僅在利貞時期，段智興才被稱為「利貞皇帝」。因此，「利貞皇帝標信畫」的這則榜題只能說明，〈畫梵像〉作畫年代的上限是利貞元年（1172），而它的下限則為盛德五年（1180）釋妙光題寫跋語之時。

前文已述，〈畫梵像〉許多頁面並未畫完，推測可能因為某種變故，它的繪製工作便不得不中斷。若能知道此畫製作中斷的原因，或許對〈畫梵像〉的製作年代能有更進一步的認識。要解開這個謎團，第 1～6 頁「利貞皇帝禮佛圖」中的紫衣人物，可能就是一個重要關鍵。

「利貞皇帝禮佛圖」中，畫了七位主掌國事的清平官，[28]他們戴頭囊，著錦袍，腰繫金苴帶。七人中，唯有一人身著雙肩繡鳳的紫色錦袍，雙手持旌節，顯得特別與眾不同。《雲南志》〈蠻夷風俗〉提到南詔、大理國「貴緋、紫兩色。得紫後，有大功則得錦」。[29]顯然，這位紫衣人的身分十分尊貴，在畫中是僅次於利貞皇帝的要角，推測他很可能就是統領眾清平官的輔國宰相高國主。

南詔末，高氏扶助段氏建立大理國，天福三年（938），大理國初祖段思平即封高方為岳侯。自此，高氏子孫世襲岳侯，地位顯赫。元豐三年（1080），楊義貞起兵弒大理國第十二代主段廉義，鄯闡侯高智升命長子高昇泰起兵東方討滅楊義貞，並立段壽輝為帝。段壽輝以高智升父子二人靖難有功，以高智升為布燮，高昇泰為鄯闡侯，高昇泰後代智升為相，執掌實權。段壽輝僅在位一年，即禪位於

段正明（1081-1094在位）。段正明在位十三年，為君不振，人心歸高氏。紹聖元年（1094），群臣請立鄯闡侯高昇泰為君，是為大中國，改元上治。高昇泰在位兩年，臨終之際遺命子孫曰：「我之立國，以段之弱，我死，必以國仍還段氏，慎勿背我。」[30] 其子高泰明遂遵父命，於紹聖三年（1096）還位段正淳，是為「後理國」。

後理國時（1096-1254），相國之位世襲，高氏世代為相，刑罰政令皆出其門，國人稱為「高國主」。就連波斯、昆侖諸國來貢，也都要先進謁高國主。[31] 同時，高氏為了鞏固政權，遍封高氏子孫於大理國的八府四郡，且世代相傳。後理國時期，高氏雖然還位段氏，可是段氏卻無實權，只是徒有虛位的傀儡而已。[32] 當時皇帝與相國均世襲，便形成了後理國兩主共治的特殊政治模式。

高氏還位段氏後，昇泰一系分治滇西，控制都城葉榆（今雲南大理），世代為相，把持朝政。昇祥一系分治滇東，著力經營東都鄯闡（今雲南昆明），在威楚以東形成州國，設官自治，與滇西高氏相抗衡。[33] 隨著兩派子孫的繁衍，兩支高氏子弟爭奪相位之事，時有所聞，其中最嚴重的一次，即發生在段智興的利貞、盛德年間（1172-1180）。

宋紹興二十年（1150），高量成讓相位給其侄高貞壽。紹興三十二年（1162），高貞壽卒，其子壽昌遂為相國。而高氏的觀音派與踰城（又作逾城）派原為暗鬥，到了高壽昌為相期間，很快地便發展成明爭。倪蛻《滇雲歷年傳》載：

> 淳熙元年（1174，即利貞三年），高觀音隆立，奪（高）壽昌位與侄貞明。十一月，阿機起兵，同正明入國，奪貞明位還壽昌，貞明奔鶴慶。三年（1176，即盛德元年），高觀音（妙）自白崖破河尾關入國，奪壽昌位。[34]

高觀音妙，即高觀音隆之子。[35] 高氏支派以觀音連名者，居鄯闡，為高昇祥的後人。方國瑜的研究指出，起兵擁護高壽昌的阿機，應是世居葉榆、踰城派的一員，乃高昇泰的後裔。[36] 利貞、盛德時期，由於高氏踰城和觀音兩派爭奪相位，大理國的政局動盪不安。高觀音妙自盛德元年（1176）即相國位後，何時去位？文獻無載。方國瑜依據雲南的地方志書資料，推測王崧本《南詔野史》記載淳熙十六年（1189）薨卒的明國公，可能就是高觀音妙。繼其位者，很可能是他的兒子高觀音政。[37] 直至嘉定五年（1212），高阿育任相國，滇西的踰城派始重掌相權。段智興為皇帝時，相國更迭的狀況如【表2-2】。

【表2-2】段智興主政期間高相國更迭時間表

相國名字	即相國位時間	去相國位時間	奪相國位人名字與派別	備註
高壽昌	宋紹興三十二年 [38]（1162）	利貞三年（1174）	高觀音隆（觀音派）	高壽昌居葉榆，屬踰城派。高觀音隆奪相國後，因觀音派在大理國都城葉榆的勢力尚不穩固，故將相國位傳給據鶴慶的高壽昌之侄高貞明。
高貞明	利貞三年（1174）	利貞三年（1174）十一月	高阿機（踰城派）	
高壽昌	利貞三年（1174）十一月	盛德元年（1176）	高觀音妙（觀音派）	
高觀音妙	盛德元年（1176）	元亨四年（1189）		高觀音妙卒，傳相國位予其子高觀音政。高觀音政無疑也是觀音派的一員。
高觀音政	元亨四年（1189）	天開八年（1212）	高阿育（踰城派）	

〈畫梵像〉的繪製上限為利貞元年（1172），下限為盛德五年（1180），其間的相國有高壽昌、高貞明、高觀音妙三位。三人中，高壽昌兩度為相國，第一次自即相國位至利貞三年（1174）被來自鄯闡的高觀音隆所逐為止，歷時十二年；第二次自利貞三年十一月阿機奪高貞明位、還位高壽昌起，至盛德元年（1176）高觀音妙破河尾關為止，為期一年有餘。高貞明的相國生涯甚短，僅維持了數個月而已。由於〈畫梵像〉內容豐富，絕非在動盪的歲月中就可以完成至目前這樣的格局，所以，此畫不可能作於高貞明為相期間。高觀音妙為相國以後，掌握政權長達十三年之久，國家穩定，若〈畫梵像〉的繪製工作乃其授意，似乎也沒有可能停工。因此推測，〈畫梵像〉的繪製時間，很可能是在高壽昌為相期間。利貞三年，高壽昌雖然一度失勢，但數月後即重登相位，由此看來，〈畫梵像〉最晚的棄筆時間，為盛德元年高觀音妙奪取相國位時。也就是說，〈畫梵像〉繪畫的年代上限，為段智興即位改元利貞時，下限是盛德元年，即 1172 年至 1176 年之間，而「利貞皇帝禮佛圖」中的紫衣相國，很可能就是在段智興時兩度職掌相權的高壽昌。若此推測無誤的話，因〈畫梵像〉的停繪與高壽昌的黯然退位有關，所以除了利貞皇帝之外，相國高壽昌也應該是〈畫梵像〉繪製工作的重要推手。

目前現存史書和地方文獻，都不見高壽昌與佛教有關的記載，可是，大理國時期，位高權重的高氏一族多篤信佛教，護持佛法，從他們的名字中夾「踰城」、「觀音」等佛、菩薩的名號，即可見一斑。大理國第十六代國主段正嚴的相國高泰明，於文治九年（1118）命佛頂寺住僧尹輝富監造《維摩詰經》寫經一卷（圖 2.14-B），送給大宋國的來使。[39] 在大理崇聖寺千尋塔發現的文字資料裡，有「為修塔大施主中圀公高貞壽、高明清、高量誠及法界……」（標本 TD 中：54）[40]、「大寶六年（1154）……高量成」（標本 TD 中：62）等字樣。高明清，為高泰明之子。高量成，乃大理國第十六、十七代國主段正嚴、段正興的相國，退位楚雄後，因「了了性源，喜建伽藍」，被封為「護法公」。[41] 高貞壽，則是繼高量成之後，為段正興的相國。大理國議事布變袁豆光，還為大將軍高觀

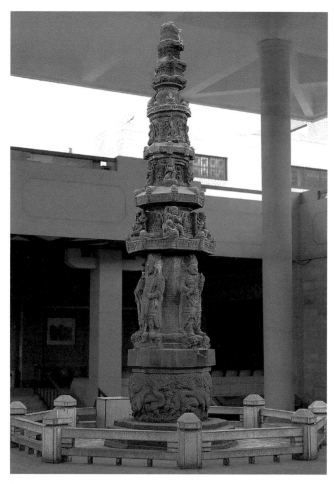

2.19　地藏寺經幢　大理國　十二世紀
雲南昆明市博物館藏　作者攝

明的次子高明生，在昆明地藏寺建了一座通高 6.7 公尺的經幢（圖 2.19）。高泰明曾孫大理國上公高踰城光，於元亨二年（1186）在姚州重建興寶寺，皇都崇聖寺粉團侍郎賞米黃綉手披釋儒才照奉命撰〈興寶寺德化銘并序〉。[42] 根據定安四年（1198）〈大理圀釋氏戒淨建繪高興蘭若篆燭碑〉，戒淨建高興寺時，平圀公高妙音護也曾布施供養。[43] 由此可見，後理國時，高氏一族多熱衷佛事。此外，還有不少高氏子弟出家為僧，如淨妙澄禪師、皎淵禪師等。[44] 在長期的耳濡目染下，高壽昌很可能也是一位虔誠的佛教徒。《滇史》稱段智興「君相皆篤信佛教，延僧入內，朝夕梵呪，不理國事」。[45] 由此畫觀之，此言不虛。

小結

　　〈畫梵像〉是大理國第十八代皇帝段智興和相國高壽昌大力推動的一個佛教事業，乃利貞元年至盛德元年間（1172–1176），由利貞皇帝段智興和張勝溫畫坊的畫師們共同完成的一件巨作。此畫不但是大理國傳世的唯一畫作，畫中的「利貞皇帝禮佛圖」也是目前僅存的大理國皇帝畫蹟，而從利貞皇帝親自作「禮佛圖」一事來看，段智興應是一位虔誠的佛教徒。

　　此畫長逾 16 公尺，規模宏偉，內容豐富，人物、山水、器用，無一不包，同時表現技法多樣。由此畫的畫風來看，大理國一方面上承唐代人物畫的傳統，另一方面又吸收南宋的元素；不過，佛、菩薩的開面樣式和以泥金暈染衣褶的表現手法，則具大理國的地方特色。由於 B、E 兩類筆描柔軟的作品，可能出自同一位畫家之手，約占全畫六成，這類畫作中的山石樹木表現也較疏簡，皴染層次較少，作風較為古樸，再加上受到南宋畫風影響的 C、D 兩類筆描作品，僅占畫作的不到二成，說明了張勝溫畫坊中的畫師尚未全面地接受南宋傳來的新畫風。

　　〈畫梵像〉的工程浩大，惜因政治的動盪，並未完成。根據此畫的現況，大致上可瞭解此畫歷經打稿、修稿、上色、塗金、畫完稿線等繁複的過程。又因畫上的圖像繁多，還要題寫榜題，註明畫中圖像的題材。盛德五年（1180），釋妙光應張勝溫之請，除了補寫原來並無的榜題外，尚校正修改原來已書寫在畫上的榜題，足見〈畫梵像〉的整個製作過程十分嚴謹。而釋妙光能辨識出畫中繁雜的各式佛教圖像，顯示其對佛教的瞭解深入，絕非一般的寫經生。

第三章　圖像研究

　　〈畫梵像〉的內容豐富，畫面細節繁多，不但是南詔、大理國的佛教圖典，也是瞭解南詔、大理國風土制度的寶庫。由於各家對圖像的訂名時有歧異，本章將依李霖燦所編定的頁面次序仔細描述、考察每個頁面的圖像內容，梳理前賢各家說法，探討經典、文本根據，並與鄰近地區的相關作品進行比較分析，以追索〈畫梵像〉的圖像來源。一方面希望對此畫作有更深入與全面的認識，另一方面也希冀提供更多瞭解南詔、大理國佛教、歷史、文化的線索。此外，此畫作經過多次重裝，許多尊像的位置錯置，因此圖像的考釋對〈畫梵像〉的復原工作也有所助益。

第1～6頁：利貞皇帝禮佛圖

　　〈畫梵像〉第1～6頁為一繪畫單元，第5、6頁水漬嚴重，第6頁的榜題為「利貞皇帝瞟信畫」。此單元畫點蒼山前，大理國利貞皇帝段智興右手執香爐、左手持念珠，率文武百官與侍從禮佛的畫面。清高宗在〈丁觀鵬摹張勝溫蠻王禮佛圖卷〉的題跋中言道：

> 大理國描工張勝溫〈畫梵像〉，設色精妙，向入珠林寶藏。……因取所繪四天王像已下，諸佛祖、菩薩至二寶幢，敕丁觀鵬摹為〈法界源流圖〉，另裝成卷，以全天竺正觀。又原卷首列旌幢儀從，並貌其國主執鑪瞻禮狀，不宜與淨土莊嚴相混，而卷末繪天竺十六國王，釋宗泐謂是外護佛法之人，亦應以類附，因命觀鵬仿為此圖，題曰「蠻王禮佛」，用以徵實。……方段氏竊據南詔，黃屋左纛，僭擬稱雄。……彼時大理未通中國，而遙奉師承，固已波瀾莫二。若其衣冠儀度，則又自寫土風。[1]

誠如乾隆皇帝所說，〈畫梵像〉「利貞皇帝禮佛圖」中所見

的衣冠制度、儀仗器物等，以清楚的形象記錄了當地的風土特色，是研究大理國服制、風俗不可多得的珍貴資料。

　　第1頁畫八位濃眉圓眼、大鼻厚唇的跣足兵士，皆頭頂束髻簪纓，頂戴頭盔，身著鎧甲。七位手持長戟或長矛，一位腰佩箭袋、左手握刀靶。第2頁繪六名武士與一童子。這位小童散髮，著方領衫，右手持一長柄圓扇，左手捧一水注。六名武士中，四名頭戴尖頂帽或裹巾，手中分持長柄大刀、斧鉞等兵器，一名手上停著一隻老鷹，另一位則頭戴兜鍪，身著甲冑，雙手執旌旗，肩掛上畫三爪金龍的長盾。除童子外，這兩頁的其他人物顯然是大理的武士。《雲南志》卷八〈蠻夷風俗〉言：

> 若子弟及四軍羅苴以下，則當額絡為一髻，不得戴囊角；當頂撮髮髻，并披氈皮。俗皆跣足，雖清平官，大軍將亦不以為恥。[2]

《雲南志》卷九〈南蠻教條〉又載：

> 羅苴子皆於鄉兵中試入，故稱四軍苴子。戴朱兜鍪，負犀皮銅股排，跣足，歷險如飛。每百人，羅苴佐一人管之。負排，又從羅苴子揀入，無員數。南詔及諸鎮大軍將起坐不相離捍蔽者，皆負排也。[3]

將這兩段文字與第1、2頁所畫的人物互相對照，便會發現第1頁中所畫頭戴兜鍪、赤足的人物，應該就是從鄉兵中選出的精銳，即四軍羅苴（又稱四軍苴子）。又因這些兵士出現在利貞皇帝禮佛的行列中，說明他們當是大理國王的貼身侍衛，也就是「負排」。

　　這些侍衛所穿著的冑甲樣式，與中土的鐵甲有別，頗具特色。《新唐書》〈南詔傳〉提到，南詔的男女勇

捷,「短甲蔽胸腹,鞁鞯皆插貓牛尾」。[4]南宋時,范成大（1126–1193）和周去非（1135–1189）對大理國的甲冑讚譽有加。范成大《桂海虞衡志》〈志器〉（淳熙二年〔1175〕序）言：

> 蠻甲,惟大理國最工。甲冑皆用象皮,胸背各一大片,如龜殼,堅厚如鐵等。又聯綴小皮片為披膊、護項之屬,製如中國鐵甲葉,皆朱之。兜鍪及甲身內外,悉朱地間黃黑漆,作百花蟲獸之文,如世所用犀毗器,極工妙。又以小白貝纍纍絡甲縫及裝兜鍪,疑猶傳古貝冑朱綅遺制云。[5]

周去非《嶺外代答》〈器用門・蠻甲冑〉又云：

> 諸蠻唯大理甲冑,以象皮為之,黑漆堅厚,復間以朱縷,如中州之犀毗器皿。又以小白貝綴其縫,此豈《詩》所謂「貝冑朱綅」者耶?大理國之制,前後掩心以大片象皮如龜殼,其披膊以中片皮相次為之,其護項以全片皮卷圈成之,其他則小片如中國之馬甲葉。皆堅與鐵等而厚幾半寸,苟試之以弓矢,將不可徹,鐵甲殆不及也。[6]

根據上述文獻資料的描述,大理國兵士皆赤足,頂撮鬐髻,頭戴束有動物尾毛的頭盔。他們胸背部分的鎧甲,由一大片黑色、狀似龜殼的象皮製成,臂膊、下半身的護甲,則由小片的象皮縫成。這些特徵,和第1頁的兵士以及第2頁兩手執旌旗的人物一致。尤值得注意的是,第1頁中間最下方握刀靶的兵士以及第2頁執旌旗人物的頭盔上半部,皆繪有小圓點,表現了在冑甲上縫綴著的小白貝,這種頭盔,與《桂海虞衡志》和《嶺外代答》的記載完全相符。

第2頁雙手擎旌旗的將士,身披紅色披氈,背負犀皮龍紋盾排,盾排周沿還貼金鑲邊,此人又位於諸負排之首,地位顯然比較重要,推斷他很可能是「負排」的統領。至於他肩上所負的長盾,皮呈黑色,邊沿貼金,應該就是《雲南志》所說的「犀皮銅股排」了。

大理國以作刀聞名,大理國的蠻刀廣受宋人的喜愛。《嶺外代答》〈器用門・蠻刀〉言:「蠻刀以褐皮為鞘,金銀絲飾靶,朱皮為帶。……蠻刀以大理所出為佳。瑤刀、黎刀帶之於腰,峒刀、蠻刀佩之於肩。」[7]第1頁中,兩位配刀的武士,自肩斜披一紅色的長帶子,下繫刀劍,忠實地表現了大理刀「朱皮為帶」、「佩之於肩」的特色。這種佩刀的表現,亦見於〈畫梵像〉第3、4、6頁,以及劍川石窟石鐘寺區的第1、2龕（圖3.1、圖3.2）。[8]

3.1 雲南劍川石窟（石鐘寺區）第1龕　大理國　十二世紀　作者攝

3.2 雲南劍川石窟（石鐘寺區）第2龕　大理國　十二世紀　作者攝

〈畫梵像〉第1、2頁所見兵士的甲冑樣式、犀皮銅股排、佩刀的方式等，以具體的形象和文獻記載相印證，充分反映了南詔、大理國少數民族的特色。

至於這些負排手中所持的兵器，李霖燦曾作過一些考訂，認為第1頁武將所佩的刀劍，可能即為大理有名的蠻刀，而第2頁上所見的殘缺如鋸齒狀的兵器，則很可能是南詔盛羅皮滅越析詔時所得到的珍貴兵器鐸鞘。[9]然而，《雲南志》卷七〈雲南管內物產〉載，鐸鞘是「南詔蠻王出軍，手中雙執者是也」。[10]貞元十年（794），唐朝冊封異牟尋為「南詔王」，唐使至南詔國都太和城時，「異牟尋金甲，蒙虎皮，執雙鐸鞘」[11]出迎，足見鐸鞘是南詔極為珍貴的寶物，唯有帝王能拿。而畫中拿著李氏所謂「鐸鞘」的人物，乃職位不高的帝王親兵，而非利貞皇帝，故筆者認為，此件奇形兵刃為鐸鞘的可能性不大。又因為第1、2頁的長柄兵器皆繫綵帶，這些兵器應是作為儀仗之用。

第3～5頁畫利貞皇帝率文武官員禮佛的場面。第5頁右手執長柄香爐、左手持念珠、頭戴高冠、身穿華麗圓領長袍者，即本單元的主角利貞皇帝。他及身後隨行的文官和高相國，均頂戴高冠，繫纓，形式特殊。樊綽《雲南志》卷八〈蠻夷風俗〉言：

> 其蠻，丈夫一切披氈。其餘衣服略與漢同，唯頭囊特異耳。南詔（指南詔王）以紅綾，其餘向下皆以皂綾絹。其制度取一幅物，近邊撮縫為角，刻木如樗蒲頭，實角中，總髮於腦後為一髻，即取頭囊都包裹頭髻上結之。羽儀已下及諸動有一切房甄別者（按：此句疑有訛脫），然後得頭囊。[12]

「利貞皇帝禮佛圖」中，利貞皇帝與第3、4頁的文官頭上所戴頂飾寶珠、上尖下圓的圓筒高冠，與此一記載吻合，這種頭冠當是南詔、大理國特有的冠飾 —— 頭囊。利貞皇帝的頭囊，比其他官員更加高大華麗，畫家以泥金畫出繁縟的紋飾，代表冠上鑲嵌著許多珍寶，劍川石窟石鐘寺區第1、2龕主尊（圖3.1、圖3.2）帝王像的頭囊，與利貞皇

帝所戴者雷同，只是〈畫梵像〉利貞皇帝的頭囊掛著珠串，顯得更為華麗。更值得注意的是，他的頭囊為紅色，與其他文官所戴的黑綾頭囊有所不同，這種表現，正與《雲南志》所載「南詔以紅綾，其餘向下皆以皂綾絹」的衣冠制度相符。

〈畫梵像〉中，利貞皇帝段智興穿著圓領寬袖的袍服，右肩繡月輪，左肩繡日輪，輪內畫一鳥，兩袖分繡一隻升龍和一隻降龍，胸前繡著以十字相連的五個圓圈，應是象徵金、木、水、火、土的五顆緯星，其下是米紋和寶珠；紅色結帶下佩瓔珞，自上而下所繡的圖案分別為：亞形圖案、火紋、亞形圖案、火紋、一對斧鉞，二者皆立於山上。亞形圖案稱「黼」，斧鉞則為「黻」。其袍服上的圖案，與漢地帝王冕服上的十二章紋有不少雷同之處，應是作為統治階級政治權力的表徵。《尚書》〈虞書·益稷〉云：「予欲觀古人之象，日、月、星辰、山、龍、華蟲作會；宗彝、藻、火、粉米、黼、黻，絺繡，以五采彰施于五色，作服，汝明。」孔穎達註疏言：「天子服日月而下，諸侯自龍衮而下至黻，士服火，大夫加粉米。上得兼下，下不得僭上。」[13]其中，日、月、星辰、山、龍、華蟲，畫於衣，宗彝、藻、火、粉米、黼、黻，則繡於裳。利貞皇帝段智興大袍上的繡紋中，日、月、星辰、山、龍、火、粉米、黼和黻，與中原帝王冕服十二章紋的九種圖案相符，而袍服的上身亦見日、月、星辰、龍四個圖案，足證南詔、大理國雖偏居西南一隅，與唐、宋分庭抗禮，但皇帝的服制仍深受中原文化的影響。

白居易（772–846）〈朝子蠻〉有「清平官持赤藤杖，大將軍繫金呿嵯」[14]的詩句，《雲南志》卷七〈雲南管內物產〉記述：「負排羅苴已下，未得繫金佉苴者，悉用犀革為佉苴，皆朱漆之。」[15]該書卷八〈蠻夷風俗〉也說：「曹長已下，得繫金佉苴，或有等第戰功褒獎得繫，不降常例。……謂腰帶曰佉苴。」[16]《南詔備考》〈南詔稱謂官制〉又言：「自大軍將以至曹長皆繫金佉苴。」[17]根據這些資料，金佉苴，又作金呿嵯，在南詔、大理國的衣冠制度裡，金佉苴不是任何人都可以佩戴的，它是一個地位的表徵。「利貞皇帝禮佛圖」中的利貞皇帝和隨行的相

國、文官，均繫腰帶，帶邊不但描紅，同時還描金，而且這條腰帶甚長，圍腰以後，又自腰際斜掛於小腹前，它們應該就是文獻記載「金佉苴」的寫照。

第 5 頁利貞皇帝身後有四位侍者，兩位男侍，頭戴幞頭，身穿圓領窄袖衫，手持障扇，二位年幼女侍，短髮垂額齊眉，一位右手握塵尾，左手握一敞口瓶；另一位雙手握持繫著葫蘆形包袱的龍頭刀。無獨有偶，在〈南詔圖傳〉（圖1.1）禮拜阿嵯耶觀音的驃信蒙隆昊（當作舜）身後，兩位女侍右手握塵尾，左手握一敞口瓶；在卷末文武皇帝鄭買嗣持香爐禮佛身後的三位侍者中，亦有兩位侍者的持物，和利貞皇帝身後的兩位女侍者相同。劍川石窟石鐘寺區第 1 龕（圖3.1）王者像的右側，也發現一位肩披雲領坎肩的短髮侍者，他右手持長柄扇和拂塵，左手握敞口瓶，形貌與〈畫梵像〉的侍者相同。在劍川石窟石鐘寺區第 2 龕（圖3.2）王者像右側，手持障扇侍者的下方，也出現一位左手握著敞口瓶、身著雲領坎肩的侍者。[18] 可見，這些作品中所見的塵尾、敞口瓶、龍頭刀等，都應是南詔、大理國王者儀仗的一部分，它們在中原的帝王禮制中不曾見到。可惜文獻闕載，其象徵意義為何？待考。

第 3、4 頁畫文官九人、武將一人和一名頂束椎髻的人物。六位文官戴頭囊，應為大理國重要的行政官員。他們的頭囊除了顏色外，樣式與利貞皇帝的頭囊也略有不同。他們的頭囊內部作尖頂圓柱狀，外部則呈四蓮瓣狀，冠繪下垂。其中，手持花節、戴頭囊、著繡鳳紫袍的人物，乃相國高壽昌，是段智興時期的最高行政長官，為隨行文官中地位最崇高者。上元元年（674），唐高宗下詔頒布朝服顏色與佩飾規定為「文武三品已上服紫，金玉帶；四品深緋，五品淺緋，並金帶；六品深綠，七品淺綠，並銀帶；八品深青，九品淺青，石帶」。[19] 因此，位階次於高相國的，應是身著圓領紅色大袍的官員，再其次則是身著圓領黃袍者。南詔、大理國朝服顏色的規定，大致遵循唐朝的制度。

南詔後期的行政職官，設有九爽，爽設爽長。幕爽，掌管軍事；琮爽，掌管戶籍；慈爽，掌管禮儀；引爽，掌管外交；罰爽，掌管刑法；勸爽，掌管官吏調遣；萬爽，掌管財政；厥爽，掌管工程建設；禾爽，掌管商業貿易。大理國初期，上承南詔餘緒，仍設九爽。[20] 故推測畫中身著紅色或黃色袍服、頂戴頭囊的文官，很可能就是爽長。

第 3 頁尚繪一戴硬角幞頭的文官，與兩位頭戴幞頭的官員，其中一位手執兩管毛筆，可能為書記判官或司掌案牘的官吏。這位官吏和第 3 頁立於身著黃袍官員右側的官員，穿著的紅袍肩部尚繡鳳鳥紋，下裳尚見黼紋、黻紋。第 4 頁高壽昌右後方的紅衣官員，不但肩繡鳳鳥，下裳繡黼紋，同時在胸前尚見火、寶珠和粉米的圖案，其官服制度無疑是深受中原文化影響的又一例證。

第 3 頁還有一位人物，頂束通天髻。這種頭髻的樣式，在《佛說閻羅王授記四眾逆修生七往生淨土經》卷首畫（圖2.11-A）裡也有發現，應是一種成年男性的髮式。

尤值得注意的是，《雲南志》卷九〈蠻夷條教〉提及：「清平官以下，每入見南詔，皆不得佩劍，唯羽儀長得佩劍。」[21] 可是，在〈畫梵像〉第 3、4、6 頁，就發現三位身佩龍頭刀的官員。足證，至少在大理國晚期，南詔時期不得佩劍觀見國王的禁令，已經廢止。

第 4 頁與高相國並列的，是一位頂戴兜鍪、足登筒靴，身著錦服、又披虎皮袍的武將。《雲南志》卷八〈蠻夷風俗〉言：

> 又有超等殊功者，則得全披波羅皮。其次功，則胸前背後得披，而缺其袖。又以次功，則胸前得披，并缺其背。謂之大虫皮，亦曰波羅皮。[22]

波羅皮，又稱大虫皮，即虎皮。南詔時期，即建立了披著虎皮的制度。依據功勳大小，可分為全身披、胸前背後披而缺其袖，以及僅披掛於胸前三種方式。〈畫梵像〉第 86 頁建圉觀世音菩薩頁右下角畫各郡矣（又作各群矣），身著短袖虎皮長衣。各郡矣曾協助南詔第一代國主奇王細奴邏（卒於 674 年）開疆闢土，為南詔的開國功臣，當然功勳一等，故穿全身波羅皮。「利貞皇帝禮佛圖」中的武將，

衣著華麗，也披全張波羅皮，胸前可見虎頭，兩上手臂臂彎處尚見虎爪，身後還可以看到長長的虎尾，他的功業應該也是一等，可能為利貞皇帝的大軍將。[23]

披虎皮，是南詔、大理國一種特殊的服裝制度，也見於吐蕃（今西藏）。向達在〈西征小記〉言及：

> 大虫皮乃是吐蕃的武職官階，或者因其身披大虫皮，故名。……又〈南詔德化碑〉及樊綽《蠻書》俱紀有大虫皮之制，金銀間告身亦見於〈德化碑〉。往治南詔史頗為不解。今見莫高窟供養人像題名，則南詔之制實襲吐蕃之舊。天寶（742–756）以後閣羅鳳臣服邏迤，貞元時（785–805）始重奉唐朔，其文物制度受吐蕃之影響，亦勢所必至也。[24]

在敦煌莫高窟第 205 窟的佛壇北側，尚存一尊吐蕃占領敦煌時期（781–848）所塑的身披虎皮天王像（圖 3.3），服式與「利貞皇帝禮佛圖」中的大軍將類似。南詔、大理國的版圖，與吐蕃毗鄰，天寶九年（750），南詔王閣羅鳳北臣吐蕃，吐蕃以之為弟，稱「贊普鍾」，給金印，號「東帝」。[25] 自此，南詔與吐蕃結盟達四十餘年，吐蕃的典章制度自然對南詔產生影響，南詔國的大虫皮服制即為一例。目前屹立於大理太和城遺址的〈南詔德化碑〉（唐大曆元年〔766〕立），其碑陰的題名中，即發現一些軍將、官員的稱名中，帶大虫皮者，如（上蝕）大大虫皮衣趙眉丘、（上蝕）袍金帶兼大大虫皮張驃羅于、（上蝕）色綾袍金帶兼大大虫皮衣孟綽望、倉曹長小銀告身賞二色綾袍金帶兼大大虫皮衣□盛顛等。[26] 由此看來，早在八世紀中葉，南詔已有封賜大虫皮的制度。[27] 從〈畫梵像〉來看，大理國顯然沿襲了南詔大虫皮的制度。

第 6 頁畫的三位人物中，有一位頂戴頭囊、身著圓領紅袍、袍上繡著黼章和黻章的文官，係為前導，回首望著利貞皇帝，這位文官，應該是主持帝王禮佛儀式的官員。大理五華樓遺址發現的元代〈段氏長老墓碑銘〉，詳細記載了慈爽的職掌工作，可補文獻之闕。該碑言道：「慈爽者，蒙時禮部之司也，凡有爵秩班列，位次進退，百官郊禘，

3.3
天王立像
中唐（781–848）
敦煌莫高窟第 205 窟
佛壇北側
採自中國美術全集編輯委員會，《中國美術全集·雕塑編 7·敦煌彩塑》，圖 181。

蒸嘗天神地祇，宗□□□□□□□所職也。」[28] 從這位官員的服飾特徵來判斷，他的位階應較相國低一級，當是統率眾慈爽的慈爽長。值得注意的是，在中原的禮佛圖裡，一般來說，位於禮佛行列最前面的人物，通常都是僧人，而本幅卻出現了一位身著俗服的慈爽長，極為特殊。元代郭松年的《大理行記》云：「凡諸寺宇皆有得道者居之。得道者，非師僧之比也。師僧有妻子，然往往讀儒書，段氏而上有國家者設科選士，皆出此輩。」[29] 師僧，又稱釋儒，他們可以娶妻生子，不但懂得佛教義理，又熟悉儒家典籍。南詔、大理國以佛教治國，開科取士的標準就是「通釋習儒」，所以，這些釋儒往往經過科舉，而居要職，本幅所畫引領利貞皇帝一行人禮佛的慈爽長，可能也是一位深諳佛理又飽讀儒書的釋儒。

慈爽長後方，是一位左手捧鉢的僧人，左側為一身下著紅裳、身穿華麗貼金牡丹圖案、雙手合十的孩童。羅鈺以為，這位僧人應是大理國的高僧皎淵。皎淵，父高量成，是大理國主段素興、段思廉的相國；母段易長順，是利貞皇帝段智興的姐妹，出身名門望族，二十歲出家。羅

鈺指出，由於皎淵是利貞皇帝的親姪子，他以出家人的身分去參加段智興的禮佛法事，應是合理的。[30]李霖燦則推測，畫中的孩童，應是繼利貞皇帝段智興為帝的皇太子段智廉。[31]囿於資料不足，以上二說是否屬實？存疑待考。

第7～8頁：金剛力士

第7頁右上方榜題為「大聖左□□□」，第8頁左上方榜題為「大聖右□□□」。畫中的兩尊神祇，頂有華蓋，頭後有火焰頭光，外側手上舉，內側手向下，身後皆有一赤髮紅眼的鬼怪，身前則有一獅和一位穿著短裳的童子。二者皆怒目，一尊上齒咬下唇，另一尊張口而喝，均上身全袒，肩披天衣，下著裙裳，左手均持兩端飾有寶珠的長金剛杵，當為金剛力士無疑，Chapin博士推測，兩則榜題的最後兩個字可能為「金剛」，[32]不過細審原作，不似。

這兩尊金剛力士的服飾和金剛杵，與唐、宋時常見的金剛力士有所不同。二者皆頭戴寶冠，冠側有寶繒上揚，胸佩瓔珞，這種菩薩裝的金剛力士，在北魏（386–534）晚期至隋代（581–618）的造像或石窟中時有所見，開鑿於六世紀二〇年代的洛陽龍門石窟賓陽中洞窟外的金剛力士即是一例，到了唐代日益減少，盛唐以後的金剛力士大抵已不作菩薩裝，〈畫梵像〉的金剛力士圖像似乎保存了更多的中原古風。

第9頁：降魔成道

此頁無榜題，章嘉國師稱之為「如來降伏魔軍地神出現」，[33]是一幅降魔成道圖。釋迦牟尼佛，著右袒式袈裟，右手下垂作觸地印，結跏趺坐於金剛寶座上，寶座上鋪著吉祥草蓐，金剛寶座的兩側各有一力士捧座。有圓形頭光和身光，身光上方畫菩提樹，樹上畫華蓋。釋迦佛的上方與兩側，畫魔王波旬的兵眾，他們或作人形，或為獸首人身，手持刀、戟、弓、箭各式兵器，或作攻擊狀，或作潰敗倒地、棄械逃竄狀。天際烏雲密布，應是在表現經中所言「是諸天鬼，或布黑雲、雷電、霹靂」[34]的景象。在臺座前方左右，各有一組女子，右側有三位，左側除了三

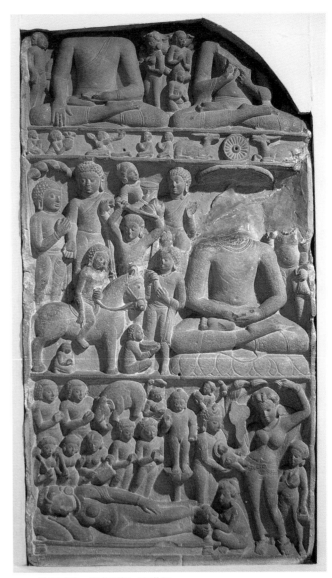

3.4　佛傳圖碑　笈多王朝　五世紀
印度鹿野苑出土　印度新德里國家博物館藏　作者攝

位女子外，其側尚有一人雙手合十。這應是在描繪為了阻止在菩提樹下禪定的菩薩成佛，魔王派去色誘菩薩的三位年輕貌美女兒，不過菩薩成佛的意志堅定，剎那間三位美女化為三位老醜女子的情節。畫幅左下方，繪兩女子坐於地上搔首弄姿，一人合十在側，大概是在表現三女媚惑菩薩的景象。金剛座前有一奔跑女子，金剛寶座前方有一武將。Chapin博士推測，這位女子可能為地神，坐在地上的武將則代表魔王波旬。[35]尤值得注意的是，這位武將並非坐在地上，而是只露了大半身，自小腿以下尚埋在土裡，因此，筆者認為這位武將應代表從地涌出、為菩薩成佛作

證的地神，而畫幅右下角身側有兩位脅侍的人物，才是魔王波旬，其頭戴華冠，肩披天衣，左手拿弓，右手持箭。

至於座前作奔跑狀的女子，在中國現存自北魏至宋代的降魔圖[36]中，均不曾發現，不過在印度笈多王朝（Gupta Dynasty，約 320–550）佛傳圖碑的降魔成道圖中，卻時有所見，例如新德里國家博物館收藏的印度五世紀佛傳圖碑（圖 3.4）。此碑的上部已殘，分為三行，最下刻畫白象入胎、佛誕和浴佛，中刻踰城出家、剃髮、更衣、長者女奉乳和六年苦行。最上則浮雕降魔成道和初轉法輪。在降魔成道圖中，釋迦牟尼佛手作觸地印，臺座前有一雙手上揚、作狂奔狀的女子。Joanna Williams 指出，《佛所行讚》〈破魔品〉言：「魔王有姊妹，名彌伽迦利，手執觸髏器，在於菩薩前，作種種異儀，婬惑亂菩薩。」臺座前的這位女子，可能即是彌伽迦利（Meghakālī）。[37] 現存的中國降魔圖中，不見彌伽迦利的出現，據此，雖然不敢斷言〈畫梵像〉可能保存中國已經佚失的圖像傳統，但直接從印度傳入的可能性，亦不容忽視。

第 10 頁：最勝太子

本幅無標題，畫八臂明王一尊。此尊明王有四面，每面均作忿怒相，面有三目，左面上齒咬下唇外，其他三面張口，犬牙上出，赤色火焰髮，髮中有五隻龍。左、右的上手，各持一鉤刀，刀鋒於頂上交叉；二手於肩前各執一金剛杵，三手分別持一矛稍，左、右的第四手合掌當心，二頭指並豎，食指指尖相拄，餘三指交叉作拳，作一手印。身佩瓔珞，戴臂釧、手環和腳環，同時，手腕與腳踝尚以蛇為飾。上披天衣，下著裙裳，立於華壇之上，下有一岩石座。本頁的最上方，畫七個紅色圓圈，熾盛的紅色火焰身光裡，尚見五個鳥頭，座前的供盤上置寶珠、珊瑚等珍寶。兩側的脅侍，著圓領衫，頭戴小冠，腕戴手環，腰繫瓔珞，左側二人各持一螺和下有蓮臺的蠟燭，右側二人則分別拿著一盤供花和一支長柄香爐。這四位脅侍無頭光，手中的持物和密教曼荼羅的外四供 —— 金剛香、金剛華、金剛燈、金剛塗四位菩薩相同，應在進行密教的供養儀式。

此頁的明王圖像特別，章嘉國師稱其為「手持金剛統領眷屬龍王」，[38]Soper 教授認為，這尊明王難以辨識，很可能象徵大理國王的權力或一位山岳神祇，是雲南當地獨特的圖像。[39]松本守隆則主張，這尊明王應為「太元帥明王」。[40]太元帥明王，另作大元帥明王，又稱阿吒薄俱（Āṭavika）鬼神大將，是一位驅除鬼神、守護國土、護持眾生的善神。善無畏（637–735）翻譯的《阿吒薄俱元帥大將上佛陀羅尼經修行儀軌》，對大元帥明王的圖像有詳細的記載，云：

> 畫阿吒薄拘元帥，身黑青色身長丈尺。四面，當前作佛面；左面虎牙相叉，三眼眼赤如血；右面作神面，瞋相，亦虎牙相叉，三眼，左右安牙髭髮；頭上一面作惡相，亦三眼，虎牙相叉，眼赤如血色。最上頭用赤龍纏髻，火焰連聳頂上。身懸蛇，八臂。左上手執輪，次執槊，次與右第三手當前合掌作供養印，次下手執索；右上手執跋折羅，次下手執捧，次下手作印，次下手執刀。即腕臂上皆纏蛇。著七寶絞絡甲，膊上皆龍，龍脸胸前出。三面皆赤黃二眼合口，其上左右面皆青黑奧色，上面黃白色，右面白色，左面赤黑色，前面青白色。手皆青色。象頭皮作行纏。腳著履蹋二藥叉，皆黑色。其神作極惡相，可畏雄壯如前奮迅形作。[41]

雖然該儀軌記載大元帥明王四面八臂、赤龍纏髻等特徵，的確和第 10 頁的明王像相符，不過儀軌所言之「當前作佛面」、「腳著履蹋二藥叉」以及八手中的持物，與第 10 頁明王像的圖像特徵不符。同時，檢閱《大正藏·圖像部》的大元帥明王圖像，也都與第 10 頁的明王像不一致。松本守隆援引《阿娑縛抄》和醍醐寺〈天部圖像〉的資料，證明第 10 頁的明王像乃大元帥明王，可是筆者查閱原始資料，發現這些資料皆稱該圖像為「最勝太子」，而不是「大元帥明王」。

最勝太子，又名那吒俱伐羅（Nalakūvala）、甘露太子、如意天王、如意勝王。日本亮禪（1258–1341）述、亮尊

3.5　最勝太子像　日本京都醍醐寺藏
　　採自《大正藏・圖像部》，第 7 冊〈天部圖像〉，圖像 No. 14。

記的《白寶口抄》稱：「最勝太子者，毘沙門天王之太子
也。即五太子中，或云第一太子，或云第三太子，或云第五
太子。」[42] 據說，唐朝南戎五國大亂，不空（705–774）曾
行最勝太子法，「降伏五國五方軍，三藏引帝手入道場，
令見最勝太子。帝以念珠取數，數至七邊（當作遍）時，
群兵現達上，其後五國平安故，是名隨軍護法也」。[43] 因
此，最勝太子乃一尊守護國家、平定兵亂的善神。

　　偽託金剛智（669–741）翻譯的《吽迦陀野儀軌》言，
最勝太子「正面端正，好相具足，左右面畏相。右方面赤，
左方面黑，頂上赤色，面喉咥細長，髮燃狀有。正手合
掌，左第二右第二手取大刀，次左右第三手取三鈷，次

左右第四手持鈝」。[44] 日僧承澄（1205–1282）《阿娑縛抄》
〈最勝太子道場觀〉又言：

> 樓閣中有大磐石山，山上有曼荼羅，曼荼羅上有
> 羅字，羅字變成刀劍，刀劍變成如意天王。八臂
> 四面，當前正面，作平正圓滿之相，猶如菩薩之
> 相；左廂面青黑色，大張口虎牙相叉，眼圓大，
> 眉角豎；右廂一面作自在天相，含咲不已，赤白色；
> 當前上面，作藥叉極惡相，眼如血色，牙齒長利，
> 舉身赤黑色，髮作紺青色。頂上有七日並曜。雙
> 龍交絡，背瓔珞，備天衣散垂。踏大磐石，左右
> 二手皆豎持刀，左右二手雙持縛折羅叉，左右二
> 手合掌當心。左右二手刀俱持槍。其身雄狀迅極
> 可畏。以五色雲散垂為蓋，諸天眷屬圍繞。[45]

日本京都醍醐寺藏〈天部圖像〉一卷中，即有一尊最勝太
子像（圖 3.5），與上述記載完全吻合。茲比較京都醍醐寺
藏〈天部圖像〉中的最勝太子像和〈畫梵像〉第 10 頁的
明王像，發現除了「當前正面」、「猶如菩薩」與第 10 頁
的明王有別外，其他圖像特徵均相契合，因此，第 10 頁
的這尊明王，極可能就是守護國家的最勝太子。《白寶口
抄》尚記述最勝太子四面八臂的象徵意義為「八臂者表胎
藏界八葉，四面者表金剛四智也，故兩部具一身」。[46]

　　日本平安時期真言宗的惠運，於唐文宗開成三年
（838，一說武宗會昌二年〔842〕）入唐，於青龍寺從義
真受胎藏界和金剛界兩部的密印。十年（或說六年）後歸
國，攜回真言經軌二百二十卷，其中即有最勝太子法的根
本經典《佛說北方毘沙門天王甘露太子那吒俱伐羅祕密藏
王隨心如意救攝眾生根本陀羅尼》一卷。[47]《白寶口抄》
又提到，最勝太子法的根本經典，為不空翻譯的《最勝太
子儀軌》。[48] 京都醍醐寺所藏、作於鎌倉（1192–1333）初
期〈天部圖像〉的祖本，乃由日本入唐八家自唐朝所帶
回。[49] 由此可見，八、九世紀時，最勝太子的信仰曾在中
國流傳。只可惜時代久遠，資料散佚，目前在中國尚未
發現最勝太子信仰和圖像的資料，〈畫梵像〉第 10 頁的

最勝太子圖像誠為一個珍貴的遺存，其乃中土佛教圖像影響下的產物。

第11～18頁：八大龍王

第11頁的榜題，見於第12頁左上角，云「左執青龍」，第12頁的榜題則見於該頁右上角，稱「右執白虎」，第13頁的榜題為「白難陁龍王」，第14頁的榜題作「莎竭海龍王」。第15～18頁無榜題。根據丁觀鵬〈法界源流圖〉，[50] 章嘉國師審定〈畫梵像〉訛舛時，認為第11、12頁的青龍、白虎，不屬八大龍王的題材，故將其刪去，且認為在龍王這一單元中，佚失了「優鉢羅龍王」和「摩那斯龍王」兩尊龍王，所以於第17、18頁中間增補了這兩尊龍王。除了第13、14頁仍沿襲原畫的題名外，章嘉國師稱第15頁為「難陀龍王」，第16頁是「和修吉龍王」，第17頁為「德叉迦龍王」，第18頁作「阿那婆達多龍王」。Chapin博士認為，在第11、12頁前後，象徵祥瑞的四靈中，朱雀和玄武兩幅闕失。[51] 松本守隆和Soper教授[52]認為，這一單元並無任何脫漏，且順序無誤。李霖燦[53]和侯冲[54]則發現，第11、12頁雖標為「左執青龍」、「右執白虎」，可是依圖所見仍為一龍王的形象，第11～18頁結合觀之，應該代表八大龍王，筆者同意此一看法。

第11頁的主尊，怒目虯髯，頭戴寶冠，頭後有火焰頭光，身著鎧甲，外披天衣，雙手執戟斧，立於岩石座上。身後有一隻自天甫降的三爪青龍，左側有一蛙頭人身的水中神祇，雙手合捧短頸圓罐，和一位侍女手捧花盤供養。其上左側下方為一老者，一手執鉢，一手持柳枝，作灑淨狀，應是雨師；雨師上，有一身背風袋的力士，乃為風神，主尊的頭頂畫一豬頭具蝙蝠雙翼的神祇，身側尚繪四個紅鼓，當代表雷公。雷公右方雙手持鑼的女子，應是電母。電母下方有一濃眉大鼻、滿腮鬍髭、頭戴襆頭、身著圓領衫、手持毛筆和旋風裝書卷的人物，松本守隆認為這位人物應是持咒仙人，[55]然未提出具體說明，推測可能為記錄眾仙行雲布雨次數的一位書吏。[56]

第12頁的主尊，怒目虯髯，張口而喝，頭戴寶冠，後有火焰頭光，身著鎧甲，外披天衣，左手捉右腕，右手執劍，立於岩石座上，身後有一向上飛騰的白龍。左側的侍者為一頭龍女（Nāganī）。龍（Nāga，在印度「Nāga」為「蛇」之意，中譯為「龍」）[57]頭頂飾一寶珠，雙手捧盤，盤有一寶珠。右側有二侍者，其一為三鳥首人身、手持風袋的神祇，另一位的造型，與第11頁雷母下方身著圓領衫的人物十分近似，兩手拿著書卷。松本守隆指出，三鳥首人身的人物應是金翅鳥王，[58]不過此神祇的圖像，與僅有一個鳥頭、羽翼人身的金翅鳥相去甚遠，松本氏的訂名有待商榷。此頁題名雖稱為「白虎」，然畫家所畫的實為白龍。

第13頁畫白難陁（梵名Upananda）龍王，又稱跋難陀龍王、優波難陀龍王，意譯為賢喜龍王。其面有鬍髭，頭後有五個蛇頭，每個蛇頭均頭頂寶珠，頭戴華冠，耳飾耳鐺，佩瓔珞，戴臂釧和腕飾、足飾，上身袒露，肩披天衣，下著長裙，左腿彎置於龍蛇座上，右腿垂放，右手持一長莖花枝，左手平放在腹前。左右各有二龍女與一龍王為脇侍，這些龍王與龍女的頭後，或有一蛇頭，或有三蛇頭。他們除了持拂塵、寶瓶供養外，左側中間的龍女尚持一劍，左側下方的龍女則扶著龍蛇座。在水中尚見一眼鏡蛇頭人身的龍王，雙手合捧方形供盒，以及一雞頭人身的神祇，右手持一供盤，上承寶珠，左手持一長戟。茲參考次頁的圖像，這兩尊神祇在水中的部分應作蛇形，也當為龍神。唯這兩種龍神，在雲南鄰近的中原、西藏、東南亞、印度皆不曾發現，推測為南詔、大理國本地的護法神。

大理地區流傳著許多與龍有關的神話傳說。「本主」為白族的特殊宗教信仰，幾乎每一個白族居住的村寨，都有本主廟，供奉著保護自己村社、掌管村寨居民生死禍福的神祇。這些神祇的種類眾多，其中就有不少龍神。例如，大理喜州鎮及其附近村落的本主九壇神中，即有一尊河涘龍王妙感玄機洱河靈帝。大理綠桃村的本主為龍母、喜州有龍王廟、洱源牛街附近村寨的本主為河頭龍王一家、劍川沙登尾村的本主是大聖馬祖龍王景帝、[59]洱源喬後村玉清村的本主為龍王五老爺、大樹村的本主為龍王七老爺、龍塘鄉和岩蜂場的本主是九部龍王等。[60]在眾多龍

王中，有一尊介嫫龍王，又稱母雞龍王，是鶴慶小水渼村的本主。[61] 由此看來，白族的龍王造型變化多端，此頁中，雞頭、人身、蛇尾和蛇頭、人身、蛇尾的神祇，也都是龍王。

第 14 頁畫莎竭（梵名 Sāgara）海龍王，又稱娑竭羅龍王。其圖像特徵與白難陁羅王十分相似，唯其頭後有九個蛇頭，左手垂放在左膝之上。左右各有三尊龍女作為脇侍，或一頭，或五頭，其持物與第 13 頁白難陁龍王侍者的持物相似。在莎竭海龍王身前，眼鏡蛇頭、人身、蛇尾的龍王和雞頭、人身、蛇尾的龍王之間，有一個白螺，其中尚畫一條吐信之蛇。〈南詔圖傳〉（圖1.1）卷末畫二蛇交纏，中間有一個螺和一隻額上有輪的魚，上方的文字註云：「西洱河（即洱海）者，西河如耳，即大海之耳也。河神有金螺、金魚也。金魚白頭，額上有輪。」《白古通記》載：「點蒼山腳插入洱河，其最深長者，惟城東一支與喜洲一支。南支之神，其形金魚戴金錢，北支之神，其形玉螺。二物見則為祥。」[62] 由此看來，畫中的螺，應代表著西洱河的河神。畫幅的右下方，繪一熊首人身、坐在岩石座上的神祇，佩瓔珞，戴手環和腳飾；左下方則畫一牛頭人身、坐在岩石座上、手持一三叉戟的神祇，戴手環和腳飾，二者皆身軀豐碩，坐於岩石座上。在雲南大理白族自治州大理市鳳儀北湯天董氏家祠所發現的大理國寫經《大方廣圓覺修多羅了義經疏》背面，書《大黑天神道場儀》殘本，[63] 其中發現有牛頭鬼王、鳥頭鬼王、兔頭鬼王、虎頭鬼王、獅頭力士、狗頭力士、鳳頭力士、豬頭力士、花蝦蟆力士等稱號，[64] 這些名稱不見於其他佛教經典，推測為南詔、大理國當地的護法神祇，第 14 頁所見的牛首和熊首人身的人物可能即屬此類。

第 15 頁繪白髮、白鬍老者，頭戴寶冠，頭後有火焰狀頭光，身著鎧甲，右手執短棒，左手拈珠，右腿垂下，左腿置於岩石座上自在而坐，身後有一龍回首望著龍王，龍的後方有一手掌旌旗的神怪。龍王前方的水波中，尚站立一尊手捧透明寶罐的蛙首、人身、龍爪神祇。第 16 頁的主尊，身著交領寬袖袍服，下裳並佩蔽膝，頭戴小冠，雙手持笏版，狀似中原文官，雙足垂下，坐在華麗方臺之

上。身後有一鬼怪持幡，右側有一侍女手捧金盤，中置一顆放光寶珠，左側為被龍身纏繞、立於水波中的獸首人身鬼怪。第 17 頁的主尊，身著圓領寬袖袍服，頭戴小冠，蹙眉遠望，若有所思，坐於岩石座上。身後有兩位侍者，一位是蛙首人身的侍者，持幡而立，另一位是滿腮鬍髭、頭戴襆頭、雙手持書卷的人物。這兩個人物在〈畫梵像〉的第 11 頁都曾出現。岩石座前有一隻龍及一女子捧一玻璃小罐，中有一顆放光寶珠。第 18 頁畫一位坐在岩石座上，頭戴小冠、身著鎧甲、肩披紅巾的武將，右手抓斧鉞，左手握拳，抬眼望著自黑色雲霧下降的猛龍，張口而喝，岩石座前有頭戴獸首帽的武士，手持長幡侍立。

自第 11～18 頁，每幅都有龍的出現，畫面前方均繪一片層波疊浪、波濤起伏的水域，水中或繪南詔、大理國的本土神怪，凡此種種在在顯示，這些頁面的主尊應與水有著密切的關係。雖然第 11、12 頁的榜題為「左執青龍」和「右執白虎」，不過第 12 頁上完全找不到白虎的蹤跡，所以這兩頁的題名可能有誤。此外，《妙法蓮華經》〈提婆達多品〉言：

> 爾時龍女有一寶珠，價直三千大千世界，持以上佛。佛即受之。龍女謂智積菩薩、尊者舍利弗言：「我獻寶珠，世尊納受，是事疾不？」答言：「甚疾。」女言：「以汝神力，觀我成佛，復速於此。」當時眾會，皆見龍女忽然之間變成男子，具菩薩行，即往南方無垢世界，坐寶蓮華，成等正覺，三十二相、八十種好，普為十方一切眾生演說妙法。[65]

此即著名的龍女成佛故事，而這位龍女，就是娑竭羅龍王之女。〈畫梵像〉第 12、16、17 頁，都出現一位捧珠的女子，推測可能與此故事有關。因此，筆者同意李霖燦和侯沖的觀點，主張第 11～18 頁的主尊應代表八大龍王，只是在造型上，或採印度式的龍王樣式，或以中土的武將和文官來表現。換言之，在章嘉國師的指導下，丁觀鵬在〈法界源流圖〉中，刪去第 11、12 頁的畫面，另加繪「優鉢羅龍王」和「摩那斯龍王」兩尊龍王，實乃畫蛇添足之舉。

許多大乘經典都有提到八大龍王,如《妙法蓮華經》〈序品〉便提到,釋迦牟尼佛在王舍城耆闍崛山舉行法華會時,眾阿羅漢、菩薩、天王、自在天、天龍八部等雲集,其中即有難陀(Nanda)、跋難陀、娑伽羅、和脩吉(Vāsuki)、德叉迦(Takshaka)、阿那婆達多(Anavatapta)、摩那斯(Manasvin)、優鉢羅(Utpalaka)八大龍王。[66] 不過,經典對這八大龍王的特徵,並未作過多的描述,即使部分有記載,但這些龍王的特徵並不一致,[67] 因此,筆者認為沒有必要去為無榜題的龍王訂名。

值得注意的是,第 11 頁的龍王上方,畫雨師、風神、雷神和電母,似乎意味著這八大龍王和祈雨儀式有所關連。善無畏譯《尊勝佛頂真言脩瑜伽軌儀》〈祈雨法品〉云:

> 我今次說祈雨之法,為利群品。略說祈雨之法,天氣亢旱,甘澤不調,赤旱千里,苗稼不生,萬類惶惶,國土不寧,大天災競起,水陸眾生命在朝夕。修瑜祇者見如是眾生受苦,起大慈心,即略作祈雨曼荼羅。……其曼荼羅高一尺,四門安蹈道,更基一二肘,緣以為畫諸八大龍王并妃眷屬。東方三首身長三肘,南方五首身長五肘,西方七首身長七肘,北方八首身長八肘,中央九首身長九肘。妃等亦準王,各領侍從。[68]

宋代法賢(?-1000)《佛說瑜伽大教王經》也提到觀想八大龍王曼荼羅能降大雨。該經〈相應方便成就品〉言道:

> 復次降雨法。持誦者觀想八葉蓮花上有八大龍王,所謂阿難多龍王、酤哩哥龍王、嚩酥枳龍王、怛叉哥龍王、摩賀鉢訥摩龍王、羯哩酤吒哥龍王、商珂播羅龍王、鉢訥摩龍王。如是龍王各各依法色相裝(當作莊)嚴及執捉等,一一觀想已,於夜分中往四衢道,用香水以左拇指塗四方曼拏羅,於四隅中畫金剛鉤等。時持誦者於曼拏羅前敷座而坐,復想八大龍王真言與名同誦。如是依法能降大雨。[69]

可見,久旱不雨、植物凋敝時,可作八大龍王曼荼羅,祈求天降甘霖。所以八大龍王應是護持人間,使得國家風調雨順、國泰民安的善神。

第 19～22 頁:帝釋、梵王

第 19 頁左上方榜題作「天主帝釋眾」,章嘉國師稱之為「帝釋」,[70] 故知第 20 頁手執長柄香爐的主尊為帝釋。帝釋,梵名 Indra,又譯為因陀羅、帝釋天、天帝釋、釋提桓因等,是吠陀經典中最重要的神明,為天界之主。在印度教裡,其為主管雷電與戰鬥的神祇,後為佛教所吸收,視之為忉利天(Trayastrimśa,意譯為三十三天)之主,統率天界諸天人。在佛經中,帝釋天常被稱為天主,或諸天之主。

第 22 頁右上方榜題作「梵王帝釋」,章嘉國師稱之為「梵王」。[71] 張彥遠《歷代名畫記》[72](847 年成書)、黃休復《益州名畫錄》[73](1005 年序)、郭若虛(十一世紀)《圖畫見聞誌》[74] 等書均提到,唐、宋的寺院壁畫中,帝釋、梵王,時常成對出現。第 18、19 頁手拿香爐的主尊為帝釋,第 21 頁右手持扇的主尊則為梵王,即梵天。梵天,梵名 Brahmā,又稱大梵天王,原是印度教三大主要神祇中的創造神,後被佛教所吸收,視之為娑婆世界之主,是佛教的護法神。

這段畫面中的帝釋、梵天以及隨行侍者,皆乘祥雲而來,繫著彩帶的鈸、鼓、簫、笛、笙、排簫等樂器,凌空飄舞,不鼓自鳴。帝釋、梵天均頭戴宋代帝王所戴的通天冠,[75] 戴耳飾,胸佩瓔珞,肩披天衣,掛綬帶,身著寬袖大袍,腰束革帶,並著蔽膝,這樣的裝束,與金代山西大同善化寺大雄寶殿帝釋和梵天的塑像[76] 十分近似。二者的內側有三位隨侍人物,外側有五位,分別持幡、如意、花、拂塵、香、瓶蓮、薰爐、方盒等物供養。畫中的女子,著交領寬袖上衣,披帛著裙,多位女子的衣裙上都繪有圖案。髮髻樣式多變,帝釋和梵天兩側的年少侍女梳雙髻;其他年長的女子,或作高髻戴花冠,且在髮上插戴梳、篦等作為裝飾;另有一名雙手捧持花盤的侍女,頭戴鳳冠,

並梳雙鬟望仙髻，這些服裝、髮髻、髮飾特色，均與唐代仕女相彷彿。[77]由此觀之，〈畫梵像〉此段人物保存了濃厚的唐、宋風韻。

第 23～38 頁：十六羅漢

第 23～38 頁，每頁各畫一尊羅漢，畫幅上標註羅漢名號，典據玄奘（602–664）翻譯的《大阿羅漢難提蜜多羅所說法住記》（以下簡稱《法住記》）。[78]第 23 頁的羅漢，內著僧祇支，外披袈裟，雙手作禪定印，右腿盤屈，左足下垂，坐於一枯樹的樹根上。右上方題名作「注茶（當作茶）半託迦尊者」，是為第十六羅漢。第 24 頁左下方，跪著一位身著紅衣、雙手抱拳的武士，面對注茶半託迦尊者，當是這尊羅漢的供養人。第 24 頁的羅漢，內著直裰，外罩袈裟，趺坐於磐石之上，左手執麈尾，右手搭於左腕上，畫幅右下方畫一位雙手合十的供養比丘。左上方題名作「阿氏多尊者」，是為第十五羅漢。第 25 頁的羅漢，身著右袒式袈裟，肋骨棱棱，左手拄杖，一足垂放，坐於古樹老根之上，身前有兩位供養人面對尊者，一位雙手合十禮敬，另一位手捧寶珠供養。此尊羅漢的題名見於第 26 頁左上方，作「伐那婆斯尊者」，是為第十四羅漢。第 26 頁的羅漢，右手執拂塵，趺坐於磐石之上。身前有雙鶴，身側有一赤足童子雙手捧紅色包袱恭敬侍立。右上方題名作「曰揭陀羅尊者」，是為第十三羅漢。第 27 頁的羅漢，身著右袒式袈裟，露出茂密的胸毛，長眉大鼻，鬚髮濃密，狀若梵僧，坐在磐石上，轉身張口而喝，身前有一虬髮蠻奴屈身搬几，几上置盆花、供器，童子身後有一鬚髮皆白的老者，跪著虔誠禮敬。右上方題名作「那伽犀那尊者」，是為第十二羅漢。第 28 頁的羅漢，雙足下垂，右手伸二指，雙唇微啟。右上方題名作「羅怙羅尊者」，是為第十一羅漢。第 29 頁的羅漢，趺坐於一磐石上，兩唇略張，身前立著一位戴小冠的優婆塞，從二人的手勢來看，二者作討論狀。左上方題名作「半託迦尊者」，是為第十羅漢。第 30 頁的羅漢，雙手於胸前握拳，在磐石上跏趺而坐。身前有一石臺，上纏青龍，臺上置一蓮花形供臺和一小鉢，臺的右側有一跣足、散髮的供養人虔誠禮拜。

右上方題名作「戍博迦尊者」，是為第九羅漢。第 30 頁右下方，畫一跪著的紅衣供養人，雙手合十，背對尊者，顯然是另一尊羅漢的供養人。第 31 頁的羅漢，張口露齒，趺坐於磐石之上，左手撫稚獅，身後有一肩帶繫著淨瓶的侍者，身前有一彩毛獅子仰首而望。左上方題名作「諾距羅尊者」，是為第五羅漢。第 32 頁的羅漢，趺坐於磐石之上，回首而望。磐石座的右前方，有一魚座蓮臺，上供牡丹；左前方有一面貌醜陋、胡跪的蠻夷供養人，袒身赤足。右上方題名作「跋陀羅尊者」，是為第六羅漢。第 33 頁的羅漢，於古木枯窠中趺坐，前有兩位供養人，一為雙手合十的漢僧，另一為兩手捧圓形物的天竺童子。這尊羅漢的題名出現於第 34 頁左上方，作「蘇頻陀尊者」，是為第四羅漢。第 34 頁的羅漢，趺坐於磐石座上，座前有一供臺，上置一磬，一侍者持筅帚於鉢中攪動。座前的供臺由蓮臺、龍座和方形几面組合而成，十分華美。右上方題名作「迦諾迦跋釐墮闍尊者」，是為第三羅漢。第 35 頁的羅漢，雙手合十，趺坐於磐石之上，座前有兩位身著漢裝的供養人，立者膚色黝黑，雙手合十，胡跪者右手持華臺明珠供養。這尊羅漢和胡跪的供養人，均嘴唇微張，似乎正在交談。右上方題名作「迦諾迦伐蹉尊者」，是為第二羅漢。第 36 頁的羅漢，身著紅色袈裟，散盤趺坐於大月輪之中，轉面向左，兩唇微張，似與人言語。磐石前方，有一比丘正在拈香。左上方題名作「伐闍弗多羅尊者」，是為第八羅漢。第 37 頁的羅漢，雙足垂下，坐於磐石座上，垂目而視座前的供養人。供養人兩眉濃粗，頭戴覆頭巾，抱拳而立。在羅漢的右上方，畫著一位騰空站立的人物，其濃密的眉毛、披覆著頭巾與著青色寬帶狀衣緣服裝等特徵，都與畫幅左下方供養人相似，唯空中的人物不蓄髭鬚，看上去較為年輕。左上方題名作「迦理迦尊者」，是為第七羅漢。第 38 頁的羅漢，手結定印、結跏趺坐於磐石之上，身前有一方桌，左側有一侍童手持竹杖而立。右上方題名作「賓度羅跋羅墮闍尊者」，是為第一羅漢。

玄奘翻譯的《法住記》，詳述十六羅漢的名號、眷屬數目和住處等，奠定了羅漢信仰在中國發展的基礎，其開宗明義即言：

佛薄伽梵般涅槃時，以無上法付囑十六大阿羅漢
并眷屬等，令其護持，使不滅沒，及敕其身與諸
施主，作真福田，令彼施者得大果報。……是十六
大阿羅漢一切皆具三明、六通、八解脫等無量功
德，離三界染，誦持三藏，博通外典。承佛敕故，
以神通力延自壽量。[79]

足見，早期佛教中證入涅槃、得最高果位的羅漢，到了七
世紀，已變成承佛法敕、常住世間、顯揚佛法、化度眾生
的聖僧，羅漢們顯然已具有部分菩薩的特質。此記又言，
這十六羅漢「隨其所應，分散往赴，現種種形，蔽隱聖
儀，同常凡眾」，[80]顯示羅漢的形貌與凡人無異，是人們
可以親近的佛教人物。隨著中國佛教世俗化的發展，這些
羅漢獲得了廣大信眾的青睞和讚歎。因《法住記》並未詳
細描述十六羅漢的圖像特徵，僅原則性地提到祂們「蔽隱
聖儀，同常凡眾」，故中國藝術家得以發揮自己的想像力，
紛紛創造出自己心中不同的羅漢形象。

七世紀中葉《法住記》譯出後，羅漢信仰逐漸發展起
來。在張彥遠《歷代名畫記》、朱景玄《唐朝名畫錄》，
以及日本高僧圓仁《入唐求法巡禮行記》等九世紀的著作
中，均未發現羅漢畫或羅漢像記載，說明縱使當時有羅漢
圖像的製作，並不普遍。敦煌藏經洞出土、書有藏文題記
的〈迦理迦尊者〉，[81]是筆者所知唯一一幅九世紀的羅漢
畫。晚唐至五代十國時（907–979），羅漢信仰漸趨流行，
至北宋時（960–1127），此信仰已鼎盛一時，現存大量的
宋代羅漢像、羅漢畫乃具體證明。[82]根據文獻，北宋時，
寺院與佛教徒常舉辦羅漢供。[83]慶曆（1041–1048）初年，
范仲淹在宣撫河東沿邊居民的途中，發現了一部《大藏
經》中未收錄的《十六羅漢因果識見頌》。[84]從此頌的結
構和文字來看，應是一部中土人士撰寫的佛教著作，說明
羅漢信仰在北宋仁宗朝時（1022–1067）已深入民間。

松本守隆在仔細比較〈畫梵像〉「羅漢圖」和流傳在日
本所謂的李公麟式的羅漢畫、宋金大受（十三世紀）羅漢
畫、《十六羅漢因果識見頌》的羅漢版畫以及宋林庭珪和
周季常畫的〈五百羅漢〉後，認為〈畫梵像〉「十六羅漢」

應受到南宋羅漢畫的影響。[85]不過，根據史料，大理國和
南宋官方的關係疏離，然而晚唐、五代時期（十世紀），
與南詔、大理國毗鄰的蜀地，羅漢畫就非常流行。鄧椿《畫
繼》載錄熙寧七年（1074）至乾道三年（1167）兩百餘位
畫家的資料，書中就有「蜀之羅漢雖多，最稱盧楞伽」[86]
之語，足見直到十一至十二世紀，羅漢這個題材在蜀地盛
行不衰。宮崎法子也指出，會昌廢佛（840–846）以後，
出現了畫羅漢的畫家，而最早見於著錄的羅漢畫家，又全
都在蜀地活動，[87]故推測〈畫梵像〉「十六羅漢」的稿本，
很可能就是在晚唐至北宋期間，隨著滇、蜀二地人民的頻
繁接觸，由蜀地帶到雲南的。

根據畫史資料，自晚唐至北宋，蜀地最有影響力的羅
漢畫家，有盧楞伽（活動於八世紀下半）、貫休（832–912）
和張玄（活動於九世紀末至十世紀上半）三人。[88]雖然這
三人的真蹟無存，可是從吉光片羽的文獻記載或傳世仿本
中，仍可掌握這三位畫家羅漢畫的一些特色。盧楞伽，為
吳道子的弟子，筆勢雄健，物象精備，鄧椿《畫繼》稱他
所作的羅漢畫，「止坐立兩樣，至於侍衛供獻、花石松竹
羽毛之屬，悉皆無之」。[89]〈畫梵像〉中，羅漢的周圍多有
供養人、侍者等，身側時而出現獅子、瑞鶴，顯然與盧楞
伽系的羅漢畫有別。貫休的羅漢畫，則以水墨和狀貌古野
的出世間相著稱，現存傳為貫休的〈羅漢畫〉，身傍既無
侍者也無供養人，這樣的羅漢畫法、造型以及構圖，也與
〈畫梵像〉「十六羅漢」迥然不同。

雖然張玄是晚唐、五代著名的羅漢畫家，可是迄今
尚未發現張玄羅漢畫的遺例或較早的摹本。[90]由於研究資
料匱乏，如今僅能從文獻資料中，去認識張玄羅漢畫的特
色。黃休復《益州名畫錄》云：

> 張玄者，簡州金水（今四川金堂）石城山人也。攻
> 畫人物，尤善羅漢。當王氏偏霸武成年（908–910），
> 聲跡赫然，時呼玄為「張羅漢」，荊、湖、淮、浙
> 令人入蜀，縱價收市，將歸本道。前輩畫佛像、羅
> 漢，相傳曹樣、吳樣二本，……玄畫羅漢吳樣矣。
> 今大聖慈寺灌頂院羅漢一堂十六軀，現存。[91]

《宣和畫譜》又言：

> 張元（即張玄），簡州金水石城山人，善畫釋氏，尤
> 以羅漢得名。世之畫羅漢者，多取奇怪，……元所
> 畫得其世態之相，故天下知有金水張元羅漢也。[92]

由此看來，張玄的羅漢畫畫風，上承吳道子的繪畫傳統，線條遒勁，畫風瀟灑。同時，他所畫的羅漢，作世間相，狀若僧人，與凡眾無異。至於他所作羅漢圖的構圖、布局，則可從蘇軾（1037-1101）在海南收得張玄〈十八大阿羅漢〉後所作的畫贊中管窺一二，該贊對十八羅漢的描述如下：

> 第一尊者，結跏正坐，蠻奴側立，有鬼使者稽顙于前，侍者取其書通之。
>
> 第二尊者，合掌趺坐，蠻奴捧牘于前，老人發之，中有琉璃器貯舍利十數。
>
> 第三尊者，扶烏木養和正坐，下有白沐猴獻果，侍者執盤受之。
>
> 第四尊者，側坐屈三指，答胡人之問，下有蠻奴捧函，童子戲捕龜者。
>
> 第五尊者，臨淵濤抱膝而坐，神女出水中，蠻奴受其書。
>
> 第六尊者，右手支頤，左手拊橤，師子顧視，侍者擇瓜而剖之。
>
> 第七尊者，臨水側坐，有龍出焉，吐珠其手中，胡人持短錫杖，蠻奴捧鉢而立。
>
> 第八尊者，並膝而坐，加肘其上，侍者汲水過，前有神人涌出于地，捧槃獻寶。
>
> 第九尊者，食已襆鉢，持數珠誦咒而坐，下有童子構火具茶，又有埋筒注水蓮池中者。
>
> 第十尊者，執經正坐，有仙人、侍女焚香于前。
>
> 第十一尊者，趺坐焚香，侍者拱手，胡人捧函而立。
>
> 第十二尊者，正坐入定枯木中，其神騰出于上，有大蟒出其下。

> 第十三尊者，倚杖垂足側坐，侍者捧函而立，有虎過前，有童子怖匿而竊窺之。
>
> 第十四尊者，持鈴杵正坐誦咒，侍者整衣于右，胡人橫短錫跪坐于左，有虬一角若仰訴者。
>
> 第十五尊者，鬚眉皆白，袖手趺坐，胡人拜伏于前，蠻奴手持挂杖，侍者合掌而立。
>
> 第十六尊者，橫如意趺坐，下有童子發香篆，侍者注水花盆中。
>
> 第十七尊者，臨水側坐，仰觀飛鶴，其一既下集矣，侍者以手拊之，有童子提竹籃取果實投水中。
>
> 第十八尊者，植拂支頤，瞪目而坐，下有二童子破石榴以獻。[93]

從贊中「臨淵濤抱膝而坐」、「入定枯木中」和「臨水側坐」等文句來看，顯然這些羅漢畫中時常有水的描繪，同時，枯木、山水的成分顯著增加。此外，贊文中提到，第一尊者「有鬼使者稽顙于前」，第四尊者「答胡人問」，第六尊者「左手拊橤，師子顧視」，第八尊者前的神人「捧槃獻寶」，第十三尊者的畫中「有虎過前，有童子怖匿而竊窺之」，第十四尊者的畫中「有虬一角若仰訴者」，第十五尊者有「胡人拜伏于前」，第十七尊者「仰望飛鶴」，和第十八尊者「下有二童子破石榴以獻」，由此看來，這些羅漢的身側不但有蠻奴、胡人、侍者、動物等，同時祂們與這些侍者、供養人或動物還有互動。無論是世間相的羅漢造型，蠻奴、胡人、侍者、動物的出現，或是敘事色彩濃厚的畫面表現，都和〈畫梵像〉的「十六羅漢」近似。

在傳世的宋元畫蹟裡，有一幅陸仲淵的〈羅漢圖〉（圖 3.6），與〈畫梵像〉第 33 頁的蘇頻陀尊者構圖十分相似，這兩幅的羅漢，皆手結禪定印，結跏趺坐於古木枯窠中。身側皆有一位比丘，仰首而望。羅漢前方，自古木的老幹上懸掛著一個香爐。雖然這兩幅羅漢的筆描、皴法和用色有別，可是無庸置疑的是，這兩幅羅漢畫的稿本可能相同。陸仲淵〈羅漢圖〉畫幅的左上方，有一尊小羅漢，內著綠色袍服，外披袈裟，衣著形貌皆與本幅的主尊相同，應代表著這尊羅漢的元神，此一特徵也和蘇軾〈十八大阿

羅漢贊〉對第十二尊者的描述吻合。蘇軾對此尊羅漢的頌辭為：「默坐者形，空飛者神，二俱非是，孰為此身？佛子何為，懷毒不已，願解此相，問誰縛爾？」[94] 陸仲淵〈羅漢圖〉中有一華麗的供臺，下有基臺，上雕蟠龍或動物，

頂為蓮臺，上置供花，類似的供臺，在〈畫梵像〉第30頁裡也可發現。奈良能滿院也收藏了一軸陸仲淵〈羅漢圖〉，[95] 和常照皇寺本皆為絹本設色，尺寸相近，應原屬十六或十八羅漢組畫中的兩軸。此尊羅漢一手持經閱讀，另一手持如意搔癢，身後有一僧與一俗備茶。身前的几臺，下雕一張口獅子，上有方臺，臺面置供花、香爐等，此一几臺樣式，和〈畫梵像〉第34頁尊者前的几臺非常近似。陸仲淵〈羅漢畫〉中的羅漢，皆作世間相，周圍又有比丘、侍者等，几臺的樣式又與〈畫梵像〉「羅漢圖」近似，表明〈畫梵像〉與陸仲淵〈羅漢圖〉的關係密切。

陸仲淵，為元代（1279–1368）畫家，畫風與南宋後期在寧波活動的陸信忠作坊近似，推測應當也是一位寧波的畫家。《益州名畫錄》提到，張玄的羅漢畫在他在世時，即富盛名，「荊、湖、淮、浙令人入蜀，縱價收市，將歸本道」。張玄的羅漢畫，既然受到江浙人們的喜愛，他的羅漢畫傳入江浙之後，自然成為當地佛畫作坊繪製羅漢畫的稿本。前文已述，常照皇寺本陸仲淵〈羅漢畫〉的表現，與張玄羅漢畫息息相關，說明直到元代，張玄對江浙羅漢畫仍有影響。

〈畫梵像〉第33頁的羅漢畫，與常照皇寺本陸仲淵〈羅漢圖〉有不少雷同之處，此外，〈畫梵像〉第37頁迦理迦尊者身前的供養人，也出現了兩次，一次在尊者前抱拳禮拜，一次則騰空而立，這樣的表現，也符合蘇軾〈十八大阿羅漢贊〉中第十二尊者頌辭「默坐者形，空飛者神，二俱非是，孰為此身」的旨趣，這種表現手法，可能也受到了張玄所畫第十二尊者的啟發。此外，常照皇寺本和能滿院本陸仲淵〈羅漢畫〉中所見華麗的几臺，在〈畫梵像〉「羅漢圖」中也時有發現。凡此種種在在證明，〈畫梵像〉「羅漢圖」的祖本，可能就是蜀地羅漢畫名家張玄的作品。

《新唐書》〈藝文志〉丙部道家類著錄《七科義狀》一卷，下方小注言：「雲南國史段立之問，僧悟達答。」[96] 文中所說的悟達，即知玄法師，曾在成都大慈寺講經說法，聽者多達萬人，廣明二年（881），僖宗入蜀，賜號悟達國師。後乞歸九隴舊廬，是年七月，右脇面西而逝。[97] 南

3.6　陸仲淵〈羅漢圖〉　元代（1279-1368）　日本京都常照皇寺藏　採自奈良国立博物館，《聖地寧波 —— 日本伝教 1300 年の源流〜すべてはここからやって来た〜》，圖 113。

詔國使段立之何時出使唐朝，年月無考，但他在成都大慈寺向悟達國師請益的時間，應在廣明二年無疑，此時正是張玄在成都活動的年代。北宋初年，黃休復在成都大慈寺灌頂院曾見張玄畫的〈十六羅漢〉，因此，南詔國使段立之在大慈寺參訪悟達國師時，也可能見過該寺中張玄的〈十六羅漢〉。當然，現在我們無法證明〈畫梵像〉「十六羅漢」，即是依據大慈寺本張玄〈十六羅漢〉所繪製的，但南詔、大理國人自成都購得張玄的羅漢畫，帶回雲南後，進而以他的羅漢畫作為該國羅漢圖的稿本，這種可能性應該很大。

第 39～41 頁：釋迦佛會

第 39～41 頁為一單元，第 39 頁左上方榜題為「為法界有情等」，第 41 頁右上方的榜題為「南无釋迦佛會」。主尊釋迦牟尼佛，身著紅色袈裟，右手作說法印，在月輪中結跏趺坐，月輪外有一朵大蓮花。釋迦佛的皮膚金色，胸前和每個蓮瓣上皆畫一字，Chapin 博士釋之為「壽」，[98] John McRae 則主張，它是代表「不同帝王加冕時用的吉祥符號，每個符號的下部都暗含『王』字」。[99] 此字字形奇特，筆者不識，不過胸有「卍」字乃佛陀三十二相好之一，故推測此字可能是「卍」的異體字。

釋迦佛正下方，畫一位手捧紅色袈裟、皮膚金色、胡跪的比丘，他的容貌和第 42 頁的迦葉（Mahākāśyapa，又譯為摩訶迦葉）尊者近似，也和契嵩（1007–1072）所作〈傳法正宗定祖圖〉[100] 中的大迦葉相彷彿，此位比丘，應當就是釋迦佛的弟子大迦葉。許多經典均提到，釋迦牟尼佛臨涅槃時，以法衣付囑大迦葉，要其日後傳與彌勒之事。《彌勒大成佛經》即言：

彌勒以手兩向擘山，如轉輪王開大城門，爾時梵王持天香油灌摩訶迦葉頂。油灌身已，擊大揵椎，吹大法蠡。摩訶迦葉即從滅盡定覺，齊整衣服，偏袒右肩，右膝著地，長跪合掌，持釋牟尼佛僧迦梨，授與彌勒，而作是言：「大師釋迦牟尼多陀阿伽度阿羅訶三藐三佛陀，臨涅槃時以此法衣付

囑於我，令奉世尊。」[101]

釋迦佛以法衣付囑大迦葉，旨在要其護持正法。到了唐代，《六祖壇經》提出釋迦牟尼佛傳禪教給大迦葉之說，[102] 自此，大迦葉即被視為禪宗的西土初祖。唐德宗（779–805 在位）末，禪宗史料已記載，釋迦佛將金鏤僧伽梨交付大迦葉，並要其等待彌勒佛出世，交付袈裟一事。[103] 雲南也流傳此說，《白國因由》（1706 年聖元寺住持寂裕刊行）開宗明義即言：「釋迦如來將心宗傳迦葉，付金鏤衣以待彌勒出世。」[104] 換言之，「釋迦佛會」實際上就是一幅「釋迦牟尼傳法授衣圖」。

《六祖壇經》記載，五祖弘忍傳禪宗頓教和法衣給慧能（一作惠能，638–713）以後，便對他說：「汝為六代祖，衣將為信，稟代代相傳法，以心傳心，當令自悟。」[105] 到了宋代，禪宗以心傳心之說廣泛流行。不容忽視的是，此單元中，釋迦佛胸口畫一條金線，代表從佛心間流出的佛光。此佛光向下圈繞大迦葉後，便在大蓮花的各花瓣間流動，最後繞過第 40 頁下方的白螺，連至第 41 頁供養人的胸口，具體地將禪宗「以心傳心」的旨意表露無遺，清楚地顯示，此單元應是一幅與禪宗有關的「釋迦傳法圖」無疑。Chapin 博士認為此單元可能是「舍衛神變」；[106] 章嘉國師稱其為「大寶蓮釋迦牟尼佛」，且丁觀鵬的摹本中，沒有畫連接釋迦佛和供養人胸口的金線，[107] 松本守隆對此段畫作並未太多著墨，顯示章嘉國師、Chapin 博士和松本守隆皆不明瞭此畫所蘊含的宗教深意。

〈畫梵像〉的「釋迦佛會」中，第 41 頁右下角，有一位袒胸簪髻、皮膚金色的供養人，他雙手合十，在一紅色低臺上胡跪禮佛，頭頂尚畫祥雲華蓋。這位供養人的形貌，和第 55 頁的摩訶羅嵯完全相同，當是摩訶羅嵯，即南詔國第十二代國主武宣皇帝隆舜（877–897 在位）。他的胸口和釋迦佛的心間，有金線相連，而此金線又繞過承接釋迦如來心宗的迦葉尊者，摩訶羅嵯與禪宗關係之密切，自不言而喻。

摩訶羅嵯身前的供桌上，放置著燭臺、飯食、香爐、

供花和白螺，和一般顯教常見的五供略有出入，在此，畫家以飯食取代果，以白螺取代茶。由於燈明、飲食、燒香、花鬘和塗香，乃密教的五供，[108] 足見摩訶羅嵯信奉的佛教也具有密教的成分。

第 39 頁左下角，畫一頭出蛇冕的龍女，雙手捧一供盤，盤上放一如意寶珠，可能是在表現《法華經》〈提婆達多品〉所說的龍女獻珠故事。第 40 頁大蓮花下方所畫的白螺，即代表西洱河神，表明南詔、大理國與佛教的淵源甚深。

第 42～57 頁：十六祖師

第 42～57 頁，畫西土和中土的禪宗祖師，以及南詔禪宗、密教的祖師等。章嘉國師因不識雲南祖師，故在他的指導下，丁觀鵬所完成的〈法界源流圖〉裡，不但將第 51～57 頁的雲南祖師像全數省略，也未畫和南詔、大理國禪宗息相關的中土祖師 —— 第 49 頁的神會大師和第 50 頁的和尚張惟忠。

第 42 頁左上方書「尊者迦葉」，可知此頁的主尊即禪宗傳燈史尊為西土初祖的大迦葉。迦葉尊者頭有圓光，額有皺紋，濃眉大鼻，兩手捧持紅色袈裟，左側的几臺上，放著打開的方盒，盒中空無一物，當是原來放置釋迦佛法衣的錦盒。右側立著一位五官俊美、雙手合十的年輕比丘。道原《景德傳燈錄》（1004 年成書）卷一云：

> （釋迦牟尼佛）說法住世四十九年，後告弟子摩訶迦葉：「吾以清淨法眼、涅槃妙心，實相無相，微妙正法將付與汝，汝當護持。」并勅阿難副貳傳化，無令斷絕，而說偈言：「法本法無法，無法法亦法；今付無法時，法法何曾法？」[109]

迦葉尊者身側的年輕比丘，自然就是上文所言的二祖阿難（Ānanda，又譯為阿難陀），迦葉和阿難二者，皆面向「釋迦佛會」的主尊釋迦佛，清楚描繪釋迦佛臨終傳衣付法的景象。

第 43 頁左上方書「尊者阿難」。阿難多聞博學，智慧無礙，是禪宗的西土二祖。此頁中，阿難頭有圓光，身著紅色僧衣，在獅子座上結跏趺坐，頭光上方畫著一隻飛翔的孔雀，身側几臺上，放著圓盒和獅子造型的薰爐。雖然此頁阿難較前頁的阿難年齡略長，但二者的頭頂甚圓，當為一人。根據上述記載，迦葉尊者雖然付法與阿難，可是並沒有將釋迦佛所與之僧伽梨傳給阿難，所以本頁的阿難一手持經卷，一手持塵尾，並未捧持袈裟。〈菩提達摩南宗定是非論〉一文中，對「西國不傳衣」的解釋如下：

> 遠法師問：「西國亦傳衣不？」時，答：「西國不傳衣。」問：「西國何故不傳衣？」答：「西國為多是得聖果者，心無矯詐，唯傳心契。漢地多是凡夫，苟求名利，是非相雜，所以傳衣定其宗旨。」[110]

第 44 頁右上方書「達麼大師」。達麼（?–535），多作達摩（Bodhidharma，又譯為菩提達摩），一說為南天竺婆羅門種，一說為南天竺國王第三子，為禪宗西土的第二十八祖，也是東土的初祖。道宣（596–667）《續高僧傳》言：「菩提達摩為南天竺婆羅門種，……初達宋境南越，末又北度至魏，其所止誨以禪教。」[111] 智炬的《寶林傳》（801 年撰）也記載，菩提達摩於普通八年（527）抵廣州，雖得梁武帝的禮遇，但因與梁武帝的佛教理念不合，遂渡江北上，傳授禪法。[112]

達摩頭有圓光，濃眉大鼻，膚色較深，顯然為一天竺僧人。他在禪椅上結跏趺坐，左手執持一件袈裟，右手二指指著袈裟，與立於身側的褐衣比丘言語。這位身著褐色袈裟的比丘，右手抓著空蕩的左衣袖，低頭彎腰，恭敬聆聽達摩的教誨。禪椅的前方，有一方形几臺，几上有一托盤，內放一隻斷臂。〈菩提達摩南宗定是非論〉言：

> （菩提達摩）行至魏朝，便遇慧可。（慧可）時年四十，……遂與菩提達摩至嵩山少林寺。達摩說不思（議）法，慧可在堂前立。其夜雪下至慧可腰，慧可立不移處。達摩語慧可曰：「汝為何此間立？」

慧可涕淚悲泣曰：「和尚從西方遠來至此，意（欲）說法度人。慧可今不憚損軀，志求勝法，唯願和上大慈大悲。」達摩語慧可曰：「我見求法之人咸不如此。」慧可遂取刀自斷左臂，置達摩前。達摩見之（曰）：「汝可。」在先字神光，因此立名，遂稱慧可。[113]

類似的內容，亦見於智炬《寶林傳》[114]。《寶林傳》卷八言：

經于九載，（達摩）即以無上正法及一領袈裟，付囑惠可。達摩曰：「如來以大法眼付囑迦葉，如是展轉乃至於我，我今將此正法眼藏付囑於汝，以此袈裟吾用為信，汝受吾教，聽吾偈言：『吾本來茲土，傳教救迷情；一花開五葉，結菓自然成。』」爾時惠可聞付已及說法偈，心生敬仰，依教奉行。……又告曰：「吾有一領袈裟賜汝為信，恐後疑者云：『吾西天之人道汝是此土之子，以何得法而實難信。』汝便以此衣用為信服，并說前偈。」[115]

著於七世紀的道宣《續高僧傳》，雖提到慧可（又作惠可，487–593）「遭賊斫臂」，[116] 並沒有慧可大師立雪求法的記載，但八世紀中葉以來，禪宗史傳及燈錄[117]多沿用〈菩提達摩南宗定是非論〉和《寶林傳》之說，因此，慧可立雪斷臂求法、達摩付法傳宗的故事流傳甚廣。第 44 頁的畫面，正是達摩以袈裟為法信，傳衣付法給斷臂慧可的寫照。只不過在此達摩所傳的信物，應是他自己的袈裟，而非釋迦佛付與迦葉尊者的僧伽梨。

第 45 頁右上方榜題為「慧可大師」。慧可，武牢（今河南榮陽）人，是禪宗的東土二祖。此頁畫慧可大師，頭有圓光，右腿屈置禪椅之上，左腿下垂。皮膚白皙，法令紋深，下巴較方，身著袒左袈裟，露出斷臂，五官和身體特徵，與第 44 頁的慧可一致。身前有一隻鹿和一位虔誠頂禮的弟子，身側的方几上，放著一個放置袈裟的托盤。匍匐於地的比丘，頭頂渾圓，與第 46 頁的僧璨（？–約606）相似。慧可兩唇微啟，右手伸二指，似在諄諄叮嚀

領受法衣的東土三祖僧璨大師。

第 46 頁左上方榜題為「僧璨大師」。僧璨受戒於光福寺，後從慧可修習禪法。此頁的僧璨，頭有圓光，圓頭大耳，滿臉皺紋，雙唇緊閉，結跏趺坐於竹製禪椅上，椅背後方畫一卷髮侍童和紅色几臺。椅前的磐石上，放置脫下的鞋履，石側放置一淨瓶，石前有一隻鹿回首而望，與第 45 頁的鹿隻互相呼應。畫幅右下方的錦墊上，跪著一位神情嚴肅、雙手捧持袈裟、身著褐色直裰的比丘，這位比丘的頭形和五官，與第 47 頁的道信大師雷同，當是已從三祖僧璨處領得法衣的道信（580–651）。

第 47 頁右上方榜題為「道信大師」。道信，河內（今河南沁陽）人，隨僧璨修習禪業，繼承其衣鉢，為東土四祖。此頁中的道信，頭有圓光，在一高背、木框、藤質禪椅上結跏趺坐，嘴唇微張，正在付囑領受法衣的弟子。這位弟子頭顱渾圓，眼如半月，與次頁的弘忍大師（601–674）近似，毫無疑問地當是東土五祖弘忍。

第 48 頁左上方榜書為「弘忍大師」。弘忍，黃梅（今湖北黃梅）人，遇道信而得法，住雙峰山東山寺，時人稱為東山法門。達摩所傳的禪法，到五祖弘忍，歷經五十餘年，都為一代付囑一人的師資相承方式，但弘忍以後，則出現多頭並弘的狀況，[118] 同時，因為教法的差異，有了北宗漸教和南宗頓教的分野。本頁的弘忍法師，頭有圓光，在一高背禪椅上結跏趺坐，禪椅的左前方，有一俗家男子合十躬身禮拜，他即是南宗頓教的創始人六祖慧能（又作惠能，638–713）。弘忍右手拿著袈裟，嘴唇略張，正在叮囑慧能，應是在描繪《六祖壇經》所載五祖告誡慧能向南走逃的畫面。《六祖壇經》言道：

五祖夜至三更，喚惠能堂內，說《金剛經》。惠能一聞，言下便悟。其夜受法，人盡不知，便傳頓教法及衣，以為六代祖。衣將為信稟，代代相傳；法以心傳心，當令自悟。五祖言：「惠能！自古傳法，氣如懸絲！若住此間，有人害汝，汝即須速去。」能得衣法，三更發去。五祖自送能至九江驛，

登時便別，五祖處分：「汝去，努力將法向南，三年勿弘此法，難去在後弘化，善誘迷人，若得心開，與吾悟無別。」辭違已了，便發向南。[119]

慧能雖未剃度，但直了見性，開悟以後，五祖傳授密語，付以法衣，並囑付他向南而行。慧能謹遵師訓，隱匿一段時期後，才在嶺南弘傳禪法，時稱「南宗」。因此，此頁描寫慧能領受法衣時，仍現在家人相。

第49頁右上方榜題為「慧能大師」，畫慧能大師頭有圓光，左腿垂下，坐在紅色禪椅上。慧能自述其祖籍范陽（今河北涿州），父親盧行瑫貶官於嶺南，早逝。家境貧窮，以賣柴為生，不識一字。後前往黃梅拜謁五祖弘忍，因弘忍秘授《金剛經》而開悟。於是五祖傳授法衣，定為傳人。慧能兩唇輕啟，左手伸二指，面對左側雙手抱拳的比丘，法衣置於身前几臺的托盤中。依據第42～48頁圖像安排的規則，慧能身側的比丘，即為次頁的神會大師。

第50頁右上方榜題為「神會大師」，畫神會大師頭有圓光，手持如意，結跏趺坐於竹製的禪椅之上，身後有一位雙手合十的年輕比丘，乃第51頁的主尊和尚張惟忠。尤值得注意的是，此頁未畫法衣，和第44～49頁的禪宗六祖圖明顯有所區別，說明神會與和尚張惟忠的傳承，與禪宗六祖師徒相傳的關係不同。

神會，襄州（今湖北襄陽）人。十四歲為沙彌時，即參謁六祖慧能，一生弘揚六祖慧能宗風不遺餘力。開元十八年（730），神會在河南南陽龍興寺弘揚禪法。二十年（732），在河南滑臺大雲寺所舉行的無遮大會上，神會與五祖弘忍高足、北宗開創者神秀（606–706）的門徒崇遠進行辯論，確立南宗宗旨，提出南宗頓教始為禪宗正傳的說法，奠定了慧能在中國禪學史上的地位。天寶四年（745），神會又著《顯宗記》，稱南慧能是頓宗，北神秀為漸宗，確立「南宗頓教」的正統性。是年，兵部侍郎宋鼎迎請神會到洛陽荷澤寺弘法，因此，神會所傳的禪法有「荷澤宗」之稱。貞元十二年（796），唐德宗敕令皇太子集合眾禪師，楷定禪門宗旨，共推神會為禪宗第七祖「大

鑒禪師」，並御製七祖讚文。[120] 1983年出土於洛陽龍門西山北側寶應寺遺址的神會塔銘原石起首，即題「大唐東都荷澤寺歿故第七祖國師大德于龍門寶應寺龍崗腹建身塔銘并序」。[121]

值得注意的是，當八世紀末荷澤神會被尊為禪宗七祖時，他已經卒歿。同時，根據《六祖壇經》，慧能曾對法海、志誠、神會等十弟子言道：「汝等十弟子近前，汝等不同餘人，吾滅度後，汝等各為一方師。」[122] 這是分頭普化，與神會及門下所言一代一人之說不同，[123] 顯然，慧能並未傳法衣給神會。不過神會十分重視禪宗「傳衣付法」的傳統，〈菩提達摩南宗定是非論〉就多次提到「付法傳衣」的重要性，曰：

> 達摩在嵩山將袈裟付囑與可禪師，北齊可禪師在岷山將袈裟付囑（與）璨禪師，隋朝璨禪師在司空山將袈裟付囑與信禪師，唐朝信禪師在雙峰山將袈裟付囑與忍禪師，唐朝忍禪師在東山將袈裟付囑與能禪師。經今六代。內傳法契，以印證心，外傳袈裟，以定宗旨。從上相傳，一一皆與達摩袈裟為信。其袈裟今在韶州，更不與人。餘物相傳者，即是謬言。又從上已來，一代只許一人，終無有二。[124]

神會〈頓悟無生般若頌〉又云：

> 衣為法言，法是衣宗。衣法相傳，更無別付。非衣不弘於法，非法不受於衣。衣是法信之衣，法是無生之法。[125]

在荷澤禪的系統中，傳衣，不但是傳法的象徵，也是楷定宗師、傳宗定祖的標幟。〈畫梵像〉第49頁描繪慧能付法傳衣給荷澤神會的景象，雖為後代附會之說，但從〈畫梵像〉觀之，南詔、大理國流傳的禪法，應屬重視「傳衣付法」觀念的荷澤宗的法脈。

第51頁左上方榜題為「和尚張惟忠」，畫和尚張惟忠

右手持如意，結跏趺坐於磐石上，看著前方坐在矮凳上的男子。這位男子面有鬍鬚，頭戴黑色軟角幞頭，身著圓領紅袍，雙手合十，狀甚恭敬。根據紅衣人物的面容特徵、服裝顏色和樣式，這位紅衣人即是次頁的賢者買羅嵯。

雲南當地文獻對張惟忠的記載十分簡短，明李元陽（1497–1580）《雲南通志》卷十三言：「張惟忠，得達摩西來之旨，承荷澤之派。」[126]明末劉文徵撰修《滇志》卷十七〈方外志〉云：「張惟中，得達摩西來之旨，承荷澤之派，為雲南五祖之宗。」[127]清圓鼎《滇釋紀》又云：「荊州惟忠禪師，大理張氏子，乃傳六祖下荷澤之派，建法滇中，餘行無考。」[128]這三條資料，除了說明張惟忠是雲南禪宗之祖，他所傳的禪法屬南宗的荷澤派之外，並未提供太多瞭解張惟忠的線索，所幸印順法師、[129]冉雲華、[130]松本守隆[131]等近代學者，曾對張惟忠的師承和其與荷澤神會的關係，作過深入的探討，使我們對這位禪師的生平有較清楚的認識。

在唐、宋文獻中，可發現不少張惟忠的資料。荷澤派的傳人宗密大師（780–841）在《圓覺經略疏鈔》提到：

> 維摩詰言：我法名無盡燈，譬如一燈然百千燈，暝者皆明，明終不盡，且如從第七代後，不局一人。法宗既立，普令霑洽。且如第七祖（神會）門下傳法二十二人，且敘一枝者，礠洲（磁洲）法觀寺智如（又稱法如）和尚，俗姓王。礠洲門下成都府聖壽寺唯忠和尚，俗姓張，亦号南印。聖壽門下遂洲大雲寺道圓和尚，俗姓程長慶。[132]

裴休（791–864）〈大方廣圓覺修多羅了義經略疏序〉言道：「圭峰禪師（即宗密）得法於荷澤嫡孫、南印上足道圓和尚。」[133]白居易〈唐東都奉國寺禪德大師照公塔銘并序〉亦云：

> 大師號神照（776–840），姓張氏，蜀州青城人也，……學心法於惟忠禪師。忠一名南印，即第

六祖之法曾孫也。大師祖達摩，宗神會，而父事印。……粵以開成三年冬十二月，示滅於奉國寺禪院，以是月遷葬於龍門山。……卜兆於寶應寺荷澤祖師塔東若干步，窆而塔焉。[134]

由此看來，荷澤系的禪法，有一支在四川流傳，傳承譜系如下：荷澤神會傳磁州智如，智如傳成都聖壽寺唯忠（即張惟忠，又名南印），南印傳遂州大雲寺道圓，道圓又傳果州宗密。[135]

《宋高僧傳》卷十一〈洛京伏牛山自在傳〉所附〈南印傳〉有一段記載引人注意，該傳言道：

> 成都府元和聖壽寺釋南印，姓張氏，明寤之性，受益無厭，得曹溪深旨，無以為證，見淨眾寺會師。所謂落機之錦，渥以增研，銜燭之龍，行而破暗。印自江陵入蜀，於蜀江之南壖薙草結茆，眾皆歸仰漸成佛宇，貞元（785–805）初年也。高司空崇文平劉闢之後，改此寺為元和聖壽，初名寶應也。印化緣將畢，於長慶（821–824）初示疾入滅，營塔葬於寺中。會昌中（841–846）毀塔，大中（847–860）復於江北寶應舊基上創此寺，還名聖壽。[136]

文中所言之「淨眾寺會師」，指的是成都淨眾寺的神會大師（720–794），為北宗系無相禪師的傳人，所傳的是淨眾派的禪法。藉由梳理這些資料，我們對張惟忠的認識如下：張惟忠，又稱惟忠禪師，或作唯忠禪師，亦名南印，俗姓張，是神會弟子磁州智如的門下，深得南宗頓教深旨，乃荷澤神會的再傳弟子，所以白居易稱他是六祖慧能的法曾孫。不過，他雖得曹溪深旨，卻無以為證，所以益州（今四川成都）淨眾寺的神會便為他印證，因此，他也與北宗淨眾神會的法統有些淵源。宗密、白居易、裴休，與張惟忠的活動年代相近，三人都沒有提到南印與淨眾神會的關係。且南印弟子神照的墓塔，即建在河南洛陽龍門山荷澤神會的墓塔東側，顯示張惟忠雖在淨眾神會處得到「增研破暗」的好處，可是他弘傳的仍是曹溪一系荷澤派的禪

法。他入益州之後，皈依者眾，貞元（785–805）初年，建寶應寺，後改名聖壽。長慶（821–824）初，惟忠禪師在該寺入滅，營塔於聖壽寺中。

根據張惟忠的生平和求法經歷，顯然他無緣親炙荷澤神會，所以在〈畫梵像〉第 50 頁中，張惟忠立於神會的身後，說明其「宗神會」，且未畫法衣，表示其僅傳承荷澤神會的法脈，而不是神會指定的傳人，所以，此頁傳法圖的表現，與第 44～49 頁描寫祖師傳衣付法的情節有所區別。

張惟忠原在江陵（在今湖北荊州），故有「荊州唯忠」或「荊南唯忠」之稱，又因他長期在成都聖壽寺傳法，並在聖壽寺圓寂，因此又名為「益州南印」。在北宋的禪宗史料裡，荊州唯忠和益州南印出現了混淆的現象。道原《景德傳燈錄》視益州南印和荊南惟忠為兩人，前者為荷澤神會的傳人，後者則是磁州法如的法嗣。[137] 嘉祐六年十二月（1062）契嵩向宋仁宗請求入藏的《傳法正宗記》，稱益州南印和磁州法如皆為神會的法嗣，而荊南惟忠是法如的法嗣，即神會的再傳弟子。[138] 受到這些北宋禪宗史籍的影響，[139]《滇釋紀》也以訛傳訛，誤認為益州南印和荊州唯忠禪師是不同的兩個人。[140]

唐、宋文獻均沒有提到，惟忠的父親來自雲南大理，《滇釋紀》所言「荊州惟忠禪師，大理張氏子」，應為後代附會之語。同時，唐、宋文獻裡，也沒有發現惟忠禪師曾至雲南弘法的記載，所以，推測惟忠的「建法滇中」，應該不是他親自到雲南弘傳荷澤禪法，可能另有緣故。

前章已述，〈畫梵像〉第 52～55 頁，因受水浸泡，畫面污漬嚴重，重裝時，裝褙者清洗畫面後，進行了大幅度的補筆工作，不過由畫作的現況來看，重褙者並未改變畫面的內容和布局。第 52 頁右上方榜題為「賢者買羅[141]嵯」。此頁的賢者買羅嵯，結跏趺坐於飾有金邊的禪椅之上，他和第 51 頁右下角的紅衣人物，在面容特徵和冠飾、服裝樣式上如出一轍，當為同一人，顯然是荷澤派張惟忠的傳人，只是賢者買羅嵯已成為祖師，故頭有圓光。

李根源的詩註言道：「賢者買純嵯，即《中谿志》之李賢者，名買順，道高德重，人呼李賢者。」[142] 松本守隆認為，這位身穿圓領紅袍的在家人，為李賢者的弟子買順禪師。[143] 究竟李賢者和買順禪師是一人，抑或二人？令人困惑。

李賢者和買順之名，僅見於明清的雲南地方史料，不過資料內容蕪雜無章。李根源援引的《中谿志》，即李元陽《雲南通志》，該書卷十三云：

> 李賢者，姓李，名買順，道高德重，人呼李賢者。唐南詔重建崇聖寺之初，李賢者為寺廚侍者，一日殿成，詔訊于眾曰：「殿中三像以何為中尊？」眾未及時，賢者屬聲曰：「中尊是我。」詔怒其不遜，流之南甸，至彼坐化。甸人荼毘痤之，塚上時有光聖。商人裹其骨而貨之，富人購以造像，光聖如故，詔聞其異，載像歸崇聖，果賢者之骨云。[144]

明倪輅《南詔野史》（1550 年楊慎序）又言：

> 大蒙國晟豐祐，唐長慶四年（824）嗣位，……開元元年（當為開成元年〔836〕），王嵯巔建大理崇聖寺，基方七里。聖僧李賢者定立三塔，高三十丈，佛一萬一千四百，屋八百九十，銅四萬五百五十斤。自開元（當為開成）中（836–840）至是完功。[145]

明僧一徹周理編《曹溪一滴》（1636 年刊行）〈禪宗〉條載：

> 唐聖師李成眉賢者，中天竺人也，受般若多羅之後。長慶間（821–824）遊化至大理國，大弘祖道。昭成王（即豐祐，824–859 在位）禮為師，為建崇聖寺。基方七里，塔高三百餘尺。後王嵯巔問曰：「三尊佛那尊？」大師應聲曰：「中尊是我。」王不契，以師狂，流於緬。未幾滅度，塚間常光明，復生靈芝，大如傘蓋。有盜者盜其骨，商人貨之，

乃金鎖骨也。王聞其事，取骨為中尊臟腹，誌云：「師乃西天三祖商那和修後身也。」[146]

清圓鼎《滇釋紀》〈李成眉〉條的記載[147]和《曹溪一滴》一致，不過該書〈買順禪師〉條則云：

買順禪師，楪榆（今雲南大理）人也。從李成眉賢者薙染，屢有省發。賢者語師曰：「佛法心宗，傳震旦數世矣，汝可往秉承。」於是走大方，見天皇悟和尚，問如何是玄妙義。……悟曰：「西南佛法自子行矣。」是時百丈南泉諸祖法席頗盛，師遍歷參，咸蒙印可。六祖之道，傳雲南自師為始。[148]

綜合上述地方史料，李成眉，又稱李買順、買順禪師，活動於南詔王豐祐時期（824–859），因德行高潔，人呼「李賢者」。清人《僰古通紀淺述》中，有「買嵯羅賢者為國師」[149]之語，「買嵯羅」當是第 52 頁榜題「買羅嵯」的誤書，而「買羅嵯」可能就是「買順」的白語拼音，是一位禪宗高僧。今參照〈畫梵像〉第 51、52 頁的圖像，李賢者應於九世紀初，受聖壽寺惟忠禪師之教，繼承四川荷澤派的禪法，並在大理廣為弘化，是第一位在雲南正式弘揚六祖慧能禪法的人物。《曹溪一滴》和《滇釋紀》都提到，南詔王豐祐禮敬李賢者為師，這說法可能不假。雖然部分資料稱李成眉為中天竺人，而「李」並非天竺姓氏，且〈畫梵像〉中「賢者買羅嵯」的面貌和衣著，與十六羅漢印度人迥別，所以根據《滇釋紀》〈買順禪師〉條，李賢者應是葉榆人，而不是天竺人。李元陽《雲南通志》載，李賢者曾為崇聖寺寺廚侍者，倪輅《南詔野史》稱，他曾定立崇聖寺三塔，《曹溪一滴》又提到，昭成王為李賢者建崇聖寺。姑且不論上述三說內容何者為是，但至少可以確定，李賢者與大理崇聖寺的淵源甚深，無怪乎《白國因由》有「張惟忠、李成眉、買僧順、圓護、凝真證崇聖五代祖」[150]之說。

在現存史料文獻裡，沒有發現李賢者和惟忠禪師往來的記載，可是，〈畫梵像〉中的李賢者，身穿南詔官服，不作出家人相，提供了我們一些解惑的線索。南詔和唐朝的關係密切，唐高宗時（650–683），南詔第一代國王細奴邏即遣使入唐。自此以後，南詔王大多接受唐朝的冊封和詔賜。閣羅鳳（748–779 在位）曾北臣吐蕃（今西藏），共同犯唐。其子異牟尋（779–808 在位）接受清平官鄭回的勸告，於貞元九年（793）遣使至唐節度使韋皋處，以示與唐朝修好之意。貞元十五年（799），異牟尋「又請以大臣子弟質於皋，皋辭，固請，乃盡舍成都，咸遣就學」。[151]這樣的活動，一直維持到豐祐時期，長達五十餘年。這些子弟返回南詔後，多為朝廷重臣。尤值得注意的是，南詔派遣質子至成都受學時期，惟忠禪師正在成都弘揚荷澤禪法，所以，推測李賢者在成都為質子時，皈依聖壽寺張惟忠的門下，因惟忠禪師的教誨而開悟，進而將惟忠禪師所傳荷澤宗的禪法帶回南詔。因此，雖然惟忠禪師並未到過雲南，但滇人仍有惟忠禪師「建法滇中」之說，《滇釋紀》亦稱六祖之道傳入雲南，自買順禪師為始。李賢者顯然是禪宗傳入雲南的關鍵人物。至於《滇釋紀》所言，買順禪師曾參訪天皇道悟（748–807）、南泉普願（748–834）和百丈懷海（720–814）幾位禪師，由於天皇道悟、南泉普願和百丈懷海都不曾到四川傳法，所以李賢者向這三位禪師直接請益的機會甚微，恐乃明清地方文獻的附會之辭。

第 52 頁畫李賢者傳衣付法，其身前跪著一位比丘，手捧法衣。觀其容貌特徵和僧衣顏色，這位比丘應該就是次頁的純陀大師。此頁圖像清楚顯示李賢者仍依循中原荷澤派的傳統，以傳授祖師袈裟作為傳宗定祖的標幟。又因第 51 頁的和尚張惟忠傳法給李賢者時，並未交付法衣，故知第 52 頁純陀大師的這件袈裟，並非來自中土，而是來自李賢者，此畫面是表明李賢者為南詔禪宗發展關鍵人物的另一證據。

第 53 頁右上方榜題為「純陀大師」，畫純陀大師頭有圓光，結跏趺坐於磐石之上，左前方跪著一位雙手合十的比丘，當是正在聆聽純陀大師開示的法光和尚。《僰古通紀淺述》言：「李賢者于侍中以心傳授心統陀大師佛法宗旨。」[152]侯沖認為，「統陀」應為「純陀」之誤。[153]方國瑜指出，純陀大師可能為精通禪悟的崇聖寺僧施頭

陀；[154] 楊曉東則指出，從語音上來看，純陁，和《滇釋紀》中的禪陀子相近，故純陁為禪陀子的可能性更大。[155] 李元陽《雲南通志》載，張惟中之次為李賢者，又次為施頭陀，同時該書言道：

> 施頭陀，因禪得悟，不廢禮誦，宗家以為得觀音圓通心印。施傳道悟，再傳玄凝。……玄凝傳凝真。凝真以道行聞，自施頭陀至真，皆住崇聖寺。[156]

《曹溪一滴》〈禪陀子〉條載：

> 唐禪陀子，西域人也。初隨李賢者至大理，賢（者）欲建寺，命師西天畫祇園精舍圖。師朝去暮回，以圖呈賢者，賢者曰：「還將得靈鷲山圖來麼？」曰：「將得來。」（賢）者曰：「在甚麼處？」子遶賢者一匝而出。[157]

《滇釋紀》卷一關於施頭陀和禪陀子的記載，[158] 基本上與李元陽《雲南通志》和《曹溪一滴》近似。根據〈畫梵像〉，純陁，應是李賢者的弟子，此點和地方文獻中禪陀子的記載相符；此外，其應為一位禪宗祖師，又與雲南文獻中施頭陀的記載吻合；同時，李賢者及施頭陀，都是葉榆人，且住崇聖寺，雖然目前並未發現施頭陀和李賢者往來的資料，可是純陁有可能與施頭陀為同一人。明清雲南的地方文獻搜羅較眾，但多雜亂無章，將一人視作二人或數人之例，不只一端。純陁、施頭陀、禪陀子，是否即為一人，囿於資料限制，目前雖難以確定，但這種可能性應該不小。

第 54 頁左上方榜書作「法光和尚」，他的容貌特徵和服裝，與第 53 頁的法光和尚相彷彿，當是純陁大師的傳人法光和尚。查閱雲南史料，僅在大錯和尚（1602–1673）纂寫的《雞足山志》發現一則法光的資料，[159] 言法光在明代曾任雞足山的住持，與〈畫梵像〉的法光顯然無關，故我們對〈畫梵像〉這位南詔國禪僧法光和尚的生平，目前一無所知。

第 55 頁左上方榜書為「摩訶羅嵯」。摩訶羅嵯（Mahā-rāja），意為「大王」，乃印度、南海諸王之稱號。[160] 七、八世紀時，東南亞諸國的國王，已開始使用「摩訶羅嵯」這個稱號。[161] 本幅畫松樹下，摩訶羅嵯跣足胡跪於一華座上，其上身全袒，僅著下裙，紮髻插簪，戴大耳環，同樣的形象亦見於〈南詔圖傳〉（圖 1.1）。他的身後，有兩位卷髮侍者，皆上身全袒，短裙及膝，赤足而立。二侍者中，一人持障扇，一人持麈尾和寬口瓶。松本守隆認為，此一畫面具有〈南詔圖傳・文字卷〉第三化所言「奕葉相承，為汝臣屬」的意圖。[162] 然而，第 55 頁兩位侍者的持物，和第 5 頁利貞皇帝的侍者相同，是在突顯摩訶羅嵯的帝王身分，與〈南詔圖傳・文字卷〉第三化應無關連。第 54、55 二頁的主尊頭部都有圓光，身前都未畫法嗣弟子，二者相向而坐，法光和尚右手作伸二指，左手持麈尾，摩訶羅嵯頭後有圓光，雙手合十，胡跪於須彌座上，狀甚虔敬。參照第 39～41 頁的「釋迦傳法圖」係表現摩訶羅嵯得釋迦牟尼佛心印的畫面，可推斷第 54、55 頁的畫面是在描繪法光和尚付法與南詔第十二代主摩訶羅嵯的情景。換言之，根據〈畫梵像〉，摩訶羅嵯也精於禪法，為一位禪宗的祖師。他不但被視作南詔尊崇的聖僧，並與以迦葉為首的禪宗法統相連繫，此頁的圖繪與第 39～41 頁的「釋迦佛會」相呼應。

摩訶羅嵯，即南詔蒙氏第十二代國王隆舜。隆舜，又稱法、法堯，乾符四年（877）即位，建元貞明，又改元承智、大同、嵯耶。〈南詔圖傳〉裡，他又被稱為「土輪王」。《新唐書》〈南詔傳〉稱：「法年少，好畋獵酣逸，衣絳紫錦罽，鏤金帶，國事顓決大臣。」[163] 胡蔚《南詔野史》也說：「舜立，耽於酒色，委政臣下」，「淫虐日甚」，[164] 顯然他不是一位明君。隆舜改國號「大封民國」，又自稱「大封人」與「摩訶羅嵯」。「封」字，白語讀如「幫」，與「僰」、「白」同音。[165] 他還「遣使於唐求和親，無表，只用牒，稱弟不稱臣」。[166] 足見，他是一個民族意識甚強的南詔君王。〈畫梵像〉中，摩訶羅嵯的樣貌，作印度或東南亞的在家貴人形，一方面顯示隆舜和南亞、東南亞關係密切，他對南亞和東南亞文化有著濃厚的興趣，另一方面或許也是刻意切割南詔和唐朝關係的具體表徵。只可

3.7　定圓〈傳法正宗定祖圖〉局部　日本仁平四年（1154）　日本熱海 MOA 美術館藏
採自《大正藏・圖像部》，第 10 冊，頁 1423-1425。

惜，無論正史或雲南地方文獻，都未涉及他的宗教信仰內容。〈南詔圖傳〉（圖 1.1）描繪隆舜虔誠禮拜阿嵯耶觀音像的畫面，顯示他是阿嵯耶觀音的信徒，他改國號為「嵯耶」即為證明。〈畫梵像〉中，摩訶羅嵯又與雲南禪宗祖師並列，他無疑是一位禪宗祖師。在第 39〜41 頁的「釋迦佛會」裡，摩訶羅嵯身前的桌几上，放置的是密教的五供，顯示他又熟悉密教儀軌。由此看來，隆舜應是一位禪密雙修、篤信阿嵯耶觀音的君主。在〈畫梵像〉中，摩訶羅嵯前後出現三次，是南詔、大理國諸帝王中，唯一作為主尊、且具有頭光的王者像，足證他在南詔、大理國佛教中的地位至為重要。

〈畫梵像〉自第 51 頁張惟忠至第 55 頁摩訶羅嵯，共繪五位雲南禪宗祖師，與李元陽《雲南通志》所言「惟忠得達麼西來之旨，承荷澤之派，為雲南五祖之宗」[167] 正相契合，故而推測本卷所繪的這五位禪宗祖師，可能就是李元陽所說的雲南五祖。

綜上所述，〈畫梵像〉第 42〜55 頁，共繪十四位禪師付法傳宗的圖像。其中，二位天竺祖師，八位中土祖師，四位南詔雲南祖師，彼此師徒相授，傳承有序，此段圖像實可謂一幅雲南禪宗的「傳法定祖圖」。其實，北宋時，中土就有「傳法定祖圖」的流傳。宋僧契嵩（1007–1072）為了確立南宗正統地位，作《傳法正宗記》和《傳法正宗論》，並繪製〈傳法正宗定祖圖〉。[168] 契嵩所作的〈傳法正宗定祖圖〉現已不存，日本仁平四年（1154）日僧定圓依蘇州萬壽禪院〈傳法正宗定祖圖〉碑刻作了一件摹本，現藏於日本熱海 MOA 美術館。[169] 定圓〈傳法正宗定祖圖〉抄本一卷，先繪釋迦佛傳衣付法給大迦葉，阿難合十在側，次畫禪宗三十三祖，包括迦葉至菩提達摩的西土二十八祖，和慧可、僧璨、道信、弘忍、慧能五位東土祖師，然後再繪十位證宗眾賢，最後抄錄〈上皇帝書〉、〈知開封府王侍讀所奏箚子〉和〈中書箚子不許辭讓師號〉等文字。在禪宗祖師傳法和十位證宗眾賢圖部分，皆採上圖下文形式。在定圓〈傳法正宗定祖圖〉東土禪宗祖師傳法圖部分（圖 3.7），皆採一位祖師坐在禪椅上付囑，另一位祖師跪在氈毯上，雙手合十或抱拳接法的構圖方式。除了第三十二祖弘忍一圖，描繪傳衣付法給仍著俗裝的東土六祖慧能外，其他諸圖皆未描繪傳授袈裟之事。此外，第三十三祖慧能前，跪著掘多三藏、法海、懷讓、行思、慧忠五位弟子，幅面左上方書「普傳者甚眾，□此五人耳」。表示慧能命其弟子分頭普化。圖下文字又曰：「第卅三祖慧能……四眾所歸，方以其法普傳，前祖所授衣鉢則置之於其所居之寺。」根據這段文字，慧能付法諸弟子時，並未傳授祖師袈裟。

京都高山寺收藏了一紙〈達摩宗六祖師像〉，[170] 右下

方題記云：「至和元年（1054）十一月初一日開板入內，內侍省內侍黃門臣陳絃奉聖二月管內。」此圖是平安時代摹寫成尋所帶回的宋代至和元年開版印製版畫的白描畫作。[171] 此圖自上至下共分三層，每層又由左、右兩組畫面組成。每一繪畫單元裡，傳法的祖師或坐或立，領法的法嗣弟子則或跪或立。自初祖至五祖，皆在描繪師徒相遇時的情景，唯六祖慧能單元是在表現傳法給南岳懷讓的情景。[172] 值得一提的是，此圖和〈傳法正宗定祖圖〉一樣，也不畫傳授祖師僧伽梨之事。可見，慧能圓寂後，南宗弟子們倡導的重點有別，支派眾多，不但各門派的祖師傳承，自慧能以下有所差異，就是在「祖師傳法圖」的人物安排和圖像特徵上，也不盡相同。

《宋高僧傳》提到，神會在洛陽荷澤寺「崇樹能之真堂，兵部侍郎宋鼎為碑焉。會序宗脈，從如來以下西域諸祖外，震旦凡六祖，盡圖續其影。太尉房琯作〈六葉圖序〉。」[173] 可見，神會曾在荷澤寺真堂內，奉置表現「會序宗脈」的〈六葉圖〉，由記載中「從如來以下西域諸祖外，震旦凡六祖，盡圖續其影」的文字推測，此圖也應是一幅〈傳法正宗定祖圖〉。此作現在雖已不存，可是前文已述，荷澤宗特別重視傳衣定祖的觀念，荷澤寺的〈祖師傳法定祖圖〉或許繪有祖師傳授信衣的情節。黃休復《益州名畫錄》記載，五代時（907–960），益州大聖慈寺已有六祖院的設立；[174] 同時，晚唐、五代益州的許多寺院內，都可見到名家繪製的〈六祖圖〉，如中和年間（881–885）寓止蜀的張南本，在大聖慈寺竹溪院作〈六祖圖〉；新都乾明禪院的〈六祖圖〉，則出自邱文播（十世紀）之手；邱文播異姓弟僧令宗，在大聖慈寺帝堂內也畫了一鋪〈六祖圖〉；[175] 成都大聖慈寺有「震旦第一禪林」的美譽。由此看來，晚唐、五代時，〈六祖圖〉已是益州禪宗寺院壁畫的重要題材之一。可惜這些益州寺院的〈六祖圖〉無一倖存，但從九世紀荷澤派禪法在益州流傳的狀況來推測，九、十世紀部分益州禪寺壁畫的〈六祖圖〉裡，可能繪製傳付法衣的情節。

〈畫梵像〉的「祖師傳法圖」，和日本所藏的〈達摩宗六祖師像〉及〈傳法正宗定祖圖〉表現不同，而傳衣定祖又是該圖重要的圖像特徵，所以推測此圖的祖本很可能就是荷澤派一系的〈祖師傳法定祖圖〉。南詔國的行旅、僧人，自川蜀將其帶回葉榆後，加入了本地的禪宗五祖，衍生出南詔國的〈祖師傳法定祖圖〉，圖中的祖師包括了神會和張惟忠兩位荷澤派的祖師，就是一個很好的佐證。〈畫梵像〉中的十四位禪宗祖師傳法圖，以圖繪的方式告訴我們，南詔時期雲南禪宗的譜系，實源於四川荷澤派的傳統。

第 56 頁右上方榜書為「賞（贊）陁堀多和尚」。贊陁堀多，梵文作 Chandragupta，或譯為贊陀掘多、贊陀崛多、贊陀崛多等。此頁畫贊陁堀多圓頭大耳，濃眉有髭，以泥金畫肌膚，顏色較深，身著通肩式袈裟，露出胸毛，顯然是一位天竺僧人。他結跏趺坐在一磐石座上，石後畫一背對觀者的童子。身前有一隻仰首而望的獅子和一位紅衣比丘，這位比丘濃眉大耳，戴耳環，兩手抱拳，望著贊陁堀多，神情恭敬。石前的藤几上，放置著金剛鈴、金剛杵、白螺和磬等密教法器，表明此僧是一位密教上師。

贊陁堀多是南詔晚期的一位名僧，李元陽《雲南通志》卷十三言：

> 贊陀崛哆，神僧。蒙氏保和十六年（839），自西域摩伽（陀）（Magadha）國來，為蒙氏崇信。于郡東峰頂山結茅入定，慧通而神。晉天啓二年（841）神僧郡地大半為湖，即下山以錫杖穿象眠山麓石穴十餘孔，洩之，湖水遂消，始獲耕種之利。后莫知所終。[176]

一徹周理《曹溪一滴》載：

> 唐贊陀高僧，摩伽陀國人，為蒙氏所重。初游鶴慶，其地皆水，師以杖刺東隅而泄焉，復建玄化寺鎮之。與李成眉友善。時王公主崇聖寺祈佛，至城西為乘白馬金甲神入攝去，王告於師，師曰：「此蒼山神也。」乃設燈照之，果在蒼山下。師怒

欲作法移山於海，神懼獻寶珠，王從之。[177]

圓鼎《滇釋紀》卷一曰：

贊陀崛哆尊者，又云室利達多，西域人也，自摩伽陀國來，又號摩伽陀。游化諸國，至鶴慶乃結菴峰頂山。……爾時，尊者為蒙氏所重，亦與成眉李賢者友善。……又于騰越州住錫寶峰山、長洞山二處，闡瑜伽法，傳阿叱力教。[178]

正統四年（1439），楊森撰〈老人趙公壽藏銘〉又言：「厥後復有贊陀崛多從摩伽陀國至此，大闡瑜伽秘典，著述降伏、資益、愛敬、息災四術，以資顯化。」[179]《僰古通記淺述》還提到：「贊陀崛多還至僰國，主悅之，以為國師，凡諸祈禱鎮禳皆有神效。主愛之，以妹越英妻之。」[180]

整理上述資料，贊陀崛多，又稱室利達多，因從摩伽陀國來，故又名摩伽陀，是一位天竺僧侶。深通密法，祈禱鎮禳皆有神效，深受南詔第十代主豐祐的敬重，封為國師，與李賢者也時有往來。在大理鳳儀北湯天村法藏寺金鑾寶剎內出土的《金剛大灌頂道場儀》明人寫經，該經僅存卷七、九、十、十一、十三的部分，[181] 卷七的卷首題云：「大理摩伽國三藏贊那屈多譯。」「贊那屈多」很可能是「贊陀崛多」的誤書，若此儀軌乃贊陀崛多所譯，[182] 那麼此部儀軌則為贊陀崛多在南詔弘揚密教的具體事證。

第57頁左上方書「沙門□□」。畫一比丘頭有圓光，手持長柄香爐，在磐石上結跏趺坐，應當也是一位雲南聖僧。左側有一侍者，兩手捧著插著蓮花的大花瓶，右側有一胸佩瓔珞、跣足而立、雙手合十的供養人。由於榜題的末二字漫漶不可識，故學者們有許多猜測，松本守隆認為，此位比丘當是李賢者弟子、造永昌臥佛的㕙島，而雙手合十的供養人則為緬王；[183] 可是論證不足，且身側的供養人很難確定即為緬王。邱宣充[184]和王海濤[185]則推測，這位聖僧可能為閣皮，但也沒有提出太多的證據。由於榜

題末二字現存的痕跡，既不似「㕙島」，也不類「閣皮」，字跡過於模糊，筆者不擬妄加推斷。只是，他介於贊陀崛多和梵僧觀世音兩位與密教有關的人物之間，推測他很可能也是一位弘傳密教的南詔高僧。

第 58 頁：梵僧觀世音

第58頁左上方榜書「梵僧觀世音卝」，卝，在唐代寫經中時有所見，為「菩薩」二字的簡寫。梵僧，是觀世音菩薩的化身，章嘉國師[186]和李霖燦[187]均主張，此圖乃一錯簡，應將之歸在觀世音菩薩之列。然而，此頁的上、下裝飾圖案，和祖師圖像一樣，均屬於A類，而〈畫梵像〉觀世音菩薩圖像的上、下裝飾圖案，則屬於B類，故本人同意松本守隆[188]和邱宣充[189]的看法，認為梵僧觀世音應置於祖師像這一單元之後（詳見第四章）。

此頁中，梵僧觀世音全身貼金，頭頂似戴黑色小帽，下巴有鬚，為一中年男子，但頭有圓光。身穿直裰，外披袈裟，右腿屈，左腳垂，坐在磐石之上，左側侍童一人，手持方金鏡，右側女童一人，則持鐵杖，梵僧前，有兩位紮髻婦女合掌禮拜。磐石的前方，有一銅鼓[190]和一根扁擔、兩個食盒與一個鳳首瓶，這個畫面應與〈南詔圖傳〉的故事有關，日本京都藤井有鄰館所藏的〈南詔圖傳‧文字卷〉[191]（圖3.8）言：

第二化。潯彌腳、夢諱等二人欲送耕飯，其時梵僧在奇王家內留住不去。潯彌腳等送飯至路中，梵僧已在前廻乞食矣。乃戴夢諱所施黑淡綠二端疊以為首飾。蓋貴重人所施之物也。後人效為首飾也。其時潯彌腳等所將耕飯，再亦廻施，無有悋惜之意。

第三化。潯彌腳等再取耕飯家內，送至巍山頂上，再逢梵僧坐於石上，左右（當作有）朱鬃白馬，上出化雲，中有侍童，手把鐵杖。右有白象，上出化雲，中有侍童，手把方金鏡。并有一青沙牛。潯彌腳等敬心無異，驚喜交并，所將耕飯再亦施之。梵僧見其敬心堅固，乃云：「恣汝所願。」潯

張樂盡求并興宗王等九人共祭
天於鐵柱側主鳥從鐵柱上飛憩
興宗王之臂上焉張樂盡求自此
已後益加驚詫興宗王乃憶此吾
家中之主鳥也始自忻悅此鳥憩
興宗王家經於十一月後乃化矣
又有一犬白首黑身又於興宗王之
之家也瑞花兩樹生於舍隅四時
常發檐花其二鳥每棲息此樹又
聖人梵僧未至前三日有一黃鳥
來至奇王之家又於興宗王之
領宋林別之界焉林則多生種福
張寧健後出和淹大首領

第五化
梵僧手持瓶柳之穿𥜥履察其人
若人取次無敬仰心到於此者速
致已若欲除災禳禍乞福求農
致敬祭之無不遂意令於山上人
此聖像即前老人之所鑄也并得
忙靈兩打鼓呈示摩之詞之傾心
莫敢到前
勅遣慈雙宇李行將兵五十騎往
看尋覓乃得阿嵯耶觀音聖像焉
勅民國聖教興行其來有
敬仰鑄真金而再鑄之

第二化
盛﨑土開疆此亦阿嵯耶之化也
顯有期住於三日後此山亦強國
後有天兵十二騎來助興宗王住
於六日後期住於十二日再期住
一士號曰羅傍著錦衣此二士共
佐興宗王統治國政其羅傍過梵
僧以乞書教即封民之書也士也
時先出一士號曰各郡矣著錦眼
披虎皮手把白旗教以用兵次出

第六化
幸蒙頂禮
聖僧行化至忙道大首領李忙靈
之界焉其時人機闇昧未識聖人
雖有宿緣未可教化遂即騰空乘
雲化為阿嵯耶像像忙靈驚駭打
鼓集村人人既集之務驅猶見聖
像放大光明乃於打鼓之處化
一老人云乃吾解鑄鑄作此聖容
所見之形豪釐不異忙靈云欲鑄
此像恐銅鍊未足老人云但隨銅
鍊兩在不限多少忙靈等驚喜從
之鑄作聖像及集村人鍊鼓置於

第三化
溥弥腳莘再逢梵僧坐於石上左右
山頂上再逢梵僧飯家內送至巔
有悋惜之意
溥弥腳莘所將耕飯再亦迴施無
時梵僧在奇王家內留住不去溥
弥腳莘送飯至路中梵僧已在前
迴乞食矣乃載夢諱所施黑淡綠
二端疊以為首飾其時
山上馬
鐵柱記云初三賧白大首領大將
軍張樂盡求并興宗王等九人共
祭天於鐵柱側主鳥從鐵柱上飛
憩興宗王之臂上焉張樂盡求自
此已後益加驚詫興宗王乃憶此

會時立規感其篤信之情遂現神
之程同賛期共擁臣妾化俗設教
授記別龍飛九五之位鳥翔三月
而乞食於奇王之家觀其精專遂
響者也由是乃效靈於巔山之上
至遂之則害生心期顧諧馨遂
塗施權化而拯濟含識順之則福
中興二年二月十八日威
大矢武阿嵯耶觀音之妙用也威
力窂測變現難思運悲而導誘迷
後身除災致福固問儒釋耆老之輩
通古辯今之流莫隱知聞速宜進奉
勅付慈奘爽布吉天下咸使知聞

3.8
佚名〈南詔圖傳·文字卷〉 日本京都藤井有鄰館藏
採自奈良國立博物館，《奈良時代の仏教美術と東アジアの文化交流（第一分冊）》，頁120-125。
日本京都藤井有鄰館授權

支臣鏡未正耳河菩言而略鈒鎚
山已來 勝事
時中興二年戊午歲三月十四日謹記

般若崇源

光緒己亥中伏日
皈依三教弟子

第四化

興宗王蒙邏盛時有一梵僧來自
南開郡西瀾滄江外獸眼窮石村
中牢一白犬忽被村主加明王樂於
三夜其犬忽被村主加明王樂於
為高聲呼犬犬遂嘷於數十男子
偷食明朝梵僧尋問齪更凌辱僧
神散去謂聖僧為妖恠以酒賣為
體次為三段後燒火中骨肉灰盡
驍雄三度害傷度：如故初解支
感竹筒中抛於水裏破筒而出形

鉢盂昇空而住又光明中�膀見
二童子并見地上有一青牛餘無
所在往看石上乃有聖跡及衣服
跡并象馬牛踤于今現在（後立青牛橋
此其因也）

梵僧奇形異脈气食穀遍未慚聖
賢今現靈異并與授記如今在此
奇蒙細奴邏等相隨往看諸餘化
盡唯見五色雲中有一聖化手捧

呼耕人奇王蒙細奴邏遍針之峯弈
葉相承為汝臣屬授記託夢諱急
為飛三月之限樹葉如針之峯弈
申懇顧未能遣於聖懷乃授記云

堅固乃云恐汝所顧潯弥脚等雖
海弥脚等敬心無異驚交并所
侍童手把方金鏡并有一青沙牛
把鐵杖右有白象上出化雲中有
朱鬃白馬上出化雲中有侍童手
山頂上再逢梵僧坐於石上左右

第七化

全義四年己亥歲復禮朝賀使大
吾家中之主鳥也始自忻悅
馬之弥脚上聿興支德爰立典章
州逢金和尚云雲南自有聖人入
國授記汝先於奇王國以雲南遂
興王業記託此乃非也玄奘至大唐

玄奘授記此乃非也玄奘始往
太宗皇帝貞觀三年己丑歲有西
西域取大乘經至貞觀十九年乙
巳歲屆于京都汝奇王是貞觀三
年己丑歲始生豈得父子遇於奘
而同授記耶又玄奘路非應於雲
南矣保和二年乙巳歲有西域
尚菩立施訶訥來至京都云西
域蓮花部尊阿嵯耶觀音從蕃國
中行化至汝大封民國如今何在

此已後益加驚訝興宗王乃憶此
通之力則知降梵擇之形狀示象
叙宗桃之昭穆啟龍女之軌儀廣
施武略權現天兵外建十二之威
神內列五七之星曜降臨有異器
枝乃殊啟權光新角之方廣開疆
闢土之義遵行五常之道再弘三
之基開祕密之妙門息災之時
大聖乞食之日是奇王觀像之時
施麥飯而表丹誠奉玄彩而彰至
敬當此吉日常年二十八
患難故於每年二月十八日當

臨土之左右分為二耳也而真祭
之鬐耳螺之二者河神有金螺金
魚白頭額上有輪蒙妻蛇黍遠
影照其中以種瑞木遶行五常至
如身即大海之耳也主風聲扶桑
享祀西耳河記云西耳河者西河
日頭立霸王之丕用挂牢而

大封民始知阿嵯耶來至此也
帝乃欲遍求聖化詢謀太史託記
帝乃欲遍求聖化詢謀太史託記
君占奏云聖化合在西南但骸
得其風聲南逢於真化乃下
勒大清平官瀾滄郡王張羅疋富
卿統治西南疆界邏遠宜急分
使詰問聖原同邊救濟之心副我
欽仰之志張羅疋急遣男大軍將
張疋傍并就銀生節度張羅諾開
南郡督趙鐸咩訪問原由但得梵
僧靴為石欲擎昇以赴關恕乘聖
青送會圖以上呈需擇驚訝詳知

興宗王蒙邏盛時…

顱內偷食人等莫不驚懼相視形
神散去謂聖僧為妖恠以酒賣為
…

語託經於七日終於上元宇我
大封民始知阿嵯耶來至此也
…

王傍監副大軍將宗子蒙玄宗等
遵崇敬仰号曰建國聖源阿嵯耶
觀音至武宣皇帝自獲觀音之真
像教大啟皇宗自有獲觀音之真
崇像教大啟真宗自獲觀音之真
付掌御書巍豐郡長封開南侯
之謂息災也乃於保和昭德皇
帝紹興三寶廣濟四生乃捨雙
之魚金仍鑄三部之聖泉雕金劵
之居之左右分為二耳也而真祭
張傍監副大軍將宗子蒙玄宗等
皇帝問儒釋耆老之輩通古辯今
形又蒙集衆之鍑鼓泗中興

弥脚等雖申懇願，未能遣於聖懷。乃授記云：「烏（當作鳥）飛三月之限，樹葉如針之峯，弈葉相承，為汝臣屬。」（下略）

第六化。聖僧行化至忙道大首領李忙靈之界焉，其時人機闇昧，未識聖人。雖有宿緣，未可教化。遂即騰空乘雲，化為阿嵯耶像。忙靈驚駭，打鋅鼓集村人。人既集之，髮髻猶見聖像放大光明。乃於打鋅鼓之處，化一老人，云：「乃吾（當作吾乃）解鎔鑄，作此聖容，所見之形，豪（當作毫）釐不異。」忙靈云：「欲鑄此像，恐銅鋅未足。」老人云：「但隨銅鋅所在，不限多少。」忙靈等驚喜從之，鑄作聖像。及集村人鋅鼓，置於山上焉。

根據這幾段文字，並參照〈南詔圖傳〉（圖 1.1），梵僧觀世音頭上戴的小帽，實是兩疊方綾所作的首飾，乃南詔國奇王細奴邏之媳、興宗王（約卒於 712 年）之妻夢諱贈與梵僧的頭飾，又稱為「襪」。[192] 其右手伸食指、中指，雙唇微啟，似在說話，另一手捧著他向潯彌腳和夢諱乞食的鉢。兩側的女童，就是梵僧觀世音在巍山頂大顯神通時所現的侍童。身前跪著的兩位婦女，乃是得觀世音菩薩授記的奇王婦潯彌腳和其媳夢諱。地上扁擔所挑的東西，即是潯彌腳和夢諱原來要送給奇王父子的食物和水，因途經巍山，遇見梵僧，轉而將之布施予梵僧觀世音。至於畫面下方的銅鼓，乃雲南、廣西、貴州、四川等少數民族以及東南亞民族使用的一種打擊樂器，即第六化所提，李忙靈集村人所打的鋅鼓，也是老人造阿嵯耶觀音聖像的材料。

只是，令人困惑的是，從「梵僧觀世音」的名號來看，祂應為一位菩薩，可是為何卻與高僧同列？許多明代碑記指出，密教初傳南詔，實觀音之功，如明正統三年（1438）〈故寶瓶長老墓志銘〉載：

> 寶瓶，諱德，字守仁，姓楊氏，世居喜瞼（即今雲南大理喜洲）。稽《郡志》，唐貞觀時（627–649），觀音自西域建此土，國號大理，化人為善，攝授楊法律等七人為吒力灌頂僧。[193]

景泰二年（1451）〈故考大阿拶哩段公墓誌銘〉言：

> 唐貞觀己丑年（629），觀音大士自乾竺來，率領段道超、楊法律等二十五姓之僧倫，開化此方，流傳密印，譯咒翻經，上以陰翊王度，下以福祐人民。迨至南詔蒙氏奇王之朝大興密教，封贈法號，開建五壇場，為君之師。[194]

弘治八年（1495）〈應念英師楊公碑記〉又云：

> 大密楊公霖，生於霄壤之間。……按釋史密教源派，始自西乾中印土。昆□□□門，肇觀音大士，開化東震，率密先祖法律等七師。[195]

這些資料顯示，觀音大士自乾竺來傳密印，乃南詔密教的肇端，而碑文中的觀音大士，指的就是雲南流傳久遠梵僧顯化故事中的「梵僧觀世音」。「梵僧觀世音」的名號中，雖有「觀世音」三字，但直至十五世紀，滇人仍視之為密教的聖僧。換言之，梵僧觀世音具有二元性的特色，一方面是觀世音菩薩，另一方面又是現實出現過的人物。

第 59～62 頁：維摩詰經變

第 59 頁左上方榜題為「文殊請問」，第 61 頁左上方榜題為「維摩大士」，故此一單元的主題為「維摩詰經變」無疑。第 59 頁，畫文殊（Mañjuśrī，又稱文殊室利、曼殊室利、妙吉祥等）菩薩雙手合十，坐在下有一束腰須彌臺的蓮花座上，上方空中有一華蓋，臺前有一隻奔跑的獅子。兩側畫二位脇侍菩薩和三位脇侍比丘，其中兩位雙手合十，一位比丘兩手作拳，皆作禮敬狀。兩位合掌比丘中，一尊面容娟秀，戴耳飾，當代表阿難，立於其後的比丘面多皺紋，鎖骨突起，則為大迦葉。第 60 頁上方，畫一手捧花盤供養維摩詰的飛天，又繪一天人雙手合捧一鉢，乘雲而至。下方有一空的金剛座以及一跪地禮拜的比丘。第 61、62 頁，畫一方形朱柱、懸掛帷幕的平頂帳，帳前有一方榻，榻上坐的是維摩詰（Vimalakīrti，又

稱淨名、無垢稱）居士。居士面有皺紋，蓄有髭鬚，雙眉微蹙，眼睛炯炯有神，兩唇微開，右手伸二指，作說話狀，[196] 左手持塵尾，倚龍首憑几，身體略向前傾。其頭戴白色綸巾，巾帶垂落，長及兩臂，身著交領衣，外罩華麗鶴氅，左肩的鶴氅滑落。方臺前，有一回首而望的獅子。維摩詰的身後，畫一漢服女子持花而立，其側繪四位身著異族服裝的人物。

自漢迄唐，《維摩詰經》曾經七度被譯為漢文，[197] 南北朝時（420–589），與《維摩詰經》相關的圖像已屢見不鮮，〈維摩詰經變〉更是唐代佛教壁畫的重要題材。〈畫梵像〉的「維摩詰經變」，也採中土和敦煌常見的維摩詰與文殊菩薩二元對立的構圖，大部分學者都認為，這是在表現《維摩詰所說經》〈問疾品〉文殊菩薩詣見示疾的維摩詰居士，討論調心解縛、菩薩行的情節，可是，由於該經最重要的部分──自第五〈文殊師利問疾品〉至第十一〈菩薩行品〉──維摩詰和文殊菩薩都同處一室，以各種方式闡明不著相、斷分別想不二法門的經義，所以筆者以為，二者的對立構圖，不只是在圖繪〈問疾品〉，其應視為整部《維摩詰經》精神的象徵。維摩詰身後的平頂帳內，空無一物，是在描繪〈問疾品〉「爾時長者維摩詰心念：今文殊師利與大眾俱來！即以神力空其室內，除去所有及諸侍者」[198] 這段文字。第 60 頁中，空的須彌座，是在表示〈不思議品〉「於是長者維摩詰現神通力，即時彼佛（指須彌燈王佛）遣三萬二千師子座，高廣嚴淨，來入維摩詰室」[199] 的情節。該頁中的捧鉢天人，則典出〈香積佛品〉，該品言：

於是香積如來以眾香鉢盛滿香飯與化菩薩。時彼九百萬菩薩俱發聲言：「我欲詣娑婆世界供養釋迦牟尼佛，并欲見維摩詰等諸菩薩眾。」……時化菩薩既受鉢飯，與彼九百萬菩薩俱，承佛威神，及維摩詰力，於彼世界，忽然不現，須臾之間，至維摩詰舍。[200]

據此，捧鉢天人代表經文所言，手持香積佛所與香飯的化

菩薩。維摩詰身後的持花女子即〈觀眾生品〉所言，在維摩詰室居住十二年的天女，其「見諸大人聞所說法，便現其身，即以天華散諸菩薩、大弟子上」。[201] 第 62 頁下方的四位人物，Chapin 博士認為是中亞人，[202] 不過松本守隆對此說法已提出精闢的修正意見，他指出，這四位人物在〈畫梵像〉第四段的「十六國王禮佛圖」中也有發現，其中，身著短裙、腳踝佩環的童子侍者，以及頭束髮髻、胸佩瓔珞、手持長杖的老者，與第 131 頁的第一、二位人物圖像特徵一致；此外，有落腮鬍、兩手大姆指和食指相抵結一手印的人物和身側兩手抱一隻動物者，在第 132 頁中也可以看到；由此可見，他們應代表各國國王。[203] 這四位人物的出現，當象徵《維摩詰所說經》〈方便品〉所言，維摩詰現疾時，「國王大臣、長者居士、婆羅門等，及諸王子并餘官屬，無數千人，皆往問疾」的景象。[204]

此單元表現了《維摩詰經》五品的內容，這些內容在敦煌唐代的〈維摩詰經變〉裡均已出現。在圖像上，手倚憑几的維摩詰造型，與敦煌莫高窟初、盛唐〈維摩詰經變〉中的居士近似，[205] 至於其伸食指和中指的手勢，在敦煌莫高窟中、晚唐的〈維摩詰經變〉裡也已出現。[206] 雖然唐代的文殊菩薩多手持如意，不過在敦煌莫高窟第 335 窟北壁的〈維摩詰經變〉中，文殊菩薩雙手合十，[207] 和〈畫梵像〉文殊菩薩的手印相同，表示文殊菩薩向維摩詰居士致問訊禮。該窟有垂拱二年（686）、聖曆年間（698–700）和長安二年（702）三則紀年題記，足證此窟為武周時期所開鑿的洞窟。此外，敦煌唐代〈維摩詰經變〉在表現〈方便品〉內容時，多將漢族帝王、官員等，畫在文殊菩薩的下方，而將異族的國王、臣子，繪於維摩詰的下方，〈畫梵像〉「維摩詰經變」中，在維摩詰的後方畫異族的君臣，顯然仍受唐代〈維摩詰經變〉的影響。凡此種種在在說明，無論在內容與構圖上，〈畫梵像〉保存了濃厚的唐代〈維摩詰經變〉遺風。

此外，〈畫梵像〉還從宋代的維摩詰圖像裡汲取部分養分。例如，在北京故宮博物院所藏宋人〈維摩演教圖〉與金代馬雲卿（十二世紀）〈維摩不二圖〉中，都發現文殊菩薩的座側有隻獅子，[208] 這一特徵在〈畫梵像〉裡也可

看到。初唐以來，文殊菩薩騎獅的圖像日益流行，中、晚唐時，獅子為文殊菩薩坐乘的觀念已深植人心。延一《廣清涼傳》（1060 年序）〈法照和尚入化竹林寺〉，即有大曆十二年（777）九月十三日，法照與小師等八人於五臺山東臺「見五色通身光，光內紅色圓光，大聖文殊乘青毛師子」[209] 的記載。宋人〈維摩演教圖〉將文殊菩薩的坐乘畫在座側，正是宋代佛教日趨中國化、生活化的具體寫照。受到宋代〈維摩詰經變〉稿本的影響，〈畫梵像〉的「維摩詰經變」也畫了文殊菩薩的坐騎，第 59 頁的獅子身上尚見石青殘跡。不過，在本單元中，文殊的坐乘獅子出現兩次，文殊菩薩座前的獅子作奔跑狀，維摩詰座前的獅子回首而望，畫面更顯生動。

在此單元中，維摩詰居士前，尚有一虔誠頂禮的比丘，當為《維摩詰經》的主要人物舍利弗。舍利弗（Śāriputra，又稱舍利弗多、舍利子等）在佛的十大弟子中，以「智慧第一」著稱。姚秦鳩摩羅什翻譯的《維摩詰所說經》計十四品，提到舍利弗的就有八品[210] 之多。〈不思議品〉中，維摩詰大顯神通，向須彌燈王佛借座之事，即因舍利弗見維摩詰居室中無有床座，而興起諸菩薩、大弟子眾當於何坐的念頭；該品中，維摩詰還向舍利弗開示了不可思議解脫法門。〈香積佛品〉一開始也提到，舍利弗心念「日時欲至，此諸菩薩當於何食？」故有維摩詰以自在神通之力，遣化菩薩至香積佛所向其致敬問訊，香積佛應其之請，與諸化菩薩香飯供養釋迦佛，並以所餘施與赴維摩詰室的眾菩薩、弟子等。且舍利弗和天女更是〈觀眾生品〉的主角，從天女散花，與會弟子們想去除沾在衣上的花朵而不可得一事，開展出天女與舍利弗精彩的對話，宣說諸法如幻，應斷一切分別想的佛教精義。這個膾炙人口的天女散花故事，在唐、宋〈維摩詰經變〉中，常以天女與舍利弗對立或併立的方式來表現。〈畫梵像〉中，舍利弗在維摩詰前匍匐於地的表現，與常見的〈觀眾生品〉處理手法有別，當不是在描繪〈觀眾生品〉的情節。筆者推測，此畫面並不是在描寫某一品的情節，而是在表現釋尊十大弟子中人稱「智慧第一」的舍利弗，完全被神通無礙、得一切智智的維摩詰居士所折服的畫面。在筆者所知歷代與維摩詰有關的圖像裡，不曾見到類

似的舍利弗形象，〈畫梵像〉「維摩詰經變」乃一孤例，這一表現或由大理國人所創。

此單元中，文殊菩薩頭光和身光的火焰紋尚未敷色，文殊菩薩的臺座及金剛座也僅打了底色，維摩詰身後寶帳的帳頂裝飾圖案只有局部填彩，足證此一單元並未完全畫完。

第 63～67 頁：釋迦牟尼佛會

第 63 頁左上方榜題為「奉為皇帝嫖信畫」，第 67 頁右上方榜題作「南无釋迦牟尼佛會」。第 65 頁華蓋下，釋迦牟尼佛戴耳飾，佩手環，身著紅色袈裟，在袈裟結扣處尚飾五鈷杵，於八角獅子座上結跏趺坐，右手向上伸二指，左手向下亦伸二指，作說法狀。華蓋兩側各畫一飛天。弟子阿難手持如意，侍立於佛的右側，弟子迦葉左手持經卷（？），侍立於佛的左側。二者的身後，各繪一手捧圓鉢的供養菩薩。佛座前，畫一名頭有圓光的禪定比丘，李霖燦言：「不知是否即皇帝之替身僧之流？抑或敬禮三寶之義。」[211] 然其膚色深沉，頭頂渾圓，並繪一些初生的髮毛，濃眉有髭，顴骨寬潤，胸有胸毛，身著黃褐色僧衣，這些特徵皆與第 56 頁的贊陀崛多相同，應為同一人物。

第 64 頁頂部畫一華蓋，大迦葉的身側，畫一菩薩立像，左手執淨瓶，右手持柳枝，戴化佛冠，當為觀世音菩薩。左下畫騎獅文殊，文殊菩薩右手持劍，左手執經，在獅子的身側，尚有一小兒仰首望著文殊菩薩。文殊菩薩的身光後，畫四位釋迦牟尼的弟子，手中分持蓮花、念珠、竹杖和鉢，造型無一雷同。四位弟子左側的人物，頭戴寶冠，身佩瓔珞，穿著寬袍大袖，右手持長柄香爐，圖像特徵與第 20 頁的帝釋近似，應為帝釋。

第 66 頁頂部畫一華蓋，阿難身側的菩薩立像，右手持一小罐，冠有化佛，由於其尺寸、穿著等，顯然與第 64 頁的觀世音菩薩為一對，可能為大勢至菩薩。大勢至菩薩的左小腿側，畫一小童，右下方畫普賢菩薩，右手持

金剛杵，左手拿一束花，祂的坐騎六牙白象，尚以鼻捲一朵蓮花供佛。其身前，有一赤身持杖老者，當為婆藪仙。普賢菩薩的身光後，畫釋迦牟尼的四位弟子，或拱手，或執錫杖，或拿經篋，或持念珠，面貌無一相同。四位弟子右側的人物，頭戴寶冠，身佩瓔珞，穿著寬袍大袖，右手持長柄扇，圖像特徵與第 21 頁的梵天相符，當是梵天。

在騎獅文殊和騎象普賢之間，最左端為一頂戴頭囊、穿圓領袍服、手持香爐的人物，身側尚有一兩手合十的侍者。這位頂戴頭囊的人物，應即第 63 頁榜題所示的「皇帝礦信」。如前所述，此畫乃為利貞皇帝段智興所作，因此，畫中的這位大理國皇帝，應該就是利貞皇帝。利貞皇帝面前，畫轉輪王七寶，自左而右依次為金輪寶、一手持劍的主兵寶、右手持棒和左手捧珠的主藏寶、玉女寶、神珠寶、白象寶、紺馬寶，似乎意指利貞皇帝即為一位轉輪聖王。

第 63 頁下方左側，畫一力士，膚色赤紅，頭戴寶冠，上身全祖，胸佩瓔珞，肩披天衣，下著短裙，足踝戴環，右手持長金剛杵，瞋目閉口露齒，肌肉塊狀突起，神態威猛。金剛力士的右方，畫一赤髮天王，頭戴華冠，身著甲冑，右手托塔，左手執持繫旗的三叉戟，足踏岩石座，為北方多聞天王（Vaiśravaṇa，又譯為毗沙門天王）。二者之間的華服女子，乃吉祥天女。多聞天王的右側，有一紺髮童子，雙手抱一寶瓶。力士和多聞天的身後，為頭戴兜鍪、身著甲冑、右手持劍的天王，即東方持國天王（Dhṛtarāṣṭra，又譯為提頭賴吒天王）。天龍八部的四部，環繞著持國天王，包括了三頭六臂、上二手分持日輪和月輪的阿修羅；頂有一角、長眉有鬚的緊那羅；[212] 肩立鳳凰、鳥嘴人身、兩手執笙的迦樓羅（Guruḍa）；頭戴獸頭帽的摩睺羅伽。迦樓羅前，有一濃眉卷鬚的供養天人，摩睺羅伽前則畫一侍女。

第 67 頁下方，畫一力士和天王，力士的造型與第 63 頁的力士類似，唯其左手握拳，張口而喝。天王頭戴兜鍪，身著甲冑，右手持箭矢，左手執弓，腳踏岩石座，乃南方增長天王（Virūḍhaka，又譯為毗樓勒叉天王）。力士

和增長天王之間，畫一赤眼、大鼻、厚唇，頭戴華冠的夜叉形人物，可能為一護法。身後則為拄劍而立的西方廣目天王（Virūpākṣa，又譯為毗樓博叉天王）。廣目天王右後方，畫雙手合執一金剛杵的怒髮獠牙、頂戴髑髏人物，應為一護法。其左側和身後的四位神祇，則為天龍八部中的四部，其中，頂戴小冠、雙手合十者，是為天眾；紅眉赤髮、寬嘴獠牙、頂戴髑髏者，乃夜叉；頭戴寶冠、頭後有龍、身著甲冑者，是為龍；頭戴虎頭帽、手抱琴瑟者，乃乾闥婆。

本單元以釋迦牟尼佛和騎獅文殊、乘象普賢組合的華嚴三聖為中心，並畫觀世音菩薩、大勢至菩薩、十大弟子、帝釋、梵天、四大天王、天龍八部、婆藪仙、吉祥天女、轉輪王七寶、供養人利貞皇帝等數十人，內容豐富。此圖以釋迦牟尼佛為中心，文殊和普賢菩薩為脅侍，無疑是依據《華嚴經》所畫，乃一幅盛大的華嚴海會圖。

尤值得注意的是，畫中的釋迦牟尼佛、觀世音、大勢至、文殊和普賢四大菩薩，以及阿難、迦葉兩位脅侍比丘、佛座前的贊陀崛多、第 63 頁的多聞天王、第 66 頁的四大弟子與梵天、第 67 頁的天眾以及乾闥婆等的身上、衣上或頭頂上方，都發現朱書的梵文，顯示此段畫面和某種密教的儀式有關，而這樣的表現，在其他佛教繪畫上不曾發現，十分特殊。由於此單元是為大理國利貞皇帝所作，因此，「釋迦牟尼佛會」單元的繪製，必有其特殊的宗教意涵。可惜目前尚未發現相關資料，無從探究。

不過，此單元的內容和細節卻提供了我們瞭解大理國佛教的一些重要訊息。首先，「釋迦牟尼佛會」的華嚴三聖圖像，典出大乘顯教的《華嚴經》，可是畫中佛、菩薩、佛弟子、天王、護法等身上，又都書有梵文，似與密教儀式有關，說明了大理國佛教應是顯密交融。隨著唐代《華嚴經》的流行，華嚴三聖已成為唐代佛教藝術的重要題材，到了宋代仍歷久不衰。騎獅文殊和乘象普賢作為釋迦牟尼佛的脅侍，為唐、宋華嚴三聖的重要典型。隨著時代的遞變，雖然華嚴三聖中，騎獅文殊和乘象普賢菩薩的隨侍人物產生了變化，[213] 但文殊菩薩多持如意，

普賢菩薩或則持蓮華，從未發現過兵器、法器等。然而，〈畫梵像〉中，華嚴三聖中文殊菩薩和普賢菩薩的圖像，卻融入了密教的元素。不空譯《金剛頂經瑜伽文殊師利菩薩法》言：

> 想其智劍漸漸變成文殊師利童真菩薩，具大威德身，著種種瓔珞。頂想五髻，右手持智劍，左手執青蓮花，花上有《般若波羅蜜經》夾。身色如欝金。[214]

「釋迦牟尼佛會」中，文殊菩薩一手持劍，另一手執經篋，顯然汲取了密教文殊菩薩的圖像元素。不空譯《普賢金剛薩埵略瑜伽念誦儀軌》又言：「修行者當觀自身如普賢菩薩，戴其五佛冠，身如水精月色，右手持五鈷金剛杵，左手持金剛鈴，身處在滿月輪。」[215]「釋迦牟尼佛會」中，普賢菩薩手持密教法器金剛杵，也受到密教普賢圖像的影響。其次，釋迦牟尼佛座前，畫著頭有圓光的南詔密教聖僧贊陀崛多，顯示贊陀崛多在大理國佛教中仍占有一席之地。

此「釋迦牟尼佛會」左右兩側上方均繪天龍八部，這種配置方式，在初唐開鑿的敦煌莫高窟第 321 窟南壁〈十輪經變〉、[216] 廣元皇澤寺第 10 號窟[217] 即已發現。八、九世紀，天龍八部更是北至廣元、巴中，西至安岳，南至蒲江的四川石窟常見題材，[218] 唯五代以後數量銳減。〈畫梵像〉和四川石窟所見的天龍八部，不但配置方式相彷彿，圖像特徵也近似。此外，白化文指出，持國天王手執弓矢，增長天王手持寶劍，廣目天王左手執鞘，多聞天王一手托塔、另一手持三叉戟，乃唐代佛教繪畫中四大天王的典型，[219]「釋迦牟尼佛會」中的四大天王圖像特徵，又皆與之近似。凡此種種皆表明，〈畫梵像〉的圖像粉本與唐代關係密切。

第 68〜76 頁：藥師琉璃光佛會

第 68 頁左上方榜題為「藥師琉璃光佛會」，第 73〜76 頁書寫並圖繪藥師十二大願。Soper 教授曾仔細比對〈畫梵像〉、達摩笈多（?-619）所譯的《藥師如來本願經》、玄奘翻譯的《藥師琉璃光如來本願功德經》、和義淨（635-713）所譯的《藥師琉璃光七佛本願功德經》藥師十二大願的願文，發現〈畫梵像〉的願文，與這三個譯本均不相同，故而提出，〈畫梵像〉藥師十二大願的願文，可能是以變文作為根據。[220] Raoul Birnbaum 也認為，這十二大願的願文，是大理僧侶根據玄奘本的《藥師經》修改而成。[221] 然而，將畫卷上的願文和另一部重要的藥師經典——《灌頂經》卷十二《佛說灌頂拔除過罪生死得度經》的藥師十二大願願文[222] 作一比較，則發現僅差二字。可見，〈畫梵像〉「藥師琉璃光佛會」乃依據《佛說灌頂拔除過罪生死得度經》繪製而成。

〈畫梵像〉第 68〜72 頁畫「藥師琉璃光佛會」，人物眾多，以第 70 頁為中心，其他人物大體左右對稱安排。雙樹下，有一大圓光，中畫藥師如來，其在有華麗背屏的須彌座上善跏倚坐，頭上放光，右手作說法印，左手放置腹前，雙足各踏一朵蓮花。身後的背屏尖頂，分為上、下兩部分，上部的邊緣為連弧形，內以連珠、蓮瓣為裝飾；下部為方形，左右兩側自上而下則畫龍頭、童子騎獸和瑞鳥。這樣的背屏，始見於印度的笈多王朝，初唐時傳入中國，在四川的唐代石窟中時有發現。[223] 藥師佛前，有一供臺，臺前跪著一位年輕比丘和一位菩薩，推測是《佛說灌頂拔除過罪生死得度經》所提到的阿難與救脫菩薩。在經中，二者討論九橫死、造五色幡、燃四十九燈等藥師佛除災解厄的重要法門。阿難和救脫菩薩身側，各有一位雙手合十拜佛的童子。仔細觀察，發現此頁下方畫阿難和救脫菩薩的部分，曾經敷粉重繪，原來阿難的位置較現在的高，而目前阿難的位置，原繪一隻人頭鳥身的伽陵頻伽（Kalavinka），且原本供臺的位置較現在的低，小几的腳座也較矮，至於救脫菩薩胸部以下的位置，原繪一隻人頭鳥身的伽陵頻伽（圖 3.9）。

藥鉢和錫杖，是藥師佛的重要持物，雖然此幅「藥師琉璃光佛會」的藥師佛未拿持物，可是這兩件持物卻分別見於第 69 頁最靠近藥師佛的脅侍菩薩和第 71 頁最接近藥師佛的脅侍菩薩手中。位於第 70 頁藥師佛的兩側，於第

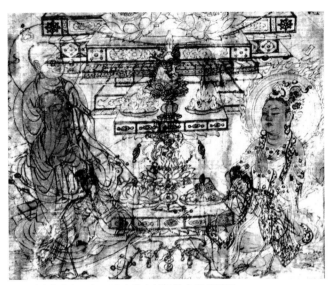

3.9 〈畫梵像〉局部　國立故宮博物院書畫處提供

69、71 頁各畫一倚坐菩薩，左側的脇侍菩薩雙手合十，右側的脇侍菩薩兩手均作安慰印，當分別代表藥師佛的脇侍菩薩——日曜菩薩（Sūryaprabha，又稱日光菩薩、日光遍照菩薩）和月淨菩薩（Candraprabha，又稱月光菩薩、月光遍照菩薩）。第 68、69、71、72 頁最下方，共畫十二位身著甲冑、或戴寶冠、或戴兜鍪、雙膝跪地的神將，祂們或雙手合十，或兩手握拳，作問訊狀，肅敬有禮。《佛說灌頂拔除過罪生死得度經》言道：

> 座中諸鬼神有十二神王，從座而起，往到佛所，胡跪合掌，白佛言：「我等十二鬼神在所作護，若城邑、聚落、空閑林中，若四輩弟子誦持此經，令所結願無求不得。」[224]

毫無疑問，畫上的十二神將，即經文所述之護衛藥師經典的十二神王，祂們的名號分別是金毗羅、和耆羅、彌佉羅、安陀羅、摩尼羅、宋林羅、因持羅、波耶羅、摩休羅、真陀羅、照頭羅和毗伽羅。

第 69 頁左脇侍倚坐菩薩左側的比丘，雙手合十，身後一菩薩左手持淨瓶，另一尊菩薩兩手結印，作問訊狀。第 68 頁神將身後手持箭矢者，乃南方增長天王。神將上方自右而左分別為一手持扇的梵天、長眉有鬍且手持香爐

的老者，和怒髮持棒的夜叉。最上一層自右而左是手持笏版的天眾、右手持劍和左手托塔的北方多聞天王，以及手持頂掛綵帶三叉戟的護法。第 71 頁右脇侍倚坐菩薩右側的比丘，右手持念珠，身後的兩位菩薩，一位右手持經篋，另一尊兩手置於胸前。第 72 頁神將身後兩手拄劍者，乃西方廣目天王。神將上方為一手持如意的帝釋和身穿甲冑、頭後有龍的龍王。最上一層自左而右分別為捲髮虯髯、頭戴小帽的人物，右手持斧鉞的東方持國天王，以及手持旌旗、頭上長角的護法。

第 68～72 頁的「藥師琉璃光佛會」，除了畫東方三聖藥師如來和兩大脇侍日曜和月淨菩薩外，尚繪六尊脇侍菩薩、兩位比丘、阿難和救脫菩薩、藥師十二神將、四大天王和眾多護法，神祇眾多。

《藥師經》言，藥師佛在因地修行菩薩道時，曾發十二大願，第 72～76 頁每頁分上、中、下三欄，依《佛說灌頂拔除過罪生死得度經》經文作圖，還抄錄該經的願文。今依願文的次序，依次說明如下。

〈畫梵像〉第 75 頁下欄，作藥師佛第一大願，願文云：「第一願者，使我來世，得作佛時，自身光明，普照十方，三十二相、八十種好，而自莊嚴，令一切眾生，如我無異。」圖中的藥師佛右手持錫杖，左手捧鉢，身上放光，表示願文所言之「自身光明，普照十方」。佛前跪著的禮佛者，即代表祈求自身莊嚴如佛、具三十二相八十種好的一切眾生。

第 76 頁下欄，作藥師佛第二大願，願文云：「第二願者，使我來世，自身猶如琉璃，內外明徹，淨無瑕穢，妙色廣大，功德巍巍，安住十方，如日照世，幽冥眾生，悉蒙開曉。」此圖繪藥師佛浮現空中，在一大圓光中結跏趺坐於一蓮臺上，上方尚有一抹紅雲，當是在表現願文所言，藥師佛「安住十方，如日照世」。站在地上躬身禮佛者，代表祈求藥師佛開示而得解脫的幽冥眾生。

第 76 頁中欄，作藥師佛第三大願，願文云：「第三願者，使我來世，智慧廣大，如海無窮，潤澤枯涸，無量

眾生，普使蒙益，悉令飽滿，無飢渴想，甘食美饍，悉持施與。」此圖作一男一女站在藥師佛前，攤伸雙手，藥師佛右手持錫杖，左手持鉢，平舉前伸，作施與狀。圖中洶湧的波浪，象徵藥師佛無窮大海般的智慧，一男一女，則是無量眾生的代表，而畫家以藥師佛施與此對男女的動作，則在表現「甘食美饍，悉持施與」的情景。

第 75 頁中欄，作藥師佛第四大願，願文云：「第四願者，使我來世，佛道成就，魏魏（當作巍巍）堂堂，如星中之月，消除生死之雲，令無有翳，明照世界，行者見道，熱得清涼，解除垢穢。」畫家以滿天星斗，描繪藥師佛「如星中之月，消除生死之雲，令無有翳，明照世界」。圖的左下角有一人騎驢，正欲過橋，這時清風吹來，帽帶柳枝飄動，正是願文後半部「行者見道，熱得清涼」的寫照。此圖雖未畫藥師佛，卻將願文的精義一表無遺。

第 75 頁上欄，作藥師佛第五大願，願文云：「第五願者，使我來世，發大精進，淨持戒地，令無濁穢，慎護所受，令無缺犯，亦令一切，戒行具足，堅持不犯，至無為道。」本圖畫樹下一比丘趺坐，身後空中浮現紅色祥雲，一鹿銜花供養比丘。畫中的比丘，顯然就是修菩薩道、持戒精進的藥師佛前身。

第 76 頁上欄，作藥師佛第六願，願文云：「第六願者，使我來世，若有眾生，諸根毀敗，盲者使視，聾者能聽，啞者得語，傴者能伸，跛者能行，如是不完具者，悉令具足。」圖中走在最前面的男子，一手持杖敲地而行，當是願文所言的盲者；他身後的女子一手指耳，乃一聾者；女子身後駝背彎腰者，即為傴者；女子身側左腳傷殘、右拄杖者，就是跛者。

第 74 頁下欄，作藥師佛第七大願，願文云：「第七願者，使我來世，十方世界，若有苦惱，無救護者，我為此等，設大法藥，令諸疾病，皆得除愈，無復苦患，至得佛道。」此幅繪藥師佛持藥鉢，施法藥與樹下羸弱的病患，其所布施的法藥，不但可以治療病患身體的疾病，還可以救度此人到達彼岸，證得佛道。

第 73 頁下欄，作藥師佛第八大願，願文云：「第八願者，使我來世，以善業因緣，為諸愚冥，無量眾生，講宣妙法，令得度脫，入智慧門，普使明了，無諸疑惑。」畫面中的比丘，正在屋內向男女大眾講道說法，度化愚冥無量眾生。

第 73 頁中欄，作藥師佛第九大願，願文云：「第九願者，使我來世，摧伏惡魔，及諸外道，顯揚清淨，無上道法，使入正真，無諸邪僻，廻向菩提，八正覺路。」圖中一位面容醜陋的惡魔外道，因比丘的教化，迴向菩提，在比丘前雙手合十，跪地恭敬禮拜。這位比丘，即是正在修行菩薩道的藥師佛前世。

第 74 頁中欄，作藥師佛第十大願，願文云：「第十願者，使我來世，若有眾生，王法所加，臨當刑戮，無量怖畏，愁憂苦惱，若復鞭撻，枷鎖其體，種種恐懼，逼切其身，如是無邊，諸苦惱等，悉令解脫，無有眾難。」此圖畫一官員坐在椅上，前跪一被綁罪犯，代表王法所加的囚徒。兩側執刑者，手拿刀劍，雖然沒有作鞭撻囚者的樣貌，但本圖已充分地表達此願文的內涵。

第 74 頁上欄，作藥師佛第十一大願，願文云：「第十一願者，使我來世，若有眾生，飢火所惱，令得種種，甘美飲食，天諸餚饍，種種無數，悉以賜與，令身充足。」圖中飢火中燒的人們，仰望空中乘祥雲而來的食盤，中置珍饈佳餚，毫無疑問地，這些美食皆由藥師佛的願力所造。

第 73 頁上欄，作藥師佛第十二大願，願文云：「第十二願者，使我來世，若有貧凍，裸露眾生，即得衣服；窮乏之者，施以珍寶，倉庫盈溢，無所乏少，一切皆受，無量快樂，乃至無有，一人受苦。使諸眾生，和顏悅色，形貌端嚴，人所憙見。琴瑟鼓吹，如是無量，最上音聲，施與一切，無量眾生，是為十二微妙上願。」此圖繪一官員坐在圓凳上，身側放置包捆著的施捨物資，並指揮著僕役將這些東西發放給一群衣衫襤褸的貧窮百姓，以表現藥師佛廣大布施的慈悲胸懷。

3.10
藥師經變與尊勝經幢
後蜀廣政十七年（954）
四川大足北山石窟第281龕
作者攝

　　〈畫梵像〉第73～76頁的「藥師十二大願」單元，不但依文作圖，還抄錄願文。由於畫卷所錄十二願的文字次序錯亂，同時，第74頁為上邊緣三鈷杵、下邊緣雲的紋飾，和第75頁上邊緣三鈷杵、下邊緣花的紋飾相連。很清楚地，這四頁的次序錯置。章嘉國師主張，在「藥師琉璃光佛會」（第68～72頁）和「藥師十二大願」（第73～76頁）間，原應有一頁畫藥師琉璃光佛，但在多次裝裱的過程中散佚了，所以他指導丁觀鵬畫〈法界源流圖〉時，補上了一幅「藥師琉璃光佛」。[225]李霖燦根據此圖卷上、下邊緣紋飾的安排，認為第77頁的立佛是藥師佛，應移到第73、74和第75、76單元的中間。[226]松本守隆則依據此圖卷上、下邊緣紋飾的配置，認為第75、76頁應移至第68頁之前，換言之，其復原的次序為第75、76、68～74頁。[227]

　　除了第73～76頁上、下邊飾圖案的布排紊亂外，又因第74頁第七和第十一大願的願文最後一行部分，文字被裁切，顯然第74、75頁原不相接，且唐代敦煌石窟的

〈藥師經變〉多以藥師淨土為中心，兩側以條幅的形式畫十二大願和九橫死。[228]參考這種構圖方式，筆者同意松本守隆的復原次序，也認為第75、76頁原應在第68頁之前。如此一來，「藥師琉璃光佛會」即以佛說法圖為中心，前畫第一至第六大願，後繪第七至第十二大願，換言之，此幅「藥師琉璃光佛會」亦是一幅〈藥師經變〉。

　　〈藥師經變〉不但在敦煌石窟中屢見不鮮，在唐、五代的四川石窟裡也時有發現。在大足的北山石窟第281龕（圖3.10）〈藥師經變〉和尊勝經幢之間的門柱上，刻有廣政十七年（954）的造像題記，此龕中的藥師佛三尊均善跏倚坐，與敦煌〈藥師經變〉皆作跌坐的姿勢不同。此外，敦煌〈藥師經變〉的十二大願，多以藥師佛為眾生說法的方式來表現，[229]構圖較形式化，而在四川安岳千佛寨唐代開鑿的第96龕〈藥師經變〉中，十二大願則採敘事性的手法刻畫，[230]生動活潑，也和敦煌有別，然而四川石窟〈藥師經變〉的表現，卻與〈畫梵像〉「藥師琉璃光佛會」的藥師佛三尊以及十二大願一致。由此看來，〈畫梵像〉

藥師佛會與十二大願的圖像，很可能源於蜀地。只是，〈畫梵像〉「藥師琉璃光佛會」出現的阿難和救脫菩薩，不見於唐、宋的〈藥師經變〉，可能是南詔、大理國人所添。

第 77 頁：釋迦牟尼佛

本幅無標題，畫一龕立佛，面有鬍髭，右手作拳，手心向內，左手作安慰印，足踏一朵大蓮花。身著衣紋綢密的右袒式袈裟。佛龕極為華麗，龕頂飾一怪獸，獸面似獅但有角，獸面兩側各畫一獸足和三枝菩提樹枝，最上為一彎月，頂有如意寶珠。彎曲的龕楣飾以蓮瓣，龕柱上方畫摩竭魚頭，龕內滿布纏枝花卉，下有一覆瓣蓮臺，蓮臺下尚有一須彌座，座的正面繪一對鳳凰、蓮瓣等。臺前有密教五供 —— 燈明、燒香、飲食、花鬘和塗香。

〈畫梵像〉中，此頁佛像十分特殊，祂不僅是畫作中唯一的一尊立佛，也是唯一一尊身著右袒式袈裟的佛像，其五官特徵和其他佛像明顯不同，同時，面有鬍髭、繁密的衣紋等，也都不見於〈畫梵像〉其他佛像。章嘉國師稱之為「旃檀佛」，[231] 松本守隆則主張其乃胎藏界的寶幢如來。[232] 不過，旃檀佛皆著通肩式袈裟，與此尊立佛的服式明顯不同。而胎藏界的寶幢如來皆為坐像，其圖像特徵為「右手與願，左手掌心執袈裟角」，[233] 又與此頁的如來立像有別，所以此二說都值得商榷。由於本幅的上方畫有菩提葉，此尊立佛可能是一尊釋迦牟尼佛。

此龕龕頂有怪獸，龕柱上方飾有摩竭魚頭，造型特殊，在唐、宋以及吐蕃造像裡，從未發現此類龕形與裝飾，然而這些特色在九至十二世紀印度和東南亞的造像和宗教建築上，卻是屢見不鮮，如印度比哈爾邦出土的九至十世紀釋迦牟尼佛坐像、[234] 巴特那博物館（Patna Museum）所藏十一世紀的毗紐奴（Viṣṇu）立像（圖 3.11），以及柬埔寨暹粒市東面羅羅（Roluos）鎮的羅壘神廟（Lolei Temple，約 893）、印尼中爪哇時期（732–928）的桑比沙利神廟（Candi Sambisari）和卡爾桑神廟（Candi Kalsan）等的像龕或入口上方。[235] 由此看來，〈畫梵像〉第 77 頁出現的這種龕形，應是南詔、大理國與印度或東南亞文化交流的具體見證。

第 78～80 頁：三會彌勒尊佛會

第 78 頁左上方榜題為「奉為法界有情等」，第 80 頁右上方榜題作「南无三會弥勒尊佛會」，第 78～80 頁所畫的內容為彌勒三會無疑。漢譯《大藏經》收錄了五部彌勒下生成佛的經典，[236] 均提及彌勒成佛以後，將舉行三次傳法盛會，分別有九十六億人、九十四億人和九十二億人得阿羅漢果。〈畫梵像〉「三會彌勒尊佛會」的彌勒佛有頭光

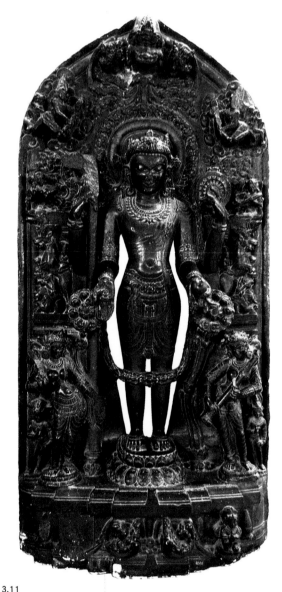

3.11
毗紐奴立像　波羅王朝　十一世紀　印度巴特那博物館藏　作者攝

和身光，皆在須彌座上善跏倚坐。第 79 頁的彌勒佛，頭頂放光，右手作說法印，左手撫膝，內著僧祇支，外披袈裟，露出右胸和右手肘，由於其臺座的位置略高，應代表初會說法的彌勒佛。左右兩側的彌勒佛，皆穿通肩式袈裟，第 78 頁的彌勒佛，雙手在胸前結印，可能具有轉法輪的意涵，第 80 頁的彌勒佛，右手作說法印，左手平置腹前。初會說法彌勒佛的左側，為大迦葉尊者，雙手捧著釋迦佛的袈裟，右側為阿難，兩手合十。迦葉尊者身後的三位脇侍菩薩，分別手捧經篋、雙手合十，以及一手持淨瓶、另一手持蓮花。阿難身後的三位脇侍菩薩，一尊手持敞口瓶，一尊持一花枝，另一尊的持物或手印被阿難頭光所擋。第 78 頁的彌勒佛左側和第 80 頁的彌勒佛右側，各畫一金剛力士和兩位天王。鳩摩羅什譯《佛說彌勒大成佛經》提到，彌勒三會後，「東方天王提頭賴吒、南方天王毘樓勒叉、西方天王毘留博叉、北方天王毘沙門王，與其眷屬恭敬合掌，以清淨心讚歎世尊（即彌勒佛）」。[237] 第 79 頁彌勒佛前，描繪男剃度和女剃度的畫面，第 78 頁彌勒佛前，有三位戴帽男子和三位比丘，皆兩手合十，跪在佛前，即是在圖繪穰佉王（Śaṅkha，又譯為僧羅王、蠰佉王、餉佉王）、八萬四千大臣、八萬四千長者等剃度出家的情景；第 80 頁彌勒佛前，有三位女子和三位比丘尼，皆作跪姿，是描寫穰佉王女與八萬四千綵女剃度出家的畫面。

第 79、80 頁彌勒佛身後的寶樹，尚束環釧，典出義淨譯《佛說彌勒下生成佛經》，該經提到，彌勒淨土有「七行多羅樹，周匝而圍繞，眾寶以莊嚴，皆懸網鈴鐸」。[238] 此外，〈畫梵像〉「三會彌勒尊佛會」裡，畫家在地面上畫有多個三瓣形的圖案，第 79 頁的石岸中，還畫珊瑚和寶珠，第 78、80 頁在金剛力士腳下和腳前的石岸，尚懸瓔珞，當是竺法護、鳩摩羅什和義淨本《彌勒下生經》[239] 所載，彌勒淨土珍寶盈滿的寫照。

彌勒淨土的前方，畫一條河，河中畫西洱河神（白螺中一蛇吐信）、龍、烏龜、牛、神馬等，河上尚有一隻鳳鳥振翅飛翔，此河當代表西洱河。第 78 頁力士左側的河中，畫一彎月形，第 79 頁畫幅下方的中央，畫一方矩形，第 80 頁力士右側的河中，畫一倒梯形。Soper 教授推測，它們應分別代表佛教傳說中的四大部洲，彎月代表東勝神洲，方矩形代表北俱盧洲，倒梯形代表南瞻部洲，西牛賀洲則應在彌勒三會的後方。[240] 唯這種表現他處不見，Soper 教授又沒有詳細論證，無法確認畫中圖案的象徵意義是否即如 Soper 教授所說，故其意涵仍待查考。第 80 頁下方，畫一人犁田耕種，乃在畫鳩摩羅什本所說的一種七穫；[241] 其上方畫一人坐在廊閣中，伸手指揮，閣外放著建材，同時有許多人正在興建一個高塔形建築，和敦煌〈彌勒下生經變〉[242] 表現婆羅門拆毀七寶幢的畫面截然不同，義淨譯《佛說彌勒下生成佛經》言道：

> 時彼餉佉王，建立七寶幢；幢高七十尋，廣有尋六十。寶幢造成已，王發大捨心；施與婆羅門，等設無遮會。其時諸梵志，數有一千人；得此妙寶幢，毀坼須臾頃。菩薩觀斯已，念世俗皆然；生死苦羈籠，思求於出離。[243]

穰佉王建七寶幢、布施給婆羅門一事，唯見於義淨本，與其他諸本《彌勒下生經》所言，穰佉王和大臣們將七寶臺奉與彌勒，彌勒受此供養後，再將寶臺布施給婆羅門，有所出入。無庸置疑，〈畫梵像〉「三會彌勒尊佛會」加入了義淨本的一些特殊元素。第 78 頁左下角，畫一屋室，室內一人持筆書寫，一人閱讀，兩人對面說話。鳩摩羅什本稱：「或以讀誦分別決定修多羅、毘尼、阿毘曇，為他演說、讚歎義味，不生嫉妒教於他人，令得受持，修諸功德來生我所（指彌勒淨土）。」[244] 義淨本中，釋迦牟尼佛也對舍利子言道：「若有善男子、善女人，聞此法已，受持讀誦、為他演說、如說修行、香花供養、書寫經卷，是諸人等當來之世，必得值遇慈氏下生，於三會中咸蒙救度。」[245] 顯然，第 78 頁左下角的畫面，是在圖寫因書寫、讀誦、弘揚《彌勒下生經》，將來得生彌勒淨土，參與彌勒三會，而得解脫的經義。第 78 頁左上角，畫一巨石，石後有一比丘，此位比丘即經文所言，謹遵釋尊遺命，等待彌勒佛出世、出滅盡定的大迦葉尊者。第 80 頁右上角的畫面，則是在表現大迦葉尊者示現身上出水、身下出

火的神通。[246] 整體觀之，「三會彌勒尊佛會」單元實即一幅〈彌勒下生經變〉。

四川成都萬佛寺遺址出土的南梁（502–557）造像碑（川博 2230-1 號）背面，浮雕〈彌勒經變〉，[247] 上方雕〈彌勒上生經變〉，下方則作〈彌勒下生經變〉，是現存最早的〈彌勒下生經變〉遺例；到了唐代，除了〈彌勒經變〉外，〈彌勒下生經變〉也成為獨立的主題。唐、宋時期敦煌的〈彌勒下生經變〉和〈畫梵像〉的「三會彌勒尊佛會」一樣，都以彌勒三會為中心，再配以男剃度、女剃度、一種七穫、讀經抄經等福德得生彌勒淨土、迦葉大顯神通等細節；同時，與其他淨土經變不同的是，〈彌勒下生經變〉不畫富麗堂皇的七寶樓閣。不過，仔細比較，會發現〈畫梵像〉的「三會彌勒尊佛會」仍有一些特殊之處。首先，畫家在樹石、地面上，均圖繪環釧、瓔珞、珊瑚、寶珠等，特別強調彌勒淨土珍寶盈滿的觀念；其次，畫家又表現了穰祛王建七寶幢的景象，這些詮釋彌勒淨土的手法，都和敦煌的〈彌勒下生經變〉不同。南詔、大理國的僧人與匠師，顯然是在中土〈彌勒下生經變〉的基礎上，增益或修改了部分細節，而呈現了他們心中的彌勒淨土。此幅又畫了西洱河，似乎意味著大理地區即彌勒淨土。

第 81 頁：舍利寶塔

第 81 頁右側榜題為「舍利寶塔」，畫一單層貼金方塔。方塔由臺基、方形塔身、塔檐、塔頂和塔剎組成，頂作四面坡形，塔檐中間寬，向上、向下出檐逐漸縮小。大理崇聖寺千尋塔出土的塔模中，即有數件[248]與此塔的造型相彷彿，唯〈畫梵像〉的寶剎頂端為一支五鈷金剛杵。寶塔周身放光，上方的左右兩側，各畫五位天神乘雲而來，右上方有一女子手持圓形物，可能代表月天；左上方有一男性神祇手持圓形物，圓內似畫一鳥，可能代表日天。寶塔右側畫三比丘，一人持麈尾，一人兩手合十，另一人於胸前雙手交疊，手持麈尾的比丘身側尚有一侍者，手捧方盒。左側則有四比丘，一人吹螺，一人手捧瓶花，一人擊鈸，另一人敲鑼。塔前畫一八角臺，上置花、香、鏡等供物，供物放置的方式好似一個壇城。八角臺的左側供養

人，手持長柄香爐供養。由於這位供養人的衣著特徵，與第 103 頁多位南詔國王相同，故知其應為一位南詔王，他的身側尚有一侍者，手執寬口瓶。畫面下方為一片水域，左側畫一龍王，右手持劍，頭後有五蛇頭，立於波濤之中。其右側的男侍者，身著圓領衫，兩手持笏板；其左側的侍者為龍女，冠後有一蛇，兩手捧寶瓶。右側畫另一龍女，右手持一莖蓮花，頭後有七蛇，站在水波裡。祂身側的女侍者手捧放光寶瓶，上身全袒的河神手持旌幢，頭戴軟幞頭的男侍者兩手合十。

過去，學者對此頁的題材看法不一，Soper 教授推測，此頁的主題，或許和道宣《集神州三寶感通錄》和《道宣律師感通錄》所載西洱河鷲頭山寺常放光明的佛塔有關；[249] 松本守隆則指出，舍利塔前的臺子為八角，而供養人又為七位比丘和一位南詔王，所以此頁的主題應是八王分佛舍利；[250] 而侯冲又主張，此頁是依《法華經》〈見寶塔品〉所繪。[251] 然而，在雲南地方文獻中，並未發現與西洱河鷲頭山寺故事有關的資料，此事僅見於初唐漢地僧人道宣和道世的記載，[252] 故此幅是否在表現鷲頭山寺的放光寶塔？仍待進一步確認。依據經典，釋迦佛入滅火化以後，分佛舍利的是八王，但〈畫梵像〉僅見一位王者與七位比丘，且畫中不見佛的舍利，由比丘們的動作看來，也不似在分佛舍利，故松本氏的推測不足取信。又由於此塔不見釋迦、多寶二佛並坐像，侯冲僅從佛塔放光，就認為此塔是多寶塔，此一看法也過於簡率。那麼，此頁究竟在表現什麼樣的內容呢？

從此頁比丘吹螺、敲鑼、擊鈸、合十、疊掌等動作，以及南詔王持長柄香爐禮敬的畫面來看，舍利塔前應是在舉行一場法會。唐般剌蜜諦譯《大佛頂如來密因修證了義諸菩薩萬行首楞嚴經》（以下簡稱《楞嚴經》）卷七中，佛告訴阿難，末世之人應建立道場和結壇，言道：

> 方圓丈六為八角壇，壇心置一金銀銅木所造蓮華，華中安鉢，鉢中先盛八月露水，水中隨安所有華葉。取八圓鏡，各安其方，圍繞花鉢。鏡外建立十六蓮華、十六香鑪，間花鋪設。莊嚴香鑪純燒沈

水，無令見火。取白牛乳置十六器，乳為煎餅，并諸沙糖、油餅、乳糜、酥合、蜜、薑、純酥、純蜜及諸菓子、飲食、葡萄、石蜜，種種上妙等食。於蓮華外各各十六圍繞華外，以奉諸佛及大菩薩。[253]

〈畫梵像〉第81頁的舍利塔前，設立的壇亦作八角形，壇心置一大鉢供花，壇上立八面鏡子，鏡子皆面向外，環繞花鉢，同時，壇上尚置八個香爐和八個盤子，每個盤上放置一朵盛開的蓮花。這些特徵基本上與上文相符，唯因畫面的限制，畫家僅畫八朵蓮花和八個香爐，且未畫十六食器。然而，對於此一壇城最特殊的壇中央有一大鉢供花、立八鏡、鏡面向外的特色，卻描繪得十分仔細。更值得注意的是，每面鏡上又朱書一梵字，因此，此頁的主題雖為舍利塔，可是畫家表現的重點，卻是在塔前為南詔王所舉行的楞嚴法會。大理市鳳儀北湯天村法藏寺金鑾寶剎內發現的大理國寫經中，即有一部《楞嚴經》的殘卷和《楞嚴經》第一卷的疏釋，[254] 顯然大理國時已有《楞嚴經》的流傳。

第82頁：郎婆靈佛

第82頁右上方榜題為「南无郎婆靈佛」，然「郎婆靈佛」之名不見於任何經典與文獻。寶帳華蓋下，天散花雨，郎婆靈佛右手作說法印，在一仰覆蓮臺上結跏趺坐。左右兩側以阿難和迦葉尊者為脇侍，二者皆手持經卷。佛座之前，有一女子拱手而立，面對觀者。右下角肩披天衣、下著裙裳的供養人，坐於一金剛臺上，長髮披肩，頭戴華冠，[255] 佩臂釧和腳環，抱著一個上身袒露、下身穿裙的童子，從服裝來看應為天竺或東南亞的異族。身前有一散髮男子，身著圓領袍服，右手持一方扇，衣著特徵與中土或南詔、大理國人物相彷彿。地面上滿布三瓣花卉圖案。Soper教授根據榜書的題名，指出「郎婆靈佛」可能與「郎婆露斯」、「靈會寺」有關，又可能意指「郎婆寺的瑞佛」，[256] 松本守隆則認為，此頁下方的人物，應代表佛弟子的舍利弗和他的父母，以及解夢的婆羅門。[257] 然二人的推論牽強，假說恐均難以成立。此佛的意涵和來源

等，日後有新資料發現後，再行補正。

第83頁：踰城佛

第83頁右上方榜題作「南无踰城世尊佛」，雖然「踰城世尊佛」、「踰城佛」之名不見於任何佛教經典，可是與大理國的淵源甚深。大理國時，出現了「冠姓夾佛號名」的命名方式，在姓與名間夾入佛教神祇的名號，如觀音、般若、藥師、金剛等，以祈福祐。這種特殊的命名習俗，在雲南一直流傳直到明代中葉，名字中所夾的佛名，當為此人的保護神。[258] 前章已述，大理國後期，高氏的觀音派與踰城派為了爭奪相位，使得政局動盪不安，而這兩派的稱名，即源於這兩系高氏子弟所尊崇的主要神祇，分別為觀音菩薩和踰城佛。在大理國和元代的文獻、碑記、墓志中，發現不少夾有「踰城」佛的名字，如高踰城生、高踰城隆、高踰城光、高踰城禾（以上大理國人）、董踰城福、段踰城海、段踰城順、李踰城連、張踰城端、趙踰城龍等（以上元人），顯示雲南在大理國和元代均有踰城佛信仰的流傳。

此頁畫踰城佛三尊像，畫中的佛像，內著交領衣，外披織錦袈裟，戴耳飾，佩手環，結跏趺坐於蓮臺之上，臺下有貼金的獅子須彌座。其右手作說法印，左手施安慰印。其身光雖以墨線鉤勒，但尚未敷彩。頭光自內而外分為三層，基本設計與第82、84頁的主尊身光相同，不過，本頁坐佛中層的頭光畫七顆寶珠，頭光頂部畫一紅色寶珠和白色寶珠，前畫一蓮臺，上供珊瑚。右脇侍阿難，兩手執如意，左脇侍大迦葉，濃眉張口，左手持經，腕掛念珠。身後畫一河兩岸，右河岸有一棵柳樹、一隻母牛、一隻牛犢以及一女子正在擠牛乳。左河岸畫一僧人，坐於草墊上，前有一女子手捧圓鉢。許多學者皆已指出，此畫面應是在描述悉達多太子踰城出家後，至尼連禪河邊，歷經六年苦行，由於日食一麻一米，形體羸瘦，長者女以滿盛牛乳的金鉢奉食一事。[259]

獅子須彌座前，有一名頭有圓光、身著黃衣的禪定僧人，前有小几，上置盤花、香爐和燈明。兩側各有一菩

薩兩手捧鉢隨侍左右，兩脇侍菩薩身側的供養人，皆面有
鬍髭，頭戴寶冠，身佩瓔珞、環釧。右側的供養人合掌禮
拜，左側的供養人右手持經。松本守隆認為，此一畫面應
是在表現二商主奉食供養的畫面，畫中的禪定僧人當為
釋迦佛，兩側的人物分別為大梵天、淨居天和二商主。[260]
然而，畫面下的黃衣人物作比丘形，兩手捧鉢者又為頭有
圓光的菩薩，而二位供養人又不作奉食的動作，故筆者認
為松本氏對此畫面的解析過於牽強，在踰城佛前的僧人，
或許代表弘傳踰城佛信仰的聖僧，兩側的人物代表著脇侍
菩薩和供養人。

　　值得注意的是，第 83 頁踰城佛的圖像特徵，與第 65
頁的釋迦牟尼佛雷同，且其身後描述的長者女奉乳故事，
也是佛傳的一部分，清楚說明踰城佛和釋迦佛實為一體，
換言之，踰城佛即是釋迦牟尼佛，同尊異名，大理國特別
創造出「踰城佛」的名號，強調踰城出家是悉達多太子成
佛的重要關鍵事件。因「踰城佛」的名號唯見於雲南，也
說明南詔、大理國人對佛教有他們自己的詮釋和見解。

第 84 頁：大日遍照佛

　　第 84 頁右上方榜題為「南无大日遍照佛」。大日遍
照佛（Vairocana，又譯為毗盧遮那佛、大毗盧遮那佛、大
日如來，密號遍照金剛，也稱為遍照如來）[261] 是密教中的
法身佛。寶帳華蓋下，天散花雨，大日遍照佛右手伸臂覆
掌，作觸地印，左手屈臂仰掌，置於臍前，結跏趺坐於蓮
座之上，蓮座下有須彌臺，兩位脇侍比丘隨侍左右，大迦
葉左手持袈裟，阿難雙手合十。須彌臺前，有一人兩手合
抬一大圓盤，坐在金色淺臺上，右前方有一身著黃色僧衣
的比丘，作正面相，兩手藏於袖內，可能作禪定印；左前
方有一頭戴幞頭的俗人，八分面，穿著白色圓領袍服，左
手持扇，右手伸二指，目光直視黃衣比丘。松本守隆指出，
黃衣比丘，應代表坐於菩提樹下、不成正覺誓不起座、尚
未成佛的釋迦牟尼，左手持扇的俗人，則是化為淨飯王的
魔王波旬，而手托圓盤者乃地神。[262] 然而上述詮釋過於牽
強，筆者對他的觀點存疑。至於這三位人物的名號與所代
表的意義，資料不足，無法揣測。

3.12　大日遍照坐佛三尊像　大理國　十二世紀
　　　雲南劍川石窟（石鐘寺區）第 6 窟　作者攝

上海博物館所藏大理國盛明二年（1163）的佛坐像
（圖 2.1），身著右袒式袈裟，肉髻底部和頂部，各畫一寶
珠，右手作觸地印，左手平置臍前，圖像特徵與第 84 頁
的大日遍照佛一致，該像的題記清楚記載，此像為彥賁張
興明等所造的「大日遍照」佛。[263] 雲南劍川石窟石鐘寺區
第 6 窟主尊坐像（圖 3.12）的圖像特徵，與本頁的大日遍照
佛相同，右手也作觸地印，左手平置於腹前，並以迦葉和
阿難為脇侍。其身著右袒式袈裟，又與上海博物館所藏大
日遍照佛一致，許多學者主張，該窟的主尊坐佛當為大日
遍照佛。[264] 大理國時，大理著名的聖元寺曾供奉著一尊從
洱海「涌出」的大日遍照佛，永昌府棲賢山報恩寺和玉溪
市通海縣普光寺供奉的主尊也是大日遍照佛，[265] 足見大日
遍照佛在大理國的佛教中顯然占有重要的地位。

　　經查閱密教經典、儀軌、圖像抄等，發現大日如來皆
頭戴五佛冠，胎藏界的大日如來皆結禪定印，[266] 金剛界的
大日如來均作智拳印。然而，第 84 頁的大日遍照佛既不
戴冠，且又作觸地印，顯然與純密的系統有別。羅炤指出：

在阿地瞿多譯的《陀羅尼集經》卷一中，記載了（釋迦）佛頂佛像的詳細情況：「於淨室中安置佛頂像。其作像法，於七寶華上結加趺坐，……其佛右手者，申臂仰掌，當右腳膝上，指頭垂下到於華上；其左手者，屈臂仰掌，向臍下橫著。其佛左、右兩手臂上，各著三箇七寶瓔珞。其佛頸中亦著七寶瓔珞。其佛頭頂上，作七寶天冠。其佛身形作真金色，被赤袈裟。其佛右邊作觀自在菩薩，……其佛左邊作金剛藏菩薩像，……。」此處記載的釋迦佛頂佛像，與大理國大日遍照佛像的特徵在總體上非常接近，其手印完全相同，但具體形象仍有三處差別：（一）大日遍照佛頭頂為螺髻，不戴七寶天冠；（二）頸中未著七寶瓔珞（盛明二年大日遍照金銅像右臂著七寶瓔珞）；（三）《梵像卷》第八十四開與劍川石窟第六窟之大日遍照佛左、右脇侍為迦葉、阿難，而不是觀自在與金剛藏菩薩。

綜合觀察，大理國的大日遍照佛像可能吸取阿地瞿多譯的《陀羅尼集經》的釋迦佛頂佛像和一行、不空所傳的佛頂輪王像兩方面的特徵，糅合而成的，其中不空譯《菩提場所說一字頂輪王經》指出的釋迦牟尼佛「為令顯現輪王佛頂故，自身作轉輪聖王形」，對於大日遍照佛作釋迦像，左、右脇侍為迦葉、阿難，可能具有更多的決定作用。[267]

然而，經仔細閱讀《陀羅尼集經》經文，發現該經所言釋迦佛頂佛像的右手「申臂仰掌，當右腳膝上，指頭垂下到於華上」，乃一與願印，而非大日遍照佛「申臂覆掌」的觸地印，二者的手印不同。再加上，羅氏所提的三點大理國大日遍照佛圖像與經文不同之處，更可確定大理國的大日遍照佛與《陀羅尼集經》的佛頂像並無關連。那麼，大理國大日遍照佛的圖像來源為何？

杭侃指出，大理國的手作降魔印的大日遍照佛圖像，直接承襲四川廣元千佛崖蓮花洞唐代早期無冠、降魔印、螺髻中有髻珠、戴臂釧的大日如來造像系統，保留了漢地一種較早的造像樣式，這種現象說明了大理佛教與漢地佛

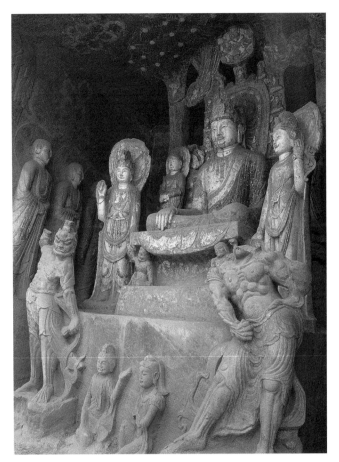

3.13　菩提瑞像　唐延和元年（712）
　　　四川廣元千佛崖第 366 窟　作者攝

教之間有著內在的連繫。[268] 廣元千佛崖第 366 窟（圖 3.13）窟口北壁近門處，有一通造像碑，碑首篆書題刻「菩提瑞像」四字。羅世平詳細考釋碑記的內容後，指出這通造像碑應鐫刻於延和元年（712）。[269] 玄奘曾至天竺摩揭陀國菩提伽耶參拜釋迦牟尼的成道樹 —— 菩提樹，並巡禮附近的佛教聖蹟，其中便包括了菩提樹東側精舍中的菩提瑞像。在《大唐西域記》中，他不但講述了此像乃彌勒菩薩化為婆羅門所造，並詳細記載此像的圖像特徵。根據千佛崖第 366 窟的造像碑文，此窟中頭戴寶冠、胸佩瓔珞、右手作降魔印的結跏趺坐佛，即菩提瑞像，其圖像的特徵與《大唐西域記》的記載完全相符，無庸置疑地，是一件菩提伽耶菩提瑞像的摹刻之作。[270] 有趣的是，前蜀乾德六年（924）越國夫人重修此窟後，鐫刻的題記卻言：「府主相公宅越國夫人四十二娘，奉為大王國夫人，重修裝毗盧

遮那佛壹龕并諸菩薩及部從、音樂等，全已莊嚴成就。伏願行住吉祥，諸佛衛護。設齋表贊訖，永為供養。乾德六年十月十五日白。」[271] 顯然，這尊原本象徵釋迦牟尼降魔成道的菩提瑞像，到了十世紀初，已被視作毗盧遮那佛。無獨有偶，唐乾符四年（887）完成的巴中南龕第103龕，龕中的主尊坐佛也是一尊菩提瑞像，在後代的六則重粧題記中，有三則稱之為「毗盧佛」。[272] 這些資料顯示，隨著信仰的發展，在四川自十世紀以來，菩提瑞像逐漸地被視作毗盧遮那佛。

研究指出，初、盛唐時，佩飾珠瓔寶冠、手作降魔印的菩提瑞像，原是以釋迦牟尼降魔成道、初成正覺的形象來創作的，但因為華嚴信仰的蓬勃發展，到了晚唐，這種圖像便與華嚴思想結合，而具有了法身佛毗盧遮那佛的意涵，很可能因為受到此一思潮的影響，乾德六年（924）時，越國夫人便稱廣元千佛崖第366窟的菩提瑞像為毗盧遮那佛。[273] 唐朝晚期，由於南詔與蜀地交流頻繁，這種毗盧遮那佛圖像很可能被往來的僧俗、商旅帶到了雲南。只是，毗盧遮那佛，不但是華嚴的教主，同時又是密教大日如來的異名，南詔晚期，密教流行，因此，大理國人便視這種「菩提瑞像」式的佛像為「大日遍照佛」，但在圖像配置上，仍然以釋迦佛的兩大弟子迦葉和阿難作為脅侍，如〈畫梵像〉第84頁和劍川石窟石鐘寺區第6窟的大日遍照佛三尊像。只是在圖像上，唯有盛明二年（1163）的鎏金大日遍照佛（圖2.1）尚保存了臂釧，其他二作則不戴頭冠和瓔珞。換言之，這種大日遍照佛的圖像，並無經典根據，而是在蜀地流傳的過程中，約定俗成的結果。

第85頁：盧舍那佛

第85頁無標題，此尊坐佛的標名榜題，書於次頁左上方，該則榜題殘損嚴重，「南无」二字勉強可以猜出，其後數字悉難辨識。此頁畫一佛身著輕薄貼體的通肩袈裟，曲線畢露。右手作說法印，左手施安慰印，結跏趺坐在一蓮臺之上，其下尚有一低平的金色寶臺。背光上方畫七佛乘雲而來。此頁右下方，除了畫馬、象、金輪以及玉女寶外，尚見一人頭戴寶冠，身佩瓔珞，右手持劍，當為

主兵寶；一人體態豐肥，右手捧珠，乃主藏寶。此一畫面雖未繪寶珠，但意指轉輪王七寶無疑。左下方畫一位右手執持長柄香爐、頂戴紅色頭囊的南詔或大理國王，身前有一供桌，身後兩名短髮侍從雙手捧盤，另一侍者兩手執龍頭杖。Soper教授參照第103頁十一面觀音菩薩下方所畫的南詔十三國王，推測這位面有鬍髭的王者，應是南詔的開國君主細奴邏，[274] 此說是否屬實？待考。

值得注意的是，此頁主佛的袈裟上，布滿了繁縟的圖案，兩肩處各畫一坐佛三尊像。胸前畫須彌山，下有海水圍繞，山頂有一建築，代表忉利天宮，兩側各畫一隻鳳凰。兩袖及腰側畫有建築、二人相對說話、一人回首而行等，左大腿尚畫一人臥於床上，四周數人圍繞，可能代表佛涅槃的景象。右大腿畫七人，其中一人跪在地上，雙手向前，可能代表餓鬼。左小腿繪一人坐於書案之前，作審判狀，其前有一人身負枷鎖，袈裟下襬尚繪火爐和雄雄烈火，表示身處地獄者受諸苦刑。整體觀之，此像的肩膀與胸口畫天界，須彌山的兩側和左大腿畫人界，右大腿繪餓鬼，兩小腿和袈裟的衣襬畫地獄。章嘉國師稱，此頁主尊為「人王般若佛」，[275] 松本守隆主張，其為《大方便佛報恩經》中西方妙喜世界的「日月燈光如來」，[276] 侯冲猜測，此頁主尊為大孔雀明王佛母，但沒有提出任何說明。[277] 由於第86頁榜題的空間，皆不能容下上述各家所提此佛的名號，且人王般若佛一名不見於佛教經藏，章嘉國師之訂名，自有待斟酌。而《大方便佛報恩經》稱，日月燈光如來在琉璃為地、處處充滿八功德水的清淨流泉池沼和七寶行樹的妙喜國土中結跏趺坐，[278] 並未對此佛的具體形象有太多的描述，故松本守隆的訂名也值得商榷。又本頁的主尊為一男相坐佛，而非女相，所以侯冲的猜測也有錯誤。

根據此像袈裟上的繁縟圖像特徵，其乃一尊「人中像」無疑。人中像，又稱法界人中像，《陶齋藏石記》卷十三〈□市生造像記〉曰：「大齊武平六囯歲次乙未年（575）五月甲寅朔十五日，佛弟子□市生造人中盧舍那像一軀。」[279] 故其亦名為「人中盧舍那佛」，代表著華嚴教主盧舍那佛，《華嚴經》〈入法界品〉云：

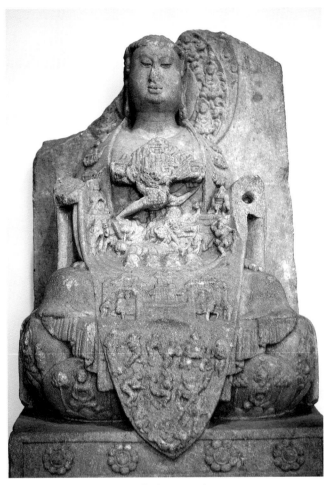

3.14　盧舍那佛坐像局部　遼代（907–1125）
美國舊金山亞洲藝術博物館藏　作者攝

爾時善財⋯⋯重觀普賢一一身分、一一肢節、一一
毛孔中，悉見三千大千世界風輪、水輪、火輪、地
輪，大海寶山、須彌山王、金剛圍山，一切舍宅，
諸妙宮殿，眾生等類，一切地獄、餓鬼、畜生，閻
羅王處，諸天梵王，乃至人非人等，欲界、色界，
及無色界，一切劫數諸佛菩薩教化眾生，如是等事，
皆悉顯現。十方一切世界，亦復如是。如此娑婆世
界，盧舍那如來、應供、等正覺所現自在力。[280]

這段經文說明，欲界、色界和無色界的萬事萬物，實皆盧
舍那佛自在力所化現，那麼，此頁人中像袈裟上所描繪的
佛三尊像、忉利天宮、須彌山、眾生、餓鬼和地獄等，當
然也不例外。此作旨在闡明在盧舍那佛的法身中，法界諸

相無一不現的道理，即《華嚴經》所言之「無盡平等妙法
界，悉皆充滿如來身」、「佛身充滿諸法界，普現一切眾
生前」[281]等觀念的具體展現。

　　根據文獻，早在劉宋時（420–479），僧詮便曾造人中
像，奉置於虎丘山之東寺供養。[282]北魏（386–534）末，洛
陽地區也有人中像的製作。[283]在考古出土的造像中，即發
現多尊北齊（550–577）人中像的例子，[284]這些造像的袈
裟上，或圖繪或雕刻佛陀說法、胡人、地獄、餓鬼等六道
眾生的樣貌。這樣的表現手法，直到遼代（907–1125）仍
有發現，舊金山亞洲藝術博物館的一尊遼代人中盧舍那佛
（圖3.14），在胸口和法衣的肩部浮雕忉利天宮、雲上的殿宇
等，代表天界，腰部的涅槃圖和腿部的在房屋中活動的人
們，象徵人界，袈裟下襬則刻畫地獄道，表現地獄眾生受
諸苦難的景象。這樣的布局方式，與〈畫梵像〉第85頁十
分近似，由此推斷，大理國與遼代的人中盧舍那佛應該同
源，都受到了中原佛教圖像的影響。

第86頁：建圀觀世音

　　第86頁右上方榜題為「建圀觀世音菩薩」。周去非《嶺
外代答》〈風土門・俗字〉言：「大理國間有文書至南邊，
猶用此『圀』字。圀，武后所作『國』字也。」[285]武則天
所創新字「圀」的使用，顯然在大理國十分普遍。此頁的
主尊建圀觀世音菩薩，皮膚金色，身穿僧服，頭戴二端疊
起的黑色方綾，面有髭髯，右手伸食、中二指，左手置於
腹前，造型與第58頁的梵僧觀世音近似，右側侍女持方
鏡，左側侍女持龍首金杖。菩薩的身後，畫一壩子，環以
蒼翠的青山，田間有兩牛及一犁扛，傍坐一人，頂束一髻，
右腿屈起，右手置於膝頭，左腿伸直，與〈南詔圖傳〉（圖
1.1）中於巍山之下休息的細奴邏姿勢如出一轍，當是細奴
邏。此頁的圖像很顯然和梵僧化齋的故事有關。〈南詔圖
傳・文字卷〉（圖3.8）第三化中，觀音授記濛彌腳、夢諱云：
「鳥（當作鳥）飛三月之限，樹葉如針之峯，弈葉相承，
為汝臣屬。」《僰古通記淺述》又載：

　　（觀音所化梵）僧曰：「今日得汝家齋多矣，不必

再飯。我此一來,為救民除羅剎,請汝為王。」細
奴邏驚懼。僧乃取刀砍犁耙已,數有十三痕。僧曰:
「自汝至子孫為王一十三代。我乃觀音化身,奉天
命受記汝也,汝其勉哉。」僧遂去。[286]

觀音化現的梵僧授記細奴邏,並預言南詔將傳十三代,故
這尊觀音又稱作「建國觀世音」。建國觀世音和梵僧觀世
音的圖像雖然相同,可是兩個名號卻傳達著不同的宗教意
涵,稱其為「建國觀世音」時,著重於其授記細奴邏的神
聖性,而叫其作「梵僧觀世音」時,則在強調其弘傳佛教
的祖師身分。

建國觀世音的圓光上方畫一尊菩薩立像,右手作說法
印,髮髻高聳,上身全裸,僅著下身裙裳,圖像特徵與第
99頁的「真身觀世音」(又稱阿嵯耶觀音)一致,即代表
建國觀世音的本尊阿嵯耶觀音。〈南詔圖傳・文字卷〉(圖
3.8)第六化言:「聖僧行化至忙道大首領李忙靈之界焉。
其時人機闇昧,未識聖人。雖有宿緣,未可教化,遂即
騰空乘雲,化為阿嵯耶像。」其身前的馬和象,應即〈南
詔圖傳・文字卷〉第三化記述,潯彌腳和夢諱所見建國/
梵僧觀世音示現瑞相中的「朱鬃白馬」和「白象」。至於
在建國觀世音岩石座前蜷伏著的白犬,則是南詔、大理國
建國/梵僧觀世音重要的圖像特徵,不但在南詔、大理國
時有製作,如〈南詔圖傳〉(圖1.1)、劍川石窟獅子關區
第10龕(圖3.15),甚至於近代的梵僧觀世音像上均仍可
發現。[287]它的出現與南詔、大理國流行的觀音度化傳說有
關。〈南詔圖傳・文字卷〉(圖3.8)第四化云:

興宗王蒙邏盛時,有一梵僧,來自南開郡西瀾滄江
外,歙赕窮石村中,牽一白犬,手持錫杖、鉢盂。
經於三夜,其犬忽被村主加明王樂等偷食。明朝,
梵僧尋問,翻更凌辱。僧乃高聲呼犬,犬遂吠於數
十男子腹內。偷食人等莫不驚懼相視,形神散去。

畫中的這隻白犬,應當就是文中所說,跟著建國/梵僧觀
世音菩薩四處遊化的神犬。

3.15 梵僧觀世音菩薩立像 大理國盛德四年(1179)
雲南劍川石窟(獅子關區)第10龕 作者攝

畫幅左下方書案之前,有一位頂戴皂色頭囊、身著錦
繡紅袍的人物,拱手坐於氈墊之上,身後有一短髮侍者。
其側的榜題為「奉冊聖感靈通大王」。「冊」乃「冊」的別
字。[288]右下方有一身著全身虎皮、腰部佩劍、手持旌旗的
武將,以及一位身著圓領衫、手持書卷、雙膝微曲的文士
面對這位大王。這兩位人物均見於〈南詔圖傳〉(圖1.1)。
〈南詔圖傳・文字卷〉(圖3.8)第一化亦云:

〈鐵柱記〉云:「初三赕白大首領將軍張樂盡求并興
宗王等九人,共祭天於鐵柱側,主鳥從鐵柱上飛
憩興宗王之臂上焉。張樂盡求自此已後,益加驚
訝。……又聖人梵僧未至前三日,有一黃鳥來至
奇王之家。即鷹子也。又於興宗王之時,先出一士,
号曰「各郡矣」,著錦服,披虎皮,手把白旗,教

以用兵。次出一士，号曰「羅傍」，著錦衣。此二士共佐興宗王統治國政。其羅傍遇梵僧，以乞書教，即《封民之書》也。其二士表文武也。後有天兵十二騎来助興宗王，隱顯有期，初期住於十二日，再期住於六日，後期住於三日。從此兵強國盛，闢土開疆，此亦阿嵯耶之化也。

根據〈南詔圖傳〉畫上的榜題和〈南詔圖傳·文字卷〉，這名武士，當為阿嵯耶觀音第一化中，興宗王時教以用兵的名將各群矣（又作各郡矣），文士乃是手持梵僧觀世音授予《封民之書》的羅傍。興宗王，指的是奇王細奴邏之子羅晟，又名邏盛炎，是南詔第二代國王。但查閱雲南史料，除了〈南詔圖傳·文字卷〉外，均言瑞鳥飛憩細奴邏肩上，張樂盡求禪位給南詔初祖細奴邏，[289]且各群矣以武功、羅傍以文德輔佐奇王。[290]值得留心的是，明代雲南的地方志書——諸葛元聲撰寫的《滇史》（1617年成書）言道：「習農樂（即細奴邏）乃受眾推立為興宗王，又曰奇王，此蒙氏第十三王第一世祖也。」[291]研究指出，〈南詔圖傳〉乃明代的摹本，而〈南詔圖傳·文字卷〉傳抄的時間，可能在十七、十八世紀之際，[292]〈南詔圖傳〉的興宗王之說，正反映了明代文獻的錯亂訛誤。因此，筆者同意 Chapin 博士[293]和李霖燦[294]之說，認為此頁的「奉為聖感靈通大王」，指的是南詔第一代國王細奴邏。細奴邏，又寫作細奴羅、習農樂，自稱奇王、奇嘉王，《白國因由》還稱之為「靈昭文帝」。[295]

第 87 頁：普門品觀世音

第87頁右上方榜題作「普門品觀世音并」。〈普門品〉為《法華經》中的一品，是觀世音（Avalokiteśvara，又譯為觀音、觀自在等）菩薩信仰的根本經典，文中提到，觀音菩薩慈悲為懷，每當信徒遭遇危難，只要禱念觀音，便可袪除災難，化險為夷。同時，觀音菩薩又能隨類應化，以三十三種不同形象，為眾說法，度化有情。

本頁畫華蓋下，觀世音菩薩右手持楊枝，左手捧蓮花

碗，在蓮臺上半跏而坐，圖像特徵無疑取法隋唐以來漢地常見的楊柳觀音。只是，這尊觀音手中的楊柳向上飄揚，與中土常見的垂枝楊柳有別；此外，這尊觀世音菩薩的持物蓮花碗，和中土手持淨瓶的楊柳觀音像也有所不同。不過，第87頁普門品觀世音菩薩的這兩種持物，在大理國觀音造像裡卻時有發現，如國立故宮博物院所藏的大理國觀世音菩薩像、[296]大理崇聖寺千尋塔出土的觀音菩薩像[297]等。足見，南詔、大理國的佛教圖像，雖然受到中土的影響，可是也有自己獨特的詮釋手法。

此尊觀世音菩薩之前，有一三足鼎，兩側各有一上身袒露、身著天衣的供養天人。右側的天人雙手捧香爐，左側的天人則兩手持盤花。左下方畫披覆頭巾、兩眼垂視、頭有圓光的僧人，坐於磐石之上，其前尚繪一身合掌禮拜、身有雙翼的女性神祇，以及兩身鳥首、人身、鳥足的迦樓羅，其一雙手合十，另一則回首而望。在祂們的身後，還畫一位手持袈裟的比丘。這些人物不見載於《法華經》〈普門品〉，其身分和宗教意義待考。

第 88～90 頁：八難觀音

第88～90頁為一繪畫單元，以第89頁觀世音菩薩半跏垂足的坐像為中尊，按左右對稱的方式，在第88、90頁共繪出八個觀世音菩薩解除眾生苦難的畫面，每個場景原均書有榜題。在章嘉國師指導下，丁觀鵬於〈摹張勝溫法界源流圖〉中，直接抄錄第88頁的第一則榜題，稱此單元為「除怨報觀世音」，[298]訂名失當。又因本單元描繪的內容典出〈普門品〉，李霖燦認為，第87頁的「普門品觀世音并」應為此單元的榜題，[299]不過細審〈畫梵像〉可發現，第87頁的上、下邊飾為五鈷杵和雲，屬於B類的邊飾組合，第88頁的上、下邊飾為三鈷杵和雲，乃為C類的邊飾組合，顯示第87、88頁原不相連（詳見第四章），而「普門品觀世音并」應為第87頁主尊的題名，與第88～90頁的這一單元無涉。

此單元描寫的內容，顯然以《法華經》〈普門品〉為依據。[300]第89頁畫觀世音菩薩，冠有化佛，右手作說法

印，左手作與願印，在大蓮臺上半跏垂足而坐，一足踏於水中升起的蓮花上，身後有放光的月輪身光。寬肩細腰，兩臂佩三角形臂釧，腰繫飾帶，小腹前垂掛巾帶，服飾特徵與第99頁的觀世音菩薩有幾分相似。河岸邊畫八幅金輪、如意寶珠、一比丘手持香爐供養、和一華衣婦女合十禮拜。

　　第88頁上方畫崖邊，有兩人雙手合十，屈膝彎腰，虔心祈請，在山壁的另一側，則繪觀世音菩薩手持楊柳、淨瓶，踏著蓮花而來。此幅的榜書為「除怨報觀世音」，是描繪〈普門品〉之「或值怨賊繞，各執刀加害，念彼觀音力，咸即起慈心」的景象。其下為「除水難觀世音」，繪二人坐在急流中顛簸的船上，其中一位紅衣人合掌禱念觀音，而菩薩即手持蓮花、淨瓶，乘雲而至，乃經文所言「或漂流巨海，龍魚諸鬼難，念彼觀音力，波浪不能沒」的寫照。第88頁下方的左側為「除象難觀世音」，畫一紅衣人回首望著一隻黑色大象，象側有一尊觀世音菩薩，右手持楊柳，左手持淨瓶，足踏蓮臺而至。其右作「除蚖難觀世音」，畫一蛇口吐蛇信、追著一位白衣男子，該男子雙手合十，觀世音菩薩手持水鉢、楊柳，足踏蓮花而來，當是在表現「蚖蛇及蝮蠍，氣毒煙火燃，念彼觀音力，尋聲自迴去」這段經文。第90頁的右邊，在裝裱時略被裁去，部分榜題被截。此圖左上方繪山間有二商旅，一人持杖負物行走，另一人身側有一匹載負包袱的赤馬，兩位赤髮盜賊持戟追趕於後，足踏蓮花、手執楊柳和淨瓶的觀世音菩薩化現於前，雖然此圖的榜題被裁，但顯然與下段經文有關，經云：「若三千大千國土，滿中怨賊，有一商主，將諸商人，齎持重寶、經過嶮路，其中一人作是唱言：『諸善男子！勿得恐怖，汝等應當一心稱觀世音菩薩名號，是菩薩能以無畏施於眾生。』」其側則畫「除獸難觀世音」，一位紅衣男子身後跟著一隻動物，其兩手合十，屈身禮拜身前乘雲而來、手持楊柳和水鉢的觀世音菩薩，應為「若惡獸圍遶，利牙爪可怖，念彼觀音力，疾走無邊方」的寫照。下方的左側為「除火難觀世音」，畫一人倉惶而逃，身後有猛火燃燒，觀世音菩薩手持水瓶和楊柳，足踩蓮花而至，是在描寫「若有持是觀世音菩薩名者，設入大火，火不能燒」的景象。右側畫面榜題被裁，

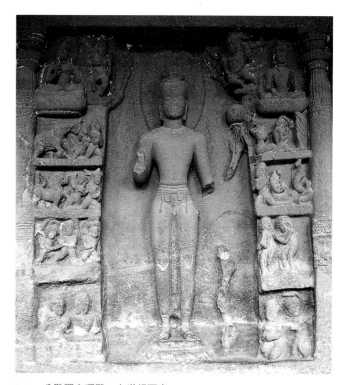

3.16　八難觀音浮雕　六世紀下半
　　　印度阿姜塔石窟第4窟入口左側　作者攝

畫一名官員坐於屋內，前有二人彎腰作論辯狀，而在官衙的左側，則見觀世音菩薩手持數珠、足踏蓮花而來，當是在描寫「諍訟經官處，怖畏軍陣中，念彼觀音力，眾怨悉退散」這段經文。

　　〈畫梵像〉這種觀音菩薩居中、左右對稱式的「八難觀音」的圖像，可追溯至六世紀的印度美術，在阿姜塔（Ajaṇṭā）（圖3.16）、康哈里（Kānheri）、奧蘭加巴德（Aurangabad）等石窟中均有發現。[301] 這些印度作品裡，觀音的應化救度場面，通常出現在主尊觀音的兩側，布排對稱規整，構圖簡單。在敦煌莫高窟第126、205這兩個盛唐的窟中，也發現了類似的觀音救難壁畫，不過在敦煌作品裡，觀音救難場面的數目並不固定。[302] 五代以來的敦煌壁畫和帛畫中，發現了不少普門品觀世音的作品，[303] 或六難，或八難，這些畫作的表現較印度浮雕生動，描繪的細節較多，並有山水的配置，使得整個畫面更加豐富。根據《益州名畫錄》的記載，五代人麻居禮曾在四川聖壽寺內，繪製八難觀音的壁畫，[304] 四川安岳毗盧洞尚保

存著一鋪精美的南宋（1127–1279）「八難觀音」變相浮雕，[305] 可見五代、兩宋時期，四川已有八難觀音的製作。今觀〈畫梵像〉「八難觀音」中的觀世音菩薩衣著與唐、宋的觀音像無異，筆描設色技法與中原系統相同，又有山水的配置，全圖敘事性強，這些特徵都與中土的普門品觀音圖像相符，故此圖應是依循中國的稿本繪製而成。不過，值得注意的是此單元中的「除象難觀世音」，〈普門品〉經文並沒有提到除象難一事，此一畫面亦不見於現存敦煌、四川的八難觀音作品中，可是在印度六、七世紀的觀音八難浮雕中卻時有所見，應是南詔、大理國和印度佛教文化交流的一個佐證。

有趣的是，和第 78～80 頁的「三會彌勒尊佛會」單元一樣，第 88～90 頁的江河中，也發現雙龍吐水、西洱河神、神馬等母題（motif），顯然畫中的水域即代表西洱河。足見「八難觀音」此一單元，在圖像上，除了汲取漢地和印度的養分外，也融入了本地的文化元素。

第 91 頁：尋聲救苦觀世音

第 91 頁左上角榜題為「南无尋聲救苦觀世音井」，《妙法蓮華經》〈觀世音菩薩普門品〉言：「若有無量百千萬億眾生受諸煩惱，聞是觀世音菩薩，一心稱名，觀世音菩薩即時觀其音聲，皆得解脫。」[306] 這尊觀音名號中的「尋聲救苦」四字，顯然源於〈普門品〉。「尋聲」，是指這位菩薩能追尋眾生呼喚觀世音菩薩的聲音，「救苦」，則是指祂應化救濟，解救眾生的困厄苦難。

兩道金光間，觀世音菩薩身姿略側，兩手腕交叉，一手持數珠，足踏蓮瓣乘波而來。這尊觀音，長髮披肩，頂戴華冠，中住阿彌陀佛，面容秀美，體型豐盈。無論在造型、姿態和圖像上，都與第 90 頁下方除諍訟難的觀世音菩薩像一致。在宋代的佛教造像裡，時常可以發現手持數珠的觀音像，如浙江杭州煙霞洞的白衣觀音、[307] 四川大足北山宋代石雕中的觀音菩薩像 [308] 等，故此尊南无尋聲救苦觀世音菩薩的圖像應受到漢地的影響無疑。

第 92 頁：白水精觀音

第 91～93 頁的上邊飾皆為五鈷杵，下邊飾圖案分別為花、雲、花，顯然這三頁原不相連。又因第 92 頁的上邊飾圖案為五鈷杵，下邊飾圖案作雲，屬 B 類邊飾組合，而第 91、93 頁的邊飾圖案則為 C 類邊飾一系，說明第 92 頁為一錯簡（詳見第四章）。

此頁左上角僅見榜題黑色的底框，原來的字跡已漫漶不可辨，其外側又見一紅色的框印，當為對幅榜題紅框的印漬。右上角的榜題作「南无白水精觀音」。章嘉國師、[309] Chapin 博士、[310] 李霖燦、[311] 松本守隆 [312] 和侯冲 [313] 皆依右上方的榜題，認為這尊菩薩當是白水精觀音。松本守隆更進一步指出，白水精觀音，即宋代法賢所譯《佛說瑜伽大教王經》中提到的白衣菩薩。[314] 該經言及，阿闍梨在觀想時，會化成白衣菩薩，該尊菩薩「身現白色，六臂三面，面各三目，一切莊嚴。右第一手作無畏印，第二手持金剛杵，第三手持箭；左第一手持蓮花，第二手持數珠，第三手持弓，結跏趺坐」。[315] 本頁所繪的觀音菩薩，的確是三面六臂，不過祂手中的持物與白衣菩薩不盡相同，更重要的是，依據此經，這位白衣菩薩乃大日如來的四親近菩薩之一，與觀音並無直接的關連。茲查閱漢譯經典資料，不見白水精觀音的名號與相關的記載，其經典根據為何？目前不可考。侯冲稱：「本開在千手千眼觀世音菩薩像之右，說明這裡的『白水精觀音』，也就是密教經籍中的『水精觀音』。」此頁既為錯簡，侯冲將此幅圖像和第 93 頁的千手千眼觀世音相連接，亦屬謬誤。

本頁的菩薩，頂懸華蓋，一龜口吐祥雲，上托蓮臺。這尊菩薩立於蓮臺之上，蓮臺兩側分別繪瑞雲托白螺和盤花。菩薩三面六臂，每面各有三眼，正面頂上華冠內住立化佛。根據畺良耶舍翻譯的《觀無量壽佛經》，天冠中有一立化佛，是觀音菩薩的重要圖像特徵。[316] 這尊觀音菩薩斜披鹿皮，腰圍虎皮，左右兩側各有一童子，分舉內畫鳥紋的日輪和內繪桂樹的月輪。菩薩有六臂，右三手分別持雲、箭及施與願印，左三手分別持弓、數珠和白蓮花。一支被蛇纏繞的三叉戟分置在觀音的左右。這些特

色，和《成就法鬘》（Sādhanamālā）[317] 所載的訶羅訶羅觀音（Halāhala Avalokiteśvara）十分相近，該成就集云：「受信者觀想自己為大慈大悲的訶羅訶羅，……面有三眼，三面，中面白色，右面藍色，左面赤色。頂有如冠高髻，瓔珞嚴身，髮住阿彌陀佛。……六臂，面露微笑，喜以虎皮為衣。右一手施與願印，二手持數珠，三手持箭；左一手執弓，二手持白蓮，三手撫摸坐於其左大腿明妃之乳。……右側有一為蛇纏繞之三叉戟，左側則為蓮花上有一內置各式香花的嘎巴拉（Kapāla）碗。此神祇以遊戲坐的方式坐於紅色蓮花之上。」[318] 雖說本頁的觀音與《成就法鬘》的描述有所差異，但三面六臂、面有三眼、六手中的五種持物，以及身側有一纏繞蛇的三叉戟等重要特徵皆吻合，故而推測這尊觀音可能和《成就法鬘》所載訶羅訶羅觀音有關，只是，畫師將觀音的明妃略去，大概是為了因應當地民情而做的調整。

Benoytosh Bhattacharyya 的研究指出，訶羅訶羅觀音在印度藝術極為罕見，僅在尼泊爾藝術中發現數尊，其中有兩尊皆為立像，圖像特徵與《成就法鬘》所載亦有出入。[319] 由於這種觀音的圖像，既不見於漢傳密教經典，在漢傳佛教造像中亦未曾發現類似的作品，而尼泊爾的佛教又與印度關係密切，故而揣測大理國此一觀音圖像可能受到印度的影響。

第 93 頁：千手千眼觀世音

此頁無榜題，章嘉國師[320] 與李霖燦[321] 認為，本頁所畫的菩薩是四十八臂觀音，Chapin 博士、[322] 松本守隆、[323] 侯沖[324] 則主張，此菩薩是千手千眼觀音。這尊菩薩，面有三眼，冠有立化佛，除了頂上有一化佛手，胸前有一對合掌手外，左右各畫十九手，共計四十一手，每隻手中均畫一眼。右內側的六手為：跋折羅手、寶印手、楊柳枝手、寶戟手、寶箭手、寶劍手；外側的十三手則是月精摩尼手、化宮殿手、寶經手、錫杖手、五色雲手、金剛杵手、髑髏寶杖手、寶鉢手、白蓮華手、寶瓶手、作與願印手、蒲桃手、數珠手；左內側的六手分別為：持不退轉金輪手、寶鐸手、寶鏡手、俱尸鐵鉤手、寶弓

手、軍持手，左外側的十三手是日精摩尼手、化佛手、寶篋手、白拂手、青蓮花手、鉞斧手、玉環手、傍牌手（又作搒排手）、如意珠手、紅蓮花手、寶螺手、甘露手、羂索手。將這尊菩薩的持物，與不空譯《千手千眼觀世音菩薩大悲心陀羅尼》載錄的諸手圖繪[325] 相對照，可發現〈畫梵像〉第 93 頁的四十一臂觀音缺了紫蓮花手，右外側第三寶經手，以手持經卷而不是用手執貝葉經來表示，右外側第十一手，以與願印取代經文所言之無畏手，右外側第十二蒲桃手，以手持一籃蒲桃而非一串蒲桃來表示；左外側第七玉環手，以持一紅竿、將玉環懸掛其上來代表；左外側第十二手的甘露印，手掌下垂，手心向外，作蓮花指，除此之外，其餘皆與經文載錄和圖繪相符。因此，第 93 頁的主尊菩薩當為千手千眼觀世音菩薩無疑。

唐代蘇嚩羅翻譯的《千光眼觀自在菩薩密法經》言道：「是觀自在菩薩為眾生故，具足千臂其眼亦爾。我說彼者共有千條，唯今略四十手法。」[326] 根據該經，具四十臂的千手千眼觀音具有深刻的宗教意涵，其總攝金剛界的如來、金剛、摩尼、蓮華、羯磨五部，手中的各式持物或手印，具有息災、調伏、增益、敬愛和鉤召的法力，可以協助修行者解除各種危難。此經又載：

> 復次阿難菩薩住無畏地，得二十五三昧，壞二十五有。善男子！是觀自在菩薩昔於千光王靜住如來所，親受大悲心陀羅尼已，超第八地，心得歡喜發大誓願，應時具足千手千眼，即入三昧名無所畏。於三昧光中涌出二十五菩薩，是諸菩薩身皆金色，具諸相好如觀自在，亦於頂上具十一面，各於身上具足四十手，每手掌中有一慈眼（二十五菩薩各具四十手目，合為千手千眼），諸如是等化菩薩眾圍繞而住，觀自在菩薩纔出三昧，告諸化菩薩言：「汝等今者蒙我威力，應往二十五界破其憂有。」[327]

由此可見，千手千眼觀音入無所畏三昧時，化現出二十五尊四十臂的千手千眼觀音，破除二十五種一切有情眾生生死輪迴的世界，而得到最終的解脫。

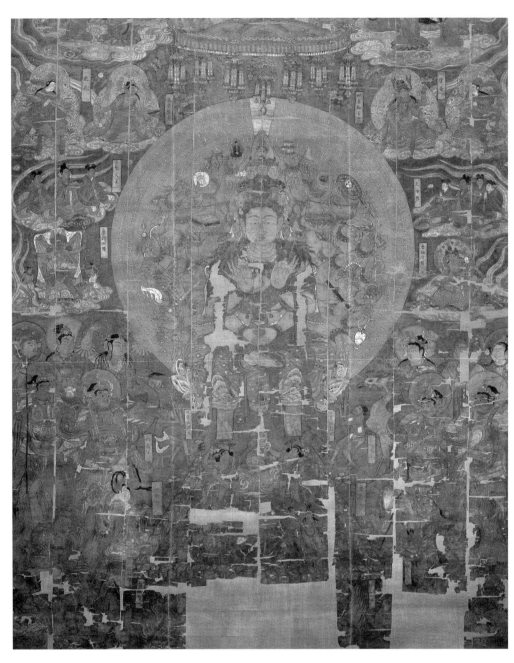

3.17
千手千眼觀世音菩薩帛畫局部
唐代　九世紀前半
甘肅敦煌莫高窟藏經洞（第17窟）
出土
英國倫敦大英博物館藏

　　此頁觀音右側，是一骨瘦如柴的男子，伸手乞討，左側跪著一位男子，手拿一個張口的大袋。本頁右下方舞立的金剛，一面三眼，赤髮怒目，作忿怒狀，六臂，右上手作金剛拳，中手持獨鈷杵，下手與左下手在胸口結印，左上手持輪，中手作期剋印（一手作拳、豎立食指）。左下方舞立的金剛三面，面有三眼，怒髮瞋目，作忿怒狀，四臂，右上手執斧鉞，下手作與願印；左上手執三叉戟，下手叉腰。二者中間，跪著兩位獸首人身的人物，雙手皆當心合掌，一位為象首人身，另一位則是豬首人身。參照大英博物館所藏的敦煌唐代千手千眼觀世音帛畫（圖3.17）和法國巴黎吉美博物館所藏的五代天福八年（943）千手千眼觀世音帛畫[328]及榜題，可得知〈畫梵像〉第92頁緊鄰主尊千手千眼觀音兩側的人物，一為取求甘露的餓鬼，另一則是期盼七寶的貧兒。類似的人物，在四川安岳臥佛院第45龕、[329]四川大足北山石窟第9龕、[330]四川夾江千佛岩第84龕[331]等唐代〈千手千眼觀世音經變〉裡都有發現。

王惠民的研究指出，「甘露施餓鬼」的圖像，是依據不空譯的《千手千眼觀世音菩薩大悲心陀羅尼》所作，該經言甘露手乃「若為一切飢渴有情及諸餓鬼，得清涼者」。而「七寶施貧兒」的圖像，則可能受到《千手千眼觀音經》、《不空羂索觀音經》、《十一面觀音經》等密教觀音類經典的多重影響。[332] 右下角一面三眼、紅髮上衝的六臂金剛，圖像特徵和莫高窟藏經洞出土千手千眼觀音像上的「火頭金剛」[333] 近似，當是「火頭金剛」無疑。左下角的三面三眼、怒髮上衝的四臂金剛，推測則可能為「碧毒金剛」。這兩尊忿怒金剛像，在四川大足北山石窟第 9 龕、四川夾江千佛岩第 84 龕裡也有發現。而在兩尊忿怒金剛間，象首人身和豬首人身的人物，稱為鬼王「毗那耶歌」（Vinayaka，又譯為頻那勒加、頻那夜迦、毗那夜迦等）。根據不空翻譯的《金剛頂瑜伽千手千眼觀世音菩薩修行儀軌經》和《大悲心陀羅尼修行念誦略儀》，只要誦持千手千眼觀音菩薩的真言或結祂的手印，「內外諸障、毗那夜迦不得侵嬈」，[334]「魔鬼神、毗那夜迦退散馳走」，[335]因此，畫中的兩身毗那夜迦，皆跪地合十，表示二者已被千手千眼觀音降伏。

初唐時，中土即有千手千眼觀世音經典的翻譯，尉遲乙僧也曾在長安慈恩寺塔前畫千手眼大悲像。到了盛唐，千手千眼觀世音信仰流行，圖像日趨於普遍。[336] 此像的畫樣普遍流傳，時至今日，四十臂或四十二臂的千手千眼觀音，仍是中國佛教美術中流行的圖像。反觀東印度、尼泊爾、西藏等地，在十二世紀以前的作品中，都未發現千手千眼觀世音像的遺例。黃璜在仔細比較此頁千手千眼觀音的持物和各種千手千眼觀音菩薩相關的譯本後，明確指出，大理國的千手千眼觀音圖像，是依循唐代漢傳密宗祖師不空的系統。[337] 此外，第 92 頁所畫的甘露施餓鬼、七寶施貧兒、兩尊忿怒的多臂金剛、象頭與豬頭的毗那夜迦，在敦煌帛畫和四川石窟裡都可以找到蹤跡，可見大理國的千手千眼觀音圖像傳統應源自中土。小林太市郎指出，蜀地是唐代千手千眼觀音信仰的中心，[338] 若考慮滇、蜀二地毗鄰，且南詔時期，二地的往來即十分頻繁，則〈畫梵像〉第 93 頁千手千眼觀音的圖像應是受到蜀地的影響。

第 94 頁：大隨求佛母

本頁未書榜題，畫華帳下，一尊菩薩一面八臂，頂束高髻，頭戴華冠，身佩瓔珞、臂釧、手環、腳飾，上穿緊身衣，下穿裙裳，衣與裙間露出腹部肌膚，採遊戲坐姿，自在地坐於大寶蓮華之上，其右足踩在蓮池中生出的紅蓮之上。右四手分執五鈷杵、寶輪、如意寶珠、寶劍；左四手各持花上有經篋的長莖蓮花、斧鉞、三叉戟、羂索。身光中，坐佛和跪著的供養菩薩交錯布列，祂們的手中皆捧寶瓶。蓮池中，難陀和優波難陀兩尊三首龍王扶著蓮莖，兩尊龍王身後尚各繪一身一首龍王。蓮池下方畫轉輪王七寶 —— 馬寶、象寶、珠寶、輪寶、主兵寶、主藏寶、玉女寶。

學者們對此頁主尊的訂名不一，Chapin 博士指出，這尊菩薩有八臂，八手中的持物又有羂索，所以祂應是不空羂索觀音，[339] 松本守隆贊同 Chapin 博士之說。[340] 誠如 Chapin 博士所說，八臂的確是不空羂索觀音常見的一種形式。根據經典，祂的八手通常應分別作無畏印、與願印、期剋印，及持羂索、白蓮花、鉤、經和數珠；[341] 有時也有以三叉戟與澡瓶取代期剋印和鉤之例，[342] 唯此頁菩薩的手印及持物，與之相去太遠，故本頁的主尊應不是不空羂索觀音。李霖燦則依章嘉國師之見，主張這尊菩薩應是文殊。[343] 雖然文獻中找不到章嘉國師論證的文字，但推測大概和這尊菩薩手持文殊的重要持物 —— 長劍和蓮花上置經篋 —— 有關。密宗裡，文殊菩薩有時以多首多臂的姿態出現，但僅根據長劍和蓮花上置經卷這兩件持物，是否就足以斷言此頁的圖像即為文殊菩薩？也有待進一步查考。

日僧心覺（卒於 1180）所集《別尊雜記》，詳載東密諸尊、梵號、種子、三昧耶形、相關的經軌等，其中，記述大隨求菩薩的持物，則與第 94 頁完全一致，該書卷三十〈隨求〉條對這尊菩薩的描述如下：

> 身黃色，八臂。……右第一印五鈷，第二印鉞斧，
> 第三印索，第四印劍，第五印輪，第六印三鈷叉，

第七印寶，第八印篋。[344]

因此，第 94 頁的主尊當是大隨求菩薩。[345] 侯冲亦同意此一看法，言及：

> 在《諸佛菩薩金剛等啟請》的〈大自在隨求佛母啟請次第〉條下，有這樣一段文字：「次佛母身真金色，口面微笑，具足八臂。髮髻寶冠，雜色寶衣，耳璫環釧，瓔珞莊嚴。背赤圓光，光外火炎。座（當作坐）蓮花上，右腳垂下，踏小蓮花。其二蓮花從池中出。二大龍王示現半身，各以一手捧蓮花臺。次右手娑嵯（vajra，又譯為金剛杵），次手執劍，次手執鈎，次手執如意珠，次左手持越（當作鉞）斧，次執索，次手執三叉戟，次手執蓮花，其花台上有般若篋也。」將這段文字與《梵像卷》第 94 開進行對照，就可以看出這段文字可以說是第 94 開的最忠實說明。[346]

《諸佛菩薩金剛等啟請》是大理國沙門照明於保天八年（1136）所書。的確，與〈畫梵像〉對照，可發現第 94 頁主尊菩薩的八手持物中，只以輪取代鈎，其餘皆與該科儀所載相符。

大隨求菩薩（Mahāpratisarā），是觀音在密教中的一個變化身，[347] 其常隨眾生之祈求而施予如願，故而得名。不空譯《普遍光明清淨熾盛如意寶印心無能勝大明王大隨求陀羅尼經》云：「若纔聞此陀羅尼者，所有一切罪障悉皆消滅。若能讀誦受持在心，當知是人即是金剛堅固之身，火不能燒，刀不能害，毒不能中。」[348] 東密、藏密的經典中，皆有大隨求菩薩的記載，東密系統多為一面八臂，而印度晚期密教和密藏的大隨求佛母，或三面十臂、四面十二臂，[349] 或四面八臂、一面二臂，[350] 本圖的圖像特徵顯然與東密傳統相同。又，根據《別尊雜記》，開元三大士之一的金剛智三藏（669–741）所作的金泥曼荼羅，以及日本禪林寺僧正自中土請來的金剛界一會曼荼羅中，都有大隨求菩薩的發現，圖像特徵「同八臂也，右方四手五鈷、鉞斧、劍、索也，左方四手輪、梵夾、三叉戟、寶幢也」。[351] 〈畫梵像〉第 94 頁大隨求菩薩的各手持物，除了用如意寶珠取代《別尊雜記》所說的寶幢外，其他的持物均同。由此可見，大理國大隨求佛母的圖像祖源為唐密。

第 95 頁：救諸疾病觀世音

本頁未書榜題。此頁的主尊菩薩一面八臂，右一手持柳枝，二手施無畏印，三手作與願印，四手為說法印；左一手執紅蓮花，二手持澡瓶，三手執枯枝，四手施安慰印，立於華麗蓮臺之上。其背光華麗，分三層，最外一層為紅色火焰紋，頂部有一白色的如意寶珠；中層為纏枝花卉圖案，內層的外沿為蓮瓣紋，其中為藍色漸層的光暈。查閱佛教圖像資料，不見與此菩薩形象相近的圖像。然冠有化佛、以柳枝、蓮花和澡瓶為持物，皆是觀音的重要圖像特徵，所以這尊菩薩當為一尊觀音像。此頁右下方畫一頂有赤髮、鳥頭人身、腰圍虎皮、雙手抱拳作印的胡跪金翅鳥；左下方畫一面三目、瞋目而視、犬牙上出的四臂護法，右上手持棒，左上手持羂索，另二手於胸前交叉作印。章嘉國師、[352] 松本守隆 [353] 和侯冲 [354] 皆稱其為第 96 頁左上方的題名「救諸疾病觀世音」，筆者過去曾質疑此一訂名，[355] 經侯冲指正，本人現在也同意上述諸家的看法，認為此尊一面八臂的菩薩乃第 96 頁左上方榜題所示的「救諸疾病觀世音」。

由於在印度晚期的密教圖像和漢傳、藏傳以及東南的佛教藝術中，均未發現與此尊菩薩相近的圖像，其祖源為何？待考。

第 96 頁：社嚩哩佛母

松本守隆 [356] 和侯冲均指出，本頁的榜題「社嚩哩佛母」書於第 97 頁左上方。社嚩哩（Parṇaśavarī，[357] 又譯作鉢蘭拏賖嚩哩、葉衣、披葉衣、葉衣觀自在、葉衣觀世音等）是蓮花部的一尊女相菩薩。不空譯《葉衣觀自在菩薩經》中，屢見「又法，欲求長壽無病者……上畫葉衣

觀自在菩薩像」，[358]「以葉衣真言加持繫其頭上，若說如是法，身上疾病、鬼魅、禳禱，執曜凌逼本命宿所，皆悉殄滅」。[359] 顯然，祂是一位令一切有情遠離疫疾、惡魔、劫難，又能增長福德、延年益壽的菩薩。

蓮池中，雁鴨悠游，池中生出紅、白蓮花各一朵，社嚩哩佛母冠住阿彌陀佛，採遊戲坐姿坐於紅色蓮花上，姿勢閒適，一面四臂，右上手執楊柳，下手持一果，左上手持斧鉞，下手於胸前作期剋印並執羂索。不空翻譯的《葉衣觀自在菩薩經》云：

> 若國內疫病流行，應取白氎闊一肘半，長二肘，先令畫人潔淨齋戒，以瞿摩夷汁和少青綠，以香膠和，勿用皮膠，取鬼宿日，畫葉衣觀自在菩薩像。其像作天女型，首戴寶冠，冠有無量壽佛，身有圓光火焰圍繞。像有四臂，右一手當心持吉祥果，第二手作施願手；左第一手持鉞斧，第二手持羂索，坐蓮花上。[360]

保天八年（1136），大理國沙門照明所書《諸佛菩薩金剛等啟請儀軌》的〈波嘌那社嚩梨佛母啟請〉亦言：

> 次請聖主觀。先想自心內白色阿字為月輪，月輪內想赤色唏字，變為八葉蓮花一朵，想白色吽字，變為娑嵯，娑嵯腰上想綠色波字，變為闍嚩哩。其身綠色，面如觀音，四臂，左手當胸結獨齒印，次手持越（當作鉞）斧；右手持楊柳枝，次手持摩喱伽果。[361]

將上述兩段文字與第96頁的主尊社嚩哩相對照，四臂的持物和手印近似。此外，〈畫梵像〉部分顏色剝落，不過本頁菩薩的臉部及胸部，仍見石綠的殘痕，顯然此像原為青綠色，與不空翻譯的經文和大理國的科儀所述之「以瞿摩夷汁和少青綠」、「其身綠色」相契合。故本頁的主尊肯定為社嚩哩佛母，即葉衣觀音。

此頁下方自右而左畫四位女相菩薩，第一身為兩手持一串花環的金剛鬘菩薩，第二身為兩手半握拳置於腰前的金剛嬉菩薩，第三身為兩腳一前一後作舞蹈狀的金剛舞菩薩，以及捧琴彈唱的金剛歌菩薩。這四位菩薩乃金剛界曼荼羅金剛輪內四隅之四位供養菩薩，人稱「內四供養菩薩」。

葉衣觀音的經典，早在八世紀即已傳入中土，自此以後，在印度，葉衣觀音的圖像仍持續發展。根據與葉衣觀音相關的漢譯經典，葉衣觀音的圖像有一面四臂像、三面六臂像兩個系統，前者以唐代不空系的葉衣觀音為代表，後者則見於太平興國五年（980）來華的天竺高僧法賢翻譯的《佛說瑜伽大教王經》，該經卷二言道：

> 復說三摩地法。時阿闍梨觀想……大智化成鉢蘭拏賒嚩哩菩薩。身現金色，坐於蓮花上，頂戴五如來冠，想降甘露雨。身有圓光，熾盛照曜，以花鬘嚴飾。六臂三面，面各三目，現喜怒相，一切裝（當作莊）嚴。右第一手持金剛杵，第二手持鉞斧，第三手持箭；左第一手持羂索及作期剋印，第二手持貝葉樹枝，第三手持弓。[362]

法賢譯本所描述的葉衣觀音形象，與〈畫梵像〉有別，但與《成就法鬘》的記載[363] 相近，該成就法對印度波羅王朝（Pāla Dynasty，約8–12世紀）、西藏、尼泊爾的佛教造像影響深遠。

由於〈畫梵像〉的社嚩哩佛母為一面四臂像，圖像屬不空一系，且其又與《阿娑縛抄》卷九十三〈葉衣法〉所收錄的葉衣觀音圖像[364] 雷同。《阿娑縛抄》乃日本高僧承澄（1205–1282）所撰，約收錄百幅密教圖像，係日本天臺密教諸流派所傳教相、事相的集大成之作，許多圖像深受唐密的影響，是研究密教事相的要典。因此，推測〈畫梵像〉社嚩哩佛母圖像的祖源，應來自漢地，與唐朝密教的關係密切。

第 97 頁：菩陁落山觀世音

　　第 97 頁畫面的上半部，可見第 96 頁紅色身光和身光中所畫坐佛的紅色印漬，顯然這兩面原是經摺裝的左、右二頁。此頁左上方書「祉嚩喫佛母」，右上方書「菩陁落山觀世音」，由於第 96 頁的主尊是祉嚩喫佛母，此頁菩薩的名號當即右上方榜書所言的「菩（普）陁落山觀世音」。

　　普陁落山，梵語 Potalaka，又書作補怛洛迦、布呾落伽山等，本位於南印度。實叉難陀（652–710）譯《大方廣佛華嚴經》載，善財童子參禮鞞瑟胝羅，蒙其開示後，鞞瑟胝羅指引其往南向觀音菩薩問道，經言：

> 「善男子！於此南方，有山補怛洛迦，彼有菩薩名觀自在，汝詣彼問：菩薩云何學菩薩行、修菩薩道？」即說頌曰：「海上有山多聖賢，眾寶所成極清淨；華果樹林皆遍滿，泉流池沼悉具足。勇猛丈夫觀自在，為利眾生住此山；汝應往問諸功德，彼當示汝大方便。」……（善財童子）漸次遊行，至於彼山，處處求此大菩薩。見其西面巖谷之中，泉流縈映，樹林蓊欝，香草柔軟，右旋布地。觀自在菩薩於金剛寶石上結跏趺坐，無量菩薩皆坐寶石恭敬圍遶，而為宣說大慈悲法，令其攝受一切眾生。[365]

玄奘《大唐西域記》卷十〈秣羅矩吒國〉條亦云：

> 秣剌耶山東有布呾落伽山，山徑危險，巖谷敧傾，山頂有池，其水澄鏡，流出大河，周流繞山二十匝，入南海。池側有石天宮，觀自在菩薩往來遊舍。[366]

唐、宋翻譯的許多經典中，也屢屢提到觀音菩薩的宮殿在補怛洛迦山。[367]普陁落迦山，乃觀音菩薩的居處，亦即祂淨土的所在。此頁上方畫山坡石塊，下方畫河岸岩石，即象徵普陁落迦山。觀音信仰雖源自印度，但傳入中國之後，逐漸被本土文化同化，十一、十二世紀時，宋人已

視浙江舟山群島的普陀山為《華嚴經》所言的補袓洛迦山。[368]第 97 頁下方，出現西洱河神和雙龍的母題，是否意味著南詔、大理國人也有視大理地區為觀音菩薩聖地的企圖？

　　此頁的觀世音菩薩，頭戴華冠，冠住阿彌陀佛，三面六臂，每一面均有三眼，正面白色，作慈相；右面赤色，上齒咬下唇，現微怒相；左面青色，口微張，露齒。上身全袒，斜披絡腋，以蛇為瓔珞、臂釧、腕飾，下著紅裙，腰束虎皮。右上手持箭矢，中手執數珠，下手作與願印；左上手執羂索，中手為弓，下手持一莖紅蓮。頭光上方畫十尊雙手皆作無畏印的經行佛。

　　經查閱漢譯經典，僅在法賢譯《佛說一切佛攝相應大教王經聖觀自在菩薩念誦儀軌》觀音畫像法裡，發現「寶陀洛迦相儀」的記載，該經言：「畫觀自在菩薩，身白色具圓滿相，白衣裝（當作莊）嚴，右手持數珠，左手揩頭作思念利益一切眾生相。乘師子蓮華座，左足垂下踏於蓮華，右足在於蓮華座上。」[369]此種寶陀洛迦觀音的圖像，與本幅相去甚遠，二者當無關連。在印度或西藏的密教圖像裡，筆者也未發現與本幅圖像相近的作品，《成就法鬘》載錄極樂世界觀自在的圖像為「三面六臂，白色，左一手持箭，作射箭之姿，其他的二手分別持念珠和作與願印；左手分持弓、蓮花和摟著度母的腰二手，在蓮臺上垂一足自在而坐」。[370]雖然〈畫梵像〉普陁洛山觀音也是三面六臂，手中的持物亦與極樂世界觀自在菩薩的五種持物相同，可是其為立姿，不作持弓射箭的動作，也不見度母的圖像，所以二者是否有關？仍有待查考。

第 98 頁：孤絕海岸觀世音

　　第 97、98 頁的上邊飾皆為五鈷杵，下邊飾均是花，二者之間顯然有脫頁或錯置。第 98 頁的觀世音菩薩，雙足各踏一朵青蓮，頭戴華冠，冠住阿彌陀佛，瓔珞嚴身，並佩環釧。面有髭髯，右手持一枝楊柳，左手持淨瓶，形貌與楊柳觀音相同。頭有火焰頭光，其上畫紅色祥雲，樓、塔浮現其上。身後繪坡岸、水波，身前供著一滿置牡丹花

的青色琉璃鉢。第 98 頁右上方榜題為「南无孤絕海岸觀世音幷」，當是此頁所畫菩薩的題名。

楊柳觀音的圖像，典據竺難提翻譯的《請觀世音菩薩消伏毒害陀羅尼咒經》（以下簡稱《請觀音經》），而不空所譯的《千手千眼觀世音菩薩大悲心陀羅尼》更明確記載，觀音菩薩手中的楊柳枝，能夠解除眾生的病苦和災難。在印度、中亞和西藏的佛教美術中，都沒有發現楊柳觀音的圖像，可是早在五世紀末，中國南方的蕭齊（479–502）即有楊柳觀音的製作，隨著南北文化的交流，六世紀下半葉，北周（557–581）也開始雕鑄楊柳觀音，至唐代，楊柳觀音的圖像已普遍流行。[371] 敦煌藏經洞出土的唐代敦煌帛畫中，發現數件八分面、半側身的楊柳觀音像，[372] 有些嘴唇上下尚有鬍髭，和〈畫梵像〉的孤絕海岸觀世音菩薩像十分類似，由此可見，〈畫梵像〉孤絕海岸觀世音菩薩的祖源應為唐代圖像。

「孤絕海岸觀世音」之名，不見於經典記載。唐王勃（約 650– 約 676）在〈觀音大士讚〉稱觀音菩薩「向孤絕迴處作津梁，於浩渺波中拔急難。尋聲救苦，赴感隨緣」，[373] 這一描述，似與〈畫梵像〉第 98 頁的圖繪有異曲同工之妙。志磐《佛祖統記》稱，補陀山「山在大海中，去鄞城（今浙江寧波）東南水道六百里，即《華嚴》所謂南海岸孤絕處，有山名補怛落迦，觀音菩薩住其中也」。[374] 由此看來，孤絕海岸，也可能意指補怛落迦山，若然，第 98 頁觀世音菩薩頭光上的祥雲、塔閣，或許代表著觀音菩薩所居止的殿閣。Soper 教授則指出，觀音以化度眾生、救濟有情以達彼岸為志，故可將「南无孤絕海岸」之名加於觀音之上。[375]

第 99 頁：真身觀世音

第 99 頁右上方榜題為「真身觀古音菩薩」，此頁所畫觀音菩薩，造型特殊，與〈畫梵像〉其他觀音菩薩圖像截然不同。其冠有阿彌陀佛，右手作說法印，腕戴念珠，左手手肘微彎，手掌向下，五指微屈，作與願印，立於蓮臺之上，全身包在一大月輪中。兩側各有一侍女，分持一塊

長巾與一個經函，觀音的頭頂尚繪紅色祥雲。這尊真身觀世音菩薩，頭額方闊，鼻翼寬大，兩唇豐厚。髮髻高聳，髮髻兩側垂落的重重髮辮，梳理整齊。耳璫沉重，垂至兩肩。上身全祖，寬肩細腰，胸畫乳頭。頸佩連珠雲紋寬項圈，手臂戴三角形臂釧，束金屬或皮革腰帶，下著長裙，垂掛於腹前短巾的兩端，繫於臏骨兩側，衣紋作規律的 U 形弧線。兩腳外張，姿勢僵直。這種觀音菩薩像的風格，與中國傳統的觀音造像截然不同，但在滇西大理白族自治州的石刻和出土的銅鑄、木雕裡，卻屢見不鮮，於世界各博物館或私人收藏中也時有發現，[376] 許多西方學者稱此類觀音為「雲南福星」（Luck of Yunnan）。

真身觀世音的圖像，也見於〈畫梵像〉第 86 頁建囯觀世音的頭光上方和〈南詔圖傳〉（圖 1.1），說明祂是建囯觀世音的本尊。在大理崇聖寺千尋塔出土的文物裡，還發現一尊大理國的木雕觀音像（圖 3.18），其圖像特徵和造型特徵，與〈畫梵像〉的真身菩薩如出一轍，該像正面朱書「易長真身」，[377] 意指這尊觀音像是易長觀世音菩薩的真身，也就是真身觀世音。〈南詔圖傳‧文字卷〉（圖 3.8）第六化中，詳細記述初造此像的因緣，並稱真身觀世音為「阿嵯耶觀音」、「建國聖源阿嵯耶觀音」。

第六化中所言的鋸鼓，即銅鼓，范成大《桂海虞衡志》云：「銅鼓，古蠻人所用，南邊土中時有掘得者。相傳為馬伏波所遺，其製如坐墩，而空其下，滿鼓皆細花紋，極工緻，四角有小蟾蜍兩人舁行，以手拊之，聲全似鞞鼓。」[378] 周去非《嶺外代答》又言：「銅鼓大者闊七尺，小者三尺，所在神祠、佛寺皆有之，州縣用以為更點。」[379] 第 99 頁畫幅左下方描繪的，正是李忙靈擊打銅鼓集結村人的景象。因為畫中銅鼓大部分磨蝕，形制不清，以至於 Soper 教授有畫家不知畫的是什麼的誤解。在此認知上，他進一步提出 1170 年代阿嵯耶觀音信仰的重要性已不如從前的看法，[380] 自然就有待商榷了。第 99 頁畫幅右下方，畫一白衣老人手持一尊真身觀世音金像，身前放置一盆火和一盆水，地上尚見火鉗、鐵鎚等鑄像工具，無疑是在描繪第六化中老人鑄像的情節。畫中李忙靈敲擊銅鼓和老人鑄造聖像的動作，甚至於散置在老人四周鑄造銅像的工具

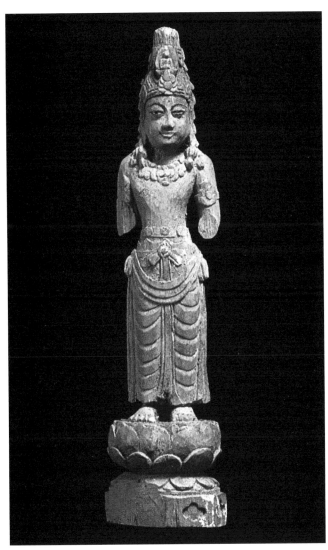

3.18　真身觀世音菩薩立像　大理國　十二世紀
雲南大理崇聖寺千尋塔出土　雲南省博物館藏
採自 Albert Lutz ed., *Der Goldschatz der drei Pagoden*, kat. nr. 59.

等，都與〈南詔圖傳〉（圖 1.1）第六化的描繪一致。

值得注意的是，無論是真身觀世音或阿嵯耶觀音之名，均不見於不同版本的《大藏經》，可是，祂卻是九世紀以來大理地區流行觀音顯化傳說的主角，是地方色彩濃厚的南詔、大理國佛教信仰。

除了〈南詔圖傳〉和〈畫梵像〉的阿嵯耶觀音像外，現存尚有大量大理國後期的阿嵯耶觀音造像。這些阿嵯耶觀音像，冠住阿彌陀佛，右手作說法印，左手作與願印。頂束高髻，髮際線處束一髮箍，頭髮編結成多絡小辮，束

紮高髻，並垂至兩肩。耳戴倒蓮蕾形耳璫，額窄而平，眉間有白毫。雙眉相連如弓，山根低，鼻翼寬，嘴大唇厚。肩平腰細，上身全袒，露出平扁的身軀，胸部刻劃兩個乳頭。胸佩弧形瓔珞，臂戴三角形臂釧，腰束皮質或金屬質腰帶。下身窄瘦，兩腿直立，僅著下身裙裳，束裙的腰帶於腹前結成蝴蝶結，腹前尚垂懸一巾帶，兩端繫於髖骨兩側。裙裳的衣褶，布排規整，中間為垂直的衣褶，兩腿部分則以弧形線條來表現，裙襬向兩側微揚。美國聖地牙哥美術館所藏的阿嵯耶觀音像（圖 1.2），背後的題記言：「皇帝嫖信段政（正）興資為太子段易長生、段易長興等造記。願祿筭塵沙為喻，保慶千春孫嗣，天地標機，相承萬世。」[381] 可知，這尊阿嵯耶觀音像應是段正興為帝之時（1147–1171）的作品。根據這尊造像的風格，推測大部分現存的阿嵯耶觀音像為十二世紀之作。

阿嵯耶觀音像的造型特殊，Chapin 博士認為，其風格可能源於印度東北部的波羅王朝，經尼泊爾或室利佛逝（Śrīvijaya，今馬來半島和巽他群島的大部分地區）傳入雲南。[382] Marie Thérèse de Mallmann 指出，南印度的巴拉伐（Pallava）美術與印尼的爪哇雕刻，均對阿嵯耶觀音有相當的影響。[383] Susan L. Huntington 也言，雲南阿嵯耶觀音造像風格的遠源，可能為印度的前波羅（pre-Pāla）、波羅和巴拉伐的雕刻，但其與室利佛逝藝術的關係也不容忽視。[384] Nandana Chutiwongs 則指出，雲南的真身觀世音像，與中南半島占婆（Champa，在今越南中部）的菩薩像十分相似，二者的關係密切。[385] 仔細比較雲南的阿嵯耶觀音像和印度、東南亞的菩薩像，可發現阿嵯耶觀音鼻塌嘴寬、顴骨較高、上半身平扁、下體窄瘦、姿勢僵直等造像特徵，和驃國（Pyū Kingdom，在今緬甸中部）、墮羅鉢底（Dvāravatī，在今下緬甸之東和柬埔寨之西的泰國）、泰國南部的室利佛逝、吉蔑（Khmer）、占婆等地的菩薩像近似。其髮型、服裝、裝飾樣式等，和八、九世紀的中南半島菩薩像也雷同，故中南半島觀音像極可能就是阿嵯耶觀音像的祖本。震旦藝術博物館所藏阿嵯耶觀音像的題記，稱此像為「緬佛」，[386] 更表明這種類型的造像，和中南半島有著密切的關係。又因八、九世紀時，中南半島各地的造像紛紛從南印度的造像中汲取藝術養分，阿嵯耶觀音像

兩腿挺直的生硬立姿、裙腰上方佩戴著金屬或皮質的腰帶、腹前垂掛著一條短巾等特徵，在南印度的造像上也可以發現，是故阿嵯耶觀音像的遠源很可能是南印度的菩薩像。[387] 阿嵯耶觀音像的祖源被帶到南詔以後，因緣際會成為當地神聖的瑞像，長期地受到大理地區人民的尊崇。

第 100 頁：易長觀世音

此頁畫華蓋下，觀世音菩薩頭戴華冠，冠住坐佛，左手執柳枝，右手持澡瓶，端立於蓮臺之上，下有龍座。右脇侍菩薩兩手抱拳，拿著如意，左脇侍菩薩右手持一扇。下方畫一天王與一龍女，天王肩纏一龍，龍女頭後畫眾多蛇頭，分三層排列，坐在岩石座上，兩腿垂下。該頁右上方榜題作「易長觀世音菩薩」，當為此尊觀音的題名。松本守隆根據本圖有龍座與龍女的出現，認為這尊觀音即三十三觀音中的「龍頭觀音」。[388] 然解說牽強，言不成理。

這尊觀音的冠住一尊坐佛和兩手的持物，與第 98 頁的孤絕海岸觀世音菩薩一致，皆是以唐代的楊柳觀音作為祖本。不過，此觀音菩薩頭戴華冠，身披瓔珞，其上圖飾極為特殊，在胸前的圓板上飾涅槃圖，而大腿處則有一尊佛坐像，其他菩薩像均不見這樣的裝飾，值得注意的是，在傳世的金銅佛像裡，可發現數尊圖像特徵類似的觀音像。[389] 大理崇聖寺千尋塔出土的一尊木雕真身觀世音像（圖 3.18），正面書寫朱字「易長真身」，背面書「菩薩弟子楊聖香」字樣。[390] 足見，除了皇帝之外，大理國的百姓也信仰易長觀世音，且視易長觀世音菩薩為真身觀世音的化現。〈畫梵像〉在毗鄰的第 99、100 頁上，分別畫真身觀世音和易長觀世音，或許也在闡明同樣的宗教意涵。在現存的易長觀世音金銅菩薩像中，最早的一尊約鑄造於十世紀。[391] 根據《僰古通記淺述》，南詔第十一代國主酋龍（又作酋隆、世隆、世龍，859–877 在位）攻伐益州時，曾得一觀音像，凱旋歸國後，酋龍以在益州所得的金銀錢糧，寫《金剛經》一部，並造易長觀世音像，且設觀音道場，[392] 故而筆者推測，酋龍所造易長觀世音像的祖本，很可能即是酋龍在益州所得的觀音像，也就是說，易長觀世音像的祖源來自於蜀地。[393]

「易長觀世音」之名不見於佛教經藏，唯有在大理國的文物中，才有易長觀世音作品的發現。早在七十餘年前，Chapin 博士便指出，由於大理國第十七代國主段正興又稱段易長，而段正興之子，又分別稱「段易長生」和「段易長興」（即段智興），故其對「易長觀世音」的名號提出了以下兩個解釋：一、受到東南亞神王（Devarāja）信仰的影響，將國王的名字加在觀世音之前。中南半島的占婆和吉蔑，常將統治者的名字，加諸於佛教或印度教神祇的名號之上，認為國王即世間的神祇，這種神王信仰是東南亞文化的一大特色。大理國與中南半島毗鄰，受到東南亞文化的影響，所以將大理國主段正興的「易長」之名冠於觀世音之上。二、《指月錄》〈圭峰宗密禪師傳〉有「易短為長」之語，易長觀世音之名很可能即由這個說法演繹而生。由於除了易長觀世音這個例子之外，在雲南尚未發現國王名字和佛教神祇結合的例證，所以 Chapin 博士認為第二說的可能性較高。[394] 不過，圭峰宗密禪師與大理國並無任何淵源，因此，以宗密禪師「易短為長」之說來解釋易長觀世音菩薩的意涵，也不妥適。

由於地緣、歷史等因素，Chapin 博士的第一種說法，則普遍被學界接受，李霖燦、[395] 松本守隆、[396] Nandana Chutiwongs、[397] John Guy、[398] 古正美、[399] 楊泠泠、[400] 朴城軍[401] 等學者都主張，「易長觀世音」是將大理國主段易長的名字，加諸於觀音之上，表現佛王一體的觀念。不過，易長觀世音信仰，約始於九世紀下半葉的酋龍時期，現存最早的易長觀世音像，則鑄造於十世紀，比大理國主段易長的活動年代要早了一百多年，因此，在東南亞神王信仰的基礎上來解釋易長觀世音菩薩的出現，並不足取。

經查閱觀音經典，在唐代不空翻譯的《葉衣觀自在菩薩經》中，發現了一則與「易長」相關的記載，值得注意。此經提到：

> 又法，若國王男女難長難養，或短壽、疾病纏眠、寢食不安，……則於所居之處，用牛黃或紙或素，上書二十八大藥叉將真言，帖（當作貼）四壁上，……帖（當作貼）真言已，於二十八大藥叉將

位，各各以香塗一小壇，壇上燒香、雜華、飲食、燈燭、閼伽，虔誠啟告：唯願二十八大藥叉將并諸眷屬，各住本方護持守護某甲，除災禍、不祥、疾病、夭壽，獲得色力，增長聰慧，威肅端嚴具足，易養易長，壽命長遠。作是加持已，二十八大藥叉將不敢違越諸佛，如觀自在菩薩及金剛手菩薩教敕，晝夜擁護臥安覺安獲大威德。若有國王作此法者，其王境內災疾消滅，國土安寧，人民歡樂。[402]

由此看來，若國王依葉衣觀自在菩薩的二十八大藥叉壇法作壇，就可以使皇室中為疾病纏擾、難長難養者，睡眠安穩，易養易長，壽命延長，並可以國泰民安。「易長觀世音」的名號，或許就受到了這類與觀音壇法有關的密教經典的啟發。〈畫梵像〉易長觀世音圖像的身光中，外層為火焰紋，內層畫金剛杵，在〈畫梵像〉描繪的眾多觀音像中，唯有易長觀世音的背光上，特意畫出了金剛杵的圖案，也進一步地證實此像或與密教有所關連。

大理國時，佛教盛行，許多名字大量夾著佛號，如李觀音得、李大日賢、張般若師、楊天王秀等。段正興，又稱作段易長。根據美國聖地牙哥美術館藏阿嵯耶觀音像（圖1.2）的題記，段正興的兒子又名為段易長生、段易長興。段易長興，即大理國第十八代國主段智興，〈畫梵像〉即張勝溫為他所畫。此外，在諫議大夫敕賜大師楊俊升撰〈大理國故高姬墓銘〉中，也載述著高姬為「天下相國高妙音護之女，母建德皇女段易長順，翰林郎李大日賢之內寢也」。[403] 亦即高姬之母，為大理國建德皇帝段正興的女兒段易長順。顯然，段正興和他的子女，都是易長觀世音菩薩的信徒。引人注意的是，大理國在名字中夾「易長」者，皆為大理國的王室成員，說明大理國王室與易長觀世音的信仰有著特殊的關係。

第 101 頁：救苦觀世音

第 101 頁右上方榜題為「救苦觀世音菩薩」，此頁的主尊冠住阿彌陀佛，右手持楊柳，左手提淨瓶，兩腿直立，

3.19　觀音菩薩立像　南詔晚期至大理國初期　九至十世紀
美國巴爾的摩沃爾特斯美術館藏　作者攝

兩手較貼緊身軀，面向前方，姿勢僵直。頭上覆巾，以髮飾箍緊，佩大圓花耳飾。環頸戴一簡單項鍊，項鍊中間有一圓形飾物，其下垂墜一條長瓔珞，瓔珞繞過腹前的天衣。這些特徵，在南詔、大理國的數尊鎏金觀音像[404] 都可發現，美國沃爾特斯美術館（The Walters Art Gallery）所藏的觀音菩薩像（圖3.19）即為一例。何恩之（Angela Falco Howard）指出，沃爾特斯美術館收藏的這種觀音像，應為南詔晚期九世紀的作品；並提出此尊觀音或為大理的守護神，或為「雲南福星」的替代品等假說。由於資料所

限，何恩之認為目前尚難確定。[405]不過，這種觀音像，在南詔國的九世紀梵僧觀世音三尊像（圖3.20）裡也有發現，只是其居於脅侍菩薩的地位，似乎顯示這種觀音像頭戴覆巾、正面、姿勢僵硬等特徵，只是風格樣式的元素，並非圖像定式，所以，〈畫梵像〉第101頁的救苦觀世音刻意採取一種復古的樣貌，可能具有特殊的意義。但遺憾的是，目前資料不足，無法知曉。

此頁救苦觀世音菩薩的兩側，各有一組脅侍人物，主尊菩薩皆頭戴華冠，後有圓光，嘴有鬍髭，兩側各有一頭梳雙髻的童女為脅侍。右側的主尊手持扇，左側的主尊手持念珠。由於左側的主尊下裙，繪有弧形圖案，Chapin博

3.20 梵僧觀世音菩薩三尊像　南詔國　九世紀
美國波士頓美術館藏

士誤認此左側主尊下裙的雲形圖案為龍，故主張這兩位人物應代表雲南的帝王，Soper教授則以為二者可能是帝釋和梵天，[406]松本守隆同意Soper教授的看法。[407]然而，〈畫梵像〉第20頁的帝釋天，手持香爐，與本圖的持物有別；此外，目前尚未發現帝釋和梵天為觀音脅侍的組合方式，故筆者認為還是稱救苦觀世音身側這兩組人物的主尊為脅侍菩薩，較為妥當。第101頁救苦觀世音菩薩的身後，畫有巍峨的點蒼山，前景又畫雙蛇和西洱河神──金螺和額上有輪的金魚，其畫法與〈南詔圖傳〉（圖1.1）卷末的圖像完全一致，清楚說明救苦觀世音是南詔、大理國人信奉的神祇。

早在初唐，中國就出現了「救苦觀世音」的稱名。洛陽龍門石窟的初唐洞窟裡，即發現不少救苦觀世音的造像，[408]最早的一例即賓陽南洞南壁貞觀十六年（642）清信女石姐妃造救苦觀世音像。[409]在敦煌藏經洞出土的唐代帛畫裡，也發現數幅救苦觀世音的帛畫，[410]四川也有救苦觀世音菩薩像的雕鑿，巴中石窟第87龕即為一例，此龕龕外左壁陰刻唐乾元二年（759）〈救苦觀世音菩薩像銘〉。[411]這些救苦觀音的圖像，有些與〈畫梵像〉相同，一手持淨瓶，另一手持楊柳；有些則一手持淨瓶，一手持蓮花；也有兩手合十，或一手作說法印、另一手下垂者，圖像並不固定。除了〈普門品〉外，另一部與觀音信仰息息相關的《請觀音經》也談到，眾生在遇到各種災厄苦難時，只要「三稱我名，誦大吉祥六字章句救苦神咒」，就能化險為夷。[412]唐代救苦觀世音的出現，正說明觀世音菩薩大慈大悲、救苦救難的觀念，已深植人心。隨著南詔與唐朝頻繁的交往，中土救苦觀世音的信仰，可能在九世紀也傳入了南詔。

第102頁：大悲觀世音

根據第102頁右上方榜題，本頁的主尊為「大悲觀世音菩薩」。千手千眼觀世音，又稱大悲觀世音[413]或大悲金剛。[414]這尊菩薩頭戴華冠，冠住立化佛，具四十二手，每手掌心畫一眼，結跏趺坐於蓮臺之上。頭後有紅色頭光，身後有白色身光，分內、外兩層，內層邊飾火焰紋，外層

以金線鉤勒。四十二手，除了頂上二手合捧紅衣坐佛，當胸二手合十外，右側的十九手分別為：月精摩尼手、寶經（作經冊狀）手、寶劍手、化宮殿手、錫杖手、傍牌手、寶篋手（?）、鉞斧手、不退轉金輪手、寶箭手、蓮花手、蒲桃手、如意珠手、跋折羅手、寶螺手、寶鏡手、楊柳枝手、蓮花手、寶經（作經卷狀）手；左側的十九手分別為：日精摩尼手、金剛杵手、髑髏寶杖手、五色雲手、寶戟手、白拂手、寶篋手（?）、俱尸鐵鉤手、寶鉢手、寶弓手、蓮花手、羂索手、與願印手、寶鐸手、化佛手、如意寶珠手、軍持手、蓮花手、甘露手。這尊大悲觀世音手中的持物，和第 93 頁的千手千眼觀世音所持者大體相同，只有少許出入。

大悲觀世音右側，畫一頭戴華冠的天女，兩手捧花，乃吉祥天女（又稱功德天）。左側畫一上身袒露、一手持杖的老者，乃婆藪仙。這兩位人物，在敦煌莫高窟藏經洞出土的唐和五代千手千眼觀世音帛畫（圖 3.17）上常可發現。[415] 畫幅右下角首戴象頭、身著甲冑者和左下角首戴豬頭、身著甲冑者，乃頻那夜迦，二者不再以獸首人身的形象出現，與第 93 頁千手千眼觀世音菩薩頁面中頻那夜迦的表現略有不同。

丁觀鵬〈法界源流圖〉「大悲觀音」一圖下方中間的八臂人物，身有火焰背光，頭戴黑帽，唇有鬍髭，面容溫和，作人神合體的形貌。[416] 不過，仔細觀察〈畫梵像〉第 102 頁最下層中間的人物畫，有兩層，一為墨線畫頭戴黑色頭囊、身著圓領寬袖大袍、雙手合十的立像，其裝束與次頁的南詔王類似，可能代表南詔國王；另一為火焰圍繞的紅色八臂像，左腿屈盤，右腿下垂，作遊戲坐姿，這位八臂人物的右一手執金剛杵，二手持念珠，三手作手印，四手殘；左一手持蓮花，二手握獨鈷杵，三手置左小腿上，四手殘。從火焰背光、坐姿以及八臂的持物和手印來看，這位紅色人物應是一尊明王像。Chapin 博士認為，王者像乃是畫在八臂明王像之上，[417] 松本守隆則根據在王者像的頭囊處，尚見明王的頭冠殘痕，且身上尚見明王像膚色的紅彩，主張王者像應在底層。他指出，很可能是畫家畫完王者像後，發現畫錯了，再敷粉重繪八臂

明王像。[418] 仔細檢視原作，筆者同意松本守隆的說法，即南詔王立像應畫於底層，八臂明王應畫於上層，後來因明王像的紅彩剝落，故呈現目前畫面混淆的狀況。

查閱畫史，可發現許多繪製大悲像的畫家，與蜀地頗有淵源，例如李昇為唐末成都人，[419] 盧楞伽雖是長安人，但在「明皇帝駐蹕之日，自汴入蜀，嘉名高譽，播諸蜀川，當代名流，咸伏其妙」，[420] 杜齯龜「先秦人也。避地居蜀，事王衍為翰林待詔」，[421] 辛澄、范瓊、張南本雖不知何許人也，但他們都寓居蜀地。[422] 這些畫家，多活動於晚唐、五代之際，顯示九、十世紀時，四川的大悲觀世音信仰和圖像十分流行。當時，南詔與唐朝或戰或和，南詔又多次攻入成都，太和三年（829），南詔權臣王嵯巔不但率眾攻掠邛、戎、嶲三州，並占領成都，「止西郛十日，……將還，乃掠子女、工技數萬而南，……南詔自是工文織，與中國埒」。[423] 由此推測，南詔的大悲觀世音信仰和圖像，很可能是由蜀中傳入的。

第 103 頁：十一面觀世音

第 103 頁右上方榜題為「十一面觀世音菩薩」，此尊十一面觀世音，面分五層排列，第一層為三菩薩面，每面皆有三眼。第二、三層分別為三佛面，第四、五層各為一佛面，共計八佛面。十六臂，右一手指尖拈金剛杵，二手捧一淺身長流口的器皿，三手執劍，四手執淨瓶，五手作與願印，右六手與左六手於胸前結手印，右七手持楊柳枝，右八手與左八手於腹前結禪定印；左一手持燈，二手伸食指，似作期剋印，三手執蓮花，四手持白螺，五手姆指和中指相捻，放置膝頭，左六手與右六手於胸前結手印，七手持葵花小鉢，左八手與右八手於腹前結禪定印。

十一面觀世音菩薩的上方，繪兩團烏雲，右側的烏雲中，有一昂首前行的三爪龍王，當代表雨神。左側的烏雲中，畫三位人物，其中，野豬首人身、翅如蝙蝠、手持鼓棒作敲擊上方圓鼓狀者，為雷神，類似的人物，亦見於第 11 頁龍王的上方；面有鬍髭、手提虎皮風袋的老者，為風神；左手按水罐、右手拿楊枝的女性神祇，為雨師。

十一面觀世音菩薩的右側，畫兩位手持笏板的供養天人，乘雲而來，其側有一位似手持大圓鏡的侍者，[424] 左側則繪兩位手持燈燭的供養天女，亦乘雲而至。下方畫十五位雙手合十的供養人，每位的上方皆有題名。雖然畫上的題名，部分漫漶不清，但可以確定這些人物為南詔歷代的帝王和王室成員。丁觀鵬在章嘉國師指導下完成的〈法界源流圖〉中，不但省略了第103頁上方的龍王、風神、雷神、雨師，也沒有畫下方的南詔歷代帝王和王室成員禮佛圖，還將原位於十一面觀世音兩側的供養天人，改繪為世俗的供養人，畫在畫幅的下方，[425] 對「十一面觀世音」這幅畫面作了較大的修改。

第103頁的南詔帝王和王室禮佛圖，分為兩列，上列畫七人，根據畫上的題名，自畫幅的右方而左依次為：

(一)「孝哀中興皇帝」：孝哀中興皇帝，指的即是南詔第十三代君主舜化貞（897–902在位）。舜化貞，又作舜化、隆舜子，後為權臣鄭買嗣所殺，諡「孝哀帝」。因其即位的第二年改元「中興」，故此則題記稱其為「孝哀中興皇帝」。

(二)「景莊皇帝世龍」：世龍（859–877在位），豐祐子，是南詔第十一代國王，諡「景莊皇帝」。他不但斷絕對唐的朝貢，且一生尚武，咸通元年（860）和三年年底（863）兩陷交趾（今越南北部紅河三角洲流域），又多次率兵寇蜀，也許因為這個原因，他的畫像穿著戎裝，以彰顯他的軍事武功。

(三)「靜王晟券利」：晟券利（816–824在位），又作勸利晟、勸利成、勸利，券龍晟子，是南詔第九代國主，諡「靖王」。榜題「靜王」，與「靖王」同音。

(四)「興宗王羅晟」：羅晟（674–712在位），又作羅盛、羅晟炎、邏盛炎，細奴邏子，是南詔第二代君主，諡「世宗興宗王」。

(五)「威成王閣羅鳳」：閣羅鳳（748–779在位），又稱蒙歸義，是南詔第四代國主皮羅閣子，為第五代國王。開元二十六年（738），唐封其父皮羅閣為「雲南王」，閣羅鳳即位後，即襲封為「雲南王」。閣羅鳳後叛唐歸吐蕃，吐蕃封之為「贊普鍾」，並賜金印。胡蔚增訂的《南詔野史》稱閣羅鳳為「偽諡神武王」。[426] 由於〈畫梵像〉的繪製時間，較胡蔚編修的《南詔野史》早了數百年，依據此則榜題，閣羅鳳的諡號應為「威成王」才是。

(六)「□武聖□□□□」：此則題記，梁曉強釋為「図武皇帝圑圙圙」，[427] 不過，第二、三字的「武聖」依稀可辨，故筆者同意李霖燦的釋讀。[428] 唯查閱與南詔相關的地方志書，並未發現包括「武聖」二字的南詔君王諡號。

(七)「□道□□圀龍晟」：[429] 券龍晟（809–816在位），又作勸龍晟、勸龍成，其父尋閣勸在位僅一年即亡，券龍晟是南詔第八代國主，淫虐失道，為節度使王嵯巔所弒，倪輅本和胡蔚本的《南詔野史》稱其諡號為「幽王」。[430]

下列畫八人，兩位女姓的體形較帝王小。根據畫上的題名，自畫幅的右方而左依次為：

(一)「圀武□子各？□」：此則題記，李霖燦釋為「□武□子谷？」梁曉強釋為「孝桓王異牟尋」，[431] 與筆者的釋讀有所出入。唯查閱與南詔地方相關志書，並未發現包括「孝武」二字的南詔君王諡號。

(二)「神武王鳳伽異」：[432] 鳳伽異，為閣羅鳳子，倪輅本和胡蔚本的《南詔野史》皆稱其未立而早逝，[433] 倪蛻輯《滇雲歷年傳》載：「（大曆）十四年（779）九月，閣羅鳳死，孫異牟尋（779–808在位）即位後，追諡尋父鳳迦異為悼惠王。」[434] 然據〈畫梵像〉，異牟尋追諡

其父的封號，應為「神武王」。

（三）「太宗武王晟▢▢」：晟邏皮（712–728 在位），又作盛羅皮，羅晟子，是南詔第三代國主。倪輅本《南詔野史》稱其「偽謚武王」，[435] 胡蔚增訂的《南詔野史》又言「偽謚太宗威成王」。[436] 今依據〈畫梵像〉此則榜題，認為晟邏皮的謚號應為「太宗武王」。

（四）「奇王細奴邏」：細奴邏（649–674 在位），又作細奴羅、獨羅消等，自稱「奇王」或「奇嘉王」，為洱海地區六大部落之一的蒙舍詔詔主，因其妻潯彌腳與媳夢諱多次向梵僧虔心布施飯食，而得梵僧授記。自此以後，位居六詔之南的蒙舍詔，勢力日益壯大，八世紀初，終得兼併其他五詔，統一洱海地區。因蒙舍詔位於諸詔之南，人稱「南詔」，細奴邏為南詔第一代國主，謚「高祖」。圖中，細奴邏兩手捧一禽鳥，這隻禽鳥很可能是〈鐵柱記〉所言，張樂盡求與興宗王（當為奇王）九人祭天時，自鐵柱側飛來，憩息於奇王臂上的瑞鳥。[437]

（五）「昭成皇帝券豐▢」：券豐祐（824–859 在位），又作晟豐祐、晟豐佑，兄勸利晟亡歿後，即位為王，是南詔第十代國君，謚「昭成王」。

（六）「武宣皇帝摩訶羅嵯」：摩訶羅嵯（877–897 在位），即隆舜，又稱法、法堯，為南詔國第十二代國主，謚號「武宣帝」。他簪髻，戴耳環，袒上身，下著裙，赤腳，服飾特徵與印度或中南半島的民族相同，在諸王中造型特殊。〈畫梵像〉第 41、55 頁及〈南詔圖傳〉（圖 1.1）上，皆可發現他的形貌。

（七）「▢▢腳」：南詔第一代國王細奴邏之妻，與媳夢諱多次向梵僧布施，故得梵僧授記。

（八）「夢諱」：南詔第二代國王興宗王羅晟之妻。

綜上所述，第 103 頁畫幅下方的供養人，實即代表南詔歷代國王和南詔初祖細奴邏和二祖羅晟的妻室，此一畫面顯然即一幅「南詔歷代國王禮佛圖」。在諸王的排列上，以中間的第一、二代國主細奴邏和羅晟為中心，由內而外排列。在服飾方面，細奴邏和羅晟，皆頭頂束髻，細奴邏還跣足，並打著綁腿，潯彌腳和夢諱的髮髻也不見任何裝飾，形象素樸，這些人物作平民打扮，顯示當時王族尚未貴族化。而在第十代以前，國王多戴皂色頭囊，身著圓領衣，到了第十代國主豐祐，服裝則有明顯變化，其頂戴裝飾華麗且高大的紅色頭囊，身著圓領袞服，在其肩胸部分仍見日、月和龍紋的圖案，第十三代孝哀中興皇帝的服飾特徵，與豐祐相似，唯袍上不見章黼圖案。從這些國王服飾的變化，我們可一窺南詔帝王服制的變革過程。[438]

十一面觀世音菩薩的下方出現「南詔國王禮佛圖」，明顯說明十一面觀音信仰在南詔王室中有著舉足輕重的地位。《僰古通記淺述》記述：

（贊普鍾）二年癸巳（753），……唐使張阿蠻領青龍、白虎二獸及兵萬眾，吸洱河水涸乾，無計可遏。忽有一老人告主曰：「國將危矣！何不救？」主曰：「此一大怪事，非人力所能。奈何！」老人曰：「君無憂焉，我有法術可殄。」翁乃畫一觀音，有十一面，座下畫一龍虎，敬於法真寺內。是夜，二龍虎入阿蠻營，與其龍虎互相抵觸，破其龍虎腹，而洱河水復滿。主乃驅兵擊之，止留四五騎，得其棄甲曳兵，并雜占曆書一部。[439]

《白國因由》亦有類似的記載。[440] 雖然這則故事充滿神異色彩，不可全信，可是，文中所提老人畫十一面觀音，化解南詔國的災厄，可作為八世紀中葉閣羅鳳時南詔已開始信奉十一面觀音的佐證。此外，這則資料也顯示，南詔的十一面觀音信仰，有著濃厚的護國色彩。顏娟英在〈唐代十一面觀音圖像與信仰〉一文中指出，十一面觀音信仰在唐代有濃厚的護國思想，[441] 南詔的十一面觀音信仰或許也受到唐朝的影響。

早在七世紀時，與南詔國相鄰的唐朝和吐蕃，都有十一面觀音信仰和圖像的流傳。北周時，耶舍崛多、闍那崛多合作翻譯的《佛說十一面觀世音神呪經》，[442] 即已敘述十一面觀音的圖像特徵和作壇法。唐高宗永徽四年（653）的阿地瞿多、顯慶元年（656）的玄奘以及天寶年間（742–756）的不空，先後都翻譯了十一面觀音的經典。[443] 玄奘的再傳弟子慧沼（648–714）又作《十一面神呪心經義疏》，[444] 由七世紀末至八世紀初中國開始出現了大量的十一面觀音造像，[445] 足見當時十一面觀音信仰已在中國普遍流傳。在上述各譯本中，除了不空翻譯的《十一面觀自在菩薩心密言念誦儀軌經》稱「以堅好無隙白檀香，彫觀自在菩薩身，長一尺三寸，作十一頭，四臂」[446] 外，其他的三個譯本，都稱十一面觀音為二臂像，左手持插有蓮花的淨瓶，右手舒展，持瓔珞或數珠。[447] 依據現存中國七至十二世紀的十一面觀音圖像，這類觀音十一面的安排，可作一、二、三、四、五層，手臂則為二臂、四臂、六臂、八臂和十二臂。[448]

根據《西藏王統記》記載，松贊干布（Srong btsan sgam po，617–650 在位）曾派僧人自南印度迎請一尊十一面觀音作為本尊，據說這尊十一面觀音三面慈相，七面怒相，最上一面為無量光佛（即阿彌陀佛），由此看來，七世紀時，十一面觀音信仰顯然也傳入西藏。[449] 雖然這尊十一面觀音不存，但其圖像很可能與拉薩西藏博物館所藏的一件十三至十四世紀的十一面觀音擦擦[450] 雷同。李翎指出，西藏十二世紀以前的十一面觀音，頭面布排多作五層，排列方式為三、三、三、一、一面，第四層為大笑面，最頂的一面則為佛面；手臂為四、六、八臂。[451]

茲將第103頁的十一面觀世音圖像，和上述漢、藏兩個傳統相比較，可發現漢、藏兩地均不曾發現十六臂的十一面觀音像，究竟〈畫梵像〉十一面觀音圖像的來源為何？目前尚無法推斷。至於第103頁十一面觀音頭面的布排分為五層，這種方式在漢、藏兩式的十一面觀音像均可看到，不過唯有漢式的十一面觀音中，可以發現頂上八面均為佛面的圖式，[452] 同時，除了第一層的左右二菩薩面與主面同大外，其他八面佛頭的尺寸皆與主面相差懸殊，

這也是漢傳系統十一面觀音的重要特色。[453] 此外，第103頁十一面觀世音菩薩像的上方，出現漢系神祇的龍王、雨師、風神、雷公等圖像，也說明這幅十一面觀音的圖像，和漢傳佛教關係較為密切。

第104頁：毗盧遮那佛

此頁的火焰紋、蓮花臺、須彌座，以及上方的飛天與流雲，僅以墨線鉤勒，尚未敷染施彩，為一未完成的畫面，左上方有「南無毗盧遮那佛」的題名。這尊毗盧遮那佛，身著紅色描金袈裟，頭戴華冠，手結智拳印，坐大寶蓮臺上，臺下有一金剛寶座，無疑代表密教中金剛界的毗盧遮那佛，亦稱大日如來。大理崇聖寺千尋塔出土的佛像中，也發現一尊戴頭冠、結智拳印、著通肩袈裟的毗盧遮那佛。[454]《攝真實經》云：「復次瑜伽行者入毘盧遮那三昧，端身正坐，勿令動搖。……自想頂有五寶天冠，天冠之中有五化佛，結跏趺坐。作此觀已，即結堅牢金剛拳印。」[455] 第104頁毗盧遮那佛的頭冠，僅打了底色，頭冠正中畫五個圓圈，可能原要畫五方佛。

毗盧遮那佛的上方，畫兩位飛天乘雲飛舞，一位兩手合捧盤花，另一位兩手分持一供養品。此佛所坐金剛寶臺前，有一瓔珞裝飾的供桌，兩側各畫一供養菩薩，右側的供養菩薩，身披袈裟，兩手合捧一瓶，瓶內插著蓮花；左側的供養菩薩，亦身披袈裟，右手持長柄香爐。

此幅毗盧遮那佛的身光最外側，以紅色暈染，漸次變化，表現特殊，與其他頁面身光的繪製方法有別。《益州名畫錄》載：

> 杜子瓌者，成都人也。擅於賦采，拂澹偏長，唯攻佛像。王蜀時龍華泉東禪院畫〈毗盧佛〉，據紅日輪，乘碧蓮花座，每誇同輩云：「某妝此圓光，如日初出，淺深瑩然，無筆玷之迹。」現存。[456]

郭若虛《圖畫見聞誌》也稱，這尊毗盧佛的圓光「如初出日輪，破淡無迹」。[457] 杜子瓌所繪毗盧佛的圓光，如初昇

的日輪，色彩雖有淺深變化，但澄瑩光潔，此一特徵，似與〈畫梵像〉的毗盧遮那佛相符，因此，推測第104頁毗盧遮那佛的圖像可能與蜀地亦有淵源。

第105頁：六臂觀世音

　　第105頁畫華蓋下，一尊身著通肩袈裟的三面六臂菩薩，足踏雙蓮，立於水波之上。這尊菩薩，頂有怒髮，正面頭戴化佛冠，眉間有白毫，面有鬚髭。左右兩面均有三眼，圓目大鼻，左側面還作犬牙上出相。右上手指尖化出祥雲，上托月輪，中手持楊柳，下手持火焰寶劍；左上手指尖化出祥雲，上托日輪，中手捧水杯，下手持印。諸手

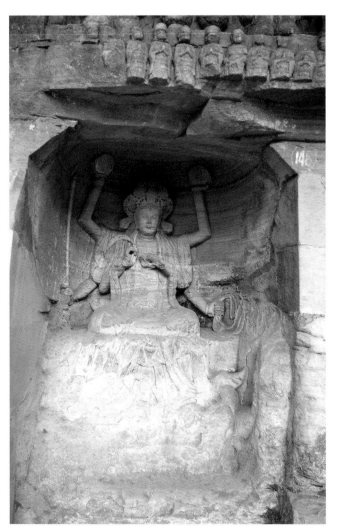

3.21　六臂觀世音菩薩像龕　宋代　十二世紀中葉
　　四川重慶大足北山石窟第148龕　作者攝

的手腕與兩足均戴環。該頁左上方，有一則「南无地藏菩薩」的榜題。嘉章國師、[458]Chapin博士[459]和李霖燦[460]都認為，此則榜題指的是第106頁的圖像，與本頁的圖像無關，而松本守隆則主張，這尊三面六臂的菩薩應代表地藏菩薩。[461]不過，松本守隆的論述過程迂迴，且他也提到目前尚未發現三面六臂的地藏圖像，所以松本氏的推論令人質疑。四川大足北山石窟第148龕為一六臂觀世音坐像龕（圖3.21），其頭戴華冠，一面六臂，分別持日、月、楊柳、水杯、劍、羂索，其中五件持物，與第105頁的菩薩相符，同時，日、月、楊柳、水杯，更是觀音菩薩時常持拿的物件；此外，唐、五代時期的石窟造像裡，觀音與地藏並現之例，不在少數，[462]故這尊菩薩應稱作「六臂觀世音」為宜，只是其名號為何？由於資料不足，難以確認。

　　六臂觀世音足前的水域中，立著一身舞立的金翅鳥，兩側各畫一供養人。右側的供養人為一位雙手合十的比丘，左側的供養人則為一位雙手合十、在岸邊虔誠禮拜的女供養人。

第106頁：地藏菩薩

　　從第105頁的上、下邊飾為五鈷杵和花，以及第106頁的上、下邊飾為三鈷杵和雲來看，原為一對幅，第105頁右上角的榜題「南无地藏菩薩」，當指第106頁的圖像無疑。本幅畫華蓋下，地藏菩薩頭戴風帽，身著袈裟，胸佩瓔珞，右手持錫杖，左手於腹前捧如意珠，在金剛座上半跏右舒而坐，背後畫青色圓形身光。下方的供臺上，置香爐、供具等。供臺前，畫二尊面對觀者的菩薩，身後皆有青色身光，均身著袈裟，胸佩瓔珞。右側的菩薩，戴花冠，佩耳飾、手環、足環，右手執錫杖，左手持如意寶珠，雙足踩蓮，倚坐於臺座之上，和劍川石窟石鐘寺區第3龕的地藏菩薩（圖3.22）圖像近似。左側的菩薩，和主尊一樣頭戴風帽，兩手各捧一如意寶珠，半跏左舒而坐，圖像和大理崇聖寺千尋塔出土的一尊青銅菩薩像[463]雷同，畫幅下方的這兩尊菩薩，也應是地藏菩薩，代表主尊地藏菩薩的化現。這些地藏菩薩像，均頭戴風帽，故稱披帽形地藏菩薩。

3.22　地藏菩薩坐像龕　大理國　十二世紀
雲南劍川石窟（石鐘寺區）第 3 龕　作者攝

　　地藏與觀音、文殊和普賢，合稱為四大菩薩，在中國
佛教中的地位重要，祂不但是顯教經典中發「地獄不空，
誓不成佛」宏願的菩薩，同時也是密教八大菩薩曼荼羅中
的一尊。地藏菩薩的圖像多變，作菩薩、沙門形、披帽形
等。[464] 其中，披帽形的地藏菩薩，並無經典依據，而是
根據靈驗故事〈道明和尚還魂記〉（敦煌寫本 S. 3092）所
作。[465] 這則故事記述：

　　襄州開元寺僧道明，去大曆十三年（778）二月八
日依本院巳時後午前，見二黃衣使者，云：「奉閻
羅王勅令，取和尚蹔往實（當作冥）司，要對會。」
道明自念出家已來，不虧齋戒，實（當作冥）司
追來，亦何所懼！遂與使者徐步同行，須臾之間，
即至衙府，使者先入奏閻羅王：「臣奉勅令，取襄
州開元寺僧道明，其僧見（當作現）到，謹取進
旨。」王即喚入，再三詢問，據此儀業，不合追來，
審勘寺額法名，莫令追攝善人，妨俗道業。有一

主者將狀奏閻羅王：「臣當司所追是龍興寺僧道明，
其寺額不同，伏請放還生路。」道明即蒙洗雪，情
地豁然，□□欲歸人世，舉頭西顧，見一禪僧，
目比青蓮，面如滿月，寶蓮承足，纓絡裝（當作莊）
嚴，錫振金鐶，納（當作衲）裁雲水。菩薩問道明：
「汝識吾否？」道明曰：「耳目凡殘，不識尊容。」
「汝熟視之，吾是地藏也。彼處形容與此不同，如
何？閻浮提形□□□□襴，手持志（當作至）寶，
露頂不覆，垂珠花纓，此傳之者謬□。□□□殿
閣亦怪焉。閻浮提眾生多不相識，汝子（當作仔）
細觀我，□□□□色短長，一一分明，傳之于世。
汝勸一切眾生念吾真言，……。」道明便去。剎那
之間至本州院內，再甦息。彼會（當作繪）列丹青，
圖寫真容，流傳於世。[466]

　　這則故事詳細記載，襄州僧道明因同名之累，被閻羅王的
差使誤捉至地府，得以親眼目睹地藏菩薩的真容。還魂
後，他謹遵地藏菩薩的指示，圖繪頭覆風帽、身佩瓔珞、
一手持錫杖的地藏菩薩新樣，廣為流傳。道明和尚還魂一
事，發生於大曆十三年（778），此應為披帽地藏圖像出現
的上限。S. 3092〈道明和尚還魂記〉未書年款，松本榮一
認為是五代之作，[467]《敦煌小說合集》則推測為晚唐、五
代的寫本。[468]

　　目前，在四川的晚唐石窟中，發現不少披帽地藏的圖
像，如資中西岩第 85 窟、安岳來鳳鄉十王經變、綿陽北
山院石窟第 9 窟等，王惠民指出，披帽地藏像很可能形成
於晚唐的四川地區，進而影響了敦煌。[469] 五代時，披帽地
藏的圖像在四川仍十分流行，如大足北山石窟第 37 龕（有
廣政三年〔940〕的造像記）、第 279 龕 [470]（有廣政十八年
〔955〕的造像記）、及安岳圓覺洞第 60 龕 [471] 的地藏菩薩，
都頭披風帽，一手持錫杖，另一手於腹前捧珠。九、十世
紀時，南詔和蜀地的往來頻仍，披帽地藏的圖像很可能就
在此時傳入了雲南。

　　有趣的是，雖然〈道明和尚還魂記〉對當時世上流傳
「手持至寶」的地藏菩薩像有所批判，不過，《大方廣十

輪經》和《佛說地藏菩薩陀羅尼經》都提到「是地藏菩薩作沙門像，現神通力之所變化，……如如意寶珠所求滿足」，[472] 可見如意寶珠是地藏菩薩重要的表徵，所以，許多晚唐、五代的披帽地藏多一手持珠，第 106 頁的三尊地藏菩薩手中皆持寶珠，亦為證明。

第 107 頁：摩利支佛母

本頁的上邊飾為五鈷杵，下邊飾為花；第 106、108 頁的上邊飾為三鈷杵，下邊飾為雲。從邊飾的配置看來，似乎這些頁面排列有序。然而，本頁的左、右上方兩側，可見榜題紅框的印漬，且本頁右上方榜題墨漬的最後一字，隱約可辨為反向的「賢」字；且本頁主尊的圖像特徵，又與摩利支天相符。足見，第 107、108 頁在重裱時，左右位置錯置，第 108 頁右上方榜題「南无摩梨支佛母」，指的應是第 107 頁的主尊。將這兩頁的前後對調後，可發現第 106 頁的地藏菩薩，與第 108 頁的秘密五普賢上、下邊飾圖案相同，說明其間的頁面應有脫落。

摩利（〈畫梵像〉作「梨」）支菩薩，又名摩利支天，梵名 Mārīcī-devī，意指「威光女神」，是光明的神格化，信仰源自古印度人對光的崇拜，又譯為「陽焰天」。祂有大神通自在之法，常行日前，但能隱形。修持摩利支天法者，在祂的護佑下，一切怨家、惡人悉不能見，一切災難皆得解脫。摩利支天原是早期持明密教的一位神祇，隨著密教的發展，逐漸從天部變成金剛界與胎藏界曼荼羅的一尊菩薩，甚至被視為毗盧遮那佛的化現，[473] 進而有佛母的稱號。

第 107 頁畫摩利支佛母三面六臂，頂有華蓋，身後有紅色的身光，身光外圍以青、赭色畫火焰。三面，每面均有三眼，正面和左面皆作善相，右面則作口露獠牙的野豬相。右上手執金剛杵，中手執箭矢，下手與左中手持一長線；左上手持兩莖蓮花，下手持弓。其頂戴華冠，冠住化佛。身穿窄袖圓領衣，外罩半臂露腹短衫，下著長裙，兩腳直立站在青色寶蓮臺上，臺下畫數隻野豬。主尊左右，各畫一人，作拉弓射箭狀。Chapin 博士指出，由於這兩位

人物與主尊站在同一個蓮臺，當是主尊的化現。[474] 因這兩位人物的持物、頭飾和服式，都與主尊摩利支天一致，並與主尊共一身光，筆者同意 Chapin 博士的看法，認為二者不但是主尊的脅侍，也應是祂的化現。

與摩利支天信仰相關的漢譯經典，有八部，[475] 一部可能為菩提流支（508 年至洛陽）的譯本、一部為阿地瞿多的譯本（永徽五年〔654〕譯）、四部為不空的譯本、以及宋初天息災翻譯的《佛說大摩里支菩薩經》[476]（980–987年譯）和佚名譯者一部。雖然唐代阿地瞿多、不空以及宋初天息災的譯本，皆有摩利支菩薩像法的記載，但兩者描述的圖像相去甚遠，顯然隸屬不同系統。唐代譯本所載的摩利支天，作天女形，左手把天扇狀，[477] 而天息災本則出現一面二臂、三面四臂、三面六臂和三面八臂十餘種摩利支菩薩的像法，〈畫梵像〉第 107 頁的三面六臂摩利支佛母像，顯然和天息災本的關係密切。該經不但提到，摩利支菩薩頂戴毗盧遮那佛，[478] 在諸成就法中，卷二還提到這尊菩薩「三面各三眼，一面作猪相。……右手金剛杵有大光明及箭、針；左手持弓、線及無憂枝。若夜作觀想月輪，畫作觀想日輪」，[479] 又云：「於曼拏羅中間安摩里支菩薩，……三面三眼，乘猪。左手執弓、無憂樹枝及線，右手執金剛杵、針、箭。」[480] 第 107 頁的摩利支佛母，除了以蓮花取代無憂樹枝、針過於細小沒有仔細描繪外，其他的圖像特徵，皆與天息災本的記載一致。此外，其身光特別與眾不同，出現青、赤兩種顏色，可能與「若夜作觀想月輪，畫作觀想日輪」這句經文有關。更值得注意的是，天息災本的成就法中，還發現「於樹下畫摩里支菩薩，身如黃金色，作童女相。挂青天衣，手執蓮花」[481] 的記載。由於蓮花作為摩利支天菩薩的持物，僅見於天息災本，可見〈畫梵像〉摩利支佛母的圖像應與天息災本息息相關。

摩利支佛母三尊像所立蓮臺的四周，畫三身紅色膚色、裸上身的羅剎，他們抬頭張口，形貌驚恐。又畫一位騎在驢上、回首仰望菩薩的女子，垂眉張口，神情失措。根據天息災本，摩利支天可以「降伏冤家，破壞冤家，降伏兵眾，降伏夜叉女，破壞拏吉儞鬼（即夜叉鬼）」，又言，在作降伏法，觀想冤家、夜叉鬼時，「想彼裸形，深紅色，

垂髮」，[482] 可知蓮臺周圍的這些人物，大概就是在描寫經文所言的夜叉女和拏吉儞鬼之屬。

摩利支菩薩是中期密教重要的神祇，在印度、中國、西藏的佛教藝術中，時有發現。研究指出，唐代的摩利支菩薩像，作一手把扇的天女形，到了宋代，受到天息災本或新傳來摩利支天新圖像稿本的影響，出現了多首多臂的摩利支菩薩像。[483] 周密《雲煙過眼錄》（1296 年成書）稱：「游氏家藏陸探微（?-約 485）〈摩利支天喜菩薩〉，徽宗題，四角『宣和』、『政和』印，及金書題神品上上。其畫青地細描，三首四臂。」[484] 此畫既有徽宗題，四角又鈐有「宣和」、「政和」印璽，推想周密所見的陸探微〈摩利支天喜菩薩〉，極可能就是《宣和畫譜》記載北宋御府所藏的陸探微〈摩利支天菩薩像〉。[485] 陸探微為南朝劉宋著名的畫家，在他活動的年代，摩利支天的經典尚未譯出，且迄今也未發現九世紀以前的摩利支天菩薩像，陸探微畫三首四臂的摩利支天菩薩，自是後人附會之詞。縱然如此，根據上述記載，北宋時，已有三首四臂摩利支天像的流傳，殆無疑義。天息災本即有三面四臂的摩利支菩薩像法的記載，[486] 北宋御府所藏的摩利支菩薩圖像，或許即是依循天息災本的像法所繪製。目前，在敦煌莫高窟藏經洞出土的畫作、瓜州東千佛洞和榆林窟，以及張掖文殊山石窟古佛洞的壁畫中，皆有十世紀末與西夏（1038–1227）摩利支菩薩像的發現，[487] 但作西藏流行的三面八臂形式，這應與當時河西走廊的佛教深受西藏影響有關。

值得注意的是，無論是文獻或是實物，目前在西藏、中土以及敦煌，皆未發現三面六臂的摩利支菩薩造像，究竟〈畫梵像〉上所見三面六臂摩利支佛母的圖像來源為何？頗值探究。研究印度佛教藝術的學者 Claudine Bautze-Picron 指出，在菩提伽耶（Bodh Gayā）九、十世紀的雕刻裡，發現不少三面六臂摩利支菩薩像，這是在印度最早出現的摩利支天像法，[488] 然而，令研究印度摩利支天圖像的學者十分苦惱的是，他們一直找不到這種圖像的經典依據。[489] 天息災本卻載錄了五種三面六臂的摩利支天像法，這些像法的圖像特徵，和菩提伽耶的九、十世紀造像相

符，天息災本無疑是研究摩利支天成就法和圖像發展的重要資料。

宋僧蘊述曾赴菩提伽耶瞻禮，於供養金剛座真容像後，在菩提伽耶樹立了〈讚佛身座記碑〉（圖 3.23），此碑碑文言：

時大宋天禧年歲次壬戌（1022）乙巳月摽記之耳。同礼佛鄉僧東京右街興教禪院義清、義璘二人同持金襴袈裟一條，於摩訶菩提佛座上被掛已，記寄摽於此，万古記之。

3.23　蘊述〈讚佛身座記碑〉　宋天禧壬戌年（1022）
印度加爾各答印度博物館藏　Huntington Archive 提供

此碑碑文上方開三個圓券龕，中央龕內，奉置一尊右手作觸地印、結跏趺坐的釋迦牟尼佛，左右兩小龕內，各有一右膝彎屈、右足外踏、左腿伸直、作舞立狀的摩利支菩薩像，由於碑首磨泐嚴重，這兩尊女相菩薩，除了三面六臂外，頭面特徵和各手的持物，已難辨識。兩龕龕下，均浮雕著七隻豬，居中刻畫一張人面，這些特徵，都與天息災本卷三的記載相符，此經言道：摩利支菩薩「乘豬車，立如舞蹈相。於其車下有風輪，輪上有賀字，變成羅睺大曜，如蝕日月」。[490] 龕下位居豬車中間的人面，即代表駕豬車的羅睺（Rāhu）星。[491] 雖然此碑是在菩提伽耶雕鑿，而三面六臂則是九、十世紀菩提伽耶地區流行的摩利支天圖像，不過，宋僧蘊述特別選擇了這種摩利支菩薩像作為此碑兩側龕的主尊，顯示他對這種三面六臂的摩利支菩薩圖像並不陌生，不能排除他在赴天竺以前就已熟知天息災本所載摩利支天像法的可能性。若此臆測成立的話，在十、十一世紀初，中土應即有三面六臂摩利支天圖像的流傳。〈畫梵像〉摩利支天佛母的衣著、髮式、頭冠、瓔珞，皆與唐、宋的菩薩像相似，因此，推測大理國這尊摩利支天佛母的圖像很可能仍是受到中土的影響，與天竺並無關連。

第 108 頁：秘密五普賢

第 108 頁左上方榜題作「南无秘密五普賢」，[492] 右上方榜題作「南无摩梨支佛母」。前文已述，「南无摩梨支佛母」指的是第 107 頁的主尊，所以本頁的圖像應為「秘密五普賢」。據丁觀鵬〈法界源流圖〉，章嘉國師稱此圖為「金剛勇識菩薩」，並指導丁觀鵬在此圖前加繪一幅〈畫梵像〉所無的菩薩像，其頭戴華冠，右手作與願印，左手持一莖蓮花、右舒而坐，左上方書「南無秘密互普賢」。[493] 蘇興鈞、鄭國在《〈法界源流圖〉介紹與欣賞》一書中提到：

> 疑丁卷 43 圖像識作「金剛勇識菩薩」有誤，且與該卷 48 號像題名「南無金剛勇識」似嫌重複。此圖像依照張卷 108 號圖像所繪成，因原圖標題「南無秘密五普賢」中的「五」字迹不甚清晰，章嘉國師未能細審而誤認作「互」字，又對同坐一個

蓮花座上五位菩薩未能留心，或者更可能他對邊陲佛界中細微情景不全知覺，僅憑圖中有四位金剛力士，而將圖像識作「金剛勇識菩薩」。[494]

田懷清認為，章嘉國師將〈畫梵像〉第 108 頁圖像定名為「金剛勇識菩薩」，乃金剛薩埵在藏密中的稱謂，並不是因為圖中的四位金剛力士。他又指出：「要說錯的話，就是沒有對〈大理國梵像卷〉第 108 開原有的題名考釋準確，重新畫了一尊普賢坐像，標名為『南無秘密五普賢』。」[495] 足見，章嘉國師為西藏密教宗師，顯然不識〈畫梵像〉第 108 頁所繪的圖像。

本頁繪五位金剛菩薩，居中者，身金色，頭戴五佛寶冠，右手持金剛杵於胸前，左手握金剛鈴置於左胯上，右腳押左腳，半跏趺坐。右前方有一菩薩，兩手合持箭矢，右後方有一菩薩，兩手合抱主尊菩薩，左後方有一菩薩，兩手合執摩竭魚幢，左前方有一菩薩，兩手於胸前作一手印。五尊菩薩同坐一朵大蓮花，身後並共有一大月輪。月輪下方祥雲流動，雲中畫一圓光，中立一支金剛杵。畫幅下方，繪身著甲冑、在岩石座上散盤而坐的四大天王。右下方，左手托塔、右手持棒、頂有赤髮者，為北方毗沙門天王，毗沙門天王身後、兩手合執寶劍者，是東方持國天王，左下方，右手持箭矢、左手捧弓者，乃南方增長天王，其身後一手執長柄斧鉞者，則為西方廣目天王。

此圖的五位菩薩圖像特徵，大抵和日僧興然（13 世紀）《曼荼羅集》、[496] 覺禪集《覺禪鈔》[497] 的五秘密相同，當為五秘密菩薩。不空翻譯的《大樂金剛薩埵修行成就儀軌》、《金剛頂瑜伽金剛薩埵五祕密修行念誦儀軌》等經，對五秘密的修持法和儀軌，記載甚詳。《大樂金剛薩埵修行成就儀軌》言道，修行者應先發菩提大悲心，然後「觀一切法無自性，即名已修菩提心，乃住普賢大菩提心觀，猶如滿月，潔白分明。又想月輪上，涌成五股跋折羅，光明瑩徹。其跋折羅乃變同金剛薩埵，色若素月，具諸嚴飾，首戴五佛寶冠，身佩赤焰，處白蓮華上。次以大印及心真言，而作加持。印相右腳押左，半跏而坐。二手各結金剛拳，左置胯，右輪擲勢按於心上」。[498] 《金剛

頂瑜伽金剛薩埵五祕密修行念誦儀軌》亦云：

> （瑜伽者）於背後想有月輪以為圓光，身處其中，
> 想金剛薩埵。……由結此印觸心故，金剛薩埵遍入
> 身心，速與成就，意欲希望諸願皆得。次結金剛薩
> 埵大智印，即解次前印，二羽各作金剛拳，左手置
> 於胯，右手調擲金剛杵勢，置於心上。右腳押左。
> 真言曰：……誦已，想自身為金剛薩埵，處大月輪，
> 坐大蓮華。五佛寶冠，容貌熙怡，身如月色，內外
> 明徹。生大悲愍，拔濟無盡無餘眾生界，令得金剛
> 薩埵身。三密齊運，量同虛空。……則於身前想金
> 剛薩埵智身如自身，觀以四印圍遶，同一月輪，同
> 一蓮華，各住本威儀執持標記，各戴五佛寶冠。瑜
> 伽者專注身前金剛薩埵，心不散動。[499]

根據上述的五祕密菩薩觀想法門，修行者應先觀月輪中有
一五股金剛杵，然後，這支金剛杵會變成金剛薩埵菩薩。
第108頁主尊的手印、持物、坐勢、冠有五佛、背有月輪、
坐大白蓮花等圖像特徵，都和以上徵引的兩段經文相符，
此圖的主尊是金剛薩埵無疑。

　　第108頁與金剛薩埵同一月輪、同一蓮花的四位眷
屬，即代表修持金剛薩埵五祕密法四個手印所變現的四位
菩薩。《金剛頂瑜伽金剛薩埵五祕密修行念誦儀軌》言道，
瑜伽者完成身前金剛薩埵的觀想後，將依次結以下四印，
此經云：

> 次作欲金剛印，二羽金剛拳，左羽想執弓，右羽
> 持箭如射勢，即成此尊。……次結計里計羅，印准
> 前印，二拳交抱於胸，即成此尊。……次結愛金剛
> 印，准前二金剛拳，左拳承右肘，豎右臂如幢勢，
> 即成此尊。……次結金剛慢印，二金剛拳各安胯，
> 以頭向左，小傾如禮勢，即成此尊。[500]

金剛薩埵右前方的菩薩，手中無弓，僅持箭矢，與《覺禪
鈔》釋迦文院本的五祕密圖像特徵一致，當為金剛欲。金

剛欲，又稱金剛箭、金剛眼箭。兩手合抱金剛薩埵的菩薩，
則為計里計羅，又名金剛喜悅、金剛觸。手持摩竭魚幢的
菩薩，即金剛愛，而兩手於胸前作印的菩薩，手印雖與經
典和日本流傳密教的圖像鈔不同，當為金剛慢殆無疑義。
金剛慢，又稱金剛欲自在。這四尊菩薩，均為中尊金剛薩
埵的化現。《金剛頂瑜伽金剛薩埵五祕密修行念誦儀軌》
又言：「金剛薩埵者是普賢菩薩，即一切如來長子，是一
切如來菩提心，是一切如來祖師。」[501] 普賢與金剛薩埵，
乃同體異名，這就是五祕密雖以金剛薩埵為主尊，但本頁
圖像的題名卻稱「南无祕密五普賢」的原因。

　　五祕密為金剛界九會中，理趣會曼荼羅的主尊，圖像
的意涵和布排蘊含著密教甚深的法要。《金剛頂瑜伽金剛
薩埵五祕密修行念誦儀軌》言道：

> 欲金剛持金剛弓箭，射阿賴耶識中一切有漏種子，
> 成大圓鏡智。金剛計里計羅抱金剛薩埵者，表淨第
> 七識、妄執第八識，為我癡、我見、我慢、我愛，
> 成平等性智。……愛金剛者持摩竭幢，能淨意識緣
> 慮於淨染有漏心，成妙觀察智。金剛慢者，以二金
> 剛拳置胯，表淨五識質礙身，起大勤勇，盡無餘有
> 情，皆頓令成佛。能淨五識身，成所作智。……
> 金剛薩埵者，是自性身，不生不滅，量同虛空，則
> 是遍法界身。……金剛薩埵者是毘盧遮那佛身，欲
> 金剛是金剛波羅蜜，計羅計羅是寶波羅蜜，金剛愛
> 是法波羅蜜，金剛慢是羯磨波羅蜜。……金剛薩埵
> 五（祕）密即為如來部，即是金剛部，即是蓮華部，
> 即是寶部、羯磨部。五身同一大蓮華者，為大悲解
> 脫義；同一月輪圓光者；為大智義。是故菩薩由大
> 智故，不染生死，由大悲故，不住涅槃。[502]

由此看來，五祕密菩薩代表著密教的如來、金剛、寶、
蓮花、羯磨五部。金剛薩埵菩薩，成就金剛界的法界體
性智，金剛欲菩薩，成就大圓鏡智，金剛觸菩薩，成就
平等性智，金剛愛菩薩，成就妙觀察智，金剛慢菩薩，成
就成所作智。這五尊菩薩，清淨無瑕，得大解脫，故同坐

一朵大蓮花，同一月輪圓光，則表示祂們五智圓融。石田尚豐又言，五秘密曼荼羅中，象徵世間欲、觸、愛、慢四種欲望的菩薩，和代表真理的金剛薩埵同一月輪、共一蓮臺，意味著有情的諸種煩惱、愛欲，實與清淨的菩提心同體，此圖像旨在闡明染淨不二的真義。[503]

侯冲指出，昆明市博物館的〈大理國袁豆光造佛頂尊勝陀羅尼寶幢〉上刻「大日尊發願」中，就發現「慈悲生遍照，秘密五普賢」之語。大理國的科儀《廣施無遮道場儀》裡，也有「五密薩埵五普賢」的說法，[504]毫無疑問地，大理國確有金剛界「秘密五普賢」信仰和修持法的流傳。

查閱佛經，發現不空翻譯五秘密的經典，就達五部之多，[505]說明不空對五秘密的修持法十分重視。五秘密法，又稱普賢金剛薩埵法，或大樂法，是不空所傳瑜伽密法的一大特點。[506]雖然目前除了〈畫梵像〉外，並未發現中國的五秘密菩薩圖像，但深受唐代密教影響的日本真言宗寺院裡，尚保存了一些五秘密曼荼羅的圖像，推測唐代有五秘密修持法和圖像儀軌的流傳，應該合理，只可惜在中原未能倖存。章嘉國師未能正確考釋〈畫梵像〉第108頁圖像的名稱，顯然他不認識五秘密菩薩的圖像，目前在藏密的圖像裡，也不曾發現五秘密曼荼羅。因此，可以推論大理國的「秘密五普賢」應受到中土密教的影響。

根據《益州名畫錄》，活動於八世紀下半葉的辛澄，曾在成都大聖慈寺普賢閣下畫「五如來同坐一蓮花」，[507]因此有學者主張，〈畫梵像〉第108頁圖像的粉本，即大聖慈寺普賢閣辛澄畫的五如來。[508]然而，五如來和五菩薩的形象不同，故此說不妥。此外，誠如田懷清所言：「畫卷上的五金剛菩薩不僅同坐一蓮花座，而且同住一月輪，這和成都大聖慈寺普賢閣所五如來同坐一蓮花圖是有區別的，說明《大理國梵像卷》第108開五金剛菩薩圖的粉本不是來源於成都大慈寺普賢閣上的壁畫『五如來同座一蓮花圖』」。[509]雖然第108頁「秘密五普賢」的粉本，應和大聖慈寺無關，不過，南詔、大理國的疆域和蜀地毗鄰，二地往來頻繁，五秘密修持法和儀軌的傳播路線，由中原先傳入四川，再從蜀地傳入大理，是極可能的。

第109頁：婆蘇陁羅佛母

第109頁左上方榜題作「金色六辟（當作臂）婆蘇陁羅仏母」，右上方雖以墨筆畫框，但未書榜題。章嘉國師、[510]Soper教授、[511]松本守隆[512]皆認為，此頁的主尊即「金色六臂婆蘇陁羅佛母」，根據畫面的圖像特徵，諸位學者所言屬實。婆蘇陁羅，梵名Vasudhārā，為一女相菩薩，故榜題稱之為「佛母」。因祂為眾生滅除一切災禍、疾病，並為貧窮者雨撒種種珍寶、穀麥，使其平安豐饒。這尊菩薩因護持世間、利益無量有情，又稱為持世菩薩。

本頁的主尊，頭戴寶冠，上著露腹短衣，下穿紅裙，頭戴華冠，身佩瓔珞、臂釧。皮膚金色，一面六臂，右上手持寶罐，內插穀穗，中手持箭矢，下手持一果；左上手捧珍寶溢出的小罐，中手持弓，下手於胸前持如意寶珠。舒坐於一大蓮臺上，下垂的右足，踏一朵紅蓮。蓮臺下方，畫八個珍寶盈滿的圓腹大罐，大罐四周散落著寶珠、白螺、犀角、珊瑚等，象徵庫藏盈滿。佛母的左上、右上，各畫兩位身形圓胖的人物，在後者一手持棒杵、另一手捉著前者的髮髻，逼迫前者吐出吞下的珠寶。畫幅的右下方，畫一腰束葉片的赤身女子，肩扛一紅色長形大容器，倒出無量財寶。左下方，畫一羊頭人身、腰束葉片的赤身男子，肩扛紅色花布大袋，倒出大量珍寶。

漢譯《大藏經》中收錄與持世菩薩有關的經典，計四部，唐代譯本有二，為玄奘譯《持世陀羅尼經》[513]和不空譯《佛說雨寶陀羅尼經》；[514]宋代譯本有二，為法天（?-1001）譯《佛說大乘聖吉祥持世陀羅尼經》[515]與施護（?-1017）譯《聖持陀羅尼經》。四部中，唯有《聖持陀羅尼經》提到持世菩薩的像法，稱其「色彩深綠，座於蓮花，莊嚴無量，……右手持果，左手安慰，容貌熙怡」，[516]或「像形金色，菩薩右手作施願相」，[517]圖像特徵與本圖不符。松本守隆的研究指出，此頁持世菩薩圖像的經典根據，為宋初法賢翻譯的《佛說瑜伽大教王經》。[518]該經卷二言道：

說三摩地法，阿闍梨觀想……大智化成持世菩薩。

其身金色，諸相圓滿，一切裝（當作莊）嚴，光明
照曜，作貢高勢。身有六臂，右第一手作施願印，
第二手持穀穗，第三手持箭；左第一手持如意寶，
第二手持弓，第三手降寶雨。乃至眷屬及僕從緊
羯囉夜叉等，亦悉降寶及五穀雨。如是依法觀想
此持世菩薩，能降財穀雨，廣七由旬量，不久速
成菩提。此名降財穀雨廣智金剛三摩地。[519]

這段經文提到，持世菩薩一面六臂，持物都與〈畫梵像〉
的婆蘇陀羅佛母近似，唯僅言作施願印，而未提到持果。
不過，《聖持陀羅尼經》提及持世菩薩一手持果，與此頁菩
薩右下手的持物相同。至於經文所言「手降寶雨」，語意
模糊，根據《成就法鬘》的英譯 "vessel showers gems"，[520]
〈畫梵像〉婆蘇陀羅佛母左上手所持的珠寶盈滿的寶罐，
應具有「手降寶雨」的意涵。第 109 頁上方的圓胖人物和
下方的裸身男女，很可能代表著持世菩薩降散珍寶的眷屬
及僕從緊羯囉夜叉等。

目前，中土並未發現唐、宋時期持世菩薩的圖像，
即使在深受中土密教影響的日本，持世菩薩的像法，也
都是右手持頗羅菓、左手作施無畏印或與願印的一面二
臂像，[521] 與〈畫梵像〉的圖像截然不同。在印度，持世菩
薩多以一面二臂像的形式出現，偶而亦出現一面四臂和一
面六臂像，不過六臂像十分稀少。受到印度的影響，一面
二臂像亦是西藏持世菩薩像的主要像法。[522]

依據《成就法鬘》，印度一面六臂的持世菩薩，右三
手作禮敬印、與願印和持穀穗；左三手持經、穀穗和寶
瓶，[523] 與〈畫梵像〉的婆蘇陀羅佛母圖像並不吻合。不
過，英國維多利亞・艾伯特博物館的收藏裡，有一件約完
成於 1118 年的梵文寫經，經畫中發現一幅一面六臂的持
世菩薩像，該像的六手分別執持棒（或斧？）、箭矢、金
剛杵、弓、一束植物和作無畏印，[524] 與〈畫梵像〉的婆
蘇陀羅佛母圖像較為相近。又因第 109 頁畫幅上、下方的
人物，印度色彩濃郁，該頁的圖像很可能是依據天竺稿本
所為，這點亦能從那爛陀出土的十世紀持世菩薩立像（圖
3.24）得到佐證。該像一面二臂，右手作與願印，左手持

插有穀穗的寶瓶，立於大蓮臺上，蓮臺下方及左右，共刻
五個瓶口傾倒的寶罐，這樣的表現，和〈畫梵像〉的婆蘇
陀羅佛母蓮臺下方的八大寶罐，有異曲同工之妙，二者的
相似應非巧合，顯示彼此之間應有關連。《佛說瑜伽大教
王經》的譯者法賢（？–1000），為中印度摩伽陀國那爛陀
寺僧，因回教侵入的逼迫，宋朝初年，他和施護帶著梵本
經典來到中國從事譯經工作。該經所載的持世菩薩儀軌，
是十世紀印度流傳持世菩薩的圖像，只可惜這種作品未能
倖存。因此，第 109 頁的婆蘇陀羅佛母，可能直接受到印
度的影響，但又因為婆蘇陀羅佛母的穿著，與宋、遼菩薩
像近似，自然也不能排除〈畫梵像〉的持世菩薩粉本，是
先由印度傳到中土、再從中土傳入大理的可能性。

3.24　持世菩薩立像　波羅王朝　十世紀　印度那爛陀博物館藏
　　　採自 Miranda Shaw, *Buddhist Goddesses of India*, fig. 13.4.

第 110 頁：蓮花部母

　　第 110 頁左上角的榜題作「南无蓮花部母」，右上角的榜題作「南无資益金剛藏」。由於本頁的主尊菩薩為一女相菩薩，當即左上角榜題所指的「蓮花部母」。[525] 這尊菩薩一面二臂，面容姣好，頂束高髻，冠住一立佛，頭有圓光，圓光上方畫祥雲。瓔珞嚴身，兩手合持一長莖蓮花，足踏雙蓮，身前、身後各畫一隻孔雀，右後方尚繪奇石、牡丹。無論是菩薩的造型或是花石的畫法，此幅都深受中土影響。

　　蓮花部母一詞，出現在唐代密教經典中，據不空譯《攝無礙大悲心大陀羅尼經計一法中出無量義南方滿願補陀落海會五部諸尊等弘誓力方位及威儀形色執持三摩耶幖幟曼荼羅儀軌》〈五部尊法〉，無量壽如來為蓮花部主，法波羅蜜為蓮花部母；[526] 而不空譯《都部陀羅尼目》又載，以白衣觀自在為蓮花部母。[527] Chapin 博士認為，這尊蓮花部母乃法波羅蜜菩薩，[528] 不過，由於〈畫梵像〉的蓮花部母，冠住阿彌陀佛立像，兩手又執持蓮花，這些特徵皆與觀音菩薩圖像吻合，故應為《都部陀羅尼目》所說的白衣觀自在。除了上述的金剛界系經典外，誠如松本守隆所言，胎藏界系的經典，也有白衣觀音為蓮花部母的記載。[529] 一行（683–727）記《大毘盧遮那成佛經疏》卷五〈入漫荼羅具緣品之餘〉言道：

> 經云：「大日右方置大精進觀世自在者，即是蓮華部主。」……頂現無量壽者，明此行之極果，即是如來普門方便智也。此像及菩薩身皆作住現法樂、熙悅微笑之容。觀自在身色如淨月，或如商佉，即是上妙螺貝，或如軍那花，其花出西方亦甚鮮白。……半拏囉嚩悉寧（Pāṇḍaravāsinī）譯云：「白處」，以此尊常在白蓮花中，故以為名。亦戴天髮髻冠，襲純素衣，左手持開敷蓮花，從此最白淨處出生普眼，故此三昧名為「蓮花部母」也。[530]

　　由此觀之，蓮華部母，即為觀音作阿彌陀佛的配偶的名號，梵名為 Pāṇḍaravāsinī，因其身著白衣，故又稱為「白

衣觀音」。雖然〈畫梵像〉的蓮花部母並未身著白衣，但手持白色蓮花，與《大毘盧遮那成佛經疏》的記載相符。由於蓮華部主阿彌陀佛的坐乘為孔雀，因此，畫家特意在蓮花部母的足前和腳後畫了孔雀。

第 111 頁：資益金剛藏

　　此頁未書榜題，章嘉國師、[531] Chapin 博士[532] 和松本守隆[533] 皆主張，第 110 頁右上方榜題「南无資益金剛藏」，指的即為本頁的主尊。Soper 教授則認為，該頁的三尊像可能代表印度教的三大神 —— 濕婆（Śiva）、梵天（Brahmā）、毗紐奴（Viṣṇu）。[534] 但此三尊的圖像特徵，與印度教三大神無一吻合，Soper 教授之說顯得牽強。

　　金剛藏菩薩（Vajragarbha），是《華嚴經》〈十地品〉的主角，祂進入大智慧光明三昧，獲得無數和祂同樣稱為金剛藏如來的讚賞和加持，出三昧後，祂向在場的眾菩薩闡明菩薩道修行十地的意義與內容。在密教經典，如《大日經》卷一〈具緣品〉、《諸佛境界攝真實經》卷上及《無量壽供養儀軌》中，皆稱金剛藏菩薩為「金剛薩埵」。[535] 金剛薩埵（Vajrasattva，又稱金剛手菩薩），依《攝大毘盧遮那經大菩提幢諸尊密印標幟曼荼羅儀軌》，其為金剛部上首，[536] 金剛薩埵故而又被視為胎藏界的金剛部主。

　　本頁畫帳形龕內，菩薩三尊像在須彌山頂的寶臺上結跏趺坐，共用一青色身光。身光外圍，以墨筆繪火焰紋，頂部畫一如意寶珠，但尚未敷色。主尊菩薩頭戴華冠，上身全祖，戴耳環，佩瓔珞、臂釧、手環、腳環。右手指尖頂金剛杵，左手於腰側拿金剛鈴，圖像特徵與金剛薩埵一致。值得注意的是，和第 63～67 頁「釋迦牟尼佛會」的人物一樣，此頁主尊菩薩的面龐、身上和頭頂，也發現朱書梵字，極為特殊。右脅侍菩薩右手持劍，左手似執一經；左脅侍菩薩兩手合持一長莖青蓮花。松本守隆認為，金剛藏菩薩兩側的脅侍菩薩是金剛童子，然細審之，這兩尊脅侍開面柔美，似女尊，而非金剛童子。在身光的上方，各繪一圓輪，輪中各繪一跪拜的人物。畫幅的右下方，畫左手執劍、右手捧珠的天王，身後有頭形怪異、手捧供品的

人物。左下方繪一菩薩，右手作與願印，左手持一莖蓮花。身後有蓮花頭人身、手捧供盤的人物。須彌山山腰的兩側，畫一日輪和月輪。在圍繞須彌山的大海中，又見第78～80頁彌勒佛會圖中所見的倒梯形、方形和彎月形圖案。

從圖像來說，目前無論是在印度、西藏、唐宋，或是受中土密教影響的日本文物遺存裡，都未發現可與〈畫梵像〉資益金剛藏三尊像比較的作品，其圖像來源為何？尚待日後查考。

第 112 頁：暨愚梨觀音

本頁左上角的榜題為「南无暨愚梨觀音」，在丁觀鵬〈法界源流圖〉中，此像的題名為「南无暨愚梨觀音」，[537] 侯冲認為，該頁的主尊可能為孔雀明王「摩瑜利」，[538] Chapin 博士不識此尊，Soper 教授則指出，根據中文譯名，這尊菩薩的梵文，應作 Jāngulī，並指出此尊菩薩的圖像特徵，和法賢翻譯的《佛說瑜伽大教王經》有關，[539] 松本守隆同意此說。[540]《佛說瑜伽大教王經》卷二記述：

> 復說三摩地法，時阿闍梨觀想……大智化成穰虞利菩薩，作童子相頭有七龍，龍頭有如意珠光明遍照，頂戴阿閦佛及種種花，面現喜怒相，以大龍繫腰，坐於蓮花上。身相金色放赤圓光，六臂三面，面各三目，右第一手持金剛杵，第二手持劍，第三手作舞勢及持箭；左第一手持羂索及作期剋印，第二手持尾沙花，第三手持弓，如是菩薩復化五色虹光明遍滿。[541]

《成就法鬘》記載了 Jāngulī 的三種圖像，其中，三面六臂像的特徵，與《佛說瑜伽大教王經》中所記十分近似，唯其手中所持為青蓮花，而非《佛說瑜伽大教王經》所說的尾沙花。[542]

第 112 頁的主尊菩薩，三面六臂，每面各有三眼，均

作嗔面，正面張口而喝，右面犬牙上出，左面上齒咬下唇。頭後有七蛇，每隻蛇的頭頂皆有一珠。這尊菩薩頭戴寶冠，冠有坐佛，以蛇為瓔珞、環釧及腰帶，腰上尚束兩張獸皮。右上手持金剛杵，中手持劍，下手拿箭矢；左上手持一束花，中手作期剋印，下手持弓，舞立於大蓮臺上。身後有一紅色身光，上畫八尊兩手執一大瓶的坐佛，皮膚上尚見青色殘痕。和經文相較，此尊菩薩除了為一舞立像、身相不作金色、作期剋印的手中未持羂索外，其他的圖像特徵均與經文相符。此外，不空翻譯的《觀自在菩薩化身穰麌哩曳童女銷伏毒害陀羅尼經》和《佛說穰麌梨童女經》也說，這尊菩薩「鹿皮為衣，以諸毒蛇而為瓔珞」，[543] 故此尊確為穰虞利菩薩無疑。

穰虞利（Jāngulī，又譯為穰虞哩、常瞿利、穰麌哩曳），〈畫梵像〉稱之為暨愚梨。根據經典，持誦祂的真言或名號，不但能滅世間諸毒，亦能除身中三毒；[544] 換言之，祂是內、外諸毒的降服者。第 112 頁畫幅下方，即畫一中毒者痛苦倒地，其他六人兩手張攤，或跪或坐，仰首祈請暨愚梨拯救的畫面。蓮臺兩側，分別畫左手在胸前作一手印的五頭龍女、右手持劍的三頭龍女、右手持一花束與左手執蛇的七頭龍女，和左手捉蛇的三頭龍女，均立於蛇形座上，這些龍女應是主尊暨愚梨的脇侍。

Miranda Shaw 指出，直到九、十世紀時，才開始出現擬人化的蛇神穰虞利，[545] 不過早在八世紀時，不空就已翻譯了兩部與穰虞利相關的經典，並指出其作童女的形貌。值得注意是，法賢《佛說瑜伽大教王經》言，穰虞利頂戴阿閦佛，《成就法鬘》亦視祂為阿閦佛的化現，[546] 可是，不空翻譯的《觀自在菩薩化身穰麌哩曳童女銷伏毒害陀羅尼經》經名，明確指出穰麌哩曳即觀自在菩薩的化身，而〈畫梵像〉第 112 頁的榜題「南无暨愚梨觀音」，具體指出了此一神祇與觀音有關，顯然保存了部分該尊神祇早期信仰的元素。只是從圖像上來說，目前無論是在印度、西藏、唐宋，或是受中土密教影響的日本文物遺存裡，都未發現可與〈畫梵像〉暨愚梨觀音比較的資料，而〈畫梵像〉暨愚梨觀音的圖像，又與《佛說瑜伽大教王經》和《成就法鬘》記載稍有不同。其圖像來源為何？尚待日後查考。

第 113 頁：如意輪觀音

本頁左上角的榜題作「南无如意輪并」，即為此頁主尊的題名。如意輪（Cintāmaṇicakra），為七觀音中的一尊。這尊菩薩住如意寶珠三昧，常轉法輪，攝化有情，能滿足眾生願望，授與富貴、財產、智慧、勢力、威德等，故而得名。[547]

第 113 頁畫花鬘、瓔珞組成的華蓋下，如意輪觀音頂有高髻，頭戴寶冠，中住阿彌陀佛。皮膚金色。身後有一大月輪，月輪中有光焰熾烈的頭光和身光。祂上身袒露，肩披紅色絡腋，瓔珞嚴身，下著紅裙，在紅色大寶蓮花上自在而坐。頭略右傾，右一手手指觸頰，作思惟狀，中手於胸前捧一紅色蓮臺，臺上有放光的如意寶珠，下手下垂提瓔珞；左上手頂如意輪寶，中手持長莖粉色蓮花，上有如意寶珠，下手按於蓮花上的小石臺。金剛智翻譯的《觀自在菩薩如意輪瑜伽》稱，如意輪觀音「六臂身金色，皆想於自身，頂髻寶莊嚴，冠坐自在王，住於說法相。第一手思惟，愍念有情故；第二持意寶，能滿一切願；第三持念珠，為度傍生苦。左按光明山，成就無傾動；第二持蓮手，能淨諸非法，第三挈輪手，能轉無上法。六臂廣博體，能遊於六道，以大悲方便，斷諸有情苦」。[548] 第 113 頁的如意輪觀音圖像，除了右下手提瓔珞，和經文所述的持念珠有所出入外，其他特徵與經文記載皆相符。根據經文，這尊如意輪觀音左下手所按的石臺，應象徵光明山。畫幅下方畫四尊女相菩薩，頭後皆有圓光，手持長柄香爐者為金剛香菩薩，手捧花盤者為金剛華菩薩，兩手合執白螺的是金剛塗香菩薩，指尖出火焰者乃金剛燈菩薩。這四尊菩薩是金剛界三十七尊裡的「外四供養菩薩」。

學者的研究指出，如意輪觀音有二臂、四臂、六臂、八臂、十臂、十二臂等不同的形象。[549] 目前在印度和西藏佛教美術中，尚未發現西元 1200 年以前的如意輪觀音像，可是，在敦煌莫高窟的壁畫和出土的帛畫、[550] 四川巴中石窟南龕第 16 龕、[551] 日本奈良大和文華館的收藏中，[552] 都有唐代如意輪觀音像的發現，這些如意輪觀音像多是六臂像。《益州名畫錄》卷上也提到，唐德宗時（780–805），辛澄曾在成都大聖慈寺的九身閣裡畫如意輪菩薩。[553] 由此看來，〈畫梵像〉如意輪觀音像的粉本，應來自中土，經由四川而傳入大理的可能性很大。

第 114 頁：訶梨帝母

第 114 頁右上方榜題為「訶梨帝母眾」。訶梨帝，梵名 Hārītī，音譯為訶利底、迦利帝，又譯為鬼子母、九子母、歡喜母或愛子母。據說，祂生子五百，因前生發願，食盡王舍城所有兒子。因此邪願，命終遂生為藥叉，故至王舍城，專門竊食他人幼兒。佛陀欲訓誡之，遂藏其愛子，鬼子母神因而悲嘆痛傷。佛遂謂之曰：「汝有子五百，今僅取汝一子，汝已悲痛若是，然汝食他人之子，其父母之悲又將如何慟乎！」鬼子母聽後，便皈依佛陀，立誓為安產與幼兒之保護神。[554]

在二、三世紀犍陀羅雕刻中，即有訶梨帝造像的發現，說明二世紀時，訶梨帝信仰已在印度成立。[555] 根據義淨《南海寄歸內法傳》（作於 689–690），在印度，「先於大眾前初置聖僧供，次乃行食以奉僧眾。復於行食末安食一盤，以供呵利底母」。又言：「西方諸寺，每於門屋處或在食厨邊，素畫母形抱一兒子，於其膝下或五或三，以表其像。每日於前盛陳供食。其母乃是四天王之眾，大豐勢力。其有疾病無兒息者，饗食薦之，咸皆遂願。」[556] 由此可見，七世紀時，訶梨帝的信仰，在印度的佛教徒以及僧團中已十分普遍。唐代時，李岫在長安光明寺中塑鬼子母像，[557] 慧警（約活動於 690–705）亡歿後，他的遺影及賜紫袈裟即安置於九子母院，[558] 巴中石窟南龕第 68 龕外龕龕基下，有盛唐浮雕的鬼子母像，[559] 這些資料都說明，唐代訶梨帝信仰已廣泛流傳。

不空譯《大藥叉女歡喜母并愛子成就法》云：

時歡喜母白佛言：如佛聖旨我當奉行，世尊若欲成就此陀羅尼法者，先於白氎上或絹素上，隨其大小畫我歡喜母，作天女形，極令姝麗，身白紅色，天繒寶衣，頭冠耳璫，白螺為釧，種種瓔珞，莊嚴其

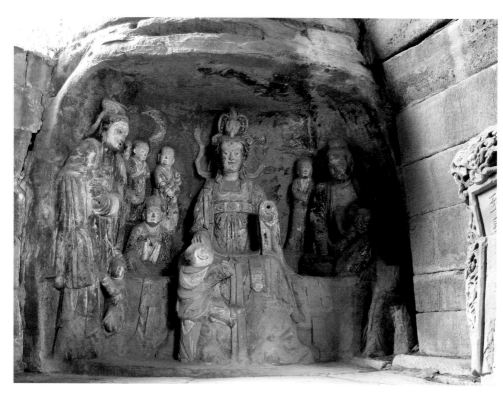

3.25
訶利帝母龕　宋代　十二世紀
四川重慶大足石門山石窟第 9 龕
作者攝

身。坐寶宣臺，垂下右足。於宣臺兩邊，傍膝各畫二孩子，其母左手於懷中抱一孩子，名畢哩（二合）孕迦，極令端正。右手近乳掌吉祥果。於其左右并畫侍女眷屬，或執白佛（當作拂）、或莊嚴具。[560]

本頁畫的圖像特徵，大抵與上述經文相符。華麗的珠串華蓋下，訶梨帝身白紅色，頭戴華冠，身佩瓔珞，內穿窄袖衣，外罩半袖華服，右手持吉祥果，左手抱一肥胖童子，當即經文中所言的畢哩孕迦。祂屈左腿，垂右足，踏一蓮臺。在其右小腿附近，有一位童子正在搔訶梨帝的左腳底，另一童子作奔跑狀。訶梨帝的右側，有一位女子手持花鳥大扇（？）隨侍，左側脇侍女子抱一女童。身後有一畫水波紋的屏風。畫幅右下側有一婦女手抱孩童，孩童親吻其面頰，狀甚親暱。婦女身側，有一童子倚枕而眠，身旁尚放著玩具木馬。另一童子穿著背帶褲，雙手放於頭上，面對一持巾女子。持巾女子的身後，有一孩童抱著一隻狗，在其上方，有一婦女正在哺乳。這些婦女應即訶梨帝母的眷屬。此幅中，婦女的衣著、造型及屏風樣式等，都與宋畫一致，且生活趣味濃郁的情趣表現，和四川石門山石窟第 9 龕的訶利帝母龕（圖 3.25）有異曲同工之妙，其稿本當與漢地關係密切。

第 115 頁：三界轉輪王

第 115 頁右上方榜題作「大聖三界轉輪王眾」。Chapin 博士認為，此頁的主尊為轉輪王，[561] 依據〈畫梵像〉錯簡復原的研究，松本守隆主張此頁應置於第 105、106 頁地藏菩薩圖像之後，認為此頁的主尊乃地藏十王中的五道轉輪王。[562] 由於筆者並不同意松本守隆這一部分的復原，同時，此頁也不見地獄審判的景象，所以認為此頁的主尊為「轉輪王」較為合適。轉輪王（Cakravartin，音譯作斫迦羅伐辣底，又意譯作轉輪聖帝、輪王、飛行轉輪帝、飛行皇帝）擁有七寶（輪、象、馬、珠、女、主藏、主兵臣），具足四德（長壽、無疾病、容貌出色、寶藏豐富），統一須彌四洲，以正法治世，其國土豐饒，人民和樂。[563]

此頁畫祥雲瓔珞華蓋下，轉輪王頂束高髻，長髮披

肩，戴華冠，佩耳環，冠繒在耳側上揚。其濃眉怒目，兩唇緊閉，面有鬍髭，神貌威猛。身穿鎧甲，兩手於身前執持鉞斧，斧上尚飾一鳥頭。屈右腿，左舒而坐於兩位羅剎的肩背之上，狀似漢地的天王像。一位羅剎紅髮怒目，張口而喝；另一位羅剎右手扶著轉輪王的小腿，另一手持短棒（?），瞋目抿唇。右側有一捧著供盤的侍女，以及一位一面四目、嘴有獠牙、張口怒喝的羅剎。這位羅剎右手上舉，左手持旌旗，頭髮豎立，上身全袒，下身圍著獸皮，體毛密布，肌肉呈塊狀突起，在腹部尚繪一人面。左側畫一侍女和一位右手持雙筆、左手持冊、頭戴幞頭的文官，其兩唇微張，似在言語。在轉輪王的左下方，畫一位面頰豐腴、頭戴帽、腰束金佉苴、身著圓領寬袖衣袍的倚坐人物，袍服上尚見亞形圖案。他的右側有一雙髻侍女，兩手捧物，身前有一武將，躬身禮敬。此畫面中，侍女和武將的形體，較身著袍服者小，且二人對其狀甚恭敬，這位倚坐人物可能是一位王者。根據第 103 頁中的南詔王圖來看，除了第一代的細奴邏和第二代的中興王作椎髻外，大部分的南詔國王皆頂戴頭囊，而本頁的王者並未戴頭囊，其具體身分，無法確認。

第 116 頁：降三世明王

第 116 頁無榜題，章嘉國師稱之為「大力金剛」，[564] Chapin 博士和侯冲不識此尊，Soper 教授根據此尊的持物，認為此尊可能為降三世明王，[565] 松本守隆同意 Soper 教授的看法。[566] 降三世明王（Trailokyavijaya，又稱月黶尊、勝三世、三世勝、降三世金剛菩薩）為密教五部中金剛部之教令輪身，配置於東方，密號最勝金剛，降服貪瞋癡三毒與三界，故稱降三世。[567] 其形象多變，或一面二臂、一面四臂、三面八臂，或四面八臂。[568]

這尊明王，皮膚金色，三面八臂，每面均有三眼，濃眉怒目，正面和右面張口，犬牙上出，左面上齒咬下唇，均現嗔怒相。髑髏為冠，蛇為瓔珞，火焰狀的赤髮上揚，正面的雙眉和虬髯亦作紅色。其上身全袒，腰繫虎皮，下身著裙，右腿略屈，左腿斜伸，作舞立狀，立於一紅色大蓮臺上。全身以蛇為瓔珞、臂釧、腕飾、腳環，以紅、

黑二色畫熊熊的火焰身光，增加這尊明王的威儡力。右一手持金剛杵，二手持劍，三手持棒，四手扶箭架；左一手持羂索，並作期剋印，二手持三叉戟，三手執羯磨棒，四手拿弓。在印度、西藏、唐宋、日本的密教圖像中，筆者尚未發現與此作品相同的例子，不過，在一些唐代的密教經典中，可發現一些與此圖像可能有關的記載。菩提仙譯《大聖妙吉祥菩薩祕密八字陀羅尼修行曼荼羅次第儀軌法》提及，在八字文殊曼荼羅中，東南角畫降三世，其「青色八臂，當前二手結印檀慧反相鉤，餘拳豎進力。左手執弓，右手把箭架；左一手執杵，一手執索；右一手執戟，一手把棒。三面口角現牙，坐火焰中」。[569] 不空翻譯的《攝無礙大悲心大陀羅尼經計一法中出無量義南方滿願補陀落海會五部諸尊等弘誓力方位及威儀形色執持三摩耶幖幟曼荼羅儀軌》則談到，降三世在此曼荼羅的西南，其「髑體火髻冠，夏時雨雲色，三面三三眼，呵吒吒微笑，具足百千臂，操持眾器械。示現八臂像，左定執戟銷，左理抱寶弓，左定金剛索；右慧金剛鐸，右智持寶箭，右慧握寶劍，理智救世印。先以左定腕，押右慧腕上，以右祥地輪，叉左祥地輪，猶如懸連劍」。[570] 類似的經文，亦見於不空翻譯的《法華曼荼羅威儀形色法經》，該經言道，降三世明王在法華曼荼羅第三院西北角，此尊現「極大忿怒相」，在持物方面，此尊降三世除了「右惠跋折羅」，[571] 和《攝無礙大悲心大陀羅尼經計一法中出無量義南方滿願補陀落海會五部諸尊等弘誓力方位及威儀形色執持三摩耶幖幟曼荼羅儀軌》所載的「右慧金剛鐸」有所出入外，其他的圖像特徵皆相符。根據上述經典，三面八臂的降三世，應三面各有三眼，現大忿怒像，除了兩手在胸前作理智救世印（又稱降三世印 [572]）外，六手分別持杵棒、羂索、弓、箭（或把箭架）、戟、金剛杵（或金剛鈴）。〈畫梵像〉的持物，基本上與上述唐密諸經典一致，唯在手印方面與儀軌所載有別，不作降三世三面八臂像中常見的降三世印，而作期剋印。

這尊明王身前，有一隻金翅鳥跪拜，金翅鳥的前方有一籃子，籃中有三個人頭，此一特徵不見於經典。由於降三世是降服貪、瞋、癡三毒與三界的明王，籃中放置的三個人頭可能象徵著降三世降伏的貪、瞋、痴三毒。

第 117 頁：毗沙門天

第 117 頁無榜題，章嘉國師稱之為「布勇多聞天王」，[573] 根據圖像特徵，Chapin 博士和 Soper 教授、李霖燦、松本守隆、侯沖也都認為此尊為多聞天王（又稱毗沙門天王）。[574] 毗沙門天（Vaiśravaṇa，意譯作多聞、遍聞）為佛教的四大天王之一，住須彌山之北，為北方的守護神，又稱作北天王。

這尊毗沙門天王，皮膚金色，八分面，頭戴鳥形三面寶冠，佩耳璫，冠繒在耳後飛舞。皮膚金色，赤眉上挑，雙目炯炯有神，張口而喝。身穿及膝明光甲，披天衣，下身著紅裙，脛甲至踝，腳著草履。右手托一蓮臺，臺上有一覆鉢寶塔，塔中尚畫一尊小坐佛；左手持帶旗長矛。腰際斜佩長劍，腹前橫掛一柄彎刀。足踏祥雲，自天而至，神貌威武。圖像特徵和第 63 頁「釋迦牟尼佛會」中的北天王以及劍川石窟石鐘寺區第 6 窟的毗沙門天王像（圖 3.26）一致。阿地瞿多翻譯的《陀羅尼集經》言道：「毗沙門天王像法。其像大小衣服准前。左手同前執稍拄地，右手屈肘擎於佛塔。」[575] 不空譯《北方毗沙門天王隨軍護法真言》稱：「其塔奉釋迦牟尼佛，教汝若領天兵守界，擁護國土。」[576] 《覺禪鈔》〈毗沙門天法〉又載：「《普賢延命口決》云：『多聞天身色黃金，頭冠上有赤鳥形，如金翅鳥。天身著甲冑帶刀，左手持寶塔，右手執三股戟。』」[577] 這些記載，皆與〈畫梵像〉第 117 頁的毗沙門天圖像特徵大體吻合。〈畫梵像〉毗沙門天王像的身後，左右各畫一鳥首人身的迦樓羅和一童子。

在印度，毗沙門天王多與其他三位天王一同出現在佛傳圖中，表現四天王獻鉢的情節，[578] 從未被視作獨立的主體禮拜對象。目前在西藏美術的遺存裡，也鮮少發現單尊毗沙門天像。學者研究指出，毗沙門天信仰最早成立於于闐，[579] 是該國的守護神。貞觀年間（627–649），唐代統轄其地，為安西四鎮之一，于闐鎮護國土的毗沙門天信仰遂得東傳。根據傳為不空翻譯的《毗沙門儀軌》，天寶元年（742），大石康五國圍安西城，二月十一日，守將表請救援，玄宗詢問一行法師解救之策，一行建議皇帝延請胡僧

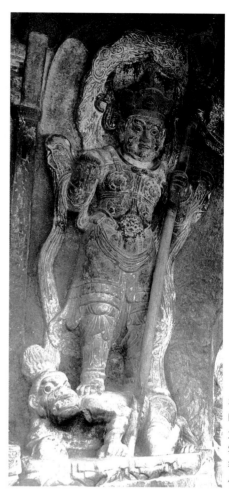

3.26
毗沙門天王立像
大理國 十二世紀
雲南劍川石窟（石鐘寺區）第 6 窟
作者攝

大廣智（即不空）請北方毗門天王神兵應援。玄宗依循一行的建言，與不空進入道場乞請，不久後，毗沙門天王的二子獨健，便率領天兵救援安西城。四月，安西城表云：

> 去二月十一日巳後午前，去城東北三十里，有雲霧斗闇，霧中有人，身長一丈，約三五百人，盡著金甲。至酉後鼓角大鳴，聲震三百里，地動山崩，停住三日，五國大懼盡退軍。抽兵諸營隊中，並是金鼠咬弓弩絃，及器械損斷盡不堪用。……尋聲反顧，城北門樓上有大光明，毗沙門天王見身於樓上。其天王神樣，謹隨表進上者。[580]

依據這則神驗故事，毗沙門天王又被視為護持國界、助軍退敵的戰神。此一傳說流傳甚廣，《宋高僧傳》、[581]《佛祖

統紀》、[582]《釋氏稽古略》[583] 等都有記載，雖然細節稍有出入，但都言及因為此一靈驗故事，唐朝在城樓上和軍營裡多奉置天王像供養。

雖然松本文三郎的考證指出，《毘沙門儀軌》實為一部偽經，上述的傳說實屬虛構，[584] 不過，盧宏正（活動於九世紀中葉）〈興唐寺毘沙門天王記〉中，有毘沙門天王「在開元（713–741）則元宗圖象於旌章，在元和（806–820）則憲皇交神於夢寐」[585] 之語，顯然，八、九世紀，唐朝人對毘沙門天的信仰並不陌生。實際上，除了上述的《毘沙門儀軌》外，傳為般若斫羯囉翻譯的《摩訶吠室囉末那野提婆喝囉闍陀羅尼儀軌》、傳為不空翻譯的《北方毘沙門天王隨軍護法儀軌》和《北方毘沙門天王隨軍護法真言》，均與毘沙門天信仰有關，也都是八世紀的偽經。[586] 這些讚頌毘沙門天威德之偽經的撰著，一方面固然促進了毘沙門天信仰的發展，另一方面也反映了八、九世紀吐蕃時常進犯西北，南詔又頻頻攻打川蜀，接二連三的戰爭，使得當時漢人渴望毘沙門天的保護，[587] 目前敦煌和四川保存許多毘沙門天龕像或畫作，即為這種企求的佐證。

《宋高僧傳》〈唐東京相國寺慧雲傳〉云：「又開元十四年（726），玄宗東封迴勒車政道往于闐國，摹寫天王樣就寺壁畫焉。僧智儼募眾畫西庫北壁，三乘入道位次皆稱奇絕。」[588] 可見，唐朝的毘沙門天信仰，來自于闐，圖像亦以于闐為本，唐代毘沙門天一手持戟，一手托塔，戴寶冠，身穿于闐式的魚鱗甲，這些都是于闐毘沙門天像的特色。惠什也提到，毘沙門天頂上有鳥一事，和于闐國頗有淵源。[589] 後受唐朝流行光明鎧、兩當甲的影響，部分毘沙門天也穿著這類的甲冑。此外，在敦煌和四川的中、晚唐毘沙門天像中，還發現腰間懸掛長劍、腹前佩戴半月形彎刀的特徵。[590]

第117頁毘沙門天王像的圖像特徵，雖與上述這些唐代毘沙門天像相符，然而值得注意的是，〈畫梵像〉的毘沙門天王不作正面像，其面右偏，足踏祥雲，和一般的毘沙門天像有別，卻與敦煌莫高窟藏經洞出土的〈行道天王〉（圖2.13）造型相似，只是身側隨行的眷屬較敦煌帛畫減少許多，此外，敦煌〈行道天王〉圖中飛翔在天上的迦樓羅，在〈畫梵像〉第117頁裡則畫於毘沙門天王的身後。《益州名畫錄》記載，孫位於眉州（今四川眉山）福海院畫行道天王，范瓊於成都聖壽寺大殿畫行道北方天王像，[591] 因此，推測大理國行道天王式的毘沙門天粉本，很可能來自成都一帶的寺院。

四川的石窟中，保存了眾多的毘沙門天龕像，根據不完全的統計，總數約在四十龕左右，其中，有紀年的毘沙門天王像，計五龕，年代最早的為會昌六年（846），年代最晚的為後唐天成四年（929），其餘無紀年的龕像大致也在這個時間段內。[592] 從年代上來看，中、晚唐大概有三十四龕，五代有五龕，宋代有一龕。從分布的地區來看，巴中有四龕，大足有三龕，安岳有一龕，邛崍有四龕，夾江有七龕，資中有十八龕，榮縣有一龕。[593] 從上述的統計數字來看，四川的毘沙門天造像，在中、晚唐時的數量最多，且又集中於成都及其以南的地區。中、晚唐正是南詔屢屢進犯成都的時期，而成都及其以南的地區又經常淪為兩國爭戰的戰場，無怪乎中、晚唐時，此一區域毘沙門天造像眾多。資中西岩第35號窟天成四年（929）毘沙門天王的造像題記言道：

> 多聞稱聖，風威凜凜，氣□雄雄。□甲束□居水精殿，而鎮國寶塔在掌，游河沙世而護人。天寶（742–756）初，西……犬羊之眾，萬隊豺狼之暴。肆凶式軍，陪□於□□，似有難色，都護告虔於真聖。如響隨聲，是時天王顯……興雲雨而四望昏暗，鳴劍戟而百里晶□。電卷□氣，風驅醜類。洎咸通（860–873）中，南蠻救（疑當作酋）亂，圍逼成都。聚十萬眾，蛇……鵝鶴之陣，焚廬掠地。窮惡恣凶，列郡之將軍未□，會府之城池將陷。此際，天王茂昭聖力處，顯神威樓上□……耀光明之彩。蠻蜑瞻之而膽鬐，酋豪視之而心□，即時遁躍於遐鄉。是日塵清于錦里，威德示平凶之驗，異靈……功……。[594]

題記中所載咸通年中南詔寇蜀時，毗沙門天顯靈救援一事，亦見於《宋高僧傳》〈唐雅州開元寺智廣傳〉，該傳言：「先是咸通中南蠻王及坦綽來圍成都府，幾陷，時天王現沙門形高五丈許，眼射流光，蠻兵即退。」[595] 儘管沒有確鑿的證據，但南詔君主、將士可能有感於毗門天的神威，遂將流傳於成都或其附近地區毗沙門天王像的粉本請回大理，直到大理國時，此一圖像依然流傳，這個推測或許不謬。

第 118 頁：九面十八臂三足護法

第 118 頁無榜題，此頁的主尊為一尊九面、十八臂、三足、皮膚金色的忿怒尊。九面，每面皆有三眼，赤眉怒目，三眼圓睜，正三面犬牙外露，皆戴以蛇和髑髏為飾的寶冠。正三面和左三面上齒咬下唇，右三面張口而喝，面露威嚇。赤色怒髮上揚，並以泥金鉤畫髮絲。以人首為項飾，胸前束紅色巾帛，腰繫虎皮，以蛇為臂釧、腕飾、腿飾和足環。身後有黑色羽翅和紅色火焰背光，火焰紋中呈現數個鳥頭。足踏三角壇中的圓形氈上，三角的頂端各畫一蛇纏繞的死屍。十八臂中，十二手在外圍，六手在身前。外圍的十二隻手，右一手拉人手，二手捧蓮花，上立一五鈷杵，三手持金剛鈴，四手持三叉戟，戟頂懸幡，五手捉紅色有斑點的動物，六手捧如意寶珠；左一手拉人足，二手持層鼓，三手把人頭，四手持三叉戟，戟頂掛綵帶，五手捉龜，六手持一支象牙。身前的六手中，左右的一手合持白螺，二手合拿髑髏，三手於腹前合捉一蛇，右手捉蛇頭，左手捉蛇尾。

這尊忿怒像圖像特殊，不但在中土不曾發現，即使在印度、西藏等地亦未曾見過。歷代學者對此尊的訂名不一，章嘉國師稱之為「大勝金剛抉」，[596] Chapin 博士、李霖燦和侯冲都不識其名，Soper 教授推測可能為毗沙門天的忿怒形，[597] 松本守隆則指出，此尊護法的火焰紋中，有鳥首的圖樣，且此尊的身後有鳥翅，認為此尊當稱為迦樓羅，亦稱之為金翅鳥王。[598] Soper 教授發現數尊與〈畫梵像〉第 118 頁主尊圖像特徵相符的造像，並指出有的學者稱之為護法，有的則稱為財富之神俱毗羅（Kubera），不過，他認為這些稱名都不妥適，指出由於此頁置於第 117

頁毗沙門天之後，故此頁的主尊可能為毗沙門天的忿怒形。然而，在印度、西藏、中土、東南亞的佛教藝術中，從未發現九面十八臂三足的毗沙門天和迦樓羅忿怒尊樣貌，所以，Soper 教授和松本守隆的看法仍有待商榷。

在美國芝加哥自然歷史博物館、[599] 大英博物館、雲南省博物館的收藏中，也發現與〈畫梵像〉第 118 頁圖像相同的金銅造像（圖 3.27、圖 3.28）。祂們的持物部分佚失，但大英博物館和雲南省博物館所藏尊像的左右一手，皆拉一人的兩手和雙足，胸前兩對手分別執持髑髏和白螺。除此之外，大英博物館所藏造像現存的持物，尚有蓮臺上立著的一支金剛杵、金剛鈴、龜、象牙、寶珠和人頭，雲南省博物館所藏造像現存的持物，則為蓮臺上立著的一支金剛杵、金剛鈴、層鼓、人頭、寶珠和龜，這些持物和〈畫梵像〉第 118 頁的圖像吻合，唯與〈畫梵像〉不同的是，這兩尊金銅像的下身，皆著人皮，而非〈畫梵像〉的虎皮，以及三足皆立於一髑髏頭上。值得注意的是，雲南省博物館的造像中，尚見圓氈和楊特羅（Yantra），[600] 且在楊特羅的三角各有一個死屍，和〈畫梵像〉第 118 頁的圖像一致。閆雪[601] 和劉國威[602] 均指出，這類圖像是屬於雲南特有的佛教尊像。閆雪引用金申的看法，以為此尊忿怒像為大黑天，[603] 不過金申在他的書裡並未具體提出其訂名的原因，而劉國威則主張，《真禪內印頓證虛凝法界金剛智經》中的烏賢大王，上承大理國九面十八臂三足尊的圖像傳統，在大理，「烏賢」為「普賢」的同義詞，所以，烏賢大王可能是普賢菩薩忿怒相的化身，[604] 似乎也意指大理國的三足十八臂忿怒尊，乃普賢菩薩的化現。然而，遍查所有普賢圖像的資料，都未發現三足、九面、十八臂的形象，因此劉國威的看法未能盡信。

綜上所述，此頁的主尊圖像，目前仍是一個未解的謎團，不過從圖像特徵來看，此一忿怒尊以髑髏和蛇為冠飾和瓔珞，以虎皮為裙，以三叉戟、髑髏、層鼓為持物，同時又與第 117 頁的毗沙門天王毗鄰，這些都和大理國大黑天（Mahākāla，又稱摩訶迦羅）的圖像特徵相符。[605] 而本頁的下一幅即為大黑天神，從圖像特徵以及畫作布排的關係來看，此一圖像應和大黑天有關。

3.27　三足十八臂忿怒尊　大理國　十二世紀
英國倫敦大英博物館藏　作者攝

3.28　三足十八臂忿怒尊　大理國　十二世紀
雲南省博物館藏

此尊的右下方，畫一尊面有三目、上齒咬下唇、滿頭卷曲赤髮的脇侍。和主尊一樣，祂頭戴以髑髏和蛇為飾的頭冠，袒上身，下著虎皮裙，右手持一大型的金剛杵，立於一髑髏之上。左下方的脇侍，服飾特徵與右側脇侍類似，唯其張口而喝，兩手捧持的物件似為一髑杯。

第 119 頁：大黑天

第 119 頁無榜題，畫一尊皮膚金色的四臂護法，面有三眼，怒目而視，鬚髮皆赤，犬牙上出，大鼻虬髯，張口而喝，面目猙獰，呈忿怒相。頭戴三髑髏寶冠，並以蛇為飾，冠有化佛，以蛇為耳璫、手環和腳環。上身袒露，胸

佩瓔珞，肩披天衣，左肩垂下成串的蛇，繫著四個人頭，下身穿著紅裙，腰束虎皮，跣足立於自空中而下的烏雲之上。右一手拄三叉戟，戟頂叉一人頭，戟竿纏蛇，頂飾彩帶，二手持羂索；左一手托層鼓，二手捧髑杯。兩側各有一侍女，左側侍女捧一盤似花的供養品。章嘉國師稱此尊為「四臂大黑永保護法」，[606] 李霖燦和侯冲都認為此尊的名號待考。Soper 教授認為，此頁忿怒尊的圖像特徵，和劍川石窟沙登箐區第 16 龕的六臂像（圖 3.29）相近，由於此龕的六臂像與北天王毗沙門天相對，雲南學者稱之為南天王，故推斷〈畫梵像〉第 119 頁的主尊可能是南方增長天王。[607] 松本守隆則主張，該像胸前一手捧持之物為老

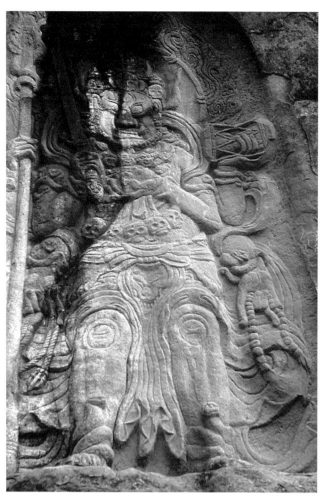

3.29　大黑天立像　南詔晚期　九世紀
　　　雲南劍川石窟（沙登箐區）第 16 龕　作者攝

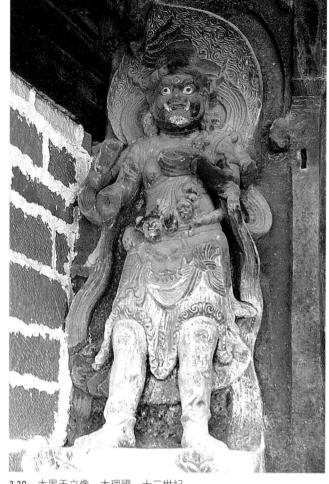

3.30　大黑天立像　大理國　十二世紀
　　　雲南劍川石窟（石鐘寺區）第 6 窟　作者攝

鼠，因而提出此尊護法應是北方毗沙門天、藥廚捉和乾闥
婆三尊的混合體。[608] 仔細比較第 119、124 頁的主尊會發
現，除了顏色和上身的裝飾略有出入外，二者的圖像特徵
一致，第 124 頁右上方榜書作「大聖大黑天神」。此外，
此尊造像的圖像特徵，也和劍川石窟石鐘寺區第 6 窟的大
黑天（圖 3.30）相符，故〈畫梵像〉第 119 頁的主尊，也應
是一尊大黑天無疑，松本守隆的看法顯然有誤。在南詔、
大理國的石刻中，劍川石窟沙登箐區第 16 龕和石鐘寺區
第 6 窟，以及祿勸密達拉摩崖的大黑天，皆與北天王毗沙
門天成對出現，故民間稱此像為南方天王，然而此南方天
王與南方增長天王並非同尊，故 Soper 教授之說也需要修
正。

大黑天，又稱大黑神，本是印度教濕婆神的化身，後
為佛教所收攝，成為密教的護法神。一行《大毗盧遮那成
佛經疏》云：「毗盧遮那以降伏三世法門，欲除彼故，化
作大黑神。」[609] 顯然，在密教認為，大黑天是毗盧遮那佛
降魔時化現的忿怒尊。大理國流傳的《大黑天神道場儀》
也稱，大黑天「內實毗盧一真，性含大地。形容忿怒，掃
除外道天魔」，又言：「睹摩訶迦羅七現，證毗盧海印三
摩。」[610] 大黑天和毗盧遮那佛關係之密切，不言而喻。第
119 頁大黑天寶冠中的化佛，就代表著祂的本尊毗盧遮
那佛。

有關南詔、大理國大黑天信仰的來源，學者們的見
解分歧。有的學者認為應來自天竺，[611] 有的又說源於中

原，[612] 也有學者主張是由西藏傳入。[613] 從圖像來看，無論是南詔和大理國，或者是印度、唐朝、西藏，大黑天多頭戴髑髏冠，身佩髑髏（或人頭），以蛇為瓔珞。祂們皆身軀粗壯，面目凶忿。雖然不同系統大黑天像的持物有別，但是多有髑杯和三叉戟。這些共同的特色說明，無論是印度、唐朝、西藏或南詔、大理國的大黑天圖像，應來自同一個源頭，而這個源頭只可能是印度的大黑天像。由於雲南與現存唐朝的大黑天像差距甚大，且在唐代佛教傳統中，大黑天信仰並不流行，所以，南詔、大理國大黑天受到唐代影響的可能性甚微。在西藏方面，大黑天信仰的確非常流行，但西藏的大黑天身軀矮胖粗短，以鉞刀為主要的持物，甚至還出現「帳篷主」的特殊形貌等，均與南詔、大理國的大黑天像大異其趣。由此看來，在南詔、大理國大黑天圖像發展的過程中，也未從西藏佛教中汲取任何養分。因此，南詔、大理國大黑天的信仰與圖像，很可能直接繼承天竺的傳統。[614] 朱銳梅也指出，南詔、大理國的大黑天神造像，與中土的系統大異其趣，其保留了更多印度教濕婆神造像的特徵，基本上看不到藏密的影響，受到印度的影響更多一些。[615]

第 120 頁：大威德明王

　　此頁無榜題，畫一身短腹大的忿怒尊，六面六臂六足，騎牛乘雲而來。六面，每面皆有三眼，鬚髮皆赤，大鼻厚唇，正面獠牙外露，右二面張口而喝，左二面上齒咬下唇，頂上一面反頭露齒。頭戴寶冠，身佩瓔珞，以蛇為耳璫、臂釧和腳環，穿著虎皮裙，身後光焰熾烈。右一手持劍，二手持箭拉弓弦，三手執金剛杵；左一手拉弓，二手作期剋印，並拉控牛的繩索，三手持棒斧。章嘉國師稱作「六面威羅瓦」，[616] 李霖燦同意章嘉國師的看法，[617] Soper 教授 [618] 和松本守隆 [619] 皆視之為「大威德明王」。

　　大威德明王（Yamāntaka，音譯為閻曼德迦，密號威德金剛），因其常以六足的形貌出現，又稱作六足尊。西藏人有時稱之為威羅瓦，是西方無量壽佛的變化身，一說為文殊菩薩的化現。祂為無明妄想眾生，現極惡的瞋怒相，摧伏出世的魔軍，並滅除世間的怨敵和障礙。大威德

明王圖像多樣，三面六臂六足騎牛的形貌，在東密中時有所見，但在印度和藏傳佛教美術裡卻不曾發現，故而推測〈畫梵像〉第 120 頁大威德明王的圖像和信仰，應是唐、宋佛教影響下的產物。

　　唐代一行撰譯的《曼殊室利焰曼德迦萬愛祕術如意法》描述大威德明王的形象如下：

　　其身六面六臂六足，乘水牛。所謂六面，頂上三面中面菩薩形柔軟也，其面頂有阿彌陀佛。又六臂，所謂左一鈇，二輪索，三弓；右一劍，二寶杖，三箭，以彼弓鑄勢也。[620]

　　唐代菩提仙翻譯的《大聖妙吉祥菩薩祕密八字陀羅尼修行曼荼羅次第儀軌法》提到，大威德明王六臂所執的器杖，為「左上手執戟，次下手執弓，次下手執索；右上手執劍，次下手執箭，次下手執棓（即棒）」。[621] 目前在日本所保留東密系的六足尊，多跨坐於牛背上，三叉戟、輪、劍、棒為常見的持物，與唐代經軌的關係較為密切。

　　宋代法賢所譯《佛說瑜伽大教王經》對大威德明王的儀軌記載，較唐代的經軌更為詳盡，該經言道：

　　時阿闍梨觀想……大智化成焰鬘得迦忿怒明王，以日輪為圓光──熾盛如劫火。身色如青雲，身短腹大，六臂六足六面，面各三目。正面開口作大忿怒相，金剛利牙出外，舌如閃電。頂戴阿閦佛。右面出舌，左面齩脣作忿怒相。頂戴妙吉祥菩薩。右第一手持利劍，第二手持金剛杵，第三手持箭；左第一手持羂索及作期剋印，第二手持般若經，第三手持弓。虎皮為衣，以八龍嚴飾，髑體為冠，髮髻黃色。乘於水牛飾以蓮花為座。而垂右足。下面諸魔悉皆驚怖，亦名能降焰魔王具大辯才。光焰赤色化佛如雲，如是阿闍梨於行住坐臥常住此觀。設復受五慾樂。心如虛空，俱不染者，所獲功德無量無邊。此名成一切事大智

金剛降伏焰魔王調伏諸魔三摩地。[622]

類似的經文，亦見於法賢翻譯的《佛說幻化網大瑜伽教十忿怒明王大明觀想儀軌經》。[623]〈畫梵像〉第 120 頁的大威德明王，無論是手印和持物、六面的表情、虎皮為衣、和以蛇為瓔珞的服飾特徵，都與法賢的譯本近似。由此看來，大理國的大威德明王信仰和圖像，也應受到宋初密教的影響。據張知甫（?–1126 在世）《可書》記載，紹興丙辰（1136）夏，大理國遣使楊賢明、王興誠進表的文物中，即有金書《大威德經》三卷；[624]劍川石窟石鐘寺區第 6 窟的八大明王中，亦有大威德明王的出現，[625]足證大威德明王是大理國佛教中重要的神祇。

第 121 頁：金鉢迦羅

此頁雖無榜題，但第 122 頁左上方榜題，原作「大聖金鉢迦羅」，釋妙光重書為「金鉢迦羅神」，指的應該就是本頁的主尊。金鉢迦羅，三面六臂，每面均有三眼，怒目圓睜。正面黃色，獠牙外現，張口而喝；右面藍色，也張血盆大口；左面紅色，犬牙外露，兩唇緊閉，神貌凶忿。鬚髮、眉毛皆赤，頂束高髻，並以雙蛇和二髑髏為冠飾，身佩瓔珞，並戴環釧，袒露上身，下著紅裙，腰束虎皮，足踏三首龍王。六臂中，胸前兩手合捧白螺，右上手執金剛杵，下手自箭袋抽箭；左上手持金剛鈴，下手把弓。身後的赤焰、烏煙熾然，全作充滿威儡力。

Soper 教授無法明確辨識金鉢迦羅究竟代表哪位佛教人物，不過他提到，這位護法足下所踏之龍，可能與《南詔野史》所載南詔第九代國主晟勸利時，段赤城除洱河巨蟒的故事有關，象徵著西洱河地區的統一。[626]松本守隆的研究則指出，大黑天神具有戰鬥神、財福神、冥府神三種性格，金鉢迦羅神展現的是大黑天為戰鬥神的形貌。[627]

金鉢迦羅之名和圖像，僅見於雲南，為雲南特有的神祇。《大黑天神道場儀》對此神的儀軌有詳細的記載，云：

金鉢迦羅。大黑池，雄威現，化形金鉢之迦羅；

十華藏，法性融，自實毘盧之清淨。灌九龍於香水海，浩浩朝宗；護三寶於紫金田，恢恢衛法。首分三面，体具一身。面各三眸，身同六臂。左上手持鈴而傳三界，中螺盃而下方（當作弓）；右上手持杵智而動十方，中螺盃而下箭。一龍捧座，二足捄（同攝）蓮，玉色□輝，皎皎心中之月；金容融混（侯本：刪「融混」二字）晃曜，巍巍海上之峯。六臂掃於六塵，三面消於三毒。九目觀九有，一身清（侯本：刪「清」字）淨一心。官非免獄形（當作刑）灾害蠲苦惱。

黑池金鉢大黑天，四現天神猛烈多；慧眼遙觀塵界外，他心自捫（同攝）寸方過。金鉢繞座投香水，寶杵騰拳息戟戈；自此皆灾危蕩盡，靈光晃曜遍娑婆。[628]

〈畫梵像〉金鉢迦羅神的圖像特徵與此儀軌所載完全一致，乃大黑天的化現。至於其足下所踩的龍，據該儀軌，應名金鉢。由於其「遶座投香水」，故頭均向上，仰望大黑天，與段赤城除洱河水怪和洱海地區統一並無關連。同時，《大黑天神道場儀》提到此神「寶杵騰拳息戟戈」，足見祂是一位能息戰除災的戰鬥神，而且又能免獄刑，袪煩惱。此文又深入解說金鉢迦羅圖像的意涵，提到祂的六臂能掃除色、聲、香、味、觸、法六塵的染污，三面旨在破除貪、嗔、癡三毒，九眼則遍觀欲界、色界、無色界有情所居之九地，而一身則代表清淨的一心。據調查，大理喜州和劍川上河村，皆以鶴陽摩訶金鉢伽羅（或作摩訶金鉢伽藍）大黑天神為本主，[629]顯示此信仰源遠而流長。

金鉢迦羅左右兩側，各有二獸首人身的眷屬，圖像特徵和《大黑天神道場儀》所載大黑天的四力士相符。該儀軌言道：

主尊化之聖威（侯本作「主尊三四化之聖威」），伴遶二十八（侯本增一「之」字）侍從。……東方獅頭力士者，身色現青（侯本作「身現青色」）天磚衣，手持風袋露青杵。南方狗頭力士者，垂

黃□形身，持弓箭，射勢。西方鳳頭力士者，身垂赤色形，背安鉞斧器。北方豬頭力士者，身綠，口牙作咬勢，手執三頭青毒蛇。[630]

由此看來，金鉢迦羅右側上方狗首人身、手持弓箭、作射勢者，當為南方狗頭力士；下方獅首人身、手持一虎皮風袋者，乃東方獅頭力士。左側上方鳥首赤身、背扛一斧者，是西方鳳頭力士；下方豬首人身、兩手捉一三首長蛇者，為北方豬頭力士。這些力士形貌特異，他處不見，應為雲南的地方神祇。在金鉢迦羅的兩足旁邊，各有一女供養人，右側的女供養人手捧放置香具的供盤，左側的女供養人手捧花盤供養。

第 122 頁：大安藥叉

第 122 頁右上方榜題為「大安藥叉神」，左上方榜題作「金鉢迦羅神」。金鉢迦羅神既然為第 121 頁神祇的題名，此頁主尊的名號當為「大安藥叉神」。大安藥叉，頂有紅色華蓋，鬚髮、兩眉和三眼皆赤，頂束高髻，長髮披肩。皮膚藍色，面有三眼，血盆大口，犬牙上出。頭戴髑髏冠，以蛇為瓔珞、冠飾、臂釧、手環和腳環。上身袒露，肩披天衣，下身著紅色短裙，腰束虎皮。右一手持三叉戟，戟頂叉一髑髏，白蛇纏戟竿，二手執持一貫穿三鼓的棍棒，三手拄棒；左一手握鉞斧，二手捧一黑色的碗形物，代表髏杯，三手持念珠。足踏蓮臺，蓮臺的臺面上，繪七星圖案。大安藥叉右側的五位脇侍，皆濃眉怒目，神貌凶惡。由上而下的第一身青髮衝天，頭戴三髑髏冠，雙手持物被第二身所掩；第二身赤髮衝天，頭戴三髑髏冠，左手上舉，捧一盤動物的頭；第三身頭戴三髑髏冠，身背一牛；第四身赤髮披肩，兩手執持華蓋的撐竿；第五身怒髮上揚，頭戴一髑髏冠，右手持刀，左手提人頭。左側畫三位侍女，自上而下第一身持紅色長柄大圓扇，第二身右手持一長竿，第三身兩手於胸前作手印。第三身侍女下方，有一童子，剃髮，上身袒露，兩手抱著寶瓶，仰望大安藥叉。

Soper 教授認為，大安藥叉可能是大理地區的守護神；[631] 松本守隆則言大安藥叉乃焰魔的變化身，是大黑天化現為冥府神時的形象，在〈畫梵像〉諸大黑天中，地位最為崇高。[632] 大安藥叉，是大黑天化現的一種形象，在印度、中原及西藏佛教經典、文獻和美術中，均不曾發現，其乃大理國特有的佛教圖像。《大黑天神道場儀》記載：

> 安樂迦羅。周法界，融一真，權化安樂藥叉之相；現金剛，光大日，發明虛靈覺知之心。內含法性慈悲，外現天神勇猛。身垂臂六，面示目三。左上手持越（當作鉞）斧而電光，中戟叉，之下慧劍；右上手執持層鼓而雷響，中罷（當作羂）索，之下髏盃。足踏七星，裙皮（當作披）一虎。神威赫赫，普照於三千大千；堂堂聖相，廣資於有色無色。三眼觀三界之物，四牙咬四生之根，六臂果証六通，二足因□二氣。掌人間之壽命，添六籍之星官。掃除外□□魔，衛護中圍國家。增長龜齡鶴算，人人□□□□□□□□□□□□□永無疆之福恩□陸仁被幽冥。同証無上菩提，頓除有終煩惱。
> 二現安樂藥叉神，蕩蕩雄容利物人；尊像崢嶸魔膽碎，靈威赫奕世風淳。慈悲為念資幽顯，方順隨機掃業塵；主宰壽齡增祿位，內融真智法王身。[633]

這部儀軌提到，安樂藥叉，三目六臂，足踏七星，腰繫虎皮，同時，六臂中的持物包括了鉞斧、三叉戟和髏杯，這些圖像特徵，都與第 122 頁的大安藥叉相符，〈畫梵像〉的大安藥叉，應該就是《大黑天神道場儀》中所說的安樂藥叉。侯沖提到，儀軌殘冊有言「權化安樂藥叉之相」，所以，〈畫梵像〉第 122 頁的題名「大安藥叉神」有誤。[634] 不過，此則榜題原作「大聖大安樂夜叉」，後釋妙光改為「大安藥叉神」，可見大安藥叉即是安樂藥叉，亦即安樂迦羅，釋妙光並未誤書。根據《大黑天神道場儀》，大黑天化現為安樂迦羅時，是一尊主宰壽齡、增添祿位，還能護衛國家、引導眾生同證菩提的神祇。

在大安藥叉的圖像中，最引人注意的是，其足踏七

星。一行撰《北斗七星護摩法》云：

> 至心奉啟北極七星、貪狼、巨門、祿存、文曲、廉
> 貞、武曲、破軍尊星，為（某甲）災厄解脫，壽命
> 延長，得見百秋。今作護摩，唯願尊星，降臨此處，
> 納受護摩，刑死厄籍，記長壽札，投華為座。[635]

由於密教中，北斗七星護摩法，可以使行者從死籍中除名，
延長壽命，大安藥叉踩在它的上面，自然是在彰顯其「增
長龜齡鶴算」延命神的特質。

第 123～124 頁：福德龍女與大黑天

　　第 123 頁左上方榜題，原作「大聖福德龍女」，釋妙
光重書後的題名相同。第 124 頁右上方榜題，原作「大聖
摩訶迦羅天神」，釋妙光重書作「大聖大黑天神」。第 124
頁的大黑天神，作正面相，而第 123 頁的福德龍女及脇侍，
皆面向第 124 頁的大黑天神。福德龍女和大黑天，皆立於
岩石座上，圍繞二者的水波相連，大黑天所化的黑色雲煙
和福德龍女所化的青色雲光互相交纏，兩頁顯然構成一幅
完整的繪畫單元。

　　第 123 頁的福德龍女，身金色，梳高髻，戴華冠，足
下有兩圈蛇身，頭後有三蛇頭。佩瓔珞，戴手環，身穿漢
式寬袖衣裙。身前立一剃頭童子，雙手在胸前交叉。福德
龍女右手撫童子頭頂，左手撫心。身後為一頭龍女。左右
兩側各有二龍女為侍，頭後皆有一蛇頭，右側二者，分別
捧持寶瓶、麈尾；左側二者，分別捧持一個包袱、一把劍。
童子身側蛇首、人身、蛇尾的神祇，兩手捧著一盤寶珠，
左側侍者身側雞首、人身、蛇尾的神祇，右手執一長矛，
左手持寶珠。

　　第 124 頁的大黑天，一面四臂，面有三眼，三眼怒視，
兩唇微張，嘴角露出兩顆獠牙，作忿怒相。皮膚白色，鬚
髮皆赤，頭戴華冠，並飾三髑髏和蛇，頭後有紅色火焰頭
光，以蛇為耳飾、腕飾和腳飾。上半身全祖，肩披天衣，
項飾由三人頭和蛇組成，自左肩斜披一串髑髏，下身著紅

裙，腰束虎皮。右上手執三叉戟，戟竿有蛇纏繞，竿頂尚
懸三條彩帶，戟頂還叉一人頭，下手持髑杯；左上手執羯
鼓，下手持羂索。除了膚色不同外，此頁的圖像特徵與第
119 頁的大黑天相同。右側畫四位脇侍，二身作羅剎狀，
濃眉怒目，卷髮披肩，一身持刀，另一身持棍棒。二身為
侍女，皆頂束雙髻，著寬袍大袖的漢式服裝，一身捧香具，
另一身捧花盤。

　　Soper 教授依據《紀古滇說集》指出，摩訶迦羅的聖
像，始立於滇池附近的東都（鄯闡，今雲南昆明），第 123
頁的龍女們應代表滇池，故第 123、124 頁代表著東都。[636]
松本守隆則認為，這兩頁的圖像可能受到印度教的影響，
這兩頁的畫面是在表現大黑天為財富神的特質。[637]不過，
兩位學者對第 123、124 頁圖像成對出現的解釋，都十分牽
強，令人難以信服。更重要的是，福德龍女在雲南以外的
地區皆不曾發現，所以要瞭解第 123、124 頁的圖像，必須
從大理國佛教著手。

　　大理國佛教儀軌《廣施無遮道場儀》中，將大黑天和
福德龍女並提，[638]說明二者的關係密切。大理國流傳的《大
黑天神道場儀》裡，還發現一則與此圖像相關的重要資料，
言道：

> 讚揚白姐聖妃。獻明珠，感佛果，乃娑迦海女之真
> 仙；助猛聖，取龍華，寔彌勒化后妃之神母。華嚴
> 大吉祥白姐，鳳凰威儀（梵語 Mahāśriye），冰霜貞
> 潔；陰陽二氣，天地一如。頭戴三龍，身垂二臂。
> 龍分中輔弼，界統欲色無。左手安自心，指迷心明
> 覺心之理；右手摩童頂，開肉光空頂之門。時登雲
> 闕蟾宮，統嬪妸，證五通之果；際會鰲海，藏騰濤
> 浪，作三會之尊。微德昭昭，毫光遍天上天下；威
> 儀齊齊，寶蓋罩龍髻龍冠。侍從神童，參隨綵女。
> 資□類咸生內院，了色空悉會中圍。
> 赫赫迦羅大聖妃，懿名白姐吉祥微；龍華會上無為
> 位，秘密壇中有色威。曾獻明珠銘佛念，已登道果
> 助神機；參隨窈窕諸天女，雲集光臨繞聖圍。[639]

第 123 頁福德龍女頭後的三個龍頭，中間的較兩側的高大，與《大黑天神道場儀》所載白姐聖妃「龍分中輔弼」的文字相符。該儀軌又提到，白姐聖妃「左手安自心」、「右手摩童頂」，這些特徵，也和第 123 頁福德龍女的畫面一致。再加上贊辭中有「赫赫迦羅大聖妃，懿名白姐吉祥微」一語，赫赫迦羅，指的是摩訶迦羅，顯然白姐聖妃為大黑天的后妃。上承大理國的傳統，正統十四年（1449）所立的〈修白姐聖妃龍王合廟碑〉[640]以及劍川阿吒力抄本《諸佛菩薩寶誥》[641]中對白姐聖妃的描寫，都和《大黑天神道場儀》雷同。侯冲早期的研究指出，〈畫梵像〉第123 頁的題名「大聖福德龍女」是錯誤的，正確的題名應為「大聖白姐聖妃」。[642]後來，他重新整理材料後指出，在大理國時期，福德龍女就是白姐聖妃，白姐聖妃就是福德龍女，這兩個稱號名異實同。[643]白姐聖妃為雲南特有的地方神祇，大理地區民間將祂與被焚於松明樓的澄賧詔主的妻子「柏潔夫人」（「柏潔」和「白姐」讀音相同）和大理國建國者段思平的母親「白姐阿妹」連繫在一起。[644]

第 125 頁：六面十二臂六足護法

第 124、125 頁的下邊飾皆為花，顯示二頁中間有錯簡或闕漏。第 125 頁畫六面十二臂六足的護法神，頂有華蓋，立於青色蓮臺之上。身光外沿火焰環繞，身光頂端飾如意寶珠。主尊六首分上、下兩層，下層的主面作慈面，兩側之面面有三眼，怒目大鼻，作忿怒相。上層三面，每面均有三眼，三眼圓睜，正面還犬牙上出，作忿怒相。這尊護法，頭戴寶冠，長髮披肩，上身全袒，左肩斜披條帛，胸佩瓔珞，戴臂釧、手環、腳環。下身著齊膝短裙，腰繫虎皮。左右的一手後舉於頭後，合持一芒刃大刀，右二手拿火焰棒，三手執箭，四手握金剛鈴，五手拈一串瓔珞，六手於胸前持一長莖紅蓮；左二手執三叉戟，三手把弓，四手持羂索，五手握輪環，六手於胸前持金剛杵。蓮臺兩側，繪放光的珊瑚、寶珠、螺等。值得注意的是，主尊的手和膝、三叉戟的戟刃、蓮臺正中的蓮瓣上，皆見朱書梵字。

此頁右上方的榜書漫漶難識，李霖燦認為，末二字可能為「金剛」，[645]松本守隆更推測，這則榜書為「不淨金

剛」。[646]丁觀鵬〈法界源流圖〉中不見此圖，說明章嘉國師不識此頁圖像，故丁觀鵬略而不畫。Soper 教授認為，此尊有六足，推測可能為大威德明王。[647]松本守隆指出，在佛教圖像中，烏樞涉摩（Ucchusma，又譯為烏樞沙摩、烏芻沙摩）明王亦有六足，並援引《佛說瑜伽大教王經》、《補陀落海會軌》，指出這尊護法應為烏樞涉摩明王。[648]不過檢視二經，發現《佛說瑜伽大教王經》所載的烏樞涉摩明王，為三面八臂像，《補陀落海會軌》記述的烏樞涉摩明王，為六臂六足像，圖像特徵與〈畫梵像〉第 125 頁相去甚遠。同時，松本榮一的研究指出，烏樞沙摩有一面、三面；二臂、四臂、六臂、八臂等各種形象，[649]但從未發現六首十二臂六足的樣貌，因此，松本守隆的訂名仍有待商榷，此頁圖像的尊格待考。

第 126 頁：密教曼荼羅

此頁與第 125 頁的畫紙斷裂，顯示二頁間有錯簡或闕漏。本頁畫一護法，一面三目，雙唇微啟，嘴角露獠牙。頭戴華冠，耳側的頭髮向外飛揚。上身全袒，身披瓔珞、天衣，胸間繫一條帛帶，戴耳鐺、臂釧、腕飾、腳飾，下著暗紅色褲裙，腰繫樹葉，兩膝均屈，作飛行狀。身有四臂，右上手持金剛杵，下手執劍；左上手執羯磨杵，下手持羂索，並於胸前作期剋印。護法的頭後有紅色橢圓形頭光，身後身光由大日輪與大月輪組成。大月輪上方的青色祥雲中，有朱書梵字。身光的上、下，各畫二護法，造型與主尊相同，均面有三目，腰繫樹葉，作飛行狀，下有祥雲。左上方的一尊，三眼六臂，右一手執金剛杵，二手拿劍，三手持箭；左一手作期剋印，二手執鉞斧，三手把弓。右上方的一尊，也是三眼六臂，右一手拿劍，二手執金剛杵，三手作期剋印；左一手拿金剛鉤，二手把弓，三手於胸前作期剋印。左下方的一尊，三眼六臂，右一手持劍，二手拿金剛杵，右三手和左二手持箭架弓弦，作射勢；左一手執鉞斧，三手作期剋印。右下方的一尊，也是三眼六臂，右一手持楊枝，二手拿金剛杵，右三手與左一手合持旌旗；左二手執鉞斧，三手於胸前作期剋印，身上隱約可見朱書梵字。從這五尊護法的構圖來看，好似

一幅密教的曼荼羅，四角的六臂護法，應為中間主尊的化現。畫幅下半，畫一尊四臂菩薩，遊戲坐姿，右足踏一蓮花，坐在一人身上，此人仰臥在蓮花座上，座下有一頭蜷屈的白象。這尊菩薩，右一手於胸前持楊枝，二手持金棒；左一手胸前持淨瓶，二手抵劍把，劍尖刺入菩薩身下的人口之中。

或許是因畫幅上方的五尊飛行護法，皆腰繫葉片，章嘉國師稱此頁圖像的主題為「白葉衣佛母」。[650] Soper 教授認為，此頁下方坐在白象上的四臂菩薩，為帝釋天，而上方五位飛行人物，可能為帝釋的眷屬 —— 瑪魯特（Maruts，暴風雨之神）。[651] 松本守隆則主張，第 126 頁圖上方的四臂護法與下方的四臂菩薩，都是與金剛薩埵有關的普賢延命，為密教化的帝釋天，圍繞在四臂飛行護法四周的四尊六臂飛行護法，則為四攝菩薩。[652] 不過，Soper 教授和松本守隆的推論，都未提出有力的文獻與圖像資料作為佐證，且二者均未發現帝釋或普賢延命坐於人身、一手按劍刺入人口的樣貌，因此，二人的推斷值得商榷。

由於第 126 頁下方四臂菩薩的四手中，一手持楊枝，另一手持淨瓶，說明這尊菩薩可能與觀音有關，而葉衣佛母，又稱葉衣觀音，由此看來，章嘉國師的辨識似乎有幾分道理。然而，遍查漢傳、印度、藏傳佛教圖像資料，皆不見與第 126 頁曼荼羅主尊護法和下方四臂菩薩類似的作品；另外，大象又不是觀音的坐騎，此頁的主尊是否誠如章嘉國師所說，為「白葉衣佛母」？仍然有待確認。

第 127 頁：魯迦金剛

此頁無榜題，由於畫幅下方與第 128 頁的水岸和水紋相連，第 128 頁左上方榜題「伏煩惱苦魯迦金剛」應為本頁主尊的題名。第 127 頁畫大月輪中，有一尊三面六臂的護法，每面皆有三眼，正面犬牙外出，右面上齒咬下唇，左面閉嘴。滿頭卷髮，中現五佛頭，胸飾五佛頭，肩披人皮，手足於胸口交叉，並自左肩斜掛一串髑髏，穿虎皮裙，坐在三人身上，三人之下鋪草墊。右上手拿三叉戟，

戴頂叉一人頭，三叉部分隱約尚見朱書梵字，中手持髑髏杯，下手以姆指和中指的指尖，於胸前頂一豎立的金剛杵；左上手執鉞斧，中手拿層鼓，下手持金剛鈴。月輪右上方，畫一鳥頭人身神祇，右手持芒刃大刀，左手持髑髏杯；此神祇下方，為一虎頭人身的神祇，二手於胸前交叉結手印。左上方畫一鳥嘴人身神祇，口吞死屍，右手伸二指，左手捧髑髏杯；下方畫一兔首人神祇，右手捉一死屍的雙腿，左手執刀。

月輪下方，畫一遊戲坐的護法，面有三眼，頭戴飾有三髑髏和兩條蛇的頭冠，耳側的長髮飛揚。佩項飾和臂釧，並以蛇為手環和腳飾，自左肩斜披人皮一張以為絡腋，手足於胸前交結，著虎皮裙，身上隱約可見朱書梵文字跡。身有二臂，右手執一三叉戟，叉戟上繫結綵帶，左手把劍。其右上方，畫一鳥頭人身的神祇，右手執劍，左手持髑髏杯；右下方，畫獅頭人身的神祇，造型與第 121 頁的獅頭力士近似，口咬死屍，十指於胸前交叉抱拳；左上方，畫獸頭人身的神祇，右手持芒刃大刀，左手捧髑髏杯；左下方，畫一狗頭神祇，造型與第 121 頁的狗頭力士近似，正在啃咬一死屍。

此頁雖有「伏煩惱苦魯迦金剛」的題名，可是學者對這尊護法的見解不一。章嘉國師認為，此頁所畫的尊像乃「智慧天空行母」，[653] 然而細審畫作，此頁的主尊乃為男相，所以章嘉國師的訂名有誤。Soper 教授推測，此頁上方的主尊魯迦，梵文為 Rudra，是眾獸之主，與印度教的濕婆神有關。下方的一面二臂護法，或為濕婆的化現，或為濕婆之子鳩摩羅天（Kumāra）。[654] 松本守隆則無視於榜書的題名，指出《佛說一切諸如來心光明加持普賢菩薩延命金剛最勝陀羅尼經》提到，普賢延命，頭戴五佛冠，右手持金剛杵，左手持金剛鈴，又因普賢延命與金剛薩埵同尊異名，故第 127 頁三面六臂的主尊，為金剛薩埵，畫面中八尊獸頭人身的神祇，則為神咒使部的八金剛。[655] 不過，《佛說一切諸如來心光明加持普賢菩薩延命金剛最勝陀羅尼經》所述的普賢延命，為一面二臂像，和此頁的三面六臂像相去甚遠，松本氏的訂名尚有待斟酌。

誠如 Soper 教授所言，目前尚找不到與此頁圖像相關的任何資料。不過值得注意的是，第 127 頁上層的三面六臂護法和下層的一面二臂護法，皆一面三眼，嘴露獠牙，肩披一張人皮，下著虎皮裙，顯示二者息息相關，下層的二臂護法，極可能是上層魯迦金剛的化現。上層的三面六臂魯迦金剛，手持三叉戟，戟頂尚叉一人首，以及手中執持鼗鼓；下層的一面二臂護法，頭戴三髑髏冠，以蛇為手環和腳飾，手持三叉戟，叉戟飾綵帶，這些特徵，亦見於第 119、124 頁的大黑天神，說明魯迦金剛或許與大黑天的關係密切。《大黑天神道場儀》提到，大黑天的二十八侍從裡，有牛頭、鳥頭、兔頭、虎頭四大鬼王，和獅頭、狗頭、鳳頭、豬頭、花蝦蟆頭力士等，[656] 這些名稱，和第 127 頁八尊獸首人身神祇的形貌相近，所以，第 127 頁八尊獸首人身的神祇，可能代表大黑天的侍從。前文已述，大黑天本是印度教濕婆神的化身，而魯迦與濕婆神為同尊異名，[657] 同時，密教認為大黑天是毗盧遮那佛降魔時化現的忿怒尊，魯迦金剛頭戴五佛冠，可能正反映了此一特色。此外，大黑天，又被稱為塚間之聖，[658] 此頁頻頻出現死屍的圖像，也或許和此有關。綜上所述，根據第 127 頁的圖像特徵，筆者推測魯迦金剛很可能與大黑天有關。

第 128 頁：摩醯首羅

第 128 頁右上方榜題作「守護摩醯首羅眾」，當為此頁主題。摩醯首羅（Maheśvara，又譯為大自在天），即濕婆神。本為印度教神祇，後為佛教所收攝，成為佛教的護法神祇。

本幅主尊摩醯首羅，頭頂有紅色祥雲，皮膚金色，四首四臂，遊戲坐於白牛之上。每面均有三目，皆戴寶冠，怒髮上揚。正面、右面和上面，犬牙外現，左面的上齒咬下唇。上身全祖，佩瓔珞、臂釧、腕飾，斜披絡腋。左上手捧日輪，右上手捧月輪，左、右下手於胸前合捧一公雞。白牛右側的脅侍，濃眉大鼻，有絡腮鬍，作胡人狀，頭戴巾，著圓領衫，穿黑靴，右手持硯，左手拿筆。身後的一人頭戴小冠，身著寬袍大袖的漢式服裝，兩手

抱著一個袋子，身上還發現一些朱書梵字。此人身後，有一面露獠牙的卷髮人物，持長竿，竿頂飾綵帶和藍色毛羽，隱約尚見朱書梵字。白牛左側，有一胡族馭牛者，著暗紅圓領衫，足登黑靴，右手牽牛的絡頭，左手持馭牛器具。他的身後，為一頭戴髑髏冠、身穿兩鐺甲的一面三目羅剎，兩手合持三叉戟，下綁黃旗，髑髏冠和身上隱約可見朱書梵字。

松本守隆認為，此頁的主尊摩醯首羅為焰摩的化現，右側的三位脅侍，自上而下分別為荼吉尼（Dakini）、太上府君和司令或司錄，左側的兩位脅侍中，下方的為五道大神，此頁的圖像應受到中土影響。[659] 不過，在中土從未發現與此頁圖像相關的作品或文獻，同時，松本氏對此頁主尊和脅侍與焰摩的關係，論述失之於主觀，令人質疑。Soper 教授則指出，此頁圖像的元素紛雜，騎白牛固然是摩醯首羅的圖像特徵，不過，日、月乃阿修羅或千手千眼觀音菩薩的持物，而雞卻是摩醯首羅之子鳩摩羅天的持物。此外，文獻記載，摩醯首羅一面或三面，此頁的摩醯首羅卻有四面。因此，他推測此頁的圖像很可能是雲南當地所創。[660] 由於此頁的摩醯首羅和眷屬的圖像，僅見於〈畫梵像〉，筆者認為 Soper 教授推測的可能性很高。

第 129～130 頁：經幢

第 129 頁畫一經幢，經幢頂有華蓋，華蓋上方頂有蓮臺，臺上畫一如意寶珠。華蓋下方畫獸面、雲紋和瓔珞。長方形的幢身，立於方形仰覆蓮臺之上，兩側畫有華柱。左上方榜題為「多心琁（寶）幢」，該經幢以城體梵字書寫《般若波羅蜜多心經》，闡明般若空義，是《般若經》的精髓。此經幢起首數字，還特別貼金，十分講究。第130 頁也畫一經幢，經幢頂部畫一圓形小塔，塔中有一尊放光坐佛，塔下有一六角形座。幢頂華蓋懸鈴，長方形的幢身，立於一圓形的仰覆蓮臺上。左上方榜題為「護國琁（寶）幢」。林光明指出，此寶幢以城體梵字書寫四則咒語，包括了護國保民之《仁王護國般若波羅蜜多經》中的梵咒、解說如來三密不思議之《佛說如來不思議秘密大乘

經》中的「秘密大明章句」、藉著觀想梵字以悟入空義的「四十二字門」、以及與鎮護國家有關之《金光明最勝王經》中的「如意寶珠陀羅尼」。[661] 根據〈畫梵像〉「多心寶幢」中的梵文《心經》和「護國寶幢」中書寫的四個梵咒,當政者對護國保民、禳解天災以及追求菩提有著很深的期許。[662]

林光明五體梵字(悉曇體、城體、蘭札體、天成體、藏文梵字)的研究指出,六世紀印度使用的是悉曇體,七至十一世紀使用的是城體梵字,天成體則至十三世紀才出現。梵文的各種字體乃隨著佛教傳入漢地,隋唐譯經中所使用的梵字是悉曇體,宋元之際則是城體,元明清流行蘭札體。根據書風,林光明將宋代漢地流傳的城體字,分為華北、中土、雲南三類,而其中,華北的書風較接近悉曇梵字,而雲南和中土則具有蘭札體的特性,二者較為相近。[663] 由此看來,這些梵咒,除了可能從印度傳來外,也可能是由中土傳入大理國的。

第131～134頁:十六國王

第131～134頁,為畫幅的第四段,第131頁左上方榜題作「十六大圀王眾」,第131～134頁畫十六國王以及侍者四人,大部分面向左側,與畫幅第一段利貞皇帝禮佛圖相互輝映,皆面向中間的諸佛、菩薩、佛母、護法、寶幢等。第131頁畫兩位國王,一位為手持龍頭杖、頭戴寶冠、身佩瓔珞、肩披天衣、下身著裙的老者,身側有一天竺童子攙扶。另一位則為頭戴冕旒、身著寬袍大袖的漢族帝王,身側有兩位侍女隨侍。其他的國王,多作異域人物面貌,服飾各異,或跣足,或穿靴,或著草履,或兩手捧獸,或持蓮花、香爐、念珠、扇等,形態不一。

前文已述,第131～134頁的十六國王,應是日後重裱時,後人補筆之作。又因宗泐的〈畫梵像〉題跋言道:「而始於其國主,終之以天竺十六國王者。蓋國王為外護佛法之人故也。」故而推斷原作之末即繪十六大國王眾。從觀念上來說,這十六國王應受《仁王護國經》的啟發,描繪的是天竺的十六位國王,[664] 但從具體的形象來看,這

些國王中,除了天竺裝外,亦見中土、吐蕃、中亞、東南亞的人物,反映了大理國與周邊邦國往來的狀況。

小結

〈畫梵像〉第1～6頁「利貞皇帝禮佛圖」中的衣冠制度,無論是利貞皇帝或文官所戴的頭囊、金伕苴,和武士的跣足、頭盔甲冑的樣子、佩戴蠻刀的方式等,都充分展現南詔、大理國的民族特色。在利貞皇帝段智興大袍上的繡紋中,日、月、星辰、山、龍、火、粉米、黼和黻,與中原帝王冕服十二章紋的九種圖案相符,部分文官的袍服上也繡有黼、黻紋,官員朝服的顏色也以紫、緋為貴,在君臣的服制上,顯然受到漢地的影響。另外,第4頁的大軍將和第86頁的各郡矣所穿著的波羅皮,則是受到吐蕃文化浸潤的結果。

從圖像來看,〈畫梵像〉第39～41頁的「釋迦佛會」、第51～57頁的南詔祖師像、第58頁的梵僧觀世音、第86頁的建圀觀世音、第99頁的真身觀世音、第118頁的九面十八臂三足護法、第119頁的大黑天、第121頁的金鉢迦羅、第122頁的大安藥叉、第123、124頁的福德龍女和大黑天組合、第128頁的摩醯首羅等佛教圖像,在雲南以外的地區皆不曾發現,是南詔、大理國特有的佛教圖像,與該地特殊的佛教信仰有關。

南詔、大理國,東北部地接四川、貴州,其南及西毗鄰印度、緬甸,西北面與西藏接壤。自古以來,政治、經濟、文化等受到多方面的影響,佛教也不例外。〈畫梵像〉的圖像就有多種來源。其中,與漢地佛教圖像有關的作品,數量最多,包括:第7、8頁的金剛力士、第9頁的降魔成道、第10頁的最勝太子、第11、12及15～18頁的龍王、第19～22頁的梵天和帝釋、第23～38頁的十六羅漢、第42～55頁的禪宗傳法定祖圖、第56～62頁的維摩詰經變、第63～67頁的釋迦牟尼佛會、第68～76頁的藥師琉璃光佛會、第78～80頁的三會彌勒尊佛會、第81頁的舍利寶塔、第84頁的大日遍照佛、第85頁的盧舍那佛、第87頁的普門品觀世音、第88～90頁的八難觀音、

第 91 頁的尋聲救苦觀世音、第 93 頁的千手千眼觀世音、第 94 頁的大隨求佛母、第 96 頁的社嚩哩佛母、第 98 頁的孤絕海岸觀世音、第 100 頁的易長觀世音、第 101 頁的救苦觀世音、第 102 頁的大悲觀世音、第 104 頁的毗盧遮那佛、第 105 頁的六臂觀世音、第 106 頁的地藏菩薩、第 107 頁的摩利支佛母、第 108 頁的秘密五普賢、第 110 頁的蓮花部母、第 113 頁的如意輪觀音、第 114 頁的訶梨帝母、第 115 頁的三界轉輪王、第 116 頁的降三世明王、第 117 頁的毗沙門天王，以及第 120 頁的大威德明王。

〈畫梵像〉還有一些圖像，可能與印度有關，例如第 13、14 頁的白難陁和莎竭海龍王、第 92 頁的白水精觀音、第 109 頁的婆蘇陁羅佛母、第 113、124 頁的大黑天。此外，第 9 頁降魔成道圖中釋迦牟尼臺座上的彌伽迦利、第 77 頁的獸形龕楣、第 88 頁的除象難觀世音，這些元素，目前則僅見於印度佛教美術，也可能是從印度汲取了養分。又，第 99 頁真身觀世音特殊的造型，又是東南亞佛教圖像影響南詔、大理國佛教圖像的具體事證。

許多學者指出，佛教傳入南詔、大理國的路線，主要有三條：一是經吐蕃傳入，二是由印度、緬甸傳入，三是由中原傳入。[665] 甚至於有些學者主張，大理的佛教主要來自吐蕃。[666] 不過，〈畫梵像〉圖繪的佛教圖像中，卻未發現任何西藏元素，找不到西藏佛教影響南詔、大理國的證據。因此，南詔佛教從吐蕃傳入之說，恐不足信。

總之，根據〈畫梵像〉的圖像研究，南詔、大理國的佛教，一方面有自己的本土特色，另一方面又受到漢地、印度和東南亞諸國的影響，源流眾多，內容豐富。由於〈畫梵像〉描繪的佛教圖像，七成與漢地佛教有關，故南詔、大理國佛教傳入的途徑雖多，但主要是來自中原，當無疑義。在這些圖像中，十六羅漢、禪宗傳法定祖圖、大日遍照佛、千手千眼觀世音、易長觀世音、大悲觀世音、毗盧遮那佛、地藏菩薩和毗沙門天王的粉本，極可能是從川蜀傳來，可見川蜀對雲南佛教影響甚為深遠。

第四章　復原、結構與功能

〈畫梵像〉內容豐富，題材眾多，要瞭解全畫作的思想內涵，除了解析每頁畫面的圖像內容、敘明其宗教意義外，討論此畫的結構關係、繪畫功能等，也是不可或缺的一環。然而，此畫曾遇水患，受水浸漬，又屢經重裝，畫面或有倒置、佚失，因此，要瞭解此畫的結構，首先要進行畫作的復原工作。

第一節　畫作復原

乾隆皇帝早已指出，〈畫梵像〉裝池屢易，「卷中諸佛、菩薩之前後位置、應真之名因列序、觀音之變相示感，多有倒置，因諮之章嘉國師，悉為正其訛舛，命丁觀鵬摹寫成圖」。[1] 在藏傳佛教大師章嘉國師的指導下，丁觀鵬所完成的〈法界源流圖〉，就是章嘉國師整理〈畫梵像〉錯簡次序的心血結晶（參見「附表：諸家畫作復原與題名」，頁 160-163）。不過，丁觀鵬〈法界源流圖〉中，將〈畫梵像〉的畫面乾坤大挪移，又刪去了第 11、12、50～57、86、125 頁他不認識的十二個尊像，並增加了優鉢羅龍王、摩那斯龍王、南無秘密五普賢、摩利支菩薩、藥師琉璃光佛和穢跡忿怒明王六個圖像，章嘉國師雖以佛教圖像和思想為基礎，梳理畫作的畫幅次序，不過他的復原結果顯然悖離原作，和〈畫梵像〉原來的圖序相去甚遠。邱宣充在〈法界源流〉尊像的次序及各頁題名的基礎上，增補了章嘉國師刪除的尊像，並修訂了一些章嘉國師的看法（參見「附表：諸家畫作復原與題名」，頁 164-168），他復原的圖序為：1～8 → 11～18 → 86～90 → 95 → 101 → 91 → 113 → 97 → 92 → 98、99 → 93 → 100 → 103 → 102 → 105 → 9 → 85 → 63～67 → 39～41 → 78～80 → 82～84 → 104 → 77 → 59～62 → 94 → 10 → 106～112 → 96 → 114 → 38 → 35～31 → 37 → 36 → 30 → 23 → 42～58 → 68～72 → 76 → 75 → 74 → 73 → 115～128 → 19～22 → 81 → 129～136。[2]

根據此一復原，邱宣充認為，此畫大抵保持完整，且上、下邊飾圖案基本符合規律。不過，邱宣充的復原主要以丁觀鵬〈法界源流圖〉為基礎，由於此復原的基礎已令人質疑；同時，邱氏僅將〈畫梵像〉的上、下邊飾分為三類，沒有發現實際上應有四類（詳見下述），所以，根據邱氏的復原，畫作中天頭、地腳的裝飾圖案布排，實際上錯亂之處甚多，他的復原和〈畫梵像〉原來的意圖也相左。

〈畫梵像〉每頁圖像的上、下，均繪裝飾圖案，天頭為佛教法器金剛鈴、金剛杵，地腳作花、雲。李霖燦注意到，這些邊飾圖案對應交替出現，因此提出上、下邊飾圖案可作為〈畫梵像〉復原的重要依據，[3] 此一看法得到學界的認同。梁曉強在考察每頁天頭、地腳裝飾圖案的對應情況、每頁圖畫背景的連貫性、紅底榜題和白底榜題交互出現的原則後指出，此畫本身是完整的，整體上只有少部分圖序的錯亂，他的復原圖序為：1～30 → 36～37 → 31～35 → 38～67 → 77 → 68～76 → 78～80 → 82～84 → 81 → 85～87 → 99～108 → 98 → 88～97 → 109～135。[4] 但在此一復原中，一些頁面天頭和地腳的圖案，仍不符合交替出現的規則（參見「附表：諸家畫作復原與題名」，頁 168-172），如第 72～76、104～105、92～93 頁等，所以此一復原仍值得斟酌。

在探討〈畫梵像〉本來面目的工作中，松本守隆最為全面且細緻。在大架構上，他以圖像學和佛教經典作為依據，在細節部分，除了參照天頭和地腳的邊飾圖案、畫面的連貫性外，由於此作原為經摺裝，他還觀察到一開的對幅出現紅漬墨印的細節，綜合這些因素，他認為此畫作的本來面目為：1～30 → 36～37 → 31～35 → 38～51 → 56～57 → 52～55 → 58～62 → 81～84 → 63～67 → 77～80 → 85～87 → 99～104 → 75～76 → 68～74 → 93～97 → 92～98 → 88～91 → 109～112 → 108 → 107 → 106 → 105 → 115 → 114

→ 113 → 116 ～ 124 → 126 → 125 → 127 ～ 134。⁵ 松本守隆的復原方法深具啟發性。唯依據松本守隆的復原，顯然他認為此畫卷並無脫漏遺失（參見「附表：諸家畫作復原與題名」，頁 173-177），不過檢視畫作，此一看法有待商榷。

由於筆者認為，目前學者的復原均有闕失，所以，擬以天頭、地腳的圖案布排規則為基，結合佛教圖像學、信仰內涵、畫作內在的邏輯性、畫面的連貫性，並參照畫面的印漬墨痕、榜題底色等元素，試圖恢復〈畫梵像〉的本來面目。

〈畫梵像〉的天頭裝飾圖案有五種：（一）金剛鈴、（二）花形心五鈷杵、（三）三鈷杵、（四）蓮花心五鈷杵、（五）蓮花座五鈷杵。地腳的裝飾圖案有花和雲兩種。依畫卷上天頭、地腳圖案的組合方式，可分為五類，而第一類又因繪製圖案細節的出入，可分為兩式（見下頁【表4-1】）。各類上、下邊飾組合原則如下：

A 類：第一幅⁶的天頭圖案為金剛鈴，地腳圖案為花；第二幅的天頭圖案為花形心五鈷杵，下邊飾為雲。第 1～62 頁的組合即屬此類。細審天頭圖案的畫法略有出入，前半段除了第 9、10 兩頁外，第 1～38 頁的圖案組合，天頭金剛鈴、杵的用筆較輕，墨色較淡，是為 A-I 式。後半段第 39～62 頁的組合，天頭金剛鈴、杵的用筆較重，墨色較濃，且天頭圖案中有一道橫線貫穿金剛鈴和金剛杵的中線，是為 A-II 式。第 9、10 兩頁的天頭圖案畫法與 A-II 式相符，當歸於此類。

B 類：第一幅的天頭圖案為三鈷杵，地腳圖案為花；第二幅的天頭圖案為蓮花心五鈷杵，下邊飾為雲。第 63～71、75～87、92 以及 99～104 頁的組合即屬此類。

C 類：第一幅的天頭圖案為三鈷杵，地腳圖案為雲；第二幅的天頭圖案為蓮花心五鈷杵，下邊飾為花。第 72～74、88～91、93～98、105～115 頁的組合即屬此類。

D 類：第一幅的天頭圖案為蓮花座五鈷杵，地腳圖案為雲；第二幅的天頭圖案為蓮花座五鈷杵，下邊飾為花。第 116～130、135～136 頁釋妙光和宋濂的題跋皆屬此類。

E 類：第一幅的天頭圖案為蓮花座五鈷杵，地腳圖案為花；第二幅的天頭圖案為蓮花座五鈷杵，下邊飾為雲，第 131～134 頁的「十六國王」屬此類組合。

上述圖案組合中，B、C 類的天頭圖案相同，均為三鈷杵和蓮花心五鈷杵，不過 B 類的地腳為花和雲的組合，而 C 類的地腳為雲和花的組合，二者十分近似，且這兩類圖案組合的畫作中，獨立畫面較多，圖組背景多不連續，所以在重裱時，這兩類組合的頁面容易誤置，是全畫圖序最混亂的部分。D、E 類的天頭圖案相同，D 類的地腳為雲、花，而 E 類的地腳卻為花、雲，二者也十分相近。因此，筆者將依上、下邊飾圖案，分為：（一）A 類、（二）B、C 類，以及（三）D、E 類三個部分，進行畫作圖序復原的說明。又由於說明中涉及了許多細節，為了清楚起見，依畫面的連續性，筆者將全畫分為二十五個圖組。

一、A 類圖案組合圖序復原

圖組（1）「利貞皇帝禮佛圖」，由第 1～6 頁三開組成，背景畫點蒼山，利貞皇帝手持香爐，率文武百官，在禮爽的引領下禮佛，為畫作揭開序幕。圖組（2）「金剛力士」僅一開，由第 7、8 頁組成，兩尊金剛力士相對而立，每頁均繪一天竺童子和獅子，彼此互相呼應。此兩組畫面相連，天頭和地腳圖案與 A-I 式圖案組合相符。排列無誤。

圖組（3）「降魔成道圖、最勝太子」，由於第 10 頁最勝太子身光左側的火焰紋延伸至第 9 頁，故二頁原應相連，為一開兩幅。不過，第 9 頁的背景和第 8 頁不相連貫，第 10 頁最勝太子背光右側的火焰紋亦未延伸至第 11 頁，顯示這兩頁和第 8 頁與第 11 頁不相連。最值得注意的是，此組天頭和地腳的圖案組合，與第 39～62 頁相同，屬 A-II 式的組合，故為一錯簡，圖序有誤。

【表 4-1】〈畫梵像〉天頭、地腳圖案組合分類表

分類	位置	第二幅	第一幅
A-I	天頭	花形心五鈷杵（中線不通過）	金剛鈴（中線不通過）
	地腳	雲	花
A-II	天頭	花形心五鈷杵（中線通過）	金剛鈴（中線通過）
	地腳	雲	花
B	天頭	蓮花心五鈷杵	三鈷杵
	地腳	雲	花
C	天頭	蓮花心五鈷杵	三鈷杵
	地腳	花	雲
D	天頭	蓮花座五鈷杵	蓮花座五鈷杵
	地腳	花	雲
E	天頭	蓮花座五鈷杵	蓮花座五鈷杵
	地腳	雲	花

　　圖組（4）「八大龍王」為第 11～18 頁，計四開。雖然第 11、12 頁的榜題為「左執青龍」、「右執白虎」，不過這兩尊神祇皆立於水中的岩石座上，第 11 頁神將身後畫青龍，頭光上方又畫雷公、電母、風神，第 12 頁神將的身後畫白龍，從圖像內容觀之，這兩尊神祇也應為龍王。這組畫面皆繪龍王，雖然造型有別，但都描繪了龍王的圖像特徵，且都描繪大片的水域，應為一組八大龍王。圖組（5）「帝釋、梵王」為第 19～22 頁，計兩開，畫帝釋、梵天與眷屬乘雲而來，二群天神相向而立，彼此呼應。第 11～22 頁天頭、地腳的圖案屬 A-I 式，圖組（4）、（5）的圖繪接在圖組（2）之後，圖案布列有序，有條不紊。

　　圖組（6）「十六羅漢」，由第 23～38 頁組成。此組天頭、地腳的圖案屬 A-I 式。仔細觀察〈畫梵像〉「十六羅漢」，發現第 35 頁羅漢身後的白雲右側，似有未盡之意，第 37 頁與第 38 頁的水紋畫法也截然不同，又第 35～38 頁的山水背景不相連貫。此外，第 35、36 兩頁畫幅的天頭、地腳圖案皆為金剛鈴與花，第 37、38 兩頁畫幅的

天頭、地腳圖案同是花形心五鈷杵與雲，與 A-I 式邊飾圖案的規則不符。今將〈畫梵像〉的十六羅漢名號與《法住記》作一比較，發現〈畫梵像〉第 31～38 頁的羅漢次序有些紊亂，顯然這段「十六羅漢」在〈畫梵像〉多次重裝的過程中，產生了錯置。今參考《法住記》十六羅漢的次序，將第 36 頁第八伐闍弗多羅尊者和第 37 頁第七迦理迦尊者，移至第 30 頁第九戌博迦尊者和第 31 頁第五諾距羅尊者之間，如此一來，除了第 31、32 頁的第五和第六羅漢題名次序顛倒，為誤書外，其他羅漢的次序條理井然，同時，第 30 頁和第 36 頁的水紋與河岸線得以接合，第 35 頁羅漢身後的雲紋，又與第 38 頁侍童竹杖上方的雲紋相連；畫幅的邊飾也符合一金剛鈴、一花形心五鈷杵和一花、一雲的配置規則。恢復舊觀之後，便會發現第 30 頁右下方背對第九戌博迦尊者的供養人，實為第 36 頁第八伐闍弗多羅尊者的供養人。第 36 頁的羅漢轉面向左，嘴唇微啟，是在向第 30 頁的紅衣供養人開示說法。茲將復原後的十六羅漢次序整理如【表 4-2】。

【表 4-2】〈畫梵像〉十六羅漢錯簡整理表

羅漢次序	羅漢尊號	原頁碼	上邊飾	下邊飾
第十六	注荼（當作荼）半託迦（梵名 Cūḍapanthaka）尊者	23	金剛鈴	花
第十五	阿氏多（梵名 Ajita）尊者	24	花形心五鈷杵	雲
第十四	伐那婆斯（梵名 Vanavāsin）尊者	25	金剛鈴	花
第十三	曰揭陁羅（梵名 Aṅgaja）尊者	26	花形心五鈷杵	雲
第十二	那伽犀那（梵名 Nāgasena）尊者	27	金剛鈴	花
第十一	羅怙羅（梵名 Rāhula）尊者	28	花形心五鈷杵	雲
第十	半託迦（梵名 Panthaka）尊者	29	金剛鈴	花
第九	戌博迦（梵名 Jīvaka）尊者	30	花形心五鈷杵	雲
第八	伐闍弗多羅（梵名 Vajriputra）尊者	36	金剛鈴	花
第七	迦理迦（梵名 Kālika）尊者	37	花形心五鈷杵	雲
第五	諾距羅（梵名 Nakula）尊者	31	金剛鈴	花
第六	跋陁羅（梵名 Bhadra）尊者	32	花形心五鈷杵	雲
第四	蘇頻陁（梵名 Subinda）尊者	33	金剛鈴	花
第三	迦諾迦跋釐墮闍（梵名 Kanaka Bhāradvāja）尊者	34	花形心五鈷杵	雲
第二	迦諾迦伐蹉（梵名 Kanakavatsa）尊者	35	金剛鈴	花
第一	賓度羅跋羅墮闍（梵名 Piṇḍola Bharadvāja）尊者	38	花形心五鈷杵	雲

值得注意的是，此子單元第一至第十六羅漢乃是以自左向右依次序遞減的方式排列，與一般自左向右依次序遞增的排列方式有別，構圖設計別具用心。

圖組（7）「釋迦佛會」由第39～41頁構成，圖組（8）由第42～57頁的「十六祖師」和第58頁的「梵僧觀世音」構成，這兩個圖組的上、下邊飾圖案均屬A-II式。在祖師像部分，松本守隆認為第51～58頁有錯簡。他指出，第55頁的摩訶羅嵯虔心禮敬梵僧觀世音的本尊阿嵯耶觀音，二者關係密切，因此第55頁的摩訶羅嵯和第58頁的梵僧觀世音二頁應相連貫。他認為這段畫作的正確圖序為：第51頁和尚張惟忠 → 第56頁贊陀崛多和尚 → 第57頁沙門毖島 → 第52頁賢者買羅嵯 → 第53頁純陀大師 → 第54頁法光和尚 → 第55頁摩訶羅嵯 → 第58頁梵僧觀世音。[7] 不過，第51頁畫和尚張惟忠和賢者買羅嵯對坐，第52頁畫買羅嵯傳付法衣與純陀大師，第53頁畫純陀大師付法與法光和尚，第54、55頁又畫法光向雙手合十的摩訶羅嵯開示。前文已述，張惟忠至摩訶羅嵯，乃南詔禪宗五祖，從這組圖像又清楚表述了南詔的禪法傳承有序，有內在的連繫關係，不容割裂，同時，這段畫面天頭和地腳一鈴一杵、一花一雲的交互出現，亦符合A-II式圖案布排的規則，故筆者認為這段畫面並無錯簡。由於摩訶羅嵯雖為南詔禪宗的五祖，但從第41頁他供桌上所放置的密教五供看來，他亦熟悉密教儀軌，這也許是在摩訶羅嵯之後的第56頁接著畫密教祖師贊陀崛多的原因。

從第58頁「梵僧觀世音」的名號來看，祂應為一位菩薩，所以章嘉國師[8]和李霖燦[9]都認為此頁是錯簡，應歸在觀世音菩薩一組。不過，此頁天頭和地腳的裝飾圖案不符合B類邊飾規範，且第59頁文殊菩薩左側脇侍菩薩天衣的衣端亦見於第58頁手持金杖侍女的腳側，足見二頁原來相連，故第57～59頁裝池無誤，並未錯置。不過，依據雲南地方文獻，梵僧觀世音於貞觀時，即到大理地區度化眾生，較贊陀崛多來滇的時間早了兩百餘年，若視梵僧觀世音為祖師單元的一部分，不但將其列於贊陀崛多像之後，又置於諸祖師像之末，於理不通。因此筆者以為，第58頁的梵僧觀世音，與第42～57頁十六尊祖師像的性

質有別，祂並非祖師像的一部分，而是區分不同單元主題的分隔圖像。第三章已述，其名號雖有「觀世音」之稱，但梵僧觀世音應為南詔最具影響力的聖僧，將其列於南詔禪、密祖師之末，實揭示聖僧在南詔佛教中的重要地位。

圖組（9）「維摩詰經變」由第59～62頁組成，兩開四幅，文殊菩薩和維摩詰居士相向而坐，構圖完整。前文已述，圖組（3）第9、10頁為錯簡，由於這兩頁的裝飾圖案組合屬A-II式，又因第39～62頁的排列有序，因此圖組（3）應置於圖組（9）「維摩詰經變」之後。

二、B、C類圖案組合圖序復原

圖組（10）「釋迦牟尼佛會」由第63～67頁構成，畫面連貫，天頭和地腳的圖案組合為B類，圖案交替符合規則。圖組（11）「藥師琉璃光佛會」由第68～76頁構成，其中，第68～72頁畫面連貫，第73～74頁畫藥師佛第七至十二大願，第75～76頁畫藥師佛第一至六大願。因為第67、68頁的上、下邊飾圖案一模一樣，之間必有錯誤。圖組（11）中，第68～71頁的裝飾圖案組合為B類，第72～74頁的裝飾圖案組合為C類，第75～76頁的裝飾圖案組合又屬於B類，且第74、75頁的天頭裝飾圖案均為三鈷杵，可是地腳的圖案卻為雲和花，圖案組合極為紊亂，顯然有錯簡。今將第75、76頁移至第68頁之前，形成一幅以「藥師琉璃光佛會」為中心、左右各繪藥師佛六大願的藥師經變。如此一來，第75、76、68～71頁的上、下裝飾圖案組合均屬B類，第72～74頁的上、下裝飾圖案組合則屬C類，排列有序。

圖組（12）由第77頁的「釋迦牟尼佛」和第78～80頁的「三會彌勒尊佛會」組成，畫面相連，上、下裝飾圖案組合屬B類。圖組（13）由第81～84頁構成，屬B類圖案組合的畫作，都為個自獨立的畫幅，由於第81、82頁紙未斷裂，第81頁榜題「舍利寶塔」的印漬又見於第82頁右脇侍比丘頭部上方，且第82～84頁的畫風統一，每頁的上方均繪帷幕和華蓋，背景統一，所以這四頁原本連貫。不過，圖組（12）第80頁和圖組（13）第81頁的上邊飾

均為三鈷杵，下邊飾為花，說明兩個圖組間有錯簡或脫漏。

圖組（14）由第85～87三幅組成，裝飾圖案組合符合B類原則。其中，第86、87二頁的背景相連，原應為一開的兩個幅面。然而，圖組（13）第84頁和圖組（14）第85頁天頭圖案都作蓮花心五鈷杵，地腳圖案是雲，兩組之間有錯簡。

圖組（15）由第88～91頁的「八難觀音」和「尋聲救苦觀世音」組成，天頭和地腳圖案組合屬C類，而第87頁的裝飾圖案組合為B類，和第88頁的下邊飾均作雲，顯示第87、88頁之間有錯簡。圖組（16）由第93～97頁組成，皆繪觀音，邊飾圖案組合屬C類。圖組（15）、（16）之間的第92頁「白水精觀音」，上邊飾為蓮花心五鈷杵，下邊飾為雲，圖案組合屬B類，而第91、93頁的天頭和地腳圖案組合皆屬C類，說明第91、92頁以及第92、93頁皆不相連貫，畫面被錯置。第97、98頁的上、下裝飾圖案組合相同，亦是錯簡。

圖組（17）由第99～103頁的觀世音菩薩圖像和第104頁的「毗盧遮那佛」組成，天頭和地腳圖案組合屬B類。

圖組（18）至圖組（22）的上、下邊飾圖案組合均屬C類。圖組（18）由第105、106頁構成，因為第106頁「地藏菩薩」的榜題，出現在第105頁的右上方，故這兩頁畫幅應該相連。圖組（19）由第107、108頁組成，由於在第三章已提到第107頁「摩利支佛母」的榜題，出現在第108頁的右上方，故二頁錯置，第107頁應移至第108頁之後。圖組（20）由第109～111頁構成，由於第109頁畫幅右下方女子手中紅色的大器皿，印在第110頁「蓮花部母」身後孔雀的左下方，故知這兩幅原為一開；此外，第111頁的榜題「南无資益金剛藏」，出現在第110頁的右上方，故此三頁不容分割。圖組（21）由第112、113頁組成，雖然根據上、下邊飾圖案，圖組（20）的第111頁和圖組（21）的第112頁應該相連，然由兩幅的畫紙斷裂，且第111頁畫幅右上角的榜題墨漬和第112頁的榜題「南无罌愚梨觀音」不符，推知圖組（20）、（21）原不相連。

圖組（22）由第114、115頁構成，二作的用筆、設色一致，上、下邊飾圖案屬C類，二頁應該相連。

由此看來，圖組（10）、（12）、（13）、（14）和圖組（17）以及第92頁天頭和地腳的裝飾圖案組合為B類。圖組（11）第68～71頁和第75、76頁的裝飾圖案組合為B類，第72～74頁的裝飾圖案組合為C類。圖組（15）、（16）、（18）～（22）以及第98頁的上、下邊飾圖案組合為C類。

在B類裝飾圖案組合的畫作中，圖組（12）第77頁的上邊飾為蓮花心五鈷杵，下邊飾為雲，屬B類圖案組合的第二幅。松本守隆的研究指出，第77頁龕柱的圖案印在第67頁的右側，[10]且第77頁下方赭色供品的顏色也印在第67頁的下方，故第77頁應接在第67頁之後。如此一來，第67、77頁的上、下邊飾圖案符合B類圖案組合的原則。同時，仔細觀察會發現，圖組（12）第80頁彌勒佛頭上方華蓋的紅色綵帶，印在圖組（14）第85頁右上方的四尊乘雲坐佛旁，而第85頁法界人中像胸口須彌山的墨跡，印在第80頁彌勒佛的上半身，所以圖組（14）應移至第80頁之後，[11]而第85頁的法界人中像則當視為分隔不同題材單元的圖像。圖組（17）中，第99、100頁為雲南特有的「真身觀世音」和「易長觀世音」，第101頁的前景又畫了雙蛇和西洱河神 —— 金螺和額上有輪的金魚，而第102頁畫幅下方原繪南詔王立像，第103頁畫幅下方則畫南詔十三代君王以及奇王細奴邏之妻與媳，這些幅面的題材都是觀音，且又具有濃厚的當地文化色彩。又因圖組（14）的第86頁為「建閭觀世音」，亦屬南詔、大理國特殊的觀音信仰，從圖像的內在組合邏輯來看，第86、87頁應與第99～103頁歸為一組。又第104頁左側有「孝哀中興皇帝」墨印，下方尚見第103頁南詔帝王榜題紅框的印漬，且「毗盧遮那佛」紅色袈裟上印有第103頁「十一面觀世音」的蓮臺，顯然第103、104頁原為一開的對幅，[12]第104頁的「毗盧遮那佛」則為區分不同主題單元的圖像。

根據上述的畫面線索，圖組（10）之後應為圖組（12），其後接圖組（14）、（17），如此一來，天頭和地腳圖案便

與 B 類的規則相符，同時，圖組（14）第 86、87 頁的畫法和用色與圖組（17）近似。依據此一復原，圖組（13）的第 81～84 頁只能置於圖組（10）的第 63 頁之前，和圖組（3）的第 10 頁「最勝太子」之後。且由於最勝太子右側的火焰紋被裁去，故推測圖組（3）和（13）之間有畫幅佚失。

由於圖組（11）的裝飾圖案組合包括 B、C 兩類，顯示了「藥師琉璃光佛會」應在 B 類圖案組合的畫作之末，和 C 類圖案組合的畫作之始。在 C 類裝飾圖案組合的畫作中，由於圖組（16）第 93 頁「千手千眼觀世音」左側的傍牌手中，傍牌的紅色邊框印在圖組（11）第 74 頁第十願樹幹的上方，故圖組（11）之後應接圖組（16）。而圖組（15）的主題也是觀世音菩薩，應接在圖組（16）之後。又因第 98 頁的「孤絕海岸觀世音」面向右側，而第 91 頁的「尋聲救苦觀世音」面向左側，推測二者原來應被安排在一個繪畫單元的左右兩側，互相呼應，故將第 98 頁置於圖組（15）之前。如此一來，第 98 頁和第 91 頁即分置於第 88～90 頁「八難觀音」的左右，布局對稱。於圖組（15）之後，第 105～115 頁中，以觀音為主題的畫幅有三，分別為：第 105 頁的「六臂觀世音」、圖組（21）第 112 頁的「璧愚梨觀音」，和第 113 頁的「如意輪觀音」。因為圖組（20）、（21）本不相連，所以將圖組（21）的第 112、113 頁移至圖組（15）之後，後接圖組（18）的第 105、106 頁，這樣的安排既將觀音的圖像歸類，同時，上、下裝飾圖案亦大體符合 C 類的組合規範，唯圖組（15）的末幅（第 91 頁）和圖組（21）的首幅（第 112 頁）上、下邊飾圖案相同，說明了在圖組（15）和（21）之間有畫幅佚失。圖組（18）後為圖組（19）、（20），這樣一來，三頁佛母圖像並列。最後以圖組（22）的兩尊護法為結尾。

那麼，根據以上的復原，第 92 頁應插於何處？由於此頁所畫的「白水精觀音」和第 97 頁的「菩陀落山觀世音」均為三面六臂像，且皆腰繫虎皮衣，圖像相關，且開面也都作瓜子臉，畫法亦十分近似，前景又皆為一片水域，據此推測可能原屬同一群組的畫作，然從邊飾觀之，第 92 頁屬 B 類圖案組合中的第二幅，第 97 頁則屬 C 類圖案組合中的第二幅，故推測第 92 頁的上邊可能原應為三鈷杵，而被誤畫為蓮花心五鈷杵。因此筆者推測，第 92 頁應插於圖組（16）之後，第 98 頁「孤絕海岸觀世音」之前。

三、D、E 類圖案組合圖序復原

第 116～128 頁繪降三世明王、大威德明王、毗沙門天、大黑天、魯迦金剛、摩醯首羅等護法，上、下裝飾圖案組合又皆為 D 類，故稱之為圖組（23）明王、護法。觀此一圖組之首的第 116 頁「降三世明王」，背光左側的火焰紋被裁去，由於在 D 類圖案組合的畫幅中，若從構圖和配置來看，第 123、124 頁以及第 129、130 頁原屬一開，這些頁面的地腳圖案都是第一幅為雲，第二幅為花，而第 116 頁的地腳圖案則為一開中第二幅的花，由此推測第 116 頁的前面有畫幅佚失。第 116～124 頁畫面相連，排列有序。第 124、125 頁的下邊飾皆為花，第 126、127 頁的下邊飾皆為雲，說明這段畫面有錯簡。若將第 126 頁插至第 124、125 頁之間，則第 125 頁榜題的紅框印在第 126 頁的左上方，且裝飾圖案符合 D 類圖案組合規則。圖組（24）「經幢」由第 129、130 頁兩個經幢組成。

圖組（25）「十六國王」由第 131～134 頁組成。第 D、E 類圖案畫作天頭的裝飾都為蓮花座五鈷杵，唯 E 類圖案的細節與 D 類有所出入，如天頭的蓮花座五鈷杵，蓮花座較方，五鈷杵略短，中心的花卉圖案畫的較為粗糙，且用筆不穩定，D 類地腳的圖案為雲、花的組合，而 E 類則改為花、雲。由於第 131～134 頁的用紙，與畫作的第一、二、三、五段不同，且人物畫的線條柔弱，誠如松本守隆[13]所言，這段應為重新裝幀時後人補筆之作。重裝裱時，裱畫師摹寫畫幅上、下的裝飾圖案時，將原來地腳圖案的雲、花相間的次序，誤畫成了花、雲交替，「十六國王」之後，第 135、136 頁釋妙光和宋濂題跋上、下的裝飾圖案均屬 D 類，也可作為第 131～134 頁為補筆的輔證。

綜上所述，根據天頭和地腳的裝飾圖案，〈畫梵像〉在多次重裝的過程中，不但畫面多有倒置，且部分畫幅散失。此畫復原後的圖序與圖組名稱如【表 4-3】。

【表 4-3】〈畫梵像〉圖序復原與圖組名稱

新編號	原編號	上邊飾	下邊飾	邊飾類型與幅面	圖組	主題類型	圖組名稱
001	001	金剛鈴	花	A-I-1	1	利貞皇帝禮佛圖	利貞皇帝禮佛圖 1
002	002	花形心五鈷杵	雲	A-I-2	1	利貞皇帝禮佛圖	利貞皇帝禮佛圖 2
003	003	金剛鈴	花	A-I-1	1	利貞皇帝禮佛圖	利貞皇帝禮佛圖 3
004	004	花形心五鈷杵	雲	A-I-2	1	利貞皇帝禮佛圖	利貞皇帝禮佛圖 4
005	005	金剛鈴	花	A-I-1	1	利貞皇帝禮佛圖	利貞皇帝禮佛圖 5
006	006	花形心五鈷杵	雲	A-I-2	1	利貞皇帝禮佛圖	利貞皇帝禮佛圖 6
007	007	金剛鈴	花	A-I-1	2	金剛力士	金剛力士 1
008	008	花形心五鈷杵	雲	A-I-2	2	金剛力士	金剛力士 2
009	011	金剛鈴	花	A-I-1	4	八大龍王	八大龍王 1：青龍
010	012	花形心五鈷杵	雲	A-I-2	4	八大龍王	八大龍王 2：白虎
011	013	金剛鈴	花	A-I-1	4	八大龍王	八大龍王 3：白難陁龍王
012	014	花形心五鈷杵	雲	A-I-2	4	八大龍王	八大龍王 4：莎竭海龍王
013	015	金剛鈴	花	A-I-1	4	八大龍王	八大龍王 5
014	016	花形心五鈷杵	雲	A-I-2	4	八大龍王	八大龍王 6
015	017	金剛鈴	花	A-I-1	4	八大龍王	八大龍王 7
016	018	花形心五鈷杵	雲	A-I-2	4	八大龍王	八大龍王 8
017	019	金剛鈴	花	A-I-1	5	帝釋、梵王	帝釋、梵王 1：帝釋 1
018	020	花形心五鈷杵	雲	A-I-2	5	帝釋、梵王	帝釋、梵王 2：帝釋 2
019	021	金剛鈴	花	A-I-1	5	帝釋、梵王	帝釋、梵王 3：梵王 1
020	022	花形心五鈷杵	雲	A-I-2	5	帝釋、梵王	帝釋、梵王 4：梵王 2
021	023	金剛鈴	花	A-I-1	6	十六羅漢	十六羅漢 1：第十六注茶半託迦尊者
022	024	花形心五鈷杵	雲	A-I-2	6	十六羅漢	十六羅漢 2：第十五阿氏多尊者
023	025	金剛鈴	花	A-I-1	6	十六羅漢	十六羅漢 3：第十四伐那婆斯尊者
024	026	花形心五鈷杵	雲	A-I-2	6	十六羅漢	十六羅漢 4：第十三因揭陁尊者

新編號	原編號	上邊飾	下邊飾	邊飾類型與幅面	圖組	主題類型	圖組名稱
025	027	金剛鈴	花	A-I-1	6	十六羅漢	十六羅漢 5： 第十二那伽犀那尊者
026	028	花形心五鈷杵	雲	A-I-2	6	十六羅漢	十六羅漢 6： 第十一羅怙羅尊者
027	029	金剛鈴	花	A-I-1	6	十六羅漢	十六羅漢 7： 第十半託迦尊者
028	030	花形心五鈷杵	雲	A-I-2	6	十六羅漢	十六羅漢 8： 第九戍博迦尊者
029	036	金剛鈴	花	A-I-1	6	十六羅漢	十六羅漢 9： 第八伐闍弗多羅尊者
030	037	花形心五鈷杵	雲	A-I-2	6	十六羅漢	十六羅漢 10： 第七迦理迦尊者
031	031	金剛鈴	花	A-I-1	6	十六羅漢	十六羅漢 11： 第五諾距羅尊者
032	032	花形心五鈷杵	雲	A-I-2	6	十六羅漢	十六羅漢 12： 第六跋陀羅尊者
033	033	金剛鈴	花	A-I-1	6	十六羅漢	十六羅漢 13： 第四蘇頻陀尊者
034	034	花形心五鈷杵	雲	A-I-2	6	十六羅漢	十六羅漢 14： 第三迦諾迦跋釐墮闍尊者
035	035	金剛鈴	花	A-I-1	6	十六羅漢	十六羅漢 15： 第二迦諾迦伐蹉尊者
036	038	花形心五鈷杵	雲	A-I-2	6	十六羅漢	十六羅漢 16： 第一賓度羅跋羅墮闍尊者
037	039	金剛鈴	花	A-II-1	7	釋迦佛會	釋迦佛會 1
038	040	花形心五鈷杵	雲	A-II-2	7	釋迦佛會	釋迦佛會 2
039	041	金剛鈴	花	A-II-1	7	釋迦佛會	釋迦佛會 3
040	042	花形心五鈷杵	雲	A-II-2	8	十六祖師	十六祖師 1： 禪宗西土初祖迦葉
041	043	金剛鈴	花	A-II-1	8	十六祖師	十六祖師 2： 禪宗西土二祖阿難
042	044	花形心五鈷杵	雲	A-II-2	8	十六祖師	十六祖師 3： 禪宗東土初祖達摩
043	045	金剛鈴	花	A-II-1	8	十六祖師	十六祖師 4： 禪宗東土二祖慧可
044	046	花形心五鈷杵	雲	A-II-2	8	十六祖師	十六祖師 5： 禪宗東土三祖僧璨
045	047	金剛鈴	花	A-II-1	8	十六祖師	十六祖師 6： 禪宗東土四祖道信

新編號	原編號	上邊飾	下邊飾	邊飾類型與幅面	圖組	主題類型	圖組名稱
046	048	花形心五鈷杵	雲	A-II-2	8	十六祖師	十六祖師 7： 禪宗東土五祖弘忍
047	049	金剛鈴	花	A-II-1	8	十六祖師	十六祖師 8： 禪宗東土六祖慧能
048	050	花形心五鈷杵	雲	A-II-2	8	十六祖師	十六祖師 9： 禪宗東土七祖神會
049	051	金剛鈴	花	A-II-1	8	十六祖師	十六祖師 10： 南詔禪宗初祖張惟忠
050	052	花形心五鈷杵	雲	A-II-2	8	十六祖師	十六祖師 11： 南詔禪宗二祖李賢者
051	053	金剛鈴	花	A-II-1	8	十六祖師	十六祖師 12： 南詔禪宗三祖純陁
052	054	花形心五鈷杵	雲	A-II-2	8	十六祖師	十六祖師 13： 南詔禪宗四祖法光
053	055	金剛鈴	花	A-II-1	8	十六祖師	十六祖師 14： 南詔禪宗五祖摩訶羅嵯
054	056	花形心五鈷杵	雲	A-II-2	8	十六祖師	十六祖師 15： 南詔密教祖師贊陁堀多
055	057	金剛鈴	花	A-II-1	8	十六祖師	十六祖師 16： 南詔密教祖師沙門□□
056	058	花形心五鈷杵	雲	A-II-2	8	主題分隔頁 A	梵僧觀世音
057	059	金剛鈴	花	A-II-1	9	維摩詰經變	維摩詰經變 1：文殊
058	060	花形心五鈷杵	雲	A-II-2	9	維摩詰經變	維摩詰經變 2
059	061	金剛鈴	花	A-II-1	9	維摩詰經變	維摩詰經變 3：維摩詰
060	062	花形心五鈷杵	雲	A-II-2	9	維摩詰經變	維摩詰經變 4
061	009	金剛鈴	花	A-II-1	3	主題分隔頁 B	降魔成道
062	010	花形心五鈷杵	雲	A-II-2	3	佛	最勝太子
畫幅佚失							
063	081	三鈷杵	花	B-1	13	佛	舍利塔
064	082	蓮花心五鈷杵	雲	B-2	13	佛	郎婆靈佛
065	083	三鈷杵	花	B-1	13	佛	踰城佛
066	084	蓮花心五鈷杵	雲	B-2	13	主題分隔頁 C	大日遍照佛
067	063	三鈷杵	花	B-1	10	佛	釋迦牟尼佛會 1

新編號	原編號	上邊飾	下邊飾	邊飾類型與幅面	圖組	主題類型	圖組名稱
068	064	蓮花心五鈷杵	雲	B-2	10	佛	釋迦牟尼佛會 2
069	065	三鈷杵	花	B-1	10	佛	釋迦牟尼佛會 3
070	066	蓮花心五鈷杵	雲	B-2	10	佛	釋迦牟尼佛會 4
071	067	三鈷杵	花	B-1	10	佛	釋迦牟尼佛會 5
072	077	蓮花心五鈷杵	雲	B-2	12	主題分隔頁 D	釋迦牟尼佛
073	078	三鈷杵	花	B-1	12	佛	三會彌勒尊佛會 1
074	079	蓮花心五鈷杵	雲	B-2	12	佛	三會彌勒尊佛會 2
075	080	三鈷杵	花	B-1	12	佛	三會彌勒尊佛會 3
076	085	蓮花心五鈷杵	雲	B-2	14	主題分隔頁 E	盧舍那佛
077	086	三鈷杵	花	B-1	14	南詔、大理國觀音	南詔、大理國觀音 1：建囯觀世音
078	087	蓮花心五鈷杵	雲	B-2	14	南詔、大理國觀音	南詔、大理國觀音 2：普門品觀世音
079	099	三鈷杵	花	B-1	17	南詔、大理國觀音	南詔、大理國觀音 3：真身觀世音
080	100	蓮花心五鈷杵	雲	B-2	17	南詔、大理國觀音	南詔、大理國觀音 4：易長觀世音
081	101	三鈷杵	花	B-1	17	南詔、大理國觀音	南詔、大理國觀音 5：救苦觀世音
082	102	蓮花心五鈷杵	雲	B-2	17	南詔、大理國觀音	南詔、大理國觀音 6：大悲觀世音
083	103	三鈷杵	花	B-1	17	南詔、大理國觀音	南詔、大理國觀音 7：十一面觀世音
084	104	蓮花心五鈷杵	雲	B-2	17	主題分隔頁 F	毗盧遮那佛
085	075	三鈷杵	花	B-1	11	佛	藥師琉璃光佛會 1：藥師佛第 1、4、5 大願
086	076	蓮花心五鈷杵	雲	B-2	11	佛	藥師琉璃光佛會 2：藥師佛第 2、3、6 大願
087	068	三鈷杵	花	B-1	11	佛	藥師琉璃光佛會 3
088	069	蓮花心五鈷杵	雲	B-2	11	佛	藥師琉璃光佛會 4
089	070	三鈷杵	花	B-1	11	佛	藥師琉璃光佛會 5
090	071	蓮花心五鈷杵	雲	B-2	11	佛	藥師琉璃光佛會 6

新編號	原編號	上邊飾	下邊飾	邊飾類型與幅面	圖組	主題類型	圖組名稱
091	072	三鈷杵	雲	C-1	11	佛	藥師琉璃光佛會 7
092	073	蓮花心五鈷杵	花	C-2	11	佛	藥師琉璃光佛會 8：藥師佛第 8、9、12 願
093	074	三鈷杵	雲	C-1	11	佛	藥師琉璃光佛會 9：藥師佛第 7、10、11 大願
094	093	蓮花心五鈷杵	花	C-2	16	主題分隔頁 G	千手千眼觀世音
095	094	三鈷杵	雲	C-1	16	其他觀音	大隨求佛母
096	095	蓮花心五鈷杵	花	C-2	16	其他觀音	救諸疾病觀世音
097	096	三鈷杵	雲	C-1	16	其他觀音	袺𡅏喫佛母
098	097	蓮花心五鈷杵	花	C-2	16	其他觀音	菩陀落山觀世音
099	092	蓮花心五鈷杵	雲	B-2		其他觀音	白水精觀音
100	098	蓮花心五鈷杵	花	C-2		其他觀音	孤絕海岸觀世音
101	088	三鈷杵	雲	C-1	15	其他觀音	八難觀音 1：除怨報觀世音、除水難觀世音、除象難觀世音、除蛇難觀世音
102	089	蓮花心五鈷杵	花	C-2	15	其他觀音	八難觀音 2：觀世音
103	090	三鈷杵	雲	C-1	15	其他觀音	八難觀音 3：除盜難觀世音、除獸難觀世音、除獄難觀世音、除火難觀世音
104	091	蓮花心五鈷杵	花	C-2	15	其他觀音	尋聲救苦觀世音
				畫幅佚失			
105	112	蓮花心五鈷杵	花	C-2	21	其他觀音	暨愚梨觀音
106	113	三鈷杵	雲	C-1	21	其他觀音	如意輪觀音
107	105	蓮花心五鈷杵	花	C-2	18	其他觀音	六臂觀世音
108	106	三鈷杵	雲	C-1	18	其他菩薩	地藏菩薩
				畫幅佚失			
109	108	三鈷杵	雲	C-1	19	其他菩薩	秘密五普賢
110	107	蓮花心五鈷杵	花	C-2	19	佛母	摩利支佛母
111	109	三鈷杵	雲	C-1	20	佛母	婆蘇陀羅佛母

新編號	原編號	上邊飾	下邊飾	邊飾類型與幅面	圖組	主題類型	圖組名稱
112	110	蓮花心五鈷杵	花	C-2	20	佛母	蓮花部母
113	111	三鈷杵	雲	C-1	20	主題分隔頁H	資益金剛藏
114	114	蓮花心五鈷杵	花	C-2	22	護法	訶梨帝母
115	115	三鈷杵	雲	C-1	22	護法	三界轉輪王
				畫幅佚失			
116	116	蓮花座五鈷杵	花	D-2	23	明王、護法	降三世明王
117	117	蓮花座五鈷杵	雲	D-1	23	明王、護法	毗沙門天王
118	118	蓮花座五鈷杵	花	D-2	23	明王、護法	九面十八臂三足護法
119	119	蓮花座五鈷杵	雲	D-1	23	明王、護法	大黑天
120	120	蓮花座五鈷杵	花	D-2	23	明王、護法	大威德明王
121	121	蓮花座五鈷杵	雲	D-1	23	明王、護法	金鉢迦羅
122	122	蓮花座五鈷杵	花	D-2	23	明王、護法	大安藥叉
123	123	蓮花座五鈷杵	雲	D-1	23	明王、護法	福德龍女與大黑天1：福德龍女
124	124	蓮花座五鈷杵	花	D-2	23	明王、護法	福德龍女與大黑天2：大黑天
125	126	蓮花座五鈷杵	雲	D-1	23	明王、護法	密教曼荼羅
126	125	蓮花座五鈷杵	花	D-2	23	明王、護法	六面十二臂六足護法
127	127	蓮花座五鈷杵	雲	D-1	23	明王、護法	魯迦金剛
128	128	蓮花座五鈷杵	花	D-2	23	明王、護法	摩醯首羅
129	129	蓮花座五鈷杵	雲	D-1	24	經幢	經幢1：多心寶幢
130	130	蓮花座五鈷杵	花	D-2	24	經幢	經幢2：護國寶幢
131	131	蓮花座五鈷杵	花	E-1	25	十六大國王眾	十六國王1
132	132	蓮花座五鈷杵	雲	E-2	25	十六大國王眾	十六國王2
133	133	蓮花座五鈷杵	花	E-1	25	十六大國王眾	十六國王3
134	134	蓮花座五鈷杵	雲	E-2	25	十六大國王眾	十六國王4

新編號	原編號	上邊飾	下邊飾	邊飾類型與幅面	圖組	主題類型	圖組名稱
135	135	蓮花座五鈷杵	雲	D-1		釋妙光題記	釋妙光題記
136	136	蓮花座五鈷杵	花	D-2		宋濂跋語	宋濂跋語

第二節　畫作結構與功能

復原後的〈畫梵像〉圖序，依據題材，可分為十六個單元。第一單元為圖組（1）的「利貞皇帝禮佛圖」，第二單元為圖組（2）的「金剛力士」，第三單元由圖組（4）的「八大龍王」和圖組（5）的「帝釋、梵王」構成，合稱「龍天護法」。

第四單元為〈畫梵像〉中規模最大的一個單元，由圖組（6）、（7）、（8）構成。因為圖組（7）「釋迦佛會」裡，大寶蓮花上方的左右兩側均繪五色佛光，射向圖組（6）「十六羅漢」第 38 頁和圖組（8）「十六祖師」第 42 頁的天際，同時，第 38～42 頁的背景連貫一氣，且第 38 頁畫十六羅漢的第一尊者和第 42 頁畫禪宗的初祖，皆面向圖組（7）「釋迦佛會」。這樣的構圖方式清楚表示，圖組（6）「十六羅漢」、圖組（7）「釋迦佛會」以及圖組（8）「十六祖師」為一有機組合。此一單元以「釋迦佛會」為中心，左側依次畫第一至第十六羅漢，右側依次畫禪宗的西土二祖、東土七祖、南詔五祖，以及南詔的兩位密教高僧，計十六位。整體的構圖尊卑有序，以昭穆雁翼的方式，向左右兩側展開，條理井然，設計縝密。依據第三章的研究分析，圖組（7）的「釋迦佛會」，以具體圖像闡明南詔十二代帝王摩訶羅嵯上承釋迦佛心印的意圖。十六羅漢為釋迦入涅槃時，付囑住世護法的西土聖僧，而歷代祖師則是宣講佛經、弘揚佛法的高僧，圖組（6）、（7）、（8）所組成的主題單元，可稱作「釋迦傳法圖」，一方面表示釋迦佛所傳的教法在眾聖僧的弘傳之下，延續不絕；另一方面也在宣示南詔、大理國的佛教源遠而流長，實為釋迦佛的嫡系、佛法的正宗。

第五單元即圖組（9）的「維摩詰經變」，第六單元「諸佛」由圖組（3）和（13）構成。在第六單元中，圖組（3）第 10 頁的「最勝太子」乃一密教圖像，出現於此，似乎十分突兀，不過在敦煌藏經洞出土的一幅十世紀〈降魔成道圖〉（圖 4.1）中，釋迦佛上、下的中軸線上，分別繪製著三面八臂、一面四臂的忿怒尊，這兩尊忿怒尊的圖像特徵，雖與〈畫梵像〉的最勝太子不一致，但二者皆上二手持劍，且劍刃交叉，亦為明王、護法。這樣的組合雖無經典依據，但很可能與增加釋迦牟尼佛降魔的威懾力有關，[14] 更何況修最勝太子法的重要功能就在調伏群兵。[15]

第七單元為圖組（10）的「釋迦牟尼佛會」，第八單元即圖組（12）的「三會彌勒尊佛會」，第九單元為「南詔、大理國觀音」，由圖組（14）和（17）組成，第十單元乃圖組（11）「藥師琉璃光佛會」，第十一單元為「其他觀音」，由圖組（16）、第 92、98 頁、圖組（15）、（21）和圖組（18）的第 105 頁組成，第十二單元為「其他菩薩、佛母等」，由圖組（18）的第 106 頁、圖組（19）、（20）組成。第十二單元中，為何在三尊佛母後出現金剛藏菩薩？這樣的安排可能與不空翻譯的《無量壽如來觀行供養儀軌》有關。該儀軌提到，金剛手菩薩在毗盧遮那佛大集會中，為末法眾生說無量壽佛陀羅尼和修三密門時提到，入道場時，應先觀極樂世界和無量壽如來的相好，了了分明，次結蓮花部三昧耶印，想觀自在菩薩和蓮花部聖眾圍繞，然後再結金剛部三昧耶印，想金剛藏菩薩的相好威光和無量執金剛眷屬圍繞。[16] 第三章已述，蓮花部母與白衣觀音為同尊異名，根據《無量壽如來觀行供養儀軌》，蓮花部母和金剛藏菩薩的關係密切，〈畫梵像〉將二者並

4.1〈降魔成道圖〉　五代　十世紀　甘肅敦煌莫高窟藏經洞（第 17 窟）出土
　　法國巴黎吉美博物館藏　採自《西域美術：ギメ美術館ペリオ・コレクション》，第 1 冊，圖版 5。

列，或許與此儀軌所述的修持法門有關。其後接第十三單元，即圖組（22）的「護法」。第十四單元即圖組（23）的「明王、護法」，第十五單元為圖組（24）的「經幢」，第十六單元為圖組（25）的「十六國王」。

〈畫梵像〉十六個單元的總體結構框架，表解於【表4-4】。

從結構上來看，〈畫梵像〉首段第一單元「利貞皇帝禮佛圖」和末段第十六單元「十六國王」前後呼應，首段第二單元「金剛力士」和末段第十五單元「經幢」兩相映照，首段第三單元「龍天護法」和末段第十四單元「明王、護法」彼此對應，中段則畫羅漢、祖師、佛、觀音、菩薩、佛母、護法等圖像組成。由於中段的圖像內容複雜，張勝溫設計了分隔不同單元主題的分隔圖像，亦即：以第58頁的梵僧觀世音，分隔第四單元「釋迦傳法圖」和第五單元「維摩詰經變」；以第9頁的降魔成道，分隔第五

單元「維摩詰經變」和第六單元「諸佛」，同時也作為第六單元的起首畫作；以第84頁的大日遍照佛，分隔第六單元「諸佛」和第七單元「釋迦牟尼佛會」；以第77頁的釋迦牟尼佛，分隔第七單元「釋迦牟尼佛會」和第八單元「三會彌勒尊佛會」；以第85頁的盧舍那佛，分隔第八單元「三會彌勒尊佛會」和第九單元「南詔、大理國觀音」；以第104頁的毗盧遮那佛，分隔第九單元「南詔、大理國觀音」和第十單元「藥師琉璃光佛會」；以第93頁的千手千眼觀世音，分隔第十單元「藥師琉璃光佛會」和第十一單元「其他觀音」，同時也作為「其他觀音」單元的起首畫幅；以第111頁的資益金剛藏，作為第十二單元「其他菩薩、佛母等」和第十三單元「護法」的分隔圖像。從上、下邊飾圖案的配置規則來看，第58、84、77、85、104頁和第93頁都是經摺裝一開的第二頁，下一開即為另一個主題的開始。由此看來，〈畫梵像〉顯然是一件經過設計的畫作。

【表4-4】〈畫梵像〉主題結構圖表

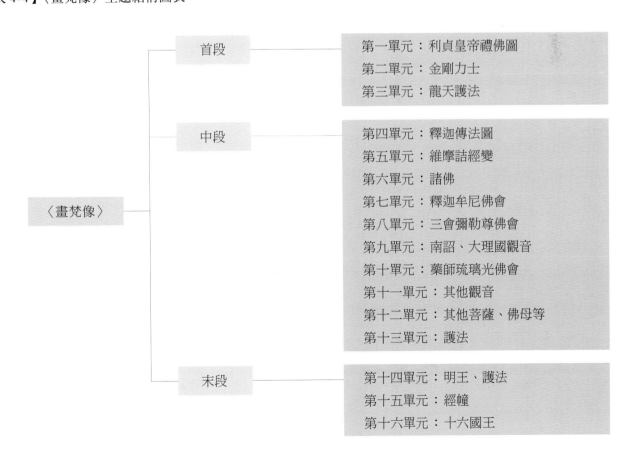

值得留心的是，第四單元「釋迦傳法圖」，既是中段的開始、也是最重要的單元。前文已述，第39～41頁的「釋迦佛會」描寫了釋迦牟尼佛用以心傳心的方式，將禪宗心法傳授給禪宗初祖迦葉尊者，並輾轉傳至摩訶羅嵯，故釋迦牟尼佛胸口流出的金光繞至迦葉後，又經過蓮花的花瓣，最後連至摩訶羅嵯的胸口。第42～55頁的禪宗傳法圖，更清楚地表明了禪宗心法經由西土諸祖、東土祖師，再輾轉傳至南詔禪宗五祖摩訶羅嵯的過程。結合「釋迦佛會」和禪宗傳法圖的表現，畫家強調南詔、大理國所傳的佛教乃上承釋迦牟尼佛的傳統，且為佛教正宗的企圖十分明顯。而「釋迦佛會」中特別畫出西洱河神 ── 金螺，企圖表明釋迦牟尼佛妙傳心印一事即發生在洱海一帶，也就是南詔、大理國的政治中心大理地區，亦顯示了該地人民已有視大理地區為佛國的想法。雲南祥雲縣水目寺天開十六年（1220）的〈大理國淵公塔之碑銘并序〉有言：

> 利貞皇叔于公世，則渭陽之規，□達磨西來之□，祖祖相傳，燈燈起焰。自暨于南國，代不失人。至于王弟，甚的見公之于法也。[17]

文中的利貞皇叔，指的就是大理國第十八代國主段智興，也就是利貞皇帝。〈畫梵像〉將包含雲南禪宗祖師的這段畫作置於中段之首，正與〈大理國淵公塔之碑銘并序〉中「□達磨西來之□，祖祖相傳，燈燈起焰。自暨于南國，代不失人」的旨趣相合，是在表現南詔、大理國上承天竺達摩祖師所傳的禪宗法脈；同時又顯示釋迦牟尼佛雖然已經涅槃，可是正法不滅、代代相傳的中心意識。此一單元置於全作諸佛和菩薩之首，似具有開宗明義宣示大理國佛教為佛法正宗的意涵。

值得注意的是，依據筆者的復原，張勝溫將第九單元「南詔、大理國觀音」置於第八單元「三會彌勒尊佛會」和第十單元「藥師琉璃光佛會」之間，足見建圀觀世音、真身觀世音、易長觀世音、大悲觀世音和十一面觀世音，特別受到南詔、大理國人民的重視，這些觀音雖為菩薩，可是人們認為祂們地位尊崇，可與諸佛並駕齊驅。

根據此一復原，第七單元「釋迦牟尼佛會」和第十二單元「藥師琉璃光佛會」不相連，二者也不居於畫作的中央，因此羅庸、[18]李偉卿[19]等人指出，〈畫梵像〉的圖像布排是以第63～67頁的「釋迦牟尼佛會」和第68～72頁的「藥師琉璃光佛會」為中心，其他圖像則雁翼兩側、排列昭穆有序的看法，當不成立。此外，松本守隆所提的〈畫梵像〉中有大元帥明王、胎藏界和千手觀音三個曼荼羅之說，亦屬無稽之談。

過去，學界對〈畫梵像〉的繪製目的，有許多不同的揣測，1960年代，關口正之在通覽〈畫梵像〉後言道：「現在尊像的配置方式，有一種彷彿到寺院先至有仁王像的山門巡禮，然後通過繪製壁畫的迴廊，通往圖畫淨土圖的金堂，再依次參拜在山門內安置諸尊的御堂的感覺。」[20]似乎暗示〈畫梵像〉為寺院壁畫的粉本。根據畫卷局部結構的研究，侯沖[21]也認為的確有此可能。不過，李霖燦以為此畫「可能是當時某巨剎中誦經課本，若不是屬於御用寺院所專用，那便是為皇帝祈福的意思」。[22]李偉卿則主張，此作「不僅是為了弘揚佛法，種德求福，其深層的心理動機，是由崇佛護法入手，而實現『世祚長久，國運昌盛』的願望」。[23]同時，他又提出此畫可能是為了觀賞所作的觀點。[24]松本守隆、[25]王海濤[26]則推測，〈畫梵像〉是一幅平面展開的曼荼羅。John McRae更提出，畫作上不見藏傳佛教的影響，很可能是大理國贈送給中國的禮物。[27]根據此畫的榜題、內容、結構、畫面細節等等的觀察，筆者也不揣淺陋，提出一些臆想。

〈畫梵像〉為一內容豐富的佛教繪畫，弘揚佛法、度化眾生，當然是繪製此畫的目的之一。本畫的第一單元為「利貞皇帝禮佛圖」，第63頁的榜題又作「奉為皇帝嫖信畫」，可見繪製此畫有為利貞皇帝祈福、做功德的功能。而第78頁的榜題作「奉為法界有情等」，也說明作畫的功德亦將迴向給一切眾生。此外，第130頁「護國寶幢」上書寫的四則梵咒中，《仁王護國般若波羅蜜多經》的梵咒和《金光明最勝王經》的「如意寶珠陀羅尼」，都與鎮護

國家、保護百姓、禳災解厄有關，而卷首的八大龍王也具有護祐國家風調雨順、國泰民安的特質，所以圖繪此圖也應具消災解厄、鎮護國家的功能。

又，從全圖的結構來看，首段和尾段的三個單元相映照。在寺院中，金剛力士多出現在山門兩側，大殿前又常可發現一對經幢，[28] 中段的題材則為佛會、諸佛、觀音和其他菩薩等，此一畫作的確令人聯想到寺院壁畫的布局。郭若虛《圖畫見聞誌》卷六〈相國寺〉條記載：

> 治平乙巳（1065）歲雨患，大相國寺以汴河勢高，溝渠失治，寺庭四廊，悉遭淹浸，圯塌殆盡。其牆壁皆高文進等畫，惟大殿東西走馬廊，相對門廡，不能為害。東門之南，王道真畫給孤獨長者買祇陁太子園因緣，東門之北，李用及與李象坤合畫牢度叉鬥聖變相，……今並存之，皆奇迹也。其餘四面廊壁，皆重修復，後集今時名手李元濟等，用內府所藏副本小樣重臨做者，然其間作用，各有新意焉。[29]

大相國寺是宋朝的國家寺院，治平二年（1065）遭遇水患，寺院中的壁畫受到嚴重的破壞，後來任命當時的名畫家李元濟等，依據內府所藏的副本小樣重新復原，才使該寺的壁畫恢復舊觀。由此看來，宋代內府會保存一份國家寺院壁畫的副本小樣。〈畫梵像〉本為大理國內府所藏，整體的結構經設計規劃，所以推測此一畫卷也可能為一幅大理國國家寺院壁畫的小樣，只是此一臆測還有待進一步追查。

另外值得注意的是，〈畫梵像〉第 63～67 頁的「釋迦牟尼佛會」中，釋迦牟尼佛、觀音、大勢至、文殊和普賢四大菩薩、阿難、迦葉、贊陁堀多、多聞天王、廣目天王、力士、梵天、天部、乾闥婆等的身上或衣上，皆發現朱書的梵文。類似的現象，在第 111 頁資益金剛藏、第 125 頁六面十二臂六足護法、第 126 頁密教曼荼羅和第 127 頁魯迦金剛的畫幅上均可見到，又第 81 頁八角壇上的八面鏡子上也都有朱書梵字。此一現象極為特殊，在傳世的佛畫中皆不曾發現。由此看來，這幅畫作的繪製顯然還涉及某種宗教儀式。只是此宗教儀式的具體內容和目的，由於資料匱乏，無法探究。

小結

〈畫梵像〉歷經風霜，曾遭水患，經過多次重裱，不僅有錯簡，還有部分畫面散失，所幸作品大部分被保存下來。從頁面天頭和地腳裝飾圖案的組合來看，A、D、E 類畫作的錯簡與遺失較少，而 B、C 類不但有畫面散佚，又由於此部分畫作單獨的圖像較多，且上、下裝飾圖案相近，所以錯簡的狀況較為嚴重。即使如此，經復原後，仍可發現此畫的布排經過規畫設計，首段和末段前後呼應。中段為全畫的核心，以傳法圖、佛會、諸佛、經變和觀音為主，並輔以其他菩薩、佛母等。由於中段的連繫性較為鬆散，因此筆者不同意松本守隆和王海濤的看法，即認為〈畫梵像〉應和曼荼羅有關。至於中段結構鬆散的原因，或許與此畫可能為寺院壁畫的設計小樣有關。不同主題的畫幅，可能分屬寺院中不同的殿堂，例如，其中的一殿可能繪製第四單元「釋迦傳法圖」和第五單元「維摩詰經變」，該殿的正壁畫圖組（7）的「釋迦佛會」，兩側壁分別繪圖組（6）的「十六羅漢」和圖組（8）的「十六祖師」，入口兩側則畫圖組（9）的「維摩詰經變」。同時，第四單元「釋迦傳法圖」位於中段之首，更有彰顯南詔、大理國佛教乃釋迦正傳的意圖。

〈畫梵像〉內容豐富，為一幅宏篇巨製，利貞皇帝和他的相國高壽昌可能都是推動此件佛事的重要推手，製作的目的，除了為皇帝和國家祈福、度化眾生外，還可能有作為國家寺院壁畫小樣的功能。特別引人注意的是，此作的部分畫面有朱書梵字，顯示該畫在繪製過程中應涉及某種宗教儀式，因此，此畫的主要功能絕對不可能是為了觀賞、或是送給宋朝作為禮物，所以李朝卿及 John McRae 二人之說當不可從。

附表：諸家畫作復原與題名

一、章嘉國師復原 [30]

新編號	原編號	上邊飾	下邊飾	邊飾類型與幅面	圖組名稱
000	130	蓮花座五鈷杵	花	D-2	乾隆題跋幢
001	007	金剛鈴	花	A-I-1	大聖左執
002	008	花形心五鈷杵	雲	A-I-2	大聖右執
003	010	花形心五鈷杵	雲	A-II-2	手持金剛統領眷屬龍王
004	013	金剛鈴	花	A-I-1	白難陁龍王
005	014	花形心五鈷杵	雲	A-I-2	莎竭海龍王
006	015	金剛鈴	花	A-I-1	難陁龍王
007	016	花形心五鈷杵	雲	A-I-2	和修吉龍王
008	017	金剛鈴	花	A-I-1	德叉迦龍王
009	新增				優鉢羅龍王
010	新增				摩那斯龍王
011	018	花形心五鈷杵	雲	A-I-2	阿那婆達多龍王
012	087	蓮花心五鈷杵	雲	B-2	普門品觀世音
013-01	088	三鈷杵	雲	C-1	除怨報觀世音1（盜難、水難、鬼難、象難）
013-02	089	蓮花心五鈷杵	花	C-2	除怨報觀世音2（主尊）
013-03	090	三鈷杵	雲	C-1	除怨報觀世音3（火難、風難、蛇難、虎難）
014	095	蓮花心五鈷杵	花	C-2	救疾病觀世音
015	101	三鈷杵	花	B-1	救苦觀世音
016	091	蓮花心五鈷杵	花	C-2	尋聲救苦觀世音
017	113	三鈷杵	雲	C-1	如意輪觀世音
018	097	蓮花心五鈷杵	花	C-2	普陁落伽山觀世音
019	092	蓮花心五鈷杵	雲	B-2	白水精觀世音
020	098	蓮花心五鈷杵	花	C-2	孤絕海岸觀世音
021	099	三鈷杵	花	B-1	真身觀世音
022	093	蓮花心五鈷杵	花	C-2	四十八臂觀世音
023	100	蓮花心五鈷杵	雲	B-2	易長觀世音
024	103	三鈷杵	花	B-1	十一面觀世音
025	102	蓮花心五鈷杵	雲	B-2	大悲觀世音

新編號	原編號	上邊飾	下邊飾	邊飾類型與幅面	圖組名稱
026	058	花形心五鈷杵	雲	A-II-2	梵僧觀世音
027	105	蓮花心五鈷杵	花	C-2	六臂觀世音
028	009	金剛鈴	花	A-II-1	如來降伏魔軍地神出現
029	085	蓮花心五鈷杵	雲	B-2	人王般若佛會
030-1	063	三鈷杵	花	B-1	釋迦牟尼佛會 1
030-2	064	蓮花心五鈷杵	雲	B-2	釋迦牟尼佛會 2
030-3	065	三鈷杵	花	B-1	釋迦牟尼佛會 3
030-4	066	蓮花心五鈷杵	雲	B-2	釋迦牟尼佛會 4
030-5	067	三鈷杵	花	B-1	釋迦牟尼佛會 5
031-1	039	金剛鈴	花	A-II-1	大寶蓮釋迦牟尼佛 1
031-2	040	花形心五鈷杵	雲	A-II-2	大寶蓮釋迦牟尼佛 2
031-3	041	金剛鈴	花	A-II-1	大寶蓮釋迦牟尼佛 3
032-1	078	三鈷杵	花	B-1	三會彌勒尊佛會 1
032-2	079	蓮花心五鈷杵	雲	B-2	三會彌勒尊佛會 2
032-3	080	三鈷杵	花	B-1	三會彌勒尊佛會 3
033	082	蓮花心五鈷杵	雲	B-2	南無郎婆靈佛
034	083	三鈷杵	花	B-1	南無踰城世尊佛
035	084	蓮花心五鈷杵	雲	B-2	南無大日遍照佛
036	104	蓮花心五鈷杵	雲	B-2	南無毗盧遮那佛
037	077	蓮花心五鈷杵	雲	B-2	南無旃檀佛
038-1	059	金剛鈴	花	A-II-1	文殊問疾 1
038-2	060	花形心五鈷杵	雲	A-II-2	文殊問疾 2
039-1	061	金剛鈴	花	A-II-1	維摩大士 1
039-2	062	花形心五鈷杵	雲	A-II-2	維摩大士 2
040	094	三鈷杵	雲	C-1	文殊菩薩
041	106	三鈷杵	雲	C-1	地藏菩薩
042	新增				南無秘密互普賢
043	108	三鈷杵	雲	C-1	金剛勇識菩薩
044	107	蓮花心五鈷杵	花	C-2	南無摩棃支佛母
045	109	三鈷杵	雲	C-1	金色六臂婆蘇陁羅佛母
046	110	蓮花心五鈷杵	花	C-2	南無蓮花部佛母

新編號	原編號	上邊飾	下邊飾	邊飾類型與幅面	圖組名稱
047	111	三鈷杵	雲	C-1	南無資益金剛藏
048	新增				南無金剛勇識
049	112	蓮花心五鈷杵	花	C-2	南無愚棃觀音
050	新增				摩利支菩薩
051	096	三鈷杵	雲	C-1	社嚩㗚佛母
052	114	蓮花心五鈷杵	花	C-2	訶棃帝母眾
053	023	金剛鈴	花	A-I-1	第一阿迎阿機達尊者
054	024	花形心五鈷杵	雲	A-I-2	第二阿資達尊者
055	025	金剛鈴	花	A-I-1	第三拔那拔西尊者
056	026	花形心五鈷杵	雲	A-I-2	第四嘎禮嘎尊者
057	027	金剛鈴	花	A-I-1	第五拔雜哩連答喇尊者
058	028	花形心五鈷杵	雲	A-I-2	第六拔哈 達喇尊者
059	029	金剛鈴	花	A-I-1	第七嘎那嘎巴薩尊者
060	030	花形心五鈷杵	雲	A-I-2	第八嘎納嘎拔哈喇錣雜尊者
061	031	金剛鈴	花	A-I-1	第九拔嘎沽拉尊者
062	032	花形心五鈷杵	雲	A-I-2	第十喇乎拉尊者
063	033	金剛鈴	花	A-I-1	第十一租查巴納塔嘎尊者
064	034	花形心五鈷杵	雲	A-I-2	第十二畢那楂拉拔哈喇錣雜尊者
065	035	金剛鈴	花	A-I-1	第十三巴納塔嘎尊者
066	036	金剛鈴	花	A-I-1	第十四納阿噶塞納尊者
067	037	花形心五鈷杵	雲	A-I-2	第十五鍋巴嘎尊者
068	038	花形心五鈷杵	雲	A-I-2	第十六阿必達尊者
069	042	花形心五鈷杵	雲	A-II-2	尊者迦葉
070	043	金剛鈴	花	A-II-1	尊者阿難
071	044	花形心五鈷杵	雲	A-II-2	達摩大師
072	045	金剛鈴	花	A-II-1	慧可大師
073	046	花形心五鈷杵	雲	A-II-2	僧璨大師
074	047	金剛鈴	花	A-II-1	道信大師
075	048	花形心五鈷杵	雲	A-II-2	宏忍大師
076	049	金剛鈴	花	A-II-1	慧能大師
077-01	068	三鈷杵	花	B-1	藥師琉璃光佛會 1

新編號	原編號	上邊飾	下邊飾	邊飾類型與幅面	圖組名稱
077-02	069	蓮花心五鈷杵	雲	B-2	藥師琉璃光佛會 2
077-03	070	三鈷杵	花	B-1	藥師琉璃光佛會 3
077-04	071	蓮花心五鈷杵	雲	B-2	藥師琉璃光佛會 4
077-05	072	三鈷杵	雲	C-1	藥師琉璃光佛會 5
078-01	新增				藥師琉璃光佛 1
078-02	073	蓮花心五鈷杵	花	C-2	藥師琉璃光佛 2：十二大願 1 至 3 願
078-03	074	三鈷杵	雲	C-1	藥師琉璃光佛 3：十二大願 4 至 6 願
078-04	075	三鈷杵	花	B-1	藥師琉璃光佛 4：十二大願 7 至 9 願
078-05	076	蓮花心五鈷杵	雲	B-2	藥師琉璃光佛 5：十二大願 10 至 12 願
079	115	三鈷杵	雲	C-1	大聖三界轉輪王眾
080	116	蓮花座五鈷杵	花	D-2	大力金剛
081	117	蓮花座五鈷杵	雲	D-1	布勇多聞天王
082	118	蓮花座五鈷杵	花	D-2	大勝金剛抉
083	119	蓮花座五鈷杵	雲	D-1	四臂大黑永保護法
084	120	蓮花座五鈷杵	花	D-2	六面威羅瓦
085	121	蓮花座五鈷杵	雲	D-1	金鉢迦羅神
086	122	蓮花座五鈷杵	花	D-2	大安藥叉神
087	123	蓮花座五鈷杵	雲	D-1	大聖福德龍女
088	124	蓮花座五鈷杵	花	D-2	大聖大黑天神
089	126	蓮花座五鈷杵	雲	D-1	白葉衣佛母
090	127	蓮花座五鈷杵	雲	D-1	智慧天行佛母
091	新增				穢跡忿怒明王
092	128	蓮花座五鈷杵	花	D-2	守護摩醯首羅眾
093-01	019	金剛鈴	花	A-I-1	帝釋 1
093-02	020	花形心五鈷杵	雲	A-I-2	帝釋 2
094-01	021	金剛鈴	花	A-I-1	梵王 1
094-02	022	花形心五鈷杵	雲	A-I-2	梵王 2
095	081	三鈷杵	花	B-1	舍利寶塔
096	129	蓮花座五鈷杵	雲	D-1	般若波羅蜜多心經經幢

二、邱宣充復原

新編號	原編號	上邊飾	下邊飾	邊飾類型與幅面	圖組名稱
001	001	金剛鈴	花	A-I-1	利貞皇帝禮佛圖 1
002	002	花形心五鈷杵	雲	A-I-2	利貞皇帝禮佛圖 2
003	003	金剛鈴	花	A-I-1	利貞皇帝禮佛圖 3
004	004	花形心五鈷杵	雲	A-I-2	利貞皇帝禮佛圖 4
005	005	金剛鈴	花	A-I-1	利貞皇帝禮佛圖 5
006	006	花形心五鈷杵	雲	A-I-2	利貞皇帝禮佛圖 6
007	007	金剛鈴	花	A-I-1	大聖左執□□
008	008	花形心五鈷杵	雲	A-I-2	大聖右執□□
009	011	金剛鈴	花	A-I-1	優鉢羅龍王
010	012	花形心五鈷杵	雲	A-I-2	摩那斯龍王
011	013	金剛鈴	花	A-I-1	白難陁龍王
012	014	花形心五鈷杵	雲	A-I-2	莎竭海龍王
013	015	金剛鈴	花	A-I-1	難陁龍王
014	016	花形心五鈷杵	雲	A-I-2	修吉龍王
015	017	金剛鈴	花	A-I-1	德叉迦龍王
016	018	花形心五鈷杵	雲	A-I-2	阿那婆達多龍王
017	086	三鈷杵	花	B-1	建圀觀世音菩薩
018	087	蓮花心五鈷杵	雲	B-2	普門品觀世音菩薩
019	088	三鈷杵	雲	C-1	除怨報觀世音菩薩 1
020	089	蓮花心五鈷杵	花	C-2	除怨報觀世音菩薩 2
021	090	三鈷杵	雲	C-1	除怨報觀世音菩薩 3
022	095	蓮花心五鈷杵	花	C-2	救諸疾病觀世音
023	101	三鈷杵	花	B-1	救苦觀世音菩薩
024	091	蓮花心五鈷杵	花	C-2	南无尋聲救苦觀世音菩薩
025	113	三鈷杵	雲	C-1	南无如意輪菩薩
026	097	蓮花心五鈷杵	花	C-2	菩陁落山觀世音
027	092	蓮花心五鈷杵	雲	B-2	南无白水精觀音
028	098	蓮花心五鈷杵	花	C-2	南无孤絕海岸觀世音菩薩
029	099	三鈷杵	花	B-1	真身觀世音菩薩
030	093	蓮花心五鈷杵	花	C-2	四十八臂觀世音

新編號	原編號	上邊飾	下邊飾	邊飾類型與幅面	圖組名稱
031	100	蓮花心五鈷杵	雲	B-2	易長觀世音菩薩
032	103	三鈷杵	花	B-1	十一面觀世音菩薩
033	102	蓮花心五鈷杵	雲	B-2	大悲觀世音菩薩
034	105	蓮花心五鈷杵	花	C-2	六臂觀世音
035	009	金剛鈴	花	A-II-1	如來降伏魔軍地神出現
036	085	蓮花心五鈷杵	雲	B-2	人王般若佛會
037	063	三鈷杵	花	B-1	南无釋迦牟尼佛會 1
038	064	蓮花心五鈷杵	雲	B-2	南无釋迦牟尼佛會 2
039	065	三鈷杵	花	B-1	南无釋迦牟尼佛會 3
040	066	蓮花心五鈷杵	雲	B-2	南无釋迦牟尼佛會 4
041	067	三鈷杵	花	B-1	南无釋迦牟尼佛會 5
042	039	金剛鈴	花	A-II-1	南无釋迦佛會 1
043	040	花形心五鈷杵	雲	A-II-2	南无釋迦佛會 2
044	041	金剛鈴	花	A-II-1	南无釋迦佛會 3
045	078	三鈷杵	花	B-1	南无三會彌勒尊佛會 1
046	079	蓮花心五鈷杵	雲	B-2	南无三會彌勒尊佛會 2
047	080	三鈷杵	花	B-1	南无三會彌勒尊佛會 3
048	082	蓮花心五鈷杵	雲	B-2	南无郎婆靈佛
049	083	三鈷杵	花	B-1	南无踰城世尊佛
050	084	蓮花心五鈷杵	雲	B-2	南无大日遍照佛
051	104	蓮花心五鈷杵	雲	B-2	南無毗盧遮那佛
052	077	蓮花心五鈷杵	雲	B-2	南无旃檀佛
053	059	金剛鈴	花	A-II-1	文殊問疾 1
054	060	花形心五鈷杵	雲	A-II-2	文殊問疾 2
055	061	金剛鈴	花	A-II-1	維摩大士 1
056	062	花形心五鈷杵	雲	A-II-2	維摩大士 2
057	094	三鈷杵	雲	C-1	文殊菩薩
058	010	花形心五鈷杵	雲	A-II-2	手持金剛統領眷屬龍王
059	106	三鈷杵	雲	C-1	南无地藏菩薩
060	107	蓮花心五鈷杵	花	C-2	南无摩利支佛母
061	108	三鈷杵	雲	C-1	南无秘密五普賢

新編號	原編號	上邊飾	下邊飾	邊飾類型與幅面	圖組名稱
062	109	三鈷杵	雲	C-1	金色六臂婆蘇陀羅佛母
063	110	蓮花心五鈷杵	花	C-2	南无蓮花部母
064	111	三鈷杵	雲	C-1	南无資益金剛藏
065	112	蓮花心五鈷杵	花	C-2	南无口愚梨觀音
066	096	三鈷杵	雲	C-1	社囀喫佛母
067	114	蓮花心五鈷杵	花	C-2	訶梨帝母眾
068	038	花形心五鈷杵	雲	A-I-2	第一賓度羅跋羅墮闍尊者
069	035	金剛鈴	花	A-I-1	第二迦諾迦伐蹉尊者
070	034	花形心五鈷杵	雲	A-I-2	第三迦諾迦跋釐墮闍尊者
071	033	金剛鈴	花	A-I-1	第四蘇頻陀尊者
072	032	花形心五鈷杵	雲	A-I-2	第六跋陀羅尊者
073	031	金剛鈴	花	A-I-1	第五諾距羅尊者
074	037	花形心五鈷杵	雲	A-I-2	第七迦理迦尊者
075	036	金剛鈴	花	A-I-1	第八伐闍弗多羅尊者
076	030	花形心五鈷杵	雲	A-I-2	第九戌博迦尊者
077	029	金剛鈴	花	A-I-1	第十半託迦尊者
078	028	花形心五鈷杵	雲	A-I-2	第十一羅怙羅尊者
079	027	金剛鈴	花	A-I-1	第十二那伽犀那尊者
080	026	花形心五鈷杵	雲	A-I-2	第十三因揭陀羅尊者
081	025	金剛鈴	花	A-I-1	第十四伐那婆斯尊者
082	024	花形心五鈷杵	雲	A-I-2	第十五阿氏多尊者
083	023	金剛鈴	花	A-I-1	第十六注茶半託迦尊者
084	042	花形心五鈷杵	雲	A-II-2	尊者迦葉
085	043	金剛鈴	花	A-II-1	尊者阿難
086	044	花形心五鈷杵	雲	A-II-2	達麼大師
087	045	金剛鈴	花	A-II-1	慧可大師
088	046	花形心五鈷杵	雲	A-II-2	僧璨大師
089	047	金剛鈴	花	A-II-1	道信大師
090	048	花形心五鈷杵	雲	A-II-2	弘忍大師
091	049	金剛鈴	花	A-II-1	慧能大師
092	050	花形心五鈷杵	雲	A-II-2	神會大師

新編號	原編號	上邊飾	下邊飾	邊飾類型與幅面	圖組名稱
093	051	金剛鈴	花	A-II-1	和尚張惟忠
094	052	花形心五鈷杵	雲	A-II-2	賢者買□嵯
095	053	金剛鈴	花	A-II-1	純陁大師
096	054	花形心五鈷杵	雲	A-II-2	法光和尚
097	055	金剛鈴	花	A-II-1	摩訶羅嵯
098	056	花形心五鈷杵	雲	A-II-2	贊陁崛多和尚
099	057	金剛鈴	花	A-II-1	沙門□□□
100	058	花形心五鈷杵	雲	A-II-2	梵僧觀世音菩薩
101	068	三鈷杵	花	B-1	藥師琉璃光佛會 1
102	069	蓮花心五鈷杵	雲	B-2	藥師琉璃光佛會 2
103	070	三鈷杵	花	B-1	藥師琉璃光佛會 3
104	071	蓮花心五鈷杵	雲	B-2	藥師琉璃光佛會 4
105	072	三鈷杵	雲	C-1	藥師琉璃光佛會 5
106	076	蓮花心五鈷杵	雲	B-2	十二大願 1：第 2、3、6 願
107	075	三鈷杵	花	B-1	十二大願 2：第 1、4、5 願
108	074	三鈷杵	雲	C-1	十二大願 3：第 7、10、11 願
109	073	蓮花心五鈷杵	花	C-2	十二大願 4：第 8、9、12 願
110	115	三鈷杵	雲	C-1	大聖三界轉輪王眾
111	116	蓮花座五鈷杵	花	D-2	大力金剛
112	117	蓮花座五鈷杵	雲	D-1	布勇多聞天王
113	118	蓮花座五鈷杵	花	D-2	大勝金剛抉
114	119	蓮花座五鈷杵	雲	D-1	四臂大黑永保護法神
115	120	蓮花座五鈷杵	花	D-2	六面威羅瓦
116	121	蓮花座五鈷杵	雲	D-1	金鉢迦羅神
117	122	蓮花座五鈷杵	花	D-2	大安藥叉神
118	123	蓮花座五鈷杵	雲	D-1	大聖福德龍女
119	124	蓮花座五鈷杵	花	D-2	大聖大黑天神
120	125	蓮花座五鈷杵	花	D-2	白葉衣佛母
121	126	蓮花座五鈷杵	雲	D-1	智慧天行佛母
122	127	蓮花座五鈷杵	雲	D-1	伏煩惱苦魯迦金剛
123	128	蓮花座五鈷杵	花	D-2	守護摩醯首羅眾

新編號	原編號	上邊飾	下邊飾	邊飾類型與幅面	圖組名稱
124	019	金剛鈴	花	A-I-1	天王帝釋眾 1
125	020	花形心五鈷杵	雲	A-I-2	天王帝釋眾 2
126	021	金剛鈴	花	A-I-1	梵王帝釋 1
127	022	花形心五鈷杵	雲	A-I-2	梵王帝釋 2
128	081	三鈷杵	花	B-1	舍利寶塔
129	129	蓮花座五鈷杵	雲	D-1	多心寶幢
130	130	蓮花座五鈷杵	花	D-2	護國寶幢
131	131	蓮花座五鈷杵	花	E-1	十六大國王眾 1
132	132	蓮花座五鈷杵	雲	E-2	十六大國王眾 2
133	133	蓮花座五鈷杵	花	E-1	十六大國王眾 3
134	134	蓮花座五鈷杵	雲	E-2	十六大國王眾 4
135	135	蓮花座五鈷杵	雲	D-1	釋妙光題記
136	136	蓮花座五鈷杵	花	D-2	宋濂跋語

三、梁曉強復原

新編號	原編號	上邊飾	下邊飾	邊飾類型與幅面	圖組名稱
001	001	金剛鈴	花	A-I-1	利貞皇帝禮佛圖 1
002	002	花形心五鈷杵	雲	A-I-2	利貞皇帝禮佛圖 2
003	003	金剛鈴	花	A-I-1	利貞皇帝禮佛圖 3
004	004	花形心五鈷杵	雲	A-I-2	利貞皇帝禮佛圖 4
005	005	金剛鈴	花	A-I-1	利貞皇帝禮佛圖 5
006	006	花形心五鈷杵	雲	A-I-2	利貞皇帝禮佛圖 6
007	007	金剛鈴	花	A-I-1	四大天王護法 1：大聖左執□□
008	008	花形心五鈷杵	雲	A-I-2	四大天王護法 2：大聖右執□□
009	009	金剛鈴	花	A-II-1	四大天王護法 3：阿閦如來
010	010	花形心五鈷杵	雲	A-II-2	四大天王護法 4：手持金剛降統領眷屬龍王
011	011	金剛鈴	花	A-I-1	四大天王護法 5／天龍八部 1：左執青龍
012	012	花形心五鈷杵	雲	A-I-2	四大天王護法 6／天龍八部 2：右執白虎
013	013	金剛鈴	花	A-I-1	天龍八部 3：白難陁龍王
014	014	花形心五鈷杵	雲	A-I-2	天龍八部 4：莎竭海龍王
015	015	金剛鈴	花	A-I-1	天龍八部 5：難陀龍王

新編號	原編號	上邊飾	下邊飾	邊飾類型與幅面	圖組名稱
016	016	花形心五鈷杵	雲	A-I-2	天龍八部 6：和修吉龍王
017	017	金剛鈴	花	A-I-1	天龍八部 7：德叉迦龍王
018	018	花形心五鈷杵	雲	A-I-2	天龍八部 8：阿那婆達龍王
019	019	金剛鈴	花	A-I-1	天王、梵王 1：帝釋 1
020	020	花形心五鈷杵	雲	A-I-2	天王、梵王 2：帝釋 2
021	021	金剛鈴	花	A-I-1	天王、梵王 3：梵王 1
022	022	花形心五鈷杵	雲	A-I-2	天王、梵王 4：梵王 2
023	023	金剛鈴	花	A-I-1	十六羅漢 1：第十六注茶半託迦尊者
024	024	花形心五鈷杵	雲	A-I-2	十六羅漢 2：第十五阿氏多尊者
025	025	金剛鈴	花	A-I-1	十六羅漢 3：第十四伐那婆斯尊者
026	026	花形心五鈷杵	雲	A-I-2	十六羅漢 4：第十三因揭陀羅尊者
027	027	金剛鈴	花	A-I-1	十六羅漢 5：第十二那伽犀那尊者
028	028	花形心五鈷杵	雲	A-I-2	十六羅漢 6：第十一羅怙羅尊者
029	029	金剛鈴	花	A-I-1	十六羅漢 7：第十半託迦尊者
030	030	花形心五鈷杵	雲	A-I-2	十六羅漢 8：第九戍博迦尊者
031	036	金剛鈴	花	A-I-1	十六羅漢 9：第八伐闍弗多羅尊者
032	037	花形心五鈷杵	雲	A-I-2	十六羅漢 10：第七迦理迦尊者
033	031	金剛鈴	花	A-I-1	十六羅漢 11：第五諾距羅尊者
034	032	花形心五鈷杵	雲	A-I-2	十六羅漢 12：第六跋陀羅尊者
035	033	金剛鈴	花	A-I-1	十六羅漢 13：第四蘇頻陀尊者
036	034	花形心五鈷杵	雲	A-I-2	十六羅漢 14：第三迦諾迦跋釐墮闍尊者
037	035	金剛鈴	花	A-I-1	十六羅漢 15：第二迦諾迦伐蹉尊者
038	038	花形心五鈷杵	雲	A-I-2	十六羅漢 16：第一賓度羅跋羅墮闍尊者
039	039	金剛鈴	花	A-II-1	南无釋迦佛會 1
040	040	花形心五鈷杵	雲	A-II-2	南无釋迦佛會 2
041	041	金剛鈴	花	A-II-1	南无釋迦佛會 3
042	042	花形心五鈷杵	雲	A-II-2	迦葉
043	043	金剛鈴	花	A-II-1	阿難
044	044	花形心五鈷杵	雲	A-II-2	禪宗七祖 1：初祖達摩
045	045	金剛鈴	花	A-II-1	禪宗七祖 2：二祖慧可
046	046	花形心五鈷杵	雲	A-II-2	禪宗七祖 3：三祖僧璨

新編號	原編號	上邊飾	下邊飾	邊飾類型與幅面	圖組名稱
047	047	金剛鈴	花	A-II-1	禪宗七祖 4：四祖道信
048	048	花形心五鈷杵	雲	A-II-2	禪宗七祖 5：五祖弘忍
049	049	金剛鈴	花	A-II-1	禪宗七祖 6：六祖慧能
050	050	花形心五鈷杵	雲	A-II-2	禪宗七祖 7：七祖神會
051	051	金剛鈴	花	A-II-1	南詔密教七師 1：和尚張惟忠
052	052	花形心五鈷杵	雲	A-II-2	南詔密教七師 2：賢者買力嵯
053	053	金剛鈴	花	A-II-1	南詔密教七師 3：純陀大師
054	054	花形心五鈷杵	雲	A-II-2	南詔密教七師 4：法光和尚
055	055	金剛鈴	花	A-II-1	南詔密教七師 5：摩訶羅嵯
056	056	花形心五鈷杵	雲	A-II-2	南詔密教七師 6：贊陀崛多和尚
057	057	金剛鈴	花	A-II-1	南詔密教七師 7：沙門世□
058	058	花形心五鈷杵	雲	A-II-2	梵僧觀世音
059	059	金剛鈴	花	A-II-1	文殊問疾 1
060	060	花形心五鈷杵	雲	A-II-2	文殊問疾 2
061	061	金剛鈴	花	A-II-1	文殊問疾 3
062	062	花形心五鈷杵	雲	A-II-2	文殊問疾 4
063	063	三鈷杵	花	B-1	釋迦牟尼佛會 1
064	064	蓮花心五鈷杵	雲	B-2	釋迦牟尼佛會 2
065	065	三鈷杵	花	B-1	釋迦牟尼佛會 3
066	066	蓮花心五鈷杵	雲	B-2	釋迦牟尼佛會 4
067	067	三鈷杵	花	B-1	釋迦牟尼佛會 5
068	077	蓮花心五鈷杵	雲	B-2	南無旃檀佛
069	068	三鈷杵	花	B-1	藥師琉璃光佛會 1
070	069	蓮花心五鈷杵	雲	B-2	藥師琉璃光佛會 2
071	070	三鈷杵	花	B-1	藥師琉璃光佛會 3
072	071	蓮花心五鈷杵	雲	B-2	藥師琉璃光佛會 4
073	072	三鈷杵	雲	C-1	藥師琉璃光佛會 5
074	073	蓮花心五鈷杵	花	C-2	十二大願 1：藥師佛第 8、9、12 大願
075	074	三鈷杵	雲	C-1	十二大願 2：藥師佛第 7、10、11 大願
076	075	三鈷杵	花	B-1	十二大願 3：藥師佛第 1、4、5 大願
077	076	蓮花心五鈷杵	雲	B-2	十二大願 4：藥師佛第 2、3、6 大願

新編號	原編號	上邊飾	下邊飾	邊飾類型與幅面	圖組名稱
078	078	三鈷杵	花	B-1	三世佛 1
079	079	蓮花心五鈷杵	雲	B-2	三世佛 2
080	080	三鈷杵	花	B-1	三世佛 3
081	082	蓮花心五鈷杵	雲	B-2	五佛 1：郎婆靈佛
082	083	三鈷杵	花	B-1	五佛 2：踰城世尊佛
083	084	蓮花心五鈷杵	雲	B-2	五佛 3：大日遍照佛
084	081	三鈷杵	花	B-1	五佛 4：舍利寶塔
085	085	蓮花心五鈷杵	雲	B-2	五佛 5：未命名
086	086	三鈷杵	花	B-1	觀世音 1：建囹觀世音菩薩
087	087	蓮花心五鈷杵	雲	B-2	觀世音 2：普門品觀世音
088	099	三鈷杵	花	B-1	觀世音 3：真身觀世音菩薩
089	100	蓮花心五鈷杵	雲	B-2	觀世音 4：易長觀世音菩薩
090	101	三鈷杵	花	B-1	觀世音 5：救苦觀世音菩薩
091	102	蓮花心五鈷杵	雲	B-2	觀世音 6：大悲觀世音菩薩
092	103	三鈷杵	花	B-1	觀世音 7：十一面觀世音菩薩
093	104	蓮花心五鈷杵	雲	B-2	南無毗盧遮那佛
094	105	蓮花心五鈷杵	花	C-2	南無地藏菩薩
095	106	三鈷杵	雲	C-1	未命名
096	107	蓮花心五鈷杵	花	C-2	未命名
097	108	三鈷杵	雲	C-1	未命名
098	098	蓮花心五鈷杵	花	C-2	救難觀世音 1
099	088	三鈷杵	雲	C-1	救難觀世音 2
100	089	蓮花心五鈷杵	花	C-2	救難觀世音 3
101	090	三鈷杵	雲	C-1	救難觀世音 4
102	091	蓮花心五鈷杵	花	C-2	救難觀世音 5
103	092	蓮花心五鈷杵	雲	B-2	白水精觀音
104	093	蓮花心五鈷杵	花	C-2	未命名
105	094	三鈷杵	雲	C-1	未命名
106	095	蓮花心五鈷杵	花	C-2	未命名
107	096	三鈷杵	雲	C-1	社嚩噢佛母
108	097	蓮花心五鈷杵	花	C-2	菩陀落山觀世音

新編號	原編號	上邊飾	下邊飾	邊飾類型與幅面	圖組名稱
109	109	三鈷杵	雲	C-1	六臂婆蘇陀羅佛母
110	110	蓮花心五鈷杵	花	C-2	未命名
111	111	三鈷杵	雲	C-1	未命名
112	112	蓮花心五鈷杵	花	C-2	南无口愚梨觀音
113	113	三鈷杵	雲	C-1	南无如意輪菩薩
114	114	蓮花心五鈷杵	花	C-2	訶梨帝母眾
115	115	三鈷杵	雲	C-1	八大金剛1：三界轉輪王眾
116	116	蓮花座五鈷杵	花	D-2	八大金剛2：大力金剛
117	117	蓮花座五鈷杵	雲	D-1	八大金剛3：布勇多聞天王
118	118	蓮花座五鈷杵	花	D-2	八大金剛4：大勝金剛訣
119	119	蓮花座五鈷杵	雲	D-1	八大金剛5：四臂大黑永保護法神
120	120	蓮花座五鈷杵	花	D-2	八大金剛6：六面威羅瓦
121	121	蓮花座五鈷杵	雲	D-1	八大金剛7：金鉢迦羅神
122	122	蓮花座五鈷杵	花	D-2	八大金剛8：大安藥叉神
123	123	蓮花座五鈷杵	雲	D-1	大聖福德龍女
124	124	蓮花座五鈷杵	花	D-2	大聖大黑天神
125	125	蓮花座五鈷杵	花	D-2	白葉衣佛母
126	126	蓮花座五鈷杵	雲	D-1	智慧天行佛母
127	127	蓮花座五鈷杵	雲	D-1	伏煩惱苦魯迦金剛
128	128	蓮花座五鈷杵	花	D-2	守護摩醯首羅眾
129	129	蓮花座五鈷杵	雲	D-1	經幢1：多心寶幢
130	130	蓮花座五鈷杵	花	D-2	經幢2：護國寶幢
131	131	蓮花座五鈷杵	花	E-1	十六大國主眾1
132	132	蓮花座五鈷杵	雲	E-2	十六大國主眾2
133	133	蓮花座五鈷杵	花	E-1	十六大國主眾3
134	134	蓮花座五鈷杵	雲	E-2	十六大國主眾4
135	135	蓮花座五鈷杵	雲	D-1	釋妙光題記

四、松本守隆復原

新編號	原編號	上邊飾	下邊飾	邊飾類型與幅面	圖組名稱
001	001	金剛鈴	花	A-I-1	利貞皇帝禮佛圖 1
002	002	花形心五鈷杵	雲	A-I-2	利貞皇帝禮佛圖 2
003	003	金剛鈴	花	A-I-1	利貞皇帝禮佛圖 3
004	004	花形心五鈷杵	雲	A-I-2	利貞皇帝禮佛圖 4
005	005	金剛鈴	花	A-I-1	利貞皇帝禮佛圖 5
006	006	花形心五鈷杵	雲	A-I-2	利貞皇帝禮佛圖 6
007	007	金剛鈴	花	A-I-1	太元帥明王曼荼羅 1：金剛力士
008	008	花形心五鈷杵	雲	A-I-2	太元帥明王曼荼羅 2：金剛力士
009	009	金剛鈴	花	A-II-1	太元帥明王曼荼羅 3：降魔變
010	010	花形心五鈷杵	雲	A-II-2	太元帥明王曼荼羅 4：太元帥明王
011	011	金剛鈴	花	A-I-1	太元帥明王曼荼羅 5：青龍
012	012	花形心五鈷杵	雲	A-I-2	太元帥明王曼荼羅 6：白虎
013	013	金剛鈴	花	A-I-1	太元帥明王曼荼羅 7：白難陀龍王
014	014	花形心五鈷杵	雲	A-I-2	太元帥明王曼荼羅 8：莎竭海龍王
015	015	金剛鈴	花	A-I-1	太元帥明王曼荼羅 9：龍王
016	016	花形心五鈷杵	雲	A-I-2	太元帥明王曼荼羅 10：龍王
017	017	金剛鈴	花	A-I-1	太元帥明王曼荼羅 11：龍王
018	018	花形心五鈷杵	雲	A-I-2	太元帥明王曼荼羅 12：龍王
019	019	金剛鈴	花	A-I-1	太元帥明王曼荼羅 13：梵天眾 1
020	020	花形心五鈷杵	雲	A-I-2	太元帥明王曼荼羅 14：梵天眾 2
021	021	金剛鈴	花	A-I-1	太元帥明王曼荼羅 15：帝釋眾 1
022	022	花形心五鈷杵	雲	A-I-2	太元帥明王曼荼羅 16：帝釋眾 2
023	023	金剛鈴	花	A-I-1	十六羅漢 1：第十六注茶半託迦尊者
024	024	花形心五鈷杵	雲	A-I-2	十六羅漢 2：第十五阿氏多尊者
025	025	金剛鈴	花	A-I-1	十六羅漢 3：第十四伐那婆斯尊者
026	026	花形心五鈷杵	雲	A-I-2	十六羅漢 4：第十三曰揭陀羅尊者
027	027	金剛鈴	花	A-I-1	十六羅漢 5：第十二那伽犀那尊者
028	028	花形心五鈷杵	雲	A-I-2	十六羅漢 6：第十一羅怙羅尊者
029	029	金剛鈴	花	A-I-1	十六羅漢 7：第十半託迦尊者
030	030	花形心五鈷杵	雲	A-I-2	十六羅漢 8：第九戌博迦尊者

新編號	原編號	上邊飾	下邊飾	邊飾類型與幅面	圖組名稱
031	036	金剛鈴	花	A-I-1	十六羅漢 9：第八伐闍弗多羅尊者
032	037	花形心五鈷杵	雲	A-I-2	十六羅漢 10：第七迦理迦尊者
033	031	金剛鈴	花	A-I-1	十六羅漢 11：第五諾距羅尊者
034	032	花形心五鈷杵	雲	A-I-2	十六羅漢 12：第六跋陀羅尊者
035	033	金剛鈴	花	A-I-1	十六羅漢 13：第四蘇頻陀尊者
036	034	花形心五鈷杵	雲	A-I-2	十六羅漢 14：第三迦諾迦跋釐墮闍尊者
037	035	金剛鈴	花	A-I-1	十六羅漢 15：第二迦諾迦伐蹉尊者
038	038	花形心五鈷杵	雲	A-I-2	十六羅漢 16：第一賓度羅跋羅墮闍尊者
039	039	金剛鈴	花	A-II-1	西天東土傳法祖師 1：釋迦佛會 1
040	040	花形心五鈷杵	雲	A-II-2	西天東土傳法祖師 2：釋迦佛會 2
041	041	金剛鈴	花	A-II-1	西天東土傳法祖師 3：釋迦佛會 3
042	042	花形心五鈷杵	雲	A-II-2	西天東土傳法祖師 4：禪宗西土初祖迦葉
043	043	金剛鈴	花	A-II-1	西天東土傳法祖師 5：禪宗西土二祖阿難
044	044	花形心五鈷杵	雲	A-II-2	西天東土傳法祖師 6：禪宗東土初祖達摩
045	045	金剛鈴	花	A-II-1	西天東土傳法祖師 7：禪宗東土二祖慧可
046	046	花形心五鈷杵	雲	A-II-2	西天東土傳法祖師 8：禪宗東土三祖僧璨
047	047	金剛鈴	花	A-II-1	西天東土傳法祖師 9：禪宗東土四祖道信
048	048	花形心五鈷杵	雲	A-II-2	西天東土傳法祖師 10：禪宗東土五祖弘忍
049	049	金剛鈴	花	A-II-1	西天東土傳法祖師 11：禪宗東土六祖慧能
050	050	花形心五鈷杵	雲	A-II-2	南詔國傳法圖 1：神會大師
051	051	金剛鈴	花	A-II-1	南詔國傳法圖 2：和尚張惟忠
052	056	花形心五鈷杵	雲	A-II-2	南詔國傳法圖 3：贊陀堀多和尚
053	057	金剛鈴	花	A-II-1	南詔國傳法圖 4：沙門㛑島
054	052	花形心五鈷杵	雲	A-II-2	南詔國傳法圖 5：賢者買口嵯
055	053	金剛鈴	花	A-II-1	南詔國傳法圖 6：純陀大師
056	054	花形心五鈷杵	雲	A-II-2	南詔國傳法圖 7：法光和尚
057	055	金剛鈴	花	A-II-1	南詔國傳法圖 8：摩訶羅嵯
058	058	花形心五鈷杵	雲	A-II-2	南詔國傳法圖 9：梵僧觀世音
059	059	金剛鈴	花	A-II-1	維摩詰經變相 1：文殊
060	060	花形心五鈷杵	雲	A-II-2	維摩詰經變相 2
061	061	金剛鈴	花	A-II-1	維摩詰經變相 3：維摩詰

新編號	原編號	上邊飾	下邊飾	邊飾類型與幅面	圖組名稱
062	062	花形心五鈷杵	雲	A-II-2	維摩詰經變相 4
063	081	三鈷杵	花	B-1	釋迦牟尼佛傳 1：舍利寶塔
064	082	蓮花心五鈷杵	雲	B-2	釋迦牟尼佛傳 2：南无郎婆靈佛
065	083	三鈷杵	花	B-1	釋迦牟尼佛傳 3：南无踰城世尊佛
066	084	蓮花心五鈷杵	雲	B-2	天鼓雷音如來
067	063	三鈷杵	花	B-1	釋迦牟尼佛會 1
068	064	蓮花心五鈷杵	雲	B-2	釋迦牟尼佛會 2
069	065	三鈷杵	花	B-1	釋迦牟尼佛會 3
070	066	蓮花心五鈷杵	雲	B-2	釋迦牟尼佛會 4
071	067	三鈷杵	花	B-1	釋迦牟尼佛會 5
072	077	蓮花心五鈷杵	雲	B-2	寶幢如來
073	078	三鈷杵	花	B-1	彌勒尊佛會 1
074	079	蓮花心五鈷杵	雲	B-2	彌勒尊佛會 2
075	080	三鈷杵	花	B-1	彌勒尊佛會 3
076	085	蓮花心五鈷杵	雲	B-2	日月燈光如來
077	086	三鈷杵	花	B-1	新種七觀音 1：建圀觀世音菩薩
078	087	蓮花心五鈷杵	雲	B-2	新種七觀音 2：普門品觀世音
079	099	三鈷杵	花	B-1	新種七觀音 3：真身觀世音
080	100	蓮花心五鈷杵	雲	B-2	新種七觀音 4：易長觀世音
081	101	三鈷杵	花	B-1	新種七觀音 5：救苦觀世音
082	102	蓮花心五鈷杵	雲	B-2	新種七觀音 6：大悲觀世音
083	103	三鈷杵	花	B-1	新種七觀音 7：十一面觀世音
084	104	蓮花心五鈷杵	雲	B-2	毘盧遮那佛
085	075	三鈷杵	花	B-1	藥師琉璃光佛會與十二大願 1：藥師佛第 1、4、5 大願
086	076	蓮花心五鈷杵	雲	B-2	藥師琉璃光佛會與十二大願 2：藥師佛第 2、3、6 大願
087	068	三鈷杵	花	B-1	藥師琉璃光佛會與十二大願 3：藥師琉璃光佛會 1
088	069	蓮花心五鈷杵	雲	B-2	藥師琉璃光佛會與十二大願 4：藥師琉璃光佛會 2
089	070	三鈷杵	花	B-1	藥師琉璃光佛會與十二大願 5：藥師琉璃光佛會 3

新編號	原編號	上邊飾	下邊飾	邊飾類型與幅面	圖組名稱
090	071	蓮花心五鈷杵	雲	B-2	藥師琉璃光佛會與十二大願6：藥師琉璃光佛會4
091	072	三鈷杵	雲	C-1	藥師琉璃光佛會與十二大願7：藥師琉璃光佛會5
092	073	蓮花心五鈷杵	花	C-2	藥師琉璃光佛會與十二大願8：藥師佛第8、9、12願
093	074	三鈷杵	雲	C-1	藥師琉璃光佛會與十二大願9：藥師佛第7、10、11大願
094	093	蓮花心五鈷杵	花	C-2	千手觀音
095	094	三鈷杵	雲	C-1	八觀音1：不空羂索觀音
096	095	蓮花心五鈷杵	花	C-2	八觀音2：救諸疾病觀世音
097	096	三鈷杵	雲	C-1	八觀音3：社囀㘔佛母
098	097	蓮花心五鈷杵	花	C-2	八觀音4：菩陁落山觀世音
099	092	蓮花心五鈷杵	雲	B-2	八觀音5：白水精觀音
100	098	蓮花心五鈷杵	花	C-2	八觀音6：孤絕海岸觀世音
101	088	三鈷杵	雲	C-1	八觀音7-1：八難觀音1（除怨報觀世音、除水難觀世音、除象難觀世音、除蛇難觀世音）
102	089	蓮花心五鈷杵	花	C-2	八觀音7-2：八難觀音2（半跏而坐觀音）
103	090	三鈷杵	雲	C-1	八觀音7-3：八難觀音3（除獸難觀世音、除盜難觀世音、除火難觀世音、除獄難觀世音）
104	091	蓮花心五鈷杵	花	C-2	八觀音8：南无尋聲救苦觀世音
105	109	三鈷杵	雲	C-1	持世菩薩
106	110	蓮花心五鈷杵	花	C-2	白衣觀音（蓮花部母）
107	111	三鈷杵	雲	C-1	金剛手
108	112	蓮花心五鈷杵	花	C-2	襄愚梨
109	108	三鈷杵	雲	C-1	五秘密菩薩
110	107	蓮花心五鈷杵	花	C-2	摩利支天
111	106	三鈷杵	雲	C-1	六地藏圖像1：被帽地藏
112	105	蓮花心五鈷杵	花	C-2	六地藏圖像2：六臂地藏
113	115	三鈷杵	雲	C-1	轉輪王眾
114	114	蓮花心五鈷杵	花	C-2	訶梨帝母
115	113	三鈷杵	雲	C-1	如意輪觀音
116	116	蓮花座五鈷杵	花	D-2	降三世明王
117	117	蓮花座五鈷杵	雲	D-1	毗沙門天王

新編號	原編號	上邊飾	下邊飾	邊飾類型與幅面	圖組名稱
118	118	蓮花座五鈷杵	花	D-2	迦樓羅
119	119	蓮花座五鈷杵	雲	D-1	矩毗羅（藥廚扼）
120	120	蓮花座五鈷杵	花	D-2	大威德明王
121	121	蓮花座五鈷杵	雲	D-1	大黑天圖像1：金鉢迦羅神
122	122	蓮花座五鈷杵	花	D-2	大黑天圖像2：大安藥叉神
123	123	蓮花座五鈷杵	雲	D-1	大黑天圖像3：福德龍女
124	124	蓮花座五鈷杵	花	D-2	大黑天圖像4：大黑天神
125	126	蓮花座五鈷杵	雲	D-1	烏樞涉摩明王圖像1：普賢延命
126	125	蓮花座五鈷杵	花	D-2	烏樞涉摩明王圖像2：不淨金剛（烏樞涉摩明王）
127	127	蓮花座五鈷杵	雲	D-1	烏樞涉摩明王圖像3：火頭金剛（金剛薩埵）
128	128	蓮花座五鈷杵	花	D-2	摩醯首羅
129	129	蓮花座五鈷杵	雲	D-1	寶幢1：多心寶幢
130	130	蓮花座五鈷杵	花	D-2	寶幢2：護國寶幢
131	131	蓮花座五鈷杵	花	E-1	十六大國王眾1
132	132	蓮花座五鈷杵	雲	E-2	十六大國王眾2
133	133	蓮花座五鈷杵	花	E-1	十六大國王眾3
134	134	蓮花座五鈷杵	雲	E-2	十六大國王眾4

第五章　南詔、大理國佛教信仰

大理地區素有「妙香佛國」的美譽，至元年間（1271–1294）任雲南御史的郭松年撰寫《大理行記》一書提到：「然而此邦之人，西去天竺為近，其俗多尚浮屠法，家無貧富皆有佛堂，人不以老壯，手不釋數珠；一歲之間齋戒幾半，絕不茹葷、飲酒，至齋畢乃已。沿山寺宇極多，不可殫記。」[1]南詔晚期，佛教已非常興盛。大理國段思平即位（937）後，崇佛更篤，歲歲建寺。[2]二十二位國主中，禪位為僧者有九人之多。同時又「用僧為相」，[3]當時有許多僧人不但精通釋典，又研讀儒書，被稱為「釋儒」（又稱儒釋），大理國官吏又多從釋儒中選任。紹聖三年（1096），高昇泰寢疾，其子高泰明遵父遺命、還政段氏以後，便任相國，自此高氏不但世代為相國，執掌政柄，同時為鞏固政權，又將子孫分封各地，而高氏一門也以倡導佛法為務。在這種宗教氛圍裡，上行下效，大理國佛教發展更加蓬勃。可是，南詔、大理國佛教信仰的具體內容為何？卻無文獻可徵，部分雲南的地方文獻即使涉及，也大多語焉不詳，多有訛誤。《新唐書》卷五十九〈藝文志〉丙部釋家著錄有《七科義狀》一卷的記載，下註：「雲南國使段立之問，僧悟達答。」[4]應是入蜀的南詔國使段立之，向悟達國師（即知玄法師，809–881）請教佛法對談的記錄，可惜此書佚失，內容不詳。相對於此，〈畫梵像〉圖像龐雜，內容豐富，保存了許多與該地佛教信仰有關的資料，從中當可以看出南詔、大理國佛教的一些特質。

學界常言，阿吒力教是南詔、大理國時期的主要宗教，乃密教的一支，[5]有的學者甚至認為它是漢地密教與藏地密教以外的另一支系，稱之為「滇密」[6]或「白密」。[7]〈畫梵像〉雖然保存了不少密教的畫幅，不過也描繪了許多顯教的圖像，足見南詔、大理國的佛教應是顯密兼修。此外，畫作中尚發現為數可觀的觀音菩薩和大黑天的圖像，顯示南詔、大理國時期，觀音和大黑天信仰流行。今以〈畫梵像〉的圖像為基礎，結合史料、地方文獻和大理國的寫經、傳世和出土佛教文物等，一探南詔、大理國佛教的內涵和特色。

第一節　顯密兼修

〈畫梵像〉中與顯教有關的題材眾多，包括第 9 頁的降魔成道圖、第 23～38 頁的十六羅漢、第 39～41 頁的釋迦佛會、第 42～55 頁的禪宗祖師、第 59～62 頁的維摩詰經變、第 63～67 頁的釋迦牟尼佛會、第 68～76 頁的藥師琉璃光佛會、第 77 頁的釋迦牟尼佛、第 78～80 頁的三會彌勒尊佛會、第 83 頁的踰城佛、第 85 頁的盧舍那佛、第 87 頁的普門品觀世音、第 88～90 頁的八難觀音、第 91 頁的尋聲救苦觀世音、第 98 頁的孤絕海岸觀世音、第 101 頁的救苦觀世音、第 106 頁的地藏菩薩等，占全畫作的六成，足證大乘顯教在南詔、大理國佛教中有著舉足輕重的地位。

其中，降魔成道，在表現釋迦牟尼佛降伏諸魔，終成正覺的景象。「踰城佛」之名，雖不見於佛教經典，但和釋迦牟尼佛為悉達多太子時，踰城出家的典故必然有關，此頁圖像的背景描繪長者女奉乳的情節，更清楚說明踰城佛和釋迦牟尼佛實異名而同體。在大理國夾有佛號的人名裡，可以發現不少夾著「踰（或作「逾」、「榆」、「瑜」）城」的名字，如高踰城光、[8]高踰城生、高踰城隆、[9]高瑜城宗、[10]□踰城娘[11]等。引人注意的是，夾「踰城」名者，大多姓高，多為後理國相國高泰明（1096–1118 為相）後裔，有的甚至貴為相國，足見踰城佛是大理國高氏所尊崇的神祇之一。

《大方廣佛華嚴經》〈入法界品〉云：「世尊在室羅筏國逝多林給孤獨園大莊嚴重閣，與菩薩摩訶薩五百人俱，普賢菩薩、文殊師利菩薩而為上首。」[12]據此，佛教美術出現了以釋迦牟尼為主尊，普賢和文殊菩薩為脇侍的組

合，人稱「華嚴三聖」。第 63～67 頁的釋迦牟尼佛會，即是以釋迦牟尼佛、乘象普賢和騎獅文殊組合的華嚴三聖為中心。約開鑿於十二世紀的劍川石窟石鐘寺區第 4 龕（圖5.1），也是一組華嚴三聖的造像。又，第三章已述，〈畫梵像〉第 85 頁盧舍那佛法界人中像的形貌，乃依《華嚴經》〈入法界品〉所作。在崇聖寺千尋塔塔剎基座出土的大理國文物中，也發現有《大方廣佛華嚴經》字樣的朱書寫經；[13] 大理國寫經中，又發現華嚴宗四祖澄觀（737–838或 738–839）撰寫的《大方廣佛華嚴經疏》；[14] 大理市佛圖塔出土的佛經刻本中，亦有一部大理國或元初《大方廣佛華嚴經》的刻本，現存卷三、四、五、二十八、五十二、五十四、五十七、六十二、六十三及七十五。[15] 根據這些資料，大理國時期，蒼洱地區顯然已有華嚴信仰的流傳。

大理國時期，也有法華信仰的存在，由〈畫梵像〉中的普門品觀世音、八難觀音和救苦觀音都典出《法華經》〈普門品〉，便可推知。其實，大理地區很早就有法華信仰的傳布，《道宣律師感通錄》（664 年撰）曰：

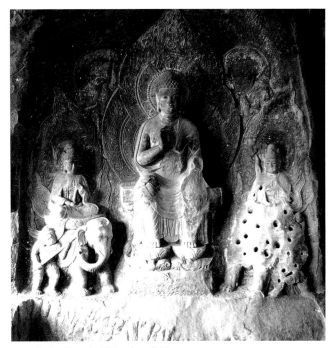

5.1　華嚴三聖　大理國　十二世紀
雲南劍川石窟（石鐘寺區）第 4 龕　作者攝

> 益州成都多寶石佛者，何代時像從地涌出？答：蜀都元基青城山上，今之成都大海之地。昔迦葉佛時，有人於西耳河造之，擬多寶佛全身相也，在西耳河鷲頭山寺。有成都人往彼興易，請像將還。至今多寶寺處為海神躡船所沒，初取像人見請像將還，至今海神子岸上遊行，謂是山芝遂殺之。因爾神嗔，覆役人像俱溺同在一船。多寶佛舊在鷲山寺，古基尚在。[16]

該則記載亦見於道宣《律相感通傳》[17]（667 年撰）、道世《法苑珠林》（668 年著）卷十四〈敬佛篇〉，[18] 以及李昉《太平廣記》[19]（978 年成書）。文中的「西耳河」，又作「西洱河」，即今洱海。而文中提到益州成都的多寶佛，則原在西洱河鷲頭山寺，可見七世紀上半葉或更早，大理地區就已供奉多寶佛像。多寶佛的圖像依據即《法華經》〈見寶塔品〉。據西洱河鷲頭山寺多寶佛的相關記載顯示，南詔以前，大理地區已有法華信仰的流傳。雲南安寧鳴矣河鄉小石莊村葱蒙臥山東麓上的〈王仁求碑〉（圖 5.2-A、B），碑額正面開一尖楣圓券龕，內雕釋迦、多寶二佛並坐像，

二佛分別結跏趺坐於一須彌座上，二須彌座間尚雕一座寶塔。此碑立於武周聖曆元年（698），由成都閭丘均撰文，王仁求長子王善寶書丹，是目前雲南發現與法華信仰有關作品中最早的實例。

南詔、大理國現存的文物中，除了〈王仁求碑〉、〈畫梵像〉中，可見到與《法華經》相關的圖像外，大理市佛圖塔出土的大理國寫經裡，尚發現一件《妙法蓮華經》卷七的殘卷，首尾殘闕，現存部分〈妙音菩薩品第二十四〉、〈觀世音菩薩普門品第二十五〉、〈陀羅尼品第二十六〉、〈妙莊嚴王本事品第二十七〉以及部分〈普賢菩薩勸發品第二十八〉。[20] 這些皆是南詔、大理國法華信仰傳布的吉光片羽。

《維摩詰經》也是大理國重視的佛教經典之一，不但〈畫梵像〉繪有維摩詰經變，紐約大都會博物館還收藏了一卷大理國文治九年（1118）的《維摩詰經》寫卷，紫色絹地，金書姚秦鳩摩羅什譯《維摩詰所說經》卷中經文，寫經前畫維摩詰經變一幅，卷末題識（圖 2.14-B）言道：

5.2-A 〈王仁求碑〉 武周聖曆元年（698）
雲南安寧鳴矢河鄉小石莊村葱蒙臥山東麓　作者攝

5.2-B 〈王仁求碑〉碑首　作者攝

大理國相國公高泰明致心為大宋國奉使鍾□□造此《維摩經》壹部，賫祝將命還朝，福祿絕瑕，登山步險，無所驚虞。蒙被聖澤，願中國遐邦從茲億萬斯年，而永無隔絕也。文治九年戊戌季冬旦日記。佛頂寺住僧尹輝富監造。[21]

此件寫經由佛頂寺住僧尹輝富監造，書寫過程十分慎重，乃當時執掌國政的高泰明相國送給宋朝國使鍾□□的禮物，祝願他返國時一路平安，同時也希望與宋朝永久通好。此外，在大理市鳳儀鎮北湯天村法藏寺金鑾寶剎發現的大理國寫經中，還有一卷釋行海造的《維摩詰經序言》；[22]《維摩詰經序言》未收錄於漢傳《大藏經》中，是大理國人之作。由此看來，大理國應該也重視闡述大乘般若性空思想的《維摩詰經》。

第三章已述，〈畫梵像〉第68～76頁的「藥師琉璃光佛會」，乃依據《灌頂經》卷十二的《佛說灌頂拔除過罪生死得度經》所繪。《佛說灌頂拔除過罪生死得度經》一般被視為卒於東晉咸康年中（335–342）的帛尸梨蜜多羅所譯，但有研究指出，此經即僧祐（445–518）《出三藏記集》卷五〈疑經偽撰〉條所稱，劉宋大明元年（457）慧簡依經抄錄的《灌頂拔除過罪生死得度經》（又稱《藥師琉璃光佛本願功德經》）。[23]

金鑾寶剎內出土的大理國寫經中，有兩件《佛說灌頂拔除過罪生死得度經疏》[24]（現藏雲南省圖書館），這兩本註疏以兩種書體寫成，行楷大字書原經正文，行草書小字則為經疏，中間雜有朱筆標點及註釋。二者並未收入現存各種版本的漢譯《大藏經》中，註疏者很可能是南詔或大理國人。此外，大理市佛圖塔出土的大理國寫經《妙法蓮華經》卷七的背面，有至正二十九年（1369）抄錄的數種佛經，其中之一也是《佛說灌頂拔除過罪生死得度經》。值得注意的是，〈畫梵像〉「藥師琉璃光佛會」的十二願文，也是抄錄自《佛說灌頂拔除過罪生死得度經》。目前在大理國發現與藥師佛有關的寫經、經疏、及〈畫梵像〉藥師十二大願的願文，都和《佛說灌頂拔除過罪生死得度經》有關，此經無疑是大理國弘宣藥師信仰最重要的一部

經典。又，在大理國的人名中，可發現□藥師信、[25] □藥師祥、[26] 董藥師羌[27] 等夾「藥師」名號的名字，大理國藥師佛信仰的重要性於此亦可見一斑。

陳垣研究指出，直到元代玄鑑時，雲南始有禪宗，[28] 可是〈畫梵像〉第42～55頁卻出現禪宗西土初祖大迦葉和二祖阿難、東土七祖（達摩、慧可、僧璨、道信、弘忍、慧能、荷澤神會）和雲南五祖（張惟忠、李賢者、純陁、法光和摩訶羅嵯）。從這段禪宗祖師傳法圖看來，早在南詔豐祐時期（824–859），李賢者即在成都受學期間，從張惟忠習得荷澤禪法，並將其帶回南詔弘揚，是南詔、大理國禪宗的肇端。自此，禪宗便在大理地區流傳。又因圖中出現荷澤神會和其再傳弟子張惟忠（即益州南印），可知南詔國的禪宗屬荷澤神會一系無疑。《白國因由》稱：「張惟忠、李成眉、買僧順、圓護、凝真證崇聖五代祖。」崇聖寺應是南詔國禪宗傳法的中心。雲南祥雲縣水目寺天開十六年（1220）的〈大理國淵公塔之碑銘并序〉有言：

> 利貞皇叔于公世，則渭陽之規，□達摩西來之□，祖祖相傳，燈燈起焰。自暨于南國，代不失人。至于王弟，甚的見公之于法也。[29]

顯然，〈畫梵像〉的禪宗傳法圖，正與〈大理國淵公塔之碑銘并序〉「□達摩西來之□，祖祖相傳，燈燈起焰。自暨于南國，代不失人」的旨趣相合。直到大理國晚期，達摩祖師所傳的禪宗法脈依然綿延不絕。

《滇釋紀》〈宋釋〉[30] 載錄十二則大理國僧人的資料，其中十則皆為禪僧，顯見大理國禪風盛行。康熙九年（1670）立於祥雲縣水目山的〈水目寺諸祖緣起碑記〉載錄有水目寺禪宗的法脈世系，稱：

> 普濟慶光禪師，姚安人，鬟齔出家，習大小乘，兼弘律部。初參崇聖寺道悟國師，悟一見默器之，俾掌書記每問何是宗？聲猶未絕，悟以坐具闢面打云：「道甚麼師？」從此悟入。……淨妙澄禪師姓高氏，大理國段氏公仁懿太后之父，天子之外祖，有兼濟之材，雖秉政十餘年，而恒齋素不輟，因讀《楞嚴》，至見猶離見，見不能及處，有疑。一日，向玄凝尊者曰：「如何免卻生死者？」曰：「把將生死來。」公擬議者，以扇打桌一下，公有省。後祝髮為僧，嗣玄凝，住水目。……皎淵智玄禪師，政國公高明量之孫，護法公量成之子。……年二十，一日辭父母出家。父母知其志不可奪，不得已壯而許之。遂投玄凝尊者剃染。……一日，問玄凝尊者曰：「如何如來境界者？」良久，師傍思者。復謂師曰：「偉哉！師子兒錯過了也。」師豁然洞見本性者，曰：「自漢暨於南國，代不失人，吾受道悟國師心印，今付於汝，善自護持。」嗣玄凝後居此山，至天開十年甲戌（1214）十月二十四日，端坐而化。[31]

碑文中的「天子」，指的是大理國第二十代皇帝段智祥（1205–1225在位）。淨妙澄禪師「秉政十餘年」，其應曾任相國，有學者推測他即為讓位給高量成的高順貞。[32] 皎淵則為政國公高明量之孫，為段正嚴、段正興的相國高量成之子，母親是段智興的姐妹段易長順。淨妙澄禪師和皎淵二人皆在玄凝的點撥下開悟。〈大理國淵公塔之碑銘并序〉還詳細記述皎淵的師承，稱：「其家譜宗系者，自觀音傳於施氏，施氏傳於道悟國師，道悟傳於玄凝，玄凝傳於公。」[33] 施氏即為施頭陀。李元陽《雲南通志》言道：

> 施頭陀，因禪得悟，不廢禮誦，宗家以為得觀音圓通心印。施傳道悟，再傳玄凝。道悟國師，以定慧為禪家所宗。玄凝宗師，日以寫經為課，……玄凝傳凝真。凝真以道行聞，自施頭陀至真，皆住崇聖寺。[34]

無論是水目寺開山祖師普濟慶光的師父道悟國師，或是淨妙澄禪師和皎淵的師尊玄凝，都是崇聖寺的禪僧，可見水目寺禪宗法脈的祖源當為崇聖寺。由此推知，大理國水目寺流傳的禪法，很可能還是李賢者在崇聖寺所弘揚的荷澤宗。

根據《大理叢書・大藏經篇》，在大理國的寫經與刻經中，除了上述的諸顯教經典外，還發現《護國司南抄》、兩部《仁王護國般若波羅蜜多經》、《金光明最勝王經》、[35]《大方廣圓覺修多羅了義經》、《大方廣圓覺修多羅了義經疏》、《大般若波羅蜜多經》、《大通方廣經》、《佛說地藏菩薩經》、《佛說高王觀世音經》、四部《金剛般若波羅蜜經》等。《護國司南抄》是南詔國崇聖寺僧玄鑒解釋良賁（717–777）《仁王護國般若波羅蜜多經疏》專門的佛學術語。《大方廣圓覺修多羅了義經疏》也未收入不同版本的漢譯《大藏經》中，應是大理僧人註解《大方廣圓覺修多羅了義經》之作。從這些有限的資料看來，南詔、大理國不但有顯教經典的流傳，當地的僧人對顯教的教義也有一定程度的認識，並曾撰著經疏。由於這些經典皆以漢文抄寫，且其中的《大通方廣經》、《佛說地藏菩薩經》和《佛說高王觀世音經》還是中原人撰寫的疑偽經，而他們註疏的佛經又都是中原流傳到雲南的漢譯本，足見大理地區的顯教主要受到中原佛教文化的影響。這點從第三章顯教圖像粉本來源的探討中，也得到了證實。

在大理國的寫經裡，除了顯教系的經疏外，還發現了《千眼千臂觀世音菩薩姥陀羅尼大身真言經》、《佛說長壽滅罪護諸童子陀羅尼經》、《無垢淨光大陀羅尼經》、[36]《楞嚴經》、《大佛頂如來密因修證了義諸菩薩萬行首楞嚴經疏釋》、《通用啟請儀軌》、《諸佛菩薩金剛等啟請儀軌》等密教的經典、註釋或儀軌。另外，在晚期的寫本中，尚發現贊那屈多翻譯的《大灌頂儀》、《廣施無遮道場儀》，以及《大黑天神道場儀》三部南詔、大理國的儀軌。其中，《千眼千臂觀世音菩薩姥陀羅尼大身真言經》，又稱《千眼千臂觀世音菩薩陀羅尼神呪經》，為貞觀時期（627–649）智通所譯。《佛說長壽滅罪護諸童子陀羅尼經》是北天竺僧佛陀波利（活動於七世紀下半葉）所譯，《無垢淨光大陀羅尼經》為彌陀山和法藏（643–712）奉敕翻譯，而《楞嚴經》則據說是神龍元年（705）中天竺僧般剌密帝在廣州光孝寺誦出，這些經典皆屬早期注重陀羅尼及呪術儀軌持明密教的經典。其他大部分的著作，則為法會中灌頂、啟請等儀式所用的儀軌。大理地區墓幢等石刻中最為常見的《佛頂尊勝陀羅尼經》，其功能在滅惡業，破地獄，增福壽，也是持明密教系的經典。根據這些大理國的密教寫經和儀軌的名稱，藍吉富指出，大理地區的密教，雜密色彩甚濃，「這些信仰當然可歸入密教信仰體系之中，但是卻只能視之為膚淺的、初階的雜密信仰。與印度的真言乘、金剛乘、東密或藏密的理論體系的龐大複雜，都不能相提並論」，又言：「就宗教立場來看，白族的阿吒力教似乎只是密教外殼的展示而已，並沒有吸收到密教核心內涵。」[37]

地方文獻也多記載，南詔密教的僧人擅長法術。諸葛元聲《滇史》卷五云：

> 閣羅鳳侈日久，性又嗜殺，下不敢言。然好奇詭，於是招致西蕃技術，如張子辰、羅邏倚、楊法津、董獎疋、蒙閣陂、李時富、段道超，皆西天竺人，先後禮致，教其國人，號曰「七師」。能役使鬼神、召致風雨、降龍制水、救災禳疾，皆天竺持明法也。[38]

文中的「持明」，指的是陀羅尼，「持明法」，或稱雜密，即早期密教。《南詔野史》載，天寶十三年（754），閣羅鳳在大敗唐兵和破越析詔二役中，鳳弟閣陂和尚及鳳妃白氏，行妖術，展帕拍手，韓陀僧用鉢法，以故唐兵再敗。[39] 咸通三年（862），南詔王世龍寇蜀時，軍中乏糧，又值歲暮，士卒思歸，高真寺僧崇模咒沙成米，咒水成酒，士卒醉飽。[40] 樊綽《雲南志》卷十提到，咸通四年（863）正月六日寅時，有一南詔裸形胡僧，手持一杖，束白絹，在安南羅城南面作法。蔡襲當時以飛箭射中此設法胡僧的胸膛，眾蠻扶舁歸營，城內將士無不鼓譟。[41] 李元陽《雲南通志》又載，無言和尚精密法，「嘗持一鐵鉢入定，咒誦欲晴，則鉢內光火燭天；欲雨，則鉢內白氣上升，遂雨」。[42] 這些資料說明，南詔、大理國的密教禳災除厄色彩濃厚，重術輕道，的確展現了早期密教（也就是藍吉富所言的「雜密」）的特色。可是，大理國的密教真的僅停留在早期密教的階段嗎？實際上，大理國的密教已有中期密教金剛乘的流傳，〈畫梵像〉的密教圖像、現存的南詔

和大理國佛教文物，以及大理國流傳儀軌的內容，都可作為證明。

〈畫梵像〉的密教圖像眾多，包括第 10 頁的最勝太子、第 56 頁的贊陁崛多、第 57 頁的沙門□□、第 81 頁的舍利寶塔、第 84 頁的大日遍照佛、第 92 頁的白水精觀音、第 93 頁的千手千眼觀世音、第 94 頁的大隨求佛母、第 95 頁的救諸疾病觀世音、第 96 頁的社嚩唧佛母、第 97 頁的菩陁落山觀世音、第 102 頁的大悲觀世音、第 103 頁的十一面觀世音、第 104 頁的毗盧遮那佛、第 105 頁的六臂觀世音、第 107 頁的摩利支佛母、第 108 頁的秘密五普賢、第 109 頁的婆蘇陁羅佛母、第 110 頁的蓮花部母、第 111 頁的資益金剛藏、第 112 頁的曁愚梨觀音、第 113 頁的如意輪觀音、第 116 頁的降三世明王、第 117 頁的毗沙門天王、第 118 頁的九面十八臂三足護法、第 119 頁的大黑天、第 120 頁的大威德明王、第 121 頁的金鉢迦羅、第 122、123 頁的大安藥叉與福德龍女、第 124 頁的大黑天、第 125 頁的六面十二臂六足護法、第 126 頁的密教曼荼羅、第 127 頁的魯迦金剛和第 128 頁的摩醯首羅。其中，第 56 頁的贊陁崛多，是南詔時來自天竺摩伽陀國的僧人，闡瑜伽教，擅長降伏、資益、愛敬、息災四術，南詔國主豐祐尊為國師。據說，豐祐的女兒至崇聖寺進香時，為山神攝去，贊陁崛多施行法術，移山於河，山神恐懼，獻寶珠供佛。[43] 他應是一位精於持明法的密教高僧。第 81 頁舍利寶塔的塔前，描寫楞嚴法會的壇場，由於《楞嚴經》不屬於胎藏界或金剛界系經典，可歸屬於早期密教的範疇。至於其他的圖像是否都為早期密教的尊像？則需進一步地釐清。

〈畫梵像〉密教的圖像裡，大日遍照佛和毗盧遮那佛，都是密教中理智不二的法身佛。圖中，毗盧遮那佛手作智拳印，與金剛界九會中一印會曼荼羅的主尊大日如來相同。智拳印為五智（大圓鏡智、平等性智、妙觀察智、成所作智、法界體性智）法身的標幟，毗盧遮那佛住於「智拳印」中，象徵著法身佛五智圓滿之義。此外，在〈畫梵像〉的密教諸尊中，金剛藏菩薩，又名金剛薩埵，為金剛部主，其與蓮花部母都為中期密教的重要神祇。大隨求佛

母的圖像，與金剛智所作金泥曼荼羅中的大隨求佛母近似；秘密五普賢，又為金剛界九會中理趣會曼荼羅的主尊。〈畫梵像〉尚描繪了降三世和大威德兩尊明王。明王為佛的教令輪身，在金剛乘中，諸佛、菩薩現威猛的忿怒形象，以調伏個性剛強、不信佛教的眾生，使之皈依佛法。畫中的降三世明王，是阿閦佛或金剛手菩薩的教令輪身；大威德明王，為無量壽佛或文殊菩薩的教令輪身。此外，社嚩唧佛母下方畫了金剛歌、金剛舞、金剛嬉、金剛鬘四尊金剛界曼荼羅的「內四供養菩薩」，如意輪觀音的下方畫金剛燈、金剛香、金剛華、金剛塗香四尊金剛界曼荼羅三十七尊中的「外四供養菩薩」。這些圖像都是中期密教才出現的神祇。

從圖像的經典依據來看，最勝太子的圖像特徵，和託名金剛智翻譯的《咈迦陀野儀軌》記載吻合。千手千眼觀世音和大悲觀世音的持物，大體與不空翻譯的《千手千眼觀世音菩薩大悲心陀羅尼》敍述相符。社嚩唧佛母，即葉衣觀音，為密教蓮花部的一尊女相菩薩，圖像特徵與不空翻譯的《葉衣觀自在菩薩經》描述相近。秘密五普賢的圖像，和不空翻譯的《金剛頂瑜伽金剛薩埵五祕密修行念誦儀軌》記載一致。蓮花部母的圖像特徵，和一行《大毘盧遮那成佛經疏》的描述吻合。降三世明王的圖像特徵，與不空翻譯的《攝無礙大悲心大陀羅尼經計一法中出無量義南方滿願補陀落海會五部諸尊等弘誓力方位及威儀形色執持三摩耶幖幟曼荼羅儀軌》和《法華曼荼羅威儀形色法經》記述近似。摩利支佛母的圖像依據，為天息災翻譯的《佛說大摩利支菩薩經》。婆蘇陁羅佛母圖像的特徵，和法賢翻譯的《佛說瑜伽大教王經》相符。曁愚梨觀音的圖像特徵，和法賢翻譯的《佛說瑜伽大教王經》有關。大威德明王的圖像特徵，和法賢翻譯的《佛說瑜伽大教王經》和《佛說幻化網大瑜伽教十忿怒明王大明觀想儀軌經》相彷彿。

善無畏、金剛智、不空，為開元年間（713–741）自天竺來華弘傳密教的三位高僧，合稱「開元三大士」。善無畏，是漢地真言宗的奠基者，開元十二年（724）在洛陽大福先寺翻譯《大毘盧遮那成佛神變加持經》（又稱《大日經》），主要傳授密教胎藏部的大法。金剛智，南印度

人，二十歲在那爛陀寺受戒。三十一歲至南印度，師事龍智七年，鑽研《金剛頂瑜伽經》、《大日總持陀羅尼經》。後來接受觀音的靈告，取道南海，到中國開教。開元七年（719）抵達廣州，次年至洛陽。開元十一年（723）起，和一行、不空合譯《金剛頂瑜伽中略出念誦經》、《金剛峰樓閣一切瑜伽論祇經》等，主要弘傳金剛界教法。不空，為金剛智的弟子，開元二十九年（741）金剛智亡歿後，奉師遺命，入天竺尋找秘密經典的梵本。在印度期間，曾依止普賢阿闍黎，領受《十八會金剛頂》等。天寶五年（746），攜帶密教經典梵本一千二百卷回到長安。不空曾為玄宗（712–756 在位）、肅宗（756–762 在位）、代宗（762–779 在位）灌頂，深受唐朝三代皇帝尊崇。一行，本姓張，名遂，魏州昌樂縣（今河南省濮陽市南樂縣）人，是唐代著名的天文學家。精梵語，從善無畏學習密教，撰《大日經疏》，又從金剛智諮詢密法，並受灌頂。天息災（？–1000），北印度迦濕彌羅國人，是中印度惹爛馱羅國密林寺僧，太平興國五年（980），與施護攜帶梵本至宋代的國都汴京。太平興國七年（982），宋太宗在汴京太平興國寺西建立譯經院，詔令天息災、施護等於該院譯經。雍熙四年（987），天息災奉詔改名法賢。宋初翻譯的佛經，以印度新流行的密教經典最多，占了天息災等翻譯佛經的一半左右，主要為晚期金剛乘的經典。

〈畫梵像〉密教圖像依據的經典，多為金剛智、不空、一行和法賢翻譯，而他們都是當時弘揚金剛乘密教的代表人物。他們所傳授的密法，除了持明密教所強調的口誦真言的語密、和手結印契的身密等事相外，還重視觀想的意密。從密教發展史來看，注重身、口、意三密結合的金剛乘密教，即為中期密教，也就是早期學界所稱的「純密」。

其實，仔細檢視大理國儀軌的內容，也能發現一些金剛乘佛教的色彩。現藏於雲南省圖書館的《金剛大灌頂道場儀》，卷首署名「大理摩伽國三藏贊那屈多譯」，應為一部南詔、大理國時期翻譯的佛教儀軌。此一著作是每年正月為皇帝灌頂建立壇場的密教儀軌，當中提到，於正月八日至十五日要建置沐浴、潔淨、發菩提心、火甕、根本、受法六個壇場，並詳述設置每一壇場的繁雜儀軌。《金剛

大灌頂道場儀》卷九「五如來灌頂道場指授儀軌」中，有「……以為金剛界，中院安遍照佛，四方四□安四方佛，……」等文字，其後又有「五如來啟請次第」，[44]顯然此部儀軌所說的壇場與金剛界有關，誠如侯冲[45]所言，其應是一部金剛乘體系的密教典籍。大理國《廣施無遮道場儀》也提到：「禮請諸佛如來部、佛母蓮花部、真智金剛部，誠心仰請秘密會上，遍法界中。」[46]文中的如來部、蓮花部、金剛部，即為胎藏界三部。

現存的大理國其他密教文物，也反映了大理國的密教特色。在崇聖寺三塔的考古發掘中，即發現多個梵文經咒封泥[47]和漢文或梵文的咒磚、如意寶珠咒磚、大佛頂心咒磚、佛頂無垢淨光陀羅尼、善住秘密真言等，[48]均屬早期密教的陀羅尼。此外，還發現了許多密教的法器，包括二百一十三件金剛杵、一件金剛鈴和一件髑髏珠，[49]以及多尊金剛界的五方佛，包括八尊手作智拳印的大日如來（圖2.2、圖5.3）、十二尊手作觸地印的東方阿閦佛（圖5.4）、三尊手作與願印的南方寶生如來（圖5.5）、多尊手結禪定印的西方無量壽佛（圖5.6）、和十二尊手作無畏印或說法印的北方不空成就如來[50]（圖5.7）。在崇聖寺千尋塔塔剎基座內，還出土了一幅金剛界曼荼羅。[51]劍川石窟石鐘寺區第6窟共雕大像十三尊，為該石窟群中規模最大的一窟。主尊為右手作觸地印、結跏趺坐的大日遍照佛，兩側分立迦葉和阿難為脇侍（圖3.12），左右兩邊各雕四尊明王像，每尊明王像上方均有墨書榜題。右邊四尊從右到左分別為「大聖東方六足尊明王」、「大聖東南方降三世明王」、「大聖南方无能勝明王」、「大聖西南方大輪明王」（圖5.8-A）；左邊四尊自右而左分別為「大聖西方馬頭明王」、「大聖西北方大笑明王」、「大聖北方步擲明王」、「大聖東北方不動尊明（下闕「王」字）」（圖5.8-B）。在八大明王兩側，各雕毗沙門天（圖3.26）和大黑天（圖3.30）一身。侯冲指出，此窟正中為大日遍照佛，明王造像次第和大理寫經《海會八明王四種化現歌贊》中八明王的記述相符，故此窟應稱為「大日海會窟」，雲南本地記述「大日海會」的經典為本窟造像的文本依據；[52]羅炤則認為，此窟中的八大明王，是屬於唐達摩栖那翻譯的《大妙金剛佛頂經》系統，而《海會八明王四種化現歌贊》應是由《大妙金剛佛頂經》演繹

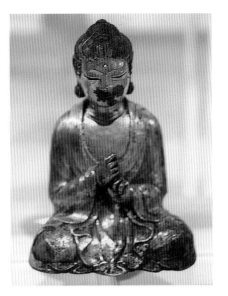
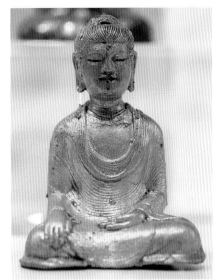

（由左上至右下）
5.3　大日如來坐像
5.4　阿閦佛坐像
5.5　寶生如來坐像
5.6　阿彌陀佛坐像
5.7　不空成就如來坐像

大理國　十二世紀
雲南大理崇聖寺千尋塔出土
雲南省博物館藏　作者攝

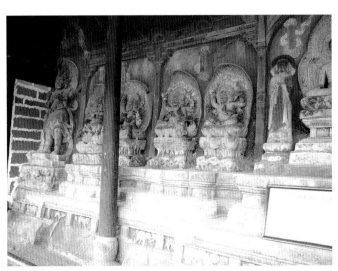
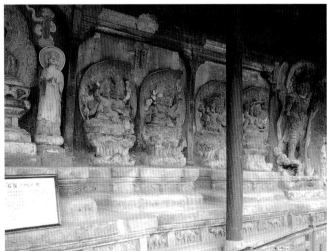

5.8-A、B　雲南劍川石窟（石鐘寺區）第 6 窟局部　大理國　十二世紀　作者攝

而生之作。[53] 姑且不論此窟開窟造像的經本為何，劍川石窟石鐘寺區第 6 窟都與《大妙金剛佛頂經》關係密切。上述這些大理國的密教文物，說明了大理國時，持明密教和金剛乘密教應並行不悖。

第二節　觀音信仰流行

〈畫梵像〉中與觀音菩薩有關的圖像，包括第 58 頁的梵僧觀世音、第 86 頁的建圀觀世音、第 87 頁的普門品觀世音、第 88～90 頁的八難觀音、第 91 頁的尋聲救苦觀世音、第 92 頁的白水精觀音、第 93 頁的千手千眼觀世音、第 94 頁的大隨求佛母、第 95 頁的救諸疾病觀世音、第 96 頁的社嚩喇佛母、第 97 頁的菩陁落山觀世音、第 98 頁的孤絕海岸觀世音、第 99 頁的真身觀世音、第 100 頁的易長觀世音、第 101 頁的救苦觀世音、第 102 頁的大悲觀世音、第 103 頁的十一面觀世音、第 105 頁的六臂觀世音、第 110 頁的蓮花部母、第 112 頁的暨愚梨觀音，以

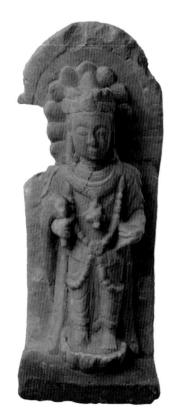

5.9
觀音菩薩立像
南詔國早期　七世紀
雲南巍山縣壠圩圖山
南詔遺址出土
雲南巍山南詔博物館藏

及第 113 頁的如意輪觀音，共計二十一種二十三幅，約占了全畫作的六分之一。在巍山縣壠圩圖山南詔遺址出土的佛造像中，發現南詔早期的觀音菩薩立像（圖 5.9）和觀音菩薩三尊像。[54] 劍川石窟亦見五例觀音造像：石鐘寺區第 5 龕主龕兩側的觀音菩薩龕（圖 5.10、圖 5.11）、第 7 窟的主尊（圖 5.12）為冠有阿彌陀佛、右手持楊柳、左手捧水盂的觀音倚坐像，以及沙登菁區第 12 窟龕像中有一龕南詔晚期楊柳觀音立像和第 13 龕的大理國真身觀世音像（圖 5.13）。[55] 大理崇聖寺千尋塔也出土五十三尊觀音像，有的為真身觀世音（圖 3.18）；有的一手執寶瓶，另一手持楊柳；有的一手捧蓮花碗，另一手持楊柳；有的還自在地坐於岩石座上，[56] 圖像種類多樣。其中，崇聖寺千尋塔出土的有些楊柳觀音像，[57] 和唐代晚期的風格相近，當為南詔晚期造像。在世界各博物館收藏中，還有許多南詔、大理國的觀音像，這些例證都是南詔、大理國觀音信仰流行的見證。此外，在史料碑記裡，也發現不少夾有觀音菩薩名號的大理國人名，如李觀音得、[58] 高觀音隆、高觀音妙、高觀音政、[59] □觀音得、□觀音巧、[60] 何觀音保、[61] 段易長生、段易長興、段易長順等。凡此種種在在顯示，大理國時期觀音信仰盛行。大理國觀音信仰之所以如此流行，除了觀音是大乘顯教和密教重要的菩薩外，大理地區流傳的觀音顯化傳說，更是當地觀音信仰流行的重要因素。

有關觀音顯化的傳說，現存最重要的資料為〈南詔圖傳〉（圖 1.1）和〈南詔圖傳‧文字卷〉（圖 3.8），二件作品上，均有中興二年（898）的題記，故知這個傳說在南詔末年已經存在。[62] 這兩卷作品或以圖繪、或以文字，記述觀音菩薩化為梵僧開化大理的故事。第一化，奇王細奴邏家的空中時有天樂供養，樹上亦有鳳凰棲止，善於用兵的各群矣（又作各郡矣）和文士羅傍共佐國政。一日，羅傍遇梵僧以乞書教，梵僧授予《封民之書》，並遣天兵協助奇王開疆闢土，王業遂興。第二化，梵僧在奇王家久留不去。細奴邏的妻子潯彌腳和媳夢諱二人在送飯給奇王父子的途中，梵僧向二女乞食，二女毫無吝惜地將飯食布施給梵僧。第三化，潯彌腳和夢諱再次送飯給在巍山耕作的奇王父子，在巍山頂又逢梵僧，見到朱鬃白馬、白象、

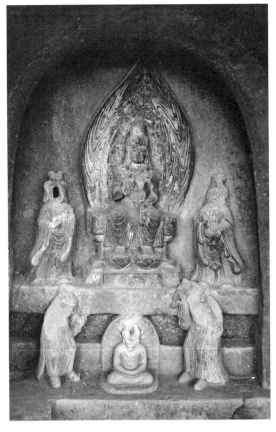

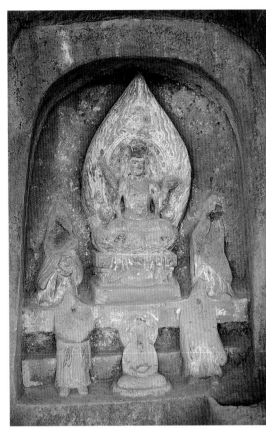

（左）5.10
真身觀世音菩薩倚坐像龕
大理國　十二世紀
雲南劍川石窟（石鐘寺區）
第 5 龕左側小龕　作者攝

（右）5.11
觀音菩薩坐像龕
大理國　十二世紀
雲南劍川石窟（石鐘寺區）
第 5 龕右側小龕　作者攝

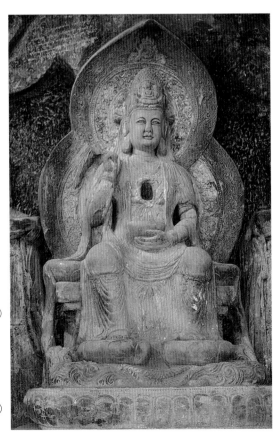

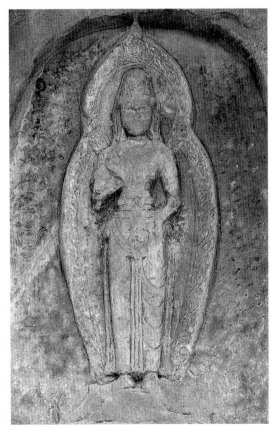

（左）5.12
觀音菩薩倚坐像
大理國　十二世紀
雲南劍川石窟（石鐘寺區）
第 7 窟　作者攝

（右）5.13
真身觀世音菩薩立像
大理國　十一至十二世紀
雲南劍川石窟（沙登箐區）
第 13 龕　作者攝

青沙牛等異象，二女再度奉食。梵僧見二人敬心堅固，故授記蒙氏奕葉相承，國勢壯大。第四化，梵僧至瀾滄江外獸賧窮石村化導村主王樂和村民，然這些頑夷根機下劣，視梵僧為妖，屢屢加害，梵僧施展法術，死而復生。第五化，王樂等或騎牛、或乘馬，追趕梵僧，梵僧雖緩步而行，但眾人猶不能及，王樂及村民終被梵僧折服，誠心皈依。第六化，梵僧行化至忙道大首領李忙靈的地界，時人駑鈍，不識聖人，梵僧展現神通，騰空乘雲，化為本尊阿嵯耶觀音。觀音又化為一白衣老人，鑄造阿嵯耶觀音聖像。第七化，保和二年（825），西域和尚菩立陁訶至大理，詢問西域蓮花部尊阿嵯耶觀音的下落，從此，南詔人民始知阿嵯耶觀音化為梵僧、開化大理之事。南詔王豐祐獲知此一消息後，便四處打探阿嵯耶觀音的消息。嵯耶九年（897），隆舜於石門邑主羅和李忙求處，得到白衣老人所造阿嵯耶觀音聖像，他不但虔誠禮拜，同時還再鑄聖像，積極推廣阿嵯耶觀音的信仰。

值得注意的是，〈南詔圖傳‧文字卷〉言，豐祐「欲遍求聖化」、「詰問聖原」，使臣張㝎傍、張羅諾等，在尋得梵僧靴石後，「恐乖聖情，繪圖以上呈」，顯見豐祐尋求阿嵯耶觀音聖化之心甚為急切。〈文字卷〉卷末於〈西耳河記〉的引文後，又云：「乃於保和昭成皇帝紹興三寶，廣濟四生，乃捨雙南之魚金（當作金魚），仍鑄三部之聖眾。」保和昭成皇帝，即指豐祐，顯然，豐祐原本信奉當地的西洱河神，後因紹興三寶而改信佛教，不再行祭祀金魚之禮。也就是說，保和（824–？）以前，南詔的宗教信仰，還是以信奉自然的巫教為主。又，從豐祐「雕金券付掌御書魏豐郡長、封開南侯張傍、監副大軍將宗子蒙玄宗等，遵崇敬仰，号曰『建國聖源阿嵯耶觀音』」一事看來，豐祐不但是南詔第一位推動阿嵯耶觀音信仰的人，還很可能就是創造阿嵯耶觀音顯聖建國神話的關鍵人物。蔣義斌在整理南詔政教關係的史料後指出，[63] 豐祐時，為增強王室的權威和合法性，南詔王室的宗教信仰逐漸佛教化。豐祐時期，國力日強，南詔王權和民族意識抬頭，在這樣的氛圍下，阿嵯耶觀音的神話便應運而生。同時，豐祐也以君權神授的思想，來強化南詔的正統性，利用這

則傳說詔告天下：蒙氏政權得到了阿嵯耶觀音的授記。

豐祐以後，南詔子孫代代欽崇阿嵯耶觀音。豐祐孫隆舜於唐昭宗龍紀元年（889），改元「嵯耶」，「嵯耶」二字典出阿嵯耶觀音名號無疑。嵯耶九年（897），隆舜在石門邑尋獲聖像後，不但傾心敬仰，還「熔真金而再鑄之」，隆舜對阿嵯耶觀音之尊崇不言而喻。隆舜子舜化貞即位後，不但命令忍爽王奉宗和張順記載所聞，更下令繪製「入國起因之圖」，即〈南詔圖傳〉，宣揚阿嵯耶觀音的信仰。南詔晚期，阿嵯耶觀音信仰在王室的支持下，迅速流傳，蓬勃發展。《白古通記》言道：「觀音顯聖，南止蒙舍，北止施浪，東止雞足，西止雲龍，皆近蒼洱。」[64] 阿嵯耶觀音傳說流行的區域，正是南詔政治文化中心蒼洱一帶，這應與皇室的積極推動息息相關。

〈畫梵像〉的「梵僧觀世音」，圖寫了觀音顯化傳說故事第三化和第七化的場面，「建囯觀世音」的畫面，又描繪了第一化和第三化的故事情節，至於「真身觀世音」則是表現第六化的傳說內容。考古出土與傳世造像裡，發現數十尊十二世紀的大理國阿嵯耶觀音像（圖1.2、圖5.14），證明了阿嵯耶觀音化為梵僧、開化大理的故事，直至大理國晚期仍廣為人知，且阿嵯耶觀音的信仰依舊歷久不衰。原立於大理市喜洲開元寺南側觀音閣內的楊森〈重理聖元西山碑記〉載：「按《郡志》，貞觀癸丑，圓通大士開化大理，降伏羅剎，鑿天橋，瀉洱水，以妥民居。攝授蒙氏為詔之後，重建聖元梵剎以崇報之。段氏繼立，仍復敬奉。」[65] 實際上，從現存阿嵯耶造像來看，大理國時，阿嵯耶觀音不但為段氏所敬奉，也是相國貴族和平民百姓一致尊崇的對象。劍川石窟沙登箐區第13龕的阿嵯耶觀音像（圖5.13）即為一例，其左側墨書為「聖囗四年壬寅歲」。[66] 龕之外緣刻「奉為造像施主藥師祥婦人觀音得雕」題記，題記中的題名不具官銜，施主藥師祥、觀音得應為一般百姓。

許多學者認為，「阿嵯耶」觀音的名號和雲南「阿吒力」教的名字，都是梵文 ācārya 的音譯，而阿吒力，又作

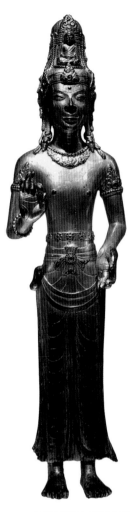

5.14 阿嵯耶觀音菩薩立像
大理國　十二世紀
雲南省博物館藏
作者攝

阿闍梨，意指傳授密教儀軌規範的僧侶，因此確立阿嵯耶觀音信仰應屬密教一系。[67]〈南詔圖傳・文字卷〉又稱阿嵯耶觀音為「蓮花部尊」，此更被視為阿嵯耶觀音乃一密教神祇的有力證據。古正美甚至主張，南詔、大理國所崇奉的阿嵯耶觀音信仰，是密教金剛頂派在南天成立的一種密教觀音佛王的信仰，[68]侯冲也認同這樣的觀點。[69]不過，〈南詔圖傳・文字卷〉大概是清初的抄本，[70]阿嵯耶觀音為「蓮花部尊」，則很可能是明人的附會之詞。同時，侯冲的研究又指出，在明代以前的任何一份材料中，都看不到「阿吒力」這個詞，直到明初《白古通記》成書後，這個詞才出現在雲南地方史志之中。[71]現存的阿吒力教經典證明，所謂阿吒力教，是明代佛教三分時的「教」，阿吒力僧就是教僧，也就是赴應世俗需要的應赴僧，與密教無涉。[72]更何況 ācārya 意譯為軌範師、正行、傳授等，其本意是「教授弟子，使之行為端正合宜，而自身又堪為弟子楷模之師」，即導師之意，本是出家眾對師長的稱謂。[73]雖然「阿闍梨」常被看作是為人灌頂傳法密教上師的尊稱，但這一詞並非密教上師的專有名稱。因此，即使「阿嵯耶」和「阿吒力」的梵文相同，也不足以證明阿嵯耶觀音信仰與密教有關。然而，阿嵯耶觀音的梵文若真的是 Āryāvalokiteśvara，那麼在觀音的名號前冠上 Ācāryā 一詞，顯示了這尊觀音被視為眾多觀音的「師尊」，因此，南詔、大理國人視阿嵯耶觀音為所有觀音「真身」的想法，就不難理解了。

另外，在阿嵯耶觀音名號的諸多研究中，[74]張錫祿的觀點值得注意。他指出，阿嵯耶觀音的梵文，應是 Ācāryāvalokiteśvara，這一梵文是「阿梨耶」（梵文作 Ārya，意譯為「聖」）和「阿縛盧枳低濕伐羅」（梵文作 Avalokiteśvara，意譯為「觀音」）二字的組合。查「嵯」字在白語中有兩個音 cuo 和 ci。ci（嵯）和 li（梨），聲母相近，韻母相同，用漢字記梵音，一音多字是正常的，所以阿嵯耶觀音乃是聖觀音。[75]聖觀音即正觀音，是各種不同形貌觀音的真身和本尊像。因此，在〈畫梵像〉的第 86 頁以及〈南詔圖傳〉中，祂出現在建圖觀世音的頭頂，同時，在崇聖寺千尋塔出土的木雕觀音（圖 3.18）身上，亦發現朱書「易長真身」四字，表示這尊觀音像是易長觀世音菩薩的真身。大理國時期，阿嵯耶觀音被視作各種觀音的真身或祖源，而其他類型的觀音，如易長觀世音、梵僧觀世音、建圖觀世音等，都是祂的化現。

觀音顯化的傳說在大理地區普遍流傳，經後代的渲染、增補，到了康熙四十五年（1706）寂裕刊刻《白國因由》時，已從早期的觀音七化變成了十八化。梵僧觀世音甚至還被下關、[76]劍川白塔山[77]的本主廟奉為本主。觀音顯化傳說對大理文化的影響實在深遠。

第三節　大黑天信仰興盛

〈畫梵像〉自第 116～128 頁，畫十三身明王、護法，第 118、119、121～124 頁六身，都與大黑天神有關，幾乎占了此段畫面的一半。劍川石窟有兩尊大黑天，一為沙登箐區第 16 龕一首六臂的大黑天（圖 3.29），約開鑿於南詔末期；另一尊則為石鐘寺區第 6 窟一首四臂的大黑天（圖 3.30），雕鑿於十二世紀。祿勸密達拉三台山的崖壁上，也發現一尊大理國的四臂大黑天，大理喜州金圭寺村歸源寺遺址出土了一件石雕，一面即刻大黑天一面六臂像，

左上方榜題為「歸源寺鎮囹靈天神」。崇聖寺千尋塔出土的佛教文物中，還發現兩尊一首四臂的大黑天。[78] 又，大理國科儀《廣施無遮道場儀》中，提到誠心仰請摩訶迦羅天，[79] 1981 年下關佛圖塔出土的《金剛般若波羅蜜經》中，卷首及第 2 頁書寫「大聖鎮國摩訶迦羅大黑天神前」，第 4、5、10 頁皆插寫「大聖鎮國摩訶迦羅大黑天神」。[80] 更重要的是，在金鑾寶剎又發現了大理國《大黑天神道場儀》的明代抄本，大黑天無疑是南詔、大理國最重要的護法神。「歸源寺鎮囹靈天神」和「大聖鎮國摩訶迦羅大黑天神」這兩個稱號，表明了大黑天在大理國時已被視為鎮護國家的神祇。

雲南大黑天信仰，由來已久，元至正（1341–1367）初，昆明王昇撰〈大靈廟碑記〉云：

> 蒙氏威成王（712–728 在位）尊信摩訶迦羅大黑天神，始立廟肖像祀之，其靈赫然。世祖以之載在祀典，至今滇人無間遠邇，遇水旱疾病禱之，無不應者。[81]

元張道宗《紀古滇說集》也提到：

> 威成王誠樂立，乃第三世也。威服諸邦，崇信佛教，時有滇人楊道清者，殉道忘軀，日課經典，感現觀音大士，遐邇欽風，……蒙氏威成王聞知，及親幸於滇，冊道清為「顯密圓通大義法師」，始塑大靈土主天神聖像，曰「摩訶迦羅」。築滇之城，以龜其形，江縈之蛇，其相取義《易》之〈既濟〉。王慕清淨法身，以摩訶迦羅神像立廟，以鎮城工（當作上），五年龜城完也。[82]

文中所說的「滇」，指今雲南省昆明市。據《紀古滇說集》記載，南詔威成王時所塑的摩訶迦羅像，為一「土主天神聖像」，似乎意味著八世紀時大黑天神已被視為一本主神祇，但是據目前所知，南詔、大理國時期的大黑天圖像，

均出現在佛教雕刻或繪畫中，因此推斷威成王時所塑的摩訶迦羅像，應為佛教的大黑天神像，而非《紀古滇說集》所說的「土主天神聖像」。上述兩則元代的記載稱，八世紀初雲南即有大黑天像的雕製，這個說法未必可信，不過，劍川石窟沙登箐區第 16 龕的大黑天像約雕鑿於九世紀，則南詔晚期雲南應已有大黑天信仰的流傳，殆無疑義。

有關南詔、大理國大黑天圖像和信仰的祖源，各家看法不一。Angela Howard 主張，從地緣關係來看，南詔、大理國的大黑天信仰是從西藏傳入；[83] 侯沖則認為，其應和漢地佛教有極為密切的關係。[84] 不過，根據對南詔、大理國大黑天圖像的研究，筆者發現當地大黑天的圖像特徵如下：現忿怒護法相，身軀粗壯，頂戴髑髏冠，身佩髑髏或人頭項環，以蛇為瓔珞。或為四臂，或作六臂，以三叉戟、髑髏杯、羂索、念珠為重要持物。經比較分析印度、中土、西藏和南詔、大理國大黑天的圖像特徵後，可發現祂們皆身軀粗壯，面容凶忿，且雖然不同系統大黑天像的持物有別，但是一定有髑髏杯，足見上述諸大黑天的圖像當有一共同的來源，即印度的大黑天圖像。又因雲南的大黑天圖像，與敦煌晚唐、五代和宋代的大黑天像差異頗大，二者當無關連。至於西藏，大黑天信仰的確非常流行，但西藏的大黑天信仰，是在古格王國高僧仁欽桑布（Rinchen Sangpo，959–1055）的弘傳下才展開的，較雲南遲了一、兩百年，雲南大黑天信仰與圖像自然不可能源於西藏。且細審兩地大黑天圖像，會發現西藏大黑天的特色，如矮胖粗短的身軀、以鉞刀為主要的持物、吉祥天為其明妃，以至於「帳篷主」的特殊形貌等，均與雲南大黑天像迥別，顯然，在雲南大黑天圖像發展的過程中，並沒有受到西藏的影響。朱銳梅的研究也談到，南詔、大理國的大黑天造像，有著不同於其他系統造像的特徵，表現出更原始、更樸拙的特點，保留了更多印度教濕婆造像的特徵，受到來自印度影響更多一些，基本上看不到藏密的影響。[85] 由此看來，南詔、大理國的大黑天信仰可能是從印度傳來，後來在該地落地生根，進而發展出自己的特色。[86]

《大黑天神道場儀》殘冊雖是明代的寫經，但因這部儀軌的內容和〈畫梵像〉中多幅大黑天圖像相符，可以確定此部大黑天的儀軌在大理國時即已存在。由於該殘冊沒有白文批註，文中雜有梵文陀羅尼，遣詞用句又體現出強烈的中土文化影響，因此，侯沖推測《大黑天神道場儀》很可能是從中原傳入大理，而且是依中原早已失傳的大黑天神儀軌或大黑天偽經、偽軌編撰出的著作。[87] 檢閱此部儀軌，遣詞用句確實有濃郁的中土色彩，顯示作者深受漢文化的浸潤。不過，南詔、大理國長期受到唐、宋文化的薰陶，現存大理國碑銘中，不乏文字雋永之作，所以僅根據該儀軌文本的用語漢化，就主張此作乃出於漢僧之手，似嫌武斷。更何況《大黑天神道場儀》載錄的安樂迦羅、日月迦羅、金鉢迦羅、塚間迦羅、帝釋迦羅、寶藏迦羅、白姐聖妃等神祇名稱，在雲南以外的漢地、印度、西藏等地的佛教典籍或史志中，皆未發現，白姐聖妃更是大理地區特有的神祇，因此，《大黑天神道場儀》很可能是大理國僧人編撰的一部密教儀軌，是我們認識大理國大黑天信仰內容的重要資料。

《大黑天神道場儀》中，提到了大黑天、安樂迦羅、日月迦羅、金鉢迦羅、塚間迦羅、帝釋迦羅、寶藏迦羅七種大黑天的形象，並言大黑天「外現天神七變，芥納須彌；內實毗盧一具，性含大地。形容忿怒，掃除外道天魔；心地慈悲，指示蓮境」。[88] 日月迦羅「體周法界難窮，毫光皎皎；心廣太虛無際，空寂優優」。[89] 金鉢迦羅「十華藏，法性融，自實毗盧之清靜」。[90] 帝釋迦羅「旃檀林一真性，實毗盧遮那之法王」。[91] 還提到「睹摩訶迦羅七現，證毗盧海印三摩」。[92] 足見大黑天神乃密教法身佛毗盧遮那佛所化現的忿怒尊。根據《大黑天神道場儀》，這七身摩訶迦羅的職司不同：大黑天利生除疫；安樂迦羅掌人間壽命，增添祿位，掃除外魔，護衛國家；日月迦羅降伏賊寇，消滅強盜，解除與冤親債主之宿怨；金鉢迦羅能免刑獄之災，躅拔苦惱，平息戰爭；塚間迦羅統御冥司，超升亡靈，護祐存眷壽命，脫死回生；帝釋迦羅拔度生死，降伏邪魔，歸心正覺；寶藏迦羅護國衛民，平息天下戰爭，除卻瘟癘，救人間於塗炭。整體

觀之，大黑天是一位饒益眾生、禳災除厄、袪病延壽、止戰護國的神祇。《新纂雲南通志》卷九十三楊森〈栖賢山報恩梵剎記〉稱，元延祐間（1314–1320）建報恩寺後，在後殿所繪的諸佛教神祇中，即有「摩訶迦羅七轉天神」，[93] 此摩訶迦羅七轉天神，或即《大黑天神道場儀》中所說的七身大黑天。由此看來，直到元初，這七身大黑天仍受到當時佛教徒的尊崇。鳳儀法藏寺金鑾寶剎中發現的《大黑天神道場儀》，乃一明代的抄本，更說明七身大黑天信仰直到明代仍有流傳。

大黑天是南詔、大理國最重要的佛教護法，又因許多本主廟吸收了佛教的元素，使大黑天在雲南不但變成了本主，而且是最重要的本主。1982年雲南文物普查時發現，滇池周圍八縣、區的一百三十二個本主廟中，供奉大黑天神者竟高達一百三十個之多。[94] 迄今，大理、巍山、洱源、祥雲、劍川、鶴慶、彌渡等地的本主廟中，不但常可發現大黑天神，[95] 鶴陽本主廟還供奉著「摩訶金鉢迦羅大黑天神」。[96] 這些本主廟的大黑天神圖像，多為一面六臂或三面六臂，怒髮瞋目，面目猙獰，持物中常見三叉戟，有些大黑天本主還穿著虎皮裙，仍見南詔、大理國大黑天圖像的遺緒。

小結

佛教何時傳入大理地區？史料和地方文獻都沒有具體記載。根據《道宣律師感通錄》，七世紀初或更早，南詔尚未興起時，洱海一帶已有佛教的流傳。七、八世紀時，南詔王室的信仰仍以原始宗教為主。豐祐時「捨雙南之魚金（當作金魚），仍鑄三部之聖眾」，佛教因此得到長足的發展。此時，不但有李賢者將四川張惟忠所傳的荷澤禪法帶至大理地區，自摩揭陀國而來的贊陀崛多，又將天竺的密教帶到蒼洱一帶，還被豐祐奉為國師，而豐祐更創造了阿嵯耶觀音授記南詔的傳說，並建羅次寺、東寺、西寺，還用銀五千，鑄佛一堂，[97] 佛教日趨興盛，並滲透進南詔

政治、文化等各個領域。酋龍（859–877 在位）叛唐，唐朝數度遣使至南詔，酋龍皆不肯拜，高駢「以其俗尚浮屠法，故遣浮屠景仙攝使往，酋龍與其下迎謁且拜，乃定盟而還，遣清平官酋望趙宗政質子三十入朝乞盟」。[98] 其時，南詔和唐朝關係緊張，由僧人擔任信使，化解雙方的齟齬，酋龍崇佛之篤可見一斑。隆舜既禮阿嵯耶觀音，又為禪宗祖師，且又知曉密法。舜化貞不但敕令繪製「入國起因之圖」，還鑄崇聖寺丈六觀音。[99] 自豐祐時期至南詔滅亡，佛教在王室的支持下，廣泛傳播。現存的南詔文物，都是豐祐朝或其以後的作品，也是南詔晚期佛教蔚然成風的證明。需要特別強調的是，南詔晚期的佛教不但弘揚顯教，也宣傳密教，顯密雙修的特點，一直延續到大理國時期，〈畫梵像〉的圖像和劍川石窟的造像都具體反映了此一宗教現象。更值一提的是，〈畫梵像〉第 63～67 頁的「釋迦牟尼佛會」，雖以華嚴三聖為主尊，可是在釋迦牟尼佛的座前，卻畫了南詔的密教高僧贊陀崛多，同時，此段畫幅上亦多處出現與密法有關的朱書梵字，將大理國顯密雙修的特點一表無遺。

從南詔、大理國的佛教信仰內容看，在顯教部分，除了佛祖釋迦牟尼外，尚有大乘佛教的法華、華嚴、般若思想和藥師佛信仰的弘揚。根據〈畫梵像〉，豐祐時期，禪宗即已傳入大理地區。王海濤言：「至於禪宗，更是晚到大理國時期才僅僅取得陪襯的地位。」[100] 邱宣充也說：「禪宗傳入雲南始於南詔，但由於南詔國王又奉密宗阿吒力教的創始人贊陀崛多為國師，禪宗並沒有得到充分的發展。」[101] 這樣的看法都值得商榷。大理國時，荷澤派的禪法仍歷久不衰，當時，禪宗名寺天目寺的初祖普濟慶光參學崇聖寺道悟國師，二祖淨妙澄禪師和三祖皎淵又都是崇聖寺玄凝的法嗣，足證直到大理國時，崇聖寺的荷澤禪法仍是當時禪宗的主流。

不可諱言的是，南詔、大理國的密教，重視息災祈福、避禍祛厄等現世信仰利益的實踐，具有早期密教強調法術性的色彩，可是，從〈畫梵像〉的密教圖像、大理國的佛教儀軌，以及現存的造像與文物來看，其中不乏與胎藏界和金剛界有關的畫幅，如蓮花部母、金剛藏菩薩、金剛界的毗盧遮那佛、金剛界五佛、秘密五普賢、金剛界曼荼羅、降三世明王、大威德明王等。《廣施無遮道場儀》和《金剛大灌頂道場儀》這兩部大理國科儀的部分內容，也受到胎藏界和金剛界思想的啟發。南詔、大理國流傳的密教，無庸置疑應有金剛乘密教的成分。所以，視南詔、大理國的密教為法術式的雜密，此看法難以令人苟同。只是，在大理國寫經中，僅發現三部大理國人的密教著作，且皆為密教儀軌，並不見有組織、架構的密教理論，所以筆者推斷，大理國時期可能並未建立起自身獨特的密教思想；換言之，南詔、大理國的密教尚不能被稱為與唐密、東密、和藏密並駕齊驅的「滇密」或「白密」。

〈畫梵像〉的密教圖像，多與漢地，尤其是川蜀的圖像有關。這些圖像的經典依據，為唐朝開元三大士翻譯的金剛乘經典和儀軌，以及宋初法賢翻譯的瑜伽系晚期的經典和儀軌，可見大理國的密教不但受到唐代密教的影響，同時也從宋代的密教中汲取養分。即使是寫經中使用的梵文，也多與漢地相同，為城體字，漢地密教顯然對南詔、大理國的密教發展影響深遠。實際上，除了密教之外，許多南詔、大理國流傳的大乘顯教圖像，也和漢地佛教息息相關，大理國的寫本經論，全部也都是漢文佛典的抄寫或註釋。在大理國寫經中，還發現《大通方廣經》、《佛說高王觀世音經》等漢地的疑偽經，以及漢地疑偽經《佛說灌頂拔除過罪生死得度經》的註疏。綜合佛教圖像和寫經來看，南詔、大理國的佛教思想，主要當來自於中國的漢傳佛教，殆無疑義。

雖然從佛教思想上來看，南詔、大理國深受中國漢地佛教的薰染，不過在信仰內容上，該地仍有其地方特色。在大理地區，受到人們尊崇的阿嵯耶觀音，祂的名號和形象在雲南以外的地區不曾發現；在雲南，大黑天又被視為最具神力的佛教護法，且有七種不同的形象和稱名，雲南以外的地方也不見安樂迦羅、日月迦羅、金鉢迦羅、塚間迦羅、帝釋迦羅、寶藏迦羅、白姐聖妃等神祇的蹤跡。而受到佛教的影響，元明以來，梵僧觀世音和大黑天搖身

一變，也成為雲南的本主，變成當地村寨的保護神，迄今
仍香火不斷，南詔、大理國佛教對滇地的文化影響著實深
遠。

第六章　南詔、大理國文化與鄰近諸國的關係

〈畫梵像〉雖為大理國晚期之作，可是在此畫作的第 58 頁梵僧觀世音、第 86 頁建圀觀世音和第 99 頁真身觀世音，不但描寫了南詔流行的觀音顯化傳說，同時，在第 103 頁還圖繪了南詔十三代國主，顯示大理國和南詔的文化關係緊密。《新唐書》〈南詔傳〉言：「坦綽酋龍立，……遂僭稱帝，建元建極，自號大禮國。」[1] 范成大《桂海虞衡志》云：「唐書稱大禮國，今其國止用理字。」[2]《資治通鑑》也提到：「大中十三年（859），酋龍立，國號大禮。」下註：「至今雲南國號大理。」[3] 方國瑜根據上述資料指出：「段氏稱大理國，當以大禮舊名而改字。」此外，從文化遺存來看，南詔、大理國也沒有顯著的區別。[4] 凡此種種在在說明，南詔、大理國的文化實一脈相承，密不可分。

南詔，初名蒙舍詔，原居於雲南大理白族自治州巍山縣境內，是洱海地區的一個部落，自七世紀中葉在洱海地區發跡，經過不斷爭戰，九世紀時，其地「東距爨，東南屬交趾，西摩伽陀，西北與吐蕃接，南女王，西南驃，北抵益州，東北際黔巫」，已成為獨霸中國西南邊疆的一個大國，大理國統治範圍大致上與南詔晚期相近。從地理位置來說，南詔晚期、大理國時，東北部地接四川、貴州，南部及西部毗鄰印度、緬甸，西北部與西藏接壤，隨著政治、經濟、商業貿易等往來與戰爭的攻伐，這些鄰近國家在南詔、大理國文化形塑的過程中，都發揮了作用，形成了其豐富而多元的特色。不過，鄰近諸國對南詔、大理國佛教和文化的具體影響為何？眾說紛紜。有的學者認為，南詔、大理國時期，印度佛教文化對洱海地區白族先民的影響，恐怕要比漢文化來得深刻。印度文化是南詔、大理國文化的重要內容之一。[5] 有的學者指出，西藏在密教傳入雲南的過程中，有著舉足輕重的地位。[6] 可是，從第三章〈畫梵像〉的圖像研究來看，南詔、大理國文化的來源複雜，影響最為深遠的，無疑是漢文化。為了釐清諸家的看法，本章擬從歷史的角度，結合史料文獻和現存的南詔、大理國文物遺存，探究南詔、大理國與鄰近諸國的文化關係。

第一節　與漢地的關係

郭松年《大理行記》言道：「其宮室、樓觀、言語、書數，以至冠昏喪祭之禮，干戈戰陣之法，雖不能盡善盡美，其規模、服色、動作、云為，略本於漢。自今觀之，猶有故國之遺風焉。」又言：「此邦之人，西去天竺為近，其俗多尚浮圖法，家无貧富皆有佛堂，人不以老壯，手不釋數珠，一歲之間齋戒幾半，絕不茹葷、飲酒，至齋畢乃已。……其得道者，戒行精嚴，日中一食，所誦經律一如中國。」[7] 郭松年，生卒年不詳，於元至正二十三年至大德四年（1286–1300）巡行雲南；上述的記載，雖是元初他在大理地區的見聞，但也應反映大理國晚期人民生活的實況。大理國的建築、語言、書數、婚喪祭禮、兵陣之法，皆有中土遺風，文化顯然與漢地大同小異，而當地的佛教徒不但和中國的信眾一樣茹素，讀誦的佛經、律典也一如中國，皆以漢文書寫，毫無疑問地，大理國文化深受中原影響。

根據所見金石、碑記，如〈王仁求碑〉（698 年立）、〈南詔德化碑〉（766 年立）、崇聖寺鐘款、建極柱題字、劍川石窟南詔和大理國時期題刻的造像題記、〈三十七部會盟碑〉（971 年立）、〈大理圀彥賁趙興明為亡母造墓幢〉、〈大理國淵公塔之碑銘并序〉、昆明〈地藏寺造幢

記〉等，都是以漢文書寫。大理國的寫經、〈畫梵像〉的榜題和釋妙光的題跋、見於記錄的南詔以及大理國的文書，如異牟尋〈貽韋皋書〉、南詔與唐使在點蒼山的〈會盟文〉、段和譽與宋朝的奏文等，也都用漢文。由此看來，南詔、大理國所使用的文字，主要為漢文，而且應用十分廣泛。又，〈王仁求碑〉的碑文，是初唐成都文人閭丘均應王仁求之子王善寶之請而撰寫，王善寶又親自手書此碑。碑中「天」、「地」、「國」、「日」、「月」、「聖」等字，均採用武周新創之字，更可見中土風尚傳入雲南的迅速。羅庸云指出，〈畫梵像〉卷中，「標籤詞猶作寫經體。其『南無』作『南无』、『佛』作『仏』、『菩薩』省為『菩』字作『艹』、『國』作『囻』、『寶』作『珤』、『冊』作『冊』，亦屬唐人別體」。[8] 由唐人別體仍流行於大理國，亦可見大理國受唐文化影響之深。此外，大理國寫經、〈畫梵像〉的榜題和釋妙光題跋等，結字皆方扁，書風又與唐人寫經近似。

漢族文學與大理地區的淵源亦深，南詔時，第七代國主尋閣勸，以及鄭回、杜光庭、趙叔達、董成、楊奇混等，皆有文采，其中，楊奇混的詩文還收入唐詩，[9] 其漢文造詣之高，不言而喻。

在藝術方面，南詔、大理國傳世的畫蹟甚少，〈畫梵像〉為最重要的一件作品；第二章已經指出，此畫的繪畫技巧、諸多人物造型、圖像表現、構圖布局等，皆與唐、宋繪畫相近。也正因為此畫的繪畫水準極高，故李霖燦認為「像這種曠世天才的神品造詣，不太可能是邊陲之地的奇葩突現，因為這分明是中原藝術文化的正統嫡傳」。[10] 不過，釋妙光題跋稱張勝溫為「大理國描工」，顯然此作並非出自流寓大理的蜀人所為。更值得注意的是，釋妙光題跋特別提到張勝溫「慕張吳之遺風，怜武氏之美跡」，「張吳」指的是中土繪畫名家張僧繇（479–？）和吳道子（680-759），「武氏」則言北宋道釋人物大家武宗元（約 980–1050）。可見大理國人對唐、宋名家的繪畫風格十分熟悉。元初，郭松年前往蒙昭成王保和九年（832）高將軍在趙州之北所建的遍知寺時，也有「其殿像壁繪於今罕見，意非漢匠名筆，不能造也」[11] 之歎，南詔、大理

國繪畫與中原關係之密切，於此可見一斑。南詔的佛教造像雄渾粗壯，和唐代、特別是四川的佛教造像關係密切。大理國的造像秀雅細緻、菩薩衣飾華麗，又受到宋代雕刻的影響。[12] 至於佛塔，大理地區及整個雲南全境，從南詔中後期開始，密簷式塔始終為佛塔建築的主流，現今大理境內的古塔，百分之九十以上都是密簷式塔。南詔、大理國所建造的密簷式塔，不論是建築結構，還是造型藝術，又都與中原同時期佛塔雷同。[13]

前章已述，〈畫梵像〉描繪七成的佛教圖像，皆與漢傳佛教有關，可見南詔、大理國佛教主要源自於中原。其中，尤其又與川蜀的圖像關係最為密切。在大理，寫經多為漢譯經典，當中還發現《佛說灌頂拔除過罪生死得度經》、《大通方廣經》、《佛說高王觀世音經》等漢地的疑偽經。整體看來，南詔、大理國深受中國漢地佛教的薰染。

以上種種現象在在說明，中原文化是南詔、大理國文化形塑過程中養分的重要來源。其原因應和該地原來已有相當深厚的漢文化基礎，以及唐、宋時期雲南與中原頻繁的往來這兩大因素密不可分。

兩漢時期（西元前 202 – 西元 220），已有少量的漢人遷徙到洱海地區。蜀漢時期（221–263），由僰族建立的白子國部落裡，已摻雜了不少漢族人口。又，梁建方於貞觀二十二年（648）擊破洱海地區松外諸蠻，根據他撰寫的〈西洱河風土記〉，當時洱海地區「有數十百部落，大者五六百戶，小者二三百戶，無大君長。有數十姓，以楊、李、趙、董為名家，各據山川，不相役屬。自云其先本漢人。有城郭、村邑、弓矢、矛鋋，言語雖小訛舛，大略與中夏同。有文字，頗解陰陽曆數」。[14] 這些楊、趙、李、董等的白蠻大姓，自云祖先本漢人，他們的姓氏、語言，和中原大致相同，足見他們受漢文化薰染之深。初唐時，有關住居在西洱河區域漢人的記錄雖然很少，但根據〈西洱河風土記〉的記載，可推測漢人住居在這區域的人數已相當多，且逐漸形成聚落，與僰族錯雜居住，這些僰族和漢族長期相處交流，進而形成漢化程度較高的白蠻。[15]

七世紀時，除了這些白蠻部落，洱海地區還群居著許多烏蠻部落，這些烏蠻部落少沾漢化，保持本土特色較多。其中，尤以六詔最為著名，即蒙嶲詔（今巍山北部至漾濞一帶）、越析詔（今賓川縣境內）、浪穹詔（今洱源縣北部）、邆賧詔（今洱源縣南部）、施浪詔（今洱源東北部）、蒙舍詔（今巍山縣境內）。六詔中，蒙舍詔孳牧繁衍，部眾日盛，力量逐漸壯大，貞觀二十三年（649），首領細奴邏（又稱獨羅消）併吞了其東北部白崖（今彌渡紅崖）的「白國」（或稱「白子國」），國號大蒙，自稱奇王。永徽四年（653）和五年（654），兩度遣使入唐。[16] 上元元年（674），細奴邏卒，子邏盛炎（又名羅晟）立為詔主，是為興宗王。他曾於武后時期（684–705）入朝，朝廷「賜錦袍、金帶、繒彩數百匹，歸本國」。[17] 太極元年（712），邏盛炎卒，子晟羅皮（又作盛邏皮）即位，唐封之為「臺登郡王」。[18] 開元二年（714），「盛邏皮遣其相張建成入朝，玄宗厚禮之，賜浮屠像」。[19] 開元十六年（728），晟羅皮卒，子皮羅閣立。

八世紀初，吐蕃在統一青藏高原各部後，也將勢力伸入到今四川西南及洱海等地。此時，在洱海區域的白蠻、烏蠻部落為了發展自己的勢力，基本上都朝秦暮楚地在唐朝和吐蕃之間擺盪。在這種形勢下，唐朝決定選擇一個部落首領加以扶植，使其統一洱海地區的各部，從而遏阻吐蕃勢力的南下。在這個狀況之下，與唐友好的蒙舍詔，自然就雀屏中選。自開元二十二年（734）起，南詔在唐朝的扶持下，皮羅閣占領了西洱河蠻之地。開元二十六年（738），唐朝冊封皮羅閣為「越國公」，賜名「歸義」，又授「雲南王」。[20] 史書視此年為南詔地方政權之始。隨著南詔的壯大，南詔政權任用了許多漢化程度較高的白蠻為官員，奠定了南詔發展的穩固基礎。

天寶七年（748），皮邏閣卒，子閣羅鳳立為詔主，襲「雲南王」，唐朝還封其子鳳伽異為「陽瓜州刺史」。[21] 此時，南詔勢力已十分強大，和唐朝的矛盾日趨尖銳。天寶年間，劍南節度使鮮于仲通和雲南太守張虔陀，加重徵收南詔的課賦，並侮辱閣羅鳳和他的妻子，甚至誣告閣羅鳳謀反，並支持閣羅鳳庶弟誠節謀奪閣羅鳳的王位，[22] 閣羅鳳忿怨，天寶九年（750），起兵攻陷姚州，殺張虔陀。次年，鮮于仲通出兵八萬，進攻南詔，閣羅鳳遣使者謝罪，請求還虜自新，並言：「如不聽，則歸命吐蕃，恐雲南非唐有。」[23] 鮮于仲通聽後大怒，不但囚禁使者，且繼續向洱海地區進攻。南詔在抵禦唐軍的同時，並派人前往吐蕃神川都督府（治所在今麗江塔城）求助。天寶十一年（752），南詔遂北臣吐蕃。天寶十三年（754），楊國忠徵兵十餘萬，命李宓率軍長途跋涉進攻大理，遭到南詔和吐蕃的合擊，全軍皆沒，李宓陣亡。[24] 閣羅鳳收拾天寶之戰唐朝陣亡將士的屍體祭而葬之，此即現在猶存於大理下關的「萬人冢」。白居易（772–846）〈新豐折臂翁〉稱這場戰役「千萬人行無一回」、「萬人冢上哭呦呦」。[25] 此次戰役中，唐朝將士除了陣亡外，被俘虜的數量也一定十分可觀。南詔既厚葬死者，當不至殺害俘虜，因而西洱河區城，湧入了大量的漢族移民。[26] 這些漢族的移民居住在洱海一帶，與當地的白蠻、烏蠻長期往來，也加速了當地漢文化的傳播。

南詔叛唐歸附吐蕃後，和吐蕃多次合兵進攻唐朝。天寶十五年（756，吐蕃猴年），吐蕃的論墀桑、尚東贊，與南詔閣羅鳳兵陷嶲州（即四川涼山彝族自治州）。[27] 是役，嶲州西瀘縣令鄭回被俘。《舊唐書》〈南詔蠻〉言：「閣羅鳳以回有儒學，更名曰『蠻利』，甚愛重之，命教鳳迦異。及異牟尋立，又命教其子尋夢湊。回久為蠻師，凡授學，唯牟尋、夢湊，回得箠撻，故牟尋以下皆嚴憚之。」[28] 鄭回，相州（今河南安陽）人，天寶年間（742–756）中舉，為嶲州西瀘縣令。鄭回被俘至南詔後，閣羅鳳發現他精通儒學，才幹出眾，延請他為王室子弟的老師，還改其名為「蠻利」。他曾教過鳳伽異、異牟尋、尋閣勸祖孫三代漢文、儒學。異牟尋時，任命其為清平官，掌握朝政實權，在官制、兵制、文化等方面都仿效唐朝制度。[29] 同時，他也是勸導異牟尋脫離吐蕃重新歸唐的關鍵人物。

貞元十年（794），南詔與唐朝會盟以後，唐朝冊封異牟尋為「南詔王」，並派袁滋為持節領使，至大理，賜異牟尋黃金「貞元冊南詔印」一枚。使者袁滋返唐後，異牟

尋又派遣清平官尹輔酋七人謝天子，獻鐸鞘、浪劍、鬱刀、象、犀、馬等。[30]貞元十五年（799），韋皋為了維護和南詔的友好關係，主動廢止了南詔王室及其大臣子弟到唐都長安作人質的制度，並在成都創辦了供南詔子弟學習的學校。《孫樵集》卷三〈書田將軍邊事〉記載此事甚詳，云：

> 自南康公（即韋皋）鑿清溪道以和群蠻，俾由蜀而貢，又擇群蠻子弟聚於錦城（即成都），使習書算，就業輒去，復以他繼，如此垂五十年，不絕其來，則其學於蜀者，不啻千百，故其國人皆習知巴蜀風土山川要害。[31]

此一政策後因西川節度使杜悰以南詔入貢隨從過多，奏准節減其數，導致了大中十三年（859）時任南詔王的勸豐祐惱怒，索回求學子弟，[32]才告一段落。自貞元十五年至大中十三年間（799–859），南詔派遣了一批批的子弟到成都求學，人數多達千人。他們返回南詔以後，多在朝中擔任要職，自然成為中原文化在南詔傳播的重要推手，加速也加深了漢文化對南詔的影響力。

元和三年（808），異牟尋去世，子尋閣勸立。次年，尋閣勸卒，子勸龍晟立，其「淫肆不道，上下怨疾」。[33]元和十一年（816），弄棟節度使王嵯巔殺勸龍晟，立其弟勸利晟。長慶三年（823），勸利晟死，其弟勸豐祐（又稱豐祐）為南詔王。豐祐「慕中國，不肯連父名」，[34]足見其對於唐文化的傾慕。慶曆二年（826），「南詔始設學校，置教官，以益州人張永讓、國人趙永本為之」。[35]

豐祐時，吐蕃勢力衰弱，唐朝的統治也日益腐朽。太和三年（829），南詔權臣王嵯巔乘西川節度使杜元穎不備，大舉入侵川蜀，陷邛、戎、嶲三州，「入成都，止西郛十日，慰賚居人，市不擾肆。將還，乃掠子女、工技數萬引而南，人懼自殺者不可勝計」，「南詔自是工文織，與中國埒」。[36]《舊唐書》〈文宗本紀〉太和五年（831）五月戊午西川李德裕奏：「南蠻放還先虜掠百姓、工巧、僧道約四千人，還本道。」[37]這些被歸還的人中，包括了

詩人雍陶、裴璋等。[38]由此看來，太和三年之役中，被南詔俘虜的數以萬計漢人裡，應有不少僧、道和知識分子，這些自川蜀來的徙民，對漢文化在南詔的傳播自然起了很大的促進作用。

大中十三年（859），南詔王豐祐死，子世龍（又作世隆）立，因其名犯唐太宗李世民、唐玄宗隆基諱，唐王朝不予冊封，世龍「遂僭稱皇帝，建元建極，自號大禮國」。[39]南詔和唐朝再度交惡。在世龍執政的十五年裡，南詔與唐朝幾乎連年爭戰，屢屢寇蜀。《新唐書》〈南詔傳〉就言：「咸通以來，蠻始叛命，再入安南、邕管，一破黔州，四盜西川。」[40]咸通元年（860）和四年（863）兩度攻陷安南，據《安南志略》記載，這兩場戰爭「所掠且十萬人」。[41]咸通三年（862）世龍攻陷邕州，又寇嶲州。[42]是役，取萬佛寺石佛而歸。[43]

乾符四年（877），世龍卒，子隆舜即位，遣陀西段瑳詣邕州節度使辛讜請修好，並求和親。是年，又出兵陷安南。中和三年（883），唐以宗室女為安化長公主妻之。[44]乾寧四年（897），隆舜為近臣楊登弒於鄯闡，子舜化貞立，鄭買嗣專權。天復二年（902），鄭買嗣殺舜化貞篡立。光化二年（899），鄭買嗣合十六國銅鑄崇聖寺丈六觀音像，由蜀人李嘉亭成像。[45]

綜觀南詔和唐朝的交流史，在天寶初年以前的百餘年間，南詔得到唐朝的扶植，在政治、經濟、文化方面都留下了許多唐朝影響的印記。異牟尋〈貽韋皋書〉即言：「曾祖有寵先帝，後嗣率蒙襲王，人知禮樂，本唐風化。」[46]貞元十年（794），異牟尋棄吐蕃而歸唐後，南詔子弟就學成都，南詔更積極地吸收了中土、尤其是川蜀的文化，並於朝中任用了不少蜀人。從南詔和唐朝的戰爭來看，南詔攻蜀的戰役最多，而且在這些戰爭中，南詔還數度攻入成都，擄掠大量的蜀地人口，這些蜀人長久留在南詔，對南詔的文學、教育、藝術、生產技術等都產生深遠的影響，在不斷的交流融合下，漢文化已變成南詔晚期文化的血肉。質言之，南詔文化的成熟，川蜀的移民實功不可沒。

南詔崩潰後至大理國建立之間，南詔故地先後出現

了三個由白族所建立的地方政權：鄭氏的大長和國（902–
927）、趙氏的大天興國（927–929）以及楊氏的大義寧國
（929–937）。乾亨七年（923），大長和國的國主鄭仁旻（鄭
旻），遣鄭昭淳致朱鬃白馬赴南漢求婚，「昭淳好學，有
文辭，（劉）龑與游宴賦詩，龑及群臣皆不能逮。遂以隱
女增城縣主妻旻」。[47] 足見大長和國使者鄭昭淳漢文的造
詣精深。不過基本上，此時，中土處於五代十國四分五裂
的狀態，任何一個政權都無力顧及雲南，而雲南的三個地
方政權對於鞏固自己的政權也都自顧不暇，自然不可能與
中土官方有太多的接觸。

楊干貞建立大義寧國以後，貪暴特甚，中外咸怨，後
晉天復二年（937），通海節度使段思平在高方等的支持下
起兵討之，楊干貞出奔，段思平遂得位，[48] 建立大理國，
建元文德。段氏自稱祖先為武威郡人，當屬源出漢族的白
蠻。

建隆元年（960），趙匡胤代後周稱帝，建立了宋朝。
乾德三年（965），宋遣大將王全斌率軍進攻成都，後蜀國
主孟昶出降，宋朝統一四川。據傳，當時王全斌建議宋太
祖乘勝攻取大理，並以大理國地圖進呈朝廷。宋太祖鑒於
唐朝屢次為南詔戰敗的教訓，手執玉斧，劃大渡河為界，
稱「自此外，朕不取」。這就是後世屢被引用「宋揮玉斧」
的典故來歷。縱使許多學者已經指出，「宋揮玉斧」一事
不見於宋初的記載，乃後代附會之詞，[49] 可是此一說法卻
清楚表明，宋朝並無進取大理國的企圖，對大理國的經營
態度保守，而在大理國方面，對宋朝一直保持著臣服的心
態，二者守境相安，和平共處。乾德三年，宋朝統一四川
之後，大理國即「遣建昌城演習爽賀平蜀之意」。[50] 開寶
元年（968），大理國又再遣建昌城守吏至黎州（今四川漢
源）遞交文書，希望與宋朝通好，但都沒有結果，然而，
大理國仍遣黎州諸蠻「時有進奉」。[51] 楊佐〈雲南買馬記〉
載，太平興國（976–984）初，「首領白万者，款塞乞內
附，我太宗冊雲南八國都王，然不與朝貢」。[52] 方國瑜指
出，「白万」疑為「白王」之誤，[53] 即指大理國主。自此
以後，在雍熙二年（985）、端拱二年（989）、淳化二年
（991）、至道三年（997）、咸平二年（999）、景德二

年（1005）、大中祥符元年（1008）、寶元元年（1038），
大理國均派遣黎州諸蠻朝貢於宋。[54]

皇祐元年（1049），廣源州蠻儂智高反宋，四年
（1052），建國稱帝。宋朝以狄青為宣撫使，率兵平定。次
年，儂智高兵敗邕州，「由合江口入大理國」。[55]《南詔野
史》稱：「思廉殺之，函首送京師。」[56] 思廉，指的是大
理國第十一代國主段思廉（1044–1075 在位）。段玉明指
出，儂智高死後，隨其逃奔大理的部屬紛紛投靠大理國，
有些還受到大理國的重用。[57]

熙寧九年（1076），大理國「遣使貢金裝碧玕山、
氈罽、刀劍、犀皮甲、鞍轡。自後不常來，亦不領於鴻
臚」。[58] 到了段正淳（1096–1108 在位）和段正嚴（又名
段和譽，1108–1147 在位）初期，大理國和宋代朝廷的往
來又頻繁起來。崇寧二年（1103），段正淳「高泰運奉表
入宋，求經籍，得六十九家，藥書六十二部」。[59] 政和五
年（1115），「廣州觀察使黃璘奏，南詔大理國慕義懷徠，
順為臣妾，欲聽其入貢」。次年，段正嚴即遣奉使天馹爽
彥李紫琮、副使坦綽李伯祥出使宋朝，李紫琮等「聞學
校文物之盛，請於押伴，求詣學瞻拜宣聖像」，[60] 由此可
見大理國使李紫琮、李伯祥等對漢文化之欽慕。政和七年
（1117）二月，宋徽宗正式冊封段和譽「雲南節度使」、「大
理國王」。[61] 大理國文治九年（1118），相國公高泰明在宋
朝國使鍾□□返國之際，贈送金書《維摩詰經》，或與此
次冊封段和譽之事有關。

宋廷南渡以後，偏安江南。紹興三年（1133），大理
國遣使至廣西，請求入貢及售馬，但遭宋廷拒絕。六年
（1136），大理國又遣使奉表貢象、馬，宋高宗詔「償其馬
直，卻象勿受」，並令經略司「護送行在，優禮答之」。[62] 紹
興年間（1131–1162），宋臣朱震、唐桓均提醒高宗恪守祖
制，在西南採取緊縮政策，儘量減少與大理國直接接觸。
兩國官方的往來，除了上述二條資料外，僅發現一則。據
《南詔野史》載，慶元七年（1201），大理國使人入宋求
《大藏經》一千四百六十五部，置五華樓。[63] 由此可見，
大理國與南宋（1127–1279）的政治往來，不如其和北宋

（960–1127）的交往頻繁。[64]

雖然南宋時，大理國和宋朝官方的關係疏離，但民間的往來並沒有斷絕。《桂海虞衡志》〈志蠻〉載：

> 大理，南詔國也。……產良馬，可與橫山通，北梗自杞、南梗、特磨，久不得至。語在大理馬條下，乾道癸巳（1173），忽有大理人李觀音得、董六斤黑、張般若師等率以三字為名，凡二十三人至橫山議市馬，出一文書，字畫略有法。大略所須《文選》、《五臣注》、《五經廣注》、《春秋後語》、《三史加注》、《都大本草廣注》、《五藏論》、《大般若》、《十六會序》及《初學記》、《張孟押韻》、《切韻玉篇》、《集聖曆》、《百家書》之類及須浮量銅器并碗。……稱利正二年十二月。[65]

在賣馬的同時，大理國人李觀音得、董六斤黑等人還採購許多漢籍，大理國顯然依舊重視漢族文化知識的學習。

從大理國的碑記、文物來看，大理國境內有宋人留居，《護法明公德運碑》的作者在碑中自稱「大宋國建武軍進士」，他應是南宋流寓大理的失意文人。《高興藍若碑》的作者署名為「神州楊德亨」，「神州」乃指中原，故此碑的作者應來自宋朝。崇聖寺塔發現一銅片，上刻「時辛酉歲平國公□□再修元重□□□治親手作組，成都典校舍師彥賈李珠眯智」諸字。〈地藏寺造幢記〉記載，高明生死後，鄯闡遭遇危機，其布燮袁豆光曾經「術於宋王蠻王」，最後得以轉危為安。[66]上述這些十二世紀的資料證明，大理國晚期有宋人在大理國定居、活動。

綜上所述，與南詔時期相較，大理國和宋朝的官方連繫較為冷淡，由於二國沒有戰爭，也未發生大批人口遷移的現象，因此宋朝對大理國的影響遠不能和唐朝對南詔的影響相提並論，不過兩國民間仍時有貿易往來，文化的交流也未間斷。

第二節 與西藏的關係

南詔與吐蕃的疆界毗連，早在八世紀初，南詔尚未統一洱海地區之際，吐蕃的勢力已一度延伸至洱海地區。〈「敦煌古藏文歷史文書」漢譯初稿選〉中提到：「及至兔年（703）冬，贊普赴南詔國攻克之。」又云：「及至龍年（704），贊普牙帳親赴南詔地，薨。」[67]這位卒於南詔的吐蕃贊普，即赤都松贊（Khri 'dus srong btsan，676–704 在位）。天寶戰爭以後，南詔與唐朝決裂而和吐蕃結盟。天寶十一年（752），吐蕃稱南詔為兄弟之國，冊閣羅鳳「贊普鍾南國大詔」（「鍾」意為「弟」），賜金印，稱「東帝」，閣鳳羅遂改年為贊普鍾元年。[68]閣羅鳳還派大臣段忠國，至吐蕃贊普赤德祖贊（Khri lde gtsug btsan，704–755 在位）的帳前致禮示敬。[69]南詔和吐蕃結盟以後，多次聯手，打敗唐軍。大曆十四年（779），閣羅鳳卒，長子鳳伽異先亡，孫異牟尋為南詔王。是年十月，吐蕃與南詔合兵二十萬，兵分三路欲取成都，不過大敗而歸，折損兵卒數萬。這時，吐蕃改封異牟尋為「日東王」，[70]由「東帝」降為臣屬關係。由於南詔依附吐蕃期間，吐蕃每次發動戰爭，都要南詔作前鋒，還徵收很重的課稅和勞役，異牟尋不堪忍受吐蕃的剝削和壓迫，遂於貞元九年（793）決意歸唐。次年，韋皋遣巡官崔佐到南詔首府陽苴咩城，與異牟尋之子尋閣勸及清平官等，會盟於洱海之濱的點蒼山，[71]南詔再度與唐修好。貞元十五年十二月（800 年 1 月），吐蕃出兵五萬分擊南詔及巂州，異牟尋與韋皋發兵抵禦，吐蕃無功而還。[72]貞元十七年（801），吐蕃數度為唐朝和南詔的聯合軍隊所敗。次年，唐朝和南詔合兵攻伐吐蕃於雅州，又圍維州及昆明城。吐蕃內大相論莽熱，率兵十萬來解維州之圍，韋皋執論莽熱於長安。[73]元和三年（808），異牟尋卒，子尋閣勸繼立。總而言之，在貞元十年至元和三年（794–808）這段期間，南詔與唐朝合力與吐蕃作戰，取得了不少戰果。尤其南詔與唐軍曾追擊吐蕃兵至大渡河以北，把吐蕃的勢力基本上趕出了現在的雲南地區，在軍事上是一個重要的勝利。[74]自此以迄大理國滅亡，史料和地方文獻少有吐蕃和雲南往來的記載。

南詔和吐蕃同盟長達四十餘年，這段期間，南詔與吐蕃的政治關係密切，典章制度也受到了吐蕃的影響。在〈南詔圖傳〉（圖1.1）和〈畫梵像〉第 86 頁中，南詔開國武將各群矣都身著虎皮衣，這種特殊的服裝也見於吐蕃藝術之中（圖3.3）。在〈南詔德化碑〉中還發現了「大虫皮」的官銜，大虫皮乃是吐蕃武職官階，或因其身披大虫皮，故名。陸離指出，南詔大虫皮制度的建立，雖然受到吐蕃大虫皮制度的影響，卻也有不同於吐蕃之處。根據〈南詔德化碑〉所記，南詔時被授予「大大虫皮衣」、「大虫皮衣」的官員，都是清平官、大軍將、倉曹長、大總官等南詔軍政要員，而且官職越高者，所授皮衣的規格也越高，這與吐蕃授立有戰功的中下級武官及士兵皮衣的做法不同。此外，南詔授予官員虎皮衣有「全披波羅皮」、「胸前背後得披，而缺其袖」、「胸前得披，並缺其背」三種，與吐蕃的「虎皮袍」、「虎皮裙」、「虎皮掛」、「虎皮馬墊」等樣式也不盡一致，顯然，南詔大虫皮制度雖根植於吐蕃文化，但有著自身的特點。[75]〈畫梵像〉第 4 頁立於相國高壽昌前的大軍將，也身著全身虎皮，顯示大理國亦繼承了南詔重要官員身著大虫皮的制度。

《南詔圖傳・文字卷》言：「大封民國聖教興行，其來有上，或從胡梵而至，或於蕃漢而来，奕代相傳，敬仰無異。」說明了南詔時期佛教傳入洱海地區，或從印度、或從吐蕃、或從中原，只是，遍查史料和地方文獻，並未發現南詔和吐蕃佛教交流的記載。而且，從〈畫梵像〉或南詔、大理國傳世或出土文物來看，無論在圖像或風格上，也看不到西藏影響的蛛絲馬跡，即便是現存的大理國寫經、碑記、陀羅尼磚及封泥等，也沒有發現藏文。也就是說，目前我們找不到南詔、大理國佛教受到西藏影響的證據，這個現象令人玩味。從吐蕃佛教發展史中，可一窺究竟。

七世紀初，藏王松贊干布完成吐蕃王朝的統一大業後，為了鞏固政治地位，並提高吐蕃的生產技術和文化水準，先後迎娶了尼泊爾墀尊（Khri btsun）公主和唐朝文成公主。二位公主篤信佛教，分別在拉薩興建大昭寺、小昭寺，為吐蕃埋下了日後佛教萌發的種子。不過，藏王並未放棄藏族原來的信仰 ── 苯教。八世紀初，赤德祖贊即位，與唐室和親，娶金城公主。公主入藏之後，熱心佛教事業，藏王又從漢地和于闐邀請僧人進藏，佛教的推廣才有了進展，藏王和王妃們始信仰佛教。但隨著佛教勢力的擴張，苯教信徒倍感壓迫，不久就引起崇信苯教貴族們的抗爭，佛教僧侶遭受驅逐。赤松德贊（Khri srong lde btsan，755–797 在位）即位之初，由於年幼，先由信奉苯教、反對佛教的貴族掌權，發布了西藏史上第一次的禁佛令。待赤松德贊親政後，才又派人赴長安迎漢僧，取佛經，更命使者迎請那爛陀（Nalānda）寺名僧寂護（Śantarakṣita，700–760）、精於咒術的蓮花生（Padmasambhava，八世紀）、蓮華戒（Kamalaśīla，約740–795）等印度高僧入藏，再邀集持一切有部律的比丘十二人，以寂護為堪布，首次剃度藏人出家，建立了西藏本土的僧團。值得注意的是，赤德松贊時，有天竺大咒師法稱（Dharmakīrti）、無垢友（Vimalamitra）等人翻譯一些密續，藏人毗盧遮那（Bai ro tsa na）、南喀寧波（Nams mkha'i snying po）等人在印度學習金剛乘密法，且回藏後也開始傳授，但都遭到許多人的詰難，引起了當時的顯、密之爭，結果密教似乎居於劣勢。[76]

赤松德贊卒後，其子牟尼贊普（Mu ne btsan po，797–798 在位）、赤德松贊（Khri lde srong btsan，798–815 在位）兄弟相繼嗣位，繼續推行其父發展佛教的政策，佛教勢力日益壯大。九世紀上半葉，佛教遭到反佛貴族與苯教僧侶聯合反撲。朗達瑪（Glang dar ma，838–842 在位）即位後，更展開了大規模的滅佛行動，破壞佛寺和佛像，丟棄佛經，強迫僧人打獵，印、藏僧人逃散，西藏佛教遭受到嚴重的打擊。朗達瑪在位四年，後為僧人射殺，二子年幼，為貴族分別擁立，吐蕃王朝分崩離析，社會混亂，經濟凋敝，文化停滯。

吐蕃向洱海地區擴張和吐蕃與南詔交好之時，為八世紀，正值西藏佛教的萌芽期，僧團建立不久，密教初入吐蕃，仍居劣勢，藏傳佛教的特色尚未建立。因此，即使當時有僧人自吐蕃來到南詔，他們所弘揚的佛教，從內容來看，應該是印度佛教或漢傳佛教。九世紀初以來，吐蕃和

南詔的關係迅速冷卻，而朗達瑪的滅佛之舉，更重創吐蕃佛教的發展，所以，有些學者主張西藏佛教或密教對南詔影響深遠，[77] 此一說法實有待修正。

第三節　與印度的關係

佛教何時從印度傳至雲南？史料並無明確記錄。《道宣律師感通錄》提到，在洱海地區，「時聞鐘聲，百姓殷實，每年二時供養古塔。塔如戒壇三重，石砌上有覆釜。其數極多，彼土諸人，但言神塚，每發光明，人以蔬食祭之，求福祚也。其地西去萬州二千餘里，問（衍文）去天竺非遠，往往有至彼者，云云」。[78] 這些佛塔下有三層臺階，上安覆鉢塔身，形式與印度的佛塔相彷彿，應源自印度。《道宣律師感通錄》撰寫於麟德元年（664），由此推斷，至少在七世紀中葉時，大理地區的文化已受到天竺佛教的影響。

唐肅宗至德元年（756），「南詔乘亂陷越嶲會同軍，據清溪關，尋傳、驃國皆降之」。[79] 自南詔擁有整個伊洛瓦底江流域、與天竺相依為鄰後，從滇經緬甸北部至印度道路的通行較為方便，促進了滇、印間經濟、文化、宗教的交流。不過即使如此，滇、緬、印之道仍為一條險途。《嶺外代答》卷三〈通道外夷〉言道：「自大理國五程至蒲甘國，去西天竺不遠，限以淤泥河不通，亦或可通，但絕險耳。」[80] 淤泥河，即伊洛瓦底江。由此看來，南詔統一了尋傳、驃國，固然使得天竺至滇的商旅增加，可是這條道路不是一直暢通無阻，推測天竺自此來滇的人數也不會太多。

有關滇、印的文化交流，史料闕載，即便梳理地方文獻，相關的資料也十分有限。其中，〈南詔圖傳・文字卷〉提到了梵僧與保和二年（825）來到南詔國的西域和尚菩立陀訶，從梵僧的稱名和菩立陀訶是一位「西域」僧人來看，二者可能來自天竺。此外，地方文獻屢屢提到來自摩揭陀國的贊陀崛多也來自天竺。[81] 贊陀崛多曾為豐祐的國師，推想其對當時佛教的影響應該不小，可惜文獻佚失，

具體影響為何？目前難以揣測。

從現存的文物來看，〈畫梵像〉第 13、14 頁的白難陀和莎竭海龍王，膚色較深，均坐在蛇身之上，頭後尚有多個蛇頭，造型與印度的龍王近似。第 92 頁的白水精觀音、第 109 頁的婆蘇陀羅佛母、第 113、124 頁的大黑天圖像來源，亦可能是印度。婆蘇陀羅一名，不見於漢譯《大藏經》（在漢譯經典均稱之為「持世菩薩」），此一稱謂應是大理國人參照梵文 Vasudhārā 的音譯而來。再者，第 9 頁降魔成道圖中，釋迦牟尼臺座上出現的彌伽迦利、和第 88 頁的除象難觀世音，這些元素亦僅見於印度佛教美術，也是大理國佛教圖像受到了印度佛教美術影響的見證。

此外，〈畫梵像〉的「護國寶幢」和「多心寶幢」都以梵文書寫，事實上，大理國寫經中常見朱書梵字，如在崇聖寺出土的大理國文物中，就發現了梵文的咒語、磚石、瓦當和封泥，[82] 現藏於雲南省博物館的大理國元亨十一年（1195）所立〈大理閣彥賁趙興明為亡母造墓幢〉上，也刻有梵字；[83] 大理國地藏寺經幢的第一層天王之間、四稜兩側，亦以順時針方向陰刻梵文〈佛頂尊勝陀羅尼經及咒〉[84]（圖 6.1-A、B）。以上種種，都是印度對大理國文化影響的佐證。不過，值得一提的是，有些磚上（圖 6.2）同時出現梵文和漢文，而這些梵文均為城體梵字，與〈畫梵像〉第 129、130 頁的經幢相似，書寫風格亦與中土的梵文書風相近，可見經由中土傳入大理國的梵文，對大理國梵文的傳布也應有推波助瀾之效。

第四節　與中南半島諸國的關係

八世紀中葉，南詔日益壯大以後，為了擴張領土和解決勞力不足與經濟匱乏等問題，經常對中南半島的國家發動戰爭。唐肅宗至德元年（756），南詔王閣羅鳳派兵攻伐尋傳、驃國，二國歸降，這是南詔和中南半島諸國往來最早的文獻記載。《新唐書》〈驃國傳〉云：「南詔以兵疆地接，常羈制之。」[85] 太和六年（832），南詔又劫掠驃

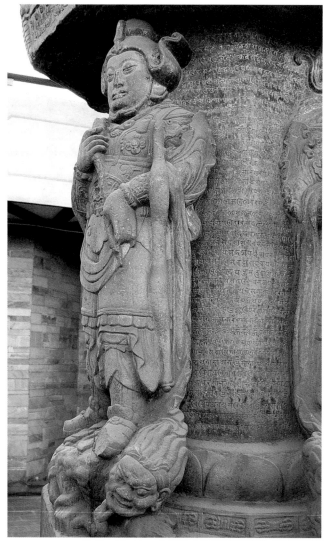

6.1-A、B　地藏寺經幢第一層局部　大理國　十二世紀　雲南昆明市博物館藏　作者攝

6.2
陀羅尼磚
大理國（937-1254）
雲南大理崇聖寺千尋塔出土
雲南大理市博物館藏
作者攝

國，「虜其眾三千餘人，隸配柘東（今雲南昆明），令之
自給」。[86] 太和九年（835），南詔再破彌臣國（今緬甸南
部伊洛瓦底江入海一帶），「劫金銀，擄其族三二千人，
配麗水淘金」。[87] 其他如昆侖國（緬甸南部）、女王國（今
寮國川擴、桑怒地區）、真臘（今柬埔寨）等國，亦先後
受到南詔的侵擾。[88]《南詔野史》又載：「獅子國侵緬，
緬求救於王，王遣段宗榜（段宗牓）助之。」大中八年
（854），南詔王所派遣的段宗牓得勝，緬王為了感謝段宗
牓，特別致送了金佛一堂[89]（又一說「緬王酬以金寶，不
取；取佛舍利」[90]）。光啟元年（885），昆侖國還進獻美
女給南詔國王隆舜，受到隆舜的寵幸。[91] 由此可見，南詔
晚期與中南半島諸國的往來密切。

大理國時，和大理國接壤的中南半島國家，為交
趾的李朝和緬甸的蒲甘王國。《宋史》言，大中祥符八
年（1015），「交州李公蘊敗鶴拓蠻，獻捷」。[92] 李公蘊
（1009–1028 在位）是李朝的開國君主。《越史通鑑綱目》
正編卷二對此事的記述較詳，言道：

> 順天四年癸丑（1013）冬十月，渭龍州牧何戾俊
> 叛，帝（李公蘊）親征之，戾俊遁走。先是，蠻
> 人至渭龍貿易，帝使人執之，獲馬萬餘匹。是戾俊
> 叛，復附於蠻。帝來征之，戾俊懼遁走。……順天
> 五年（1014）春正月，蠻人入寇，命翊聖王擊破之。
> 鶴拓蠻楊長惠、段敬芝二十萬人入寇，屯金花步，
> 布列軍營號五花寨，平林州牧黃恩榮以聞。命翊聖
> 王擊破之，斬首萬級，獲其士馬而還。帝遣員外郎
> 馮真等以所馬百匹遺于宋，宋帝厚款之，賜冠帶器
> 幣有差。[93]

文中的「蠻」，指「鶴拓蠻」，即大理國，[94] 當時大理國
的國王為段素廉（1009–1022 在位）。根據這則記載，當
時大理國和李朝原有貿易往來，但因李朝執持大理國的商
旅，二國交惡。所以，李朝叛臣何戾俊敗退入大理國後，
得到大理國的支持，段素廉派楊長惠、段敬芝為將，率兵
二十萬進攻李朝，不過這場戰役大理國大敗。事後，李朝

害怕因此而與大理國交惡，遂遣員外郎馮真等以所獲的馬
百匹轉送於宋。由於宋朝的介入，兵敗後的大理國沒有再
度發兵。[95] 宋熙寧八年（1075），李朝出兵十萬，分水陸
兩路進攻宋境廣西時，還不時侵擾大理東南邊境。[96] 段正
嚴時（1108–1147），李朝李乾德庶出之子翁申利出奔大
理國寄養，大理國趁李陽煥死、李天祚新立之際，令翁申
利返回李朝，爭奪王位。在大理國的支持下，翁申利連戰
皆捷，迅速占領了李朝北部廣大地區，但時間並不長，翁
申利旋即被擊敗，為人所擒。據《越史略》卷三李龍幹天
資嘉瑞四年（1189）條記載，有大理僧人惠明、戒日等朝
越，說明翁申利死後，大理與交趾的關係有所改善，趨向
友好。[97]

在蒲甘方面，依據緬甸的編年史《琉璃宮史》，蒲甘
的國王阿奴律陀（Anawrahta，1044–1077 在位）為了迎奉
佛牙，曾率大批軍隊北上大理國。兵臨大理城下後，因得
到大理國國王的盛情款待，雖未迎請到佛牙舍利，但得到
一尊玉佛而返。[98] 大理國段正淳時（1096–1108），緬人、
波斯（今緬甸勃生）、昆侖三國進白象及香物。[99] 政和五
年（1115），緬人進金花、犀象。[100] 紹興六年（1136）夏，
「大理國遣使楊賢明彥賁賜色繡禮衣金裝劍，親侍內官副
使王興誠，蒲甘國遣使俄託乘訶苦，進表兩匣及寄信藤
織兩箇，並係大理國王封號」。[101] 從大理國遣使朝宋，
蒲甘國派員隨行來看，兩國之間或許還保持著朝貢的關
係。《琉璃宮史》又言，蒲甘的河朗悉都王（1112–1167）
率水陸兩路去大理國迎取佛牙，不過此次蒲甘王又無功而
返。[102] 這些資料顯示，大理國後期，蒲甘仍與大理國時有
往來。

上述文獻資料表明，九世紀時，雲南和中南半島諸
國爭戰不斷，尤其和緬甸的交往最為頻繁，緬甸驃人所
建立的城邦國家驃國，還曾受到南詔的羈制，二地間出
現大批人口、物資的流動，當然也應進行商業貿易和文
化交流。元和三年（808），南詔第七代國主尋閣勸自稱
「驃信」，[103] 驃信即國君之意。自此以後，南詔諸王皆稱
驃信。伯希和引巴克之說，以為「驃信」即緬甸語 Pyu-
shin 之對音，即驃王之意。[104] 南詔國王使用這個名稱，固

然在誇耀自己征服驃國的豐功偉績，宣示南詔的統治已經擴展到上緬甸的驃國，[105] 但同時也是驃國文化對南詔影響的具體事證。到了大理國時，國王仍沿襲南詔之舊制，依然使用「驃信」這個稱號，〈畫梵像〉上就發現「利貞皇帝驃信畫」、「奉為皇帝驃信畫」的榜題。

又南詔第十二代國王隆舜自稱「摩訶羅嵯」，此一稱號亦與印度和東南亞關係密切。「摩訶羅嵯」的梵文為 Mahārāja，意指「大王」，乃印度、中南半島東南亞國王之稱號。根據史料，昆侖國曾進獻美女給南詔國王隆舜，受到隆舜的寵幸，顯示他可能對東南亞文化頗為傾心，隆舜自稱「摩訶羅嵯」，大概是受到中南半島東南亞文化的啟發。〈南詔圖傳〉（圖1.1）和〈畫梵像〉第41、55、101頁所畫的南詔第十二代國王摩訶羅嵯，簪髻、跣足，上身全袒，下著印度式的裹裙。類似的人物形象，在第131～134頁的十六國王中也有發現，不僅服裝樣式與東南亞民族的穿著雷同，摩訶羅嵯的打扮也仿效東南亞的國王。

在音樂方面，南詔也受到驃國的影響。根據《新唐書》記載，「貞元中（785–805），南詔異牟尋遣使詣劍南西川節度使韋皋，言欲獻夷中歌曲，且令驃國進樂。皋乃作〈南詔奉聖樂〉。貞元十七年（801），「驃國王雍羌遣其弟悉利移、城主舒難陀獻其國樂，至成都，韋皋復譜次其聲，又圖其舞容、樂器以獻」。[106]《唐會要》卷三十三〈驃國樂〉提到，「驃國在雲南西，與天竺國相近，故樂多演釋氏之詞」，並言「後敕使袁滋、郄士美至南詔，並皆見此樂」。[107] 由此可知，驃國樂是一種佛教音樂，袁滋、郄士美出使南詔時，就看過南詔國演奏此樂，說明驃國樂在南詔已有流傳。而驃國獻樂唐朝一事，乃南詔王異牟尋所促成，韋皋依驃國樂所譜之曲，又稱為〈南詔奉聖樂〉，由此可見南詔與驃國音樂關係之密切。

再者，在藝術風格上，大理國的阿嵯耶觀音像，和中南半島諸國就有很深的淵源。仔細比較大理國的阿嵯耶觀音像和中南半島諸國八、九世紀的菩薩像，可以發現阿嵯耶觀音鼻塌嘴寬、顴骨較高、上半身平扁、下半身窄瘦、

姿勢僵直等造像特徵，和驃國、墮羅鉢底（在今下緬甸之東和柬埔寨之西的泰國）、泰國南部的室利佛逝、吉蔑、占婆等地的菩薩像近似。其髮型、服裝、裝飾樣式等，和中南半島的菩薩像也雷同，由此看來，此時中南半島的觀音像，極可能就是阿嵯耶觀音像的祖本，而這個祖本大概是九世紀時從中南半島諸國傳入南詔（詳見本書〈附錄一阿嵯耶觀音菩薩考〉）。

在崇聖寺千尋塔出土的造像中，還發現數尊水晶坐佛 [108]（圖6.3），其肉髻如錐，方額闊面，兩耳垂肩，鼻子如楔，嘴寬而大，身著右袒式袈裟，雙肩平直，上身短碩。從其風格特徵來看，應為一尊十二世紀蒲甘的造像，很可能是蒲甘朝貢的貢品，只是這種造像對大理國的造像並沒有造成任何的影響。

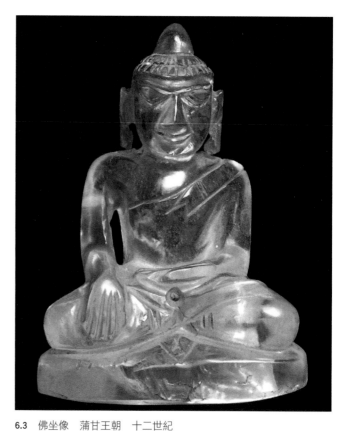

6.3 佛坐像　蒲甘王朝　十二世紀
雲南大理崇聖寺千尋塔出土
雲南省博物館藏
採自 Albert Lutz ed., *Der Goldschatz der drei Pagoden*, kat. nr. 47.

小結

　　南詔、大理國，雖與唐宋、西藏、印度和中南半島東南亞諸國皆毗鄰，不過因為歷史因素，從不同地區所汲取的文化養分，便有程度深淺的差異。其中以漢文化的影響最為顯著。七世紀初，洱海地區本來就居住了許多漢族或漢化水準較高的白蠻。蒙舍詔興起至八世紀中葉以前，其與唐朝關係友善，多次受到唐朝的冊封，並在唐朝的協助之下，統一六詔。南詔視唐朝為宗主國，對中原文明和唐朝的經濟文化始終抱持著傾慕之心。八世紀中葉以迄南詔末，兩國或敵或友，時和時戰，在多次戰爭的過程中，數以萬計的漢人被遷徙至南詔，其中大部分是來自蜀地。這些漢人長期與當地的人民共處交流，不但提高了當地百姓的生產技術，充實南詔的勞動力，也促進了漢文化的傳播。更重要的是，自貞元十五年（799）韋皋在成都創辦了供南詔子弟學習的學校後，由南詔遣送質子至成都受學、並於學成後歸國的政策，共執行了五十餘年，更加深漢文化對南詔的影響。這些質子中，有些受到南詔王的重用，擔任要職，他們所制定的政策，也多以漢人的典章制度為基礎。在這種狀況下，中原文化很快地便成為南詔晚期文化的主幹。大理國的文化基本上是南詔的延續，雖然大理國與南宋的官方往來疏離，但兩國民間的交流卻從未停歇，中土文化的元素仍源源不斷地輸入，進而影響到大理國的藝術文化。換言之，與其他地區相比，中原文化對南詔、大理國的影響既久且廣。

　　九世紀以來，南詔崇佛之風日盛，而當時的印度和中南半島諸國也多信仰佛教，根據文獻和文物遺存，在南詔、大理國所汲取的印度和東南亞諸國的文化元素，多與佛教有關，顯見宗教是文化傳播的重要媒介。在西藏方面，雖然南詔和吐蕃同盟四十餘年，但從文獻和文物資料來看，我們僅發現南詔、大理國大虫皮的衣式和制度與西藏有所關連，說明南詔和吐蕃的結盟影響了南詔的服式和官制，可是在佛教方面，卻不見藏傳佛教的色彩，這應是兩國結盟時期，西藏佛教尚未發展出自己的特色所致。

　　綜上所述，南詔、大理國的文化，是以中原的漢文化為基礎，在與西藏、印度、和中南半島鄰國的軍事、商旅、宗教等往來中，汲取不同的文化養分，加入了本地的特色，經歷數百年的發展，鎔為一爐，形成了自己的文化體系。

結論

根據以上繁瑣的分析、考訂，〈畫梵像〉是大理國第十八代國主利貞皇帝和他的相國高壽昌，為了為皇帝祈福和護祐國家，在大理國晚期共同推動的一項重要佛事活動。只可惜盛德元年（1176）時，因高氏踰城和觀音兩派爭奪相國之位，被迫停工，以至此畫的許多畫面，或設色不全，或尚未畫定稿線。總之，此畫作於利貞元年至盛德元年間，即1172年至1176年間，畫中的「利貞皇帝禮佛圖」，出自利貞皇帝段智興本人之手，而其後的諸佛、菩薩、龍王、護法等，則由張勝溫和他畫坊的畫師集體完成。雖然該畫的繪畫風格並不統一，不過整體而言，和中原藝術血脈相通。

〈畫梵像〉圖像繁多，張勝溫於盛德五年（1180）不但請釋妙光為此畫作跋，同時還請其為此畫的尊像題名，並對已有題名的榜題進行了校正工作，全作製作態度審慎嚴謹。

〈畫梵像〉好似一部佛教圖典，其中，顯教圖像占了全作的六成以上，密教圖像占了不到三成，與本地信仰有關的圖像則包括：第39〜41頁的「釋迦佛會」、第51〜57頁的「南詔祖師像」、第58頁的「梵僧觀世音」、第83頁的「踰城佛」、第86頁的「建國觀世音」、第99頁的「真身觀世音」、第110頁的「易長觀世音」、第118頁的「九面十八臂三足護法」、第119頁的「大黑天」、第121頁的「金鉢迦羅」、第122頁的「大安藥叉」、第123、124頁的福德龍女和大黑天組合、第128頁的「摩醯首羅」等，上述這些圖像，在雲南以外的地區皆不曾發現，是南詔、大理國特有的佛教圖像，和當地的佛教信仰有關。根據〈畫梵像〉的圖像，大理國佛教信仰是顯密雙修，又融入本地的佛教信仰特色。同時，由於全作與觀音信仰有關的圖像，共計二十一種二十三幅，約占了全畫作的六分之一；而且，在畫中的十三身明王、護法裡，與大黑天有關的圖像幾乎占了一半，這些現象都顯示，大理地區觀音和大黑天信仰盛行。

〈畫梵像〉的裝裱，原為經摺裝的冊頁形式，本來收藏於大理國御府或皇家寺院之中，可能在元代時，為滇地的遊方僧人帶到江南，後為東山德泰購藏，德泰為天界寺藏主後，此畫便轉藏於南京天界寺中。德泰亡歿後，此畫流落他所，後為德泰的弟子鏡空購得，為慧燈寺所收藏。直至天順三年（1459），此畫依然藏於慧燈寺中，受到今明上人弟子鏡空法師的珍愛。唯此畫歷經風霜，至少經過四次重裝，正統十四年（1449）曾遇水患，受水浸漬，傷損嚴重，由尹希怡重新裝潢。應予留意的是，天順三年佚名者書寫題跋時，〈畫梵像〉仍維持經摺裝的冊頁形式，其改裝成卷，應是天順三年以後之事。在多次重裝的過程中，〈畫梵像〉大部分的畫幅被保存下來，不過部分畫幅位置錯亂，也有部分畫幅佚失，從筆者的復原來看，畫作後半部錯置和闕漏的狀況較為嚴重。

根據畫作的復原，此畫作應是一件經過整體設計之作，畫作前段的「利貞皇帝禮佛圖」、「金剛力士」和「龍天護法」這三個單元，與後段的「十六國王」、「經幢」以及「明王、護法」互相呼應，而中段則以第四單元「釋迦傳法圖」揭開序幕，強調南詔、大理國佛教的正統性。雖然全作中段的布排沒有完整的結構關係，但大體以佛、觀音、佛母、菩薩、護法的次序安排。較為特殊的是，〈畫梵像〉的觀音菩薩圖像，分為第九「南詔、大理國觀音」和第十一「其他觀音」兩大單元，並將第九單元「南詔、大理國觀音」插於第八單元「三會彌勒尊佛會」和第十單元「藥師琉璃光佛會」之間，與佛部的圖像混融，說明這一單元中的觀音尊像備受大理國人民推崇，在信眾心中，祂們的地位可與佛同等。

〈畫梵像〉內容豐富，一方面，可與雲南的地方文獻相校勘或印證，另一方面，也可增進我們對南詔、大理國文化、歷史和佛教的認識，並修正學界所提出的一些觀點。

雲南的地方文獻，如《滇志》〈方外志〉言：「張惟中，得
達摩西來之旨，承荷澤之派，為雲南五祖之宗。」然而，
雲南五祖為何人？史無記載。〈畫梵像〉第 51 頁畫和尚張惟
忠傳法給李賢者，第 52 頁畫李賢者傳衣付法給純陁大師，
第 53 頁畫純陁大師傳法給法光和尚，第 54、55 頁畫法光
和尚傳法給摩訶羅嵯，清楚交待了荷澤禪在南詔流傳的法
脈。據此可知，雲南五祖，當指和尚張惟忠、李賢者、純
陁大師、法光和尚、摩訶羅嵯五人，補充了文獻記載之闕。

無論是正史或地方的野史，都沒有摩訶羅嵯宗教信仰
的相關記載。第 41 頁右下角胡跪的摩訶羅嵯身前，放置
著密教五供，顯示他不但是禪宗的祖師，同時也熟悉密教
儀軌。在〈南詔圖傳〉（圖 1.1）中，摩訶羅嵯甚至還在阿嵯
耶觀音像前虔誠地合十禮拜，顯然他也篤信阿嵯耶觀音。
傳世的畫作以具體的圖像，補足了史料未載摩訶羅嵯宗教
信仰的空白。

明清的地方史料，如倪輅本《南詔野史》、[1] 胡蔚本《南
詔野史》[2] 和《僰古通記淺述》[3] 等，皆稱南詔第三代國王
盛邏皮的諡號為威成王，但在第 103 頁的「十一面觀世音」
下方，卻發現了「威成王閣羅鳳」、「太宗武王晟邏皮」
的題名，可見威成王應是南詔第五代主閣羅鳳的諡號，而
第三代國王盛邏皮的諡號，則應為太宗武王。另外，據
十一面觀音像下「神武王鳳伽異」的題名，亦可得知未立
而早逝的閣羅鳳之子鳳伽異，在鳳伽異子異牟尋即位後，
被追封為神武王。這些資料都可修訂野史的訛誤。

《南詔野史》、《滇雲歷年傳》等雲南地方史料，皆記
載利貞、盛德時期（1172–1180），高氏踰城和觀音兩派
爭奪相位，相國高壽昌於利貞三年（1174）和盛德元年
（1176）兩度相位被奪之事，大理國的政局動盪不安。〈畫
梵像〉之所以未畫完，很可能就是受到此一政治事件的波
及，可與史料記載相印證。從高壽昌的黯然退位使得此畫
停工一事看來，高壽昌顯然是規劃繪製〈畫梵像〉的關鍵
人物，他應該也是一位虔誠的佛教徒。

筆者從對〈畫梵像〉的考察中發現，此畫雖完成於大
理國晚期，可是畫中卻描繪了與授記細奴邏故事有關的梵
僧觀世音、建國觀世音，以及真身觀世音，且十一面觀世

音菩薩像下，還畫了南詔國的十三代國主和細奴邏妻潯彌
腳與其媳夢諱等人物。在「釋迦佛會」圖的右下角，特別
描繪了南詔第十二代國主摩訶羅嵯，說明南詔所傳的佛法
乃釋迦牟尼佛的嫡傳。第 51～57 頁所描繪的雲南禪宗五
祖和尚張惟忠、賢者買羅嵯、純陁大師、法光和尚、摩訶
羅嵯，以及贊陁堀多和尚、沙門□□兩位密教祖師，都
是南詔時的高僧。有趣的是，全作除了在「奉為皇帝瞟信
畫」的「釋迦牟尼佛會」下，圖繪了利貞皇帝手持長柄香
爐禮拜的畫面，在畫作的第二段中竟找不到一位大理國的
僧俗，清楚顯示了大理國對南詔國有著強烈的認同意識。
這點尚可以從段氏立國稱「大理」，與南詔晚期國號「大
禮」有關，又大理國王如同南詔國王一樣，均稱「瞟信」
等事，而得到證明。換言之，大理國的文化與南詔國實為
一脈相傳。

南詔國王蒙氏，原屬烏蠻一系，大理國王段氏乃白
蠻，為何二者在文化意識形態上卻沒有太大的分野？方國
瑜的研究指出，樊綽《雲南志》所載洱海地區的族別很
多，大抵分為烏蠻、白蠻兩類。烏蠻地區的經濟文化比較
落後，少受漢文化的薰陶，而白蠻地區比較進步，漢族文
化成分比較多。南詔前期，洱海地區確實有烏蠻和白蠻的
分野，可是到了後期已經融合。[4] 南詔時期，任用了許多
漢化程度較高的白蠻為官員，如唐玄宗天寶十年（751）
協助異牟尋大敗唐將鮮于仲通、使南詔國轉危為安的段儉
魏，就是白蠻。段儉魏因功改名段忠國，在〈南詔德化碑〉
碑陰題名中，段忠國即位列第一名。[5] 史料記載，段氏在
南詔擔任要職者，尚有段酋遷、[6] 段宗牓、[7] 段瑳寶、[8] 段
義宗 [9] 等人。由此可見，大理國的祖先深得南詔國主的器
重。再加上南詔國是被鄭買嗣所亡，而不是被大理國所
滅，故南詔和大理國並無對立關係，這些可能都是大理國
在文化上認同南詔國的一些原因吧！

許多學者認為，佛教的密宗傳入大理地區以後，與當
地的文化相融合，形成了一個密教的新宗派 —— 阿吒力
教，而阿吒力教主要盛行於南詔及大理國時期，[10] 因此不
少學者視南詔、大理國的文物皆與阿吒力教有關。可是，
「阿吒力」一詞，並不見於南詔、大理國的文獻和金石碑
刻。侯冲的研究更指出，現存的阿吒力教經典證明了所謂

阿吒力教，是明代佛教三分時的「教」，阿吒力僧就是教僧，也就是赴應世俗需要的應赴僧，與密教無涉。本研究指出，〈畫梵像〉的顯教圖像，是密教圖像的兩倍，為全作的主流。又，參照南詔、大理國石窟造像和現存以及出土的文物，也得到同樣的結果。顯然地，南詔、大理國的佛教，應是大乘顯教和密教兼容並蓄，顯教包括了禪宗、般若、法華、華嚴、藥師等內容，而密教則是持明密教和金剛乘共存。因此，南詔、大理國的佛教為阿吒力教之說，無法令人苟同。

至於流傳於南詔、大理國的佛教，其祖源為何？或云印度，或云吐蕃，或云中土。依據圖像溯源和圖像文本的考察，筆者認為，與漢地關係密切的圖像比例最高，其次尚發現一些印度的元素，表示漢地佛教對南詔、大理國的影響最為深遠，再其次則為印度。值得注意的是，〈畫梵像〉不見吐蕃佛教的成分，這應和八世紀下半葉，南詔和吐蕃頻繁接觸時，吐蕃的佛教剛剛萌芽，藏傳佛教的特色尚未建立有關。同時，九世紀朗達瑪的滅佛，又使吐蕃佛教的元氣大傷，政治分崩離析，史料上不見九至十二世紀南詔、大理國和吐蕃往來的記載，因此在佛教和文化的交涉關係上，二者日益疏離，以至於南詔、大理國的佛教中，看不到藏傳佛教的元素。

另從筆描線條、山石畫法、人物造型，以及佛、菩薩、天王、力士等的服飾觀之，〈畫梵像〉都深受中原繪畫影響，尤其與唐代蜀地的關係最為密切。〈畫梵像〉中所描繪的圖像裡，十六羅漢、大日遍照佛、千手千眼觀世音、易長觀世音、大悲觀世音、地藏菩薩、毗沙門天王的粉本，也很可能自川蜀傳來，足見蜀地對南詔、大理國影響之深。追究其原因，除了二地毗鄰之外，八世紀中葉以迄南詔末期，唐和南詔發生過多次的戰爭，南詔還多次在征蜀的過程中，擄掠了數以萬計的漢人，而這些被擄的蜀人中，除了一般百姓外，尚包括工巧、僧道和知識分子，他們對漢文化在南詔的傳播，自然起了很大的促進作用。更值得注意的是，貞元十五年（799），韋皋在成都創辦了供南詔子弟學習的學校，由南詔遣送質子至成都受學、學成後歸國的政策，執行了五十餘年，更加深漢文化對南詔的影響。由此可見，蜀人無疑是在南詔傳播漢文化的最大功臣。

〈畫梵像〉雖然反映了許多外來的影響，但大理國的畫師也不是一成不變，在一些畫面上，畫家就加入了自我的詮釋。例如，「維摩詰經變」中，畫家不循舊例將舍利弗畫在文殊菩薩身側，而將其畫於維摩詰居士的身前，虔心跪拜。在「藥師琉璃光佛會」裡，藥師佛前跪著阿難和救脫菩薩，這兩個人物在漢地的藥師經變裡從不曾出現。「三會彌勒尊佛會」中，畫家不畫婆羅門拆七寶幢，而作穰伕王建七寶幢。另從服飾特徵來看，「八難觀音」的主尊，又與真身觀世音有些相似。凡此種種皆顯示，大理國的僧人與匠師在原來畫稿的基礎上，融入了自我的詮釋，修改了部分的細節，表達其對經義的瞭解與認識。

〈畫梵像〉第39～41頁的「釋迦佛會」，是宣示南詔佛教為釋迦嫡傳的關鍵性畫面，在第40頁的下方，畫家圖繪了代表西洱河神的白螺。第78～81頁的「三會彌勒尊佛會」下畫一河，河中描繪了西洱河神的白螺、龍、烏龜、牛、神馬，河上尚畫一隻鳳鳥。第88～90頁「八難觀音」主尊的下方，也畫了西洱河神的白螺，第97頁「菩陁落山觀世音」前景的水域中，畫白螺和兩個龍頭，第101頁「救苦觀世音菩薩」的前景，又畫雙蛇和西洱河神——金螺和額上有輪的金魚。這些畫面似乎在說明，大理國人已有視洱海地區為佛國聖地的意圖，認為釋迦牟尼佛不但在此開演心宗，同時彌勒佛和觀音也都在此化現。在這樣的信仰基礎上，後代直接認為蒼洱地區在佛國天竺幅員之內，也就有跡可循了。《白古通記》稱：「（點蒼山），釋迦說《法華經處》。釋迦佛在西洱河證如來位。迦葉尊者由大理點蒼山入雞足。」[11] 清初《白國因由》又言：「大理古稱澤國，又名靈鷲山，又名妙香城，又名葉榆池。因此地山青水秀，諸佛菩薩常在此修行、說法、開演道場，所以立名各異。……且有觀音菩薩默扶，故謂之佛國也。」[12]

不過，由於〈畫梵像〉的內容龐雜，細節繁多，有些問題仍待解決。首先，在圖像方面，第118頁「九面十八臂三足護法」、第125頁「六面十二臂六足護法」以及第126頁「密教曼荼羅」的正確稱名、圖像的來源和經典根據為何？目前尚不得其解。第82頁「郎婆靈佛」、第95

頁「救諸疾病觀世音」、第 97 頁「菩陁落山觀世音」、第
111 頁「資益金剛藏」的圖像來源和經典根據，目前也不
可考。此外，第 63～67 頁「釋迦牟尼佛會」、第 81 頁「舍
利寶塔」、第 111 頁「資益金剛藏」、第 125 頁「六面十二
臂六足護法」、第 126 頁「密教曼荼羅」、第 127 頁「魯

迦金剛」、第 128 頁「摩醯首羅」的畫幅上，都發現朱書
梵字，說明〈畫梵像〉的繪製應與某種宗教儀式有關。但
由於這種做法不見先例，且畫幅上的梵字十分模糊，甚難
識讀，究竟其意涵和功能為何？皆令人費解。這些都是日
後值得進一步追查的課題。

附錄一　阿嵯耶觀音菩薩考

引言

在眾多的中國佛教造像中，有一種造型特殊的觀音菩薩像（圖 7.1-A、B），其髻有阿彌陀佛，右手作安慰印，腕戴念珠，左手手肘微彎，手掌向下，五指微屈，作與願印。頭額方闊，雙眉相連如弓，鼻塌嘴寬，兩唇豐厚。髮髻高聳，髻側垂掛著重重髮辮，梳理整齊。耳璫沉重，垂至兩肩。上身全袒，寬肩細腰，身扁胸平，姿勢僵直。頸佩連珠雲紋寬項圈，手戴三角形花葉紋臂釧，束金屬或皮革腰帶，下著長裙，垂掛於腹前短巾的兩端，繫於臗骨兩側，衣紋作規律的 U 形弧線。這種觀音菩薩像的風格，與中國傳統的觀音造像截然不同，但在滇西大理白族自治州的石刻和出土的銅鑄、木雕裡，卻屢見不鮮，在世界各博物館或私人收藏中亦時有發現，甚至在〈南詔圖傳〉（圖 1.1）和大理國張勝溫等〈畫梵像〉兩件畫作中，也都可以發現祂的形貌。〈畫梵像〉第 99 頁的榜題，稱這種造型的觀音像為「真身觀古音菩薩」，而再結合〈南詔圖傳〉的圖像和〈南詔圖傳‧文字卷〉（圖 3.8）的記載，其又名為「阿嵯耶觀音」。由於這種觀音菩薩像不見於雲南以外的地區，所以許多學者又名之為「雲南福星」或「雲南觀音」。

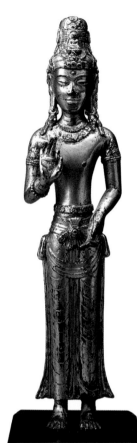

7.1-A、B
阿嵯耶觀音菩薩立像及局部
大理國　十二世紀
國立故宮博物院藏

1944 年，美國學者 Helen B. Chapin 博士在《哈佛大學亞洲研究》，發表了〈雲南觀音〉（Yünnanese Images of Avalokiteśvara）一文，[1] 指出這種觀音像的風格，融合了室利佛逝（Śrīvijaya，在今馬來半島和巽他群島）與中國佛教造像傳統於一爐，但遠源則可以追溯至印度東北部的帕拉（Pāla Dynasty，八至十二世紀）藝術，並指出段氏統治家族視這種觀音像為大理國的護國神祇。此外，在該文中，Chapin 博士首次公布了〈南詔圖傳〉完整的圖片，並作了詳盡的介紹，稱這卷畫作是研究阿嵯耶觀音信仰與圖像最重要的一件作品。雖然該畫卷卷末有南詔最後一代皇帝舜化貞中興二年（898）的款識，不過她以為此卷應是

十二、十三世紀的摹本。此文為阿嵯耶觀音研究的肇端，雖然發表於六十餘年前，迄今仍是研究雲南觀音信仰與圖像最重要的參考資料之一。

中國第一位注意這個研究課題的，是徐嘉瑞，他在 1949 年出版的《大理古代文化史稿》一書中，根據 Chapin 博士所發表的〈南詔圖傳〉圖版與雲南地方史志的資料，撰寫了〈南詔中興國史畫內容解釋〉一文，[2] 解說畫卷的內容。1951 年，法國學者 Marie Thérèse de Mallmann 一方面肯定 Chapin 博士的研究成果，另一方面又仔細研究和分析雲南觀音的服式、裝飾、手印等特徵，主張阿嵯耶

觀音像的祖源，應來自於南印度，而與帕拉雕刻無涉。[3] 1954 年，向達在〈南詔史略論 —— 南詔史上若干問題的試探〉[4] 中提及，〈南詔圖傳〉的題記全無唐人筆意，此作最多只能是大理國時期的畫作。同時，他又推測，〈南詔圖傳〉可能是大理國白蠻段氏收回天下後，所捏造出的佛教神話。[5]

1963 年，中央研究院民族學研究所出版了李霖燦的《南詔大理國新資料的綜合研究》一書，[6] 是南詔、大理國佛教文化研究的一個重要里程碑。該書詳盡地論述了南詔、大理國的四件佛教文物，即紐約大都會博物館所藏《維摩詰經》（圖 2.14-A、B）、聖地牙哥美術館所藏阿嵯耶觀音菩薩立像（圖 1.2）、臺北國立故宮博物院所藏張勝溫等〈畫梵像〉、以及京都藤井有鄰館所藏〈南詔圖傳〉（圖 1.1）和〈南詔圖傳‧文字卷〉（圖 3.8）。根據張照的題識，李霖燦認為〈南詔圖傳〉是大理國二代主段思英作於文經元年（945）的摹本，[7] 而非十二、十三世紀的作品。此書更首次披露〈南詔圖傳‧文字卷〉的圖版和資料。該卷由〈巍山起因〉、〈鐵柱記〉、〈西耳河記〉三部分組成，共兩千餘字，記述阿嵯耶觀音七次化為梵僧，化度蒼洱地區人民的傳說，補足了〈南詔圖傳〉中許多繪畫表達未明之處，是另一件研究南詔、大理國觀音信仰的重要資料。

沉寂了十餘年以後，1980 年代，學界又開始注意雲南觀音這個研究課題。1984 年，泰國學者 Nandana Chutiwongs 在她的博士論文《中南半島的觀音圖像》（The Iconography of Avalokiteśvara in Mainland South East Asia）[8] 中提到，雲南觀音像的原型，應來自占婆（Champa，在今越南中部）。[9] 筆者也在前人的研究基礎上，進行了南詔、大理國觀音信仰和圖像的一些粗淺探討。[10] 在中國，雲南學者亦紛紛投入〈南詔圖傳〉和〈南詔圖傳‧文字卷〉的研究工作。汪寧生詳細考釋了畫卷的內容，並論述本畫卷在探討南詔、大理國歷史和文化上的價值。[11] 李惠詮闡明畫作卷中「祭鐵柱」和卷末「西洱河圖」的文化意涵。[12] 楊曉東 [13] 和李惠銓、王軍 [14] 又提出，〈南詔圖傳〉當是南詔時期的原作，並非後代的摹本。張增祺則根據〈南詔圖傳‧文字卷〉，進行南詔、大理國紀年的考訂。[15]

1990 年代，關心雲南佛教與佛教藝術的研究學者，更是與日俱增，其中不乏注意阿嵯耶觀音者，如蕭明華、[16] 張楠、[17] 溫玉成 [18] 等。英國學者 John Guy 對阿嵯耶觀音像與東南亞觀音像之間的關係，也進行了細緻的分析。[19] 李東紅則指出，「阿嵯耶」和雲南的「阿叱力」密教可能有關，因「阿嵯耶」和「阿叱力」都是梵文「Ācārya」的同音異寫。其並依據〈南詔圖傳〉的內容，確認阿嵯耶觀音信仰當屬密教，[20] 此觀點也得到楊德聰正面的回應。[21] 另有盛代昌從〈南詔圖傳〉圖卷和文字卷的內容和體例結構來看，認為這兩卷作品與中國古代方志有著一脈相承的關係。[22]

進入了二十一世紀，除了藝術史和歷史學者外，佛教思想史與宗教社會史的學者，也紛紛加入雲南觀音研究的行列。古正美以為，南詔、大理國所崇奉的阿嵯耶觀音信仰，是密教金剛頂派在南天成立的一種密教觀音佛王的信仰，[23] 侯冲也認同這樣的觀點。[24] 羅炤則提出，〈南詔圖傳〉是南詔王世龍（859–877 在位）為了斬斷與唐朝歷史文化的連繫，而以安南或其南鄰地區的觀音像為原型，創造出該地特有的阿嵯耶觀音的信仰和圖像。[25] 同時，自 2000 年以來，海峽兩岸還出現了三篇與此一議題有關的博士論文。[26] 阿嵯耶觀音的研究深度，無疑已大幅度地提昇，同時研究視野也更加寬廣。

整理過去六十餘年的研究成果，目前學界對阿嵯耶觀音信仰與圖像的認識大抵如下：真身觀世音或阿嵯耶觀音之名，皆不見於雲南地區以外的文獻，為雲南特有的觀音信仰。〈南詔圖傳〉和〈南詔圖傳‧文字卷〉所描繪和記述的阿嵯耶觀音幻化傳說，是研究此信仰最早的可靠資料。由於阿嵯耶觀音化為梵僧時，曾授記南詔王云「從此兵強國盛，闢土開疆」，是故阿嵯耶觀音被視為南詔、大理國的守護神，深受統治家族的崇敬。李昆聲甚至指出，大理國時期，阿嵯耶觀音像的製作權是掌握在官府、甚至王室手裡。[27] 從這尊觀音的名字、信仰內容，以及君權神授的觀念來看，阿嵯耶觀音信仰應屬密宗一系，更準確地說，應屬密教的觀音佛王信仰。在圖像、風格方面，阿嵯耶觀音像的原型來自東南亞。然而筆者認

為，上述的這些看法，仍有許多值得討論與補充之處。

首先，目前學界對〈南詔圖傳〉的繪製年代，有南詔中興二年（898）以前、[28]中興二年、[29]大理國文經二年（約945），[30]和十二、十三世紀[31]摹本，這四種不同的看法。若細審〈南詔圖傳〉和〈南詔圖傳・文字卷〉這兩卷作品，卻會發現不少訛誤、漏字、衍奪，或語句不通、文章不連貫之處，而且，這二卷作品的書風，完全不見南詔、大理國人的筆意，製作年代實有重新檢討的必要。從現存的文物和考古資料來看，南詔、大理國時期，的確已有密教的流傳，例如現藏於國立故宮博物院的大理國張勝溫等所作〈畫梵像〉中，就出現秘密五普賢、大悲觀世音、如意輪觀音、摩利支天、大黑天等密教圖像。可是，該畫卷也描繪了許多顯教的題材，如釋迦佛會、彌勒三會、藥師琉璃光佛會、維摩詰經變、十六羅漢、禪宗祖師圖等。足證南詔、大理國的佛教，應是顯密兼備。雖然許多學者指出阿嵯耶觀音信仰應屬密教一系，可是，目前筆者尚未發現多首多臂密教式的阿嵯耶觀音像。僅從觀音化現為梵僧屢施異術，以及其名號為「阿嵯耶」這兩點，是否就足以證明阿嵯耶觀音信仰屬密教一系？仍有待商榷。更何況阿嵯耶觀音名號是否真的與密教有關？也尚有爭議。有些與阿嵯耶觀音信仰有關的作品或造像，的確是南詔、大理國王室所贊助的，不過，阿嵯耶觀音像的製作，並非統治家族的專例，是故阿嵯耶觀音信仰即密教觀音佛王信仰的看法，令人懷疑。此外，侯冲提出觀音七化梵僧的傳說，不是指觀音菩薩七次化現為梵僧，而是七位梵僧被誤認作觀音，[32]這一問題也需要進一步釐清。由於無論是繪畫或是造像，現存與阿嵯耶觀音菩薩有關的作品裡，僅有〈畫梵像〉和美國聖地牙哥美術館所藏的一尊金銅像（圖 1.2）年代較為明確。前者製作於利貞元年至盛德元年間（1172–1176），[33]後者則是大理國皇帝段正興（1147–1171在位）為兩個兒子段易長生、段易長興所造，因此過去學界認為各地所見的阿嵯耶觀音像，多為十二世紀之作。但觀察這些造像，卻發現一些風格的差異，年代應有早有晚。是否誠如張永康所言，其中可能有南詔時期的造像？[34]也有待仔細論證。本文擬就上述各個議題，提出一些淺見，以就教於方家。

〈南詔圖傳〉和〈南詔圖傳・文字卷〉

雖然目前學界對〈南詔圖傳〉的繪製年代看法不一，但都一致地認為，在現存的雲南地方文獻中，此卷與〈南詔圖傳・文字卷〉為研究南詔（649–902）、大理國（937–1254）觀音信仰最珍貴的兩份資料。筆者有幸曾在京都藤井有鄰館親睹〈南詔圖傳〉，發現了一些被學界忽視的材料和現象。在此擬先不厭其煩地抄錄和整理這兩件作品的基本資料，並對畫卷的榜題和文字卷的文字進行校勘和說明，以方便後文「製作年代」和「阿嵯耶觀音信仰」二節的討論與分析。

一、基本資料

〈南詔圖傳〉（圖 1.1），紙本設色，縱 31.5 公分，橫578.5 公分，畫觀音化現為梵僧在南詔國化度眾生的故事。全作共分十二段，每段皆有題識，人物身旁還註明姓名。

第一段，描寫南詔第一代主奇王細奴邏（649–674 在位）家屢現靈異，三鳥來儀，兩株瑞樹，四時花開，天樂常演，龍犬守宅。一位頭戴赤蓮冠的梵僧，濃眉長髯，兩手捧鉢，向身著紅衣的奇王妻潯彌腳和穿青衣的興宗王（奇王子，名蒙邏盛、邏盛、羅晟，674–712 在位）妻夢諱乞食。院前的橫杆尚晾著黑、灰二色布段。此段題識如下：

> 囯鳥。
> 鷹子。
> 鳳鳥。
> 天樂時時供養奇王家。
> 奇王家龍犬
> 興宗王婦夢諱。
> 奇王婦潯弥腳。

第二段，描寫十二騎天兵來助，兩手合捧書卷的文士和身著全身虎皮的武將，同向頭戴襆巾、一手捧鉢的

梵僧禮敬。此段題識如下：

> 天兵来助。
> 武士名（當作各）群矣。
> 文士羅傍。

第三段，夢諱肩荷食籃，潯彌腳雙手捧飯，向戴祓持
鉢的梵僧奉食。梵僧原戴的赤蓮冠，置於後方的石頭上。
此段題識如下：

> 夢諱。
> 潯弥腳。
> 施黑淡絑二端已為祓／夢諱布盖貴重人頭戴赤蓮
> 之／已冠順（疑為衍文）蕃俗纏頭也，脫在此。（以
> 上文句不通，當作「夢諱施淡絑二端已為祓布已，
> 盖貴重人頭戴。赤蓮之冠蕃俗纏頭也，脫於此」）。
> 廻乞食時。

第四段，最右側為肩挑食籃的夢諱，然後是潯彌腳
婆媳二人，雙手合十，虔誠禮拜坐在石上的梵僧。梵僧左
手捧鉢，右手伸二指，頭上化出坐於五彩祥雲之上、手結
禪定印捧鉢的梵僧聖像。其左側出現一匹紅鬃白馬，頭上
化出一位坐於五彩祥雲之上、手持鐵杖的童子；右側出現
一白象，頭上化出一位坐於五彩祥雲之上、手捧金鏡的童
子。白象後方有一青牛。梵僧身後尚繪四塊石頭，上繪梵
僧和馬、象、牛三種動物的足印。接著又畫夢諱呼喚正在
巍山下耕作的奇王父子，來看此一異象。此段題識如下：

> 夢諱等授記了，廻歸家。
> 馬蹤。
> 白馬上出（下闕「化」字）雲，中（下闕「有」字）
> 侍童，手把鐵杖。
> 聖蹤。
> 象蹤。
> 白象上出化雲，中有侍童，手把方金鏡。
> 牛蹤。

> 青沙牛不變，後立為牛／禱，此其因也。
> 潯弥腳、夢諱等施食了，更授記。
> 梵僧坐處，盤（當作磐）石上有衣服跡。
> 于時，夢諱急呼奇王等至耕田也。
> 奇王蒙細奴邏。
> 興宗王蒙邏盛／等相随往看聖化。

第五段，畫梵僧持鉢執杖，手牽白犬，至獸賧窮石
村行化。由於村民偷食白犬而不承認，梵僧呼犬，犬吠於
村民肚中，村民大驚，視僧為妖，先殺梵僧，再將其分為
數段，火焚之後，將他裝入竹筒，丟入江中。梵僧破筒而
出，完好如初。在畫幅的上方，畫有兩塊石頭，一塊上置
一杖、一鉢，另一塊上則見一雙靴子。此段題識如下：

> 獸賧窮石村中邑主加明王樂／等三十人偷食梵僧白
> 犬。
> 梵僧鉢盂、錫杖、邑主王樂／差部下外券赴奏峼岈
> 山上。
> 共王樂等卅人傷害梵僧，初解支體以／此為三段，
> 後燒火中，骨盛竹筒，拋於水裏。
> 此是瀾滄江也。
> 梵僧所留靴變為石，今現在窮石村中。
> 梵僧破筒而出，王樂等／遂即追之不及。

第六段，前半畫王樂部眾乘牛騎馬、追趕手持楊柳和
淨瓶的梵僧，梵僧雖徐步而行，可是王樂等卻一直追不上，
他們射出的箭簇和矛尖也都變成蓮花。後半繪山頂上梵僧坐
於五色雲端，山下張寧健等合十禮拜梵僧。此段題識如下：

> 王樂部等莫能進，始乃／歸心稽顙伏罪。
> 王樂等騎牛乘馬，急趂梵僧，／數里之間，梵僧緩
> 步，追之不及。
> 梵僧乃出開南嵯浮山頂。
> 開南普苴諾苴大首領／張寧健等幸蒙頂禮。

據〈南詔圖傳・文字卷〉，張寧健為張健成（或書為張建成、張儉成）之父。張健成是南詔二代主蒙邏盛的相國，[35]既然張寧健是他的父親，活動年代應與細奴邏同時。

第七段，梵僧手持瓶柳，居中而立，頭頂化現一尊觀音，其造型與〈畫梵像〉第 99 頁的「真身觀世音」如出一轍。梵僧左側有一白衣老人，持杖張口，老人身後有一人正敲打銅鼓。右側畫李忙靈禮敬梵僧。李忙靈身後則畫老人鑄像。上方的山中有一尊放光的觀音菩薩像，其下方有一銅鼓。此段題識如下：

> 於打鋄鼓（下闕「處」字）化現一老人，稱云解鑄聖像。
> 忙道大首（下闕「領」字）李忙靈。
> 老人鑄聖像時。
> 聖像置於山上焉。

第八段的故事源自〈鐵柱記〉，畫雲南大將軍張樂盡求等九人，共祭鐵柱，柱頂的主鳥飛下，停至細奴邏子蒙邏盛的肩頭。此段題識如下：

> 其鐵主（當作柱）盖帽變為石，于今現在廣化群（當作郡），今号銀生，／歇赕窮石村中。鐵柱高九尺七寸。
> 按《張氏國史》云：「雲南大將軍張樂盡求、西洱河／右將軍楊農棟、左將軍張矣牟棟、巍峯刺史蒙／邏盛、勳公大部落主段宇棟、趙覽宇、施棟望、李史／項、王青細莫等九人共祭鐵柱時。」
> 都知雲南國詔西／二（當作洱）河侯、前拜大首／領將軍張樂盡求。

第九段畫觀音聖像足踏蓮臺，居中而立，其前有一銅鼓。李忙求、慈爽李行、南詔第十二代主蒙隆舜（又稱摩訶羅嵯，877-897 在位）及其隨從、第十三代主中興皇帝（即舜化貞，897-902 在位），以及忍爽王奉宗和張順，分立於像的兩側，皆向觀音像合十禮拜。此段題識如下：

> 石門邑主羅和李忙求。
> 慈雙字李行。
> 摩訶羅嵯土輪王攃界謙賤四方請為一家。
> 驃信蒙隆昊（當作舜）。
> 中興皇帝。
> 巍山主掌內書金券贊衛／理昌忍爽臣王奉宗。
> 信博士內掌（當作常）侍酋望忍爽臣張順。

慈爽，為南詔、大理國掌管禮儀的官員，贊衛和酋望，則為南詔的官階名，理昌一職無考，除本卷外，不見於其他的志書及史料。[36]忍爽一職不見於新、舊《唐書》及《蠻書》（又稱《雲南志》，咸通四年〔863〕成書），當為一種管理文書之官。[37]

第十段為本畫的題記，云：

> 巍山主掌內書金券贊衛理昌忍爽臣王奉宗等申。
> 謹按：〈巍山／起因〉、〈鐵柱〉、〈西洱河〉等記，并《國史》上所載圖畫，聖教初入邦國之原，／謹畫圖樣并載所聞，具列如左。臣奉宗等謹　奏。／中興二年三月十四日信博士內常士（當作侍）酋望忍爽臣張順、巍山主掌內書金券贊衛理昌忍爽臣王奉宗等謹。

第十一段畫文武皇帝執爐焚香，率幕爽、侍從四人，恭敬禮佛。此段題識如下：

> 文武皇帝聖真。
> 侍內官幕爽長贊術（當作衛）丘雙，賜姓楊。
> 賞者裝龍頭刀，臣保行即是。／白崖樂盡求張化／成，節內人也。

南詔以後，稱文武皇帝者計三人，一為大長和國的鄭買嗣（902-910 在位），謚號「聖明文武威德桓皇帝」；二是大理國的第一代主段思平（937-944 在位），謚號「聖神文武皇帝」；三是大理國的第三代主段思良（945-952 在位），

證號「聖慈文武皇帝」。大部分學者認為，畫中的「文武皇帝」為鄭買嗣，[38] 不過也有一些學者以為是大理國的段思平。[39]

第十二段畫西洱河（即今洱海）頭尾盤糾的兩條蛇、金螺和金魚。此段題識如下：

北。弥苴佉江。
西。西洱河者，西河如耳，即／大海之耳也。河神有／金螺、金魚也。金魚白／頭額上有輪。爰毒／蛇遶之，居之左右，分／為二河也。
龍尾江。
南。
東。
矣輔江。

本幅前的引首，有一則張照題於雍正五年（1727）的識語，[40] 言道：

哀牢後為蒙氏，唐永徽間蒙細奴邏代張樂盡求稱王，國號封民。細奴邏傳子邏盛炎，邏盛炎八傳至祐隆，始僭稱帝。祐隆傳子隆舜，隆舜傳子舜化貞。自蒙細奴邏至是二百五十年，為鄭買嗣所奪，唐昭宗之天復二年（902）也。卷中所云武宣皇帝，隆舜也。所云中興，舜化貞年號也。鄭氏改封氏為長和，趙善政奪之，改長和為天興，楊干貞奪之，改天興為義寧，段思平奪之，改義寧為大理，當後晉高祖之天福二年（937）。歷後周、宋、元皆為段氏大理國，明洪武（1368–1398）始入版圖，今為大理軍民府。其地猶有阿嵯耶觀音遺跡，事載省志，與卷中語同，但省志分為二事，又不著阿嵯耶觀音號，得此可補其闕略矣。篇首文經元年，則段思英偽號，當後晉主重貴開運三年（946），距舜化貞偽號中興二年，已四十有七載。作此圖豈始於舜化貞時，成於段思英時歟？抑舜化貞時所圖，段思英時復書儀注，冠於圖首歟？

皆不可攷。要之為唐末、五代人筆無可疑。紙色淳古，絕似唐人藏經。蠻酋傳國之赤刀大訓，巋然幾及千年老物，亦顧廚米船之乙觀也。不知何年轉入京師，流落市賈，好事者購以歸琳光松園老人丈室。每月十八日頂禮阿嵯耶觀音如圖，是又他年香積之籍徵也已。雍正五年歲在丁未四月望日，雲間張照記。

此段題識下，鈐「張照之印」、「天得」二印。此卷的卷末，尚有成親王永瑆的題跋，云：「嘉慶二十五年歲在庚辰（1820）九月廿二日成親王觀。」下鈐「詒晉齋」墨印。

〈南詔圖傳〉上有三方收傳印，兩方位於前隔水，分別為「勉齋珍藏」和「蓮華仙館書畫之章」。經查印譜，並未找到此二印的相關資料。第三方「子安珍藏記」則鈐於卷末。「子安珍藏記」是明代詩人皇甫涍（1497–1546）的收藏印。皇甫涍，字子安，號小元，長洲（今江蘇吳縣）人，嘉靖十一年（1532）進士，官至浙江按察僉事。

根據此卷的畫面內容和題記，可知此乃中興二年（898）時，南詔第十三代主舜化貞敕命畫師，依忍爽張順和王奉宗從〈巍山起因〉、〈鐵柱記〉、〈西洱河記〉及《張氏國史》中，收錄觀音幻化度眾的記載，所繪製而成。由於卷末又出現文武皇帝禮佛的畫面，因此有的學者認為，這一畫卷完成後，一直珍藏於南詔、大理國的內府。姑且不論本畫卷的繪製年代（關於年代的考證，詳見下文），但可以肯定的是，此作必出於生活在雲南、熟悉阿嵯耶觀音傳說的畫家所為。

從〈南詔圖傳〉的識語和題跋來看，不知何時，此卷流落到江浙一帶，十六世紀中葉為皇甫涍所收藏。又不知何年，此卷轉入北京市賈之手，後為松園老人所得。張照和成親王分別於雍正五年（1727）和嘉慶二十五年（1820）看過此畫。因此可以肯定，直至嘉慶時期（1796–1820），〈南詔圖傳〉仍在北京藏家之手。不過，筆者曾親睹此卷，在卷首並未發現張照題識中所說的「文經元年」數字，推測可能在雍正五年以後，此卷重裝時，文經元年數字被裁

去。至於此卷何時流至海外，無從查考，只知後為日本山中公司所得，1932年，美國學者 Chapin 博士在該公司紐約分店中，曾仔細研究過這一畫卷。如今，〈南詔圖傳〉藏於日本京都藤井有鄰館。

除了此畫卷外，京都藤井有鄰館的收藏中，尚有一卷〈南詔圖傳・文字卷〉（圖 3.8），約兩千餘字，引首有光緒己亥（1899）周德釗所題的「般若真源」四字。和〈南詔圖傳〉一樣，卷末也有中興二年（898）三月十四日的款識。文字卷的內容大概分成兩部分，第一部分敘述阿嵯耶觀音七次幻化、化度眾生的故事，第二部分則記載南詔王遍求聖化、舜化貞的敕書、〈西耳河記〉（〈西洱河記〉），以及〈南詔圖傳〉繪製的原因。茲將全文抄錄於下：

〈鐵柱記〉云：「初三賧白大首領將軍張樂盡求并興宗王等九人，共祭天於鐵柱側，主鳥從鐵柱上飛憩興宗王之臂上焉。張樂盡求自此已後，益加驚訝。興宗王乃憶，此吾家中之主鳥也，始自忻悅。」此鳥憩興宗王家，經於一十一月後乃化矣。又有一犬，白首黑身，號為龍犬，生於奇王之家也。瑞花兩樹，生於舍隅，四時常發。俗云橙花。其二鳥每棲息此樹焉。又聖人梵僧未至前三日，有一黃鳥來至奇王之家。即鷹子也。又於興宗王之時，先出一士，号曰「各郡矣」，著錦服，披虎皮，手把白旗，教以用兵。次出一士，号曰「羅傍」，著錦衣。此二士共佐興宗王統治國政。其羅傍遇梵僧，以乞書教，即《封民之書》也。其二士表文武也。後有天兵十二騎來助興宗王，隱顯有期，初期住於十二日，再期住於六日，後期住於三日。從此兵強國盛，闢土開疆，此亦阿嵯耶之化也。

第二化。潯弥腳、夢諱等二人欲送耕飯，其時梵僧在奇王家內留住不去。潯弥腳等送飯至路中，梵僧已在前廻乞食矣。乃戴夢諱所施黑淡綠二端疊以為首飾。蓋貴重人所施之物也。後人效為首飾也。其時潯弥腳等所將耕飯，再亦廻施，無有悋惜之意。

第三化。潯弥腳等再取耕飯家內，送至巍山頂上，再逢梵僧坐於石上，左右（當作有）朱鬃白馬，上出化雲，中有侍童，手把鐵杖。右有白象，上出化雲，中有侍童，手把方金鏡。并有一青沙牛。潯弥腳等敬心無異，驚喜交并，所將耕飯再亦施之。梵僧見其敬心堅固，乃云：「恣汝所願。」潯弥腳等雖申懇願，未能遣於聖懷。乃授記云：「烏（當作鳥）飛三月之限，樹葉如針之峯，弈葉相承，為汝臣屬。」授記訖，夢諱急呼耕人奇王蒙細奴邏等，云：「此有梵僧，奇形異服，乞食數遍，未惻聖賢，今現靈異，并與授記，如今在此。」奇（下闕「王」字）蒙細奴邏等相隨往看，諸餘化盡，唯見五色雲中有一聖化，手捧鉢盂，昇空而住。又光明中髴髯見二童子，并見地上有一青牛，餘無所在。往看石上，乃有聖跡及衣服跡，并象、馬、牛蹤，于今現在。後立青牛禱此其因也。

第四化。興宗王蒙邏盛時，有一梵僧，来自南開（當作開南）郡西瀾滄江外，獸賧窮石村中，牽一白犬，手持錫杖、鉢盂。經於三夜，其犬忽被村主加明王樂等偷食。明朝，梵僧尋問，飜更凌辱。僧乃高聲呼犬，犬遂嘷於數十男子腹內。偷食人等莫不驚懼相視，形神散去，謂聖僧為妖恠，以陋質為驍雄。三度害傷，度度如故。初解支體，次為三段，後燒火中。骨肉灰盡，盛竹筒中，拋於水裏。破筒而出，形體如故，無能損壞。鉢盂、錫杖，王樂差部下外券赴奏於岍岍山上，留著內道場供養頂禮。其靴變為石，今現在窮石村中。

第五化。梵僧手持瓶柳，足穿屝履，察其人輩根機下劣，未合化緣，因以隱避登山。村主王樂等或騎牛馬乘（當作乘馬），或急行而趂之。數里之間，梵僧緩步而已，以追之莫及。後將欲及，梵僧乃廻首看之，王樂等莫能進步，始乃歸心稽顙伏罪。梵僧乃出開南嶍浮山頂。後遇普苴諾苴大首領張寧健。即健成之父也，健成即張化成也。後出和墾大首領宋林別（當作則）之界焉。林則多生種福，

幸蒙頂禮。

第六化。聖僧行化至忙道大首領李忙靈之界焉，其時人機闇昧，未識聖人。雖有宿緣，未可教化。遂即騰空乘雲，化為阿嵯耶像。忙靈驚駭，打鋸鼓集村人。人既集之，髣髴猶見聖像放大光明。乃於打鋸鼓之處，化一老人，云：「乃吾（當作吾乃）解鎔鑄，作此聖容，所見之形，豪（當作毫）釐不異。」忙靈云：「欲鑄此像，恐銅鋸未足。」老人云：「但隨銅鋸所在，不限多少。」忙靈等驚喜從之，鑄作聖像。及集村人鋸鼓，置於山上焉。

〈鐵柱記〉云：「初三賧白大首領大將軍張樂盡求并興宗王等九人，共祭天於鐵柱側，主鳥從鐵柱上飛憩興宗王之臂上焉。張樂盡求自此已後，益加驚訝。興宗王乃憶，此吾家中之主鳥也，始自忻悅。」

第七化。全義四年己亥歲（819），復禮朝賀，使大軍將王丘佺、酋望張傍等部至益州，逢金和尚，云：「雲南自有聖人入國授記，汝先於奇王，因以雲南，遂興王業，稱為國焉。我唐家或稱是玄奘授記，此乃非也。玄奘是我大唐太宗皇帝貞觀三年己丑歲（629）始往西域取大乘經，至貞觀十九年乙巳歲（645）屆于京都。汝奇王是貞觀三年己丑歲始生，豈得父子遇玄奘而同授記耶？又，玄奘路非歷於雲南矣。」保和二年乙巳歲（825），有西域和尚菩立陁訶來至我京都，云：「吾西域蓮花部尊阿嵯耶觀音，從蕃國中行化至汝大封民國，如今何在？」語訖，經於七日，終於上元蓮宇。我大封民始知阿嵯耶來至此也。

帝乃欲遍求聖化，詢謀太史撝託君占奏云：「聖化合在西南，但能得其風聲，南面逢於真化，乃下勑大清平官瀾滄郡王張羅疋富卿統治西南。疆界遐遠，宜急分星使，詰問聖原，同遵救濟之心，副（當作符）我欽仰之志。」張羅疋急遣男大軍將張疋傍，并就銀生節度張羅諾、開南郡督趙鐸咩

訪問原由，但得梵僧靴為石。欲擎舁以赴闕，恐乖聖情，遂繪圖以上呈。儒釋驚訝，并知聖化行至首領張寧健及宋林則之處，餘未詳悉。至嵯耶九年丁巳歲（897），聖駕淋盆，乃有石門邑主羅和李忙求奏云：「自祖父已來，吾界中山上有白子影像一軀，甚有靈異，若人取次，無敬仰心到於此者，速致亡（亡下空白，闕一字）。若欲除災禳禍，乞福求農，致敬祭之，無不遂意。今於山上，人莫敢到。奏訖。」

勑遣慈雙宇（當作字）李行將兵五十騎，往看尋覓，乃得阿嵯耶觀音聖像矣。此聖像即前老人之所鑄也。并得忙靈所打鼓，呈示摩訶，摩訶傾心敬仰，鎔真金而再鑄之。

勑。大封民國聖教興行，其來有上，或從胡梵而至，或於蕃漢而来，弈代相傳，敬仰無異。因以兵馬強盛，王業克昌，萬姓無妖札之灾，五穀有豐盈之瑞。然而朕以童幼，未博古今，雖典教而入邦，未知何聖為始，誓欲加心供養，圖像流（當作留）形，今世後身，除灾致福。因問儒釋耆老之輩，通古辯（當作辨）今之流，莫隱知聞，速宜進奏。勑付慈爽布告天下，咸使知聞。中興二年二月十八日。

大矣哉！阿嵯耶觀音之妙用也。威力罕測，變現難思，運（下闕「慈」字）悲而導誘迷塗，施權化而拯濟含識。順之則福至，迸之則害生。心期願諧，猶聲逐響者也。由是乃效靈於巍山之上，而乞食於奇王之家。觀其精專，遂授記荊，龍飛九五之位，烏（當作鳥）翔三月之程，同贊期共稱臣妾。化俗設教，會時立規，感其篤信之情，遂現神通之力。則知降梵釋之形狀，示象馬之琦奇，鐵杖則執於拳中，金鏡而開於掌上。聿興文德，爰立典章。敍宗祧之昭穆，啟龍女之軌儀。廣施武略，權現天兵，外建十二之威神，內列五七之星曜。降臨有異，器杖乃殊，啓摧兇折角之方，廣開疆闢土之義。遵行五常之道，再弘三（下闕

「寶」字）之基。開祕密之妙門，息災殃之患難。故於每年二月十八日，當大聖乞食之日，是奇王觀像之時，施麥飯而表丹誠，奉玄彩而彰至敬。當此吉日，常乃祭之。更至二十八日，願立霸王之丕基，乃用牲牢而享祀。〈西耳河記〉云：「西耳河者，西河如耳，即大海之耳也。主風聲，扶桑影照其中，以種瑞木，遵行五常，乃壓耳聲也。二者河神有金螺、金魚也。金魚白頭，額上有輪。蒙毒蛇遶之，居之左右，分為二耳也。而莫祭之，謂息災難也。」乃於保和昭德（當作成）皇帝（即南詔第十代主豐祐，又名勸豐祐、824–859 在位）紹興三寶，廣濟四生，乃捨雙南之魚金（當作金魚），仍鑄三部之聖眾。雕金券付掌御書魏豐郡長、封開南侯張傍、監副大軍將宗子蒙玄宗等，遵（當作尊）崇敬仰，号曰「建國聖源阿嵯耶觀音」。至武宣皇帝摩訶羅嵯欽崇像教，大啓真宗，自獲觀音之真形，又蒙集眾之鋇鼓。泊中興皇帝問儒釋耆老之輩，通古辯（當作辨）今之流，崇入國起因之圖，致安邦異俗之化。贊御臣王奉宗、信博士內常侍酋望忍爽張順等，謹按：〈巍山起因〉、〈鐵柱〉、〈西耳河〉等記，而略敘巍山已來勝事。時中興二年戊午歲三月十四日謹記。

茲將文字卷的內容與圖卷的畫面作一比較，見以下【〈南詔圖傳〉文字卷和圖卷內容比較表】。

◆〈南詔圖傳〉文字卷和圖卷內容比較表

文字卷		圖卷		備註
次序	內容	分段	畫面內容	
1	第一化	一	奇王家天現祥瑞。	1. 畫卷出現的種種祥瑞，典出〈鐵柱記〉。 2. 文字卷並未提及奇王妻、媳向觀音所化梵僧奉食之事，但此一情節卻出現在圖卷中。
		二	十二騎天兵來助，文武二士出現。	
2	第二化	三	潯彌腳、夢諱，向梵僧施飯奉祿。	
3	第三化	四	梵僧於巍山顯聖，梵僧授記潯彌腳等，夢諱急呼奇王父子見此靈蹟。	
4	第四化	五	梵僧化度獸賧窮石村村民王樂等。	
5	第五化	六	王樂等攻擊梵僧，梵僧嵯浮山頂顯聖，張寧健率眾頂禮。	
6	第六化	七	梵僧幻化老人，鑄造阿嵯耶觀音聖像。	
7	鐵柱記	八	張樂進求等九人，同祭鐵柱。	
8	第七化		闕。	
9	南詔王尋覓聖化	九	李忙求奏報石門邑聖像，隆舜禮敬皈依。	畫卷在隆舜禮敬皈依後，又增繪中興皇帝舜化貞和忍爽王奉宗與張順禮佛圖。
10	舜化貞敕文		闕。	
11	王奉宗、張順〈阿嵯耶觀音贊〉（內夾〈西洱河記〉）	十二	西洱河圖。	
		十	王奉宗、張順題記。	畫卷第十段王奉宗、張順題記後，為第十一段文武皇帝禮佛圖，本段內容不見於文字卷。

上表顯示，文字卷的內容，與圖卷畫面的表現以及題記互相呼應，故事次序也大抵相合，二者的確可以彼此補充；同時，二者皆提到忍爽王奉宗和張順等從〈巍山起因〉、〈鐵柱記〉和〈西洱河記〉（〈西耳河記〉）等文獻中，收集阿嵯耶觀音化現的資料，且都有中興二年（898）三月十四日的年款，圖卷與文字卷的關係密切，自不待多言。然而，是否誠如李惠銓、王軍所言「文字卷是繪製畫卷的依據」？[41] 則有待進一步的探討。

此外，若仔細比較文字卷和圖卷，會發現二者仍有些許出入，例如圖卷沒有第七化，而描繪〈西洱河記〉的部分，則出現於全卷之末。至於圖卷第十一段所出現的「文武皇帝禮佛圖」，雖然許多學者認為此圖乃後代的竄入之作，[42] 可是檢視原件，會發現圖卷是由十張長短不一的紙接成，而第十段和十一段同在第九張紙上。為何在作畫之初，於第十張紙「西洱河圖」和第九張紙王奉宗、張順的題記間留一片空白？是因圖卷重裱時，裱工錯置，以至於畫作失序？若然，那麼第十二段的「西洱河圖」則應移至第十段的題記之前，但是如此一來，第十段王奉宗和張順的題記，與第九段末所出現二人的畫像遭到割離，內容又不連貫。總之，本卷後段的構圖令人費解。

二、製作年代

如上文所示，在圖卷的榜題和文字卷中，發現多處錯漏、訛誤、倒置，甚至於文句不通、文意不連貫之處〔詳見基本資料引文（）內的校勘〕。在文字卷部分，第七化的第三十五行「亡」字下方、贊語第十八行的第一個字，皆為空白，代表闕字。文字卷中，〈鐵柱記〉的文字，於第一段和第七段重出，第七段的〈鐵柱記〉夾在第六化和第七化之間，與前後文不相銜接。第七化中，全義四年（819）南詔大軍將王丘佺、酋望張傍等遇金和尚的這段文字，與保和二年（825）菩立陁訶詢問阿嵯耶觀音的下落一事，二者的連接十分突兀。又，第一化提到，文士羅傍曾遇梵僧以乞書教，他和武將各郡矣共同輔佐興宗王綜理國政，同時，有天兵十二騎來助興宗王，從此以後，南詔始兵強國盛，闢土開疆。由此看來，興宗王邏盛應

為南詔開國的君主，不過在第三化裡，梵僧授記對象的二人中，也包括了奇王妻濤彌腳，第七化中，金和尚又言：「雲南自有聖人入國授記，汝先於奇王，因以雲南，遂興王業，稱為國焉。」究竟梵僧授記的是興宗王邏盛，還是奇王細奴邏？文字卷本身的說法並不統一。根據文字卷，在第二化時，梵僧始捨棄原來的蓮花冠，改戴夢諱所奉施的祇巾，不過在圖卷的第一化裡，羅傍向梵僧乞請治國之書時，梵僧即頭戴祇巾。更令人訝異的是，圖卷的題識不但誤書了南詔開國重臣各群矣的名字，同時也錯寫了第十二代主蒙隆舜的名字。若〈南詔圖傳〉和〈南詔圖傳·文字卷〉真是南詔王舜化貞敕命臣屬製作的原蹟，而舜化貞居然容許屬下有如此繁多且嚴重的錯誤，實在令人匪夷所思。

另外，南詔、大理國通行武則天所創的新字，如佛作「仏」、菩薩作「𢆶」、國作「圀」。李霖燦[43]與張楠[44]都指出，七世紀時，「圀」字即從中原傳至雲南，位於安寧小石莊村蔥蒙臥山東麓的〈王仁求碑〉（圖 5.2-A、B），立於武周聖曆元年（698），該碑的碑文是初唐文人閻丘均應王仁求之子王寶善所作，文中發現了許多武則天所創的新字，且碑中不分本國、外邦，皆用「圀」字。但至大理國時期，「圀」與「國」的使用則涇渭分明。大理國以「圀」尊為己用，凡是「大理圀」、「高相圀」、「圀師」皆用武則天新字，而稱他國則用「國」，如「大宋國」。[45] 反觀圖卷和文字卷中，所有的「國」字皆作「國」而不作「圀」，即使在自稱「大封民國」或提到「建國聖源阿嵯耶觀音」時也不例外，與南詔、大理國人的書寫習慣明顯不同。

此外，從書風來看，南詔、大理國的書風，法度嚴整，骨力勁健，結字扁方，略呈橫勢，橫畫起筆並不藏鋒，轉折處因用筆的提按而形成圭角，字間緊密，體現了樸實無修飾的風格特徵，有著濃厚的唐人寫經筆意，然而圖卷題識和文字卷的書法，卻與南詔、大理國時期的書風大異其趣。圖卷題識的小楷雖植基於顏真卿，但書寫時並不中規中矩，字體大小錯落，並無一定章法，乃是一位功力不深的書手所為。文字卷的書風則受到柳公權的影響，字的結體與行間布白頗為規矩，已有明清館閣體的韻味。從書風

特色觀之，王耀庭先生推斷文字卷的抄錄時間可能已遲至
清代，約十七、十八世紀時。[46]

　　〈南詔圖傳〉的繪製年代又為何？仔細檢視畫卷，筆
者發現了一些具體的線索。本卷的布局鬆散，每個段落
不相連接。樹葉以夾葉法畫成，並以淡墨鉤出雲的形態，
雲、水皆用雷同的曲線畫成，表示雲彩的動勢，但手法較
乏變化。人物形象也顯呆板，線條變化不多，筆法拘謹。
第一段演樂天女的服裝、髮式，和唐末、五代的敦煌帛畫
人物[47]相類。山石塊面的區分簡單，全作又未畫苔點，
人物與山巒的比例處理得不合理。由此看來，本卷的畫法
古拙樸實，似乎保存了不少唐代繪畫的風貌。可是細審此
作，卻發現第一段屋內的山水屏風雲煙飄渺，意境空靈，
已表現出南宋邊角式山水畫的特色。鉤勒山形的筆法亦有
明顯的粗細變化，且屢屢以披麻皴皴擦山石、樹幹，和唐
人的畫法頗有出入。同時，又可發現多處先以淡墨鉤形、
後以濃墨更改的痕跡，如第五段梵僧左側三人的腿部、第
十一段文武皇帝禮佛圖中，手持敞口罐的白衣侍者的鞋子
等；此外，多處衣紋的結構處理紊亂，如第七段中梵僧左
手和其左側白衣老人右手的衣紋等。畫卷中，中興皇帝
和文武皇帝，皆身著寬袍，文武皇帝的腰上還繫著《雲南
志》所謂的「金佉苴」。[48]不過特別值得注意的，當是他
們的頭冠。這種頭冠頂飾寶珠，高聳而華麗，形式與〈畫
梵像〉的利貞皇帝以及劍川石窟石鐘寺區第2龕主尊（圖
7.2）所戴的頭冠完全相同。《雲南志》〈蠻夷風俗〉言：

7.2　雲南劍川石窟（石鐘寺區）第2龕主尊局部
　　　大理國　十二世紀下半葉　作者攝

> 蠻其丈夫一切披氈。其餘衣服略與漢同，唯頭囊
> 特異耳。南詔（指南詔王）以紅綾，其餘向下皆以
> 皂綾絹。其制度取一幅物，近邊撮縫為角，刻木
> 如樗蒲頭，實角中，總髮於腦後為一髻，即取頭
> 囊都包裹頭髻上結之。羽儀以下及諸動有一切房
> 甄別者，然後得頭囊。[49]

據此可知，中興和文武這兩位皇帝所戴的，正是南詔、大
理國特有的「頭囊」。頭囊乃刻木而成，應有相當的重量，
故在〈畫梵像〉和劍川石窟裡，頭囊的兩側都有繩帶，繫

於頷下，以固定之，使其端正。可是圖卷所畫的頭囊，卻
不見繫帶，一旦行動，頭囊必然傾倒歪斜。顯然畫〈南詔
圖傳〉的人已不瞭解頭囊的結構與質地，也不知道南詔、
大理國特有的頭囊應如何穿戴。凡此種種在在顯示，圖卷
並非南詔晚期的原作，乃一大理國以後的摹本。

　　寶祐元年十二月（1254年1月），元師過大渡河，擄
獲大理國末代皇帝段興智，大理國滅亡。元憲宗賜段興智
以金符，封之為「摩訶羅嵯」，命其總管雲南各族部落。
直至洪武十五年（1382）第十三代總管段世被明軍所俘
為止，段氏世襲總管長達一百二十餘年。段氏總管前期，
與大理國時期相去不遠，對大理國的衣冠制度當不陌生，
圖卷的卷末又鈐有活動於十六世紀中葉的皇甫涍收藏印，

所以，筆者推斷〈南詔圖傳〉的繪製年代，應在段氏總管後期至明初之間；又，卷中畫雲的方式，在明代的寺觀壁畫[50]中時有所見，故推測此畫卷大概是十四、十五世紀明代的摹本。

綜上所述，〈南詔圖傳〉為明代早、中期的摹本，〈南詔圖傳・文字卷〉則可能是清初的抄本，二者皆非原作。若這一看法無誤，則上文所提與此二作品相關的諸多疑義，自然就迎刃而解了。不過，圖卷仍保存了許多中國早期繪畫拙樸的風貌，足見臨仿者描摹時態度忠實，並未更動畫面的內容與結構，所以王奉宗和張順的題記提到，中興二年南詔王舜化貞曾敕命臣屬繪製〈南詔圖傳〉一卷之事，應所言不虛，那麼中興二年所繪的〈南詔圖傳〉，當即是藤井有鄰館所藏畫卷的稿本。至於〈南詔圖傳・文字卷〉，它的底本可能也書於中興二年，但將圖卷和文字卷的內容詳加比較後，會發現圖卷僅描繪了六化，而文字卷卻載錄了七化，內容較圖卷更為豐富，顯然文字卷在晚期抄錄的過程中有所增補（詳見下文），因此文字卷為繪製畫卷依據的說法應不成立。

阿嵯耶觀音信仰

如上所述，南詔晚期，阿嵯耶觀音幻化度眾之說廣泛流傳。根據現存的文物、碑銘和文獻，筆者試圖還原阿嵯耶觀音信仰的原始面貌，鉤勒其形成的過程，說明其宗教性質和在南詔、大理國的流傳狀況。

大理國〈畫梵像〉中，與阿嵯耶觀音信仰有關的畫面，計有第 58 頁的「梵僧觀世音」、第 86 頁的「建圀觀世音」、第 99 頁的「真身觀世音」和第 101 頁的「救苦觀世音」四幅。「建圀觀世音」右下方，畫一位身著全身虎皮、腰部佩劍、手持旌旗的武將，以及一位手持書卷、雙膝微曲的文士。二者的人物造型、服飾特徵與持物等，都與〈南詔圖傳〉（**圖 1.1**）中的武士各群矣和文士羅傍雷同，顯然典出第一化。左下方身著紅袍、頂戴頭囊的供養人，榜題為「奉冊聖感靈通大王」。Chapin 博士[51]和李霖燦[52]

根據明代的雲南地方志書，以為此王應代表南詔國的開國之君奇王細奴邏。《僰古通紀淺述》言：「有郭邵實，以武功佐奇王。又有波羅傍者，以文德輔奇王。」[53]畫中的各群矣和羅傍，應為細奴邏的輔佐要臣。但〈南詔圖傳・文字卷〉卻稱：「又於興宗王之時，先出一士，号曰『各郡矣』，著錦服，披虎皮，手把白旗，教以用兵。次出一士，号曰『羅傍』，著錦衣。此二士共佐興宗王統治國政。」興宗王，乃奇王子，為南詔第二代國主，這樣的記載與大多數的雲南地方文獻不符。[54]值得注意的是，諸葛元聲《滇史》（萬曆四十五年〔1617〕成書）言道：「習農樂（即細奴邏）乃受眾推立為興宗王，又曰奇王，此蒙氏第十三王第一世祖也。」[55]顯然，其視奇王與興宗王為同一人。由於現存的明清雲南地方史志真偽雜糅、自相抵牾之處，比比皆是，〈南詔圖傳・文字卷〉稱興宗王為南詔開國之主之說，恐是在傳抄中產生的訛誤，這點也是〈南詔圖傳・文字卷〉並非南詔中興二年之作的證明。

「梵僧觀世音」和「建圀觀世音」中的觀音菩薩，皆濃眉長髯，作梵僧狀。二者皆身著僧服，外披袈裟，頭戴襆巾，右手伸食指、中指，跌坐於磐石之上。兩側各有一脇侍童女，分別執持獸首鐵杖和金鏡。「建圀觀世音」中，觀音菩薩的前方，尚出現白馬和白象，這些畫面都與第三化中梵僧觀世音巍山顯聖的情節相符。此外，「梵僧觀世音」中，梵僧的右前方有兩位女供養人，一著紅衣，一穿青衫，均雙手合十，祂正前方的地上，繪一食擔以及雞首瓶，顯然是在描繪第三化中奇王妻潯彌腳和媳夢諱因向梵僧奉食，而得授記的情況。在「建圀觀世音」裡，觀音像的身光後方，青山蒼翠，田間有兩牛及一犁扛，傍坐一人，畫面雖小，不過與〈南詔圖傳〉第三化巍山耕作的情景極為相近。

至於在「建圀觀世音」中，磐石座前的白犬，在雲南的石刻中時常伴隨著梵僧一同出現，[56]是梵僧／建圀觀世音的重要圖像特徵之一。這應和第四化梵僧牽一白犬至獸賧窮石村，化度王樂及其徒眾的傳說有關。

「真身觀世音」的左下方畫李忙靈打銅鼓以集村人，

右下方繪梵僧幻化的老人鑄造阿嵯耶觀音聖像的情景。畫面中，李忙靈鎚打銅鼓以及老人鑄造聖像的動作，甚至於散置在老人四周鑄造銅像的工具等，都與〈南詔圖傳〉第六化的描繪相似。

「梵僧觀世音」頁面中，梵僧觀世音的座前也畫一個銅鼓。〈南詔圖傳〉裡與銅鼓有關的畫面，有第七段梵僧幻化老人鑄造聖像以及第九段隆舜禮拜聖像兩段。〈畫梵像〉這一頁面的銅鼓側放，表現形式與〈南詔圖傳〉第九段相同。〈南詔圖傳‧文字卷〉與這一畫面相呼應的文字，云：「勅遣慈雙宇（當作字）李行將兵五十騎，往看尋覓，乃得阿嵯耶觀音聖像矣。此聖像即前老人之所鑄也。并得忙靈所打鼓，呈示摩訶，摩訶傾心敬仰，鎔真金而再鑄之。」因此，「梵僧觀世音」頁面中的銅鼓，很可能就代表慈爽李行發現李忙靈所打的銅鼓。

〈畫梵像〉「救苦觀世音」畫幅下方的場景，與〈南詔圖傳〉的「西洱河圖」如出一轍，畫一廣闊的水面，中間有身軀盤糾的兩條蛇，左右分別繪金螺和金魚二河神，金魚的頭上有輪，水面的四端又各畫一出水口，這些特徵與〈南詔圖傳‧文字卷〉〈西耳河記〉的記載也完全吻合。

整理〈畫梵像〉的資料，顯然大理國時，人們對觀音的第一至六化的內容十分熟悉，可是未見與第七化有關的畫面。咸淳元年（1265），張道宗編錄《紀古滇說集》一書，編輯的時間距大理國時期不遠，書中也發現一些與觀音幻化相關的資料，云：

> 習農樂（即細奴邏）後長成有神異，每有天樂奏於其家，鳳凰棲於樹，有五色花開，四時常有神人衛護相隨。……習農樂在於巍山之野，主其民，咸尊讓也。有梵僧續舊緣，自天竺國來乞食於家，習農樂同室人細密覺（即潯彌腳）者，勤供於家，而餉夫耕，前則見前僧先在耕所坐向，問其言，僧曰：「汝夫婦雖主哀牢，勤耕稼穡，後以王茲土者無窮也。」語畢，騰空而去，乃知是觀音大士也。復化為老人，自鑄其像，留示其後，今阿嵯

> 觀音像者是也。大將軍張樂進求後來求會諸首領，合祭於鐵柱，鳳凰飛上習農樂之左肩，樂進求等驚異，尚有聖德，遂遜位其哀牢王孫，名奇嘉者，以蒙號國也。[57]

1972年，大理市五華樓出土了多方大理國至明代的碑刻，其中有一方立於至元二十九年（1292）的〈陳氏墓碑〉，上方殘闕，但在第八行卻發現「（上闕）美□，為觀音第二化」[58]之語。綜上所述，在現存雲南十三世紀以前的有限資料裡，僅見與觀音六化有關的敘述或描繪，卻找不到第七化的蛛絲馬跡。

現存文獻中，最早記載觀音第七化的，是明初編纂的《白古通記》，該書言道：

> 蒙保和二年乙巳，有西域和尚普立陁訶者入蒙國，云：「吾西域蓮花部尊阿嵯耶觀音行化至汝國，于今何在？」語訖，入定于上元蓮宇，七日始知其坐化，蓋觀音化身也。是為第七化。[59]

這段文字與〈南詔圖傳‧文字卷〉的第七化十分近似，萬曆年間（1573–1620），李元陽也曾將它抄錄於他所編纂的《雲南通志》之中。[60]不過，除了觀音七化外，《白古通記》又敘述了〈南詔圖傳‧文字卷〉所沒有的觀音化羅剎的故事，[61]這則故事在明清的雲南史志中廣泛流傳。這是否意味著，第七化故事的形成可能在元代晚期至明初之間？若此一推測成立的話，那麼清代傳抄者在抄錄〈南詔圖傳‧文字卷〉的過程中，自行增補了元明之際流行的第七化內容，就不足為怪了。

在阿嵯耶觀音的六化中，阿嵯耶觀音化為梵僧，屢屢接受細奴邏妻、媳的供養，是故授記蒙氏為詔的傳說，廣為人們所傳頌，這些與南詔建國因由有關的觀音故事，很可能就是阿嵯耶觀音信仰最原始的面貌。從這個傳說來分析，觀音幻化和王權天授，應是阿嵯耶觀音信仰最基本的兩個元素。隨著信仰的發展，後來又陸續增加了第四化

的梵僧化度王樂和其部眾、第五化的梵僧嵯浮山頂顯聖、第六化梵僧幻化老人鑄造聖像，以及第七化菩立陁訶的故事。

早在明代，人們便認為，阿嵯耶觀音信仰在南詔初創之際便已成立。正統三年（1438）〈故老人段公墓志銘〉（碑原在洱源縣鄧川，今在大理市博物館）云：

> 公諱恭，字思敬，姓段氏，世居鄧川源保之市坪。唐貞觀時（627–649），觀音大士自西域來建大理，以金仙氏之口，化人為善，摩頂蒙氏，以主斯土，攝受段陁超等七人為阿吒力灌頂僧，祈禱雨暘，御災捍患，陁超即公始祖也。[62]

正統三年（1438）楊森撰〈故寶瓶長老墓志銘〉（碑原在大理市喜州弘圭山楊氏祖塋，今在大理市博物館）載：

> 寶瓶，諱德，字守仁，姓楊氏，世居喜臉。稽郡志：唐貞觀時，觀音自西域建此土，國號大理，化人為善，攝授楊法律等七人為吒力灌頂僧。[63]

景泰二年（1451）〈故考大阿挬哩段公墓誌銘〉（碑在大理市博物館）也說：

> 唐貞觀己丑（629）年，觀音大士自乾竺來，率領段道超、楊法律等二十五姓之僧倫，開化此方，流傳密印，譯咒翻經，上以陰翊王度，下福祐人民。迨至南詔蒙氏奇王之朝大興密教，封贈法號，開建五壇場，為君之師。[64]

根據上述明代諸碑，十五世紀時，大理地區普遍流傳著唐貞觀時觀音摩頂蒙氏、開化大理的傳說。只是在貞觀時期，印度的密教尚屬萌芽階段，觀音大士自天竺前來大理，弘揚密法，自屬無稽之談。可是七世紀時，雲南是否已有觀音信仰的流傳？

筆者以為，一個信仰的發展，必須經過孕育與發展兩個階段。巍山縣巄嵿圖山南詔遺址出土的佛造像中，就發現了數尊南詔早期的觀音菩薩立像（圖 5.9）和觀音菩薩三尊像。道宣《律相感通傳》（乾封二年〔667〕成書）又云：

> 益州成都多寶石佛者，何代時像從地涌出？答曰：蜀都元基青城山上，今成都大海之地。昔迦葉佛時有人於西耳河（即西洱河）造之，擬多寶佛全身相也，在西耳河鷲頭山寺。有成都人往彼興易，請像將還。至今多寶寺處，為海神蹋舡所沒。初取像人見海神子岸上遊行，謂是山怪，遂殺之。因爾神瞋覆沒，人像俱溺同在一舡。多寶佛舊在鷲頭山寺，古基尚在，仍有一塔，常發光明。今向彼土，道由朗州，過大小山，算三千餘里，方達西耳河。河大闊，或百里、五百里，中有山洲，亦有古寺經像，而無僧住，經同此文。時聞鐘聲，百姓殷實，每年二時供養古塔。塔如戒壇，三重石砌上有覆釜。其數極多，彼土諸人但言神塚，每發光明，人以蔬食祭之，求福祚也。其地西北去萬州二千餘里，去天竺非遠。[65]

這則記載，亦見於麟德元年（664）道宣撰著的《道宣律師感通錄》中，[66] 是探討七世紀南詔佛教重要的資料。過去除了侯冲[67]以外，鮮少被學者引用。文中提到，西洱河附近的鷲頭山寺，原供奉著一尊多寶佛像，後被蜀商迎請至成都供養，從「多寶佛舊在鷲頭山寺，古基尚在」一語來看，初唐時，西洱河畔的鷲頭山寺就已破敗，僅存寺基，故從該寺迎請至成都的多寶佛，應是雕鑿於唐代以前的一尊古佛無疑。另一則資料，是立於聖曆元年（698）的〈王仁求碑〉，它的碑額正面上刻一釋迦、多寶二並坐像龕（圖 5.2-B）。雖然二佛的頭部殘損，但皆手作禪定印，結跏趺坐於須彌座的蓮臺上，二臺座間尚刻一佛塔。

多寶佛典出《法華經》〈見寶塔品〉，[68] 是東方寶淨世界的教主。此佛入滅後，以本願力成全身舍利，每當諸佛宣說《法華經》時，必從地踊出，現於諸佛之前，為《法

華經》之真實義作證明。六、七世紀時，滇東與滇西都出現了多寶佛的造像，說明當時雲南已有《法華經》的流傳。《妙法蓮華經》第二十五品〈觀世音菩薩普門品〉，是觀音信仰的根本經典，該品稱觀世音菩薩隨類應化，以三十三種不同的形象為眾說法。由於隋末、唐初時，《法華經》已在雲南流傳，當時的雲南人對觀音化現的觀念並不陌生，自然就埋下了阿嵯耶觀音幻化傳說的種子。中興二年（898），王奉宗和張順撰寫的〈阿嵯耶觀音讚〉就說：「大矣哉！阿嵯耶觀音之妙用也。威力罕測，變現難思，運慈悲而導誘迷塗，施權化而拯濟含識。」文意正與〈觀世音菩薩普門品〉的經義相合。

至於觀音幻化、王權天授的傳說，其成立的時間與關鍵人物為何？參考〈南詔圖傳〉的畫面和〈南詔圖傳·文字卷〉的文字記載，大致可以肯定，南詔晚期已成書的〈鐵柱記〉和《張氏國史》中已有相關的記載。李霖燦指出：

> 由〈南詔圖傳〉上的尋找阿嵯耶觀音像並廣求軼事傳說各方面來看，南詔帝國在隆舜之前，他們的宗教並未宗於一是，也就是說，尚未有一種國教特立獨高凌駕乎其他教派之上。後來對觀世音菩薩的崇拜，不但賓服了大理地區，甚至於影響到大部分的雲南，這轉變關鍵就正在於隆舜一人。隆舜於他的晚年才訪到阿嵯耶觀音像，於是就傾心虔誠地拜祂，並且用黃金為祂鑄像。到他的兒子舜化貞更變本加厲地要把阿嵯耶觀音國教化，……。[69]

羅炤更從南詔歷史的考察中，主張「梵僧六化」蒙舍詔的故事及阿嵯耶觀音像進入南詔，大約是在世龍時期（859–877）。此時，南詔的國力日強，國土不斷擴張，為了要徹底割斷與唐朝歷史和文化的臍帶，所以創造了雲南特有的阿嵯耶觀音和圖像。[70]

值得注意的是，〈南詔圖傳·文字卷〉言，豐祐「欲遍求聖化」、「詰問聖原」，使臣張玘傍、張羅諾等在尋得梵僧靴石後，「恐乖聖情，繪圖以上呈」，顯見豐祐求阿

嵯耶觀音聖化之心甚為急切。在文字卷卷末王奉宗和張順的〈阿嵯耶觀音讚〉中，於〈西耳河記〉的引文後言道：「乃於保和昭成皇帝紹興三寶，廣濟四生，乃捨雙南之魚金（當作金魚），仍鑄三部之聖眾。」足證豐祐原本信奉當地的西洱河神，後因改信佛教，不再行祭祀金魚之禮。也就是說，保和（824–？）以前，南詔的宗教信仰可能還是以信奉自然的巫教為主。同時，豐祐又「雕金券付掌御書魏豐郡長、封開南侯張傍、監副大軍將宗子蒙玄宗等，遵崇敬仰，号曰『建國聖源阿嵯耶觀音』」，可見豐祐不但是南詔第一位推動阿嵯耶觀音信仰的人，還很可能就是創造阿嵯耶觀音顯聖建國神話的關鍵人物。他利用了這則傳說，昭告天下蒙氏政權得阿嵯耶觀音的授記，是神聖不可侵犯的。蔣義斌在整理南詔政教關係的史料後指出，豐祐時，為增強王室的權威和合法性，南詔王室的宗教信仰逐漸佛教化。[71]豐祐時期，國力日強，南詔王權和民族意識抬頭，在這樣的氛圍下，阿嵯耶觀音的神話便應運而生。

豐祐以後，南詔子孫代代都欽崇阿嵯耶觀音。豐祐孫隆舜於唐昭宗龍紀元年（889）改元「嵯耶」，即為證明。現在雲南大理白族自治州巍山縣巍寶鄉東山嵯耶廟內，仍奉隆舜為本主。根據原在該廟內的〈嵯耶廟碑〉（立於康熙四十四年〔1705〕），此廟的歷史十分久遠。[72]嵯耶九年（897），隆舜於石門邑尋獲聖像後，信奉阿嵯耶觀音益篤。上述資料在在顯示，隆舜是極為虔誠的阿嵯耶觀音信徒。隆舜子舜化貞即位後，不但命令忍爽王奉宗和張順記載所聞，更下令繪製「入國起因之圖」（即〈南詔圖傳〉），以致安邦異俗之化。南詔晚期，阿嵯耶觀音信仰在王室的支持下，迅速展開。

根據前文引述的幾則明代碑銘，阿嵯耶觀音信仰應屬密教一系，〈南詔圖傳·文字卷〉也稱阿嵯耶觀音為「蓮花部尊」，顯示阿嵯耶觀音與密教的關係深厚，但是明代以來盛傳的這種說法是否可信？需要進一步追究。

傳說故事頻頻提到，梵僧身懷異術，屢顯神通，可是這並不足以證明阿嵯耶觀音的傳說具有密教色彩。早在蕭

梁慧皎（497–554）的《高僧傳》中，就有〈神異〉一科，載錄二十餘位神僧的傳記。唐道宣的《續高僧傳》（貞觀十九年〔645〕成書）分為十門，〈感通〉亦名列其中。這兩部佛教史傳，皆完成於中國密教成立以前，可見在佛教裡，展現神通、禳災降敵，並非密教的專利。此外，大理鳳儀北湯天發現的諸多寫經中，《護國司南鈔》是唯一一部南詔寫經。該作是崇聖寺主玄鑒[73]為良賁《仁王護國般若波羅蜜多經疏》所作的注解。此經集注所援引的資料內容，有鳩摩羅什翻譯的《仁王護國般若波羅蜜多經》（以下簡稱《仁王經》）、不空翻譯的《仁王經》、《金光明經》、《維摩詰經》、《法華經》、《普曜經》和《涅槃經》等佛經，良賁的《仁王經疏》、《金光明最勝王經疏》、《梵網經疏》、《維摩詰經疏》、《法華經疏》、《大智度論》和《宗密疏抄》等經疏，以及佛教史傳和地理書、韻書與儒道二家的著述等。[74] 從《護國司南鈔》所援引的經疏和文獻典籍來看，《護國司南鈔》不具任何密教的成分，並非一部密教的著作。

近代的學者也試著從這尊觀音的名號入手，認為「阿嵯耶」觀音的名號，和雲南阿吒力教的名字必有淵源。阿吒力教為滇西特有的宗教，阿吒力，又作阿叱力、阿闍梨、阿左梨。此教的僧人有妻室，常以密咒降龍制水、呼風喚雨、驅役鬼神和祈福消災等，所以，許多學者皆以為阿吒力教即是密教的一支，甚至於稱之為「滇密」。[75] 有些學者還指出「阿嵯耶」和「阿吒力」，都是梵文 Ācārya 的音譯，[76] 意譯為灌頂師、規範師，是為人灌頂傳法密教上師的尊稱，以此進一步確立阿嵯耶觀音信仰和密教的關係。不過，侯冲的研究指出，在明代以前的任何一份材料中，都看不到「阿吒力」這個詞，直到明初《白古通記》成書後，這個詞才出現在雲南地方史志之中。[77] 現存的阿吒力教經典證明，所謂阿吒力教，是明代佛教三分時的「教」，阿吒力僧就是教僧，也就是赴應世俗需要的應赴僧。[78] 因此，即使「阿嵯耶」和「阿吒力」的梵文相同，也不足以證明阿嵯耶觀音信仰與密教有關，更何況二者的梵文是否相同，尚值得推敲。

在有關阿嵯耶觀音名號的諸多研究中，[79] 張錫祿

的觀點頗具參考價值。他指出，阿嵯耶觀音的梵文，應是 Āryāvalokiteśvara，這一梵文是「阿梨耶」（梵文作 Ārya，意譯為「聖」）和「阿縛盧枳低濕伐羅」（梵文作 Avalokiteśvara，意譯為「觀音」）二字的組合。查「嵯」字有兩個音 cuo 和 ci。ci（嵯）和 li（梨），聲母相近，韻母相同，用漢字記梵音，一音多字是正常的。因此，阿嵯耶觀音乃是聖觀音。[80] 聖觀音即正觀音，是各種不同形貌觀音的本尊、真身。

大理國〈畫梵像〉第 99 頁所畫的觀音形象，與〈南詔圖傳〉的阿嵯耶觀音聖像，在圖像、姿勢、服飾等方面，都完全吻合，該幅的榜題名之為「真身觀丗音菩薩」；在第 86 頁「建圀觀世音」的圓光之上，也畫了一尊真身觀世音立像，更清楚表示梵僧乃真身觀世音（即阿嵯耶觀音）的化現，阿嵯耶觀音即建圀／梵僧觀世音的真身。在大理崇聖寺千尋塔出土的文物裡，又發現了一尊大理國的木雕觀音像（圖 3.18），其圖像特徵與〈南詔圖傳〉的阿嵯耶觀音聖像一致，該像正面朱書「易長真身」，[81] 意指這尊觀音像是易長觀世音菩薩的真身，故這尊觀音當名「真身觀世音」。大理國時期，阿嵯耶觀音被視作各種觀音的真身或本尊，而其他類型的觀音，如易長觀世音、梵僧觀世音和建圀觀世音等，都是這尊觀音的化現。也無怪乎〈南詔圖傳・文字卷〉稱阿嵯耶觀音為「建國聖源阿嵯耶觀音」。由此看來，阿嵯耶觀音，即聖觀音，其信仰並不具密教的意涵。

根據以上的分析，無論從南詔佛教的信仰內涵、或阿嵯耶觀音的名號來看，雲南阿嵯耶觀音信仰都與密教無涉。在現存的南詔、大理國阿嵯耶觀音像裡，也找不到任何密教的元素。古正美主張，阿嵯耶觀音是密教金剛頂派在南天成立的一種觀音佛王信仰的說法，自然就不能成立了。

尚值得一提的是，既然阿嵯耶觀音信仰的發展，與南詔建國傳說的流傳有著密切的關係，可是直到大理國後期，大理國皇帝段正興還為他的兩個兒子段易長生、段易長興造阿嵯耶觀音菩薩一軀；而且在為利貞皇帝段智

興所畫的〈畫梵像〉中，也發現了許多與這一信仰有關的觀音圖像，如梵僧觀世音、建囯觀世音和真身觀世音。可見，大理國時期，主政者雖然已由烏蠻的蒙氏改為白蠻的段氏，然而阿嵯耶觀音信仰的發展，並未因改朝換代而中止。這個特異的現象，應與南詔後期洱海地區烏蠻的「白蠻化」息息相關。

唐初，洱海地區有數十、百個不同族系的部落，各自獨立，在彼此的兼併下，後來變成了六個大的部落集團，即浪穹詔、施浪詔、邆賧詔、越析詔、蒙舍詔、蒙巂詔，史稱「六詔」，均屬烏蠻。其中，位於諸部落之南的蒙舍詔，自細奴邏起，便接受唐朝廷的扶持。最後於開元二十六年（738）滅五詔，次年遷都洱海西岸的太和城，正式成立南詔國，洱海地區出現了前所未見的統一政權。

自古以來，洱海地區除了烏蠻外，尚居住著許多白蠻。貞觀二十二年（648），梁建方奉命征討西洱河蠻，將其所見記錄成書，名為《西洱河風土記》。該書云：

> 其西洱河從巂州西千五百里，其地有數十百部落，大者五、六百戶，小者二、三百戶。無大君長，有數十姓，以楊、趙、李、董為名家。各據山川，不相役屬。自云其先本漢人。有城郭村邑，弓矢矛鋋。言語雖小訛舛，大略與中夏同。有文字，頗解陰陽曆數。[82]

西洱河蠻，又稱河蠻，在族類上屬於白蠻。[83]根據上段文字，七世紀時，洱海地區的白蠻顯然勢力很大，與烏蠻相較，其漢化程度較深，經濟文化的水準也較高。南詔統一以後，為了鞏固政權，積極推動漢化，仿照唐朝制度建立南詔的官僚體系，並以漢文為官方的通行文字、以白語作為南詔通行的官方語言；因此，南詔歷代諸王屢屢重用白蠻大姓為朝中重臣。據《新唐書》〈南詔傳〉所載，南詔的貴族有段、趙、尹、王、楊、張、李、董、杜等諸姓，不下三十人，都是洱海地區的白蠻。同時，為了與唐朝和吐蕃向外擴張的勢力相抗衡，洱海地區的烏蠻和白蠻

自然形成了生命共同體。由於烏蠻日益「白蠻化」，到了南詔後期，約九世紀時，烏蠻和白蠻便融合成一個新的民族 —— 白族。[84]

大理國的開國君主，為白蠻段思平，父為南詔布燮段保隆，六世祖是段儉魏，乃南詔五代主閣羅鳳（748–779在位）的清平官，因輔佐有功，賜名「忠國」，在〈南詔德化碑〉碑陰的題名中名列第一。除了段儉魏以外，閣羅鳳尚任用白蠻段尋銓、段全葛、段附克、段君利為清平官或大軍將。第六代主異牟尋（779–808在位）時的清平官段諾突和段谷普、大軍將段盛、曹長段南羅、安南城使段伽諾，皆為白蠻。勸豐祐時（824–859），又令陀西段嵯寶出使嶺南，且命段酋遷為安南節度使、段宗牓及段酋琮為清平官。隆舜時，曾命布燮段義宗入蜀，段宗牓更殺了權臣王嵯巔，解除了南詔的政治危機，地位愈加尊崇。以上資料中，除了段保隆、段儉魏外，雖然無法肯定其他的段氏貴族與段思平是否有血緣關係，可是白蠻段氏在南詔朝廷中屢屢擔任要職，卻是一個不爭的事實。[85]此外，段玉明仔細研讀景泰元年（1450）《三靈廟碑記》後，推測段思平的先世與南詔蒙氏可能還有姻親關係。[86]

如上所述，即使南詔和大理國的統治者分屬白蠻和烏蠻，但自九世紀以來，二者就擁有共同的白族文化記憶。此外，從段氏家族史來看，大理國和南詔的關係密切，對南詔文化有著強烈的認同意識。在為大理國利貞皇帝所畫的〈畫梵像〉上，第103頁「十一面觀世音」的下半畫有南詔十三位帝王像就是最好的證明。上承南詔佛教的傳統，大理國時，與南詔建國傳說有關的阿嵯耶觀音信仰依然普遍流傳。

目前，筆者發現五尊大理國時期有造像題記的阿嵯耶觀音像，其中最重要的，當是聖地牙哥美術館所藏的阿嵯耶觀音像（圖1.2）。該像背後有四行陽刻造像記，云：「皇帝驃信段政（正）興資為太子段易長生、段易長興等造記。願祿箕塵沙為喻，保慶千春孫嗣，天地標機，相承萬世。」[87]可見，這尊觀音的功德主，是大理國的皇帝段正興。段正興，又名段政興、段易長。他欲將造此像

7.3
阿嵯耶觀音菩薩立像
大理國　十二世紀
雲南洱源徵集
大理白族自治州博物館藏
採自張永康，《大理佛》，圖 66。

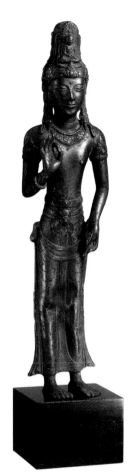

（左）7.4-A
阿嵯耶觀音菩薩立像
大理國　十二世紀　震旦藝術博物館藏
採自震旦文教基金會編輯委員會主編，
《震旦藝術博物館佛教文物選粹 I》，圖版 62。

（右）7.4-B
阿嵯耶觀音菩薩立像局部
作者攝

的功德，迴向給段易長生（又名段智生）、段易長興（又名段智興，即利貞皇帝，1171–1200 在位）這兩個兒子，同時祈願國祚昌隆，永傳萬代。其他的四例阿嵯耶觀音像，分別為：（一）千尋塔出土的木雕真身觀世音像（圖 3.18），該像正面朱書「易長真身」，背面書「菩薩弟子楊聖香」。[88]（二）劍川石窟沙登箐區第 13 龕的阿嵯耶觀音像龕（圖 5.13），在龕的左側龕邊陽刻題記一行，為「奉為施主藥？師祥婦觀音得（似菩字）雕」。[89]（三）大理白族自治州博物館於 1985 年在大理洱源江尾徵集到一件阿嵯耶觀音像（圖 7.3），該像上陰刻楷書題記一行，其銘文曰：「施主佛弟子比丘釋智首造。」[90]（四）臺北震旦藝術博物館所藏的一尊阿嵯耶觀音像（圖 7.4-A、B），身後的裙側陰刻「此緬佛信官梅友蘭施」[91] 題記一行。根據這些題記，顯然在大理國時期，上自皇室，下至出家人或一般百姓，不分男女無不信奉阿嵯耶觀音。

阿嵯耶觀音菩薩像

　　目前，筆者所知的阿嵯耶觀音像，計有三十餘尊，除了劍川石窟石鐘寺區第 5 龕的阿嵯耶觀音倚坐像（圖 5.10）和沙登箐區第 13 龕的阿嵯耶觀音立像（圖 5.13）外，其餘的分別收藏於中國的雲南省博物館、雲南省考古所、大理白族自治州博物館、大理市博物館、震旦藝術博物館，臺灣的國立故宮博物院，日本的京都泉屋博古館，美國的華盛頓弗利爾美術館、聖地牙哥美術館、紐約大都會博物館、波士頓美術館、舊金山亞洲藝術博物館、丹佛美術館、巴爾的摩沃爾特斯美術館，英國的倫敦大英博物館、維多利亞‧艾伯特美術館，和法國巴黎吉美博物館等處，以及中外諸私人藏家之手；據張永康的調查，目前在大理民間尚有十餘尊，[92] 數量十分可觀。

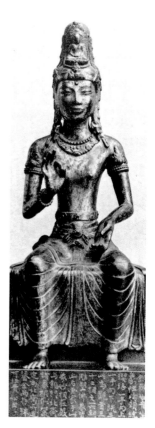

（左）7.5　阿嵯耶觀音菩薩坐像　大理國　十二世紀　大理崇聖寺千尋塔出土　雲南省博物館藏　作者攝
（中）7.6　阿嵯耶觀音菩薩坐像　大理國　十二世紀　個人藏　作者攝
（右）7.7　阿嵯耶觀音菩薩倚坐像　大理國　十二世紀　個人藏
　　　　採自 John Guy, "The Avalokiteśvara of Yunnan and Some South East Asian Connections," fig. 9.

　　這些觀音像中，最小的為大理崇聖寺千尋塔出土的跌坐像（圖 7.5），高僅 5.3 公分，最大的為劍川石窟沙登箐區第 13 龕的阿嵯耶觀音菩薩立像（圖 5.13），高為 60.5 公分。以材質來說，除了一尊為木雕、一尊為純金、兩尊為石刻外，其餘皆為銅像，數量最多。除了少數青銅造像以外，銅鑄的阿嵯耶觀音像又可分為銅胎鎏金、銅胎髹漆塗金兩類。祂們的背後與臀部，大多有兩個長方形的封洞（有些封洞的蓋板已被打開），少數則出現於頭後與背後。這些孔洞原來可能藏放著裝臟物，此點在 A. G. Wenley 的檢驗報告書中，業已得到證實。[93] 在有些像的背後，還可發現銅質的鉚釘，顯示祂們原應有背光。以姿勢來看，最常見的為立像，可是也有半跏趺坐像（圖 7.5）、半跏垂足坐像（圖 7.6）、倚坐像（圖 5.10、圖 7.7）。不過值得注意的是，唯有劍川石窟石鐘寺區第 5 龕的阿嵯耶觀音倚坐像（圖 5.10）採三尊的形式，左右各有一位脅侍，其餘的阿嵯耶觀音像皆為單尊像。

　　1950 年代，美國弗利爾美術館從該館所藏阿嵯耶觀音像背後的孔洞中，採集了碳屑標本，進行碳十四的檢測，認為此像為八世紀之作。[94] 然而，前文已述，阿嵯耶觀音信仰在南詔豐祐時期才逐漸展開，所以弗利爾美術館所藏的阿嵯耶觀音像不太可能為八世紀之作。不過，根據〈南詔圖傳〉，隆舜時期南詔已有阿嵯耶觀音菩薩像的鑄造。那麼在現存的阿嵯耶觀音像裡，有無發現九世紀末南詔末期造像的可能？

　　由於阿嵯耶觀音像的製作者，嚴格遵守該像的圖像傳統，態度保守，每一尊觀音像在體態、服飾、手印等方面都十分相似。再加上南詔、大理國有題記的造像不多，而造像題記中具製作年代訊息的更是寥寥無幾，其他的數尊

集中於十二世紀中、後期，凡此種種都造成阿嵯耶觀音像分期斷代極大的困擾。本文擬追索阿嵯耶觀音像的風格來源，根據祂們的造像特徵，將這些阿嵯耶觀音像粗略地分為四種類型，並利用年代較為確定的造像作為標尺，嘗試進行阿嵯耶觀音的斷代工作，唯類型二和類型三這兩種類型可能有一段時間並存。

一、風格源流

雲南與中南半島接壤，由於地緣的關係，阿嵯耶觀音像的風格，與中南半島的造像關係密切。其髮髻高聳，上身袒露，僅著下身的裙裳，雙臂皆佩三角形飾花臂釧，這些特徵在八、九世紀的印度和中南半島菩薩像上皆可發現，然而，其五官特徵和身軀結構，則表現了東南亞民族的特點與造像特徵，如窄額塌鼻，雙眉相連如弓，大嘴厚唇，肩寬腰細，胸部刻劃兩個乳頭等，都和八、

九世紀驃國[95]（Pyū Kingdom，在今緬甸中部）（圖7.8）、墮羅鉢底（Dvāravatī，在今下緬甸之東和柬埔寨之西的泰國）（圖7.9）、室利佛逝（圖7.10）、吉蔑（Khmer，今柬埔寨）（圖7.11）、占婆（圖7.12）等地的造像特色相符。此外，阿嵯耶觀音所戴三葉寶冠和三角形飾花臂釧的樣式、倒垂式蓮蕾的耳璫，也在驃國、墮羅鉢底、占婆造像中時有發現。至於其高聳的髮髻，髮辮編結繁複，及頭上所戴的三葉寶冠、胸前佩戴著的連珠和寬帶兩重瓔珞，並以一腰帶束裙的表現手法，又與驃國、墮羅鉢底、[96]室利佛逝（圖7.13）和占婆（圖7.12、圖7.14）九世紀的菩薩像相彷彿。髮髻中的阿彌陀佛形體較大，與驃國、墮羅鉢底和占婆的觀音像表現手法雷同。同時，與許多九世紀墮羅鉢底、室利佛逝和占婆的菩薩像一樣，阿嵯耶觀音像的兩腿間，也出現垂直的衣褶，近足處的裙襬向外略張。更值得注意的是，阿嵯耶觀音像的腹前垂掛著一條短巾，在裙腰上方佩戴著一金屬或皮質的腰帶，這些特徵不見於東北印度的帕拉藝術，

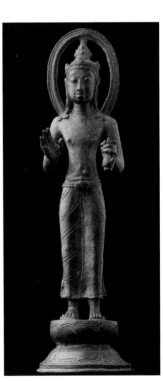

（由左至右）

7.8　四臂觀音菩薩立像　驃國　七世紀下半葉　採自 Nandana Chutiwongs, *The Iconography of Avalokiteśvara in Mainland South East Asia*, pl. 29.

7.9　觀音菩薩立像　墮羅鉢底　八世紀末至九世紀初　採自 Nandana Chutiwongs, *The Iconography of Avalokiteśvara in Mainland South East Asia*, pl. 73.

7.10　四臂觀音菩薩立像　室利佛逝　七至八世紀　美國紐約大都會博物館藏　作者攝

7.11　觀音菩薩立像　吉蔑　八世紀　柬埔寨金邊國家博物館藏　採自 d'Helen I. Jessup et Thierry de Zéphir, *Angkor et dix siècles d'art khmer*, fig. 10.

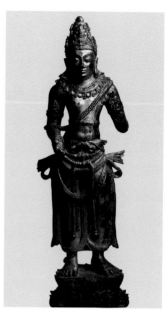

（由左至右）

7.12 四臂觀音菩薩立像　占婆　九世紀　個人藏　作者攝

7.13 四臂觀音菩薩立像　室利佛逝　九世紀　泰國曼谷國立博物館藏　採自 National Museum Volunteers, *Treasures from the National Museum Bangkok*, fig. 23.

7.14 四臂觀音菩薩立像　占婆　九世紀　越南胡志明市歷史博物館藏　採自 Maud Girard-Geslan and others, *Art of Southeast Asia*, pl. 132.

7.15 菩薩立像　帕拉瓦王朝　八至九世紀　印度馬德拉國家博物館藏　採自 David L. Snellgrove ed., *The Image of the Buddha*, pl. 90.

卻是八、九世紀南印度（圖 7.15）和占婆（圖 7.12、圖 7.14）造像常見的特徵。若仔細審視阿嵯耶觀音像的身軀結構和裝飾細節，會發現這些觀音像額窄而平，收臂窄身，身軀扁瘦，姿勢僵直，毫無動感，腳跟突出，三角臂釧佩戴的位置較高，臂釧飾花的頂部接近肩膀，皆與占婆的菩薩像頗為相似。

　　根據以上的分析，阿嵯耶觀音造像的面容、體型、頭飾、髮型、裝飾、裝束等，與九世紀的中南半島造像有很多共同點，九世紀中南半島的觀音像，極可能就是大理阿嵯耶觀音像的母本。誠如許多學者提出，阿嵯耶觀音像保存了較多占婆造像的餘緒，可是驃國、墮羅鉢底和室利佛逝的影響，也不容忽視。震旦藝術博物館所藏阿嵯耶觀音像（圖 7.4-A）的題記，就稱此像為「緬佛」，即一明證。又因八、九世紀時，中南半島各地的造像紛紛從南印度的造像中汲取藝術養分，是故南印度的風格可謂阿嵯耶觀音像的遠源。

　　南詔自建國以來，國勢日強，到了九世紀，南詔已成為雄踞中國西南的一個大國。開元二十六年（738），南詔王皮羅閣曾遣將征緬，班師回朝時，多賚金寶。[97] 貞元十六年（800），南詔王異牟尋向唐王朝獻呈的「奉聖樂舞」，其實是依驃國進獻南詔的驃國樂改編而成。[98] 太和六年（832），南詔劫掠驃國，擄其眾三千餘人，隸配柘東。[99] 太和九年（835），南詔破彌諾國（今緬甸親敦江流域）、彌臣國（今緬甸南部伊洛瓦底江入海一帶），劫金銀，擄其族兩、三千人，發配麗水淘金。[100] 會昌六年（846），豐祐攻陷安南（今越南北部）。[101] 大中時（847–859），南詔將領段酋遷陷安南都護府，南詔發朱弩佉苴三千助守。[102] 858年，師子國侵緬，豐祐派遣段宗牓前往營救，[103] 驃國還進獻金佛一尊，以報庇護之恩。[104] 咸通年間（860–874），南詔屢寇安南。咸通三年和四年（862、863），南詔兩陷交趾（今越南北部），擄掠十萬人，留兵十二萬，並派其將楊思縉據守安南。[105] 而《新唐書》〈驃國傳〉又載：

驃，……東陸真臘，西接東天竺，西南墮和羅（即墮羅鉢底），北南詔。地長三千里，廣五千里，

東北袤長，屬羊苴咩城（南詔國都，在今大理古城西）。[106]

這則記載清楚說明，唐朝時，驃國受到南詔的羈制。除此之外，中南半島的其他諸國，如昆侖國（今中南半島南部）、女王國（今寮國川壙、桑怒地區）、真臘（今柬埔寨），亦先後受到南詔的侵擾。[107]《新唐書》〈南詔傳〉記述南詔後期的疆域為「東距爨，東南屬交趾，西摩伽陀，西北與吐蕃接，南女王，西南驃，北抵益州，東北際黔巫」。[108] 南詔後期，統治區域廣袤，除了現在的雲南全境、四川南部、貴州西部外，緬甸北部、寮國、越南北部，都屬其管轄範圍。九世紀時，南詔與中南半島的交往相當頻繁，中南半島的觀音像隨之傳入南詔，成為阿嵯耶觀音像的原型。

根據《新唐書》〈南詔傳〉，[109] 大中時（847–859），豐祐召回作為質子的南詔大臣子弟，中止了長達五十餘年與唐朝示好的政治動作。太和三年（829），南詔王嵯巔寇西川，陷邛、戎、巂三州，入成都，掠子女、工技數萬引而南。大中十三年（859）世龍嗣立後，不但斷絕朝貢，更自稱皇帝，建元建極，自號大禮國，正式與唐朝絕裂。世龍執政十八年，與唐朝幾乎連年爭戰。隨著南詔國勢日益強盛，當地的民族意識提高。此時，南詔一方面創造出觀音授記的佛教神話，再方面又以中南半島的觀音像，作為該國特有的阿嵯耶觀音像的母本。這些作為，不外是想和唐朝作一區隔，強調南詔不再是唐朝的臣屬，而是一個獨立自主的國家，具有自己的文化特色。

二、風格類型

目前筆者收得各種材質的阿嵯耶觀音像資料，計三十餘尊，其中，劍川石窟沙登箐區第 13 龕的阿嵯耶觀音像（圖 5.13），左側墨書「聖□四年壬寅歲」。李昆聲指出，大理國僅在段素興當政時，有「聖明」年號，這個年號使用幾年，唯有無「四年」，史無定論，大約應該在 1042 年至 1045 年之間，[110] 不過，這四年間的甲子紀年並無「壬寅

歲」。若李昆聲的推論屬實，此尊造像可能為現存最早的阿嵯耶觀音像。可惜此像的保存狀況不佳，面部和上身風化嚴重，很難進行細部的風格分析。今依保存狀況較好作品的面容、五官特徵、身軀結構和肌理的表現，將祂們分為以下四種類型。

類型一的阿嵯耶觀音像，保存較多中南半島的風格特徵，可以國立故宮博物院（圖 7.1）和美國丹佛美術館所藏 [111] 阿嵯耶觀音像為此類型的代表。此類觀音像，面長頰削，額寬而平，顴骨高顯。雙眉相連如弓，以淺浮雕的方式表現，兩眼低垂，在上眼皮有一條陰刻線，山根塌，鼻翼寬，嘴寬唇厚，五官集中。其雙肩平直，肩膀和手臂的銜接方硬，顯得肩部較為緊張。腰腹平坦，四肢纖細，臀部窄瘦。身軀雖然扁平，可是胸部挺實，肌肉瘦勁。這些風格特徵，都與九世紀占婆的造像（圖 7.12、圖 7.14）相似，然而這尊觀音的髮絲，以陰刻線條仔細地刻畫，髮辮右側十綹，左側十一綹，無論是編結或是布排的方式，都與中南半島的造像有別。其下裙的衣紋作 U 形，層層垂落，規律整齊，較中南半島造像的衣褶處理自然。此外，占婆菩薩像的金屬或皮革飾帶，多束於胸口，可是阿嵯耶觀音像則束於腰上。由此看來，類型一的觀音像，雖然保存了若干中南半島祖型的特色，可是在髮式、裝飾手法和衣紋等表現上，都與中南半島的造像有所出入，展現南詔匠師融入當地特色的企圖。私人收藏的阿嵯耶觀音像（圖 7.6），半跏垂足而坐，裙腰之上未束腰帶，與圖 7.1 比較，其胸部稍平，胸前肌肉略顯柔軟。不過五官和體態特徵都與圖 7.1 相似，尤其是祂的雙眉相連如弓，也是以浮雕的方式表現，故將此像歸於類型一。

類型二的阿嵯耶觀音像，一方面保存了中南半島的風格特徵，但另一方面當地的特色更加明顯。類型二阿嵯耶觀音像的髮式、裝飾手法和衣紋處理等方面，和類型一的造像十分類似。可是在面形上，類型二的造像大多額角轉圓，兩頰漸趨豐腴，下頜較為圓潤（圖 7.4-B、圖 7.16）。五官的分布較為疏朗，嘴唇較薄。部分造像的肩膀仍平而寬，胸部肌肉挺勁精瘦（圖 1.2、圖 7.7、圖 7.17-A），可是大多數觀音像肩膀較為放鬆，和手臂的銜接較為圓轉，胸

7.16
阿嵯耶觀音菩薩立像
大理國　十二世紀
美國舊金山亞洲藝術博物館藏
作者攝

7.17-A、B
阿嵯耶觀音菩薩立像及局部
大理國　十二世紀
雲南省博物館藏
作者攝

部平坦，身軀的肌肉顯得較為柔軟（圖7.3、圖7.16）。但根據這類造像的五官特徵，又可將此型造像分為 A、B 兩組。

類型二 A 組造像，保存較多的中南半島造像特色，皆作弓形眉，可是不再採取類型一淺浮雕的表現方式，而是在眉骨上方刻劃了弓形的陰刻線，手法簡化（圖7.17-B）。雖然部分阿嵯耶觀音像 [112] 仍是塌鼻（圖7.3），可是也有部分造像 [113] 的山根平滿，有鼻樑，鼻頭的鼻翼飽滿，形似蒜頭（圖7.17-B）。大部分的此組觀音像，嘴仍寬大，不過嘴唇變薄，甚至出現了上唇如波、唇薄形秀的嘴形（圖7.3）。

類型二 B 組造像，五官則表現了較多當地的特徵，其面形與 A 組造像相彷彿，可是眉骨上方不再以陰刻線條刻劃弓形（圖1.2、圖7.4-B、圖7.7），兩眉的眉骨或與鼻準相接，或與鼻樑兩側相連，眉目更形疏朗。同時，B 組造像的鼻子，多山根平滿，有鼻樑，鼻翼飽滿，不再作塌鼻的形式。嘴唇普遍變薄，更不乏嘴形秀美者（圖1.2）。[114]

類型三的阿嵯耶觀音像，是在類型二的基礎上發展而來，本土色彩更為濃郁。大理崇聖寺千尋塔出土的易長真身觀世音像（圖3.18），即為代表，[115] 其額圓頰豐，下頜圓潤飽滿，眉目疏朗，唇形秀美，胸部肌肉較為豐腴，身軀顯得短胖粗壯。這尊觀音的面相和體態，與〈畫梵像〉第99頁的「真身觀世音」頗為相似。此外，劍川石窟石鐘寺區第 5 龕的左側阿嵯耶觀音三尊龕（圖5.10），主尊髮髻高聳，右手伸二指，左手作與願印，善跏倚坐於須彌座上。兩位脅侍的面部均已殘毀，右脅侍和〈畫梵像〉「真身觀世音菩薩」中的觀音脅侍一樣，是一位兩手合捧經函的女子，左脅侍則是一位雙手捧持長巾的女子。這尊觀音的面龐渾圓，五官疏朗，身軀豐腴，手臂和兩腿粗壯，與類型二阿嵯耶觀音倚坐像（圖7.7）的風格明顯不同。

類型四的阿嵯耶觀音像，已經形式化，僅有舊金山亞洲藝術博物館所藏的阿嵯耶觀音立像（圖7.18）一例。這尊觀音的面短臉圓，兩眼細小，櫻桃小口，五官集中秀

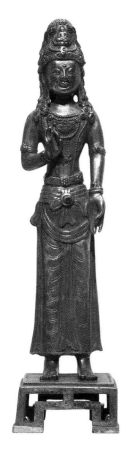

7.18-A、B
阿嵯耶觀音菩薩立像及局部
雲南　十四世紀
美國舊金山亞洲藝術博物館藏
作者攝

7.19-A、B
金阿嵯耶觀音菩薩立像及局部
大理國　十二世紀
雲南大理崇聖寺千尋塔出土
雲南省博物館藏
作者攝

氣，較為女性化。肩圓臂粗，肌理的處理概念化，並未表現胸腹肌肉起伏的變化。頭上的髮髻較低，髮絲的刻畫也較粗。於類型一、類型二和類型三造像胸前常見的連珠和寬帶兩重瓔珞，在此則被重重珠串的瓔珞所取代，兩臂的臂釧較近手肘，不再作三角花飾，僅在環形臂釧上加嵌寶石，形式簡單。衣紋由兩條平行的陰刻 U 形線條結組而成，裙角較平，外揚幅度較小。

　　依據藝術風格發展的過程，我們大抵可以推定，年代較早的阿嵯耶觀音像，應保存較多中南半島九世紀觀音像的風格特徵，後來受到當地藝術風格的薰陶與滋潤，南詔、大理國造像的特色逐漸顯著。本此原則進行推斷的話，類型一的造像年代最早，其次為類型二、類型三，而類型四的年代應該最晚。與其他諸類型相比，固然類型一的阿嵯耶觀音像，在面容、五官特徵、身軀結構和肌理的表現上，保存了較多中南半島九世紀造像的餘緒，可是，與中南半島的菩薩像也有明顯的差異，顯示阿嵯

耶觀音像在蒼洱地區的製作已有一段時間，逐漸發展出自己的表現手法。又因類型一與類型二的造像風格雖有不同，可是兩者的差別並不如類型二和類型三的變化那麼顯著。換言之，類型一與類型二的年代雖有前後，可能相去不會太遠。聖地牙哥美術館的阿嵯耶觀音像（圖1.2），為類型二 B 組的代表作之一。根據祂的題記，這尊觀音像的年代上限，為段正興即位之時（1147），因此類型一的年代上限，可能在十二世紀初，甚至於十一世紀末，下限則約在十二世紀中葉。

　　在類型二的阿嵯耶觀音像中，A 組造像的五官特徵，保存較多的中南半島造像特色，B 組造像則表現了較多當地的民族特徵，可是，這並不意味著類型二 A 組造像的年代就比較早。例如大理崇聖寺千尋塔出土的一尊阿嵯耶觀音金像（圖 7.19-A、B），祂的弓形眉以陰刻方式表現，在上、下眼瞼加陰刻線，是類型二 A 組觀音像常見的特色，可是其額頷圓潤，兩頰豐腴飽滿，山根平滿、有鼻

樑，眉骨與鼻樑兩側相接，鼻翼飽滿，唇形秀美，已具
明顯的白族民族特色，年代應該較晚。又如B組造像裡，
有些像的面容、五官和身軀結構，保存了較多中南半島
的民族特徵（圖1.2、圖7.7），有些則本地色彩較濃（圖7.4-A、
圖7.16），顯然前者的年代稍早，後者則較遲。只是遲至何
時？由於紀年作品太少，無法具體推斷。雲南省博物館徵
集所得的一尊阿嵯耶觀音立像（圖7.20-A、B），額角圓潤，
眉眼細長，鼻嘴秀麗，五官線條較為柔和；身軀纖長，兩
肩放鬆，肩頭弧度更為圓轉，肌膚鬆軟。與類型二的其他
觀音像比較，推測其年代可能為筆者所知類型二造像中，
年代較晚的一尊。

　　如上所述，類型三的阿嵯耶觀音像，與〈畫梵像〉
的「真身觀世音」十分相似，據考證，〈畫梵像〉製作年
代為1172年至1176年。同時，劍川石窟石鐘寺區第8窟
裡，也發現一則盛德四年（1179）的墨書題記，[116] 該窟與
第5龕相距不遠，同屬石鐘寺區，故第5龕極可能也完成
於十二世紀七〇年代。由此觀之，類型三的製作年代，大
約是在大理國皇帝段智興時期（1171–1200）。

　　至於類型四的阿嵯耶觀音像，由於風格與類型三相
去太遠，無論是在面形、五官特徵、軀體和肌理的處理、
瓔珞和臂釧的樣式及衣紋的表現手法，皆與類型一、類
型二和類型三的觀音像大相逕庭。舊金山亞洲藝術博物
館認為，此像作於大理國滅亡（1253）以後的段氏總管
時期，[117] 然而，從女性化的面容和形式化的表現來看，筆
者以為祂的鑄造年代甚至可能晚至十四世紀。

　　綜上所述，現存眾多的阿嵯耶觀音像，並無南詔時
期的作品，大多鑄造或刻製於紹聖三年（1096）高泰明
謹遵父命、還位段氏的大理國後期（又稱後理國時期，
1096–1254）。其中，類型一可能為十一世紀末至十二世紀
上半之作。類型二的造像數量最多，且這些造像的五官、
面相以及軀體結構的表現最為多變，應是大理國後期阿嵯
耶造像的風格主流。其流傳時間的上限為十二世紀中葉，
至於其下限是否為段智興即位之初、或者更晚，目前甚難
確認。類型三的造像多集中於段智興時期。類型四則作於

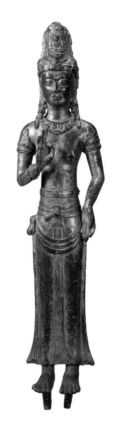
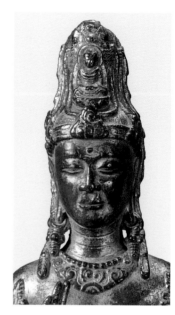

7.20-A、B
阿嵯耶觀音菩薩立像及局部
大理國　十三世紀
雲南省博物館藏
採自張永康，《大理佛》，圖11。

大理國滅亡後的段氏總管晚期至明初。隨著大理國的滅
亡，與南詔建國有關的阿嵯耶觀音像數量急劇減少，到了
清代就完全被人們所遺忘。

小結

　　八世紀，烏蠻一系的蒙舍詔統一洱海地區的六詔，建
立了南詔政權。豐祐時期，南詔國勢日強，不但召回遣送
至唐的質子，並於太和三年（829）寇西川，陷邛、戎、
嶲三州，進入成都大肆擄掠。孫樵〈書田將軍邊事〉言：
「文皇帝三年，南蠻果大入成都，鬥其三門，四日而旋。
其所剽掠，自成都以南，越嶲以北，八百里之間，民畜為
空。」[118] 除此之外，豐祐又屢陷中南半島的驃國、安南，
破彌諾國、彌臣國，不斷地擴張版圖。大中十年（856），
更建五華樓，以會西南夷十六國大君長。[119] 隨著國勢日
強，民族意識抬頭，為了要表示南詔王室的威權與統治的
合法性，豐祐就在早期普門品觀音的信仰基礎上，創造出

阿嵯耶觀音化為梵僧，授記蒙氏，王權天授的佛教神話。並且為切斷與唐朝的關係，其又以中南半島的觀音像作為母本，製作出蒼洱地區獨有的阿嵯耶觀音像。自此以後，南詔王室代代欽崇阿嵯耶觀音。隆舜不但改元「嵯耶」，在尋得阿嵯耶觀音聖像後，信仰更加堅定。舜化貞更於中興二年（898）敕令臣屬繪製〈南詔圖傳〉，圖像留形。在南詔王室的贊助支持下，阿嵯耶觀音信仰迅速展開，但很遺憾的是，目前所存的阿嵯耶觀音像中，尚未發現南詔時期的作品。

九世紀時，洱海地區的烏蠻和白蠻已經融合，形成一個生命共同體，是為白族，所以，即使在白蠻段氏取得政權以後的大理國時期，阿嵯耶觀音信仰仍歷久不衰。現存的阿嵯耶觀音像，多為大理國後期的作品，說明十二世紀至十三世紀中葉，阿嵯耶觀音信仰鼎盛一時，上自皇帝王室，下至平民百姓，不分男女，無不虔誠禮敬。

筆者所收集的阿嵯耶觀音造像資料，以及與此信仰有關的碑銘，都發現在大理、劍川和洱源一帶。《白古通記》也言：「觀音顯聖，南止蒙舍，北止施浪，東止雞足，西止雲龍，皆近蒼洱。」[120] 可見，阿嵯耶觀音信仰主要流傳在洱海一帶，地區相當侷限。目前在滇東找不到任何阿嵯耶觀音信仰的蛛絲馬跡，更遑論中土或其在中南半島的羈縻之地。因此，更正確地說，阿嵯耶觀音，應稱為「大理觀音」。但為何阿嵯耶觀音信仰僅見於南詔、大理國政治、經濟和文化中心的蒼洱地區，並沒有向外輻射？究竟是因為中古時期，南詔和大理國各地的文化發展不同步，抑或有其他原因？由於文獻匱乏，無從稽考。

由於「阿嵯耶」極可能是梵文 Āryā 的音譯，故阿嵯耶觀音即聖觀音、正觀音，意指各種應現、變化觀音的本尊或真身。雖然與祂有關的佛教傳說頻頻提到，其展現各種神通，化度眾生，可是「神僧」並非密教的專利。同時，在現存的阿嵯耶觀音圖像裡，並未發現任何密教的色彩，所以阿嵯耶觀音的信仰應不屬於密教一系。

許多學者認為，中南半島的柬埔寨和占婆，流行神王（Devarāja）信仰，常將統治者的名字，加諸於神名之上，是王權與神權合一的具體表徵。大理國與中南半島毗鄰，受到中南半島文化的影響，大理國主段正興也將他的名字「易長」加在觀世音之上，而發展出易長觀世音的信仰。[121] 又因南詔建國聖源阿嵯耶觀音像的風格，深受中南半島造像的影響，似乎更增強了此一推論的可信度。古正美甚至提出，現存眾多的阿嵯耶觀音像「是大理時期，甚至更晚的不同觀音佛王造像。……每尊這種觀音造像，都是一位大理及後大理時期的佛王造像」。[122] 大理國時期盛行「冠姓雙名制」，在人名中夾佛號者不勝枚舉，除了大理國王室的段易長、段易長興、段易長生、段易長順外，大理國的貴族名字中，還發現了高踰城[123]光、高踰城隆、高觀音政、高觀音明、李大日賢、李觀音得、段逾城順等，在庶民百姓的名字裡，又有□觀音姑愛、□藥師祥、□藥師信、楊天王秀、楊天王長等。顯然，大理國時，夾佛或菩薩的名號，並非王室的專利，故以大理國的名字中出現佛號，作為南詔、大理國受到中南半島神王信仰影響的說法，不能成立。因此，古正美主張阿嵯耶觀音信仰是一種密教觀音佛王的信仰，以及每尊阿嵯耶觀音造像是一位大理國佛王造像的看法，愚見不以為然。

隨著大理國的滅亡，與南詔建國有關的阿嵯耶觀音像，數量急劇減少。在明代，雖然觀音幻化的傳說仍廣為流傳，但阿嵯耶觀音信仰的重要性，逐漸被梵僧觀世音所取代。到了清代，阿嵯耶觀音就完全被人們所遺忘，正式退出了歷史的舞臺。如今，在洱海附近的大理、洱源、鶴慶、劍川、賓川、雲龍等白族聚居的地區，許多佛寺或本主廟都奉祀著一種觀音像，其身著素服長袍，頭披軟巾彷如風帽，白髮長鬚，左手持瓶，右手拄杖，身旁跟著一犬。這種觀音像，人稱觀音老爹、觀音爸、觀音公或觀音老祖。從其長鬚、持物以及身側的白犬等圖像特徵來看，觀音老爹無疑就是一尊現代版的梵僧觀世音菩薩像，只不過早期的梵僧形象已被白族老人的形貌所取代。

※　本文原刊於《故宮學術季刊》，27 卷第 1 期（1999 年秋季）（臺北：國立故宮博物院），頁 1-72，局部修訂。

附錄二　易長觀世音像考

引言

2004 年，旅日臺僑彭楷棟捐贈了一批亞洲金銅造像給臺北國立故宮博物院，其中有一尊觀音菩薩立像（**圖8.1-A**），瓔珞嚴身，裝飾華麗，鑄造極為精美。這尊觀音，眉間有白毫，右手舉至胸前，食指翹起，左手手掌向下，手指扣執淨瓶瓶口，瓶中插一枝蓮花（蓮花部分殘損）。與一般觀音菩薩像不同的是，這尊觀音寶冠中出現的，不是立化

佛或阿彌陀佛，而是五方佛（**圖8.1-B、C、D**）。此外，其腹前珠串交叉處，有一圓形飾版（**圖8.1-E**），浮雕著一尊右脅累足而臥的佛像，身後有兩列弟子，面露悲悽的表情，身前的人物則為釋迦佛所收的最後一名弟子須跋陀羅，無疑是一幅涅槃圖；在小腿之間，又浮雕一坐佛三尊像（**圖8.1-F**），圖像特殊。可是無獨有偶地，在美國維吉尼亞美術館、日本大阪市立美術館和美國大都會博物館中，也各發現一尊觀音菩薩立像，無論在持物、手勢、冠飾等方面，祂們

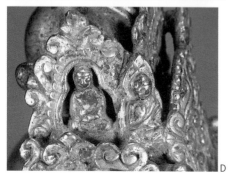
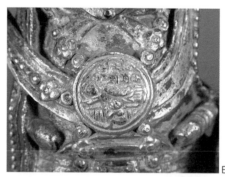
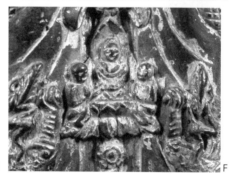
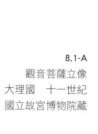

8.1-B～E　觀音菩薩立像局部　作者攝

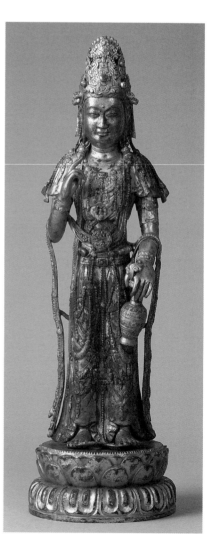

8.1-A
觀音菩薩立像
大理國　十一世紀
國立故宮博物院藏

皆與國立故宮博物院所藏的觀音菩薩立像類似，而且腹前也有圓形的涅槃圖飾版，於小腿或近膝處也發現一組坐佛三尊像。這類觀音菩薩像的圖像特徵，不見於佛教經典的記載，其尊號為何？值得探索。

　　臺北國立故宮博物院所藏的觀音菩薩立像（以下簡稱「臺北觀音像」，**圖 8.1-A**），高 46.7 公分，美國維吉尼亞美術館所藏的觀音菩薩立像（以下簡稱「維吉尼亞觀音像」，**圖 8.2**），高 45.8 公分，大阪市立美術館所藏的觀音菩薩立像（以下簡稱「大阪觀音像」，**圖 8.3**），高 45.6 公分，三者的尺寸相近。由於上述這三尊觀音像，都是傳世之作，出土地點不明，各家的斷代意見分歧。臺北觀音像的原收藏者彭楷棟先生認為，此像是五代之作，[1] Hugo

Munsterberg 和維吉尼亞美術館指出，該館所藏的觀音立像是十世紀的遼代作品，[2] 而大阪市立美術館則主張，該館所藏的觀音菩薩像乃北宋（960–1127）初的造像。[3] 從風格來看，臺北觀音像和維吉尼亞觀音像的確十分近似，可是兩者卻和大阪觀音像相去甚遠。這三尊觀音像是否真的都為十世紀的造像？有待釐清。

　　此外，十世紀時，中國爭戰不斷，政治動盪，四分五裂。在唐朝滅亡（907）後的短短五十多年間，黃河與渭水的下游地區，先後有後梁、後唐、後晉、後漢、後周五個朝代的興廢。直到顯德二年（960），後周禁軍領袖趙匡胤代周執政，改國號為宋（960–1279），才結束了紛擾不休的五代。不過，當時在遼東至河套一帶，有契丹人建立的遼國（916–1125）壓境，雲南地區又有白族段氏建立的大理國（937–1254）割據一方。目前，學界在南北朝和隋唐佛教造像風格的研究上，成果豐碩，然而迄今只有少數學者關心唐代以後的造像風格演變，[4] 更遑論十至十三世紀中國佛教造像區域風格特色的探討。上述這三尊觀音菩薩像的風格差異，究竟是時代不同所致？還是區域有別所造成的？也是一個值得深思的問題。

　　本文擬就上述這三尊觀音菩薩立像的鑄造年代、鑄造地區、尊號、源流，以及這類觀音菩薩圖像的宗教文化意涵等方面，提出一些淺見，以就教於方家學者。

年代考訂

　　維吉尼亞觀音像（**圖 8.2**），頸短臂粗，頭手的比例略大。面龐圓潤，頰頤飽滿，曲眉杏目，嘴角略含笑意。身穿右袒式僧祇支，於小腹上方束起。天衣與珠串自兩肩披掛而下，繞經兩肘，兩端垂掛至足側。下著長裙，腰繫金屬或皮革腰帶。腹前懸一布帛，長及於地，尾端平鋪於兩足前方。頂束高髻，頭戴花蔓寶冠，在頭兩側的冠沿下方，還以四個獸首為飾。冠繒和珠串，自兩耳上方垂下，及於上臂。耳璫垂肩，戴臂釧和手環。胸前的瓔珞，除了團花和串串珠飾外，胸口還有一個獸面，每一珠串的尾端，尚

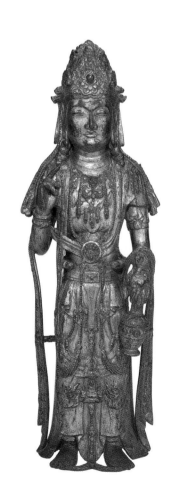

（左）8.2　觀音菩薩立像　大理國　十世紀　美國維吉尼亞美術館藏
（右）8.3　觀音菩薩立像　大理國　十二世紀　日本大阪市立美術館藏
　　　　採自大阪市立美術館，《大阪市立美術館藏品選集》，圖 173。

8.4　觀音、地藏菩薩立像
　　前、後蜀（903-965）
　　四川大足北山石窟第 253 龕
　　採自重慶大足石窟藝術博物館、重慶出版社編，《大足石刻雕塑全集 · 北山石窟卷》，圖 52。

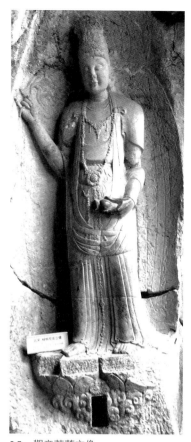

8.5　觀音菩薩立像
　　北宋　十世紀下半葉
　　浙江杭州煙霞洞窟口
　　作者攝

飾一顆似寶石的綴飾。自兩肩垂落的珠串在腹部相交，延至下身。全身的瓔珞繁縟，交織成網，真可謂極盡華麗之能事。Hugo Munsterberg 言，維吉尼亞觀音像的體積感顯著，保存較多唐代遺風，故推測為十世紀之作。[5] 此像豐腴的面龐，的確保存了唐代的餘韻，高聳華麗的花蔓寶冠、頭大肩窄的身軀結構，又和四川大足北山石窟第 253 龕的觀音菩薩像（圖 8.4）有些類似。內著僧祇支、外披天衣的服裝樣式，和腹前垂掛長及於地的衣帶等特徵，也與浙江煙霞洞窟口右側的觀音菩薩像（圖 8.5）雷同。北山石窟第 253 龕開鑿於前、後蜀時期（907–965），[6] 煙霞洞的觀音菩薩像又為十世紀之作，[7] 因此筆者同意 Hugo Munsterberg 的觀點，也認為維吉尼亞觀音像應作於十世紀。

　　臺北觀音像與維吉尼亞觀音像，不只圖像類似，即便在五官面相、服裝樣式、瓔珞布排等方面，也都相彷彿，

就連天衣與腿部間有銅條相連的鑄造手法也近似。只不過，臺北觀音像的臉龐和腰枝略長，身軀（圖 8.1-A）也不似維吉尼亞觀音像那麼粗短壯碩（圖 8.2），大腿部分的瓔珞更為繁複。故推測臺北觀音像的年代，可能較維吉尼亞觀音像稍晚，約為十一世紀的作品。

　　Hugo Munsterberg 和維吉尼亞博物館都指出，維吉尼亞觀音像應是遼代的造像，可是細審遼代菩薩像（圖 8.6），會發現其面圓額窄，眼細眉平，鼻樑挺直，鼻尖略勾，嘴角下抑，神情端嚴，不苟言笑，其臉型、五官特徵和表情神韻，均與上述兩尊觀音像迥然不同。此外，遼代的菩薩像，身體比例亭勻，體態自然，身軀肌理的起伏處理細緻，衣褶自然流暢。然而，臺北觀音像與維吉尼亞觀音像，卻頭手稍大，姿勢端嚴，缺乏動感，身軀結構與衣紋都被華麗繁縟的瓔珞所掩，造像觀念顯然與遼代的菩薩像大異其

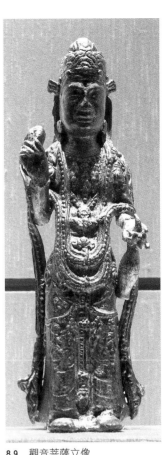

8.6　菩薩立像
　　遼重熙七年（1038）
　　山西大同下華嚴寺薄伽教藏殿
　　作者攝

8.7　觀音菩薩立像
　　前蜀永平五年（915）
　　四川大足北山石窟
　　第 53 龕　作者攝

8.8　釋迦佛立像　宋雍熙二年（985）
　　日本京都清涼寺藏
　　採自京都国立博物館，《釈迦信仰
　　と清凉寺》，圖 40。

8.9　觀音菩薩立像
　　大理國　十一世紀
　　雲南大理崇聖寺千尋塔出土
　　雲南省博物館藏　作者攝

趣。更重要的是，臺北觀音像與維吉尼亞觀音像的服裝和瓔珞樣式，在遼代造像裡從未發現，因而，筆者認為這兩尊觀音像，當非遼代之作。那麼，祂們是否可能為五代或北宋初年的作品呢？將這兩尊觀音像和大足北山石窟前蜀永平五年（915）第 53 龕的脇侍菩薩像（圖8.7）、煙霞洞的觀音菩薩（圖8.5）、以及日僧奝然於雍熙二年（985）委請台州工匠模刻汴梁（今河南開封）釋迦瑞像而成的旃檀釋迦立像[8]（圖8.8）作一比較，會發現維吉尼亞觀音像與臺北觀音像，無論在臉形、五官特徵、體態和瓔珞樣式等方面，都與四川、江南和中原的佛教造像有別，顯示其是五代十國或北宋作品的可能性亦不高，因此，筆者推測這兩尊觀音菩薩像可能為大理國的造像。

　　根據雲南地方傳說和稗官野史，早在南詔（649–902）建國之初，阿嵯耶觀音即化為梵僧，到雲南弘法。在南詔、大理國的文物裡，梵僧觀世音像時有所見，[9]是中古時期雲南地區特有的觀音圖像。美國波士頓美術館收藏著一件南詔晚期的梵僧觀世音菩薩三尊像（圖 3.20），兩側的脇侍觀音兩頰豐圓，頭大肩窄，身軀粗壯，兩足直立，姿勢僵直，祂們的頭身比例、身軀結構、姿勢等，都與維吉尼亞觀音像和臺北觀音像有幾分相似。

　　此外，雲南大理白族自治州劍川石窟，是南詔、大理國時期所開鑿最重要的一個石窟群[10]其中，大理國時期雕鑿的石鐘寺區第 7 窟主尊觀音菩薩像（圖 5.12），無論是橢圓形的臉面、杏眼豐唇以及五官集中等特徵，都和臺北觀音像近似。1979 年，雲南省文物工作隊進行大理崇聖寺三塔的加固與維修工程，在清理該寺的千尋塔時，發現了幾十尊大理國的佛像，[11]其中，有一尊觀音菩薩立像（圖8.9），一手持柳枝，一手執淨瓶，頂戴寶冠，瓔珞嚴身，

8.10
觀音菩薩立像
大理國　十二世紀
雲南大理崇聖寺千尋塔出土
雲南省博物館藏
作者攝

天衣與珠串自兩肩披掛而下，繞肘而過，垂於身軀兩側。其瓔珞的樣式和披佩的方式，都與臺北觀音像和維吉尼亞觀音像如出一轍。此外，臺北觀音像和維吉尼亞觀音像所佩戴的耳璫，由一圓環與沉重的綴飾組合而成，長及兩肩。這種耳璫在遼與宋的造像裡從不曾發現，而許多大理國的阿嵯耶觀音像（圖1.2）卻佩戴這種耳璫。凡此種種皆顯示，維吉尼亞觀音像和臺北觀音像極可能出自大理國的藝匠之手。

雖然大阪市立美術館方面認為，大阪觀音像（圖8.3）是北宋初、十世紀的造像，然而，此像與五代和北宋初的造像（圖8.5、圖8.7、圖8.8）風格有別，推斷可能也是一尊大理國的造像。其頭身比例合理，雙頰較平，四肢纖細，身軀扁瘦，與維吉尼亞觀音像和臺北觀音像相較，量感明顯減弱，造像年代與維吉尼亞觀音像和臺北觀音像應不相同。在千尋塔出土的文物中，有一件大理國晚期的觀音菩

薩立像（圖8.10），其額方眼細，身形瘦長，胸部較平，造型趨於秀雅，衣紋線條流暢，宋代影響顯著，這些特徵和大阪觀音像近似，故而筆者認為，大阪觀音像應是製作於大理國晚期，為一尊十二世紀的造像。[12]

易長觀世音

在大理國現存的文物裡，最重要的當屬現藏臺北國立故宮博物院、由大理國描工張勝溫等所畫的〈畫梵像〉。該畫卷全長 1636.5 公分，繪製了數百尊佛、菩薩、明王、天王、護法等，可謂一部大理國佛教圖像的百科全書。這一畫卷的第 100 頁，畫觀音菩薩一身（圖8.11），右手執柳枝，左手持淨瓶，端立於蓮臺之上。其頭戴華冠，身披瓔珞，瓔珞披佩的方式，與上述三件觀音菩薩立像雷同，更重要的是，祂腹前的圓版上也描繪著涅槃圖，而大腿處則有一尊坐佛，這些圖像特徵都與上述三尊觀音菩薩像相吻合。本幅右上角的榜題為「易長觀世音菩薩」，故維吉尼亞、臺北和大阪的觀音菩薩像，當稱作「易長觀世音菩薩」像無疑。由於這三尊易長觀世音菩薩像的右手手勢，與〈畫梵像〉上的易長觀世音菩薩相同，故這三尊觀世音菩薩像的右手原來很可能也執持著柳枝，只是目前此一持物已佚。

值得注意的是，目前唯有在大理國的文物中，才有易長觀世音作品的發現。易長觀世音這個稱號，不見於經藏的記載。早在六十年前，Helen B. Chapin 博士便指出，由於大理國十七世主段正興（也作段政興，1147–1171 在位）又稱段易長，故其對「易長觀世音」的名號提出了以下兩個解釋：（一）受到當地神王（Devarāja）信仰的影響，即中南半島的吉蔑（Khmer，今柬埔寨）和占婆（Champa，在今越南中部）常將統治者的名字，加諸於神名之上。大理與中南半島毗鄰，受到東南亞文化的影響，所以將大理國主段正興的「易長」之名，冠於觀世音之上。（二）《圭峰宗密禪師傳》有「易短為長」之語，易長觀世音之名很可能即由這個說法演繹而出。[13] 但由於圭峰宗密禪師（780–841）與大理國並無任何淵源，故以宗密禪師「易短

為長」之說來解釋易長觀世音菩薩的意涵，並不適切。因
此，許多學者，如李霖燦、[14] 松本守隆、[15] 古正美 [16] 等，
都採用 Chapin 博士的第一種說法，主張將大理國主段易
長的名號，加諸於觀音之上，表現佛王一體的觀念。可
是，筆者於以上研究指出，早在十世紀時，大理國就有易
長觀世音菩薩像的鑄造，比大理國主段易長的活動年代早
了一百多年，因此，從東南亞神王信仰的基礎上來解釋易
長觀世音菩薩的出現，有待商榷。

　　經查閱觀音經典，在唐不空（705–774）翻譯的《葉
衣觀自在菩薩經》中，發現了一則與「易長」相關的記載，
此經提到：

> 又法若國王男女難長難養，或短壽、疾病纏眠、
> 寢食不安，……則於所居之處，用牛黃或紙或素，
> 上書二十八大藥叉將真言，帖（當作貼）四壁
> 上，……帖（當作貼）真言已，於二十八大藥叉將
> 位，各各以香塗一小壇，壇上燒香、雜華、飲食、
> 燈燭、閼伽，虔誠啟告：「唯願二十八大藥叉將并
> 諸眷屬，各住本方護持守護某甲，除災禍、不祥、
> 疾病、夭壽，獲得色力，增長聰慧，威肅端嚴具
> 足，易養易長，壽命長遠。」作是加持已，二十八
> 大藥叉將不敢違越諸佛，如觀自在菩薩及金剛手
> 菩薩教敕，晝夜擁護臥安覺安，獲大威德。若有
> 國王作此法者，其王境內災疾消滅，國土安寧，
> 人民歡樂。[17]

由此看來，依葉衣觀自在菩薩的二十八大藥叉壇法，可以
使皇室中為疾病所擾者、或因病夭壽者，「易養易長」。
南詔晚期以來，雲南地區的觀音信仰和密教都十分流行，
「易長觀世音」的命名，可能就受到了這類與觀音壇法有
關的密教經典的啟發。這點可以從易長觀世音圖像的特徵
上，進一步得到證實。

　　易長觀世音一首二臂，手持淨瓶，圖像特徵與一般的
顯教觀音菩薩無異。然而大阪、維吉尼亞和臺北這三尊大
理國所造易長觀世音菩薩像的寶冠中，都出現了密教金剛

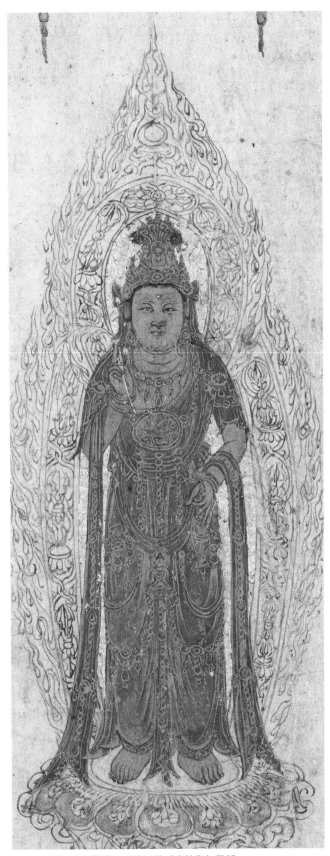

8.11　易長觀世音菩薩　張勝溫等〈畫梵像〉局部
大理國利貞元年至盛德元年（1172-1176）　國立故宮博物院藏

界中的五方佛，以臺北觀音像為例，自右而左分別為：兩手作禪定印的西方阿彌陀佛，右手作觸地印的東方阿閦佛（圖 8.1-B），兩手結智拳印的大日如來（圖 8.1-C），右手作施無畏印的北方不空成就如來，右手作與願印的南方寶生如來（圖 8.1-D）。目前，學界對大理國的密教有不同的看法。根據寫經與文物的分析和研究，藍吉富指出，南詔、大理國時期的密教，仍處在雜密階段的「法術」式信仰，並未形成龐大複雜的獨立密教體系；[18] 而張錫祿則以為，雲南大理的密教應屬瑜伽部，乃傳承漢地開元三大士善無畏、金剛智、不空及弟子們所弘揚的正純密教。[19] 根據了維吉尼亞、臺北和大阪這三尊易長觀世音像冠住金剛界五方佛的特點來看，我們至少可以肯定，十至十二世紀時，大理國已有純密體系的佛教的流傳。

易長觀世音的信仰源流及文化背景

七世紀中葉，蒙舍詔統一了其他五個烏蠻部落，在雲南成立了南詔國。南詔國滅亡以後，歷經大長和國（902–927）、大天興國（927–929）和大義寧國（929–937）幾個短暫的朝代，937 年，白蠻段思平又在雲南建立了大理國，維持了三百餘年的政權。南詔和大理國，雖然在時代上並不連續，不過二者的文化卻一脈相承，都與佛教有著密切的關係。上文所述的大理國易長觀世音信仰，並非大理國所創，而是從南詔文化中滋養而生的。在明清的雲南地方志書 ——《僰古通記淺述》[20] 中，就發現了一則與易長觀世音像有關的記載，頗值得注意。該書云：

王（指南詔國王酋龍，859–877 在位）伐益州（今四川成都），得一觀音，回至蓮花江，軍多船少，主化一大龍為橋，以濟渡之。又過江，水泛漲，主以劍砍水斷流，軍得渡焉。凱回至國，以所得金銀錢糧寫《金剛經》一部、（疑闕「造」字）易長觀世音像、銅鐘一二，效之而寫《金剛經》，設觀音道場，觀音化梵僧來應供。主曰：「吾欲再征伐，如何？」僧曰：「土廣民眾，恐難控制。」

乃止。主以四方八表夷民臣服，皆感佛維持，於是建大寺八百，謂之藍若，小寺三千，謂之伽藍，遍於雲南境中。家知戶到，皆以敬佛為首務。[21]

目前姑且不論這則記載中神異的色彩，但它卻透露了幾個與易長觀世音有關的重要訊息。首先，該文提到「王伐益州，得一觀音」，後來又言「凱回至國，以所得金銀錢糧……（造）易長觀世音像」。文中雖然沒有明確說明，酋龍在攻伐益州時所得觀音的尊號為何，可是，由前後文的關係來看，這尊觀音極可能就是他凱旋歸國後所造易長觀世音像的祖本。如果這個推測無誤的話，雲南地區的易長觀世音信仰和圖像，與成都當有很深的淵源。

實際上，上述三尊大理國易長觀世音像身上所見的交織成網、繁縟華麗的瓔珞樣式，在邛崍石筍山、[22] 彭山龍門寺、[23] 夾江千佛岩[24] 等地的唐代造像中時有發現，邛崍、彭山和夾江，都在成都方圓 150 公里之內，這些地方的造像，當然深受成都造像的影響，足以反映成都地區的風格特徵。其中最值得注意的，是夾江千佛岩第 90 龕中的左脅侍菩薩像（圖 8.12-A）。雖然這尊菩薩像的面部、腹部和右大腿部分殘損嚴重，可是從其現況觀之，仍可知此像原來應頂戴高冠，胸佩繁縟華麗的瓔珞，腰腹之際有一圓形的飾物，其下懸一長及於地的珠串，與大理國易長觀世音的瓔珞樣式十分相似。更值得注意的是，這尊菩薩像和易長觀世音像一樣，在雙膝附近也浮雕著一尊禪定坐佛（圖 8.12-B）。

唐代時，成都通南詔，有南、北兩道，北道南經嘉州（今四川樂山）至戎州（今四川宜賓），取石門道，經靖州（今四川大關）、曲州（今雲南昭通）至拓東（今雲南昆明）。南道則經邛州（今四川邛崍）、雅州（今四川雅安），出邛崍關，經黎州（今四川漢源縣北），渡大渡河，出清溪關，經嶲州（今四川西昌），渡瀘水，經姚州（今雲南姚安），接南詔境內的東西驛道。[25] 而上文所述的邛崍，乃南道的重鎮，彭山是北道的必經之地，而夾江又與北道重鎮眉州（今四川眉山）有大道相連。上文已經指出，易長觀世音像與成都附近邛崍、彭山和夾江造像的瓔珞樣式有不

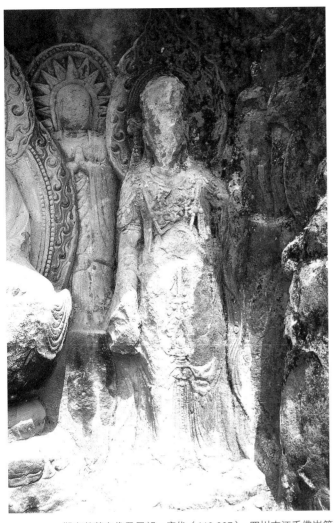

8.12-A、B　觀音菩薩立像及局部　唐代（618-907）　四川夾江千佛岩第 90 龕　作者攝

少相似之處，因而筆者推測，南詔王酋龍攻伐益州時，在成都附近所得觀音像，極可能就是酋龍凱旋歸國後所造易長觀世音像的祖本。

　　根據《僰古通記淺述》的引文，南詔國第十一代主酋龍，不但造易長觀世音像，「並設觀音道場」。雖然此文並沒有明確記載酋隆所設的觀音道場就是易長觀世音道場，不過從前後文的關係來看，我們也不能排除這種可能。假設酋龍所設的確實是易長觀世音道場，那麼，酋龍應該是第一位在南詔推動易長觀世音信仰的人物。《新唐書》〈南詔傳〉記載，酋龍寇蜀之事，發生於咸通十年（869），[26] 由此推斷，南詔國易長觀世音信仰的流傳，當不會早於九世紀的七〇年代。

　　在南詔流傳的佛教信仰中，最具地方特色的，當屬阿嵯耶觀世音。藤井有鄰館所藏的〈南詔圖傳‧文字卷〉（圖3.8）詳細記述了阿嵯耶觀世音在南詔七次度化的故事。此卷的第一化言道：

　　又於興宗王（674–712 在位）之時，先出一士，号曰「各郡矣」，著錦服，披虎皮，手把白旗，教以用兵。次出一士，号曰「羅傍」，著錦衣。此二士共佐興宗王統治國政。其羅傍遇梵僧，以乞書教，即《封民之書》也。其二士表文武也。後有天兵十二

騎来助興宗王，……從此兵強國盛，闢土開疆，亦即阿嵯耶之化也。

興宗王（當為奇王，參見本書〈附錄一　阿嵯耶觀音菩薩考〉）時，觀音化現為梵僧，到雲南行化，在祂的協助下，南詔得以國勢強盛，獨霸西南。因此，南詔和大理國人民遂稱此梵僧為「梵僧觀世音」或「建圀觀世音」，而祂的本尊則被稱作「真身觀世音」或「阿嵯耶觀音」。易長觀世音信仰傳入南詔以後，又與這個信仰結合，因此《僰古通記淺述》稱，酋龍在設（易長）觀音道場時，「觀音化梵僧來應供」。同時，在大理崇聖寺千尋塔出土的文物裡，也發現了一尊大理國的木雕真身觀世音像（圖 3.18），該像正面朱書「易長真身」，[27] 由此可見，南詔、大理國時，易長觀世音和梵僧觀世音一樣，都被視為真身觀世音菩薩的化現。

自漢迄明，雲南大理地區即採特殊的「冠姓雙名制」。[28] 大理國時，取名字時大量採用佛號，如李觀音得、張般若師、[29] 楊天王秀、[30] 李大日賢 [31] 等，當然「易長」也在考慮之列。目前所知，除了大理國第十七世主段正興又稱段易長外，在雲南發現的古文物與文獻裡，還可以找到一些在名字中夾有「易長」佛號的例子。例如，美國聖地牙哥美術館收藏著一件大理國的觀音像（圖 1.2），此像背後有一則造像記云：「皇帝嫖信段政（正）興資為太子段易長生、段易長興等造記。願祿筭塵沙為喻，保慶千春孫嗣，天地標機，相承萬世。」[32] 文中的段易長興，就是大理國第十八世主段智興（1171–1200 在位），段易長生為段智興的兄弟。此外，在諫議大夫敕賜大師楊俊升撰〈大理國故高姬墓銘〉中，也載述著高姬為「天下相國高妙音護之女，母建德皇女段易長順，翰林郎李大日賢之內寢也」。[33] 從「建德皇女」一詞看來，高姬的母親段易長順，就是大理國主段正興的女兒。有趣的是，目前所發現夾有「易長」佛號的人物，皆為大理國的皇室成員。更值得注意的是，這些人物均與大理國主段正興有關。段正興不但自己以「易長」為名，同時在子女的名字裡也都夾

著「易長」這個佛號，可見段正興篤信易長觀世音。此外，在段智興於利貞時期敕命張勝溫所繪製的〈畫梵像〉中，也發現了一尊「易長觀世音」像，推測段智興很可能也是易長觀世音的信徒。

由於目前筆者所收得的資料，無論是南詔國的酋龍，或是大理國的段正興、段智興，都是帝君，這似乎意味著，易長觀世音信仰的發展，很可能與南詔、大理國的皇權有著密切的關係。上述三尊易長觀世音像的瓔珞中，以及佛三尊像的兩側，都出現了四川造像所無的雙龍裝飾，恐不是單純地在表現瓔珞的繁縟華麗。南詔、大理國雖然與唐、宋分庭抗禮，但彼此交往頻繁，文化深受中土的影響，因此，對以龍作為皇權重要象徵的觀念當不陌生。很可能在這個認識的基礎上，當南詔國在仿製易長觀世音像時，特別融入了雙龍的圖案，作為易長觀世音與皇權緊密結合的一個註腳。

小結

綜上所述，咸通十年（869）酋龍寇蜀時，於成都或其附近，得到易長觀世音菩薩一尊，凱旋歸國後，不但摹造此像，同時設立道場，成為南詔、大理國易長觀世音信仰的肇端。自此以迄十二世紀下半葉，易長觀世音信仰在南詔、大理國的流傳歷久不衰，而其特別受到了皇室的重視。又因為大阪、維吉尼亞和臺北的易長觀世音像皆頂戴金剛界五方佛冠，這些圖像反映南詔、大理國時期，也曾有純密的流傳。

南詔、大理國先後互據西南六百年，可是，現存的南詔、大理國信史資料有限，又非常零散。元明以來撰述的地方志書，或語焉不詳，或傳說神話雜陳，以至於許多雲南早期的宗教、文化以及歷史等問題，混淆不清。唯南詔和大理國的考古、美術文物，卻以清楚的視覺形象，忠實記錄了當時的宗教內容、文物制度，並具體地反映當時的歷史狀況。它們不但可以與文獻的記載相印證，更可以彌補雲南早期史料的不足，南詔、大理國文物的研究，實

為探討雲南早期歷史不可或缺的一環。然而，目前所存的南詔、大理國文物並不豐富，學界對〈南詔圖傳〉與〈畫梵像〉這兩畫作著力較多，可是對南詔、大理國佛教造像時代特徵的探討則寥寥無幾，再加上，目前有紀年的作品不多，除了劍川石窟石鐘寺區第 3 龕的彌勒佛和阿彌陀佛龕，有南詔天啟十一年（850）的紀年外，其他的紀年作品皆集中於十二世紀。在缺乏十、十一世紀斷代標準作的狀況下，欲進行南詔、大理國造像的斷代分期研究，可謂十分棘手。究竟在世界各博物館與私人收藏中，目前認為是五代、宋的傳世作品裡，還有多少是大理國的造像？值得我們去深入發掘。這些作品正確的定位，將有助我們對南詔、大理佛教文化進一步的認識。

※ 本文原刊於《美術史研究集刊》，第 21 期（2006）（臺北：國立臺灣大學藝術史研究所），頁 67-88，局部修訂。

附錄三　南詔至大理國世系表

地方政權名稱	世代	國主名字	在位年代
南詔國	1	細奴邏（細奴羅、獨羅消）	649–674
	2	羅晟（羅盛、邏盛、羅晟炎、邏盛炎）	674–712
	3	晟邏皮（盛羅皮、誠樂魁）	712–728
	4	皮邏閣（蒙歸義）	728–748
	5	閣羅鳳（覺羅鳳）	748–779
	6	異牟尋	779–808
	7	尋閣勸（新覺勸、尋夢湊）	808–809
	8	券龍晟（勸龍晟、勸龍成）	809–816
	9	勸利晟（晟券利、勸利成、勸利、券利）	816–824
	10	券豐祐（晟豐祐、晟豐佑、豐祐、豐佑）	824–859
	11	世龍（世隆、酋龍、酋隆）	859–877
	12	隆舜（法、法堯、摩訶羅嵯）	877–897
	13	舜化貞（舜化、舜化真）	897–902
大長和國	1	鄭買嗣	902–910
	2	鄭仁旻	910–926
	3	鄭隆亶	926–927
大天興國	1	趙善政	927–929
大義寧國	1	楊干貞	929–930
	2	楊詔	930–937
大理國	1	段思平	937–944
	2	段思英	944–945
	3	段思良	945–952
	4	段思聰	952–968
	5	段素順	968–985
	6	段素英	985–1009
	7	段素廉	1009–1022
	8	段素隆	1022–1026
	9	段素真	1026–1041
	10	段素興	1041–1044
	11	段思廉	1044–1075
	12	段廉義	1075–1080
	13	段壽輝	1080–1081
	14	段正明	1081–1094
大中國	1	高昇泰（高升泰）	1094–1096
大理國（後理國）	15	段正淳	1096–1108
	16	段正嚴（段政嚴、段和譽）	1108–1147
	17	段正興（段政興、段易長）	1147–1171
	18	段智興（段易長興）	1171–1200
	19	段智廉	1200–1204
	20	段智祥	1204–1238
	21	段祥興	1238–1251
	22	段興智	1251–1254

作者介紹

李玉珉

- 1975 年　獲國立成功大學中文系學士
- 1977 年　獲美國俄亥俄州立大學東亞語文研究所碩士
- 1983 年　獲美國俄亥俄州立大學藝術史研究所博士
- 1984 年　進入國立故宮博物院書畫處服務，歷任編輯、副研究員、研究員、書畫處副處長、書畫處處長，於 2015 年退休
- 1986 年　任國立台灣大學藝術史研究所兼任副教授、兼任教授，教授佛教藝術研究方法、南北朝佛教美術、北魏佛教藝術、北朝石窟藝術、敦煌佛教藝術、隋唐佛教藝術等課程
- 1994 年　任敦煌研究院兼任研究員

從事中國佛教藝術研究四十餘載，專業領域為南北朝、南詔及大理國佛教藝術。主辦過「金銅佛造像特展」、「雕塑別藏」、「羅漢畫特展」、「觀音特展」、「聖地西藏」等展覽，並著有《觀音特展》（2000）、《佛陀形影》（2011）、《中國佛教美術史》（2001 初版；2022 增訂二版）等專著及數十篇中國佛教美術專文。